U0058381

旅遊大歷史

人類遊走異鄉的起源與故事

旅遊大歷史

人類遊走異鄉的起源與故事

前言／賽門·李夫

撰文／賽門·亞當斯、R.G.格蘭特、安德魯·漢弗萊斯

翻譯／孟令偉、吳侑達、黃怡瑋

Boulder Media 大石文化

旅遊大歷史
人類遊走異鄉的起源與故事

前　　言：賽門·李夫 Simon Reeve
編輯顧問：麥可·科林斯神父 Father Michael Collins
撰　　文：賽門·亞當斯、R. G. 格蘭特、安德魯·漢弗萊斯
翻　　譯：孟令偉、吳侑達、黃怡瑋
主　　編：黃正綱
資深編輯：魏靖儀
美術編輯：吳立新
行政編輯：吳怡慧

印務經理：蔡佩欣
發行經理：曾雪琪
圖書企畫：黃韻霖、陳俞初

發 行 人：熊曉鴿
總 編 輯：李永適
營 運 長：蔡耀明
出 版 者：大石國際文化有限公司
地　　址：台北市內湖區堤頂大道二段 181 號 3 樓
電　　話：(02) 8797-1758
傳　　真：(02) 8797-1756
印　　刷：群鋒企業有限公司

2019 年 (民 108) 12 月初版
定價：新臺幣 1200 元
本書正體中文版由
Dorling Kindersley Limited
授權大石國際文化有限公司出版
版權所有，翻印必究
ISBN：978-957-8722-74-3 （精裝）
＊ 本書如有破損、缺頁、裝訂錯誤，
請寄回本公司更換

總代理：大和書報圖書股份有限公司
地　　址：新北市新莊區五工五路 2 號
電　　話：(02) 8990-2588
傳　　真：(02) 2299-7900

國家圖書館出版品預行編目（CIP）資料

旅遊大歷史 - 人類遊走異鄉的起源與故事
賽門·亞當斯、R. G. 格蘭特、安德魯·漢弗萊斯 著；孟令偉、
吳侑達、黃怡瑋 翻譯 .-- 初版 .-- 臺北市：大石國際文化，
民 108.12　360 頁；23.5× 28 公分
譯自：Journey : an illustrated history of travel

ISBN 978-957-8722-74-3 (精裝)
1. 旅遊 2. 世界地理 3. 世界史

992　　　　　　　　　　108020181

Original Title : Journey: An Illustrated History of Travel
Copyright © 2017 Dorling Kindersley Limited
A Penguin Random House Company
Copyright Complex Chinese edition © 2019 Boulder Media Inc.
All rights reserved. Reproduction of the whole or any part of
the contents without written permission from the publisher is
prohibited.

A WORLD OF IDEAS:
SEE ALL THERE IS TO KNOW
www.dk.com

目錄

1 古代世界

編輯顧問

麥可·科林斯（Michael Collins）神父生於愛爾蘭都柏林，與DK出版社合作過數本著作，也發表自己的旅行經歷，特別著重於考古學、古代文化與文明等面向。《旅遊大歷史》一書源自麥探論「人類旅行史」的原創想法。

主要撰文者

安德魯·漢弗萊斯（Andrew　Humphreys）是記者、作家，也是為DK出版社、《孤獨星球》、《國家地理》和《Time　Out》撰寫或合寫35本以上書籍的旅行作家。他的新聞作品常常側重歷史，散見於《金融時報》、《電訊報》和《旅遊者雜誌》。此外，他也寫了兩本有關埃及旅遊黃金時代的書籍。漢弗萊斯負責的是本書的第四、五、六與七章。

其他撰文者

賽門・亞當斯（Simon Adams） 曾是兒童參考書的編輯，25年前轉任全職作家，至今已自行撰寫或合寫超過60本書，專精領域包括歷史、旅行和探索。他喜歡爵士樂，現居英國布萊頓生。亞當斯負責的是本書第一章。

R. G. 格蘭特（R.G. Grant） 撰寫過歷史、軍事史、時事與人物傳記等領域的作品，其中包括《Flight: 100 Years of Aviation》、《A Visual History of Britain》和《World War I: The Definitive Visual Guide》。他是DK出版社2016年推出的《The History Book》的編輯顧問。格蘭特負責的是本書的第二章，以及第三章的部分內容。

前言

賽門・李夫（Simon Reeve） 是冒險家，也是《紐約時報》的暢銷作家，曾造訪超過120個國家，為英國廣播公司（BBC）製作了幾部獲獎紀錄片。這些紀錄片包括《加勒比海》、《聖河》、《印度洋》、《北回歸線》、《赤道》、《南回歸線》、《朝聖之旅》、《希臘》、《土耳其》和《澳洲》等。賽門曾獲得四海一家廣電基金（One World Broadcasting Trust）頒發的「增進理解世界的傑出貢獻」獎，還有皇家地理學會頒發的尼斯獎（Ness Award）。他的紀錄片風格獨特，把旅遊及冒險元素跟全球的環境、野生動植物和環保等議題結合，並跨越叢林、沙漠、山脈和海洋，探索這個星球上極其遙遠但美麗的一些角落。

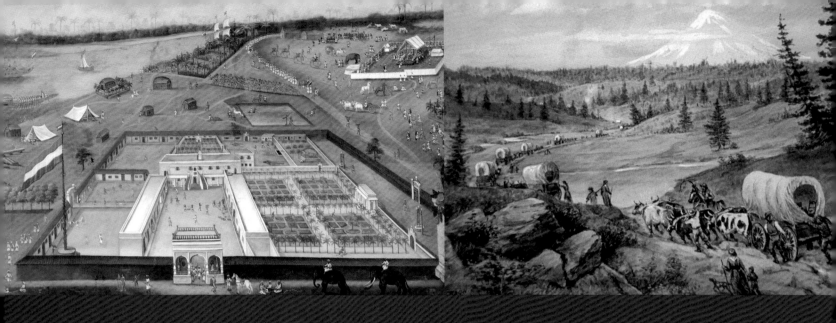

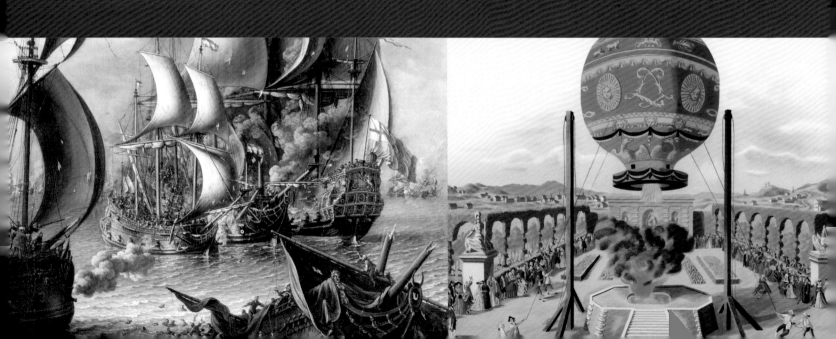

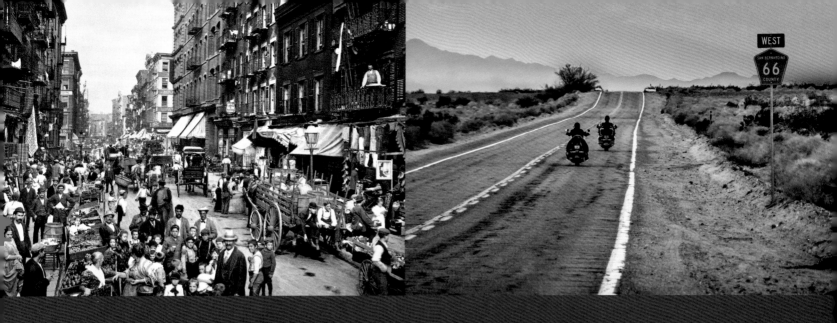

6
旅遊的
黃金時代

7
飛行時代

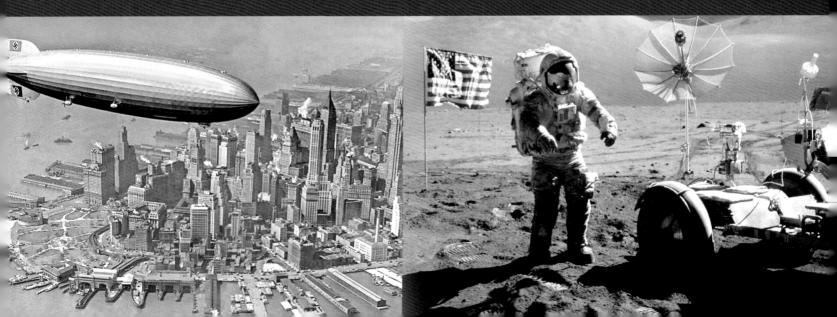

序

義大利的波爾察諾（Bolzano）有座博物館，收藏了一位時空旅行者的乾癟木乃伊。他被取名為「冰人奧茨」（Otzi the iceman），是 1991 年一對德國登山客在阿爾卑斯山上發現的。他的衣物和裝備做工非常精細，讓當局一度以為他是 1900 年代早期的迷途山友。直到科學家進行了碳定年法，才發現奧茨真的是個古人——早在 5300 年前，他就已經在阿爾卑斯山上旅行，當時英國的史前巨石陣（Stonehenge）甚至還沒建造。這堪稱一項重大的發現。

奧茨先進的旅行裝備以至少 15 種木材製成，每一種都具備特定功能。他的衣物包括一條緊身褲、一雙防寒的鹿皮靴，以及一頂熊皮帽。他身上帶著背包、生火用的餘燼、醫藥包、鑽頭、刮刀，還有武器。他那把斧頭的鑄造與打磨方式，就算在今天都是相當困難的技術。斧刃以產自義大利中部的銅製成，固定在紫杉木斧柄上，安裝的方式能讓這把斧頭用起來最省力。他的箭是許多不同的工匠打造的，而他的燧石工具是用維洛納（Verona）附近出產的石材製作的。奧茨的配備可是比許多現代登山客的還要精良。

奧茨證明了在那個遙遠的時代，人類就已經在進行長途跋涉與古老的貿易。當時的歐洲零星散布著石器時代的部落，埃及的金字塔才剛開始興建，美索不達米亞人正在發明文字。而如這本美妙的書所闡明的，人類自那時起就不曾停止旅行。這帶來了深遠的影響。我們與生俱來的探索之欲促成了革新、殘忍的征服、貿易、殖民，以及情愛。如今，人類的旅程可以是一趟前往未知領域的遠征，也可以是在家附近的無名山丘漫步。不論遠近，人類

總有那股遊歷與探險的衝動。本書記載了史前時代玻里尼西亞人與古希臘人的征途，以及中世紀教徒在朝聖途中歷經的危險與欣喜。本書也記錄了人們在中世紀尋覓祭司王約翰（Prester John）神祕國度的歷程、駭人的奴隸販運、第一位成功探索魯卜哈利沙漠（Rub'al Khali），也就是俗稱「四分之一的空漠」的威福瑞・塞西格（Wilfred Thesiger）一生歷經的探險，以及在 1890 年代第一位環遊世界的女性安妮・倫敦德里（Annie Londonderry）的傳奇故事。

　　有了經濟又有效率的航空公司，今日大多數的旅程都很安全迅速，已經沒什麼人需要跋涉好幾個月前往目的地。例如，我只要買一張機票就能到歐洲文明的起源地克里特島（Crete）的克諾索斯（Knossos），參訪壯觀的皇宮遺跡。數千年

前，這裡是在地中海東部進行海上貿易的米諾斯人（Minoan）根據地，這部分的故事在本書第一章有完整的敘述。即使如此，現代旅行依舊有刺激之處。只要花點時間妥善規畫行程，我們也能創造讓人難忘的旅程與回憶。

　　不論是為個人的冒險尋找靈感，還是神遊歷史，只要翻開這本書，你都會驚嘆於人類祖先以及繪製地球樣貌的先驅者的壯闊旅程。旅人協助了我們創造文明、塑造現代世界。他們無盡的冒險證明了旅行對我們這個物種來說是不可或缺的一環。顯然，旅程就是人類的故事。

賽門・李夫

前言

人類打從一開始就是漫遊者。我們的遠古祖先在定居下來之前，可是遊徙了好幾千年。撇開貿易、戰爭、朝聖、征服、殖民等實際的旅行動機之外，人們更會受到原始的慾望驅使，心中始終存在著一股衝動：想知道前面那排山丘後方有什麼、想追溯河川的源頭、想沿著未知的海岸線航行、想進一步深入探索未知的一切。

從高科技的現代回顧過去，人們從前只依靠步行、馬匹或小艇所展開的旅途規模，實在令人嘆為觀止。亞歷山大大帝（Alexander the Great）軍隊的鐵蹄從希臘一路踏到印度北部，古代地中海的水手也曾抵達非洲的最南端。沒有羅盤指引的維京人從斯堪地那維亞半島出發，最遠竟也抵達了北美洲海岸。玻里尼西亞的海上民族為了尋找新的島嶼殖民地，也曾在廣袤的太平洋上四處航行。

前往遠方的長途旅行並不只是少數勇敢冒險者的專利。中世紀的歐洲，數以千計的基督教朝聖者都曾不畏艱難地長途跋涉到聖地耶路撒冷，而前往麥加朝聖的穆斯林也一樣。同時，商隊也橫跨乾燥荒蕪的撒哈拉沙漠，或是沿著絲路翻山越嶺，從中國前往歐洲。

大約 500 年前，哥倫布與其他歐洲水手的海洋旅程讓當時的製圖師得以畫出大致準確的世界地圖。但在大航海時代的數百年後，世界上仍有許多謎樣的區域。即使到了 20 世紀，人們還是不斷嘗試橫跨未知的沙漠或叢林，或是前往從未有人踏足的區域，例如南極和北極。

當蒸汽船、鐵路與後來的飛機使人類的長距離旅行變得更加稀鬆平常，人們就改以奢華與新奇來撐起旅行的浪漫，從東方快車、藍絲帶郵輪到飛船與飛行艇（譯註：一種擁有船體的水上飛機）。到了更近代，深海與太空成為人類探索的新領域，人們也以人類耐力的新挑戰來滿足冒險的欲望，例如徒步穿越雨林或極區、駕駛熱氣球或太陽能飛行器環遊世界等等。人類唯一做不到的一件事，似乎就是待在家裡。

▷ **迪塞利耶的世界地圖**
這是法國製圖師皮耶・迪塞利耶（Pierre Desceliers）在1530年代繪製的世界地圖。它以海圖的型式呈現，有羅盤玫瑰與航海指引線，但很明顯是一幅藝術品，不是實用海圖。

「我旅行不是為了前往哪裡，而是為了**出發**。我為旅行而旅行，最棒的事就是**不斷移動**。」

羅伯特・路易斯・史蒂文森，《驢背旅程》

第一章

古代世界

公元前3000年－
公元400年

古代世界：公元前3000年－公元400年

簡介

地球上許多物種都具備長距離快速移動的能力，但以雙足行走、輕盈的體態、集獵者的直覺，以及似乎永遠無法滿足的好奇心，卻都是智人（Homo sapiens）的註冊商標——我們這種生物似乎就是什麼都要探究到底。而探索——那股了解一切未知事物的渴望——正是這個物種的命脈。由於具備構思的能力，我們可以想像更好的世界，並且展開追尋——有時一路合作，有時一路交戰。

最早的旅者

我們不知道人類史上的第一批旅人叫什麼名字，也不了解他們的旅程。但他們無疑是集獵者，尋找棲身之所、食物與水。外出覓食並返回居所，可能是每天、每週或每個月的例行公事。人類發展出農耕與畜牧技術後，牧人同樣必須帶著牲畜，隨著季節轉移到適合的放牧地。草原上的游牧人逐水草而居，軍人則為了戰利品與征服而橫越大地。

在公元前 2000 到 3000 年之間，當美索不達米亞地區出現最早的城邦時，「國際」貿易開始形成。這些城邦互相交易物資與服務，貿易商人為了尋找市場，必須長途跋涉、跨越山海。印度洋周圍的長距離貿易，甚至能在公元前 2100 年左右的《吉爾伽美什史詩》（Epic of Gilgamesh）中找到蛛絲馬跡。同樣地，在地中海地區，公元前 1000 到 2000 年間的米諾斯人是貿易霸主。同時，埃及人也與豐饒的邦特之地（Land of Punt）進行以物易物的交易。出口染料的腓尼基人探索了整個非洲大陸的沿岸地區。到了公元前的第一

公元前800年左右的亞述浮雕描繪著人們從黎巴嫩運送雪松木的情景

一幅羅馬的馬賽克描繪著希臘旅人的典型：奧德賽

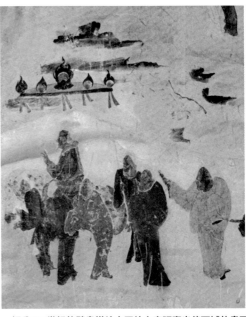

一幅公元7世紀的壁畫描繪中國外交官張騫出使西域的畫面

「曾經遭逢苦難、行經千山萬水的人，日後回憶起來，連痛苦都會顯得甘美。」

荷馬，《奧德賽》

個千年，玻里尼西亞人已經在一望無際的太平洋上展開旅程。他們不是為了貿易，而是為了尋找新的島嶼。

古典世界

公元前 5 世紀的希臘人畫出了已知世界的第一張地圖。「歷史之父」希羅多德（Herodotus）記錄了公元前 4 世紀前往遙遠島嶼的旅程，而皮西亞斯（Pytheas）則在公元前 325 年左右離開他摯愛的地中海，向北探索遙遠未知的「圖勒」之地（Thule，可能是今日冰島）。波斯帝國發明了便捷快速的長距離郵件傳遞系統。跨越三洲、征服廣大疆域的亞歷山大大帝在帝國境內傳播希臘文化的同時，也在他征服的地區吸收了來自四方的不同文化。中國的張騫在公元前 2 世紀擔任漢朝使節出使西域，為中國與歐洲之間的國際貿易命脈「絲路」打下了重要基礎。

有組織、高效率的羅馬人讓旅行這件事產生了革命性的變化。他們在遼闊的帝國境內建立的道路系統讓國內交通變得相對直接，旅人有道路地圖與路旁客棧可使用。同時，印度洋的水手利用前人詳盡的港口與沿岸地區指引確立了航海路線，而斯特拉波（Strabo）與托勒密（Ptolemy）則把地理變成了一門學科。人類慢慢熟悉了自己居住的世界，而旅行的可能性也與日俱增，不只是為了貿易，也為了冒險和純粹的探索。

羅馬人建造的道路促進了帝國境內的旅行

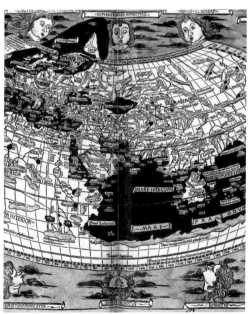
公元前150年左右的托勒密世界地圖，直到文藝復興時期仍被奉為圭臬

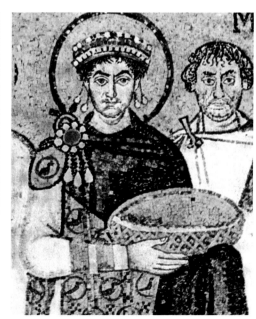
腓尼基人出口的紫色染料受到許多皇帝喜愛，如畫中的查士丁尼一世

從搖籃出發

公元前 2340 年左右，美索不達米亞平原的蘇美地區出現了人類史上的第一個帝國。在阿卡德的薩爾貢大帝（King Sargon of Agade）的統治下，蘇美人與諸多鄰國交換食物、陶器、金屬與寶石。

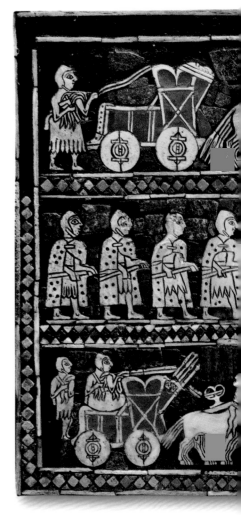

薩爾貢大帝在底格里斯河與幼發拉底河之間的肥沃土地上建立的帝國，位在今日的伊拉克南部。兩條大河為當地人提供飲用水與灌溉水。同時，人們也藉著這兩條河旅行各處。但除了水源之外，軍事與征伐所需的原物料在當地相當缺乏。當地的沙質土壤能提供的只有穀類和其他的簡單農作物，此外就是蓋房子用的泥巴和稻草。

因此，帝國需要的物資都必須仰賴進口。建造船隻和馬車所需的雪松木來自西邊的黎巴嫩，製作金屬工具和武器的錫礦與銅礦則來自北方的安納托力亞、南方的西奈半島以及東方的伊朗。至於建築防禦工事所需的石材一樣來自安納托力亞，陶器、綠松石與象牙則從印度進口。金、銀和其他寶石來自各地。珍珠來自波斯灣的巴林，至於用來製作珠寶裝飾、也鑲嵌在「烏爾軍旗」（Standard of Ur）這件藝術品的盒面上的青金石，則來自遙遠的阿富汗。

▷ **烏爾軍旗**
公元前2600年左右的烏爾軍旗是一個用途不明的木盒。製作這個盒子的工匠在側面以馬賽克手法鑲嵌了複雜的圖樣，描繪戰爭與和平的景象。

最早的旅人

商人在熟悉的貿易路線上交換這類商品，貨物不斷易手，利用驢子之類的馱獸或拖車送入蘇美。至於大型物資則經由幼發拉底河走水路輸送，相對來說，底格里斯河比較不適合進行河運。這些貿易商人會把手中貨物送到商業市鎮，賣給下一位商人之後再返鄉。這些貿易商人就是蘇美地區的零工，帝國的旅行者。他們大多是外國人，帶著商品到蘇美來販賣，會說許多當地語言，而雖然識字的人不多，他們對已知世界的知識卻十分驚人。

背景故事
薩爾貢大帝

我們還不清楚阿卡德帝國確切的地理位置，但考古學家們認為這個帝國的疆域應該在美索不達米亞南部，就在幼發拉底河其中一條支流的河岸上。古代的《蘇美王表》（Sumerian King List）是一塊刻有蘇美文字的石板，上面記錄了歷代蘇美君王。它說薩爾貢大帝是一位園丁之子，也是基什（Kish）王烏爾扎巴巴（Ur-Zababa）的侍從。烏爾扎巴巴被薩爾貢大帝罷黜之前，曾當了六年的國王。推翻舊王後，薩爾貢大帝在公元前 2340 年至 2284 年間在位，但也有一些文獻暗示他只在位了 37 年。在這期間，他征服了整個美索不達米亞，權力擴張到了地中海沿岸以及今日的土耳其和伊朗一帶。

公元前2300年左右的薩爾貢大帝銅頭像。

▽ **蘇美帝國**
薩爾貢大帝征服了美索不達米亞地區的各個城邦，建立起單一政權的帝國。帝國的貿易路線向東擴張到了印度地區，向西則進入歐洲與非洲。

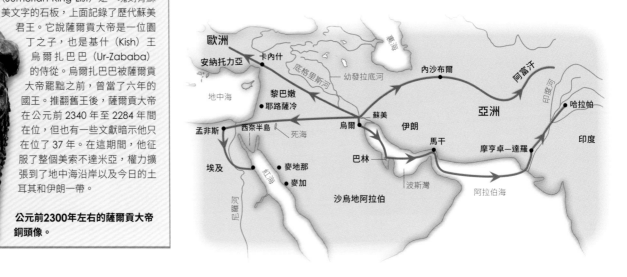

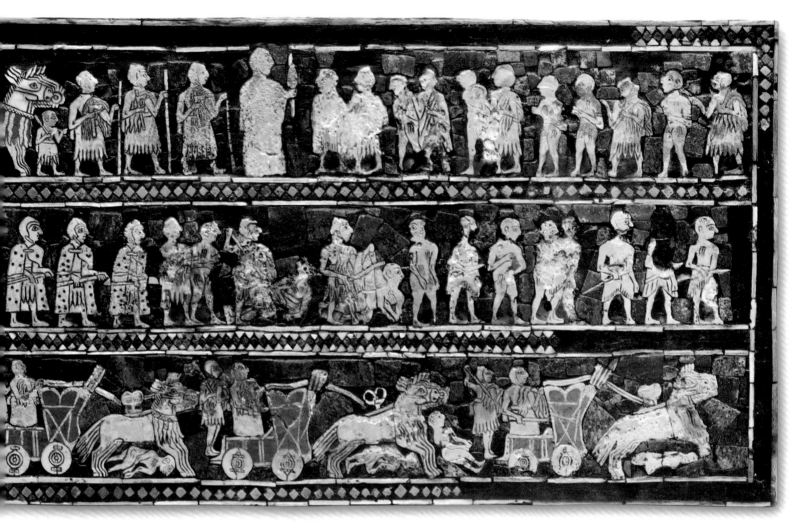

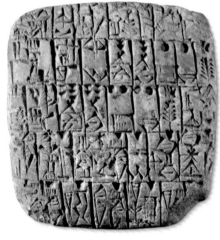

◁ **買賣契約**
以蘇美楔形文字書寫的泥板在舒魯帕克
（Shuruppak）出土。這塊泥板的歷史可追溯至
公元前2500年左右，記錄了這座城市的貨物買賣
紀錄，包括要運送給城市首長的白銀。

的帝國維持了大約 200 年，直到在公
元前 2154 年被伊朗西部札格羅斯山脈
（Zagros Mountains）的遊徙民族庫提
人（Gutian）滅亡。

文字（Indus Valley Script）。我們也能
在《吉爾伽美什史詩》的文字中找到
長距離貿易活動的詳細記錄。《吉爾
伽美什史詩》是一部在公元前 2100 年
左右完成的英雄史詩，記錄著烏魯克
（Uruk）國王吉爾伽美什的一生。

　　除了貿易商人之外，其他的旅者
就是到處征討掠奪的蘇美軍人。我們
在「烏爾軍旗」這件藝術品中可以看
到軍隊駕著馬車四處馳騁的畫面。
這些軍人經常一出去就是好幾
個月，橫越許多新的土地，
打贏了才凱旋歸來。薩
爾貢和他的軍隊建立

已知世界的周圍

這些旅行商人的旅程，範圍與規模都很
龐大。在公元前 2600 年左右統治烏爾
地區的普阿比女王（Queen Puabi）陵
寢中，發現了來自非洲東南部莫三比克
的樹脂，而記錄商業買賣的黏土封印
上，則出現了遙遠印度帝國的印度河

▽ **薩爾貢大帝出征**
這幅20世紀的畫作描繪了薩爾貢大帝揮
軍進入敘利亞的畫面。透過地中海，他可
以輕易進出歐洲與北非。

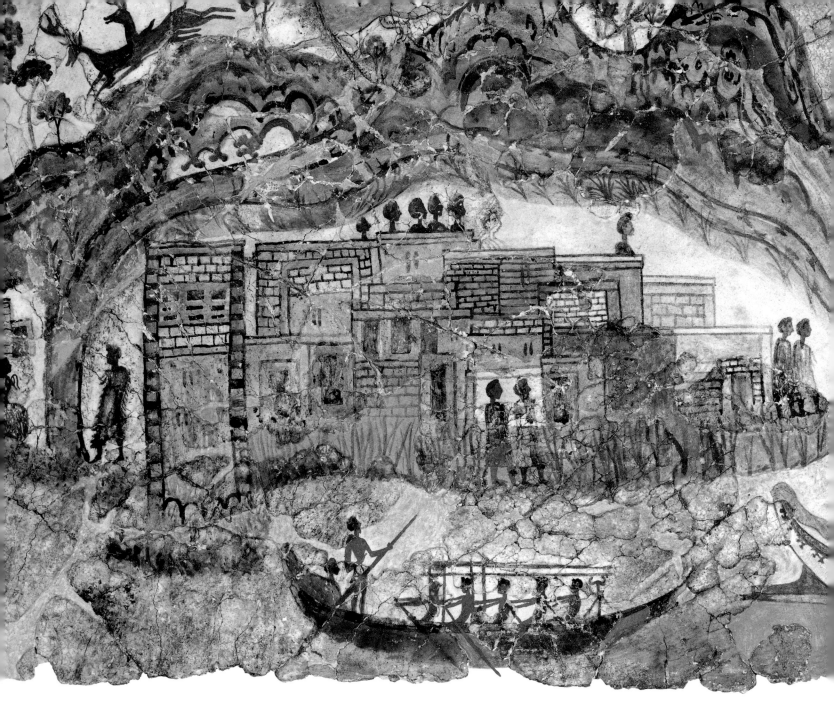

△ 船隊

這幅在阿克羅帝利（錫拉島的青銅時代遺址）出土的壁畫，描繪了一艘米諾斯人的船隻經過一座沿海城鎮的畫面。儘管歷史悠久，這幅壁畫仍保留了它鮮豔的顏色。

米諾斯航海家

歐洲的第一個文明在公元前 3000 年的克里特島上發跡。那是在地中海東部沿岸航行的米諾斯人的根據地，他們是歐洲最早的旅人之一。

在19 世紀以前，歐洲的歷史學家與考古學家始終不確定這裡的史前時代究竟是什麼樣貌。我們能從現存的歷史記錄中得知，歐洲的鐵器時代應該從公元前 8 或 7 世紀開始，但從荷馬史詩的內容也可得知，使用青銅器的文明應該更早以前就在歐洲某處蓬勃發展。1870 年，德國考古學家海因里希・施里曼（Heinrich Schliemann）在今日土耳其發現了青銅時代的特洛伊城遺址，然後又在希臘本土的邁錫尼（Mycenae）找到黃金。但最重要的發現在 1900 年，當時英國考古學家亞瑟・埃文斯（Arthur Evans）在克里特島的克諾索斯（Knossos）找到了一座華麗的宮殿。他認為這座宮殿可追溯到公元前 2000 年左右，這表示克里特島是歐洲文明的起源地。由於克諾索斯傳說是希臘神話中米諾斯王（King Minos）的出生地，因此這個新發現的文明就被取名為「米諾斯文明。」

米諾斯人的旅行

克里特島的土地並不特別肥沃，但米諾斯人還是可以在丘陵山坡處種植橄欖和釀酒用的葡萄，有限的農地則拿來種植小麥。他們放牧的綿羊在丘陵間漫遊，

有了這些羊毛，米諾斯人的紡織業因此蓬勃發展。米諾斯人生產的作物與商品都在希臘諸島以及地中海東部流通。這些貿易活動曾經存在的證據，在埃及、賽普勒斯、土耳其以及黎凡特一帶（the Levant）都看得到。米諾斯人的工藝品曾在以色列北部的卡布里丘（Tel Kabri）出土。

公元前大約 1600 至 1450 年，米諾斯人在鄰近的基西拉（Kythira）建立了第一個海外殖民地，後來也把勢力擴張到開亞島（Kea）、米洛斯島（Melos）、羅德島（Rhodes）和錫拉島（Thera，今日的桑托里尼島）等地。到了公元前 1700 至 1450 年左右，他們也在尼羅河三角洲的阿瓦里斯（Avaris）附近建立殖民地。為了貿易活動與海外殖民地之間的交通連絡，米諾斯人建立了一支艦隊。他們運用這支艦隊的一部分力量去鎮壓愛琴海上企圖劫掠貨物的海盜。

不幸的是，我們目前還沒在現有文獻中找到任何一位曾經名留青史的米諾斯水手。米諾斯文明的初始文字是象形文字，刻在未經烘烤的泥板上，只有少數留存到今日。到了公元前 1700 年左右，米諾斯文明開始使用一種有音節的文字，名為線形文字 A（Linear A）。目前還沒有人能破解這兩種文字。也就是

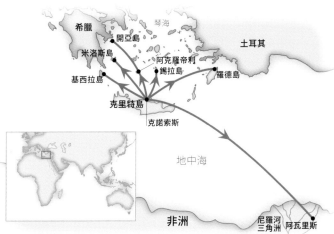

▷ 米諾斯文明
公元前2000年左右，克里特島上開始出現米諾斯人的王國，而克諾索斯則在公元前1700年左右成為一方霸主。接著米諾斯人開始向北邊的愛琴海諸島擴張勢力。

◁ 米諾斯陶藝
米諾斯人擅長製作漂亮的壺、盤、碗跟其他的陶器。他們也會以上色或雕刻的方式裝飾這些器具。

說，米諾斯文明的歷史，包括這個文明的起源，還有一大部分沒能揭露。一份探討克里特島地名如何形成的研究指出，米諾斯人的語言可能不是印歐語系，也就是說，他們應該不是希臘人。但這些人確切的來源，目前還不清楚。

時代的終結

公元前 1628 年，一場大規模的火山爆發摧毀了錫拉島上的米諾斯聚落。不過，1960 與 70 年代在阿克羅帝利（Akrotiri）

的考古行動發現了一座大型宮殿的遺址，裡頭保存了許多精美的壁畫。火山落塵破壞了克里特島上的宮殿，經過修復後卻又在公元前 1450 年左右毀壞。沒有人知道摧毀宮殿的第二場災禍是什麼，可能是地震，也可能是邁錫尼人入侵。時至今日，依然屹立的只有克諾索斯的宮殿遺址。

背景故事
輝煌的青銅時代

克諾索斯的宮殿可以追溯到公元前1900年左右。這座宮殿有一系列多層建築，包括謁見廳、祭壇、檔案室、工作坊，還有幾座穀倉與油倉。這些建築物圍著一座中央的廣場而建。同時，這裡也有設計複雜的排水與汙水處理系統。這座亞瑟．埃文斯在 1900 年發掘的宮殿遺址，目前已有部分修復完成，我們能從已修復的部分一窺當時宮殿的輝煌與富足。這座宮殿在公元前 1450 年左右遭邁錫尼人入侵與占領，公元前 1200 年左右被焚毀，接著遭到遺棄。

修復後的克諾索斯宮殿，原本的顏色呈現了一部分。

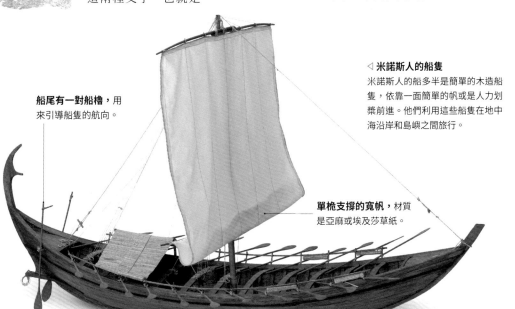

船尾有一對船櫓，用來引導船隻的航向。

◁ 米諾斯人的船隻
米諾斯人的船多半是簡單的木造船隻，依靠一面簡單的帆或是人力划槳前進。他們利用這些船隻在地中海沿岸和島嶼之間旅行。

單桅支撐的寬帆，材質是亞麻或埃及莎草紙。

古埃及人的旅行

古埃及人是優秀的旅者，他們利用堅固的木造船隻向尼羅河上游航行並渡過海洋。他們也以雙輪馬車作為交通與戰爭的工具。

△ **哈爾胡夫浮雕**
哈爾胡夫在尼羅河中的象島（Elephantine）出生，後來成為上埃及的總督。我們現在所了解的生平，多半來自亞斯文附近的墓穴銘文。

尼羅河堪稱古埃及人的命脈。這條河為他們提供飲用水，以及河岸作物的灌溉用水。一年一度的氾濫讓河岸變得更加肥沃。此外，尼羅河也是埃及的交通動脈，把國家四方聯繫在一塊。埃及人以木造大帆船在尼羅河上航行，他們的貨船能運載穀物、牲畜，甚至能載那些用來建造廟宇與宮殿的大塊花崗岩。埃及人跟現代人一樣，會為船隻命名。有一位指揮官在「北方號」展開職業生涯，後來又晉升成為「孟非斯崛起號」的船長。

起初，埃及人只在尼羅河上航行，但到了公元前2700年左右，他們已開始探索紅海和地中海地區。在斯尼夫魯（Sneferu）統治期間（公元前2613-2589年），他曾經集結了一支多達40艘海船的艦隊向北方航行，渡過地中海到黎巴嫩的比布洛斯（Byblos，今名朱拜勒）砍伐雪松木。女法老哈特謝普蘇特統治期間（公元前1478-1458年），她也曾遣送一支大型貿易船隊渡過紅海，進入印度洋的「邦特之地」（詳見第22-23頁。）

哈爾胡夫（Harkhuf）的旅行

《哈爾胡夫自傳》透露了許多關於古埃及旅人的事。這是風之圓頂（Qubbet el-Hawa）一座墳墓上的一套銘文，位在尼羅河西岸的今日亞斯文對面，那裡有好幾座鑿在岩石中的墓穴。銘文記錄，出生於附近的哈爾胡夫被奈姆蒂姆薩夫一世（公元前2287-2278年間在位）任命為上埃及總督，負責監督南進努比亞的貿易商隊。

哈爾胡夫的任務是要增進和努比亞的貿易、和當地的努比亞領袖結盟，為往後的上埃及擴張鋪路。他率領遠征隊進入努比亞至少四次，某次還帶回了一個人，並告訴少年法老佩皮二世（Pepi II）說那是個「侏儒」——應該就是個俾格米人（pigmy）。哈爾胡夫也在一次遠征中進入

「伊安姆之地」（Iyam）。目前我們仍不確定伊安姆之地的確切位置，可能位在今日喀土穆南方藍尼羅河與白尼羅河交會處的肥沃平原。但有歷史學家認為，伊安姆之地可能在埃及西邊的利比亞沙漠中。

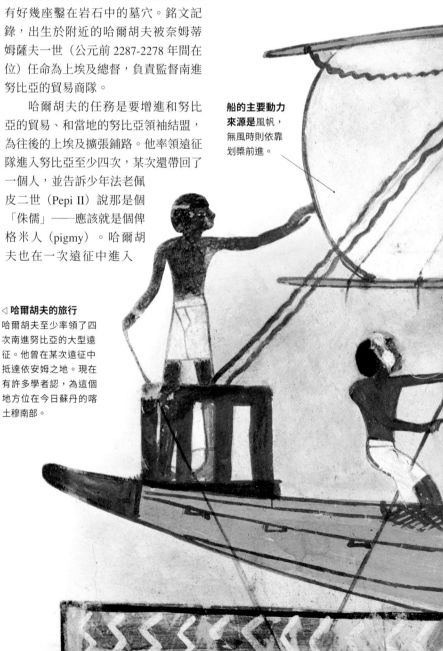

船的主要動力來源是風帆，無風時則依靠划槳前進。

◁ **哈爾胡夫的旅行**
哈爾胡夫至少率領了四次南進努比亞的大型遠征。他曾在某次遠征中抵達依安姆之地。現在有許多學者認，為這個地方位在今日蘇丹的喀土穆南部。

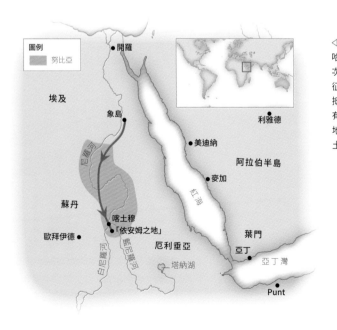

圖例
努比亞

開羅
埃及
象島
利雅德
美迪納
阿拉伯半島
麥加
蘇丹
喀土穆
「依安姆之地」
歐拜伊德
厄利垂亞
葉門
亞丁
塔納湖
亞丁灣
Punt

雙輪馬車的旅行

古埃及人的第二種交通工具是雙輪馬車。希克索斯人在公元前 16 世紀入侵埃及的同時，也引進了馬匹及馬車。雙輪馬車是一種輕型的木造載具，有兩顆輻條輪，由兩名士兵駕駛、兩匹馬拉動。

這是一種極為有效的戰爭利器，在戰場上成了弓兵的移動射擊平臺。公元前 1274 年的卡迭石之戰（Battle of Kadesh）在今日敘利亞的荷母斯（Homs）附近爆發。法老拉美西斯二世（公元前 1279-1213 年在位）率領 2000 台戰車，對抗至少擁有 3700 台戰車的西臺（Hittites）軍隊。

◁ **努比亞商人**
努比亞人定居在埃及南部的尼羅河上游。他們和埃及人之間的貿易商品包括黃金、黑檀、象牙、銅、薰香、野生動物等。中王國時期（公元前2040–1640年），埃及人把勢力擴張到努比亞地區，蠶食鯨吞了他們的國家。

這些馬車曾經用作戰爭工具的證據，可以在圖坦卡門（公元前 1332-1323 年在位）的陵墓壁畫中看到，也可以在描繪拉美西斯二世作戰畫面的許多繪畫作品中窺見。戰場之外，雙輪馬車在一般平民的生活中也是高效率的交通工具，用來運輸人力與物資、互通有無。

◁ **馬車之上**
雙輪戰車也被當作交通工具。在這幅圖中，有一名書吏坐在馬車上，車夫用長長的韁繩控制拉車的兩匹馬。

控制並穩定行進方向的船櫓

◁ **船隻**
埃及人用雪松木板和釘子建造小型的渡河船與較大型的海船。木板之間的縫隙用瀝青填補。

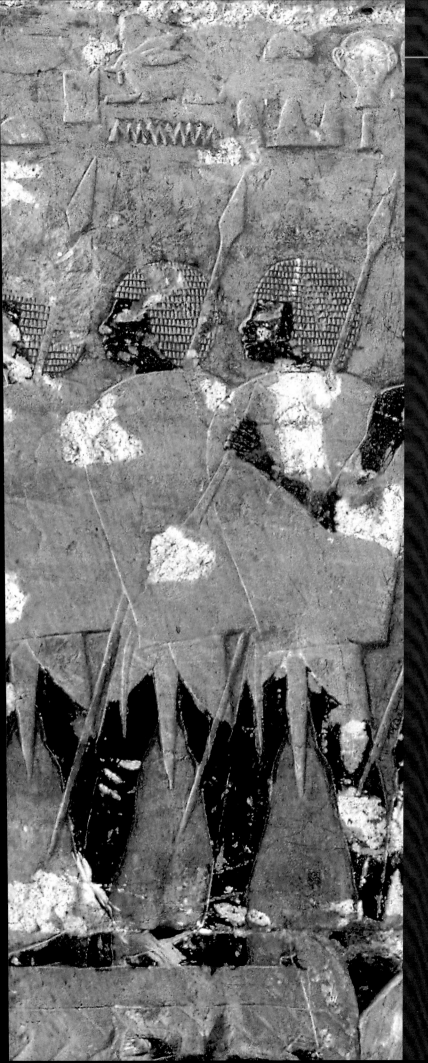

遠征
邦特之地

大約 3500 年前，埃及的女法老哈特謝普蘇特派了一支遠征軍前往神祕的邦特之地。這趟征途的記錄被刻在了石碑上。

這個古埃及人稱為「邦特」的國家，位置至今仍是個謎。現代最可靠的推測認為邦特可能在非洲東海岸，也許是今日的索馬利亞或是厄利垂亞一帶。一直以來，邦特都為埃及人的宗教儀式提供了珍貴的薰香，但它至今依然是個半神話的神祕國家。女法老在公元前 1458 年去世，在她位於底比斯（今路克索）的停靈廟，牆壁上有淺浮雕記載了這趟征途。浮雕記載，阿蒙神顯神蹟，指示女法老派遣軍隊前往探索邦特之地。女法老於是派出五艘擠滿了官員、士兵、僕役與貿易商品的船隊，在親信內哈希（Nehasi）的指揮下進入紅海後向南方航行。每艘船都有一張橫帆與 30 名槳手。船隊貼著海岸線航行，以躲避開闊水域的危機。抵達邦特之後，他們翻越丘陵進入內陸。廟壁上的淺浮雕把邦特描繪成一個綠意盎然的地方，邦特人會放牧牛隻。他們干欄式的房屋有穹頂，進屋前還得爬梯子。

邦特的統治者是帕拉胡國王（Parahu）與阿提皇后（Ati），他們親切恭敬地接待了這群意外的訪客。他們很驚訝竟然有人能找到邦特這個「不為人知的國家」。埃及船隊用珠寶和武器交換了許多異國的產物：象牙、豹皮、稀有木材，還有最重要的——用來萃取乳香和沒藥的樹木。船隊後來把這些樹木帶回埃及移植，此後埃及人就能自行萃取薰香。淺浮雕的畫面顯示，船隊也帶著活生生的動物回到埃及，包括套著牽繩的寵物狒狒。

遠征隊沿著紅海海岸向北返航，然後用驢子拉車前往尼羅河三角洲，再沿著尼羅河返回底比斯。帶回埃及的薰香樹木後來就種在敬拜阿蒙神的神廟庭院裡。哈特謝普蘇特法老停靈廟內的淺浮雕證明了埃及人非常重視這場成功突破已知疆域的大膽任務。

◁ **征途中的埃及士兵**
哈特謝普蘇特法老的停靈廟牆壁上，描繪著參與遠征邦特的埃及士兵。這間廟位在尼羅河西岸，路克索對岸的代爾埃爾巴哈里（Deir el-Bahri）。

玻里尼西亞航海家

數千年前離開亞洲、橫渡太平洋定居玻里尼西亞諸島的人，締造了航海史上最驚人的某些旅途。

玻里尼西亞人的航海史始於超過 2000 年前。當時，應該是源自東南亞群島的人橫渡北太平洋，開始在密克羅尼西亞西部的群島定居。他們從那裡開始擴張，渡海到達太平洋更南方的地帶，在薩摩亞（Samoa）和東加（Tonga）等島嶼定居。由於沒有文字記錄，我們不清楚他們究竟何時開始遷徙。但他們在太平洋南方島嶼的據點，應是在公元前 1300 到 900 年左右之間建立的。到了公元 13 世紀，整個玻里尼西亞地區，北至夏威夷、東至復活節島、南至紐西蘭，應該已經都有人類居住。

風、海洋與天空

玻里尼西亞人利用加上防傾裝置的「平衡體舟（outrigger canoes）」進行高風險的航海旅行。他們沒有指引方位的工具，早期的歷史學家常常以「被風暴吹離航線」來解釋玻里尼西亞人為何會進行長距離移動。但現代玻里尼西亞地區的航海家依舊可以使用傳統方式找到航向，無須依靠任何額外的工具。既然如此，他們的祖先勢必也有能力做到。他們綜合了幾種技巧：觀星、觀海與追縱候鳥的遷徙路線。現代玻里尼西亞航海家也是使用類似的技巧，但與先祖不同的是，他們有前人留下的確切島嶼位置作為額外參考。

人類史上所有的航海家都懂得觀察天空的變化。日出日落的位置成了定位的依據，星星也成為定位的參考點。雲的形狀與數量也提供了有用的資訊。例如，特定種類的雲常出現在島嶼上方。以 V 字型移動的雲則多半表示陸地就在不遠處，因為島嶼表面向上空散發的熱會影響雲層的移動，所以會產生

△ 木棒圖

玻里尼西亞的航海家利用木棒和線來製圖，這些材料象徵湧浪與島嶼周圍海流的位置與方向。他們用貝殼來代表島嶼，不過每一個製圖師使用象徵物都不盡相同。

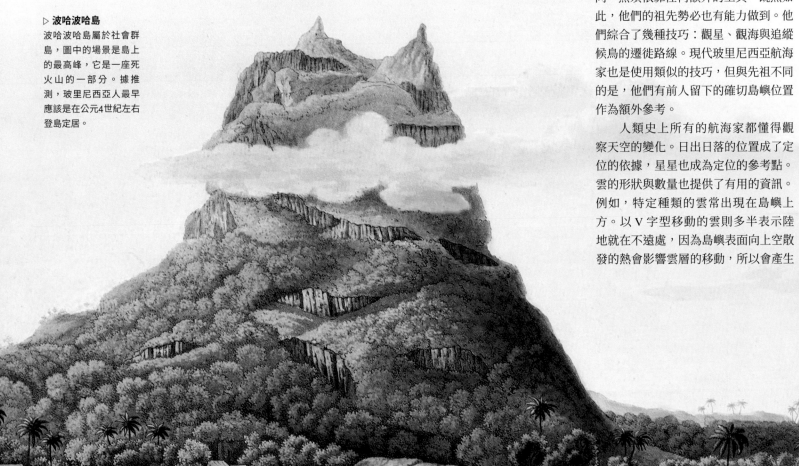

▷ 波哈波哈島

波哈波哈島屬於社會群島，圖中的場景是島上的最高峰，它是一座死火山的一部分。據推測，玻里尼西亞人最早應該是在公元4世紀左右登島定居。

這種現象。航海家甚至能從雲的顏色判斷前方陸地的類型，因為森林上空的雲多半顏色較深，而沙地上空的雲顏色則較淺。

遷徙路線與湧浪

航海家也經由海上經驗理解了湧浪的模式。湧浪是一種遙遠的風與天氣系統形成的海浪，會形成固定模式，有助航海家定位。玻里尼西亞人會觀察湧浪，然後讓獨木舟跟湧浪維持在固定角度。接著航海家再密切注意獨木舟是否有任何突然的轉向，以免偏離航線。

鳥類的遷徙方向也是航海家辨別陸地位置的參考之一。太平洋的部分候鳥會進行長距離移動，航海家可以跟蹤牠們來找到遠方的島嶼。例如，人們可能曾經跟著太平洋長尾杜鵑從庫克群島航行到紐西蘭，而太平洋金斑鴴則會在大溪地和夏威夷之間遷徙。

繼承的知識

航海家發現新的島嶼之後，會把這些地方加到他們的心智地圖上，並根據星辰的相

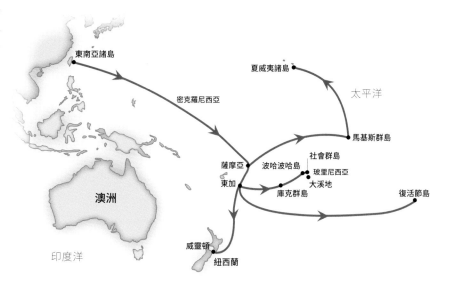

▷ **太平洋長尾杜鵑**
圖中是一隻太平洋長尾杜鵑和牠的幼鳥，旁邊還有一隻灰噪刺鶯。這種候鳥會在庫克群島與紐西蘭之間遷徙。

對方位記住它們的位置。之後，這些知識會以口耳相傳與海圖的方式代代相傳，包括用貝殼和樹枝製成的圖。等到西方人士接觸到玻里尼西亞人時，當地水手的航海知識已經非常驚人。

英國探險家庫克船長（生平詳見第172-175頁）指出，社會群島來亞提亞島（Raiatea）的航海家圖帕伊亞（Tupaia）曾在庫克船長第一次遠征時協助他。當時的圖帕伊亞在他家鄉方圓3200公里的範圍內，共認識大約130座島。

◁ **玻里尼西亞人的擴張**
玻里尼西亞的航海家征服了太平洋中一片廣大的區域，現稱玻里尼西亞大三角。三個頂點分別是夏威夷、復活節島與紐西蘭。

背景故事
航海獨木舟

玻里尼西亞人是優異的船匠。短途旅行時，他們會使用獨木挖空的船體加上防傾浮桿形成的獨木舟。長途旅行的話，他們會使用更大型的雙殼船。這種船多半是以木梁和植物纖維連接兩個木板船體組成，有時船體間會加上甲板。船匠會把木材之間的縫隙完全填滿，大多是以樹脂為填料。這種船隻多半會以植物纖維（如林投樹）製成的大帆為主要動力，但也能靠人力划槳前進。這種長途旅行使用的船可長達30公尺長，可以載運好幾個家庭、他們的家當，以及生活必需品。

一幅1820年代的繪畫，畫中是東加的雙殼船以及平衡體舟。

環繞非洲

腓尼基人在公元前 1500 到 300 年間利用貿易活動在地中海四周建立了一個龐大的沿岸帝國。他們甚至繞了非洲一圈──是史上第一批完成這項壯舉的人。

△ **骨螺紫**
腓尼基人發現的這種紫色染料在當時非常珍貴，因為它不會褪色。後來這種紫色被拜占庭皇室獨占使用，因此獲得了「帝王紫」的別名。

腓尼基人居住在地中海東部沿岸，也就是今日的黎巴嫩、敘利亞、以色列、巴勒斯坦與土耳其一帶。他們的第一個首都位在黎巴嫩的比布魯斯（Byblos），但在公元前 1200 年南遷至泰爾（Tyre）。然而到了公元前 814 年，他們把首都與商業中心搬到地中海另一端的迦太基，位於今日的突尼西亞。腓尼基人並沒有建立一個統一的大帝國。反之，他們在地中海南岸建立愈來愈多的港口，全都是獨立的城邦。「腓尼基帝國」這個名稱是古希臘人創造的，用來指稱「紫色之地」，因為腓尼基人以交易一種萃取自骨螺的紫色染料而聞名。他們還能從另一種螺身上萃取一種皇家藍色的染料。

貿易與文化

腓尼基人以貿易維生。他們把紅酒裝在陶罐裡賣給埃及人，換取努比亞的黃金。他們也和東非的索馬利亞人貿易。希臘人跟他們交易木材、玻璃、奴隸以及腓尼基人獨有的紫色染料。他們從薩丁尼亞跟西班牙取得白銀，用來和以色列的所羅門王交易。腓尼基人也從西班牙大西洋岸的加里西亞（Galicia）取得錫，這些錫有一部分來自遙遠的不列顛。他們把錫跟賽普勒斯取得的銅做成更堅硬的青銅合金。腓尼基人駕著浴缸造型的商船在地中海上航行。他們在海上經營商業帝國的同時，使用的字母也在各個沿岸城邦傳播。希臘人採用了腓尼基人的字母，接著又傳給羅馬人，最後形成了至今仍在使用的羅馬字母。

▷ **銀幣**
這個銀幣上刻著為腓尼基人製造巨大財富的商船。下方則是神話中的海馬。

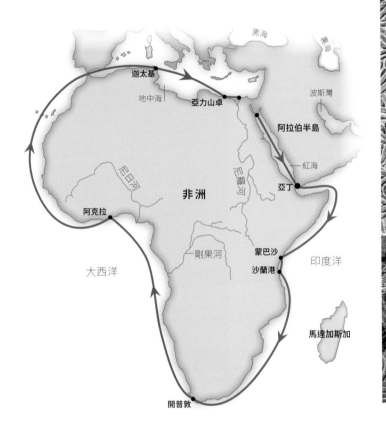

非洲

黑海
迦太基
地中海
亞力山卓
波斯灣
阿拉伯半島
紅海
亞丁
尼日河
尼羅河
阿克拉
剛果河
大西洋
蒙巴沙
沙蘭港
印度洋
馬達加斯加
開普敦

△ **環繞非洲的航線**
我們不清楚腓尼基人採取的確切航線，但他們應該是進入印度洋後才西行繞過非洲南端。在那之後，他們在大西洋向北行，並向東橫跨地中海。

腓尼基人的探索

今日雖然有許多考古證據可以證明腓尼基人的旅途，但文字記錄卻很少。古老的蓋爾神話曾經詳細記錄腓尼基人與斯泰基人（Scythian）在傳說中的斯泰基王非紐斯·法薩（Fenius Farsa）帶領下遠渡愛爾蘭的事。希臘一份條列港口與沿岸地標的「航行記」（periplus）也記錄，在公元前 6 世紀或 5 世紀，航海家杏蘿（Hanno the Navigator）曾率領 60 艘船從迦太基出發探索非洲西北部。他在今日的摩洛哥一帶建立了七個殖民地，這趟征途最遠可能曾到赤道上的加彭。

關於腓尼基人的旅程，最引人入勝的記錄出現在希羅多德的《歷史》中。埃及法老尼科二世（公元前 610-595 年在位）曾在公元前 600 年左右派遣一支腓尼基遠征隊前往紅海南方。有三年時間，這支艦隊通過印度洋，繞過非洲的最南端之後，從大西洋北上回到地中

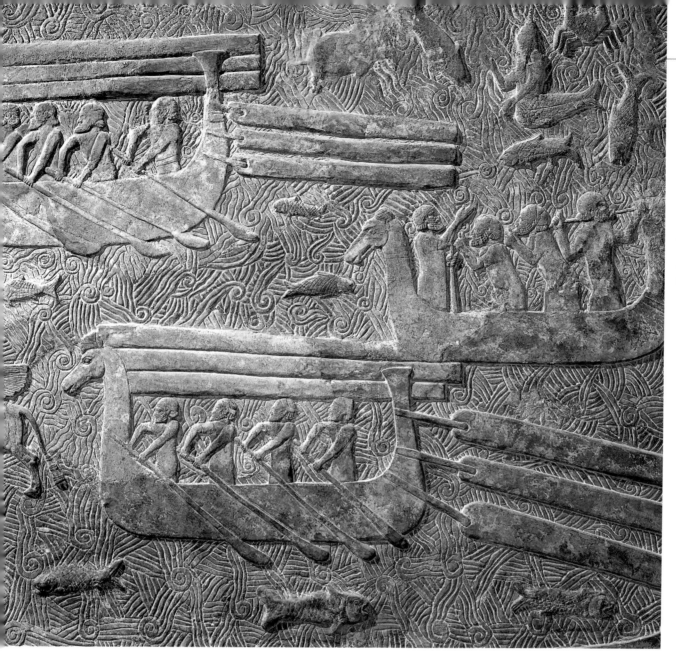

◁ **腓尼基槳帆船**
古希臘人用「浴盆（galloi）」和「馬（hippoi）」來稱呼腓尼基人的船，因為這種船的形狀很像浴盆，船首船尾還有馬頭裝飾。這幅雕刻位在亞述王薩爾貢二世建造的亞述古城杜爾舍魯金（Dur-Sharrukin）。

> 「他們說，這些人立刻就展開了漫長的探險之旅，在他們的船上裝滿了埃及和亞述的貨物。」

希羅多德，《歷史》，約公元前440年。

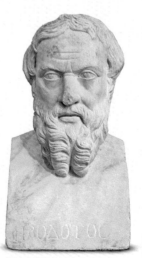

人物簡介
希羅多德

希羅多德在公元前 484 年出生於波斯帝國的哈利卡那索斯（Halicarnassus），也就是今日土耳其的波德倫（Bodrum）。希羅多德又被稱作「歷史之父」，因為他在公元前 440 年寫了《歷史》這部舉世聞名的作品。《歷史》記載了當時波斯與希臘之間的戰事，其中也包括許多文化與地理的資訊。希羅多德是史上第一位有系統地整理歷史證據，並依照年代編排的史學家。他書中的故事有些相當天馬行空，甚至是錯誤的。但他同時也聲明，自己只是詳實記錄他人說的故事而已。希羅多德於公元前 425 年左右在馬其頓去世。

公元2世紀的希羅多德大理石半身像。

海，最後到達尼羅河口。根據希羅多德的說法，腓尼基人「向西航行經過利比亞（非洲）的南端時，太陽在他們的右邊」——也就是他們的北邊。希羅多德經由口耳相傳聽到這個消息，但他並不相信，因為希羅多德就和當時的大多數人一樣，以為非洲和亞洲是相連的，並不是被海水包圍。當時的人也懷疑法老尼科二世會支持這種探險行動。不論這趟環繞非洲的旅途是否為真，腓尼基人確實在當時建立了驚人的海洋帝國。

波斯信差

波斯阿契美尼德王朝的疆域在公元前 6 世紀橫跨歐亞非三洲。波斯的「御道」連結了國土各地，信差和貿易商都安全地在這些道路上移動。

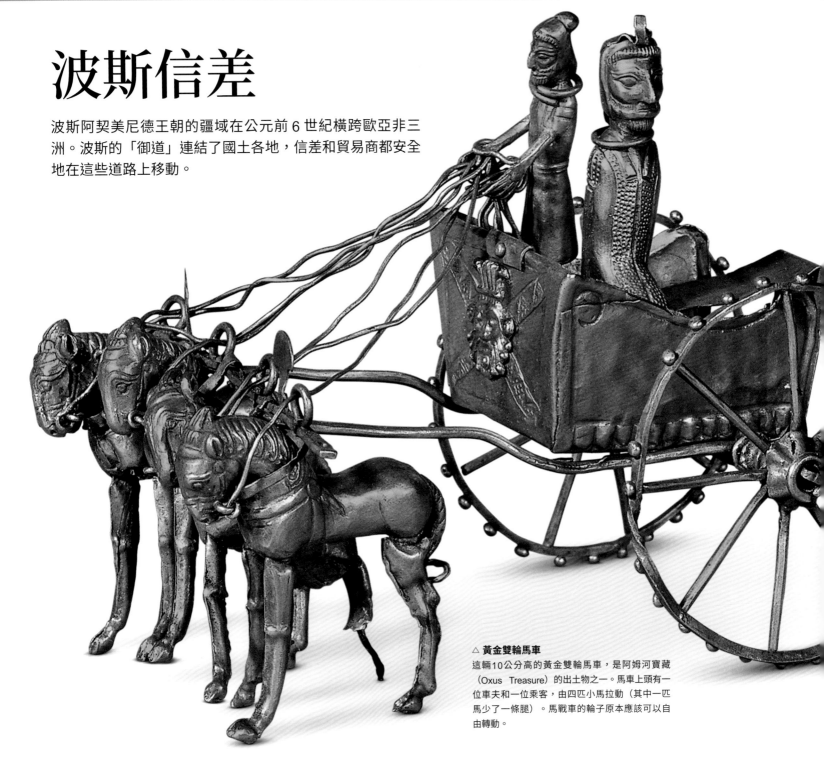

△ 黃金雙輪馬車
這輛10公分高的黃金雙輪馬車，是阿姆河寶藏（Oxus Treasure）的出土物之一。馬車上頭有一位車夫和一位乘客，由四匹小馬拉動（其中一匹馬少了一條腿）。馬戰車的輪子原本應該可以自由轉動。

公元前 550 年，居魯士大帝建立了阿契美尼德帝國，是截至當時為止世界有過的最大帝國。國勢在大流士一世（公元前522-486 年在位）統治期間達到巔峰，帝國人口約有 5000 萬，占當時全世界人口的 44%。帝國的疆域西起希臘和利比亞，東至印度與中亞地區。這是個高效率且治理有方的國家。諸多省分都由波斯總督治理，而為了商業操作，國家制定了單一的官方語言。為了加速皇室通訊，大流士一世開闢了一系列騎馬的信使可以通行的道路，其中又以「波斯御道」（Persian Royal Road）最知名。這條路從愛琴海岸的薩第斯（Sardes）向東延伸到皇城蘇沙（Susa）。御道連結了重要的貿易路線，其中一條從御道通往埃克巴坦那（Ecbatana）與絲路，也就是古代中國與西方世界通商的主要路徑。另外一條則通往東南方，最遠到達波斯波利斯（Persepolis）。

皇家信使

居魯士大帝建立帝國的郵政服務，確保統治者的指示與訊息可以迅速傳遞給遙遠省分的官員，而地方官員的回報也能迅速傳回首都。這種受雇於皇家的騎馬

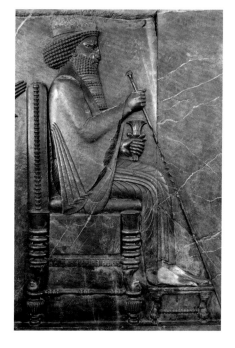

▷ 大流士一世
大流士一世是阿契美尼德王朝的第三任國王，在位期間國勢達到巔峰。他強化了帝國的政府運作，引進重量與長度的標準度量衡，並把阿拉姆語（Aramaic）定為官方語言。

「不論是雨或雪、炎熱或黑夜，都無法阻止這些信差火速完成使命。」

希羅多德，《歷史》，約公元前440年。

信差稱為「皇家信使」（Angarium）。這些信使訓練有素，因以君主之名行事，薪餉豐厚。御道上共有 111 個驛站。每一天，這些信使都會在其中一座驛站備馬待命，而驛站之間的距離大約為信使騎乘一天的距離。每一位帶著信息的信使騎行一天到達下一座驛站後，就把信息傳給下一位待命的信使，他會在隔天進行一樣的任務。透過這種接力的方式，信使在一個星期內就能走完整條御道，同樣的路程若是用步行的可得花上 90 天。希臘歷史學家希羅多德提及皇家信使時曾說：「世上沒有什麼能走得比波斯信使還快。」他還另外說了一些讚揚的話，就在這一頁的右上方。這句話如今刻在紐約郵政總局的牆上，也被認為是美國郵政署的教條。

帝國的命脈

使用這些新闢道路的人不只是皇家信使。商人也會帶著商品在這些路上徒步旅行，通常一走就是好幾公里。大流士一世在御道沿途設置了皇家商隊驛站，讓旅客能夠過夜，駄獸也能歇息。軍隊要迅速抵達邊境抵禦外敵時也會使用御道。某些士兵，尤其是資深軍官，會駕駛兩匹或四匹馬拉的雙輪戰車移動。波斯的國教是祆教，出差的祆教祭司會使用御道，而驅趕牲畜的農人和團員慶祝的家庭也都會利用御道旅行。御道和它的支道都是阿契美尼德王朝的命脈。

△ 波斯御道
為了方便帝國內的通訊，大流士一世開闢了一條從西部的薩第斯通往東部的蘇沙的御道。皇家信使可以在七天之內走完2699公里長的御道。

地圖標記：黑海、裏海、希臘、拜占庭、普提里亞、亞美尼亞、薩第斯、底格里斯河、米列都、卡帕多西亞、高加米拉、幼發拉底河、地中海、伊朗高原、耶路撒冷、巴比倫、巴比倫尼亞、蘇沙、死海、利比亞、埃及、阿拉伯半島、波斯灣、波斯波利斯、波斯

背景故事
阿姆河寶藏

雖然確切的時間和地點不明，但我們知道在 1880 年左右，有一大批波斯阿契美尼德王朝的黃金、銀子和錢幣在中亞的阿姆河畔被發現。這些寶藏原本應該屬於某間神廟，是獻給神明的祭品，但不知為何被埋在土裡。它們展現了波斯金銀工匠的絕妙技巧。如今這批寶藏展示在倫敦的大英博物館。

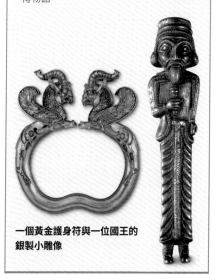

一個黃金護身符與一位國王的銀製小雕像

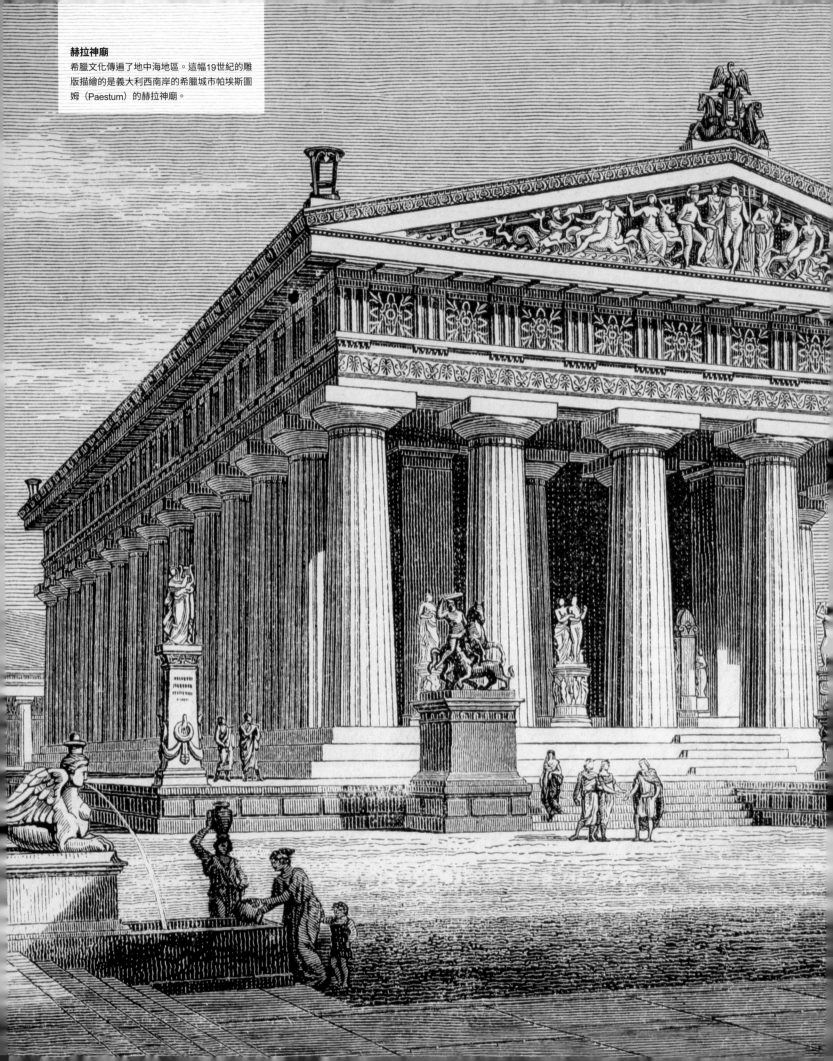

赫拉神廟
希臘文化傳遍了地中海地區。這幅19世紀的雕版描繪的是義大利西南岸的希臘城市帕埃斯圖姆（Paestum）的赫拉神廟。

希臘世界

經過好幾個世紀的發展，古希臘人成了世界最為先進的文明之一。希臘也因此成為哲學、進修、絕妙建築與航海探索的一個中心。

希臘人從公元前 8 世紀開始發展他們卓越的文明。當時，古老的邁錫尼文字已遭遺忘，因此他們借用了腓尼基字母，創造出新的希臘字母。最早的文字記錄就在這個時候出現。公元前 680 年，他們引進了鑄幣制度，這意味著商人正在增加。希臘地區分成了許多小型的自治聚落，這樣的發展是基於地理因素——山脈和海洋阻斷了各個土地之間的交流。這些聚落最早是由貴族統治，但不久後，很多統治者都被民粹主義的僭主推翻。其中一位僭主——希庇亞斯（Hippias）——於公元前 510 年在雅典被推翻，此後雅典人就建立了世界最早的民主政體。

城邦

到了公元前 6 世紀，已有四個城邦崛起成為希臘的主要勢力，分別是雅典、斯巴達、科林斯與底比斯，彼此征戰不休。雅典與科林斯成為當時的海洋與貿易強權，而斯巴達則成為軍事化的城邦，每位男性都是士兵，土地耕作的責任則落在奴隸身上。

不過，面臨外敵入侵時，城邦之間就會暫時停止對抗。波斯人分別在公元前 492、490 與 480 年入侵希臘，迫使各個城邦團結起來共禦外敵。這些城邦也會共同維繫跨城邦的制度，最知名的就是公元前 776 年開始舉行的奧林匹克運動會。公元前 8 世紀與 7 世紀間，人口迅速成長，耕地不足，迫使許多希臘人到海外建立殖民地，特別是在地中海與黑海沿岸。這些海外殖民地雖然政治獨立，但商業與宗教方面仍與希臘的原城邦緊緊相繫。殖民地透過商業與製造業產生了大量財富，進一步強化了希臘人在地中海地區的勢力。

△ **世界之臍**
古希臘人需要做出重大的抉擇時，都會去希臘中部的德爾非（Delphi）尋求神諭。他們把這裡視為世界的「翁法洛斯」（om-pha-los），也就是肚臍。

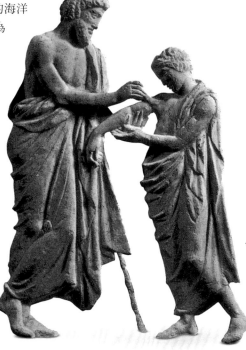

◁ **藥神之觸**
這個石頭浮雕描繪了希臘醫藥與治癒之神阿斯克勒庇俄斯照顧病人的模樣。四面八方的希臘人都會為了尋求病痛的解方而前往他的神廟。

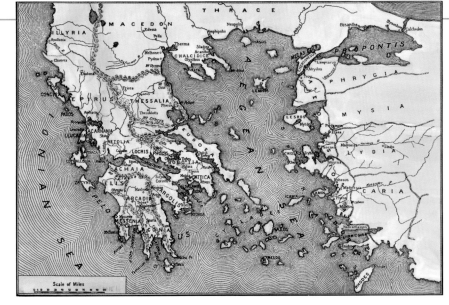

▷ **古希臘**

最早的希臘人住在今日的希臘本土與希臘諸島。他們從公元前750年開始在今日的義大利、法國、西班牙、土耳其、賽普勒斯、北非與黑海南部沿岸建立殖民地。

》 航行世界

身為海上民族，希臘人是傑出的旅者。他們把已知世界的樣貌畫成地圖，盡一切可能探索未知。公元前6世紀，生活在米利都（Miletus，位於今日土耳其）的哲學家與地理學家阿那克西曼德（Anaximander）畫出了已知的第一張世界地圖。這是一張圓形的地圖，愛琴海在中央，人們已知的三塊大陸——歐洲、亞洲與利比亞（非洲）——環繞周圍。而這三塊大陸又被另一座巨大的海洋包圍。

希臘人使用的主要船隻是三列槳座戰船（three-tiered trireme），既是交通工具也用來打仗。他們駕著這種大船在地中海穿梭，也前往遠方探索。希羅多德曾記錄，在公元前6世紀，一艘從薩摩斯島出發的船在通過直布羅陀海峽的時候被暴風吹離航線，最後在西班牙大西洋岸的塔爾提索斯（Tartessos）登陸。西班牙國王阿爾幹卓尼歐司（Arganthonios）鼓勵希臘人和他的國家貿易，雙方很快就建立起友好關係。希臘人也因此得知前往不列顛地區的貿易路線，還有日耳曼地

△ **奧林匹克的競技**

這個希臘花瓶上繪有一名正在擲鐵餅的運動員。擲鐵餅是古代奧林匹克運動會在萬神殿中的五種體育競技之一。古代奧林匹克運動會從公元前776年開始舉行，每四年在奧林匹亞舉辦一次。

區的易北河、甚至是蘇格蘭北方昔得蘭群島的位置。

皮西亞斯的探索

希臘殖民地馬薩利亞（今法國馬賽）出身的皮西亞斯（Pytheas），可說是古典世界最不可思議的旅者之一。他踏上旅途不是為了做生意，而是為了科學研究，這樣的動機在當時相當罕見。但他也不排斥任何貿易的機會。公元前325年左右，他啟程航向北歐地區，但因為迦太基人封鎖了直布羅陀海峽，不讓外國船隻出入，所以他選擇避開海峽航行。他前往北歐的路徑，可能是從奧德河北上，然後從羅亞爾河（Loire）或加倫河（Garonne）的河口進入比斯開灣（Biscay）。他接著探索了不列塔尼（Brittany），然後從那裡跨過英吉利海峽到達不列顛。他造訪了康瓦耳的錫礦場，並針對斯堪地那維亞人的琥珀交

◁ **亞力山卓的燈塔**

亞力山卓燈塔又名法羅斯島燈塔，是古代世界的七大奇景之一。這座燈塔在公元前280年到247年間建成，高120公尺，完工後的幾個世紀以來一直是世界最高的人造建築。

> # 「那些野蠻人指著……太陽下山的地方……夜晚非常短暫。」
>
> 皮西亞斯，引自羅德島的傑米紐斯（Geminus of Rhodes）的文字記錄，公元前1世紀

易做出評論。接著他從愛爾蘭和不列顛之間的海峽向北航行，並述說不列顛島略呈三角形，周圍有許多島嶼環繞。他也特別點出了外特島（Wight）、安格雷斯島（Anglesey）、曼島（Man）、赫布里底群島（Hebrides）、奧克尼群島（Orkneys）與昔得蘭群島的位置。

所見的一切都讓皮西亞斯嘆為觀止。他指出北方的潮差比地中海的高，他也率先提出潮汐是月亮引起的。他也

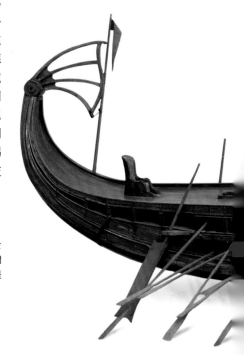

是第一位描述北方永晝現象的希臘人。雖然地中海地區的人早在幾個世紀前就已聽過這種現象，但從來沒有人親眼證實過。為了讓他的敘述更完整，皮西亞斯還提供了精確的記錄，描述夏日的黑夜在接近夏至永晝時逐漸變短的情形。

皮西亞斯也提到一個冰封的國度，還有冰山以及其他北極圈內才有的現象。他描述了北極星與周圍星辰之間的關係，並利用一個簡單的日晷來計算他所處的緯度。我們不清楚皮西亞斯究竟往北方前進了多遠，因為他把自己到過的最北處稱為圖勒（Thule），這有可能是今日的冰島，也有可能是其他較小的北方島嶼。不幸的是，皮西亞斯本人的記錄並沒有保存下來，但後來的作者有摘錄或轉述他的文字，其中又以斯特拉波（Strabo）的《地理學》（Geographica）最有名（詳見第 42-43 頁）。

七大奇景

希臘人踏上旅途有很多原因。有些人是去神廟朝聖，尤其是到藥神阿斯克勒庇俄斯

▽ 宙斯的面容
這枚古錢幣上刻著宙斯的臉，他是天空與閃電之神，也是奧林帕斯山上的諸神的王。他的妻子是赫拉，但他還有許多外遇對象，生下許多子嗣，包括雅典娜、雅特蜜絲、特洛伊的海倫以及謬思女神等等。

（Asclepius）的神廟尋求治癒。有些人則是為了工作，例如律師、抄寫員、演員或工匠。還有少數人純粹為了冒險或娛樂而旅遊，而七大奇景絕對位居他們旅遊清單的前幾名。所謂的世界七大奇景，指的是希羅多德和昔蘭尼的卡利馬科斯（Callimachus of Cyrene）一起在亞力山卓圖書館工作時，所選出來的七處人造絕景。「七」這個數字相

背景故事
希臘人的護照
我們不知道人類史上最早的護照是何時發行的，但公元前 450 年左右的希伯來聖經的〈尼希米記〉中有早期的相關記錄。書中提到，在波斯王亞達薛西一世（King Artaxerxes I）統治期間擔任官職的尼希米，曾向國王申請前往猶太地（Judea）。國王准許他前往，並交給他一封信，上面寫著「致河流對岸的總督」，要求總督保障尼希米安全通過他治理的土地。古希臘人則有他們自己的護照形式。他們會拿一塊印有持有者姓名的泥板，旅者或信使會拿這種泥板當作通過軍事基地的通行證。圖中這個泥板屬於賽諾克列斯（Xenokles），一位公元前 4 世紀的邊境指揮官。

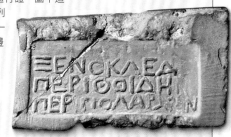

賽諾克列斯的泥板通行證，約公元前350年。

當重要，因為它代表豐碩與完滿，而且七也是當時已知的行星（五顆）加上太陽與月亮的數目。原本的世界七大奇景分別是吉薩的大金字塔、巴比倫的空中花園、奧林匹亞的宙斯神像、艾費蘇斯（Ephesus）的雅特蜜絲神廟、哈利卡那索斯的摩索拉斯王陵墓（Mausoleum of Halicarnassus）、羅德島的太陽神銅像，以及亞力山卓的燈塔。如今，只剩下吉薩的大金字塔依然存在。

◁ 三列槳座帆船
三列槳座帆船是希臘人最重要的船，船型瘦長。這種船迅速靈敏，是希臘人的主要戰船，在對抗波斯入侵戰爭時扮演了決定性的角色。

奧德修斯的旅程

希臘伊薩卡島（Ithaca）的傳奇之王奧德修斯在地中海上漂流了十年，亟欲返回家鄉。荷馬的史詩《奧德賽》描述了他充滿神話色彩的冒險故事。

自古以來，英雄踏上非凡旅途，為了達成最終目的，一路走來戰勝怪物和惡魔的故事，總是讓人大飽耳福。荷馬嫻熟地揉合了事實與虛構故事，創造出《伊里亞德》與《奧德賽》這樣的史詩。

根據古希臘神話，在公元前1260年左右，眾神之王宙斯在奧林帕斯山上舉辦了一場宴會。不和女神厄利絲（Eris）未被邀請，因此挾怨報復。她往宴會場中扔了一顆金蘋果，上面寫著「kallistei」，也就是「給最美麗的」。赫拉、雅典娜和阿芙蘿黛蒂這三位豔冠群芳的女神紛紛說那顆蘋果屬於自己。宙斯不想仲裁這場爭論，於是請特洛伊國王普里阿摩斯（Priam）之子帕里斯（Paris）做出決斷。為了賄賂他，赫拉答應幫助他獲取領土，雅典娜答應教授他各種技藝。但阿芙蘿黛蒂卻把世界上最美麗的女人海倫許諾給他。結果帕里斯選擇了阿芙蘿黛蒂，而她也依約讓海倫愛上這位王子。

只是，海倫已經嫁給了斯巴達國王墨涅拉俄斯（Menelaus），因此帕里斯只能從國王家中把她擄走，帶回特洛伊。希臘人震怒不已，派出大軍圍攻特洛伊，想把海倫搶回來。這場戰爭打了十年，最後希臘人用木馬潛入特洛伊才取得勝利。許多英雄在這場戰爭中失去性命，但伊薩卡國王奧德修斯活了下來。希臘詩人荷馬在《伊里亞德》中描述了特洛伊戰爭最後幾星期發生的事，談戰士的價值。接著他又在《奧德賽》中敘述了奧德修斯漫長一生所經歷的刺激旅程，還有他為了回家而遭遇的考驗與磨難。

《奧德賽》

荷馬的這部史詩講的是特洛伊戰爭結束之後的事。奧德修斯跟他的手下乘著12艘船離開特洛伊，但被風暴吹散。他們拜訪了只吃蓮花的食蓮族，接著被獨眼巨人波利非莫斯（Polyphemus）抓住，最後用木樁刺瞎他才得以逃生。奧

△ **海妖斯庫拉**
這塊公元前3世紀左右燒製的希臘陶瓶殘片上描繪著海妖斯庫拉的樣貌。在《奧德賽》中，它住在海邊峭壁上，面對另外一隻怪物：卡律布狄斯。

◁ **刺瞎波利非莫斯**
獨眼巨人波利非莫斯是海神波賽頓之子，他囚禁了奧德修斯與他的手下。這個混酒器的瓶身描繪了奧德修斯一行人用長木樁刺穿獨眼巨人之眼的畫面。

▽ **地中海迷航**
這幅16世紀的海圖描繪的是奧德修斯在特洛伊戰爭結束後返鄉途中，在地中海島嶼之間曲折離奇的旅程。

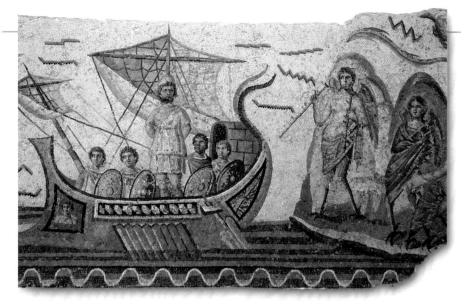

◁ **賽蓮之歌**
這幅羅馬的馬賽克描繪了奧德修斯為了不受賽蓮的死亡歌聲蠱惑,把自己綁在船桅上的畫面。

德修斯愚蠢地向獨眼巨人透露了自己的身分,結果波利非莫斯向父親海神波賽頓(Poseidon)告了一狀。於是海神懲罰奧德修斯,要他在海上迷航十年。

奧德修斯很快就遭遇了其他苦難。他不但遇到名為拉斯忒呂戈涅斯(Laestrygonian)的食人族,還遇到把手下全部變成豬的女妖喀耳刻(Circe)。在她的指示下,奧德修斯遠渡重洋,抵達世界的西方盡頭,在那裡遇見他死去親朋好友的靈魂。接著他們一行人又遇到美麗但危險的賽蓮女妖(Siren)——她們會利用歌聲魅惑船員,誘使他們觸礁。他們一波三折,在六頭海妖斯庫拉(Scylla)和大漩渦卡律布狄斯(Charybdis)之間進退兩難。最後,水手們再次翻船,除了奧德修斯以外,全部的人都死了。

奧德修斯漂流到奧吉吉亞島,被寧芙卡呂普索(Calypso)軟禁在島上七年。卡呂普索愛上了他,但奧德修斯早已與潘妮洛普(Penelope)結婚,因此拒絕了她。最後,宙斯下令讓卡呂普索放了奧德修斯。奧德修斯最後在腓埃敘亞人(Phaeacian)的幫助下回到伊薩卡,與兒子特拉馬庫斯(Telemachus)重逢。兩人合作擊殺了島上所有企圖迎娶潘妮洛普的霸道追求者。

《奧德賽》的遺贈

《奧德賽》也許是根據跨越好幾代口耳流傳的神話故事寫成的史詩,但仍有部分事蹟確實發生過。這部史詩本身也不只是詳細記述一段旅程而已,它還為這趟旅程賦予了意義。到了後世,「奧德賽」一詞代表的是一場追尋——出發尋找自我,並在歸來時變得更加強大。此外,它也代表成為英雄——也就是可以突破逆境、扭轉命運的人。另外重要的是,《奧德賽》突破了《伊里亞德》歌頌戰爭英雄的格局,把敘事的重點放在追求和平、家庭與歸屬的最終目標上。

人物簡介
荷馬

古希臘人認為荷馬就是《伊里亞德》與《奧德賽》的作者,也認為他是一位盲眼詩人,於公元前1102年到850年間出生在安納托力亞(現代土耳其)的愛奧尼亞(Ionia)。不過,究竟是否真有荷馬這個人,至今仍無法確定。確實有一部分現代學者認為《伊利里德》的絕大部分篇幅是由一人獨立完成,而《奧德賽》可能也出自同一人之手,但也有部分學者認為這兩部史詩都是許多人的集體作品,「荷馬」只是一個用來代表他們的標籤而已。大家普遍接受的說法是,這些史詩原本是以口語創作,代代口耳相傳,到了公元前8世紀才被寫下來。

荷馬的古羅馬風格
半身像複製品

「告訴我,謬思,那位足智多謀的凡人的故事,他在攻破神聖的**特洛伊城**後浪跡四方,見過了許多民族的城國,領略了他們的心性。」

荷馬在《奧德賽》中描寫奧德修斯

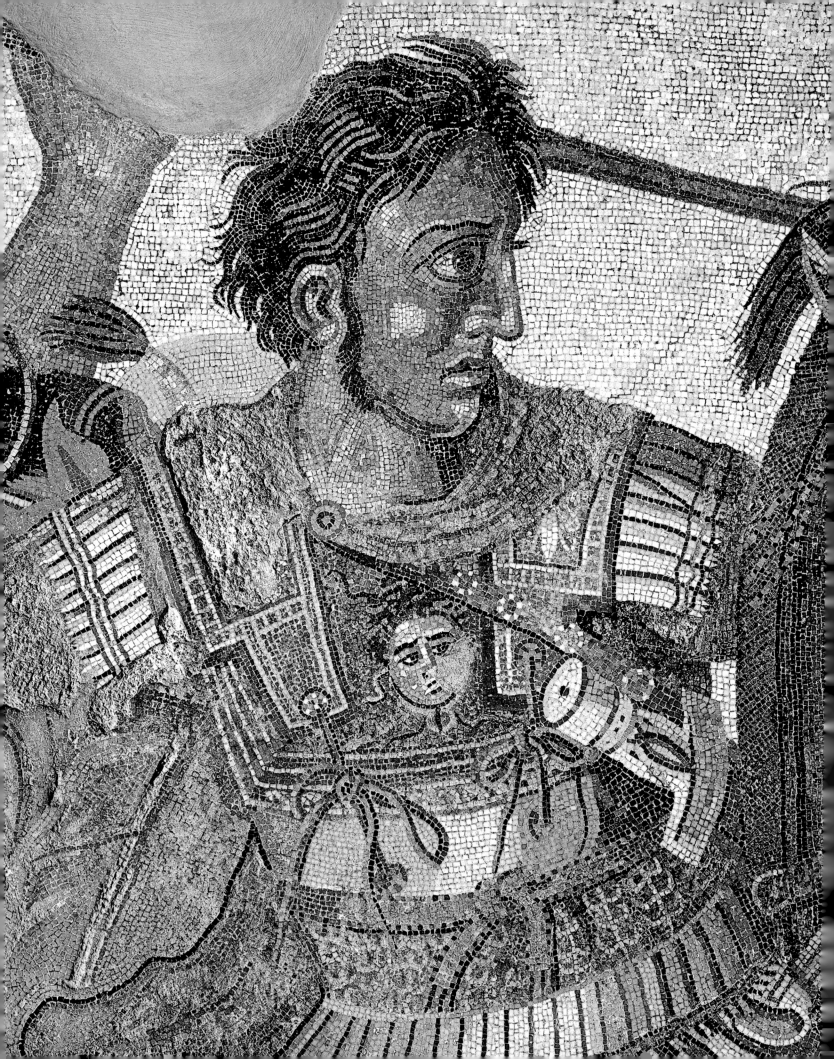

馬其頓國王，公元前 356 年至 323 年

亞歷山大大帝

一位年輕的馬其頓戰士踏遍已知世界，尋求功名與疆土，建立了史上最偉大的帝國之一。
他的遺贈存留至今。

公元前 333 年的春天，馬其頓的亞歷山大站在土耳其中部的城市戈爾迪烏姆（Gordium）。這裡有個「戈耳狄俄斯之結」（Gordian knot），它把在一台儀式用的拖車車軛綁在一根高聳的柱子上，繩結的尾端以一種不可能解開的方式綁在一起。據信，成功解開這個繩結的人會成為亞洲之王。亞歷山大拔出長劍，一刀就把繩結劈開。「我是怎麼解開它的，有關係嗎？」他說。此時的他已是亞洲之王。

關於亞歷山大的一切都很不平凡。他生於希臘北部的馬其頓王室，20 歲就在公元前 336 年登基為王。他畢生的使命就是完成父親的遺願：攻打強大的波斯帝國，以懲罰波斯在公元前 480-479 年間入侵希臘。

征服世界

登基後的五年間，亞歷山大就完成了這件事。公元前 334 年，他揮軍穿過赫勒斯龐（Hellespont），這個海峽分隔了希臘與波斯控制的亞洲地區。訓練有素的亞歷山大軍隊打贏了三場關鍵的戰爭，並在公元前 331 年征服波斯帝國。後來，波斯皇帝大流士三世的表親貝蘇斯（Bessus）殺了皇帝，自

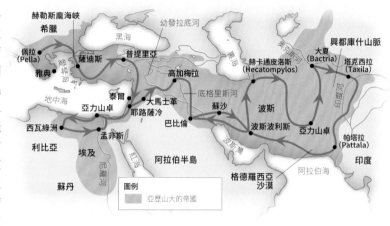

立為繼位者。為了追殺貝蘇斯，亞歷山大率軍跨越興都庫什山進入中亞地區，最後終於在公元前 329 年於今日烏茲別克的撒馬爾罕附近擊殺了這個敵人。

但亞歷山大還想繼續前進。他和當時許多希臘人一樣，認為世界被一座巨大的海洋包圍，所以只要他來到大洋邊，就代表他已經征服了整個已知世界。為了找到這座大洋，亞歷山大在公元

◁ **亞歷山大大帝的畫像**
公元前 100 年左右完成的〈亞歷山大馬賽克〉（Alexander Mosaic），描繪的是伊蘇斯（Issus）之役中的亞歷山大。他以寡敵眾，擊敗了最大的敵人——波斯皇帝大流士三世。

△ **亞歷山大的征途**
從公元前 334 年起，直到公元前 323 年去世為止，亞歷山大橫越波斯帝國的疆域，踏入中亞、印度與埃及地區。

前 327 年再度翻越興都庫什山，入侵印度。他對上一支印度大軍，獲得全勝，但卻失去了手下軍隊的支持。亞歷山大企圖說服他們說大洋就在不遠處，但他們不相信。

亞歷山大百般不情願地帶著軍隊穿過波斯南部的格德羅西亞沙漠（Gedrosian Desert）回到巴比倫，不久就因為高燒不止病死當地，年僅 32 歲。他不僅征服了一個龐大的帝國，還建立了一個更大的帝國。他以自己的名字建立了許多城市，且至今依然存在，還把希臘文化傳遍整個已知世界。「大帝」這個稱號，絕對不是浪得虛名。

◁ **亞歷山大與神諭**
這幅淺浮雕畫描繪穿著法老服裝的亞歷山大。公元前 331 年，亞歷山大前往西瓦綠洲（Siwa Oasis）的阿蒙神廟請求神諭。神諭認為他是阿蒙神之子。

大事紀
- 公元前356年 在馬其頓的佩拉出生
- 公元前343年 接受亞里斯多德的教導
- 公元前336年 父親腓力二世遭到暗殺之後登基成為馬其頓王
- 公元前335年 擊敗底比斯，掌控希臘
- 公元前334年 進入亞洲攻打波斯帝國，在格拉尼庫斯河（River Granicus）大勝
- 公元前333年 伊蘇斯之戰再度大勝波斯，占領巴勒斯坦
- 公元前332年 入侵埃及，成為法老
- 公元前332年 建立亞力山卓城，前往阿蒙神廟請求神諭，自詡為神。
- 公元前331年 征服波斯帝國
- 公元前329年 擊殺了刺殺大流士三世的貝蘇斯
- 公元前327年 入侵印度
- 公元前325年 離開印度，返程行軍橫越波斯南部的沙漠
- 公元前323年 抵達巴比倫後去世

希臘錢幣，上有亞歷山大在印度征戰的畫面

公元前4世紀，亞歷山大在中國（一個他從未到過的地方）。

張騫通西域

外交使節張騫在公元前 138 年出使西域、打通絲路之後，與世隔絕的中國才打開了西方的視野。

漢武帝在位時，中國對西域國家幾乎一無所知。漢武帝想了解他們、建立貿易關係，但在敵對的匈奴部落阻撓之下，他始終不得其門而入。匈奴的勢力在漢代中國的西邊，控制著今日的蒙古與中國西部。因此漢武帝必須與更西邊的月氏結盟。他任命當時擔任郎將的張騫為外交使節，出使月氏。

△ **漢武帝**
漢武帝（公元前141至87年在位）是西漢的第七位皇帝，在位期間大舉擴張版圖。

深入未知

公元前 138 年，張騫帶著大約 100 人離開長安，其中包括一位匈奴戰俘甘父作為嚮導。不幸的是，張騫和他的使節團不久就被匈奴俘虜，囚禁了長達十年。這段期間，匈奴迫使張騫在當地娶妻，甚至生了一個兒子。他也逐漸獲得匈奴單于的信任。公元前 128 年，張騫和妻小以及甘父成功逃離，沿著杳無人煙的塔里木盆地北緣前進。他們從那裡前往費爾干納盆地（Ferghana Valley）內的大宛（今日的烏茲別克），在這裡第一次見到身強體壯的汗血寶馬，之後又南行進入月氏。愛好和平的月氏人不想跟匈奴打仗，因此張騫轉而研究月氏的文化與經濟，之後又前往大夏。大夏是在公元前 250 年脫離塞琉古帝國（Seleucid Empire）的希臘-巴克特里亞（Greco-Bactrian）王國。他在大夏得知南方還有名叫身毒（印度）的國家，西方有安息（又名帕提亞，也就是波斯）帝國與美索不達米亞。北方的草原上則有游牧民族建立的諸多小王國。

△ **張騫**
這幅7世紀的莫高窟溼壁畫呈現了張騫與使節團在公元前138年奉命出使西域的畫面。

▷ **絲路**
張騫前往大夏的旅途是建立絲路的第一步。這面路線網連接了中國和中亞，並延伸到地中海的港口。

圖例
— 第一趟旅程
— 第二趟旅程

西伯利亞
貝加爾湖
蒙古
巴爾喀什湖
藍城
匈奴
北京
羅布泊
日本海
大宛
費爾干納盆地
戈壁沙漠
中國
喀什
敦煌
月氏
帕米爾山脈
塔里木盆地
黃河
大夏
長安（西安）
高附城
渭河
亞洲
東海
太平洋

再次被擄

公元前 127 年，張騫一行人決定回中國，這次他們選擇沿著塔里木盆地的南緣走。途中他們再次被匈奴俘虜，但匈奴人敬佩張騫堅定的使命感與無懼死亡的氣魄，所以再度饒了他一條命。兩年後，匈奴單于去世，匈奴內部陷入繼承者之爭。張騫和他的妻小以及甘父成功脫逃，回到中國。張騫說中國的西方有可以進行貿易的先進文明，令漢武帝聽

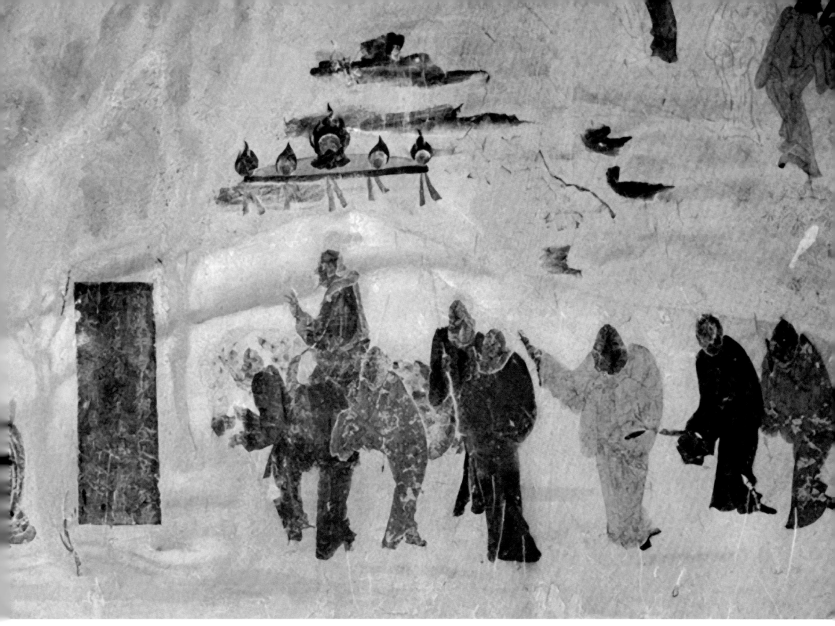

了十分高興。中國的商品與財富在那些地方備受珍視，而他們也可以供應中國想要的商品，例如汗血寶馬。張騫帶回的情報似乎立刻就產生了成效，因為在公元前 114 年，中國通往中亞的貿易路線就已經形成了所謂的「絲綢之路」。

絲路

通往西方的貿易路徑已然開啟，中國對外的交流也不再受到塞外敵對民族的阻撓。張騫雖然無法幫漢朝和他親身到訪過的地區建立貿易關係，但他確實曾經試著開啟印度與漢朝之間的貿易，並在公元前 119 到 115 年間成功地和漢朝西北方的烏孫建立貿易關係，再透過烏孫把這關係拓展到遙遠的波斯。中國的貿易如今已經穩固無虞。

△ 波斯銀盒
這個波斯銀盒在南越文王墓出土，陵寢的主人趙眜是公元前137年到122年間統治今日中國南部與越南北部的南越國王。這個銀器可能是中國最早的舶來品。

背景故事
汗血寶馬

當時的中國人將大宛的馬稱為「天馬」，因為他們從未見過這麼優良的馬匹。張騫在公元前 125 年回到中國，報告了汗血寶馬的存在後，中國就開始大量進口這種馬匹，導致大宛決定終止與漢朝的馬匹交易。於是漢武帝在公元前 113 年派軍前往大宛奪取馬匹，但是吃了敗仗。公元前 103 年，漢武帝再度派出 6 萬大軍進攻大宛，最後成功搶到了十匹寶馬，大宛也承諾每年向漢朝進貢兩匹寶馬。中國的軍事霸權終於穩固。

中國甘肅省出土的一件公元2世紀的汗血寶馬青銅器

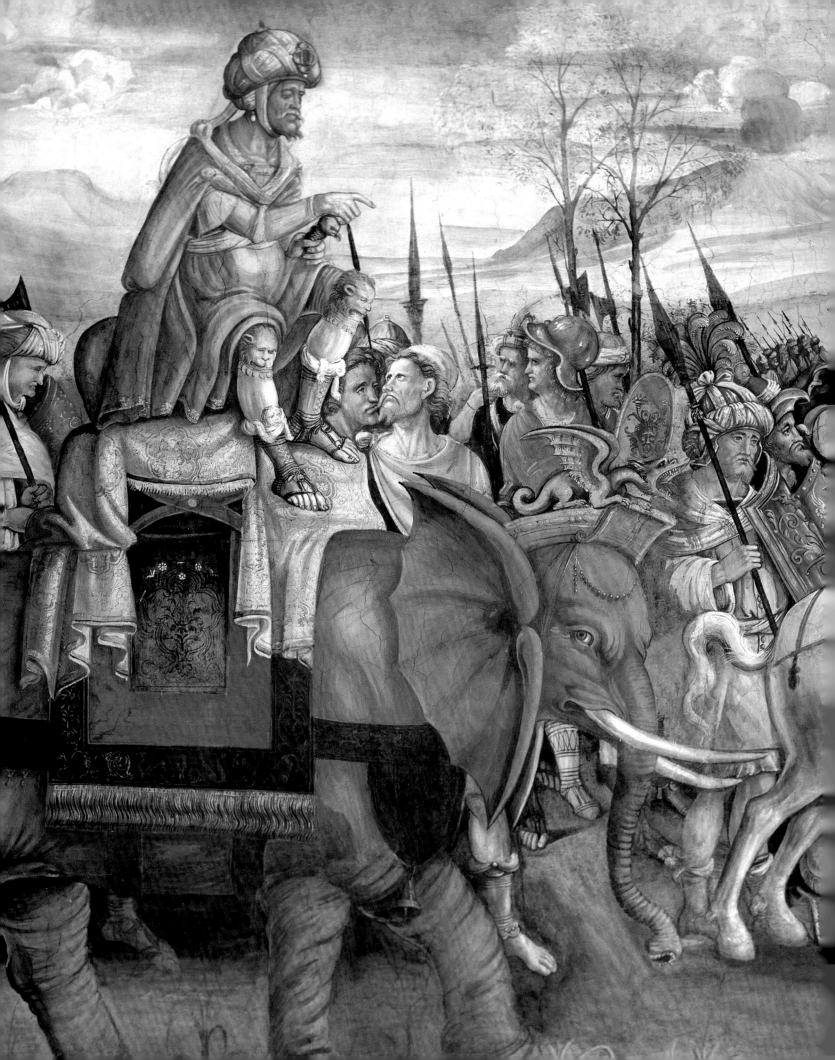

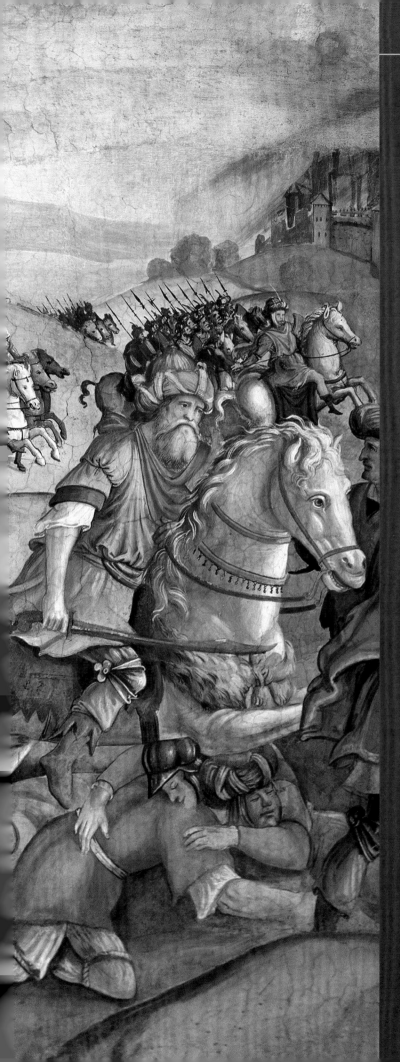

翻越
阿爾卑斯山

公元前 218 年，迦太基將軍漢尼拔（Hannibal）率領一支軍隊——包括戰象在內——從西班牙行軍到義大利，是一場翻越阿爾卑斯山的壯闊之旅。

北非城邦迦太基是羅馬共和國的死敵。漢尼拔繼承了父親哈米爾卡（Hamilcar）在西班牙的迦太基軍隊之後，策畫了一場從陸上直攻羅馬的奇襲。這支軍隊的組成多半是西班牙的部落民族，但也包括利比亞步兵、努米底亞（Numidia）騎兵，還有 37 頭戰象——這是一種較小型的非洲象，在古代歐非經常用來打仗。這支大軍有超過 10 萬人，在春末從西班牙東南部的新迦太基（卡塔赫納，Cartagena）出發。等到他們抵達羅馬高盧時，已經是夏末，人員只剩 6 萬，這有一部分是因為漢尼拔只想帶上菁英部隊，輕裝快速行軍。

　　高盧地區最大的天然屏障就是隆河（Rhône）。漢尼拔的軍隊帶著驚慌的戰象，搭乘木筏跨過廣闊的河面。迦太基軍隊在行軍途中曾與當地部落與前來攔截的羅馬軍隊發生過零星衝突，但到了 11 月，漢尼拔已經來到阿爾卑斯山腳下。他們確切的路線至今仍有不少爭議。山區部落數度騷擾正在翻越崎嶇山陵的迦太基軍隊，造成人員與動物死傷，而不管他們選擇的是哪個山口，他們都是花了九天才終於抵達白雪皚皚的山巔。

　　漢尼拔費盡唇舌，才終於說動士氣低落的士兵踏上艱險的下山之路。在斷崖邊結冰的小路上，馬匹、騾子和戰象都舉步維艱。來自溫暖地區的士兵無法適應當地的酷寒天氣，飽受折磨。小路一度被山崩毀壞，軍隊只能費盡力氣在冰雪間開出一條新路。花了三到四個星期翻山越嶺之後，筋疲力盡的軍隊才終於回到平地。

　　抵達義大利北部的平原後，漢尼拔就開始準備進軍征服羅馬。他在義大利打了 15 年的仗，也曾數度重挫羅馬軍隊，但卻始終沒有獲得完全的勝利。最後是羅馬人摧毀了迦太基。漢尼拔四處流亡，在公元前 183 或 182 年自殺。

◁ **漢尼拔和他的軍隊**
雅各布・利潘達（Jacopo Ripanda）這幅 16 世紀的畫作描繪了身穿異國服飾的漢尼拔及麾下軍隊衝上戰場的畫面。漢尼拔也許曾經為了一覽戰場而騎到戰象背上，但其實戰象的主要功能是在最前方衝鋒陷陣。

公元前 64 或 63 年到公元 24 年，地理學家。

斯特拉波

斯特拉波（Strabo）的著作是史上最早的地理學著作之一，記載了羅馬帝國與帝國周遭的地方風俗民情，是非常珍貴的文獻。

和古代的許多名人一樣，斯特拉波的身世也鮮為人知。我們確定的是，斯特拉波出身富裕的希臘家庭，於公元前 64 或 63 年在朋土斯（Pontus，今土耳其）的阿馬西亞（Amaseia）出生。當時，朋土斯剛剛因為當地軍事領袖米特里達梯四世（Mithridates IV）去世而被納入羅馬帝國版圖。斯特拉波的家族在前一個政府中官居要職。我們也知道，斯特拉波在公元前 44 年搬到羅馬，在那裡住了至少 13 年。這段期間，他在希臘詩人冉那科斯（Xenarchus）和文法學家與地理學家阿米蘇斯的泰蘭尼昂（Tyrannion of Amisus）的指導下學習哲學和文法。

探索世界

差不多就在這個時間，斯特拉波開始旅行。公元前 29 年，他拜訪了科林斯和希臘小島伊亞羅斯（Gyaros）。斯特拉波在公元前 25 年沿著尼羅河逆流而上，來到努比亞人庫施王國境內的菲萊（Philae）神廟，甚至曾經抵達更南方的衣索比亞。他造訪義大利的托斯卡尼，也探索了家鄉小亞細亞。當時，奧古斯都（Augustus，公元前 27 年到公元 14 年）治理下的羅馬帝國一片和平，因此斯特拉波得以四處旅行。

公元前 20 年左右，斯特拉波寫了他的第一本書《歷史》，講述羅馬人在公元前 2 世紀征服希臘以來的這段世界史。這本書在當時相當受歡迎（有好幾位古代作家都曾提到它），只可惜它只有一小部分留存下來。但這本書只是他的代表作《地理學》的先驅而已。時至今日，《地理學》這本世界地理史的著作仍在出版。我們不確定斯特拉波什麼時候開始動筆，有些歷史學家認為是公元前 7 年，也有人認為是公元 17 或 18 年左右才開始寫作。可以準確看出年代的最後一段文字記錄是茅利塔尼亞（Mauretania）國王朱巴二世（Juba II）去世的事件，當時是公元 23 年。可以確定的是，斯特拉波這本書寫了很多年，而且一路修改。

變動的地球

希臘「地理學之父」埃拉托斯特尼（Eratosthenes）測量出的地球圓周，依巴谷（Hipparchus）則計算出地球的歲差，他們的理論都在斯特拉波的《地理學》一書中被引述。但他們的說法都是純科學——斯特拉波的目標是要把

△ **斯特拉波的世界**
這幅 19 世紀的地圖是根據斯特拉波的文獻繪製的，呈現出他是多麼嚴重地錯估了非洲和亞洲的大小。

這些理論彙整成一份實用的旅行指南，尤其是給政客與政治家這樣的旅人。因此，《地理學》這本書充滿了真知灼見，其中許多都是原創的。例如，斯特拉波是史上第一個描述化石形成方式與火山爆發如何影響地貌的人。最重要的是，他還探討了距離海岸遙遠又高海拔的地區為何會有海貝化石埋在土中。斯特拉波的結論是，這些海貝不是因為海平面變化而出現在那裡，而是因為陸地本身緩緩升出了海平面。這個想法出現得比板塊運動的學說還要早，光是靠這個，斯特拉波就堪稱現代地質學的先驅之一，而不僅僅是個偉大的旅人。

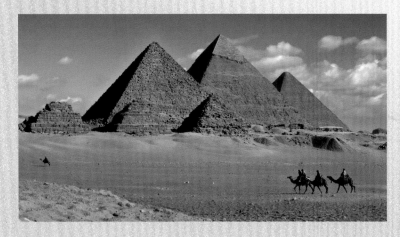

◁ **大金字塔**
公元前25年，斯特拉波沿著尼羅河逆流而上，在前往菲萊神廟的路上經過了大金字塔。菲萊神廟如今已經沉入南埃及的納瑟湖中。

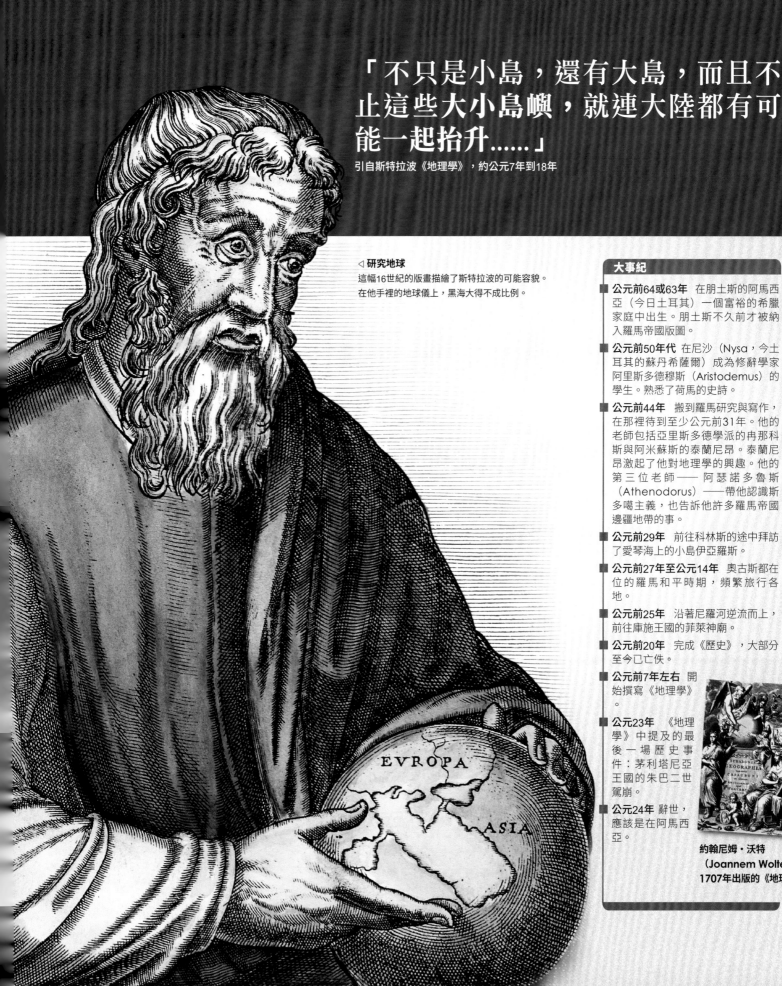

「不只是小島，還有大島，而且不止這些大小島嶼，就連大陸都有可能一起抬升……」

引自斯特拉波《地理學》，約公元7年到18年

◁ 研究地球

這幅16世紀的版畫描繪了斯特拉波的可能容貌。在他手裡的地球儀上，黑海大得不成比例。

大事紀

■ **公元前64或63年** 在朋土斯的阿馬西亞（今日土耳其）一個富裕的希臘家庭中出生。朋土斯不久前才被納入羅馬帝國版圖。

■ **公元前50年代** 在尼沙（Nysa，今土耳其的蘇丹希薩爾）成為修辭學家阿里斯多德穆斯（Aristodemus）的學生。熟悉了荷馬的史詩。

■ **公元前44年** 搬到羅馬研究與寫作，在那裡待到至少公元前31年。他的老師包括亞里斯多德學派的冉那科斯與阿米蘇斯的泰蘭尼昂。泰蘭尼昂激起了他對地理學的興趣。他的第三位老師——阿瑟諾多魯斯（Athenodorus）——帶他認識斯多噶主義，也告訴他許多羅馬帝國邊疆地帶的事。

■ **公元前29年** 前往科林斯的途中拜訪了愛琴海上的小島伊亞羅斯。

■ **公元前27年至公元14年** 奧古斯都在位的羅馬和平時期，頻繁旅行各地。

■ **公元前25年** 沿著尼羅河逆流而上，前往庫施王國的菲萊神廟。

■ **公元前20年** 完成《歷史》，大部分至今已亡佚。

■ **公元前7年左右** 開始撰寫《地理學》。

■ **公元23年** 《地理學》中提及的最後一場歷史事件：茅利塔尼亞王國的朱巴二世駕崩。

■ **公元24年** 辭世，應該是在阿馬西亞。

約翰尼姆·沃特（Joannem Wolter）在1707年出版的《地理學》

羅馬帝國

在那個時代，羅馬人是既懂得創新又技術高超的工程師——他們建造了道路、橋梁和其他建築，讓公民能在帝國境內安全又快速地移動。

羅馬人是非常務實的民族。他們發揮工程與建設的技術，創造出良好又長久的效果。他們蓋水壩集水，並用引水渠把水引入城市。此外，他們也擅長採礦。他們利用水力沖洗廢土，並用水車碾碎硬度較高的礦石。他們也運用水車的力量來磨麵粉、裁切石材。他們在河上造橋，以道路連接城鎮。

羅馬人為了娛樂，建造了有層層座位的巨大競技場，例如羅馬城中的大競技場（Colosseum）就能容納8萬人同時欣賞角鬥士競技以及其他壯觀的大型表演。帝國的各個城鎮都有大型公共澡堂，而為了紀念軍隊爭戰的勝利，城內也常見巨大的凱旋門。大多數城鎮都具備高效的排水系統，許多屋子也都設有地下暖氣。這些建設都有助於提升羅馬人的生活品質、維持帝國一統，公民也更有信心能在國內長途旅行。但羅馬

◁ **羅馬里程碑**
在羅馬人的道路上，每隔一千步，或1476公尺，都有一座圓柱狀的里程碑。每一塊里程碑上都標示了里程，此外也有其他重要資訊，例如到古羅馬廣場（Roman Forum）還有多遠。

帝國最偉大的建設是他們的道路網。

羅馬的需求

羅馬共和，以及從公元前27年開始進入帝制的羅馬帝國，必須有能力快速調動軍隊來防禦邊疆、打擊外敵。同樣地，從中央傳往四處的指示、命令、人員調度等，也必須快速抵達當地。貿易商為了交易，必須在城鎮之間快速穿梭，一般民眾為了工作以及宗教因素，也需要安全有效的道路。基於這些需求，從公元前300年起，羅馬人就開始打造國內的道路網。公元2世紀，帝國國勢達到巔峰，國內的道路網也正式完成。共有29條軍用公路從首都羅馬往

四處發散，372條大型公路連結帝國的113個省分，更有數不盡的小型道路把無數城鎮與港口彼此聯繫在一起。整個路網的道路長度超過40萬公里，其中有超過8萬500公里的路是鋪石道路。

鋪路的藝術

公元前450年的十二銅表法明訂，一條直路必須寬達8羅馬呎，彎路則要有16羅馬呎寬。土木工程師在施工之前會對這條路徑進行測量，然後測量師會用一種名叫「格羅馬（groma）」的勘測儀器來規畫路徑。格羅馬是一根木竿，頂端有兩根十字交叉的水平木條，

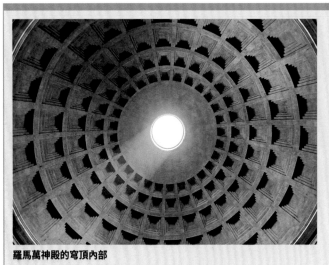

關於科技
水泥的發展

內公元前150年左右，羅馬人開始學會運用三份火山灰和其他骨材，與石膏或石灰等黏結材混合之後加水所形成的材料，這種混凝土成了完美的建材。火山灰的用途是防止水泥的裂痕擴大，這種添加物讓水泥變得非常堅固耐用。羅馬人的建築都使用這種水泥，他們在鋪上水泥後，還會再把大理石等石材鋪在水泥上進行裝飾。他們還有一種能在水中凝固的水泥，建造橋梁的時候特別有用。羅馬人最完美的水泥建築是羅馬萬神殿（Pantheon）的穹頂。即使到了2000年後的現代，萬神殿的穹頂依舊是世界最大的無筋混凝土圓頂結構。

羅馬萬神殿的穹頂內部

上面掛著測量直角用的鉛垂線。

　　道路施工的實際情形因地制宜，但一般而言，標準的道路需要一層夯土當作基底，然後依序堆上石頭、碎石、水泥，最後再鋪上大小一致的路石。完工的道路整齊平坦，道路中央稍微高起，有助於雨水往兩側流入排水系統中。羅馬人鋪的道路時至今日看似崎嶇不平，但那只是因為上層的水泥經年累月被沖刷而流失了而已。

　　也許羅馬人的道路最讓人歎為觀止的地方是它們的筆直程度。有些路段是長達 90 公里的直線，穿過一系列的山丘而沒有一絲彎折。直線道路不僅能加快移動速度，更讓移動變得更安全。沒有彎道，就沒有視線死角可以供人埋伏，這是羅馬道路設計上考量到行軍需求的重要因素。

地圖與驛站

為了在廣大的道路網中進行定位，羅馬人懂得繪製道路地圖，例如《波伊廷格古地圖》（*Tabula Peutingeriana*）（見第 48-49 頁）。處理政府事務的 ≫

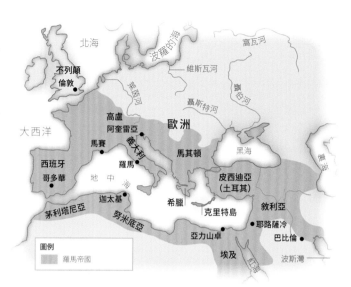

△ **羅馬帝國的疆界**
公元116年的圖拉真皇帝在位時，羅馬帝國的疆域範圍達到最大，從英格蘭北部一路橫跨歐洲直達中東的波斯灣。但由於治理成本過高，羅馬人很快就放棄了極東的疆域。

「不論辦的是公務還是軍務，凡是羅馬官員出差的地方，基本上就有道路。」

摘自《安敦尼行記》，公元300年左右

◁ **亞壁古道**
公元前312年完工的亞壁古道（Appian Way）長563公里，從羅馬延伸到布林底希。這條路最初的用途是要協助在南義大利對抗薩莫奈人（Samnites）的羅馬軍隊進行部署。

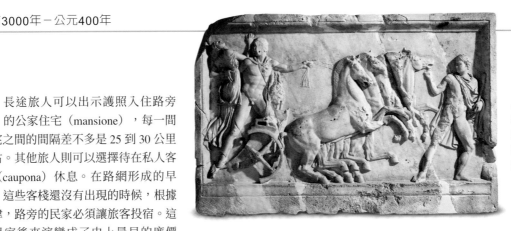

▷ 雙輪馬車
和其他古代文明不同的是，羅馬人的雙輪馬車不用來打仗，只用來競速或參加凱旋遊行。

>> 長途旅人可以出示護照入住路旁的公家住宅（mansione），每一間住宅之間的間隔差不多是 25 到 30 公里左右。其他旅人則可以選擇待在私人客棧（caupona）休息。在路網形成的早期，這些客棧還沒有出現的時候，根據法律，路旁的民家必須讓旅客投宿。這些民家後來演變成了史上最早的廉價旅店。至於驛站（mutatione）大約間隔 20 到 30 公里，有輪匠、獸醫與車匠等進駐。

▽ 嘉德水道橋
嘉德水道橋可能是現存最壯觀的羅馬工程。這條輸水道在公元60年左右完工，從禹澤斯（Uzes）的湧泉汲水，輸送到50公里外的羅馬殖民城市尼母（Nimes）。

帝國的交通

羅馬的道路交通總是很繁忙。士兵會從一個營區行軍到下一個營區，有時一趟就會走上很遠的距離。從一份 253 到 258 年期間前往北方的英格蘭哈德良長城（Hadrian's Wall）的士兵名單中，可以看到來自北非的黑人士兵，也就是奧勒良摩爾人（Aurelian Moor）。除了軍隊之外，奉皇帝之命行事的官員也常常使用這些道路。到各地進行司法審判的裁判官（magistrate），還有前往遠方城市進修的學生也一樣。朝聖者利用這些道路前往神廟或是其他的聖所，大地主也經由這些道路前往鄉下的莊園。

貿易商隊在路上很常見，農人也利用道路把農作物跟牲畜帶到各個市場。

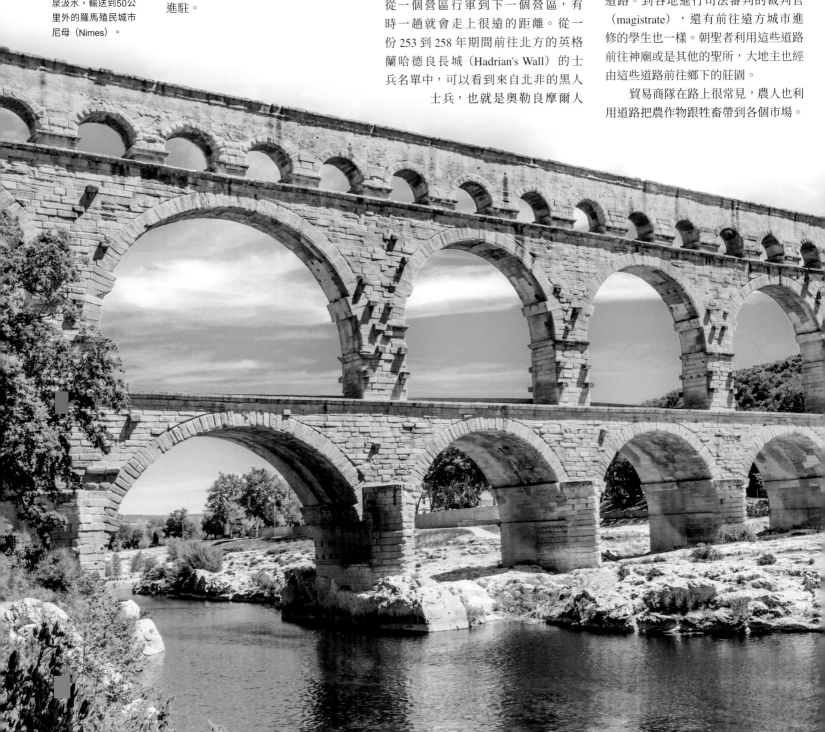

戴著特製皮帽的官方信使在路上也相當常見。他們利用接力的方式傳遞政府的公文訊息。除了官方信使外，路上更常見的是奴隸信使（tabellarius）——負責傳遞私人郵件。在那個時候，羅馬道路上唯一看不到的是觀光客，因為當時的羅馬世界裡還沒有為娛樂而旅行的概念。

由一匹馬拉、一位車夫駕駛、只能載一名客人的馬車是當時最受歡迎的交通工具。一般由馬匹或牛隻拉動的篷車或貨車也很常見。不過由兩匹、三匹、甚至是四匹馬拉的大型雙輪馬車就沒那麼常見了。四輪馬車更是罕見。這種四輪載具通常由牛、馬或騾子來拉動，車上還有布質的「屋頂」，天氣狀況不佳時就可以拉起來遮擋風雨。

◁ **海洋航行**
這幅商船的馬賽克鑲在奧斯提亞（Ostia）的商會廣場上，奧斯提亞是羅馬的主要港口。這種船多半當作貨船使用，但也會載客。

渡海

陸路並不是羅馬人唯一的交通方式。羅馬人原本是內陸部落，並沒有航海的傳統，但在公元前 3 世紀和 2 世紀與迦太基的漫長戰爭中，他們發展出了海軍，貿易船隊也逐漸出現。羅馬人的貿易商船船體圓潤，船底通常是平的，只有一張帆。有些船隻載客的同時也會載貨，但一般的客船會循著熱門路線航行，從南義大利的布林底希（Brindisi）跨越亞得里亞海前往希臘。乘客和船員睡覺和休息的地點都在甲板上，他們會攜帶自己的食物，在船上的廚房烹煮。

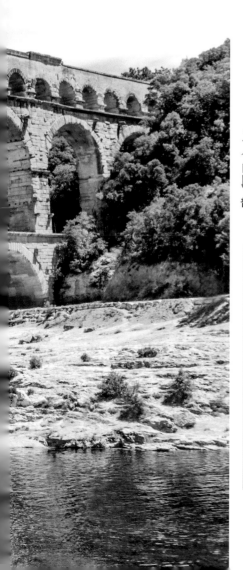

> 「騎著良馬的信使透過接力的方式，經常一天之內就可以走上其他人花十天才能走完的距離。」

普羅科比烏斯，公元500年左右的希臘歷史學家

背景故事
巴克斯神廟

直到今日，我們仍舊能從羅馬帝國當年在邊境所建、至今仍留存的羅馬建築群一窺帝國榮景。位在今日黎巴嫩巴亞貝克（Baalbek）的巴克斯神廟就是其中一例。這座神廟在公元 150 至 250 年間完工，高 31 公尺，共有 42 根近 20 公尺高的科林斯式圓柱，支撐著精美的柱頂楣構與屋頂。內部有個房間描繪羅馬酒神巴克斯奢靡的生活。這座建築物是古代最偉大的工程之一。

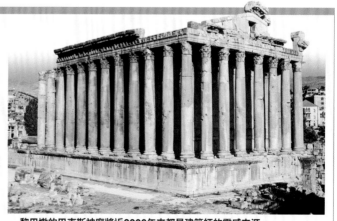

黎巴嫩的巴克斯神廟將近2000年來都是建築師的靈感來源。

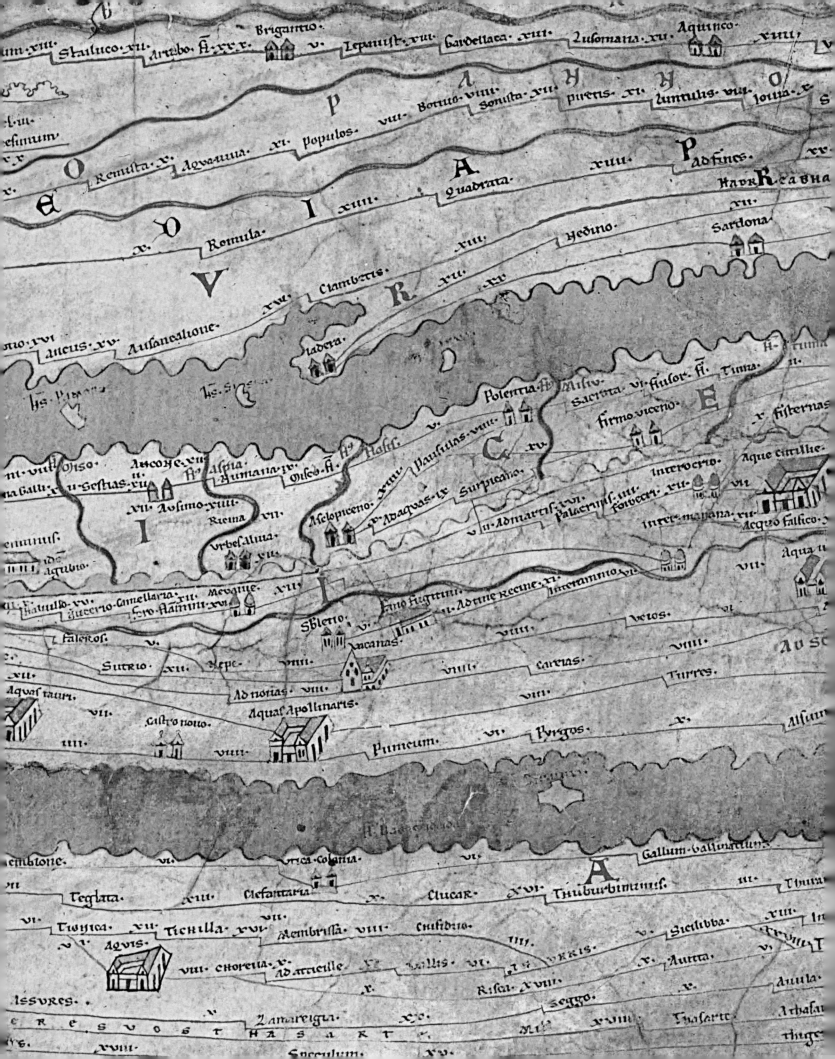

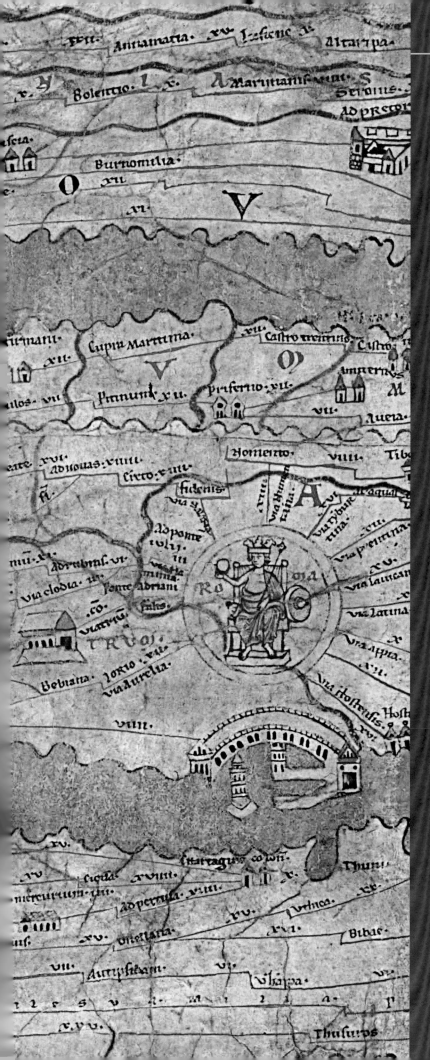

《波伊廷格
古地圖》

由於羅馬路網太過複雜，想要了解它，就必須有地圖。
這樣一張地圖在公元 1 世紀出現，而留存至今的古地圖
則是 13 世紀的複製品。

道路是羅馬帝國的命脈，軍團、官員、商人與旅者都能靠它們在帝
國境內迅速移動。這些路通常會鋪上石材，兩側則是人行道與排水
溝。路中央與兩側會形成曲面，讓雨水能夠流進道路兩側的排水溝。
羅馬人鋪路前會先進行測量，道路通常會筆直穿過山丘，以橋梁越
過河川和山谷。整個路網的總長度可能有 40 萬公里。路網的中心就
是羅馬城，從羅馬向外發散，通往遠方省分的大型軍用公路共有 29
條。

　　名為「公共信使」的國營郵政服務就在這個路網上穿梭。這項
服務由奧古斯都（公元前 27 年到公元 14 年在位）創立，在各省分
與羅馬城之間來回運送的包括訊息、國家官員與稅收。信使與其他
旅人都需要地圖的指引才能確認道路方向，而第一位畫出路網圖的
人是奧古斯都的女婿阿格里帕（Agrippa）。到了公元 4 或 5 世紀，
路網圖出現新的版本，而留存至今的版本是出身法國東部科爾馬
（Colmar）的修士在公元 1265 年複製的作品。至於「波伊廷格古地
圖」這個名字，則是得自 16 世紀的複製品主人——日耳曼地區奧格
斯堡（Augsburg）的康拉德·波伊廷格（Konrad Peutinger）。

　　羊皮紙材質的波伊廷格古地圖卷軸，有 675 公分長，34 公分高。
古地圖呈現了大體上的帝國路網，描繪範圍遠至近東地區、印度與
斯里蘭卡。但地圖並未記載摩洛哥、西班牙與不列顛群島（這些部
分可能已經亡佚）。地圖內容並非完整依照地理現況，僅以示意方
式呈現資訊。東西方的比例明顯失真，且地圖上的海洋也僅以細長
水域示意。儘管如此，這幅地圖還是記載了超過 550 座城市，以及
3500 處不同的地名。此外，區域之間的道路與距離也都有記載。有
了這份地圖，旅人就能知道下一座城鎮是什麼，距離又是多遠。這
對羅馬帝國的旅人來說可謂無價之寶。

◁ **世界的中心**
波伊廷格古地圖上的所有道路都通往羅馬（圖右），也就是
帝國的中樞。在這張局部圖中，現代的克羅埃西亞位在地圖
上方的亞得里亞海之上，北非則位在下方的地中海之下。

《厄立特利亞海航行記》

對現代希臘人來說，厄立特利亞海就是紅海。但在古代，厄立特利亞海也包括現今的印度洋與波斯灣。有一份公元1世紀的航海記錄留存至今，訴說了當時的故事。

航行記（periplus）是一種古代海員使用的文件，會列出特定海岸上的港口與主要地標，它們之間的大約距離。

《厄立特利亞海航行記》（*Periplus of the Erythraean Sea*）以希臘文寫成，共有66章，絕大多數章節都只有一個段落。它列舉了羅馬帝國時期紅海、阿拉伯半島、波斯灣、東非與印度的沿岸港口，並記錄了各地區的主要產業。歷史學家認為這份航行記約在公元1世紀中葉完成，大多數學者也認為它的作者是一位會說希臘語的埃及商人。他很可能住在貝勒尼基（Berenice Troglodytica）這座紅海岸上的埃及港口，因為他在航行記中花了許多篇幅描述這座港口。這位作者顯然去過很多地方，但教育程度卻沒有特別高，因為他常常搞混希臘文和拉丁文的單字，也不太懂文法。

△ **彈奏七弦琴的阿波羅**
七弦琴（chelys）是一種常見的古希臘里拉琴。這種樂器凸面的主體通常是以一片完整的龜甲製成。《厄立特利亞海航行記》的描述提及了當時興盛的龜甲貿易，其中以玳瑁的龜甲品質最高。

阿拉伯半島和非洲

《厄立特利亞海航行記》記載了羅馬帝國與葉門的賽伯伊人（Sabaean）還有貿易立國的希木葉爾王國（Himyarite Kingdom）之間的友好關係。作者在航行記中有關阿拉伯半島的記錄寫著：「半島有一條連續不斷的海岸線，以及一座長達2000哩（stadia）的海灣。海灣沿岸聚集了游牧民，以及住在村落裡的食魚一族。當地生產的乳香經由駱駝運載到儲存地點之後，再由搭載充氣皮囊的木筏以及船隻運往卡納（Cana）港。」乳香只是《航行記》中記載的眾多貿易商品之一。作者也花了很多篇幅記載東非索馬利亞的歐朋涅港（Opone），有許多古羅馬與埃及的陶器在這裡出土。航行記寫道：「這裡的肉桂生產量是最大的，還有愈來愈多優良的奴隸從這裡被帶到埃及。此外，龜甲的品質也是無人能及。」在《航行記》中，衣索比亞的阿克森（Aksum）是重要的象牙交易市場。作者在還詳細描述了阿克森南方的拉普塔港（Rhapta），可能位在今日坦尚尼亞的沙蘭港南部一帶。《航行記》寫道：「這個地方出產大量的象牙與龜甲」，而當地也有許多古羅馬的錢幣出土。

印度與希臘

在印度洋對岸，《航行記》記載了與印度港口貝里加札（Barygaza）的大量交易。貝里加札就是今日古加拉特邦（Gujarat）的巴魯奇（Bharuch）。作者寫道：「這裡土地肥沃，當地人種植小麥、稻米，也榨取芝麻油、提煉無水奶油。至於當地生產的棉花和印度布

「越過伸出海灣的這座**海岬**之後，是另一座名叫卡納的**海岸商業市鎮**，位在**伊利蘇斯王（Eleazus）**所統治的『**乳香王國**』。」
摘自《厄立特利亞海航行記》

| Pafini regio. | PERSIA. | Septemtrio. | Circulus Cancri. | MARE EOVM five MAGNVS SINVS. |

◁ 《航行記》中的地標
這幅17世紀的地圖點出了《厄立特利亞海航行記》在印度洋地區記載的地標。地圖下方疊加了一幅歐洲地圖。

料,品質則較為粗糙。」更有意思的是,作者在《航行記》中說:「時至今日,古希臘的德拉克馬(drachma)在貝里加札仍是通用貨幣,上面刻有希臘文字,以及亞歷山大之後的統治者的紋章」——證明了亞歷山大的馬其頓帝國確實曾經統治此地(詳見第36-37頁)。

《航行記》中另外記載了一連串位在南印度的貿易港口,還有印度與西藏邊界上的一場年度慶典。而珍珠、絲綢、鑽石與藍寶石也曾透過貿易從內陸的恆河谷地被帶到沿岸港口。諸多報告加總起來,就是一份印度洋與沿岸港口貿易世界的驚人記錄。至於《航行記》未能觸及的區域,作者寫道:「這些地方以外的區域,不是因為冬季漫長酷寒而難以抵達,就是因為眾神不願讓人類前往。」

◁ 乳香
乳香樹脂產自阿拉伯半島與索馬利亞,經由貿易傳遍世界的歷史已超過5000年,用來製作香水與薰香。主要的四種乳香樹脂都是來自不同的乳香屬植物。

背景故事
羅馬商船

羅馬商船的船體多半是圓弧或平底狀,船首與船尾向上彎曲,大致對稱。船隻的兩端、龍骨以及船體外部的木板會先進行組裝,然後才會在內部組裝具備支撐功能的木材。自船隻一端延伸至另一端的木材,利用榫接的方式互相固定,再以銅釘加固。大多數的商船約15到37公尺長,重達150到350公噸。許多船隻不只載貨也會載人。羅馬與亞力山卓之間通行的穀物貨船,每次航行時最多能額外負載200名乘客。

公元200年左右的羅馬商船

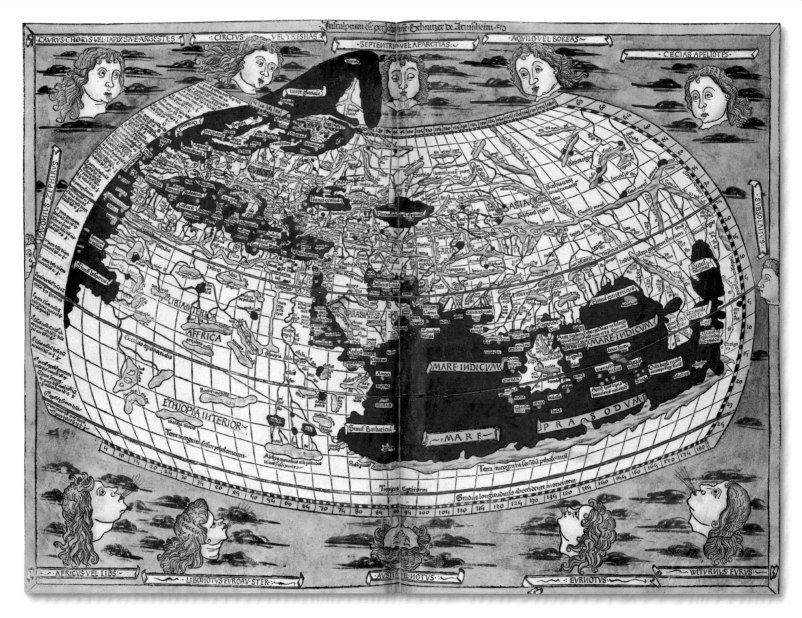

△ **托勒密的世界**

這份15世紀的地圖抄本複製了托勒密的世界地圖，裡頭的中國（Sinae）位在遙遠的東方，在那畫得過大的斯里蘭卡島（Taprobane）以及馬來半島（Aurea Chersonesus）之外。加那利群島則在地圖的最西邊。

托勒密的《地理學指南》

公元 2 世紀，一位埃及的地理與天文學家改變了關於世界與天空的既有知識。他的影響持續了千年之久，且至今依然重要。

我們對托勒密的生平所知甚少，只知道他在公元 100 年左右誕生於埃及的亞力山卓，約 70 年後在同一座城市去世。他是希臘人，也是羅馬公民。但他也有可能是個受希臘教育的埃及人，會用當時的希臘文寫作。雖然他跟先前的埃及法老一樣都叫托勒密，但他應該跟法老世家沒什麼關係。後世所銘記的是他的著作，因為他一生共寫了三本科學巨著。首先是《天文學大成》（Almagest），是唯一存留至今的古代天文學論文。第二本《占星四書》（Tetrabiblos）講的是占星學，書名源自希臘文的「四本書」。最重要的則是第三本：《地理學指南》，對羅馬帝國時期的地理學知識做了一個總體的探討。

身為一位天文學家，托勒密相信地球是宇宙的中心。在 16 世紀哥白尼的日心說受到大眾接受之前，人們始終相信地心說。托勒密認為宇宙有一整套相對位置不動的星體，繞著宇宙中央的地球運行。在這個大前提下，他計算出宇宙的大小，並列出 48 個主要星座。他也利用所有記錄下來的相關數據推斷出太陽、月亮及其他星球的位置，星辰的起落以及日月食的週期。

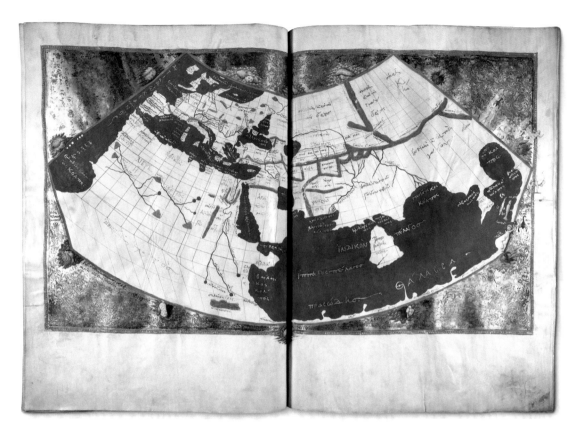

◁ **已知的世界**

這幅約翰尼斯・斯尼采爾（Johannes Schnitzer）在1482年雕刻的世界地圖，呈現了托勒密時代人類對「已知世界」（ecumene）的認知。在他的時代，歐洲人尚未發現美洲和澳大拉西亞，也不知道有太平洋，歐洲水手甚至還沒繞過非洲的最南端。

關於科技
六分儀

這幅16世紀早期的雕版畫描繪手握六分儀的托勒密，在希臘謬思女神烏拉尼亞（Urania）的協助下進行測量。六分儀是一種簡單的測量儀器，測量角度可達到垂直的90度，因此能夠用來測量天體的地平緯度。不過托勒密本人是不可能拿著六分儀的，因為這種儀器在18世紀早期才問世。水手會用六分儀來測量某個天體（例如正午的太陽）和地平線的角度，以計算出船所在的緯度。測量月亮和另一個天體的距離也能算出正確時間，進而算出緯度。

托勒密在主掌天文學的希臘謬思女神烏拉尼亞的引導下工作

> 「我知道我是凡人……但當我來回追蹤……天體運行的軌跡時，我感覺自己彷彿升天了。」

托勒密，《天文學大成》，公元150年。

透過《地理學指南》，我們可以看出托勒密有多麼注重細節。這本書的理論基礎來自希臘地理學家——提爾的馬里納斯（Marinus of Tyre）——的論文，這份論文已經亡佚。而《地理學指南》共有三大部分，分成八卷。第一卷的內容與製圖學相關，第二卷到第七卷則註明了當時已知世界所有地點的經緯度座標。托勒密從非洲的赤道測量了緯度，但他是以小時制為計量單位。赤道處在夏至時共有12小時的光照時間，北極點則有24小時。至於做為測量經度的基準子午線則通過大西洋的極樂群島（Fortunate Islands），這裡可能是現代的加那利群島（Canary Islands）。第七卷其餘的部分則詳細記錄了三種製作世界地圖的投影法。最後，第八卷囊括了一系列的區域地圖。

◁ **以地球為中心的渾儀**

這幅15世紀的畫作是由尤斯圖斯・范・簡特（Justus van Gent）和佩德羅・貝魯格特（Pedro Berruguete）繪製，畫中的托勒密拿著一個渾天儀。地球在這個模型的正中央，和他認為的一樣。

托勒密的遺贈

托勒密地圖的準確性，在他的年代無人能及。雖然以現代的角度來看，他因為誤算經度的關係，把整個世界橫向延伸了許多。後來的地理學家也始終無法精確地計算經度，直到伽利略（Galileo）在17世紀解決了這個問題為止。《地理學指南》在9世紀時出現阿拉伯譯本，拉丁文譯本則在1406年問世，可見托勒密的影響力可謂延續了千年。他的想法直到16世紀才被推翻取代。

第二章

貿易與征服

公元400—1400年

第二章 貿易與征服：400－1400年

簡介

中世紀時期，任何長距離的旅行都是一場冒險，人們可能得賭上自己的財富與性命。當時的地圖充滿留白處，未知的區域在地圖上被標記為神話中出現過的地方。基督徒相信，如果自己離開歐洲，就可能意外來到人間樂園（Earthly Paradise）或是傳說中祭司王約翰的王國。旅人的故事是當時最受歡迎的讀物之一，揉合了天馬行空的虛構之事跟人們親眼所見的事實。

然而，儘管人們對實際的地理認知有限，但整個世界仍然由橫越大陸的貿易路徑串聯在一起。西歐的查理曼大帝會跟巴格達的哈里發交換禮物，羅馬教皇也派遣大使到中亞去見蒙古的統治者。許多人踏上荒涼的路徑、危險的海域，只為了追尋利益、冒險、征服與救贖。

信仰與貿易

綜觀人類歷史，無數人為了信仰而踏上旅途。7世紀時，中國高僧玄奘為了尋找信仰的根源而踏上前往印度的漫長旅途。伊斯蘭信仰在同一個世紀成形，它的教義要求信徒必須前往麥加朝覲。隨著伊斯蘭教的傳播，每年總有大規模的朝覲隊伍跨越亞洲與北非地區前往紅海。基督教也擴大了到聖地朝聖的習俗，吸引信徒前往遠近四方的各種聖地。許多基督徒一生最大的願望就是前往遙遠的耶路撒冷朝聖。

其他的旅行者就沒這麼和平了。在這個時候，沒有什麼人的行跡比維京人還要廣。他們既渴望冒險，也亟欲獲得土地與戰利品。維京戰士最後駛向了已知世界的最邊緣，到達冰島、格陵

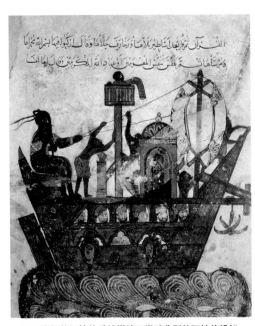

一幅13世紀的阿拉伯手稿描繪了當時典型的阿拉伯帆船

和今日一樣，從前的穆斯林一生也至少必須前往麥加朝覲一次

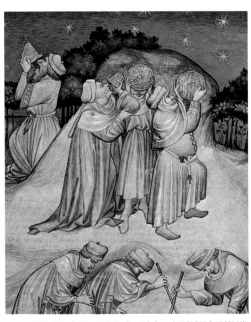

1357年的《曼德維爾遊記》中，時人正在測試最新型的導航工具

「想要見證奇觀的人，有時必須竭盡所能才辦得到。」

《曼德維爾遊記》（The Travels of Sir John Mandeville），1350年左右

蘭，甚至是美洲的東部邊緣。歐洲的十字軍騎士也是帶著武器旅行，並在 1099 年從穆斯林手中奪下巴勒斯坦地區。十字軍在地中海東部沿岸建國，進一步刺激了地中海的旅行與貿易，為義大利的海洋都市威尼斯和熱那亞帶來巨大的財富。

黃金年代

13 世紀，蒙古人在成吉思汗和他的繼承者帶領下東征西討，創造了橫跨歐亞大陸、涵蓋中東地區與中國的大一統帝國，並妥善利用古老的絲綢之路。與此同時，駱駝商隊也橫越撒哈拉沙漠，前往神祕的馬利王國尋找黃金的來源，貿易活動時分熱絡。海上貿易則因為有了星盤與羅盤這些有助於導航的儀器，串連起紅海、東非、印度、印尼以及中國的港口。威尼斯的馬可波羅從歐洲來到了蒙古統治的東亞地區，像他這樣的人一點也不少見。穆斯林旅行家伊本·巴圖塔（Ibn Battuta）基於純粹的好奇心，從北非一路漫遊到北京。然而，到了 14 世紀末，歐亞大陸旅行的黃金年代已經由盛轉衰。由於時局不穩、戰爭頻繁，旅行本身多了新的阻礙。人類接下來的偉大旅程只能發生在海上。

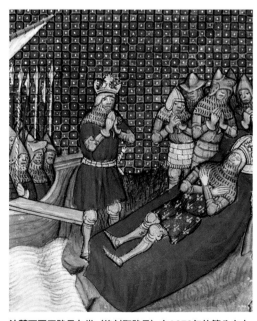

法蘭西國王路易九世（後封聖路易）在1270年的第八次十字軍東征期間病逝

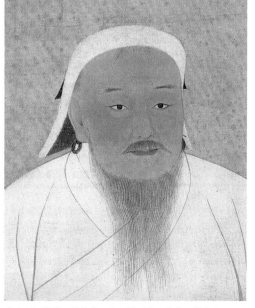

成吉思汗造就了從中東一路延伸到中國的大一統帝國

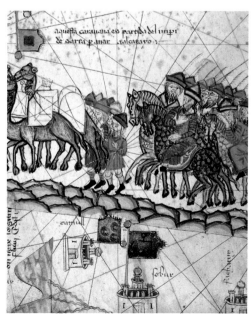

威尼斯的馬可波羅經由絲路前往蒙古人統治的東亞地區

玄奘的印度之旅

中國高僧玄奘前往印度求法的陸路之旅，在當時是數一數二的成就。他發現了一個鮮為人知的國家，並把數百本佛教經典帶回中國，有助佛法在中國傳播。

高僧玄奘於公元 602 年左右誕生在今日河南省的緱氏鎮。玄奘從小就飽讀群書，尤其是宗教典籍。他在 20 歲的時候出家。

他的閱讀經驗告訴他，中國現存的佛教經典與印度的原典相比，不是有所殘缺就是劣譯。所以玄奘在 629 年決定前往印度，尋找佛經原典帶回中國進行翻譯。玄奘決意前往印度時，唐朝的邊境是不開放的。也就是說，當他去了印度再回國時，可能會成為逃犯。

玄奘此行是一趟長達 17 年的壯闊

△ 菩提伽耶（Bodh Gaya）的摩訶菩提寺（Mahabodhi Temple）
這幅19世紀的水彩畫描繪了印度的摩訶菩提寺。釋迦牟尼在這裡的菩提樹下悟道，超脫世間苦痛。

▷ **玄奘**
中國山西省大慈恩寺的玄奘壁畫像。這座寺廟是為了收藏玄奘從印度帶回的佛經而建立的。

「我先發願，若不至天竺，終不東歸一步，今何故來？寧可就西而死，豈歸東而生！」

玄奘的誓言

旅程。首先，他必須穿越中國的北部地區，踏上絲路橫越戈壁沙漠。他沿著天山山脈進入不法地帶時險些被搶劫。逃過一劫後，玄奘就沿著貝德爾山口進入今天的吉爾吉斯（Kyrgyzstan）。他在那裡遇見西突厥可汗。由游牧的突厥部落聯盟集結成的突厥汗國，曾與唐朝交戰，但這時正與唐朝維持和平關係。玄奘在那之後繼續往西南方前進，通過烏茲別克進入塔什干，然後西行抵達撒馬爾罕（Samarkand）。當時這裡有許多廢棄的佛教寺院。通過這裡之後，玄奘向南行抵達帖爾米茲（Termez），那裡有座容納了超過 1000 名佛教僧侶的寺院。

抵達印度

玄奘在昆杜茲（Kunduz）遇到了另一群佛教徒，當地信眾建議他西行前往今日的阿富汗。他到了阿富汗之後就開始收集經典，一時找到許多原典殘本。當地一位名叫般若羯羅（Prajñakara）的僧侶協助玄奘研究一些早期經文，之後就跟隨他前往巴米揚（Bamyan）。巴米揚有不少佛教寺院，也是著名的大佛石像所在地。

前往犍陀羅（Gandhara，今阿富汗坎達哈）途中，玄奘參與了一場佛法的辯論，那是他人生中第一次遇見印度教與耆那教信徒。當玄奘終於抵達今日的巴基斯坦邊界時，他認為自己已經抵達印度，距離目的地愈來愈近了。離開犍陀羅後，玄奘在印度境內展開了長時間的考察，與地方統治者會面，留在各地寺院與僧侶對話，與此同時仍繼續蒐集佛教經典。玄奘在印度時，曾經前往印度北部參訪，那裡相當靠近釋迦牟尼發跡創教的地方。他也曾經到達今日的孟加拉，當時那裡有 20 多座同時信仰大乘與小乘佛教的寺院。玄奘也曾在印度東部的那爛陀寺（Nalanda）停留，那在當時是研讀大乘佛教經典的中心。他在那爛陀寺研究了各種領域的學問，其中投注最多心力的是梵文，並且跟隨著名的寺院住持戒賢法師（Silabhadra）研讀佛法。

玄奘在 645 年回到中國。他利用馬匹和駱駝旅行了超過 1 萬 6000 公里，一共蒐集了 657 部佛經。待在印度期間，玄奘曾經在一場辯論法會中勝過了在場所有的佛教僧侶與印度教宗師，更有一次讓一批罪犯皈依佛法。回國後，玄奘窮盡畢生心力翻譯佛經，佛教因此能在中國境內廣為流傳。唐太宗因為玄奘所締造的偉大成就而赦免他私自越境的罪行，甚至奉他為朝廷上賓。

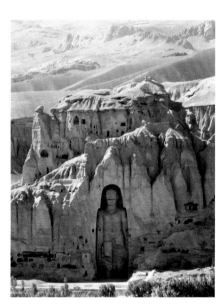

△ **阿富汗的巴米揚大佛**
這尊6世紀時雕在懸崖上的大佛位於阿富汗中部的巴米揚，高達53公尺。它在2001年被塔利班炸毀，但目前已展開重建工作。

書法家趙孟頫的《般若波羅蜜多心經》中譯手抄本。

背景故事
佛教經典

源自印度的佛教原典多半是釋迦牟尼本人或主要弟子的言論所收集而成。不過在玄奘的時代，中國境內流傳的佛經不是殘缺不全，就是翻譯品質不佳。有感於此，玄奘亟欲前往印度，也就是《般若經》（Prajñāpāramitā）這樣的重要經典的原生地，取經回來重新翻譯。玄奘回國後，唐太宗在長安幫他設立了一個翻譯機構。玄奘和一群學者、學生組成翻譯團隊，著手翻譯他帶回中國的佛經。

《西遊記》

《西遊記》是一部 16 世紀的中國章回小說，一般認為是吳承恩所著。故事情節大致取材自玄奘跨越大半個亞洲取經的偉大旅程。

《西遊記》雖然以高僧玄奘的印度之旅為基礎，但卻一點也不寫實，其中加入了不少神話與宗教元素。如來佛祖是整個故事情節的敘事主軸。由於中國人罪孽深重，如來佛派遣最適合前往天竺（印度）取經的玄奘啟程，藉此教導人們如何成為更好的人。

《西遊記》中，玄奘在前往天竺的旅途上收了四個徒弟。這四個神話人物各自背負了罪孽，在觀音菩薩的遊說或啟發下成了玄奘前往西天取經的護衛，以冒險犯難的方式來贖罪。他們都是動物的模樣，但都擁有人類的弱點。主角的是暴力狡猾、形貌七十二變、曾經大鬧天宮的齊天大聖孫悟空。另外三人則是貪婪好色的豬八戒、沉默可靠的河妖沙悟淨，以及曾經是西海龍王的白龍馬。龍王幻化成白馬，成為玄奘取經時的坐騎。

故事的主軸是跨越亞洲的旅程中所遇到的一系列冒險與危機。玄奘一行人遭遇重重磨難，有妖魔鬼怪、魑魅魍魎，還有火焰山這樣的考驗。他們安全脫險，成功抵達天竺。到了天竺，一行人在成功取經之前還發生了更多的故事，直到他們抵達靈山，從如來佛手中拿到真經為止。

《西遊記》的文字結合了古文和詩體，以一種獨特的方式把喜劇、歷險和宗教元素結合在一起。這樣混合各種元素的特質讓《西遊記》成為最廣受喜愛的中國文學經典之一，也讓玄奘真實的偉大旅程一直存在人們的記憶中。

▷ **前往天竺取經**
這幅壁畫描繪的玄奘正騎在西海龍王幻化而成的白龍馬上。在他身後的是美猴王孫悟空，還有豬臉人身的豬八戒。

天堂國度

從瑪麗亞與約瑟夫為了人口普查而回到伯利恆，到東方三賢士在耶穌降生時的來訪，旅行在《福音書》中扮演了關鍵角色。旅行也對基督教早期的傳播至關重要。

△〈小船〉
這幅1628年的油畫臨摹了喬托・迪・邦多納（Giotto di Bondone）的一幅馬賽克畫。這幅馬賽克位在舊聖伯多祿大殿的建築立面上，描繪耶穌在加利利海（Lake Galilee）的水面上行走，穿越風暴來到門徒的船上。

根據《福音書》記載，耶穌是一位帶著門徒在巴勒斯坦地區徒步漫遊的猶太教傳教士。他在公元33年左右被羅馬人釘死在十字架上，但他的追隨者經由海路與陸路行遍四方，將他的教誨傳遞了下去。

羅馬帝國的路網則有助於基督教早期的傳播。羅馬人征服新的領土、擴張疆域時，有人巡守的道路也讓人們得以進行更長程的旅行。商業活動隨之興起，帶來了繁榮與經濟穩定。奧古斯都曾經誇耀，在他當上皇帝之前，世界從未有過如此和平的時代。

基督教最初扎根的地方並不是在鄉村地區，而是在城鎮與都市。然而，公元54－68年間在位的尼祿皇帝禁止

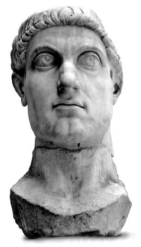

△ **君士坦丁一世**
306－337年間在位的羅馬皇帝君士坦丁一世終止了長達幾個世紀的帝國迫害，允許基督徒在國內的自由移動。

人民信奉基督教，此後基督徒在羅馬帝國全境都受到迫害，直到將近 300 年後第一位基督教皇帝君士坦丁一世登基為止。此外，基督教和猶太教一樣，都是奠基於唯一經典的宗教，而這個宗教在逐漸發展的同時，也歷經了許多古希臘和羅馬的教義辯論。但儘管面臨外部威脅與內部糾紛，基督教還是迅速散播，到了 301 年，亞美尼亞王國成了世上第一個將基督教立為國教的國家。

基督教的傳播

前往聖地朝聖的教義，在基督教發展之初就已成為特色之一。君士坦丁一世在羅馬的幾位使徒聖墓上建立教堂，後來變成朝聖者的目的地。他的母親海蓮娜（Helena）在 325 年前往巴勒斯坦朝聖。另一位值得一提的朝聖者是以婕莉亞（Egeria），她在前往聖地的旅途中寫的信所集結成的《以婕莉亞遊記》（Itinerarium Egeriae）記錄了她當時拜訪的許多景點。

隨著 1 世紀的羅馬商人在世界各處貿易，基督教於 2 到 5 世紀間在不列顛群島迅速傳播。擅長修行與寫作的基督教修士則在四處成立修道院。

分裂後的西羅馬帝國在 5 世紀末滅亡，原因之一是蠻族入侵。不過，東方的君士坦丁堡（Constantinople）仍有一位羅馬皇帝持續統治。但西羅馬帝國的滅亡，無疑象徵著曾經絡繹不絕的帝國道路以及為城鎮供水的水道橋將不再受到妥善維護，終將走向傾頹。許多道路頓時變得危機

背景故事
聖保羅

大數的保羅（Paul of Tarsus，大約 5 − 67 年）是早期基督教時期透過羅馬道路進行長距離旅行、在外宣揚基督教義的門徒之一。當時，地中海沿岸人民通用的主要語言為希臘文、拉丁文以及希伯來文等閃族語言。聖保羅是出身於基利家（Cilicia）的羅馬公民，除了希伯來文相當流利之外，也會講因為亞歷山大的軍隊而流行起來的通用希臘語。當時所有的港口都有通譯，在大城鎮也相當容易雇用。

聖保羅在《使徒行傳》中記錄了他橫跨小亞細亞與歐洲的旅程。至今我們仍不知道聖保羅的確切死因，但據信是在尼祿皇帝的命令下在羅馬被處死。

◁ 萊蘭茲圖書館的莎草紙藏品

為了傳播基督教，《福音書》、聖保羅的書信以及其他基督教作品被抄寫在莎草紙上，四處散播。收藏在萊蘭茲圖書館的這張莎草紙是 2 世紀的《約翰福音》手抄本殘片。

四伏，港口和海路也有海盜肆虐。

歐洲的基督教

6 至 7 世紀，從不列顛出發的修士渡海前往歐陸，在各處建立修道院與學校。他們也在幾處人民普遍失去識字能力的地區協助文字教育。這種自願的

異地苦行被稱為「白色殉道」（white martyrdom）。

到了 8 世紀，基督教在歐洲已經根深蒂固。許多國家的統治者都是基督徒，而希臘的傳教士，例如美多德與西里爾（Methodius and Cyril），還創造了西里爾字母（Cyrillic alphabet）來翻譯《聖經》。這套文字系統至今仍是現代俄文的文字基礎。

▽ 神聖和平教堂

從 4 世紀中葉起，基督徒開始在各地建造教堂，作為公眾聚集做禮拜的地方。今日伊斯坦堡的神聖和平教堂就是其中一座，外觀呈柱形，後方則呈圓弧狀，跟用來當作法庭使用的羅馬巴西利卡（basilica）類似。

「莫忘基督的門徒。他們把沉重的船划到了岸邊，接著就拋棄了一切，只為追隨基督。」

英格蘭的修道院長，恩斯罕的艾弗列克（Ælfric of Eynsham）

伊斯蘭的傳播

632 年，亞洲近東地區出現一種新的宗教。不過數年之間，伊斯蘭的軍隊已經建立起一座帝國，從印度邊境延伸至西方的大西洋岸。

△《古蘭經》
穆斯林相信《古蘭經》是真主阿拉透過天使加百列向先知穆罕默德傳授的啟示。穆罕默德的繼承者阿布·巴克爾在634年把他留下的手稿集結成《古蘭經》。這部經典共有114個蘇拉（surah，章節）與數千個獨立的阿亞（ayah，段落）。

在 570 年左右，伊斯蘭教的創始者穆罕默德出生於阿拉伯的西部都市麥加。他早年喪親，由叔叔扶養長大。穆罕默德曾經在山洞裡徹夜祈禱，到了 610 年左右，天使加百列開始前來探視，並為穆罕默德帶來一段啟示。這段啟示後來成了伊斯蘭經典《古蘭經》的最初片段。穆罕默德此後持續受到加百列的啟示，開始宣教，自稱神的信使與先知。622 年，穆罕默德收到暗殺警告之後，與追隨者從麥加逃往麥地那。這次的逃亡事件又名「希吉拉」（Hijra），象徵著伊斯蘭曆法的開端。

穆罕默德在麥地那集結了麾下所有的部落。他在 630 年回到麥加時，身邊已有多達 1 萬人的伊斯蘭軍隊。當穆罕默德在 632 年去世時，整個阿拉伯半島大部分都已改信伊斯蘭教。

橫越世界

穆罕默德的繼承者，阿布·巴克爾（Abu Bakr，632 到 634 年在位）完成了阿拉伯諸部落的宗教與政治聯盟，而繼位的伍瑪爾（Umar）、伍斯曼（Uthman）兩位哈里發則完成了大規模的擴張，永久改變了伊斯蘭教原有的面貌。穆斯林軍隊在 635 年攻下大馬士革，在 638 年占領耶路撒冷，更在 642 年擊敗了波斯的薩珊王朝。他們也分別在 640 年和 680 年征服了西邊的埃及與突尼西亞。到了 683 年，他們征服了大西洋岸的摩洛哥。711 年，穆斯林軍攻擊並征服了西班牙。這時的伊斯蘭帝國西抵大西洋、東至印度邊境，成了當時世界上最大的帝國。

然而在 670 年到 677 年間，還有 716 年到 717 年間，穆斯林軍都未能攻下拜占庭（東羅馬）帝國的首都君士坦丁堡，伊斯蘭帝國擴張的極限也因此變

得清楚。732 年，法蘭克人在波瓦提厄（Poitiers）擊潰了企圖越過庇里牛斯山脈進犯法蘭西的穆斯林大軍，但他們倒是在 751 年的怛羅斯之役擊潰唐軍，伊斯蘭勢力自此成功深入中亞地區。

▽ 伊斯蘭世界
伊斯蘭教在632年誕生後不久就傳遍阿拉伯半島，634年時已經傳至巴勒斯坦地區，643年則遠至波斯。這股宗教勢力隨著軍隊鐵蹄迅速席捲埃及與北非地區，711年時已進入西班牙與南法。

圖例
　伊斯蘭教範圍

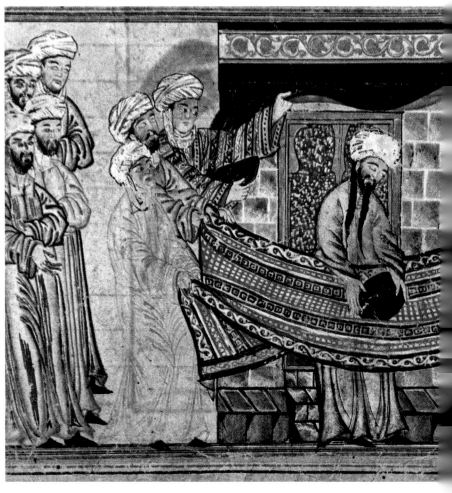

「眾人啊！我確已從一男一女創造你們，我使你們成為許多**民族和宗教**，以便你們互相認識。」

《古蘭經》第49章第13節

伊斯蘭帝國政府

伊斯蘭帝國政府起初，遼闊伊斯蘭帝國的首都設在麥地那，但穆阿維亞（Muawiya）在661年建立伍麥亞王朝（Umayyad Caliphate）之後，首都就設在大馬士革。750年，伍麥亞王朝被阿拔斯王朝顛覆，整個伊斯蘭帝國於是分崩離析，在不同區域自成好幾個哈里發國與酋長國。伍麥亞的遺族逃至西班牙，以

◁ **伍麥亞貨幣**

阿卜杜勒－馬利克・本・馬爾萬（Abd al-Malik ibn Marwān）是伍麥亞王朝的第五任哈里發，定都大馬士革。他在統治期間把阿拉伯語訂為官方語言，建立郵政服務，並統一穆斯林世界的貨幣。

哥多華（Córdoba）為根據地重建故國。

伊斯蘭世界的旅行

在穆斯林的世界裡，人們不論身處團結或分裂的局面，都很頻繁地在移動。軍隊征服新的領土時，統治者與行政官員隨後就會跟上。商人也會在城市與港口之間移動。學者則在城市之間的伊斯蘭學校進修。859年在摩洛哥的非茲（Fez）與970年在埃及開羅成立的學院，可能是世界上最古老的大學。

穆斯林的世界中，數量最龐大的一群旅者就是前往麥加朝聖的信徒。伊斯蘭教義中的五功是穆斯林生命中的根基，而其中之一就是一生必須前往麥加朝覲至少一次。朝聖者前往麥加的路程通常很艱辛，有些信徒甚至需要花上兩年時間旅行，只為了前往聖地（見第80－83頁）。

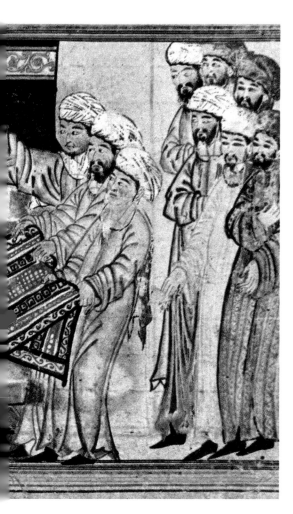

◁ **卡巴天房**

卡巴天房坐落在麥加最神聖的清真寺中央。天房在630年左右曾經重建，而這幅波斯繪畫中，穆罕默德正把神聖的黑石安置在重建後的天房東南方角落。

◁ **侵略西班牙**

阿拉伯人與非洲的柏柏人（Berber）在711年結為聯盟，遠征西班牙。聯軍最後逼近南法的波瓦提厄，但在732年遭到法蘭克人擊潰。

背景故事
伊斯蘭建築

史上第一座清真寺建於632年，圍繞著麥加城內的卡巴天房（Kaaba，伊斯蘭教最神聖的地點）而建。在這之後，每當穆斯林軍隊征服了新的地區，他們就會在當地建造清真寺。每座寺院都有室內祈禱室以及召喚信徒進行禮拜的喚拜塔，許多寺院都有中央圓頂。寺內都有一座名為米哈拉布（mihrab）的壁龕，指向卡巴天房的方向。宗教領袖伊瑪目（imam）宣教的講壇，則稱為敏巴（minbar）。伊斯蘭教義禁止信徒臨摹生物的形體，因此許多清真寺都以幾何圖形進行裝飾。

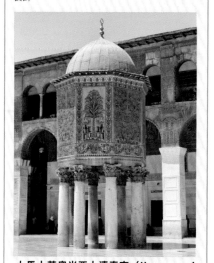

大馬士革奧米亞大清真寺（Umayyad Mosque）的金庫上的八邊圓頂。

阿拉伯人的探險

阿拔斯王朝締造的和平時期，阿拉伯旅者在帝國境內的旅行可說安全無虞。旅者與探險家會跟隨貿易商人的腳步前往未知之處。

阿拉伯人的穆斯林帝國在歷經長達一世紀的迅速對外擴張與內部政爭之後，阿拔斯王朝終於在 750 年推翻了前朝統治。阿拔斯王朝的家族勢力與名稱源自穆罕默德最年輕的叔父阿拔斯（Abbas）。王朝的第一個首都設在今日伊拉克中部的庫法（Kufa），但在 762 年即遷都至新建的首都巴格達（Baghdad）。巴格達在後來的伊斯蘭黃金時代成為當時科學探索、發明、哲學與文化發展的中心。學者聚集在智慧之家（House of Wisdom），把古希臘與羅馬世界的經典翻譯成阿拉伯文。

天下太平

阿拔斯王朝的和平時期促進了貿易與旅行的發展。阿拉伯人利用先進的科學知識、鉅細靡遺的地圖與尚未發展成熟的六分儀在海上導航，他們的船隻藉這些工具橫越印度洋，與印度及非洲海岸的居民進行大規模的貿易活動。其中幾條貿易航線至今仍然存在。9 世紀時，穆斯林地理學家雅庫比（Ahmad al-Ya'qubi）足跡遍布北非、埃及與印度，他把自己豐富的旅遊經驗寫成兩部編年巨著，《世界史》與《列國志》。

外國旅行

到了 10 世紀，探險家馬蘇第（al-Mas'udi）的足跡踏入了波斯、亞美尼亞、喬治亞、阿拉伯、敘利亞與埃及等地。他繞著裏海和地中海沿岸旅行，並橫越印度洋前往印度以及南下至非洲東岸。馬蘇第有些地理的觀念顯然不足，例如他認為亞洲的極北之地有一條北方的水路通往黑海。但他的代表作《黃金草原》記錄了當時已知世界的大量歷史和地理知識，貢獻甚鉅。10 世紀下半葉，穆卡達西（al-Muqaddasi）成為穆斯林世界首屈一指的地理學家。他把自身前往伊斯蘭國家與地區旅行時所做的大量詳實的記錄集結成冊。

8 世紀時，穆斯林商人已經抵達馬來半島、中國與朝鮮進行貿易。9 世紀中葉的傳說中，有個名叫蘇萊曼（Sulayman）的阿拉伯商人曾和中國人貿易。馬蘇第的書中則有阿拉伯、波斯與中國的商人在馬來半島從事貿易活動的記錄。波斯旅者拉赫姆其（Al-

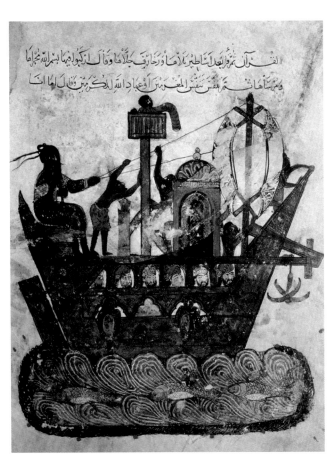

◁ **阿拉伯帆船**
阿拉伯帆船是印度洋、波斯灣和紅海上最常見的船種。我們不清楚這種帆船是阿拉伯人還是印度人所發明，但它在海上的優異表現證明了自身的價值。阿拉伯帆船能夠載運各式不同的貨物，最多還能再容納30名乘客。

off

◁ **伊德里西的世界地圖**
穆罕默德·伊德里西生於1099年的北非，但他大半生
都以西西里的國王魯傑羅二世（Roger II）的親信身分
在巴勒莫（Palermo）度過。他的工作就是為國王
繪製地圖。左圖是一幅15世紀的複製品。

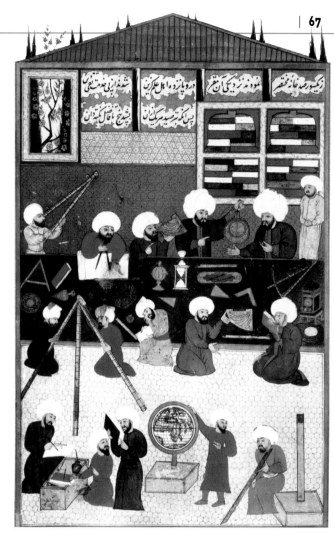

△ **天文學**
阿拉伯人的天文學造詣很高，能畫出天體運行的軌
跡和範圍。1577年，塔居丁·穆罕默德·伊本·馬
魯夫（Taqi al-Din Muhammad ibn Ma'ruf）在伊斯坦
堡建立了當時規模最大的加拉塔（Galata）天文觀測
臺。但因為伊斯蘭教神職人員的反對，這座觀測臺
被迫在1580年關閉。

了那艘船的船長。為了抵抗迎
面而來的颱風，他迅速捨棄
了船上所有的重型貨物。
足跡集中在西方的伊本·
浩嘎勒（Ibn Hawqal），
踏遍亞洲和非洲，對當
時由穆斯林統治的西班
牙和西西里島留下了鉅
細靡遺的記錄。另一
位 10 世紀的旅者伊本
·法德蘭（Ahmad ibn
Fadlan），以代表阿拔
斯哈里發的使節身分
出使伏爾加保加爾汗國
（Volga Bulgars），會面
保加爾汗。這個新興穆斯
林汗國位於伏爾加河東岸，
在今日的俄羅斯境內。伊本
·法德蘭在旅行中詳細記錄了
有關伏爾加維京人的報告，包括
令人驚豔的維京船葬傳統。

Ramhormuzi）在 953 年所留下的
記錄中顯示，穆斯林的船隻曾通過印尼
群島，也曾北上前往中國。他的記錄中
也出現了居住在安達曼群島（Andaman
Islands）上的食人族。
　　拉赫姆其最著名的故事，就是知
名的阿拉伯水手阿布哈拉（Abhara）七
度來回中國的旅程。阿布哈拉曾駛著小
舟，一個人在今日越南的海岸滯留。他
被一艘阿拉伯商船發現救回之後，成為

背景故事
水手辛巴達

辛巴達是《一千零一夜》中的虛構人物，
故事把他設定為 9 世紀初的巴格達人。故
事一開始，有個貧窮的搬運工在一位商人
家門前停下，坐在長凳上休息，大聲抱怨
世界不公平，說有錢人能過奢侈的生活，
窮人卻只能為求生存辛勞打拼。富裕的商
人聽到了這番話，邀請他進屋，這才發現
他們兩人竟然都叫辛巴達。商人辛巴達就
是知名的「水手辛巴達」，他告訴另一位
辛巴達，自己憑著「運氣與命運」的庇護
才完成七次海上旅行，旅途充滿了奇幻的
魔法元素、駭人的怪獸和超自然現象。但
這些奇遇多半是根據阿拉伯旅人的實際旅
程改編的。

**19世紀的版畫，描繪《一千零一夜》的水手辛
巴達**

星盤

星盤對早期探險家來說是非常重要的導航工具。希臘人發明、穆斯林改良的這種工具，有效幫助了海上與陸上的旅者在路途中找出自己所處的緯度。

緯度以赤道為基準，定義了南北方位的地理距離。旅者只要能夠找出所處緯度，就能了解自己在南北方向上前進的距離究竟多長。粗估出旅行的距離後，他們就能連帶計算出東西向的旅行距離。早期旅者並沒有與緯度定位相關的認知，他們依靠已知的地標進行定位，舉凡山丘、河川等地標都能作為認清路徑的座標。但這種方式在未知的領域中顯然不管用，跨越大洋時也一樣，因為視野中不會出現醒目的自然地標。這時，旅者顯然需要某種機械式的導航工具來計算自身所處的緯度。

早期的發明家

早期的星盤結合了等高儀（planisphere，一種利用可調整、旋轉

人物簡介
亞力山卓的希帕提婭

希帕提婭（約350年－415年）是一位希臘數學家、天文學家與哲學家。她生於埃及（當時是拜占庭帝國的一部分）。她在亞力山卓經營一家哲學學校，教授天文學與哲學。利比亞托勒密斯（Ptolemais）的主教——基里尼的辛奈西斯——就是她的學生。辛奈西斯把發明星盤的事蹟歸功於他的老師，但事實應該是希帕提婭和他一起改良了當時既有的星盤。415年，亞力山卓的地方官和主教產生糾紛，人們指控希帕提婭，認為她是造成雙方關係惡化的元凶，最後她遭基督徒暴民殺害。

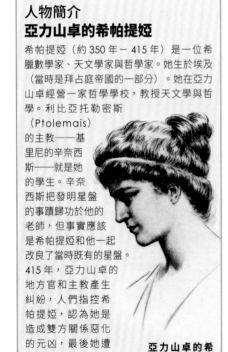

亞力山卓的希帕提婭的肖像

▷ **摩爾人的星盤**
這座精心打造的星盤出自阿布·伊沙克·易卜拉欣·阿爾扎赫爾（Abū Ishāq Ibrāhīm al-Zarqālī）之手，製於1015年。阿爾扎赫爾出身摩爾人統治的西班牙地區。利用星盤上旋轉的圓環與圓盤可以定出使用者所處的緯度與使用時間。

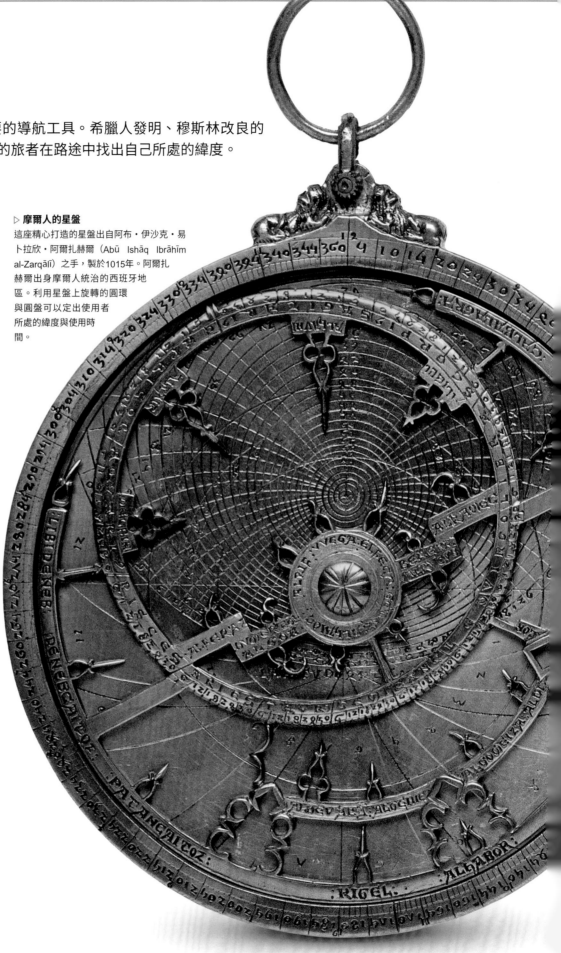

◁ 米哈拉布

米哈拉布是清真寺內部牆上的半圓形壁龕，指出聖地麥加的卡巴天房所在方位。這個裝飾富麗的米哈拉布位於印度新德里的巴拉貢八德清真寺（Bara Gumbad Mosque）內部，完工於15世紀晚期。

在文中提到星盤由黃銅製成，字裡行間也透露了這種儀器本身結構有多複雜。

穆斯林的擴張

640 年代，阿拉伯的穆斯林軍隊占領了拜占庭帝國絕大部分的疆域，有關星盤的知識也傳到阿拉伯。阿拉伯的學者進一步改良了星盤，在原有構造中加入額外的指針與銅盤，這項儀器在變得更複雜的同時，也能夠進行更精確的測量。星盤最先進的結構包含了圓盤基座，在星盤的外環還有刻度。在這層結構之上有兩面可旋轉的圓盤，對準了位於構造中央的圓環，用以測量已知星體所處角度，藉此得知測量者所處緯度。如果已知所處緯度，那麼也能利用星盤反推計算測量時間。

阿拉伯人把星盤當作導航工具之後，他們也開發了更為具體的儀器使用方式。穆斯林在祈禱時必須面向穆罕默德的出生地，也就是聖地麥加。穆斯林因此利用星盤確定麥加的確切方位。如此一來，作為導航與定位工具的星盤不久之後就成了旅者與朝聖者必不可少的儀器了。

的圓盤評估當日可見星象的儀器）以及用來測量星象觀測角度的窺管（dioptra）。天文學家結合這些構造原始的工具就能觀測太陽、月亮、星辰在天球上的角度以及日夜時分與地面的相對位置。

旅者因此能夠透過這些知識的累積去定位自身所處緯度與確切位置。我們不太清楚史上第一座機械星盤究竟是誰發明的。一般認為是亞力山卓的希帕提婭（Hypatia of Alexandria），這種說法是根據她的學生——基里尼的辛奈西斯（Synesius of Cyrene）——曾經寫給她的一封信。不過，這似乎不太可能，因為希帕提婭的父親席昂（Theon）早已寫過一篇論文說明星盤的運作方式，只可惜那篇論文已經亡佚。也有一種說法是托勒密曾經在《占星四書》（Tetrabiblos）中利用星盤進行計算，而這四部著作的成書年代，比希帕提婭在世時要早上兩個世紀。住在今日土耳其南部的希臘天文學家阿波羅尼奧斯（Apollonius of Perga）在托勒密使用星盤的以前就發明了星盤，比托勒密早了350 年，這是另外一種說法。這些多少都為星盤的發明貢獻部分力量的學者，都是羅馬帝國時期的希臘人。而到了拜占庭帝國時期，這些希臘人也持續利用以及進一步改良星盤這項儀器。亞力山卓的拜占庭哲學家約翰·費羅伯努斯（John Philoponus）在 530 年左右以希臘文書寫了一篇有關星盤的論文，目前為止，這是星盤研究留存至今的第一篇論文。到了 7 世紀中葉，定居美索不達米亞的學者兼主教塞維魯·薩布喀（Severus Sebokht）則寫了一篇研究星盤的鉅著，他

△ 星象儀

這是西班牙瓦倫西亞出身的易卜拉欣·伊本·薩伊德·阿爾薩利（Ibrahim ibn Said al-Sahli）在1085年左右打造的這座星象儀據信是世界上目前最古老的天球儀器。

「星盤在幾何與算數方面的應用所產生的效果，說是不變的真理……也不為過。」

引自基里尼的辛奈西斯（373－414年）寫給朋友帕奧紐斯（Paeonius）的信

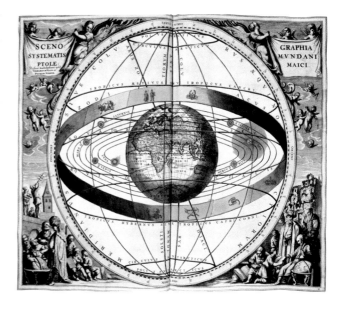

▽ 托勒密的宇宙觀

這幅1708年的畫作描繪了托勒密的地心說宇宙觀。太陽、月亮以及所有的行星都圍繞著地球公轉。

維京人的旅程

中世紀歐洲旅行最廣的族群當屬維京人。他們曾踏足冰島、君士坦丁堡，甚至曾到達北美洲。對土地、戰利品、貿易以及冒險的渴望是他們的動力。

▽ 維京人的旅行與貿易路線
維京人跨越北海到達不列顛群島，然後沿著歐洲大西洋沿岸往南進發。東邊的維京人則沿著俄羅斯與烏克蘭的河川往南方移動，直至黑海。除此之外，維京人還具備橫越大西洋前往冰島、格陵蘭與美洲的航海實力。

▽ **維京盾牌**
維京戰士使用一種以手繪木板鉚接而成的圓盾，他們一手持斧頭、單手劍或矛，一手則持圓盾進行戰鬥。

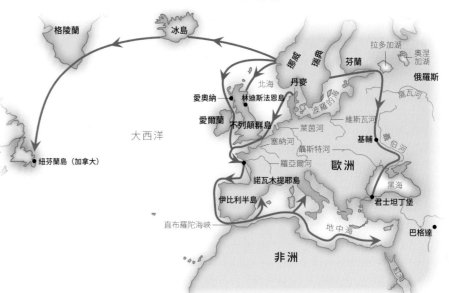

維京人源自今日的丹麥、瑞典與挪威。在8世紀，歐洲的這些異教地區依然動蕩不安，與相對有秩序的盎格魯－撒克遜英格蘭以及查理曼大帝的法蘭西與日耳曼等基督教國家很不一樣。斯堪地那維亞社會的主體是戰團（warband）——也就是一個個戰士組成的團體，跟隨一位智勇雙全、驍勇善戰的領導者。維京戰團在自己的故鄉以及海外都會互相打仗。斯堪地那維亞半島的船匠發明了一種長型戰船，行動快速，且因為吃水淺，在河海皆能航行。有一個維京戰團在793年跨越了北海，入侵位處英格蘭東北部海岸地區的林迪斯法恩島（Lindisfarne），大肆劫掠了當地的修道院。兩年後，維京人繞過蘇格蘭北端，劫掠愛爾蘭沿岸地帶，以及赫布里底群島中的愛奧納島（Iona）上的數間修道院。他們也占領了昔德蘭和奧克尼群島，而這兩個地方也成為維京人在不列顛群島劫掠的根據地。大約830年之後，維京人開始在海上大幅擴張勢力。他們四處掠奪的組織規模提高了

不少，開始侵擾歐洲西北部，甚至沿著萊茵河、塞納河與羅亞爾河進入歐洲內陸。維京人在羅亞爾河口的諾瓦木提耶島（Noirmoutier）上建立殖民地，而維京戰團領袖比約恩·艾恩賽德（Björn Ironside）與哈施泰因（Hastein）在859年發起的著名遠征，就是以這個島為後方根據地。駕著長戰船的維京人也沿著伊比利半島海岸航行，通過直布羅

陀海峽進入地中海。他們在地中海周圍待了很長一段時間，四處侵擾西班牙、北非、法國與義大利南岸的穆斯林與基督教地區。他們在862年才沿著羅亞爾河滿載而歸。

擴張的地平線
9世紀的維京人不再滿足於單純的劫掠，他們更想進行永久的征服與殖民。865年，一個大型的維京戰團入侵英格蘭東部之後，就開始在當地進行一連串的征服行動。維京人在當地進行長達14年的戰事後，在盎格魯－撒克遜英格蘭地區統治威塞克斯王國的（Wessex）阿佛烈大帝（Alfred the Great）成功擋下了維京人的進一步侵略。不過這時，來自丹麥的維京人已經在英格蘭東部及北部建立起穩定勢力，形成丹麥區。愛爾蘭和蘇格蘭一樣有維京人定居，他們的勢力最遠伸至法羅群島（Faroe Islands）。維京人的著名領袖羅洛（Rollo）則在法國北部定居。到了10世紀早期，船體較寬、吃水較

▷ **大洋旅途**
這幅11世紀手抄本的插畫描繪的是一艘維京長船。基於維京人船首形狀的雕刻形式，法蘭克人稱這種長船為「龍船」。

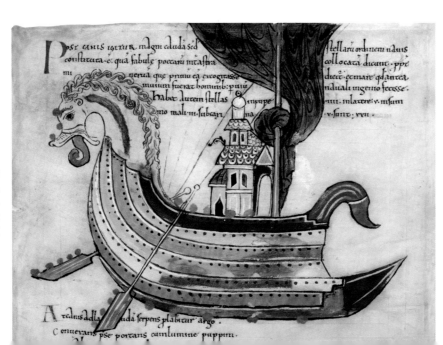

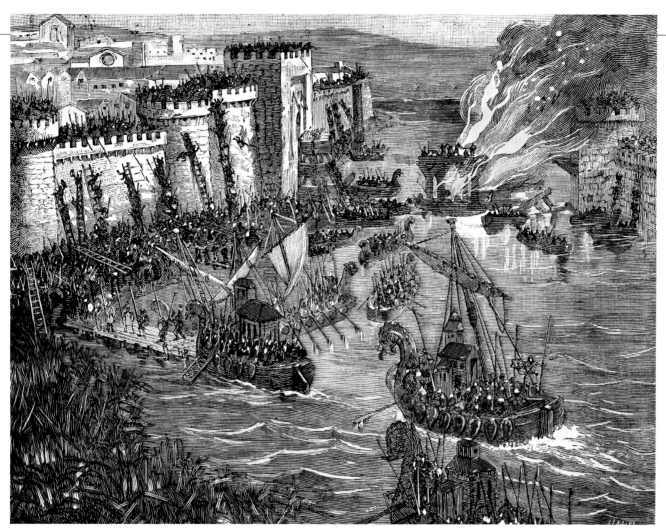

這幅19世紀的印刷品描繪遭到圍城的巴黎。維京人曾在845年以及885到886年間沿著塞納河侵入歐洲內陸，但他們始終沒能攻下巴黎。

深，用來載運牲畜、儲糧與貿易貨品的北歐單桅帆船（knarr）取代了維京長戰船，成了北海上最常見的船隻。

　　往不列顛群島與西歐地區移居的維京人大多來自丹麥與挪威。定居東歐的維京人則主要來自挪威，他們在這裡建立了新的貿易與劫掠路線。他們在9世紀跨越波羅的海，控制了基輔南部的拉多加湖（Lake Ladoga）一帶，後世稱這些維京人和他們的後裔為「羅斯人」（Rus）或是「瓦良格人」（Varangian）。這些羅斯維京人沿著維斯瓦河、聶伯河、聶斯特河和窩瓦河等大河深入內陸，直達黑海與裏海。他們因此接觸到了兩個科技實力與國勢遠強過西歐諸國的文明，也就是基督教的拜占庭帝國與伊斯蘭的阿拔斯哈里發王朝。維京商人曾經遠及阿拔斯王朝首都，也就是位於今日伊拉克的巴格達。考古學家在瑞典的維京人藏寶處發現千餘枚阿拉伯銀幣，證實了穆斯林世界貿易的影響有多深遠。

「從沒想過……來自海上的入侵者竟然能造成如此重創。」

引自阿爾琴（Alcuin）在793年上奏埃塞爾雷德一世（King Ethelred）的書信內容

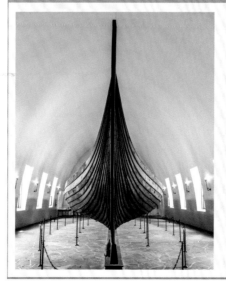

關於科技
維京長船

著名的維京長船用於劫掠與長距離航行，船體修長，以塔接法建造——也就是以木板相疊而成。這種船隻重量輕，船速快，吃水量淺，所以能在河面航行，也容易登陸。長船有方形的船帆，無風的日子則由船員划槳前進。用於沿岸劫掠的維京長船船體特別瘦長，進行海上長途旅行的船體則比較寬、短。今日仍完整保存的維京長船多半來自出土的船葬遺址。船葬是一種高階維京戰士的墓葬形式。

9世紀的高克斯塔（Gokstad）號是一艘用於船葬的長船，藏於挪威奧斯陸的維京船博物館。

△ 維京人的錢幣
10世紀左右，維京人仿造了他們侵擾的先進文明所持有錢幣，開始鑄造自己的銀幣。這些錢幣上的圖樣，有助於證明維京船隻的設計細節。

▷ **卡紐特大帝**
這幅中世紀的插圖，記錄了丹麥國王卡紐特在戰爭中擊敗了盎格魯－撒克遜國王剛勇者愛德蒙（Edmund Ironside）的畫面。卡紐特大帝在 1016 年成為英格蘭全境的統治者，不久之後又將挪威納入他的北海帝國版圖。

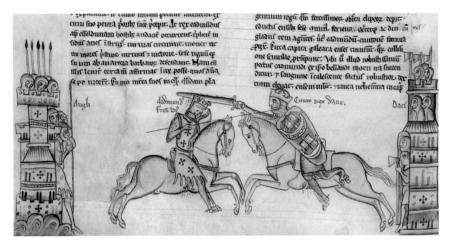

▽ **林霍姆丘古墓群**
這座位於丹麥林霍姆丘的維京古墓群，各個墓上都有刻成船形的石頭。這些「石船」反映了維京人文化中海上旅行的重要性。

≫ 維京人向外擴張野心通常不僅止於貿易，掠奪與征服始終是誘人的動機。860 年夏天，約 200 艘羅斯戰船在兩位領袖——阿斯考德（Askold）和狄爾的（Dir）——帶領下順著聶伯河航入黑海，企圖占領君士坦丁堡。但是這支艦隊無法攻下易守難攻的君士坦丁堡。不過在接下來的一個世紀中，維京人還會不斷侵擾拜占庭帝國的首都。但到了 988 年，基輔羅斯的統治者弗拉基米爾一世（Vladimir I）改信了基督教。自此，羅斯人和拜占庭帝國的關係才轉為合作關係。為了宣示和平，弗拉基米爾一世派了一批羅斯戰士進入君士坦丁堡，聽命於拜占庭皇帝。這些戰士進而組成了「瓦良格衛隊」（Varagian Guard），在拜占庭軍隊中屬於菁英傭兵部隊。剽悍的維京人軍力成了帝國的堅實戰力之一。

維京人最不可思議的探索旅程，當屬橫越北大西洋的遠征。他們因為某位船長在航向法羅群島的途中遭到強風吹離航線，在陰錯陽差中發現冰島的存在。後來成功返程的維京人把冰島稱為「冰雪覆蓋的大地」。受到這個傳聞激勵的丹麥戰士加達·斯馬維爾森（Garðar Svavarsson），在 860 年左右成功繞行了冰島一周。挪威戰團領袖為了脫離當地掌權者的控制，企圖尋找偏遠的可居之地，也受到這片無人的北方之地吸引。第一位企圖在冰島建立殖民地的維京人是弗洛基·維爾格達森（Flóki Vilgerðarson），但他最後回到挪威時宣稱當地無法讓人類定居。不過，874 年左右，英格爾夫·阿納爾松（Ingólfr Arnarson）成功建立了第一個維京人在冰島的永久根據地。

探索北美洲

10 世紀下半葉，冰島可開發的土地逐漸變得稀少。983 年，從挪威被流放到冰島的紅鬍子艾瑞克（Erik the Red）成為親眼目睹格陵蘭冰崖的第一位歐洲人。這趟探索結束返程後，他開始集結一批意圖前往格陵蘭定居的艦隊，最後率領 25 艘載滿移民與物資的單桅帆船回到格陵蘭。11 世紀左右，維京人向西邊的不凡探索邁出了最後的一步。比雅尼·何爾約夫森（Bjarni Herjólfsson）從冰島啟程向西行前往格陵蘭，但不幸在濃霧裡迷失了方向，最後他航向了一片未知的海岸。紅鬍子

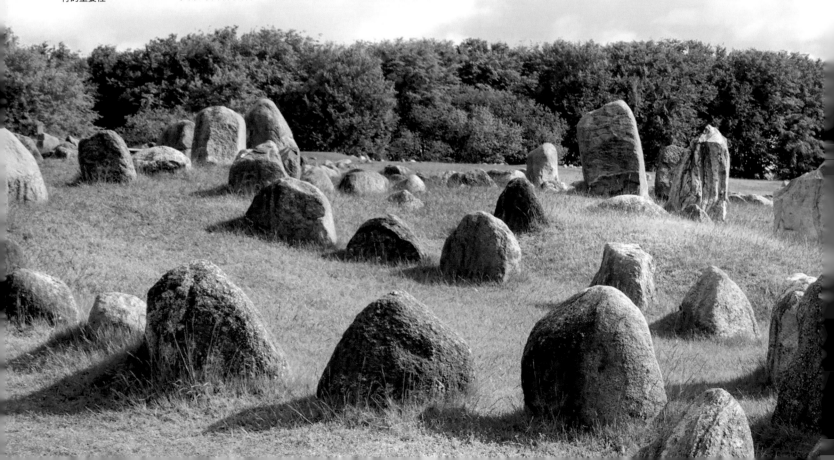

艾瑞克的長子，萊夫‧艾瑞克森（Leif Erikson）一聽說比雅尼的航海記錄中有提到一片林地，就集結了 35 個人啟程前往探索新的土地。艾瑞克森最後抵達紐芬蘭島（Newfoundland）、聖羅倫斯灣（Gulf of St Lawrence）與更南邊的地方。但他究竟曾經到達何處，至今仍無定論。他在某處紮營之後，把當地命名為「文蘭」（Vinland），因為他的手下在當地發現了葡萄。文蘭的確切位置，有可能位於今日波士頓和紐約之間的某處。維京人在這之後仍發起數次遠行，企圖前往北美洲建立永久的定居地，但他們最後都失敗了。這有可能是因為受到北美原住民頑強抵抗。不過艾瑞克森跟他的手下幾乎可以說是第一批「發現」北美洲的歐洲人，而這時候也是維京人稱霸海上的

◁ 冰島薩迦史詩
冰島的維京人在 13 與 14 世紀時，把先人的旅程記錄在史詩之中。這些史詩的內容源自他們口耳相傳的家庭故事。

黃金年代即將落幕之時。維京人在斯堪地那維亞的故鄉所建立的各個王國，統治的力量逐漸凌駕戰團組織，因此不再大肆劫掠。到了 11 世紀初，維京人的北海帝國（North Sea Empire）逐漸成形，丹麥國王卡紐特大帝（King Cnut of Denmark）在位時，也同時統治著英格蘭與挪威。斯堪地那維亞之外，維京人的社群也逐漸與當地社會融合。東歐的斯拉夫人社會吸納了羅斯維京人，法國北部的維京人開始使用法國的語言、適應當地習俗，與當地人通婚，最後成為所謂的諾曼人（Norman）。隨著卡紐特大帝在 1035 年駕崩，北海帝國也隨之消亡，維京時代宣告終結。

背景故事
蘭塞奧茲牧草地

1960 年，加拿大紐芬蘭島蘭塞奧茲牧草地上的維京聚落遺址公諸於世。這座遺址成為冰島史詩中，描述萊夫‧艾瑞克森發現美洲的第一手實質物證。整個遺址範圍內共有八座擁有木造結構與草皮覆蓋的建築物。據估計，這個地方應該能夠容納 90 個人左右。遺址內還有一座鐵匠鋪與修復船隻的船廠。碳定年的結果顯示，牧草地的遺址約莫在 1000 年左右建立，符合史詩中所記載的年代。而維京人在這片牧草地上建立的聚落，經過了 20 年之後就遭到遺棄。

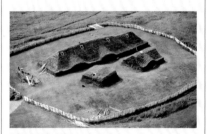

蘭塞奧茲牧草地上重建的長屋（Longhouse）空拍照

◁ 哥特蘭石
這顆在挪威島嶼哥特蘭出土的石雕下半部刻畫了一艘維京長船，它的上半部則描繪了北歐神話的故事——戰死的維京戰士前往瓦爾哈拉（Valhalla），也就是英靈殿。

「萊夫（艾瑞克森）一準備好就啟程了……在無預警的情況下就突然發現了新的陸地。」

引自著於 1265 年左右的《紅鬍子艾瑞克史詩》

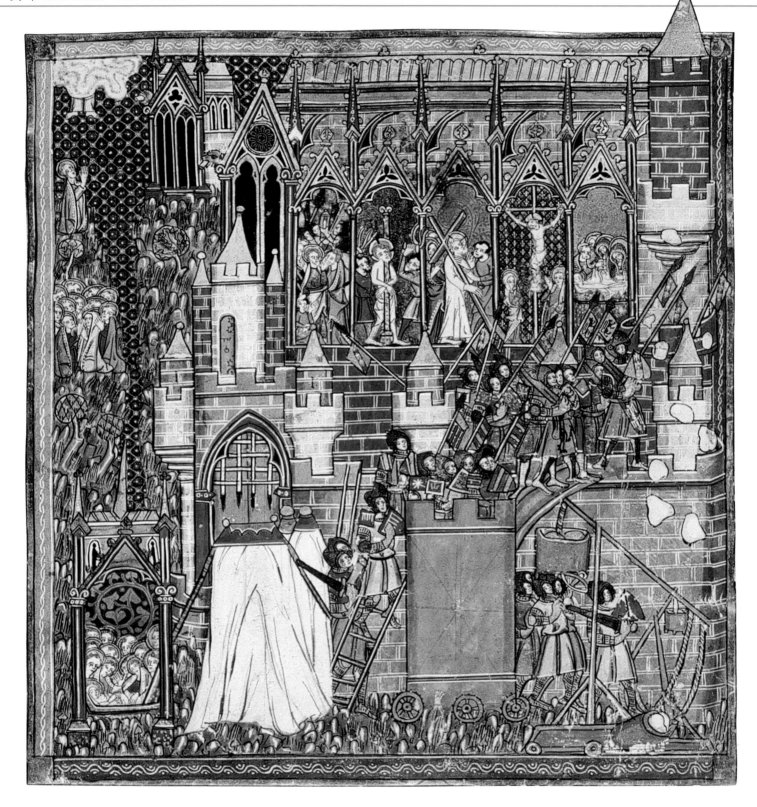

△ **圍攻耶路撒冷**
這幅13世紀的作品描繪1099年圍攻耶路撒冷的十字軍，他們正在捍衛聖墓教堂（Church of the Holy Sepulchre），那裡據信就是耶穌遇難的地點。

十字軍東征

11 世紀到 13 世紀間，數以萬計的基督徒士兵從歐洲進發，跋涉 5000 公里前往地中海東岸，為了信仰迎戰伊斯蘭戰士。

「踏上前往聖墓的征途，拯救那塊土地……動身前往，你的罪孽就能獲得赦免……。」

1095年11月27日，烏爾班二世在克萊蒙特的演說

人物簡介
獅心王理查

英格蘭國王理查一世（1157 – 1159 年）在 1190 年參與前往聖地的十字軍東征。他在途中經過馬賽、西西里和賽普勒斯，1191 年抵達穆斯林控制的阿卡港（Acre），參與十字軍的圍城行動。後來他與穆斯林領袖薩拉丁（Saladin）之間的戰鬥，為他在基督教世界贏得美名，但他還是未能收復耶路撒冷。理查一世在 1192 年返程，經過亞得里亞海時沉船遭俘。他成了政敵奧地利公爵（Duke of Austria）的俘虜，付了一筆鉅額贖金才得以在兩年後回到英格蘭。1199 年 3 月，他在法國死於一場圍城之戰。

於1187年踏上第三次十字軍東征的獅心王理查

在 1095 年 11 月，教宗烏爾班二世（Pope Urban II）在法國中部舉行的克萊蒙特教堂會議激昂的演講號召信眾，進行一場從穆斯林異教徒手中解放聖城耶路撒冷的「聖戰」。西方基督教世界的迴響之大，遠遠超乎教宗的預期。一波宗教狂潮就此掀起，不論貧富貴賤都紛紛背起象徵聖戰的十字架前往耶路撒冷，儘管路途艱辛漫長、危機四伏。有些人無疑是希望從中獲得利益，但多數人是受到虔誠的信念感召，或是企求赦免自身罪孽。

於 1096 年出發的第一批十字軍其實是由法國傳教士「隱修士彼得」（Peter the Hermit）所召集的一群烏合之眾，只是一些貧困的農民。他們每幾萬人集結成一隊，沿著萊茵河橫越匈牙利與巴爾幹半島，沿路屠殺猶太人，在鄉村地帶燒殺擄掠。終於抵達基督教拜占庭帝國的首都君士坦丁堡後，他們被送到穆斯林控制的安納托力亞，被驍勇善戰的賽爾柱土耳其人（Seljuk Turk）

△ 十字軍的路線

來自德國的十字軍偏好走陸路前往東方，穿過匈牙利、巴爾幹半島和安納托利亞。其他國家的十字軍則通常搭乘熱那亞或威尼斯提供的船隻橫渡地中海。

殺了個片甲不留。至於由法蘭西與諾曼貴族所率領的正規十字軍，事前準備就完善得多。他們分成四支軍隊，騎士、步兵與非戰鬥人員共 4 萬左右，不是走陸路就是乘船橫越亞得里亞海，並於 1097 年春天集結在君士坦丁堡城外。

他們的下一步是要穿越安納托力亞，旅程艱辛又危險。這些基督教騎士雖是擊敗了土耳其軍隊，但在炎炎夏日中苦行軍，大部分馬匹因而死亡，驕傲的戰士最後只能騎牛。

◁ 紋章十字架

洛林十字（Lorraine Cross）是十字軍領袖布永的高佛瑞（Godfrey de Bouillon）的紋章。高佛瑞在第一次十字軍東征時自封為聖墓守護者。這個紋章後來被聖殿騎士團採用。

進攻耶路撒冷

十字軍來到安提阿（Antioch）時，腳步開始停滯不前。等到真正攻下安提阿之後，這些基督教騎士已經幾乎忘了解放耶路撒冷的初衷，只顧爭論該如何瓜分已經征服的土地。但那些信仰較為單純明確的普通士兵發動了兵變，堅持朝原本的目標前進，也就是解放聖城。十字軍終於在 1099 年 6 月抵達聖城。此時他們只剩大約 1 萬 5000 人，在進攻穆斯林防守的耶路撒冷時，面臨了重大挑戰。在打造了攻城塔、投石器和衝車等攻城兵器之後，他們終於在 7 月 15 日突擊成功，拿下聖城，並對城內的穆斯林和猶太人發動了慘絕人寰的大屠殺。

在當時的歐洲，收復耶路撒冷對基督教信仰本身而言代表莫大的勝利。十字軍東征成功達成他們的目的，參與前往聖地的東征因此成為歐洲許多王公貴族及騎士一生的渴望，只為了拯救自己的靈魂、提升自己在基督教世界的名望。

複雜的動機

最初的十字軍騎士從穆斯林手中奪回耶路撒冷後，就在當地建立政權。他們在當地建立耶路撒冷王國以及其他封建國家。除了建造了易守難攻的要塞之外，十字軍也針對宗教戰事成立了兩個武裝騎士團：聖殿騎士團與醫院騎士團（Knights Hospitaller）。當時，這些十字軍國家的人員與物資的交通運輸被義大利半島上的海洋城邦所把持，主要是威尼斯與熱那亞兩大城邦。這兩座城的商人與海員藉由在地中海上來回運送朝聖者和軍隊而獲得了鉅額財富。

今日的歷史學者普遍認為，歷史上主要有九次大規模的十字軍東征，時間縱橫 200 餘年。不過這兩個多世紀中仍有其他規模較小的東進行動。舉

◁ **聖路易之死**
1270年8月，虔誠的法王路易九世在前往突尼斯進行第二次東征時駕崩。他的軍隊把遺體以海運送回法國。教宗博義八世（Boniface VIII）在1297年封路易九世為聖徒。

例來說，挪威國王西居爾一世（King Sigurd）在 1107 年率領 55 艘船隻所集結的艦隊，經過葡萄牙和西西里前往巴勒斯坦之後，再由陸路從君士坦丁堡回到斯堪地那維亞。整趟旅程持續了長達四年之久。十字軍東征行動中，規模最

大的是第三次東征。各個穆斯林勢力共同推舉的領袖薩拉丁，成功反擊了入侵的十字軍。1187 年，薩拉丁在哈丁戰役（Battle of Hattin）擊敗了十字軍，成功奪回耶路撒冷的統治權。為了反擊穆斯林，位居西歐統治權頂點的幾位統治者，包括英格蘭的「獅心王」理查一世、法蘭西的腓力二世（King Phillip Augustus）以及神聖羅馬帝國皇帝「紅鬍子」腓特烈一世（Frederick Barbarossa），共同組成聯軍前往東方聖地。採取陸路的腓特烈一世在橫越安

▽ **十字軍出海**
這幅15世紀的微型畫描繪了法蘭克騎士——布永的高佛瑞——準備登船東征的畫面。走海路運送軍隊在當時是一項後勤上的大挑戰。

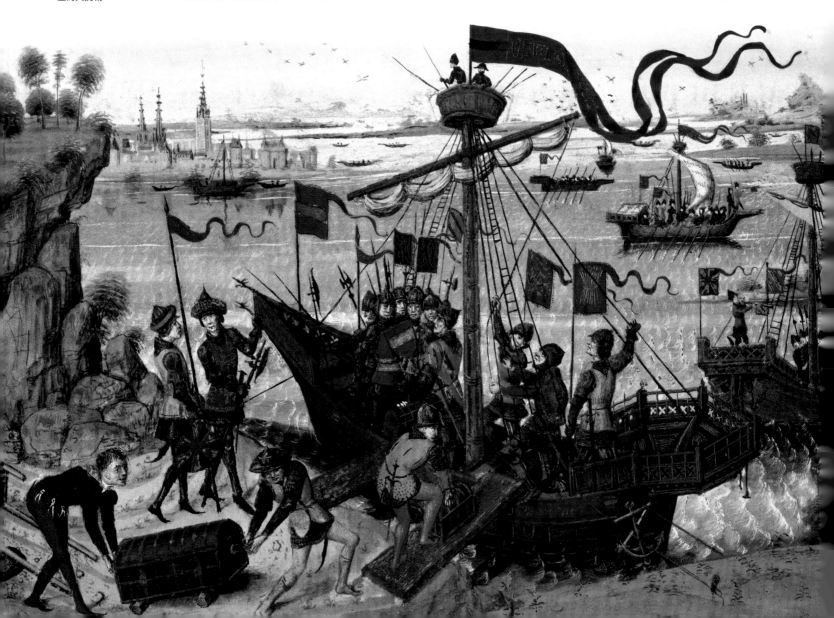

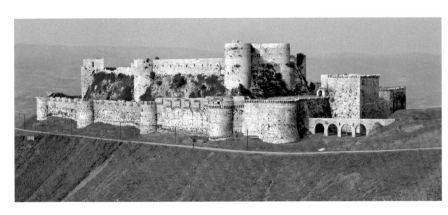

◁ **十字軍的城堡**
這是敘利亞的醫院騎士團所建造與駐守的克拉克騎士堡（Krak des Chevaliers）。儘管這座要塞般的城堡具有許多塔樓與同心圓狀的城牆，1271年，它仍舊在埃及蘇丹拜巴爾一世（Baibars）的進攻下陷落。

「強大的士兵啊，征戰中的士兵啊，你們如今有了無損靈魂而戰的大義。」

聖伯爾納鐸（Bernard of Clairvaux）發動第二次十字軍東征的書信，1146年

▷ **帝國紋章**
第六次十字軍東征的領袖——神聖羅馬帝國皇帝腓特烈二世——透過談判成功奪回穆斯林控制的耶路撒冷。作為一位開明的基督徒統治者，他相當尊重伊斯蘭信仰。

納托力亞時駕崩，至於法蘭西與英格蘭國王則採海陸抵達巴勒斯坦。獅心王在當地征戰時間最長，他和薩拉丁之間互別苗頭的征戰，幫助了十字軍國家免於滅亡之難。但他也未能成功收復耶路撒冷。

1202年，第四次十字軍東征開始，這時聖戰的精神早已變質，惡劣之處表露無遺。負責把西歐十字軍騎士與馬匹運往東方作戰的威尼斯人，等於有效控制了十字軍的實質動向。他們運用這項優勢，最後對君士坦丁堡發動了攻擊。拜占庭的首都在1204年陷落，遭十字軍洗劫一空。許多寶藏都落入威尼斯人的手中。第六次十字軍東征本身受到爭議的理由，則與第四次大不相同。當時的十字軍領袖——神聖羅馬帝國皇帝腓特烈二世（Frederick II）——和教廷處於對立狀態。身為一位開明的君王，他

已經做好與穆斯林談判的準備。腓特烈二世不費一兵一卒，僅靠軍事談判就奪回耶路撒冷，這次和平的勝利等於是在好戰分子頭上澆了一頭冷水。發動第一次十字軍東征那股純粹的基督教信仰之力，在法蘭西國王路易九世的率領下重新在十字軍陣營中復興。路易九世死後也被封為聖人，成為聖路易（St. Louis）。1249年，這位虔誠的君

王直搗黃龍，攻向埃及的開羅。但他最後兵敗穆斯林，成為階下囚，付了大筆贖金才重獲自由。當時十字軍建立的國家飽受穆斯林大軍壓境，紛紛面臨滅亡局面。1270年，路易九世在前往北非突尼斯的第八次十字軍東征中敗北並去世。

1291年，十字軍在巴勒斯坦建立的最後一個國家也落入穆斯林軍隊手中。但這並沒有終結十字軍的長久傳統。到了13世紀，教廷發動十字軍的次數增加了。1209年，教宗依諾增爵三世（Innocent III）發動十字軍，鎮壓普羅旺斯的卡特里派異端（Cathars of Provence）。源自巴勒斯坦的日耳曼條頓騎士團（Teutonic Knights）則是十字軍的一個分支，在波羅的海沿岸打擊異端。14與15世紀，十字軍在東南歐與鄂圖曼土耳其人對峙，在波西米亞則要進行討伐基督教異端的胡斯（Hussite）戰爭。部分歷史學者甚至認為，西班牙征服美洲也算是十字軍的延續，透過武力傳播基督教信仰。

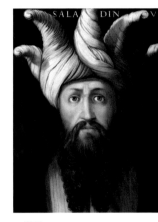

△ **薩拉丁**
薩拉丁是庫德族出身的穆斯林戰士，後來成為開羅與敘利亞的蘇丹，在聖戰中力抗十字軍勢力。他的騎士精神備受基督徒景仰。

背景故事
聖殿騎士團

1119年，十字軍騎士在耶路撒冷的所羅門聖殿（Temple of Solomon）所創立的聖殿騎士團，最初的目的是擔任朝聖者的武裝護衛。以貧苦、貞潔與服從為名而起的騎士團不久就成為十字軍之中的菁英戰士集團。他們在根據地打造了堅固的要塞城堡，在對抗穆斯林的戰爭中也展現了騎士團的紀律與勇氣。在歐洲基督徒的捐贈之下，聖殿騎士團累積了鉅額的財富。1307年，債務累累的法蘭西國王腓力四世（Philip IV）受到騎士團的財產誘惑，羅織了千餘名騎士的異端罪行之後逮捕了他們。數百名騎士最後遭判火刑，騎士團自此解散。

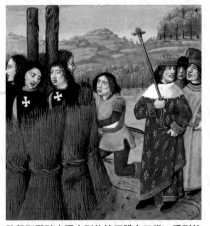

監督聖殿騎士團火刑的法王腓力四世，受刑的騎士包括大團長雅克‧德‧莫萊（Jacques de Molay）。

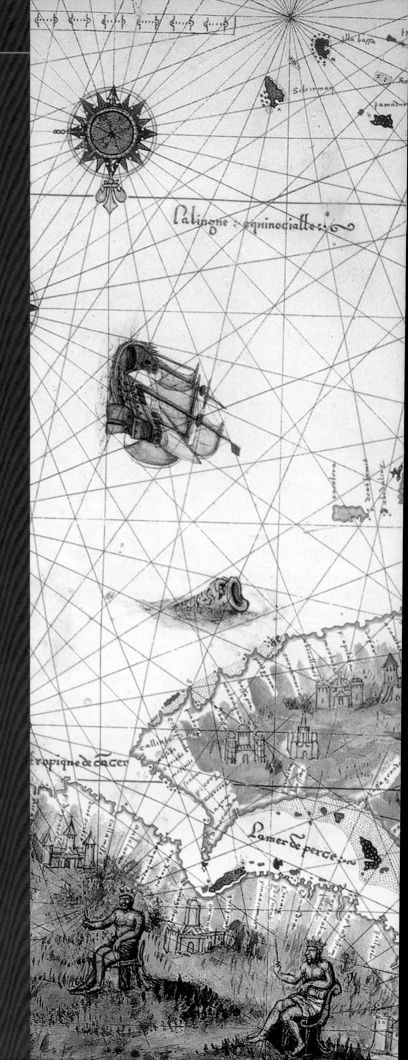

祭司王約翰

尋找傳說中遙遠的祭司王約翰成了中世紀到近現代的歐洲人探索亞洲與非洲的強烈動機。

祭司王約翰這個名字在 1147 年首次出現於一部由弗萊辛主教（Bishop of Freising）奧托（Otto）所著的編年史中。奧托在與十字軍國家的神職人員談話中得知，有位信奉基督教的國王統治著波斯東方的土地，並曾在戰爭中打敗穆斯林軍隊。現代歷史學者認為奧托耳聞的奇遇可能來自中亞的西遼（Kara-Khitai），但對當時奧托著作的讀者而言，他們對中亞政權一無所知，僅一廂情願地認為東方的基督徒國王能夠助十字軍一臂之力，對抗伊斯蘭教。到了 1165 年，一封神祕的信件突然出現，據信是祭司王約翰的親筆書信。這封信在歐洲廣為流傳，信中內容提到約翰是一位統治「三個印度」的國王，所謂的三個印度是個模糊的概念，大致上所指的應該包括南亞、中東與東非三個區域。而約翰的王國處處是驚奇，傳說中的巨人、亞馬遜人、俾格米人和狗頭人都是居民。他的宮殿不但有座青春之泉，還有一面膜鏡，能讓國王觀察疆域內所有一舉一動。

　　13 世紀深入亞洲地區的歐洲旅者則始終未能證明這座神奇的王國真的存在。與此同時，歐洲人透過與埃及的科普特正教徒之間的交流得知衣索比亞有座信奉基督教的王國。到了 1330 年，旅行作家兼道明會傳教士——加泰隆尼亞的喬丹（Jordan Catalani）——在他的著作中指明衣索比亞的國王就是祭司王約翰。

　　15 世紀，啟程航行至非洲海岸探索的葡萄牙人背後的動機之一，就是尋找傳說中祭司王約翰所在的衣索比亞。1487 年，葡王約翰二世委派佩羅‧達‧科維良（Pêro da Covilhã）通過埃及和阿拉伯半島探索印度洋。1493 年，科維良在東非登陸，成為第一個進入衣索比亞王廷的歐洲人。他同時也把衣索比亞的皇帝視為祭司王約翰本人。

> 「我，祭司王約翰，為王中之王。普天之下，我的美德、財富與權力皆無人能及。」

引自傳說中的祭司王約翰親筆信，約1165年。

▷ **近現代地圖**
1547年的瓦拉地圖（Vallard Atlas）描繪了位處衣索比亞，坐在王座上的祭司王約翰。這幅上方為南方的地圖根據葡萄牙旅者的情報，精準地繪製了非洲之角。

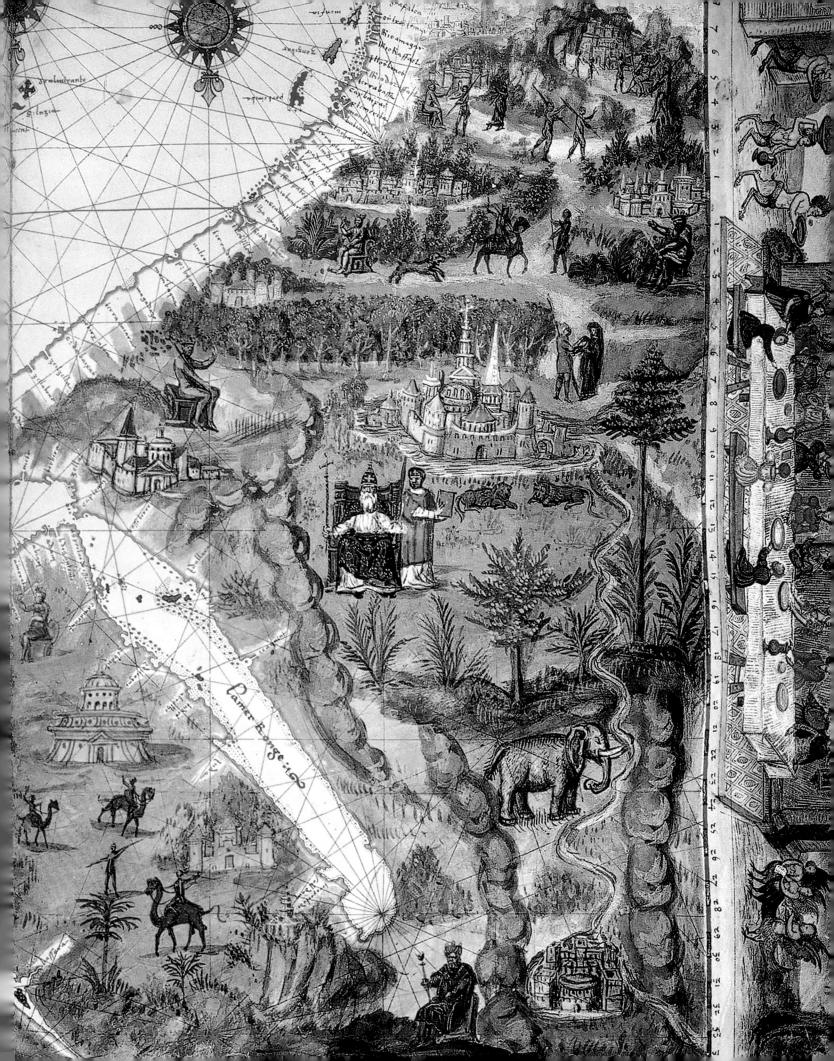

中世紀朝聖之旅

朝聖是中世紀人最普遍的長距離旅行動機。每年都有數以千計的信徒離開故鄉，踏上險峻的旅程前往遙遠的聖地。

△〈迎接朝聖者和分發救濟品〉
這是一幅多門尼可·迪·巴托羅（Domenico di Bartolo）在1442年繪製的溼壁畫，畫中這座醫院位於西埃納（Siena），專為前往羅馬的朝聖者提供醫護服務。畫中的朝聖者收到了醫院提供的食物跟醫療服務。

雖然所有宗教都有某些前往聖地的傳統，但中世紀的基督徒尤其喜愛朝聖。造訪耶穌一生所活動的巴勒斯坦背後所代表的宗教意義，最早在4世紀左右確立。君士坦丁大帝的母親海倫娜曾經參與了一場廣為人知的旅程前往巴勒斯坦，尋找基督受難處的遺址，並在基督的墓址建立聖墓教堂。基督徒進行朝聖的規模在10世紀前仍不算大，但在此之後就迅速擴張，類型也變得多元。

耶路撒冷始終是基督徒朝聖者心中最崇高的聖地，但可供朝聖之處在中世紀時也不斷增加。比如羅馬城就有紀念使徒彼得與保羅的墓址，但這

△ **前往聖地牙哥的道路**
多數前往聖地牙哥康波斯特拉的朝聖者都會遵循既定路線穿越法國與西班牙北部，他們的集合點包括韋茲萊、巴黎與庇伊（Le Puy）。

之外的許多聖龕也收藏了各種聖遺物或是聖人遺體，這些地方也有朝聖者慕名前往。譬如德國科隆大教堂（Cologne Cathedral）的三王聖龕（Shrine of the Three Kings），據傳就收藏了耶穌降生時前去拜訪的「東方三賢士」遺骨。西班牙北部的聖地牙哥康波斯特拉（Santiago de Compostela），據傳就是使徒雅各（St. James）埋葬之地。1170年，大主教托馬斯·貝克特（Thomas Becket）在英格蘭的坎特伯里（Canterbury）大教堂遭到謀殺殉道後，這個地方逐漸成為地位相當重要的朝聖之處。

朝聖者來自社會的各個階層，他們啟程朝聖的動機與目的也不盡相同且多元。一趟朝聖旅程可能是一種贖罪的懺悔過程，甚至是實質罪行已經受審判決之後，作為一種懲罰的旅程。有些朝聖者也許為了祈求奇蹟治癒病痛踏上旅程，或是先前遭遇危機時向聖徒祈求保

△ **朝聖者的紋章**
圖片中的這位朝聖者身穿的斗篷裝飾著扇貝殼，也就是使徒雅各的代表信物。他的神龕吸引了眾多朝聖者前往聖地牙哥康波斯特拉。

佑之後進行的還願。有些人懷著深厚的宗教熱忱進行朝聖，但其他人其實就像現代的觀光客一樣，旅行主要是為了增廣見聞而已。前往耶路撒冷，對當時的多數人來說是一趟漫長、昂貴、艱辛且危機重重的旅途，是一生僅能進行一次的朝聖之旅。不過信仰虔誠的基督徒也許會以一年數次的頻率到居住地附近的聖地朝聖。

照顧朝聖者

朝聖者的形象通常是穿著破爛的粗布麻衣，拿著手杖、小包，配戴著做為信物的扇貝殼。但現實中的朝聖者和一般人穿著差不多，頂多再帶一雙備用的鞋子而已。落單的朝聖者容易成為路邊土匪與野生動物的獵物，因此為了安全與互相照應，他們通常都集體行動。一般來說，想要前往聖地牙哥康波斯特拉的朝聖者，傳統上都會在法國中部的韋茲萊

背景故事
《坎特伯里故事集》

《坎特伯里故事集》著於14世紀晚期，出自時任英格蘭朝臣的傑弗里·喬叟（Geoffrey Chaucer）之手。這是一部以詩體寫成的故事集，來源據信是一群朝聖者，目的地是坎特伯里大教堂的托馬斯·貝克特神龕。這些朝聖者來自各個不同的社會階層，從俠義的騎士父子、下流的磨坊主人、修士，乃至淫蕩的寡婦都有。

喬叟的作品除了完整呈現了中世紀英格蘭社會的全貌，也把形形色色的朝聖者所抱持的動機與態度——攤開在讀者眼前，有些人根本就稱不上是正直的信徒。他在著作中呈現的朝聖者旅途，與其說是贖罪的苦行，不如說是一趟無關緊要的遠足而已。

一幅出自1490年《坎特伯里故事集》的騎士木刻版畫。

（Vézelay）本篤會（Benedictine）修道院集合。他們從那裡出發之後，跨越庇里牛斯山進入西班牙北部之後，沿路遍布提供朝聖者食宿的旅店，這些樂於迎接他們的旅店經營者，不是當地信仰虔誠的地主，就是本篤會修士。這些旅店提供的服務包含許多面向，從修復朝聖者因為道路崎嶇而損壞的鞋子，到提供醫護照顧、理髮等等都有。不採取這條路徑的朝聖者則乘船前往西班牙北部，返程時則雇用來自英格蘭或日耳曼地區的船隻，概念上有點類似

▷ **三王聖龕**
德國科隆大教堂起初的建造目的，就是為了收藏一具據信內含東方三賢士遺骨的石棺。時至今日，這具石棺依舊吸引了許多朝聖者想要一窺究竟。

「朝聖者應當隨身攜帶兩包行囊：一包裝的是無盡的耐心，另一包則要裝200個威尼斯的達克特（ducat）金幣。」

彼得羅・卡索拉（Pietro Casola），《1494年的耶路撒冷朝聖之旅》

▷ **彩色玻璃**

坎特伯里大教堂的這扇玻璃窗呈現了朝聖者聚集在貝克特神龕的畫面。大主教托馬斯・貝克特於1170年在這個地方被謀殺。他死後，這個地方發生了治癒的奇蹟，因此吸引了許多人前來朝聖。

△ **羅馬旅遊指南**

這幅木刻版畫出自旅遊指南《羅馬的不思議》。這本中世紀的指南介紹羅馬各個景點，好幾個世代的朝聖者都會購買。

危險的旅途

前往耶路撒冷的路途最為艱辛，因為除了聖地與基督教歐洲之間的距離遙遠之外，當地基督徒與穆斯林的勢力消長也會直接影響到耶路撒冷的統治權力歸屬。通過巴爾幹半島和安納托力亞前往黎凡特的陸路一直都危機重重。穆斯林對基督徒的敵意愈來愈強，終究使得朝聖者無法利用陸路抵達聖地。因此朝聖者大多走海路前往巴勒斯坦。從13世紀開始，海洋都市威尼斯在朝聖者帶來的貿易利潤之上，形成海運的獨占事業。不過，搭上從威尼斯出發的小艇橫渡地中海這件事情本身也充滿了危險。這些船隻多半都會超載，衛生條件堪憂，鼠輩縱橫，也極端缺乏物資。甚至在海上也有可能被穆斯林海盜劫掠。一旦克服重重危難抵達聖地，這些朝聖者總是亟欲

徹底探索聖地周圍的一切，舉凡聖墓教堂、橄欖山、伯利恆、拔示巴之池、錫安山等景點，都在他們的朝聖行程中。十字軍占領耶路撒冷期間，朝聖者得以受到聖殿騎士團的護送和醫院騎士團

今日的包機服務。

朝聖者抵達聖地後，通常會有一套仔細依照既定步驟執行的儀式，用來滿足自身宗教上的欲求，以及追求神祕、讚嘆聖地的渴望。舉例來說，朝聖者造訪位於英格蘭諾福克（Norfolk）沃爾辛厄姆（Walsingham）的知名聖地聖母馬利亞神龕（Shrine of the Virgin Mary）時，必須脫掉鞋子，赤腳走過最後「神聖的一哩路」，同時唱著聖歌才能完成朝聖儀式。在抵達神龕之前，當地修士會帶領朝聖者穿過禮拜堂，他們在那裡親吻聖彼得的手指遺骨。在這之後，他們會穿越一座水井，進入另一個昏暗的禮拜堂，這裡收藏了當地最神聖的聖遺物，也就是聖母的乳汁。

▷ **離開開羅的邁哈米勒**

這幅19世紀的印刷畫描繪的是「邁哈米勒」（mahmal）：這是一種儀式轎，開羅蘇丹每年前往麥加朝觀時都會乘坐。13世紀的馬木路克蘇丹拜巴爾一世是第一位以這種方式進行朝觀的埃及統治者。

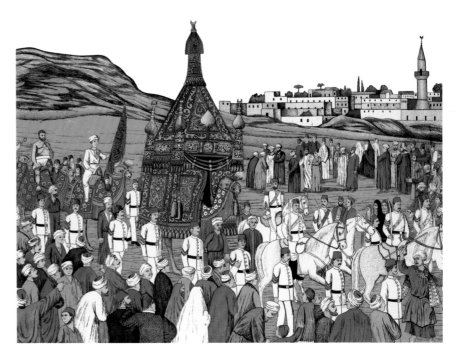

的照護。但在穆斯林控制聖地的期間，他們就得面對異教徒的侵擾，可能需要付出許多規費和賄賂，以避免惹上麻煩。

穆斯林的朝聖

穆斯林也有他們自己的朝聖傳統，與基督徒有些許不同。一名虔誠的穆斯林一生必須前往麥加朝覲一次，但麥加以外的聖地巡禮，在穆斯林的宗教傳統中就顯得沒那麼重要。每一年的朝覲都是組織過後的活動，成千上萬的穆斯林在開羅、大馬士革和巴斯拉（Basra）集合成隊前往麥加。沿途都有水和食宿的補給和支援。不過穆斯林的朝聖之旅，和基督徒一樣也要面臨種種挑戰。沙漠中的貝都因人（Bedouin）常把穆斯林商隊當作打劫的目標，麥加當地的統治者也要從這些朝聖者手中課徵一定稅收。

至今，穆斯林的朝聖活動不但依舊存在，其影響力也持續擴張。相對來說，基督徒的朝聖活動在 16 世紀之後就迅速沒落。信仰伊斯蘭教的鄂圖曼土耳其帝國崛起後，歐洲的基督徒幾乎再也無法前往聖地。新教（Protestant Church）不再提倡聖人崇拜，認為這是一種迷信。此外，天主教的領導階層最終也開始質疑大眾普遍信仰聖遺物和神龕所蘊含的神祕力量是否不妥。

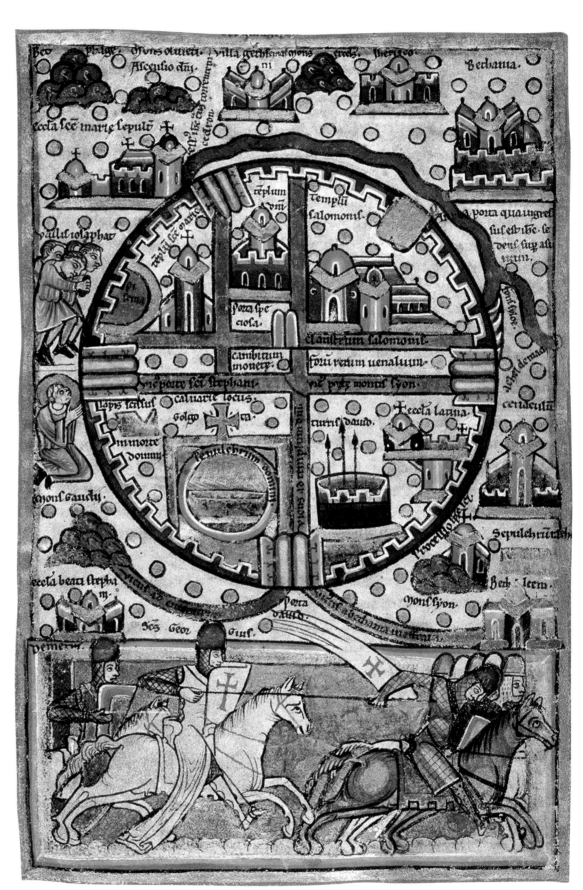

▷ **中世紀的耶路撒冷城市圖**
這幅繪於1200年左右的聖城平面圖，下方還有十字軍騎士和穆斯林軍隊作戰的畫面。為了保障基督教朝聖者的安全，部分十字軍授命護衛。

中世紀的遊記

中世紀的歐洲人對繪聲繪影的異國遊記十分著迷。由於對廣大的世界所知不多，他們無法區分事實與幻想，對所有奇聞照單全收。原本描述準確的異域景象中，也會出現奇幻怪獸。

當時最具影響力的中世紀旅遊文學家不但捏造了自己的身分，甚至可能從未真正旅行過。14世紀出現的《曼德維爾遊記》在當時的歐洲廣為流傳，人人皆知。作者自稱是一個出身英格蘭聖奧班斯（St. Albans）的騎士，但研究者卻找不到任何這個人曾經存在的證據。對於這本書的作者，目前有諸多揣測，有人猜是個出身列日（Liège）的物理學家，也有人猜是個出身伊珀（Ypres）的僧侶，但沒有人真正知道曼德維爾的真實身分。有些人認為這本書的作者至少曾經到過聖地，因為他大量描寫了耶路撒冷的細節，但沒有人相信他的親自去過

印度、衣索比亞和中國。例如，曼德維爾說衣索比亞人只有一條腿，而且是用來遮陽的。他也自稱去過一些地方，居民有狗頭人，還有靠蘋果的香氣維生的矮人。然而，曼德維爾在描述遙遠的國家時，文字中還是有一些不算完全錯誤的二手資料。哥倫布就是讀了這本書，

◁ **愛爾蘭船夫**
這幅插圖出自威爾斯的傑拉德所著的《愛爾蘭地理志》，描繪了兩位在小舟上划槳的愛爾蘭人。傑拉德在他的著作中以「放任他們的頭髮和鬍子恣意妄為地生長」來形容愛爾蘭人。

結果產生了一個想法：一個人如果沿著一直線不斷前進，那他終究會回到原點，因為世界其實是一個球體。

接近真實

廣為流傳的遊記不全都是記述前往遙遠彼端的旅程。威爾斯的傑拉德（Gerald of Wales）所寫的《愛爾蘭地理志》（*Topographia Hibernica*），在問世的12世紀時算是相當流行，描寫的主體就在歐洲境內的愛爾蘭。傑拉德在書中以「粗野的一群人……像野獸一般活著」敘述愛爾蘭人，認為他們的頭髮太長、衣服太過粗陋。儘管他的文字大多是第一手資料，但仍有一些奇幻元素存在，例如書中就有一則牧師與會說人話的狼人相遇的故事。

許多歐洲人都寫過正確性不一的東方遊記，包括知名的馬可·波羅（Marco Polo，見第88、89頁）。最早出現在歐洲的東方遊記出自方濟各會修士柏郎嘉賓（Giovanni da Pian del Carpine）之手。他在1245到1247年間受教宗指派，作為使節前往當時蒙古帝國的上都哈拉和林（Karakorum）晉見蒙古大汗。另外一位方濟各會修士魯不魯乞（William of Rubruck）則在1253至1255年間前往蒙古並返回歐洲。魯不魯乞所寫的東方遊記，在中世

> 「吾等騎士，曼德威爾，馳騁大海已久，見過各種不同的地方，各種不同的王國與島嶼…」
> 《曼德威爾遊記》，約1350年

◁ **中世紀的天文學家**
出自約翰·曼德維爾的這幅彩色圖片描繪了一群在希臘阿索斯聖山（Mount Athos）山頂上使用各式天文儀器的天文學家。

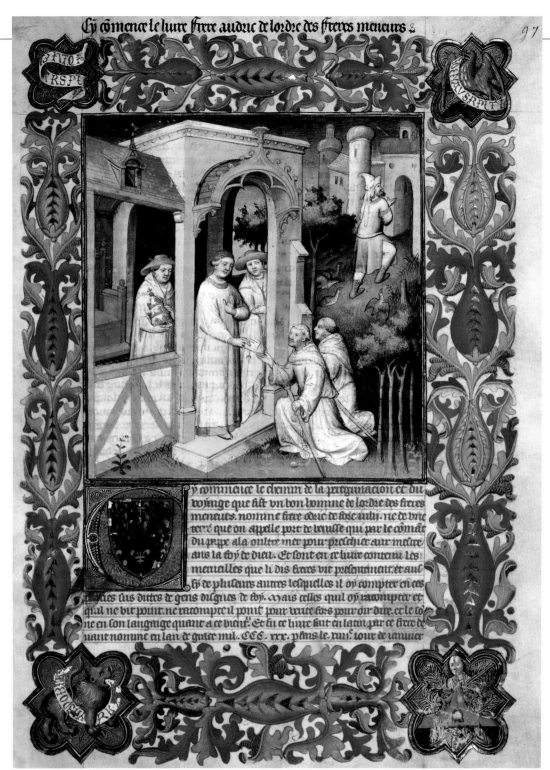

△ **自傳手稿**

15世紀英格蘭女士瑪潔麗・坎普的自傳內容主要與自己前往聖地的旅途有關。這份自傳的手稿遭人遺忘了好幾個世紀,直到1934年才被重新發現,如今收藏在大英圖書館。

◁ **鄂多立克**

這幅出自《鄂多立克東遊記》的中世紀插圖描繪了這位方濟各會修士正要啟程前往東方的畫面。鄂多立克於1755年受教廷封聖。

紀的歐洲算是最客觀冷靜的,但由於他直言不諱地質疑怪獸和奇人的存在,這本遊記並沒有很多人看。

另一位方濟各會的修士鄂多立克(Odoric of Pordenone)在1318年啟程前往亞洲,12年後才回到義大利,一路上造訪了過波斯、印度、印尼和中國等地。他的遊記記下了許多不容質疑的事實,例如中國人會用鸕鶿捕魚等等。這些內容在當時影響力極大,許多內容都被曼德維爾抄進他的遊記之中。至於與印度有關的記述,歐洲人則仰賴加泰隆尼亞的喬丹主教所寫的《奇觀》(Mirabilia)。他在1321年到1330年間曾經久居印度次大陸。喬丹對於印度文化習俗的記錄相當可靠,但在記錄亞洲其他地區和非洲時則援引了許多奇聞軼事。與這些真實性多半有疑點的旅行遊記相比,有個有趣的對照案例,來自瑪潔麗・坎普(Margery Kempe)的自傳。坎普出身英格蘭諾福克郡的京斯林(King's Lynn),她的自傳在1430年代出現,充分表達了一位女性在前往巴勒斯坦和歐洲的聖地巡禮時內心的恐懼與狂喜。坎普的作品在當時並不流行,但她的自傳中所傳達的中世紀旅行體驗,其真實度可謂遠超當時流行的奇幻遊記。

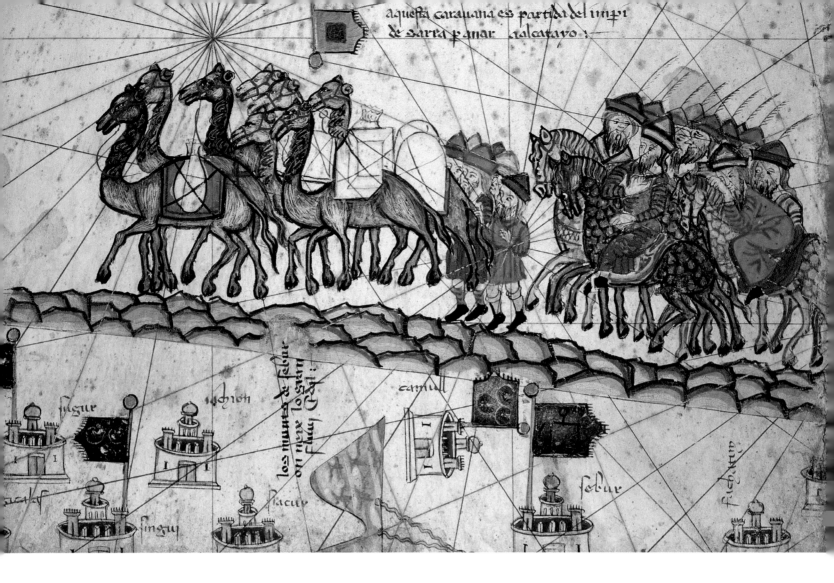

aquesta carauana es partida del impi
de sarra panar maletayo

△ 絲路商隊
這幅畫出自14世紀的卡塔蘭地圖（Catalan Atlas），描繪了絲路上的馬可波羅，他正跨越崎嶇的帕米爾山脈。當時的貿易商人主要騎乘馬匹，行李則交由駱駝運載。

絲綢之路

蒙古大汗在 13 世紀締造了橫跨歐亞的大帝國。絲路連結了中國、穆斯林統治的中東以及歐洲，在蒙古的統治下，旅行活動蓬勃發展。

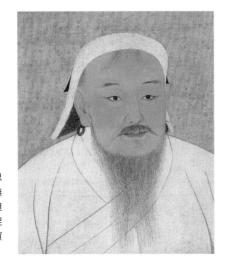

▷ 成吉思汗
統帥蒙古諸部的成吉思汗，是人類歷史中絕無僅有的暴虐征服者，但他海納百川的帝國卻促進了歐亞之間和平的貿易與交流。

蒙古帝國建國之初，絲路就已經存在了千年以上，古羅馬的富裕菁英階級身上穿的絲綢就是從漢代中國跨越亞洲進口而來的。但幾世紀以來，這條貿易路線只有部分路段暢通，而且可通行的時段也都斷斷續續，多半是因為戰爭、盜匪或各地統治者橫徵暴斂所致。成吉思汗在 1206 年集結蒙古各部族、發動西征時，起初對貿易的傷害可說非同小可。絲路沿線的著名城市，從巴格達、巴赫（Balkh）到撒馬爾罕以及布哈拉，都在蒙古軍隊的鐵蹄下化為殘垣。但到了

13 世紀後半葉，蒙古統治者已經明白了完善的交通要道是多麼地有價值、貿易又能帶來多少財富。蒙古人締造的和平以及他們對於宗教的寬容，使絲路上的異國商人數量遽增。

來自基督教歐洲的貿易商人，東進的主要集結點是君士坦丁堡以及黑海沿岸，穆斯林的商人則從開羅或大馬士革進發。這一群旅者形成了多達上千人的隊伍，內有貿易商、搬運工、嚮導和通譯等，駝獸的數量多到形成看不見盡頭的漫長隊伍。絲路沿途的商隊驛站（見第 92、93 頁）可以提供商人與駝獸食

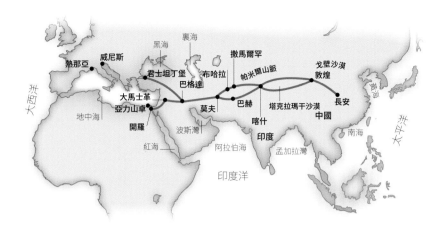

△ 絲路的貿易路線
絲路並不是單一條快速通道，而是各種路徑分歧形成的路網，涵蓋了大半個亞洲。這個路網的總長估計長達7000公里。

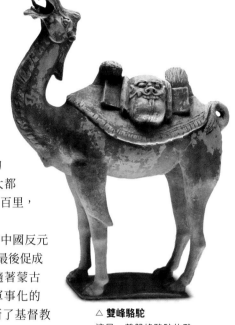

書為前往中國的旅人逐項列出了不同路徑所需的時間、潛在的額外成本、需要注意的預防措施，以及最有進口價值的貿易商品。佩格羅提在書末寫了一段有關中國的敘述，提到了中國使用紙幣的情形，以及汗八里（大都北京）「內環屋舍綿延百里，居民繁盛」的盛況。

絲路的黃金年代在中國反元民變後走向終結，民變最後促成1368年的明朝建立。隨著蒙古帝國逐漸衰微，高度軍事化的伊斯蘭鄂圖曼帝國阻斷了基督教歐洲經由君士坦丁堡前往東方的貿易路線。然而，壓死絲路的最後一根稻草卻是16世紀的海洋貿易發展——歐洲人開拓了前往香料群島與東亞的海路，絲路從此榮景不再。

△ 雙峰駱駝
這是一尊雙峰駱駝的雕像。耐操的雙峰駱駝是中亞乾草原的原生種，也是絲路商隊使用的標準馱獸。

宿與物資支援，但即使如此，這條路依然艱險。歐洲商人途經的黑海沿岸至裏海南端一帶盜匪橫行，付錢聘請武裝保鑣成了這些想走絲路貿易的商人所採取的標準手段。絲路沿途有許多土地寸草不生，有幾處不毛之地甚至需要提前準備好數日份的食物與水，才能活著通過。跨越帕米爾山脈和塔克拉瑪干沙漠的路程尤其艱辛。

絲路的興衰

到了14世紀，絲路旅行已經夠普遍，於是開始有人寫旅行指南。義大利商人法蘭西斯柯·佩格羅提（Francesco Pegoletti）所著的《貿易實務》（*The Practice of Commerce*）相當暢銷，這本

背景故事
黑死病
絲路上互通有無的不只商品，還有疾病。黑死病原是中亞的地方流行病，在1340年代沿著絲路傳播至黑海周圍的各個貿易據點，再隨著從黑海啟程的船隻傳入西歐各港——病媒應該是老鼠身上的跳蚤，當時的船艙裡可說是鼠滿為患。鼠疫又叫黑死病，在1348年到1350年間至少消滅了三分之一的歐洲人口，當時的歐洲人對這種異國疾病完全沒有抗體。黑死病也襲擊了敘利亞和埃及，同樣造成了毀滅性的結果。

這幅中世紀的畫作中，一名醫生正竭盡所能地想治療黑死病患者

「帶著一群驢子從訛答剌（Utrar）前往阿力麻里（Almalik）共需45天，每一天都得跟蒙古人打交道。」
法蘭西斯柯·佩格羅提，《絲路指南》，1335年

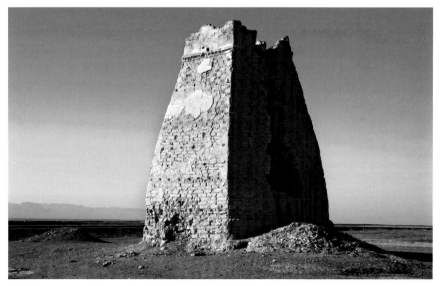

◁ 沙漠塔樓
敦煌是塔克拉瑪干沙漠邊緣的中國邊疆城鎮，也是絲路上的貿易重鎮。如今已成廢墟的塔樓和城牆，曾經是讓西方旅人望而雀躍的景物。

《馬可波羅遊記》

威尼斯的馬可波羅是個商人，在 13 世紀前往中國，成為忽必烈的朝臣之一。他把自己的經歷
寫成遊記出版，因此成為當時歐洲最出名的旅人。

△ **威尼斯旅人**
馬可波羅出身於威尼斯的富裕商人家庭。他並不是唯一一位能來回中國和歐洲的西方人，但他上山下海的遊記不但具有說服力，更是令人著迷。

馬可波羅 1254 年出生時，海洋都市威尼斯在東方與歐洲之間迅速發展的貿易之中所扮演的角色至關重要。威尼斯商人從地中海東岸和黑海的貿易據點買入絲綢和香料之類的亞洲奢侈品，然後再賣往歐洲市場，藉此大發利市。馬可波羅的父親尼科洛（Niccolò）和叔叔馬費奧（Maffeo）在當時都參與了威尼斯的貿易盛況。他們在馬可出生前後前往黑海，但陰錯陽差地被迫前往更遙遠的東方。歷經波折之後，他們抵達中國，還見到了蒙古大汗忽必烈。這些來自歐洲的訪客對忽必烈來說是相當新奇的人物。大汗指派馬可的父親和叔叔成為他的使節，為他與歐洲教皇建立溝通的橋梁。

尼科洛和馬費奧在 1269 年回到威尼斯時，馬可已經是青少年了。到了 1271 年，馬可就跟著他第二次前往中國的父親和叔叔一同前去參見忽必烈。這次他們走海路前往十字軍控制的黎凡特地區，在阿卡港停泊。三人從阿卡出發一路向東，而為了避開因為戰爭或盜匪聚集而局勢不穩的地區，他們不斷變換行進方向。經過巴格達和波斯港口荷莫茲（Hormuz）之後，他們終於踏上絲路的主要幹道（見第 86、87 頁），越過帕米爾山脈和塔克拉瑪干沙漠。他們沿途不斷看見已成廢墟的城市，它們都尚未從 13 世紀初蒙古西征的破壞中復原。

▽ **東西來回的旅行**
馬可波羅和父親、叔叔三人長達2萬4000公里的旅程中經過不少危險的地區，許多地方後來都無法通行。但歷經劫難的一行人回到威尼斯後變得大富大貴，據說大衣上還鑲著寶石。

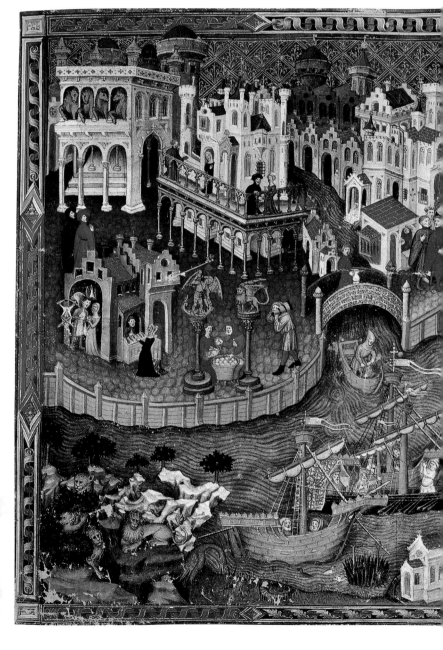

◁ 《馬可波羅遊記》
這個版本的《馬可波羅遊記》是
1503年出版的。這本書在義大利
文中通常叫《百萬之書》（Il
Milione），可能是因為有人惡意
指稱這本書裡有一百萬個謊言。

> 「我所講述的事物，還不到我看見的
> 一半，因為我知道沒人會相信我。」

據哈科波・達奎（Jacopo d'Acui）所述，1330年馬可波羅的臨終遺言。

皇帝的使者

馬可一行人歷經三年半才從威尼斯抵達中國。他們在 1275 年抵達忽必烈位於北京北方的夏都（上都開平），後被任命為皇帝服務。剛剛入主中國的蒙古大汗忽必烈相當歡迎不會威脅他統治權力的外國人成為幕僚。受指派成為皇帝使者的馬可曾在帝國疆域內出使數次，因此有不少機會觀察中國的地方文化習俗。

馬可和父親、叔叔三人在大汗麾下做了 17 年的朝臣，到了 1292 年才找到機會離開中國。當時有一位蒙古公主正要前往波斯（伊兒汗國）與另一位大汗成親，馬可一行人因此領命成為公主的隨行護衛。他們透過當時運送香料的海上貿易路線，從東南亞跨越印度洋至穆斯林盤踞的中東地區。他們在荷莫茲登陸後再護送公主前往伊兒汗國都大布里士（Tabriz），完成任務後就行陸路前往黑海，最後搭上返回威尼斯的船。一行人在 1295 年回到熟悉的故鄉。

《馬可波羅遊記》

如果馬可波羅回到威尼斯後再也沒有登上歷史舞臺，那麼他在遠東的奇遇可能就永遠不會為人所知。1298 年，馬可波羅在威尼斯與熱那亞之間的戰爭中遭俘。他在監獄裡遇到了義大利作家——比薩的魯斯蒂謙（Rustichello da Pisa），馬可和這位獄友分享了他在中國的所見所聞。魯斯蒂謙把馬可波羅的所見所聞加上一些虛構元素，寫成《馬可波羅遊記》，這本書在 1300 年左右出版。雖然很多人懷疑遊記中的內容是否屬實（如中國使用紙幣的情形就飽受質疑），但這本書仍舊是當時最受大眾歡迎的讀物。1324 年 1 月，馬可波羅在威尼斯的家中病逝。

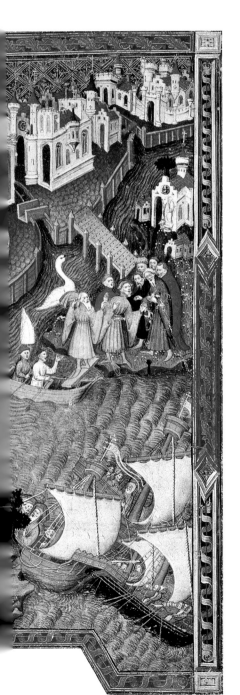

◁ **離開威尼斯的馬可波羅**
這幅中世紀的插圖描繪馬可波羅一行人準備離開故鄉的畫面，他們後來輾轉成為忽必烈的使者。等到他們下次回到威尼斯時，已經是將近四分之一個世紀之後的事了。

人物簡介
忽必烈

忽必烈是蒙古帝國開國者成吉思汗的孫子，於 1251 年繼位，負責治理蒙古人控制的中國北方。他在 1260 年成為統領蒙古諸部族的大汗，但實際上卻變成了中國的皇帝，立大都於今日北京。忽必烈建立元朝後，在 1279 年攻滅南宋的同時，也持續進行對外擴張的行動，包括在 1274 年與 1281 年兩度攻打日本失敗。他在中國的治國特色之一是宗教寬容，但雖然元朝的體制完整挪用了漢人體制，忽必烈在中國人眼中始終是異族。

1275年中國畫中的忽必烈

雙輪馬車，羅馬，公元前200年

雙輪跑動機（Laufmaschine），德國，1817年

篷車，美國，1850年

哈雷機車，美國，1916年

大遊覽車（Charabanc），英國，1920年

車輪的演變

5500 年來，人類不斷在思索如何用更創新的法來使用並改良車輪，好讓交通變得更容易。

校車，美國，1940年

人類史上第一個發明輪子、把輪子當作輔助運輸工具的製陶工人出現在公元前 3200 年左右，這時美索不達米亞人開始製造雙輪馬車。至於輻條輪則在 1600 年以後才問世，這種輪子的強度和實心輪子相同，但重量大幅減輕，最早出現在古埃及人使用的雙輪馬車上。這種早期的輻條輪是木製品，與今日以鋼、鋁，或是用於製作輕量化腳踏車的碳纖維複合材料有著天壤之別。

　　平順的表面最適合輪子發揮省力功能，所以原始的鋪裝道路在雙輪馬車問世後就隨即出現。車輪和道路的發展是相輔相成的。輻條輪問世後，用來強化馬車輪框的鐵帶也隨即出現，是輪胎最早的雛型。以壓實的碎石所鋪裝而成的道路最早出現於 1820 年代，1846 年就出現了世上第一顆充氣輪胎。內燃機發明後，車輪不再依靠獸力拉動，交通運輸的效率也在 20 世紀飛速發展。柏油在 1901 年申請了專利。從小一起長大的朋友威廉・哈雷（William S. Harley）與亞瑟・戴維森（Arthur Davidson）在 1903 年生產了第一臺摩托車，亨利・福特（Henry Ford）的公司則在 1908 年生產了第一輛福特 T 型車（Ford Model T，俗稱 Tin Lizzie）。從起初躊躇不前的革新開始，車輪至今仍是交通運輸必不可少的一環，交通的未來發展，想必也無法缺少它的存在。

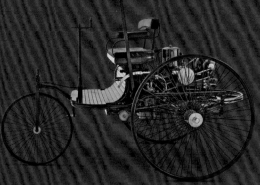

「賓士一號」，德國，1886年

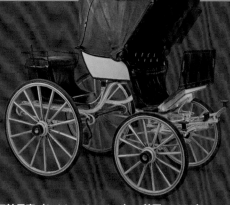

四輪馬車（Spider Phaeton），英國，1890年

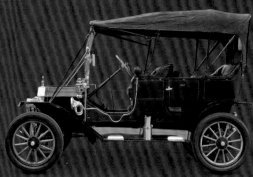

福特T型車，美國，1908年

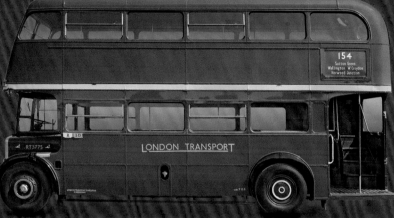

AEC Regent III型雙層巴士，英國，1938年

Cushman Auto-Glide 1型，美國，1938年

Bianchi「巴黎－魯貝」（Paris-Roubaix）自行車，
義大利，1951年

福斯（Volkswagen）Kombi 商旅，德國，1950－1967年

雪佛蘭（Chevrolet）Bel Air 敞篷車，
美國，1957年

日產（Nissan）Leaf電動車，日本／美國，2010年

商隊驛站

商隊驛站是中世紀亞洲貿易與朝聖路徑沿途的休息站，為旅者和他們的牲畜提供安全無虞的食宿補給。

對任何朝聖者或商人而言，只要看見商隊驛站，就表示他們可以暫時擺脫旅途的艱辛與危險，稍微喘口氣休息一下了。旅人會從一個拱門進入驛站，拱門的高度一定足以讓載滿貨物的駱駝通過，裡頭就是個露天的中庭。中庭四周就是過夜的房間——沒有任何床鋪或桌椅。旅者可以自由入住驛站內的空房。商隊驛站也提供安全的儲藏空間，可以存放貿易商品，以及讓馬匹、驢子和駱駝休息的馬廄，此外還有祈禱室和澡堂。

從外觀上來看，大部分的驛站看起來都像一座要塞，外圍有防禦土匪和狼群的高牆。貿易路徑上的商隊驛站主要由地方統治者設立和維護。這些統治者遵循伊斯蘭教義，有義務協助前往麥加朝覲的穆斯林，也有義務協助促進商業發展。基本的食宿和牲畜糧草都免費，不過來自異地的商人可能必須繳交高昂的地方貿易稅。

在商隊往來最為熱絡的路徑上，可能每隔 30 到 40 公里就會有一座商隊驛站，這個距離多半是一個商隊行進一天的腳程。驛站除了出現在杳無人煙的地方外，小鎮和大城市也會有類似的設施出現。商隊驛站容納了來自四面八方的旅者，本身自然就會成為繁忙的市集，商人會在這裡和當地人以及其他旅人進行交易。同時，它們也是文化交流之地，人們會在這裡接觸不同的想法和信仰。商隊驛站曾在亞洲人生活中扮演不可或缺的角色長達千年之久，直到 20 世紀為止。如今，許多商隊驛站只剩下壯觀的斷壁殘垣，不過有些建物仍被當作市集使用，或是經過整修後成為觀光客的旅店。

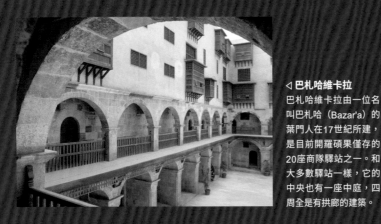

◁ **巴札哈維卡拉**
巴札哈維卡拉由一位名叫巴札哈（Bazar'a）的葉門人在17世紀所建，是目前開羅碩果僅存的20座商隊驛站之一。和大多數驛站一樣，它的中央也有一座中庭，四周全是有拱廊的建築。

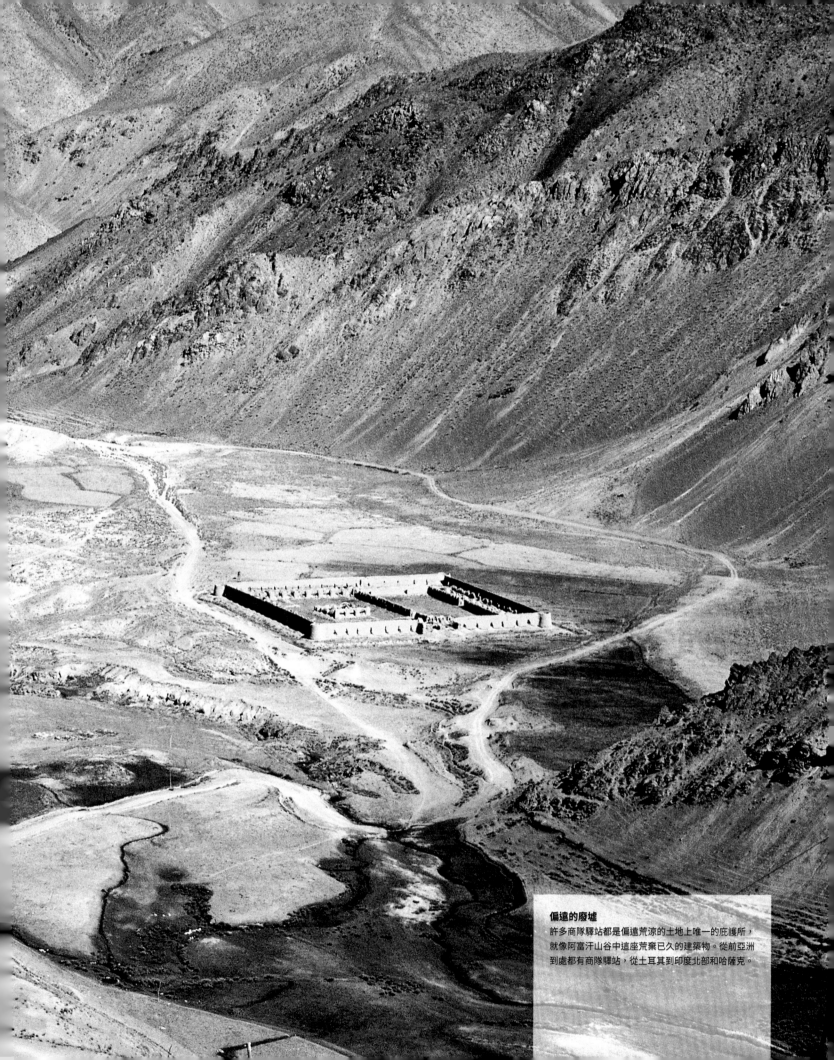

偏遠的廢墟
許多商隊驛站都是偏遠荒涼的土地上唯一的庇護所，
就像阿富汗山谷中這座荒棄已久的建築物。從前亞洲
到處都有商隊驛站，從土耳其到印度北部和哈薩克。

撒哈拉沙漠的運鹽商隊

700 年前，世界上最富饒的貿易路線之一，是從馬利帝國首都廷巴克圖跨越撒哈拉沙漠往北行的路徑。駱駝商隊載運的商品包括黃金、鹽、象牙，以及奴隸。

▷ **《卡塔蘭地圖集》**
這幅繪於1375年的《卡塔蘭地圖集》把坐在王座上的馬利帝國統治者曼薩穆薩，「本地最尊貴的君主」，畫在撒哈拉沙漠的下方。

▽ **駱駝商隊**
長時間不喝水也能存活的單峰駱駝是跨撒哈拉沙漠貿易中不可或缺的馱獸。

「他們的國度極度安全，不管是旅者還是居民都無須畏懼危險。」

摩洛哥探險家伊本・巴圖塔所形容的馬利帝國，1354年

信仰伊斯蘭教的馬利帝國位處撒拉哈沙漠南部邊緣的內陸地帶，即使在當時也是相當神祕的國度。直到 1324 年，馬利的皇帝曼薩穆薩（Mansa Musa）前往麥加朝覲，世界上其他地方才逐漸注意到這座帝國的存在，以及它有多麼富饒。曼薩穆薩和他的數千跟隨者從沙漠中忽地出現在開羅，引起一片轟動。他率領的駱駝商隊所載運的黃金之多，大大衝擊了當時伊斯蘭世界最富饒的埃及經濟體系。

跨撒哈拉貿易

13 世紀立國的馬利帝國之所以變得如此富裕，是因為他們壟斷了跨撒哈拉貿易。廷巴克圖和其他的馬利都市的市集裡會聚集黃金與其他產品，如銅、可樂果、象牙以及奴隸。這些從撒哈拉南方叢林的尼日河運送到馬利的貨物，會拿來和沙漠中的圖阿雷格（Tuareg）游牧民交換岩鹽和柏柏爾馬。圖阿雷格人把

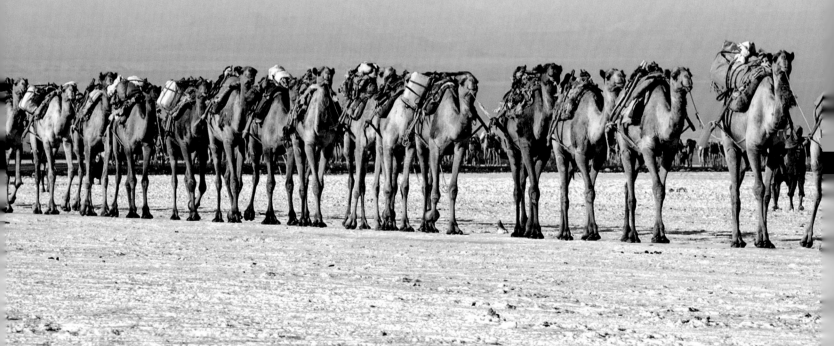

這些高價商品拿到手之後，會向北跨越沙漠前往錫吉勒馬薩（Sijilmasa）或其他位於撒哈拉北端的摩洛哥城市進行交易。其他貿易商人則會從那裡把這些貨物轉移至中東地區和歐洲。中世紀晚期，歐洲人鑄造金幣的黃金就是來自非洲。

圖阿雷格人屬於柏柏人一支，自古就已適應險峻的沙漠環境。他們住在富有特色的藍色帳篷中，主要游牧的牲畜是駱駝、山羊和綿羊。他們也會前往位處撒哈拉沙漠中心的塔加札（Taghaza）採集鹽礦。這裡差不多落在馬利到錫吉勒馬薩長達 1600 公里的路途中繼點上。圖阿雷克人把敲下來的大塊岩鹽綁在駱駝身上，準備橫越沙漠前往馬利市集牟取暴利。岩鹽的價值之高，有時也被稱作「白色的黃金」。

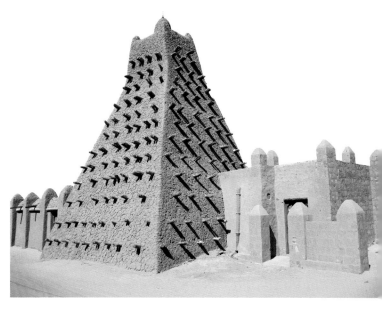

橫越沙漠

圖阿雷格人的貿易商隊規模非常龐大。曾在 1352 年從錫吉勒馬薩向南跨越撒哈拉的阿拉伯旅行家伊本·巴圖塔（Ibn Battuta）表示，這種商隊一般都有 1000 隻甚至更多的駱駝。為了躲避白天沙漠的奪命高溫，駱駝商隊多半在夜間行動，沿途則在數量稀少的綠洲中休息。橫越沙漠共需要兩個月左右的時間，儘管旅途艱辛、危險重重，但背後的巨大潛在利潤則彌補了這一切苦難。

馬利帝國的統治者在跨撒哈拉貿易中所課徵的稅收，讓帝國的建築愈發富麗堂皇，人民信仰更加虔誠，也充滿了學習的熱忱。位處貿易樞紐的廷巴克圖，更是圍繞著市場蓬勃發展。15 世紀初，帝國首都的人口可能已經達到 10 萬。這裡有一座大學，以及一座藏書量在當時世界首屈一指、收藏了數十萬份手稿的圖書館。也因為如此，廷巴克圖吸引了伊斯蘭世界各地的學者，到這裡進行教學和研究。

15 世紀中葉以後，馬利帝國被當地的競爭勢力桑海帝國（Songhai）取代，但跨撒哈拉的貿易路徑在這時仍能蓬勃發展。到了下一個世紀，由歐洲海洋霸權主導的大規模海上貿易擴張，北非和西非內陸地區在國際貿易中的地位和聲勢因此大不如前，從此沒落。整個地區最後在 19 世紀淪為法國帝國主義擴張下的殖民地。

◁ **圖阿雷格人的面紗**
圖中這名圖阿雷格男子戴著傳統的靛藍色面紗。這種面紗同時具備頭巾的功能，可以在風沙中提供最大程度的保護。

△ **桑科雷清真寺**
廷巴克圖以日曬泥磚和沙土建造的清真寺而遠近馳名。桑科雷清真寺是廷巴克圖大學的一部分，這座大學的歷史可追溯到馬利帝國的黃金年代。

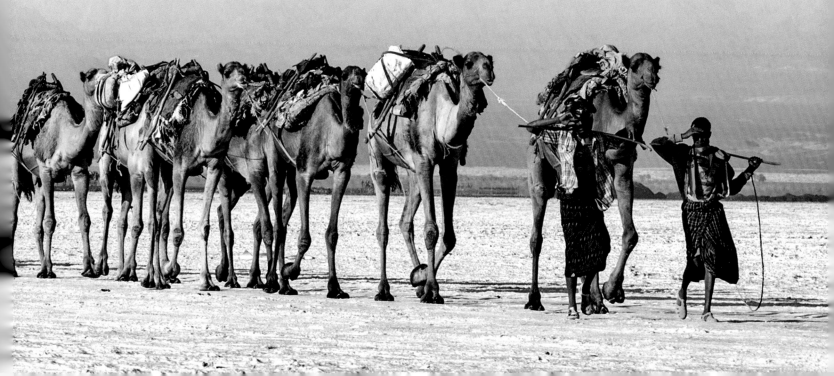

旅行家與學者，1304 － 1369 年

伊本・巴圖塔

中世紀的穆罕默德・伊本・巴圖塔（Muhammad Ibn Battuta）無疑是當時跋涉距離最長的旅者。在北非誕生的巴圖塔曾橫越沙漠、高原、大洋，目睹並記錄了巴格達、撒馬爾罕、北京和廷巴克圖的壯麗。

巴圖塔出身法官世家，受伊斯蘭法律的教育，21 歲時離開位於摩洛哥丹吉爾的家，前往麥加朝覲。前往朝覲的旅途中，他愛上了旅行，14 年後才回到故鄉。

14 世紀早期的穆斯林旅者有相當多的機會可以踏上旅途。因宗教禮俗、貿易與《古蘭經》的箴言而形成一體的伊斯蘭世界，從西班牙延伸到印尼，從中亞高原延伸到占吉巴島（Zanzibar）。巴圖塔完成麥加朝覲後，啟程探索伊斯蘭世界更遙遠的地方。他第一次探索的目的地是伊拉克和波斯一帶，第二次則是航行到非洲東岸，接近今日的坦尚尼亞。商人前往當地進行貿易時，也連帶傳播了伊斯蘭教。這兩次旅行之間的空檔，巴圖塔在麥加精進

圖例
━ 第一次旅行路線（1325－28年）
━ 第二次旅行路線（1330－31年）
━ 第三次旅行路線（1332－46年）
━ 第四次旅行路線（1347－52年）

◁ **東方的路線**
巴圖塔在 14 世紀時踏遍了大部分的伊斯蘭世界。因為宗教衝突的關係，他無法進入基督教歐洲。

▷ **巴圖塔在埃及**
中世紀的地圖就是神話、宗教傳統和錯誤旅遊見聞的集大成。雖然熟悉地區的地圖已經有所改良，但世界上多數地區仍然是一片模糊。

了他的律法學識，已然可以在任何伊斯蘭國家任職。

直到世界的盡頭
巴圖塔在 1332 年決定到富有的德里蘇丹國朝廷找工作。他並沒有採取從阿拉伯半島利用海路前往印度的路徑，而是繞道而行，從君士坦丁堡行陸路，沿著絲路進入蒙古帝國控制的中亞，然後跨越白雪皚皚的興都庫什山進入德里蘇丹國。德里蘇丹穆罕默德・賓・圖格魯克（Muhammad bin Tughluq）熱烈歡迎這位來訪的學者，但巴圖塔發現他是一位反覆無常的君主。最後，在一場前往印度南部的外派任務中，巴圖塔決定不再回到德里。他隨即從斯里蘭卡航向東南亞，旋即進入中國。在當時的已知世界中，這裡已經逼近世界的盡頭。巴圖塔終於在 1347 年回到故鄉，但他回

到摩洛哥的時間正是黑死病肆虐期間，巴圖塔心生恐懼地目睹人間煉獄。他的雙親也死於黑死病。巴圖塔在丹吉爾沒待多久，又啟程踏上新的旅途。他首先前往穆斯林統治的西班牙南部，然後跟著駱駝商隊橫越撒哈拉沙漠，到達傳說中的馬利帝國。從馬利回到摩洛哥之後，他才終於滿足，不再探索。

巴圖塔在 30 年內跋涉了超過 12 萬公里，回到摩洛哥定居之後開始寫下自身旅行中的一切經歷。儘管部分材料的正確性具有爭議，但他的《遊記》（Rihla）至今仍是我們了解中世紀世界的重要文獻。

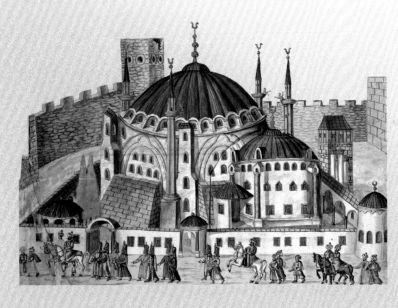

◁ **聖索菲亞大教堂**
造訪拜占庭帝國首都君士坦丁堡時，巴圖塔對聖索菲亞大教堂之美讚嘆不已。1332 年，他在這裡住了一個月。

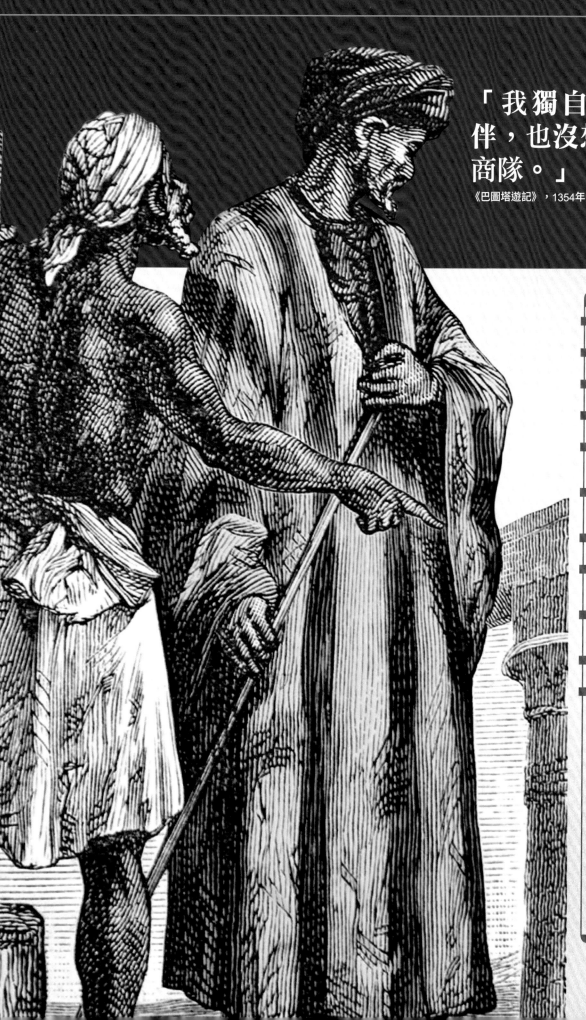

「我獨自啟程，沒有同伴，也沒想過要加入哪個商隊。」

《巴圖塔遊記》，1354年

大事紀

- **1304年2月25日** 出生於摩洛哥丹吉爾的一個柏柏人家庭
- **1325年** 從北非海岸出發，前往麥加朝覲
- **1326年** 在往麥加跟麥地那的路上先行造訪開羅和大馬士革
- **1327－28年** 在伊拉克和伊朗四處遊歷
- **1330－31年** 從紅海南下到亞丁，然後沿著東非海岸南下到啟瓦（Kilwa）
- **1332－34年** 經由拜占庭帝國、中亞和阿富汗進入印度
- **1334－42年** 在德里蘇丹國擔任法官
- **1342－46年** 從印度南部經由斯里蘭卡和東南亞進入中國
- **1352年** 橫越撒哈拉沙漠前往南方的馬利帝國和尼日河
- **1354年** 回到丹吉爾，著手撰寫遊記
- **1369年** 在丹吉爾去世，享年64或65歲

曾與巴圖塔會面的拜占庭皇帝安德洛尼卡三世（Andronikos III Palalologos）

據信位於摩洛哥丹吉爾的巴圖塔墓

中世紀的地圖

中世紀的地圖就是神話、宗教傳統和錯誤旅遊見聞的集大成。雖然熟悉地區的地圖已經有所改良，但世界上多數地區仍然是一片模糊。

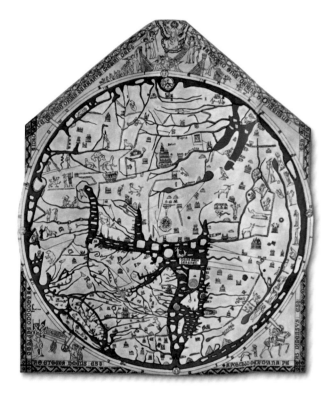

△ **赫里福德世界地圖**
這幅世界地圖所呈現的世界充滿神祕色彩。亞洲和非洲住有怪獸，還有出自聖經故事和神話的人物。

中世紀的貿易商人、朝聖者和十字軍從歐洲前往東方的時候，並沒有參考地圖行動。基督教歐洲的地圖並無法幫助旅人在未知地方定位，它們主要用於反映中世紀基督徒的世界觀所呈現出來的世界樣貌。一個絕佳的例子就是繪於1300年左右的「世界地圖」（mappa mundi），現收藏於英格蘭的赫里福德主教座堂（Hereford Cathedral）。地圖上的世界分成三個大陸：歐洲、亞洲和非洲。大陸之間的界線分別是尼羅河、頓河（Don）以及地中海。三塊大陸外圍環繞著海洋。製圖師把耶路撒冷放在世界的中心，因為那是耶穌的受難地與埋葬地點。地圖上方為東方。這張概略性的地圖上，還疊加了大量聖經故事與古代傳說中的意象，有異國動物、神話生物、伊甸園、諾亞方舟的位置、半人獸，還有米諾陶洛斯（Minotaur）的迷宮。中世紀的其他世界地圖，還包括1050年左右在法國聖瑟維（Saint-Sever）修道院繪製並收錄在貝圖斯手稿（Béatus manuscript）裡面的地圖，以及出自日耳曼北部的埃布斯托夫（Ebstorf）地圖。

中世紀的穆斯林製圖師畫的世界地圖就正確許多，因為他們握有兩項赫里福德地圖的製圖師所沒有的關鍵資源。一是古代地理學家托勒密的作品：當時的阿拉伯人早已認識托勒密，但當時的歐洲人卻沒有這項資源。二是進行海上貿易的穆斯林商人和水手從遙遠的伊斯蘭世界帶回的資訊。因為這個緣故，12世紀在西西里國王魯傑羅二世宗教寬容的王廷內擔任製圖師的阿拉伯人依德里西，能夠以堪稱真實的手法描繪出包括北非、歐洲與亞洲在內的世界地圖。

重新認識托勒密

基督教歐洲從13世紀中葉起開始發展更實際的製圖技術。為了輔助水手進行導航，歐洲人開始繪製波特蘭海圖，勾勒出海岸、島嶼、岩礁的輪廓，利用比例尺說明距離，並用羅盤來指引方位。這些地圖上還有從羅盤中心出發、彼此交叉的「恆向線」（rhumb lines），協

> 「地球被分成三個部分，分別叫做亞細亞、歐羅巴和阿非利加。」
>
> 塞維亞大主教聖依西多祿（Isidore）的《詞源》，633年

▷ **比薩航海圖**
13世紀晚期的比薩航海圖是現存最古老的波特蘭海圖。這份海圖是要給義大利水手使用的，正確地畫出了地中海的海岸線和港口。

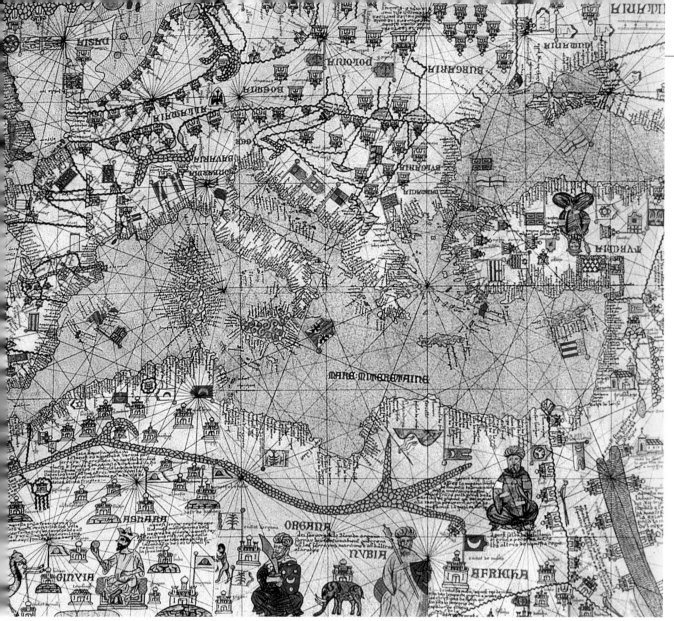

◁ 《卡塔蘭地圖集》
1375年在馬約卡繪製的《卡塔蘭地圖集》具有許多波特蘭海圖的特徵，包括羅盤分割圖以及恆向線等。至於中世紀旅者口耳相傳的傳說元素，不論真實與否，也都出現在這幅地圖上。

助船長留在既定的航線上。以當時的科技水準來說，這種海圖可說非常精準。最早使用這些製圖技術的是義大利的海洋城邦，後來才流傳到加泰隆尼亞和葡萄牙。

　　波特蘭海圖是一種實用的區域圖，原先主要涵蓋的範圍在黑海和地中海的沿岸地帶。不過隨著時間過去，這種製作波特蘭海圖的技術也被拿去繪製世界地圖。14世紀早期，在威尼斯工作的熱那亞製圖師皮耶特羅・維斯孔蒂（Pietro Vesconte）以繪製波特蘭海圖聞名。1320年左右，他結合了自身的製圖技術和中世紀世界地圖的傳統所繪製出的世界地圖，大幅提高了地圖的精準度，遠超過中世紀歐洲過去的作品。1375年的卡塔蘭地圖則是另一種結合波特蘭海圖技術和中世紀世界地圖技法的產物。這幅地圖是出身馬約卡

△ 波特蘭海圖
這幅海圖繪於1559年。它證明了大航海時代開始後，製圖學進步了多少。

（Majorca）的猶太製圖師亞伯拉罕・克列斯克（Abraham Cresques）所繪，他在地圖中應用了《馬可波羅遊記》以及《曼德維爾遊記》中的資訊。當然，遊記中的奇幻元素也被包含在內。

　　歐洲製圖師之所以能夠進一步發展製圖技術，關鍵在於透過伊斯蘭文獻再次取得並重新認識托特密的作品。托勒密利用經緯度的組合奠定了測定位置的重要基礎。雖然歐洲製圖師一直以來都知道世界是一個球體，但藉由托特密的作品，他們才能精確地測量這個球體的大小。但托勒密的其實算錯了，地球的實際大小比托特密算出來的還要大上四分之一。就是這個錯估的數值，最後讓哥倫布萌生西行尋找前往中國路徑的念頭。

第三章

發現的時代

公元1400－1600年

第三章 發現的時代，1400－1600年

簡介

我們稱 1400 年至 1600 年間為發現的時代，因為此時有許多西歐的航海家踏上海上探索之旅，找到歐洲人從不知道的地方。結果，西班牙、葡萄牙、法國和英格蘭等國家創造了全球性的貿易網絡，同時也開始在非洲、美洲和亞洲建立殖民地。這讓他們有了長遠的影響力，不只在殖民地，而是在整個世界。

航海先驅

貿易是不畏風險地啟程探索未知的主要原因。歐洲商人早已開始從遠東地區進口香料和絲綢等奢侈品，但從前這些商品必須從亞洲透過漫長的陸路才能抵達歐洲。相對來說，從遠東地區透過海上貿易的路線運送商品，可能更加安全可靠，整趟旅程也可能耗費更少時間。而且這麼做還有機會開發有價值的新興市場。歐洲諸位君主，如葡萄牙的亨利王子（又稱航海家亨利）、西班牙的斐迪南和伊莎貝拉，以及英格蘭的伊莉莎白一世都積極鼓勵探險家搜尋前往亞洲的新航線。

早期航海家之中，地位最重要的當屬達伽馬（Vasco da Gama）和哥倫布，達伽馬是第一個航行通過好望角前往印度的歐洲人，橫越大西洋的哥倫布，則是自維京人以後第一位在美洲登陸的歐洲人。這些先驅和他們的後繼者奠定了既定航線，在非洲和加勒比群島建立眾多補給站，也啟發了許多志同道合的探險家。

後繼的探險家中，麥哲倫懷有環遊世界的野心，雖然未能親自達成目標就客死異鄉，但他麾下的海員完成了這項壯舉。與此同時，西班牙征服者在美洲攻滅了阿茲提克和印加帝國，為歐洲

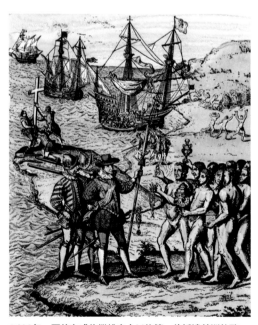

1492年，哥倫布成為繼維京人以後第一位抵達美洲的歐洲人

1501年，亞美利戈・維斯普奇（Amerigo Vespucci）發現美洲與亞洲並不相連

學者安東尼奧・皮加費塔（Antonio Pigafetta）作為麥哲倫的船員成功環遊世界一周。

「一個人若能克服所有障礙，專心致志，必能抵達他所選擇的目標及目的地。」

克里斯多福・哥倫布

在墨西哥和南美洲的長時間殖民統治揭開序幕。這些後繼的探險家們啟程的動機不再是尋求貿易，而是身負尋找資源的任務。當時他們認為南美洲蘊藏了大量的金礦和銀礦。儘管如此，貿易活動也從未停下腳步。法國人開始在加拿大探索時，他們從毛皮貿易中獲得巨大利益之外，也占領了相當大面積的領土。

物資交換

參與這些遠征的人數其實很少。哥倫布第一次航行時只帶了三艘船，祕魯的征服者皮薩羅（Pizarro）麾下只有 180 人。科爾提斯（Cortés）手下也只有 500 名士兵。但他們有科技發展的優勢：背測式測天儀（backstaff）和羅盤等航海儀器有助於正確導航，板甲和熱兵器則有助於歐洲

人在美洲以寡擊眾。最終的結果則是，歐洲人在當時進行的探險和擴張所造成的後續影響，可說無可估量。

這些橫越大西洋前往美洲的冒險者創造了全新的貿易網絡，作物、牲畜和科技在全世界四處流通。而傳染病也隨著歐洲人的腳步往世界各地流竄。玉米、番茄和馬鈴薯在此時映入歐洲人的眼簾，而馴化的雞、豬以及馬則隨著歐洲人到達美洲。這種貿易網絡為美洲後續的工業化打下基礎，但與此同時也讓美洲成為奴隸販賣體系的一環。探索的年代無疑為新舊世界帶來鉅變。

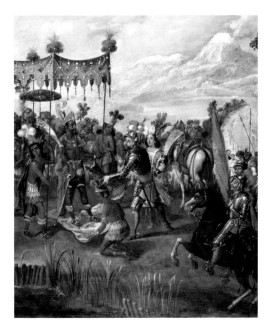

1519年，科爾提斯以西班牙國王之名開始征服墨西哥

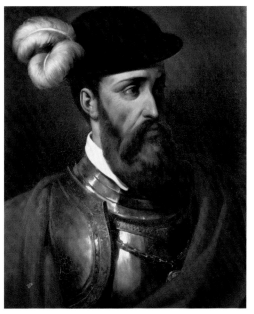

1530年代，皮薩羅擊潰印加帝國，以西班牙國王之名占領了印加人的土地。

一幅參考法國在1534年到1541年間的北美東部海岸探索後蒐集的資料而繪製的地圖

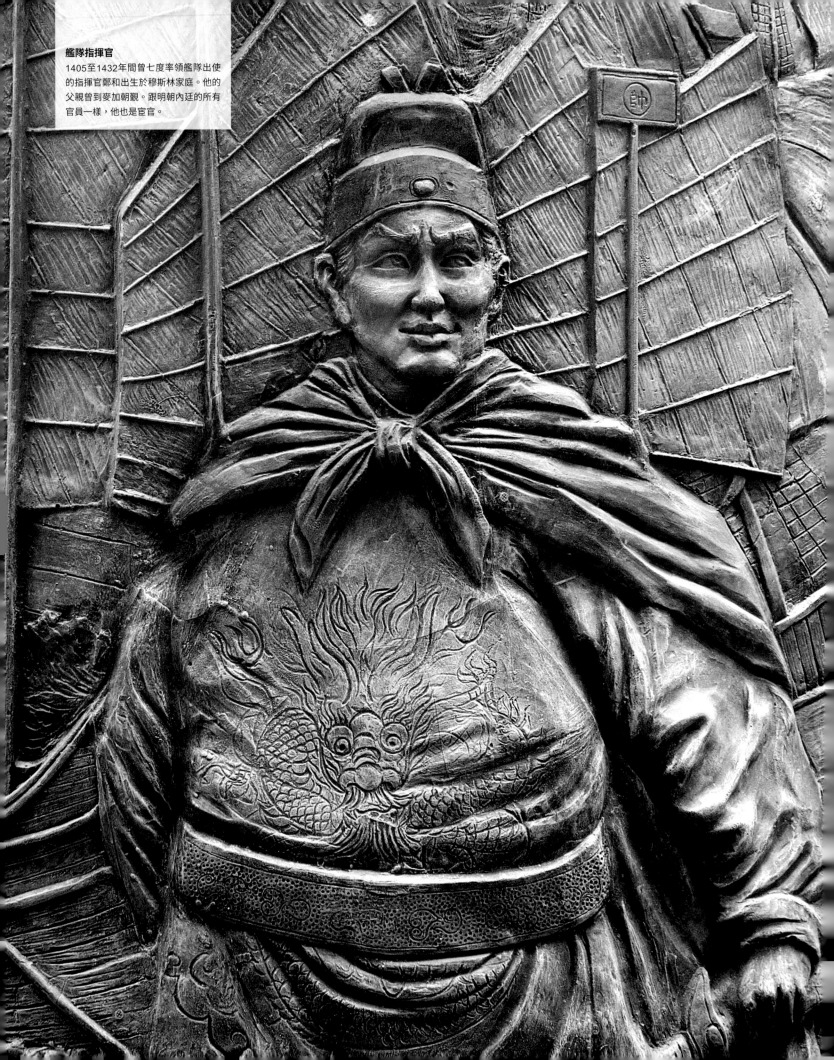

艦隊指揮官
1405至1432年間曾七度率領艦隊出使的指揮官鄭和出生於穆斯林家庭。他的父親曾到麥加朝覲。跟明朝內廷的所有官員一樣，他也是宦官。

艦隊指揮官，1371－1433年

鄭和

15世紀初，早在歐洲的地理大發現時代之前，中國明朝的三寶太監鄭和就曾率領當時世界上規模最大的艦隊前往印度、阿拉伯和非洲東岸。

鄭和是服侍明朝永樂皇帝朱棣的宦官之一。當時才剛立國不久的明朝國勢大好，決心向外宣示自身國際地位。朱棣吩咐船匠打造「寶船」以宣揚國威至千里之外。當時鄭和正是皇帝最信賴的親信，隨即被指派為艦隊指揮官。

明朝寶船艦隊有超過1600艘大型木造船艦，每艘帆船的大小都前所未聞。鄭和的任務是率領艦隊探索東南亞以及進入印度洋，讓地方統治者承認中國皇帝為宗主，從此進行朝貢。下西洋的艦隊士兵約有2萬7000人，足以迫使不願意納貢的東南亞諸國老實就範。

鄭和在1405年到1422年間共六次下西洋，每次出海都花了兩年左右的時間。寶船艦隊都是從長江口的南京出發，前三次下西洋依序經過越南沿岸、爪哇和蘇門答臘島，最後抵達斯里蘭卡和印度南部。第四次下西洋走得更遠，越過了印度洋抵達荷莫茲港，到了第五次和第六次時，鄭和的艦隊更進一步抵達阿拉伯半島、紅海以及非洲東岸。艦隊每一次下西洋都會帶回印度洋諸國的使節以及豐厚的禮品。這些禮物包括長頸鹿、斑馬這些供皇帝賞玩的異國動物。

朱棣在1424年死後，繼任的皇帝決定停止下西洋活動，不過鄭和此時依舊位居太監職。1432年，皇帝決議發動最後一次下西洋，而鄭和依舊擔任艦隊指揮官，不過他在隔年死在途中。自此，中國逐漸走向閉關自守的局面，不但開始施行海禁政策，統治當局也極力在接下來的五個世紀裡抹消鄭和下西洋的記錄。不過在今日的部分東南亞地區，鄭和仍舊受到許多海外華人的敬重，不時可見供奉鄭和的廟宇出現。

△ 地圖
鄭和下西洋的路徑遵循著既定的印度洋沿岸貿易路線，從馬來西亞橫越印度洋到非洲東部。

圖例
前三次下西洋路線
第四次下西洋路線
第五次與第六次下西洋路線

黑海
地中海
裏海
土庫曼
中亞
波斯
荷莫茲
波斯灣
紅海
阿拉伯
麥地那
非洲
阿拉伯海
摩加迪休
印度洋
亞洲
中國
南京
長江
廣州
越南
太平洋
印度
孟加拉灣
卡利刻特
斯里蘭卡
菲律賓
爪哇與蘇門答臘

一隻送到中國當貢品的長頸鹿

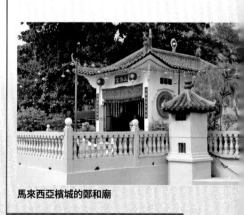
馬來西亞檳城的鄭和廟

◁ 巨型寶船
這艘現代複製的寶船能讓我們稍稍想像當時鄭和麾下艦隊的規模。每一艘寶船都有將近100公尺長。

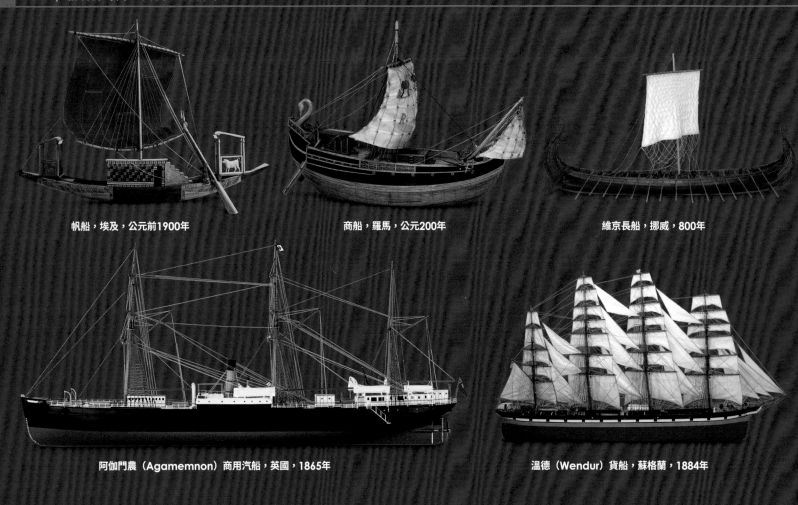

帆船，埃及，公元前1900年

商船，羅馬，公元200年

維京長船，挪威，800年

阿伽門農（Agamemnon）商用汽船，英國，1865年

溫德（Wendur）貨船，蘇格蘭，1884年

船隻的演變

幾千年來，船隻一直是長距離載運人口和貨物的主要交通工具。

早期許多文明依靠大河維生，古埃及人之於尼羅河；美索不達米亞人之於底格里斯河和幼發拉底河；最早定居今日印度和巴基斯坦地區的文明之於印度河。這些大河不但是飲用水和作物灌溉水源，也是人類文明發展水運的基礎。

人類史上最早的小舟是以獸皮和挖空樹木製成。古埃及人利用莎草桿打造帆船，古希臘人則把划槳的技術提升到前無古人的境界。中世紀的維京人利用木材打造的船更加堅固，以風力和人力驅動的長船甚至能夠越過大洋。15世紀，歐洲的船匠結合過去造船技術的優點，打造出一種專為遠洋旅行的大型三桅、四桅帆

船，他們還在船體上增設槍砲，利於在其他地區進行軍事侵略。在征服之後，貿易活動隨之而來，譬如東印度商船（East Indiaman）這種大型武裝商船的用途，就是前往亞洲進行貿易活動。

帆船時代在工業革命後迎向終結，蒸汽引擎取代船帆成為越洋船隻的主要動力來源。如今大部分的蒸汽引擎也被柴油及燃氣渦輪引擎取代，不過現代的核動力戰艦仍是利用核能反應爐發熱製造的蒸氣作為船隻的動力。

郵輪至尊公主（Grand Princess）號，義大利，1999年

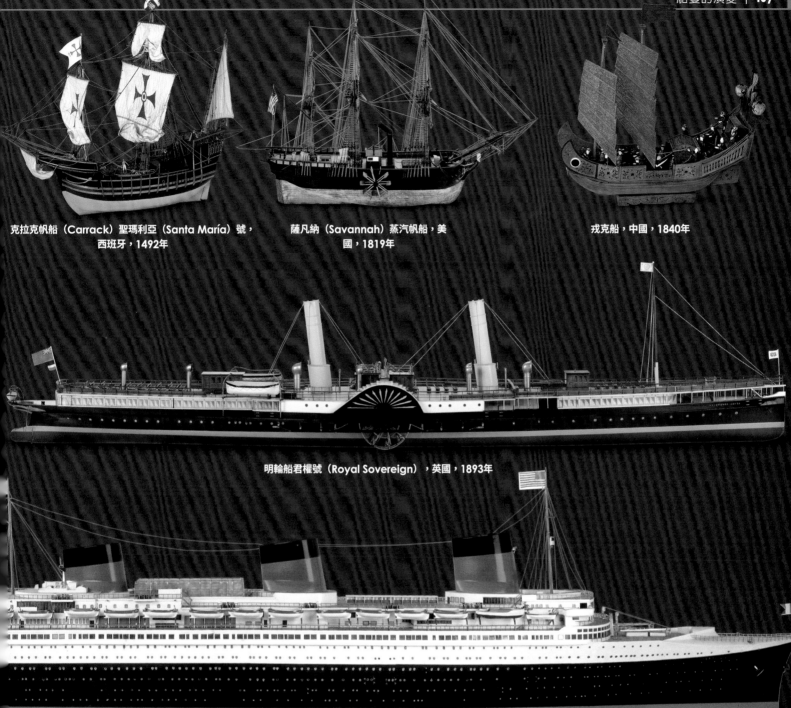

克拉克帆船（Carrack）聖瑪利亞（Santa María）號，
西班牙，1492年

薩凡納（Savannah）蒸汽帆船，美
國，1819年

戎克船，中國，1840年

明輪船君權號（Royal Sovereign），英國，1893年

遠洋郵輪諾曼地號，法國，1932年

Himiko水上巴士，日本，2010年

繞過非洲前往印度

香料這種商品在當時的國際貿易中價值不斐。為了尋找新的香料來源，葡萄牙帝國企圖開闢前往遠東的全新航線，因此遣送了一隻先遣探險隊，試圖繞過非洲最南端的好望角前往印度。

△ **瓦斯科・達伽馬**
1497年至1499年的著名探索之後，達伽馬在1502年又帶領了第二支艦隊前往印度。1524年，他受命擔任葡屬印度總督。

葡萄牙探索非洲海岸的行動始於 15 世紀早期，主要受到航海家亨利的資助。這麼做的目的在於尋找得以對抗北非穆斯林勢力的基督教盟友，同時也為了找尋來自撒哈拉南端某處的金礦來源。葡萄牙王子亨利大力資助下的航海行動，最遠曾觸及獅子山（Sierra Leone）一帶。亨利在 1460 年去世時，葡萄牙在西非已經成功拓展奴隸與金礦貿易，獲取大量利益。

首次嘗試

葡萄牙的海上探索自此之後維持了 20 年左右的沉寂，直到國王若昂二世（John II）在 1481 年繼位後，才又重啟新一波的海上探索行動。葡萄牙人對非洲地理環境的認知雖然稀缺，但現代的地理學研究指出，當時的葡萄牙人確實已經有能力越過非洲南端進入印度洋，進一步成功開發這條能夠直達亞洲香料來源的新航線，突破商品來源長期受到穆斯林勢力把持的頹勢，和威尼斯人壟斷的香料貿易體系。國王集結了一群天文學家和數學家製作一套導航指南，然後遣送了一批人到埃及進行探勘印度洋周圍土地的祕密任務。

◁ **葡萄牙的卡拉維爾帆船**
葡萄牙人探索非洲海岸所使用的主力船隻就是卡拉維爾帆船。它的船體細小靈活，能在淺水域和河川上航行。

這項嶄新的海上探索計畫在起步階段就困難重重。1482 年與 1484 年，葡萄牙水手迪亞哥・康（Diogo Cão）向南航行至今日的納米比亞（Namibia），但他沒有找到預期中能夠向東轉彎進入印度的航線。1487 年，國王再度發起一波向非洲海岸海上探索的行動，由巴爾托洛梅烏・迪亞士（Bartolomeu Dias）率領。迪亞士在 1488 年初迷航，被海風和海流帶往好望角附近，但他並沒有發現好望角的存在就在南非登陸了。這時迪亞士的海員堅持在這裡返航，但當他回到里斯本時，他知道那條通往印度的新航線已經出現在眼前了。

達伽馬的勝利

曼努埃爾一世（Manuel I）在十年後繼位，葡萄牙終於準備好正式踏上前往印度的新航線了。1497 年 7 月，達伽馬率領了一支由

◁ **巴爾托洛梅烏・迪亞士**
迪亞士在1488年率領兩艘卡拉維爾帆船和一艘補給船在無意之間越過了好望角。

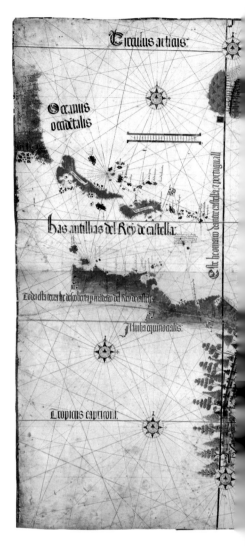

四艘裝備精良的船隻組成的艦隊從里斯本出發。達伽馬並不是一名水手，他是具有貴族身分的外交官，在這趟探索任務中扮演的角色是葡萄牙的使節，企圖和印度諸國建立貿易連結。艦隊航行至維德角（Cape Verde）之後，循著一條前往非洲南部的遠洋航線前進，這一段看不到陸地的時間長達 13 周之久，以當時的航海能力而言是相當了不起的成就。越過好望角之後，艦隊就航向東非的馬林迪（Malindi）。他們在那裡遇見出身古吉拉特（Gujarati）的水

> **「只有上帝才是引領我們的主，他必然憐憫並拯救我們。」**
> 達伽馬的航海日記，1500年左右

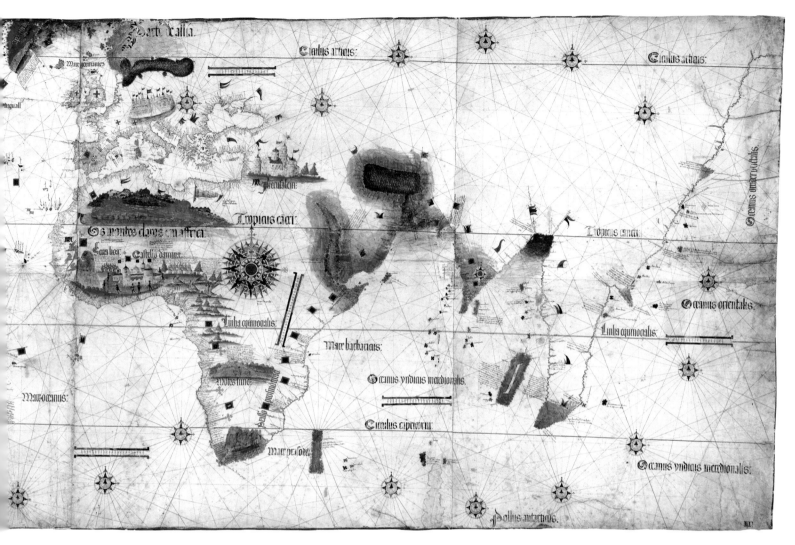

△ **坎迪諾平面球形圖**
這幅在1502年由無名製圖師繪製的世界地圖，呈現了葡萄牙在達伽馬遠征後所得知的世界現況。

手艾哈邁德・本・馬吉德（Ahmad ibn Majid），在他的協助下橫越印度洋，最後在印度南部的卡利刻特登陸。

　　當地統治者不怎麼歡迎達伽馬，但他還是成功在返程前把胡椒和肉桂運上了船。反向橫越印度洋的這支艦隊因為逆風而行，返航的速度變慢，還受到暴風雨襲擊，也有許多水手病死。達伽馬鎮壓了一場水手譁變，還被迫放棄其中一艘船。終於在 1499 年 9 月回到里斯本時，他的海員只剩不到當初出航時的一半。但達伽馬可謂凱旋歸國。後續發起的海上探索鞏固了葡萄牙在印度的勢力，也發現了巴西的存在。到了 16 世紀，葡萄牙海員已經遠航到中國和日本，王國也因為香料和其他遠東商品的貿易而變得富裕。

◁ **熱羅尼莫斯修道院**
這座位在里斯本貝倫（Belém）的修道院，是為了慶祝達伽馬海上探索後的凱旋歸國而建，修築的成本全數來自葡萄牙在非洲與亞洲的貿易稅收。

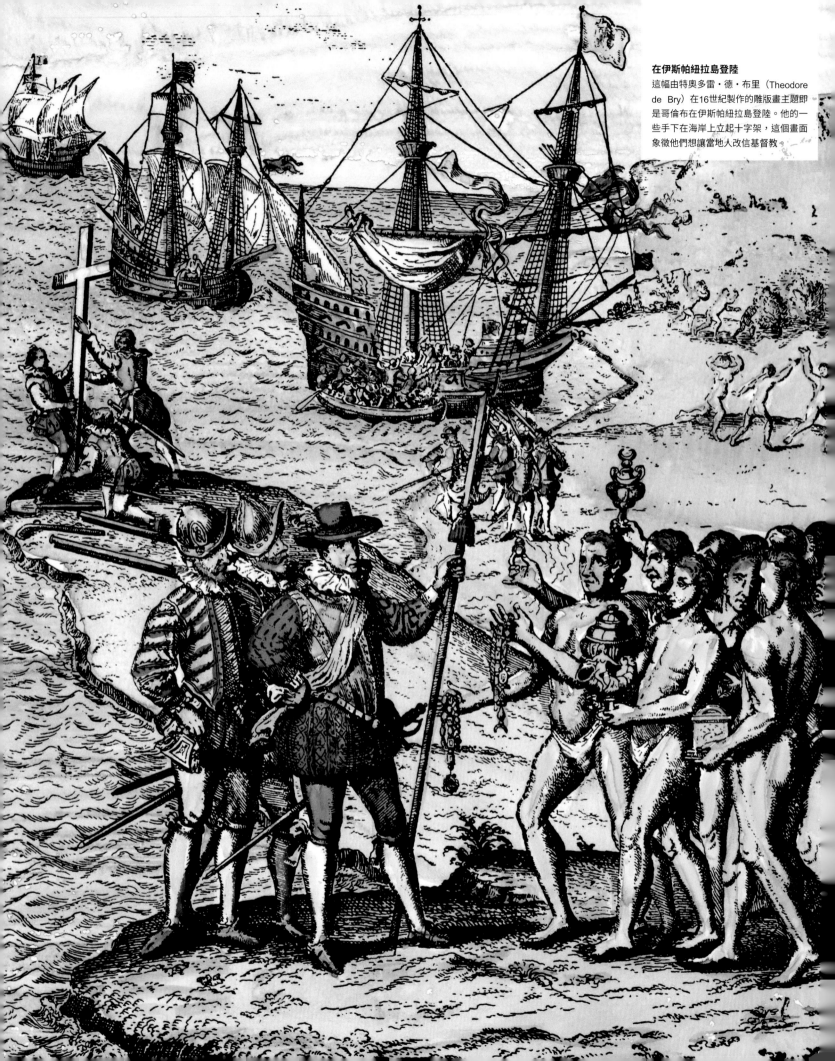

在伊斯帕紐拉島登陸
這幅由特奧多雷・德・布里（Theodore de Bry）在16世紀製作的雕版畫主題即是哥倫布在伊斯帕紐拉島登陸。他的一些手下在海岸上立起十字架，這個畫面象徵他們想讓當地人改信基督教。

新世界

1492 年到 1502 年間，探險家克里斯多福・哥倫布一共率領了四次橫跨大西洋的航行。這一連串的海上探索正式揭開了歐洲人殖民美洲的序幕，為歐、美兩洲之間刻下永遠無法抹滅的複雜關係。

哥倫布出身義大利的海洋城邦熱那亞，跟威尼斯一樣，這裡長久以來都有海上貿易的傳統。身為一個經驗老到的航海家，他相信從歐洲向西橫越大西洋，就是抵達東南亞香料群島的最佳路徑。

哥倫布在 1480 年代苦尋跨大西洋探索的贊助者，但包括葡萄牙、威尼斯、熱那亞和英格蘭的君主都拒絕了他，因為這些王室的顧問知道哥倫布嚴重低估了從歐洲西行至印度的實際距離。但當時西班牙的君主斐迪南和伊莎貝拉決定資助哥倫布進行探索，他因此才能組成一支具有三艘船隻的艦隊。這三船分別是大型的克拉克帆船聖瑪利亞號以及兩艘卡拉維爾帆船，平塔號（Pinta）和尼尼亞（Niña）號。西班牙王室資助哥倫布的主要原因，在於假設哥倫布真的成功開闢了新的貿易航線，那麼王室的這個操作，就能確保其他歐洲勢力無法從潛在的巨大利益中分一杯羹。

首航

1492 年 8 月 3 日，哥倫布的小型艦隊從西班牙西南海岸的帕洛斯港（Palos de la Frontera）出發。他們先往西南方航行抵達屬於西班牙領土的加那利群島（Canary Islands）進行補給和修復漏水的平塔號。哥倫布和他的手下在這之後即向西航行進入未知的水域，當時沒有人知道接下來會有長達五周的時間看不見陸地。

到了 10 月 12 日，平塔號上的瞭望員回報發現陸地，他們在登陸後把這座島命名為聖薩爾瓦多（San

△ **哥倫布的四次航行**
哥倫布在更加了解盛行風向之後，就採取了不同的路徑橫越大西洋。一般自西班牙西行的路徑，是先向南前往加那利群島之後，再迎向吹往加勒比海的信風航行。

Salvador），位於今日的巴哈馬群島。哥倫布發現島上的原住民手持的武器相當原始，如果起了衝突，他的手下可以輕易擊敗這些人。但他在首航期間遇到的原住民都相當友善。只是他在注意到這些人的黃金耳飾之後，還是俘虜了幾名當地人，企圖讓他們指出金礦的位置。而平塔號的船長馬丁・亞隆索・平松（Martin Alonso Pinzón）禁不起寶藏的誘惑，為了尋找傳聞中蘊藏豐富黃金的島嶼而率領船隻脫隊。同一時間的聖瑪利亞號和尼尼亞號則繼續探索伊斯帕紐拉島（Hispaniola，今日的海地島）的沿岸地帶。但聖瑪利亞號在聖誕節當天觸礁，哥倫布不得已只好放棄他的旗艦，僅以一艘船行動，直到 1493 年 1 月 6 日與平塔號會合為止。

△ **克里斯多福・哥倫布**
這幅哥倫布的雕版畫製作於他啟程後的 100 年左右。

印度總督

哥倫布在今日海地一帶留下 39 人建立名為納維達德（La

背景故事
克拉克帆船

哥倫布首航的旗艦聖瑪利亞號就是一艘克拉克帆船。這種船的空間很大，有好幾根桅杆，比卡拉維爾帆船大，也比較堅固。因為如此，克拉克帆船能夠在海象差的情況下免於沉沒，也因為船體龐大的關係，可以攜帶足以支撐長距離旅行的補給品，也能載運大量貿易商品。克拉克帆船在 14 世紀問世，地中海的水手在通過北大西洋海象惡劣的貿易路徑，或是啟程南下前往非洲海岸時，就會使用這種船隻。克拉克帆船所使用的船帆包括方帆與三角帆，三角帆有助於船員搶風轉向，在長距離航行中應對各種不同的風向時相當有用。

三桅帆船聖瑪利亞號的模型

△ **謁見國王斐迪南與王后伊莎貝拉的哥倫布**

哥倫布歷經兩年四處遊說和協商，終於在1492年獲得西班牙王室的支持。王室允諾哥倫布若成功達成任務，就能分到新領土收入的10%。

Navidad）的據點之後，就繼續啟程探索島嶼沿岸。他在林孔灣（Bay of Rincón）附近遇到當地的希括悠斯（Cigüayos）族。哥倫布希望和他們進行貿易，但他們不但拒絕往來，甚至還和這些歐洲人起了流血衝突。有些西班牙人受了傷，而哥倫布也俘虜了幾名希括悠斯人回到西班牙。有些俘虜在途中就去世了，這趟返程對整個艦隊來說也是險峻的挑戰。一場劇烈的風暴襲來，迫使他們在亞速群島（Azores）避難。當地總督因為懷疑他們是海盜而逮捕了哥倫布的幾名手下。兩天後，亞速總督雖然釋放了這些人，但緊接而來的風暴又拖延了他們的返航時間，艦隊直到3月15日才回到西班牙。

由於誤算了西班牙與香料群島之間的距離，而且當時根本沒人知道美洲的存在，所以哥倫布相當確信自己是抵達了東印度。西班牙國王授予他七海海軍上將（Admiral of the Seven Seas）和東印度總督的大位。他們接著又計畫了一連串重返當地的旅途。

▷ **哥倫布的地圖**

哥倫布的弟弟巴爾托洛梅奧‧哥倫布（Bartholomew Columbus）在1490年的里斯本畫了這幅地圖，呈現了歐洲和非洲的海岸以及大西洋東部。當時他的兄長尚未啟程。

新的殖民地

哥倫布的第二次航行（1493－1496年間）規模最大，17艘帆船所組成的艦隊共載了1200人，其中有農夫、士兵和傳教士等，旨在建立一個殖民地。哥倫布在多明尼加和瓜德羅普的海岸探索，沿著大小安地列斯群島（Antilles）航行，然後在波多黎各登陸。他也發現之前建立的據點納維達德已經被摧毀，許多殖民者也已經遇害。因此哥倫布只好在伊斯帕紐拉島上建立新的據點，稱作伊莎貝拉。事實證明，維持殖民地的運作非常困難。並不是所有的當地人都願意接受哥倫布的統轄，還有很多人因為當地與原

◁ **哥倫布的紋章**

這幅在1493年授予哥倫布的紋章圖案結合了一隻獅子、萊昂－卡斯提亞的城堡，還有群島的圖樣。

先期待和承諾的富饒有所差距而感到相當失望。

哥倫布受辱

哥倫布第三次航行（1498年－1500年間）率領了六艘船，其中三艘直接航向伊斯帕紐拉島為當地殖民者進行補給。另外三艘則在哥倫布領導下探索千里達以及南美洲的海岸。哥倫布在這趟探索中患病，等到他回到伊斯帕紐拉島時，發現當地的西班牙殖民者已經叛變。加勒比海艱苦的生活讓殖民者發財的夢想幻滅，又不滿哥倫布的統轄，

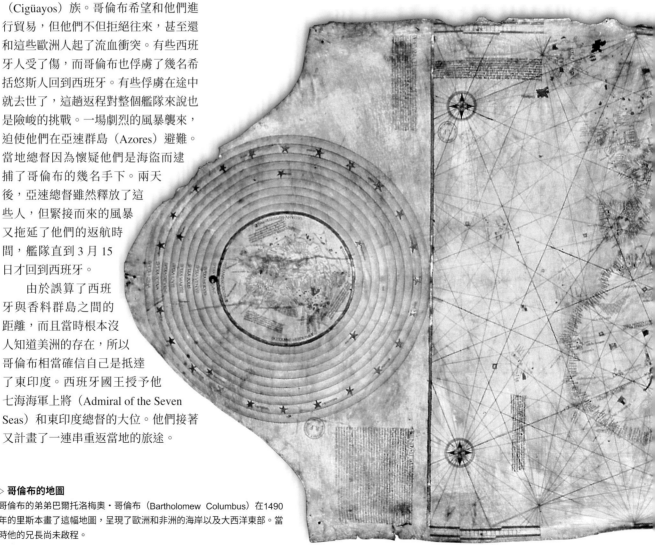

因此爆發叛亂衝突。這些人俘虜了哥倫布之後把他押回西班牙，最後政府以治理不力的原因解除了他的總督職位。

最後的航行

1502 年，哥倫布成功說服國王再給他一次機會，踏上第四次，也是最後一次橫越大西洋的旅程。他的目標是找到一條可以從加勒比海通往印度洋的航線。率領了四艘船出發之後，一行人在抵達伊斯帕紐拉島之前遇到一場即將形成的颶風。當地總督拒絕讓哥倫布入港，最後他的艦隊只能在鄰近港灣躲避。哥倫布曾經警告過總督，颶風即將形成，但他並沒有採信，反倒派出 30 艘載滿寶藏的船隻出航前往西班牙。等到風暴結束後，只有一艘寶藏船倖免於難，不過

▷ **哥倫布與殖民者之爭**
哥倫布在加勒比海擔任總督期間，原先承諾西班牙殖民者的財富與現況落差太大，導致他時常得面對殖民者的敵意。這張圖片中，他正在對抗由法蘭西斯科・波拉斯（Francisco Poraz）領導的叛亂。

「我發現他們非常友善……也許改以較為溫和的方式傳教，他們會比我想像中更容易接受神聖的信仰。」

哥倫布在1492年10月11日的航海日誌內容

哥倫布的艦隊卻安然無恙。

在那之後，哥倫布繼續在當地探索，沿著宏都拉斯（Honduras）和巴拿馬的海岸航行，他在巴拿馬也建立了一座要塞。不過他登陸的士兵遭到當地人襲擊，連帶他的船隻也受到波及。回到加勒比海後，他經過了今日的開曼群島，因為附近水域有很多海龜棲息的關係，因此把島嶼命名為「龜島」（Las Tortugas）。艦隊到了古巴之後遭遇風暴，船隻受損之後被迫滯留在牙買加動彈不得。伊斯帕紐拉島的總督不但拒絕哥倫布的救援請求，更一概拒絕進行任何救援行動。但哥倫布因為準確地預測出了一場月蝕發生的時間，廣受當地人的愛戴，才得到他們的幫助。一年後，哥倫布終於等到來自伊斯帕紐拉島的救

援，最後回到西班牙。

哥倫布在 1506 年抱憾逝世。西班牙政府撤銷他的總督職位，意味著他從殖民地為國家獲取的一切財富，他都沒辦法分一杯羹。不過他終其一生相信自己確實找到一條通往印度東部的新航線，帶回國的除了黃金之外，還有菸草、馬鈴薯和鳳梨，這些都是歐洲前所未聞的商品，這個舉動無疑揭開了歐洲和美洲貿易和文化交流的序幕（見第 128、129 頁）。

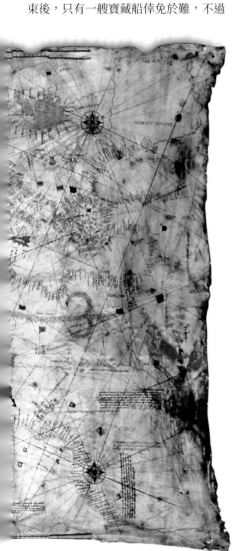

▷ **發現千里達**
這幅18世紀的雕版畫是為了紀念哥倫布在1498年發現千里達而繪製的，清楚呈現了千里達島上的三座高聳山峰。

哥倫布之後

有一些旅行家曾經跟隨哥倫布的腳步，企圖橫越大西洋進入亞洲。但多虧像亞美利哥·維斯普奇這樣的航海家進行探勘的結果，才讓歐洲人發現原來他們橫越大西洋探索的地方並不是亞洲，而是一座與世隔絕的「新世界」。

哥倫布的探索讓許多歐洲人開始想要一探這條通往印度的西方航線。商人、統治者和航海家都想依循哥倫布的航線探索，然後更進一步延伸這條能夠通往亞洲獲取香料和絲綢的途徑。其中最活躍的人當屬亞美利哥，他是一名弗羅倫斯商人和旅行家，因為工作關係住在西班牙。他在1499年加入阿倫索·德·奧赫達（Alonso de Ojeda）率領的跨大西洋探索船隊，奧赫達自己曾是哥倫布第二次遠航的船員之一。同行者還有航海家胡安·德·拉·科薩（Juan de la Cosa），他也是哥倫布第二次遠航的船員。

從委內瑞拉到亞馬遜

一行人在1499年5月離開西班牙，先航行到加那利群島後，僅用24天就成功橫越大西洋。他們到達今日南美洲的蓋亞那（Guyana）海岸附近之後分道揚鑣。亞美利哥向南沿著巴西海岸航行，奧赫達和科薩則是向西沿著委內瑞拉海岸航行。奧赫達和科薩探索了帕里亞灣

（Gulf of Paria），獲取了珍珠和一些黃金，然後繼續在委內瑞拉的沿岸地帶航行。他們看到古拉索島（Curaçao）時，把它命名為巨人之島，因為他們認為島上的居民體型看起來相當龐大。奧赫達一行人在南美洲大陸登陸時觸怒了當地人，最後引發的流血衝突讓他們折

◁ 亞美利哥·維斯普奇

約翰·奧吉比（John Ogilby）的雕刻畫描繪了弗羅倫斯出身的航海家亞美利哥。亞美利哥曾在西班牙協助故鄉的麥第奇（Medici）家族做生意。他在那裡遇見哥倫布，激發了他向外探索的興趣。

損了幾名船員。

奧赫達和科薩最後撤退了，而亞美利哥已經先結束了南向的探索，正沿著原先的航線往北航行。奧赫達和科薩在亞馬遜河口與亞美利哥一行人會合。他們在海岸找到一種木造的高腳屋立於水上，出身威尼斯的亞美利哥這時想到了自己的故鄉，因此把這裡命名為「委內瑞拉（Venezuela）」，這個字在西班牙文的意思是「小威尼斯」。這支探險隊最後以伊斯帕紐拉島為中繼點回到西班牙，一行人在1500年6月抵達，船上載著珍珠、黃金、巴西紅木，以及200個淪為奴隸的美洲原住民。

向南航行

亞美利哥第二次前往美洲的遠航是以代表葡萄牙王國的名義出發。他在1501年5月加入身在維德角的葡萄牙探險家佩德羅·阿爾瓦雷斯·卡布拉爾（Pedro Álvares Cabral）的行列，橫越大西洋之後在巴西登陸。他們沿著巴西和阿

這幅1505年的木版畫根據《新世界》中的記錄繪製而成，描繪了亞美利哥的船隻和南美洲原住民。

背景故事
亞美利哥的著作

我們之所以知道亞美利哥的探索細節，要歸功於他在世時所出版的兩本作品。一本是《新世界》（Mundus Novus），記錄了他在1501年和1502年間的旅途細節，另一本則是《亞美利哥·維斯普奇的信》（Lettera di Amerigo Vespucci），這本書則收錄了四次探索期間的遊記。不過現代研究指出這兩本書可能是偽書，雖然書中的部分記錄確實相當準確。到了18世紀時，有三封確認為亞美利哥親筆信的文件重見天日，內容與他在1499年和1501年的旅途細節相吻合。這些記錄在在都能證明，亞美利哥確實發現了新大陸。

◁ 阿倫索·德·奧赫達

奧赫達是一位經驗老到的航海家，也是一位勇敢的軍事領袖。哥倫布第二次橫越大西洋的遠航讓他受益良多。他在蓋亞那、千里達和委內瑞拉沿岸地帶的航行，在人類探索的歷史上占有重要地位。

根廷的海岸南下，但詳細的航行距離我們並不清楚。亞美利哥針對當地的夜空做了很詳細的觀察，蒐集了珍貴的南半球可見星辰資訊。他在 1502 年 7 月回到歐洲之前，也詳細記錄和描述了這次旅途中接觸到的原住民。

新大陸

藉由觀察托勒密和馬可波羅留下來的記錄，亞美利哥發現他一直以來探索的地方不是印度東部，而是歐洲人從未踏足的大陸。當時有些人懷疑他發現「新」大陸的說法，認為他只是想詆毀哥倫布在大西洋西方發現島嶼的名聲而已。但不久之後，亞美利哥就被公認為第一位成功探索巴西和阿根廷海岸的歐洲人。確實，到了 1507 年，新的世界地圖已經把新大陸命名為「亞美利加」，也就是把「亞美利哥」轉成拉丁文陰性。

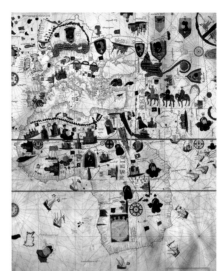

◁ **科薩的世界地圖**
科薩在1500年繪製了這幅世界地圖。把加勒比海地區納入描繪範圍的地圖之中，這是現存最古老的一幅。它同時包含了達伽馬在1498年前往印度所蒐集到的資訊。

▽ **短兵相接**
奧赫達和亞美利哥在美洲探索期間，不時就會捲入與原住民之間的衝突。這幅年代久遠的雕版畫中，亞美利哥正和未知島嶼的原住民發生衝突。亞美利哥在他的信裡稱這些人為「伊提」人（Ity）。

第一張新世界的地圖

把美洲當作獨立大陸繪製的製圖師瓦爾德澤米勒（Waldseemüller），他的作品已經愈來愈接近今日的已知世界樣貌。

馬丁·瓦爾德澤米勒是一名日耳曼地理學家，他在 1507 年繪製的這張世界地圖很大，加起來總共超過 2.4 公尺長，把世界分割成 12 個區塊，每一個區塊都用單獨的木版畫呈現。瓦爾德澤米勒繪製這份地圖的動機，主要是為了嘗試把當時像亞美利哥這種探險家所蒐集的地理資訊，和 2 世紀的亞力山卓學者托勒密（見頁 52、53）描繪的已知世界相結合。

這份地圖的用意是要搭配同年出版的書籍《宇宙學入門》（*Cosmographiae Introductio*）。書的作者可能是瓦爾德澤米勒在法國東部弗日（Vosges）聖迪耶（St Dié）的同事馬蒂亞斯·林曼（Matthias Ringmann）。書和地圖的出版動機就寫在它的標題頁上：「針對世界全貌的描述……加入了托勒密不曾了解，由近人所探索的土地。」

這幅地圖結合了當時歐洲、非洲和亞洲的清晰影像，外加哥倫布探索的加勒比海群島，以及亞美利哥探索的中南美洲沿岸地區。瓦爾德澤米勒和亞美利哥一樣，都將美洲視為一塊獨立的大陸。他在地圖上大致猜測了美洲可能的形狀，假定美洲以西的地區，是分隔東亞與美洲的一片大洋。瓦爾德澤米勒是人類史上第一位以「亞美利加」這個名字，也就是亞美利哥的陰性拉丁文轉寫字稱呼新大陸的人。

雖然這幅地圖大約印製了 1000 份，但只有一份留存至今，是獨一無二的珍貴資料，呈現了 16 世紀早期的地理學知識水準。瓦爾德澤米勒的地圖不僅是第一幅標出亞美利加之名的地圖，也是第一幅捨棄三分世界（歐、亞、非）概念的地圖。它加入了第四部分：美洲以及後來被命名為「太平洋」的大洋。

▷ **重新繪製西方地圖**
這幅地圖的東半球部分大多延續托勒密的作品，但西半球的部分大量運用了新的地理探索成果重新繪製。

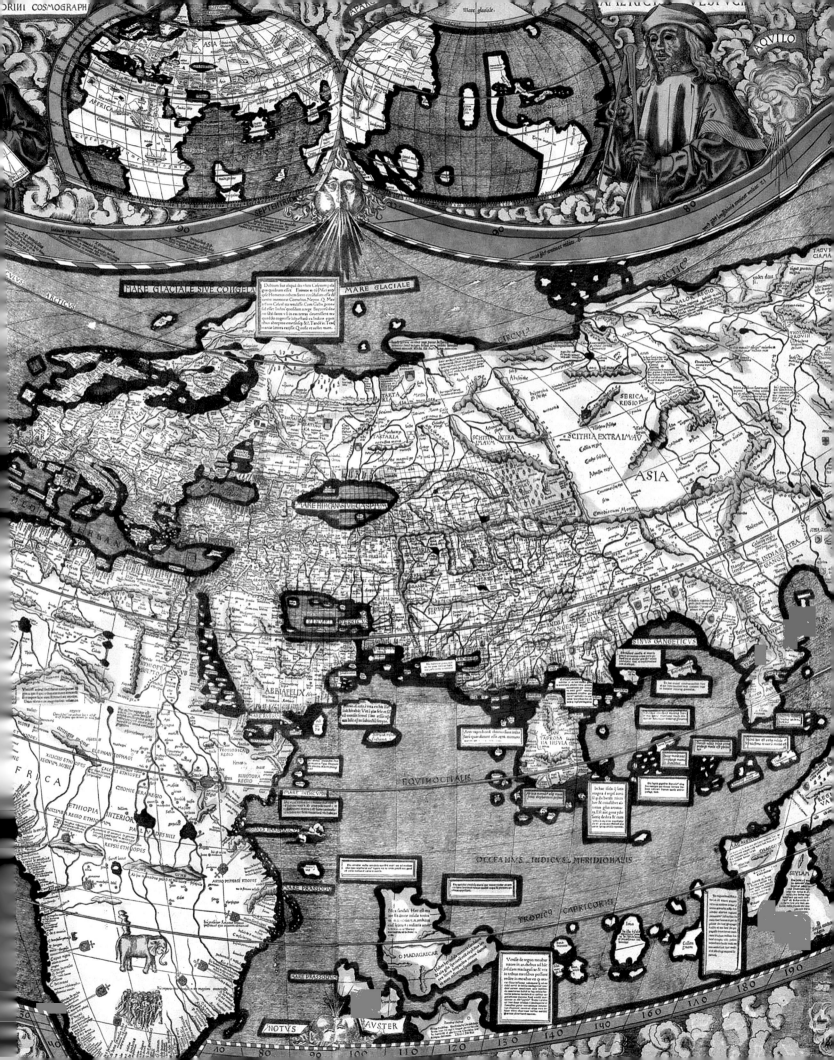

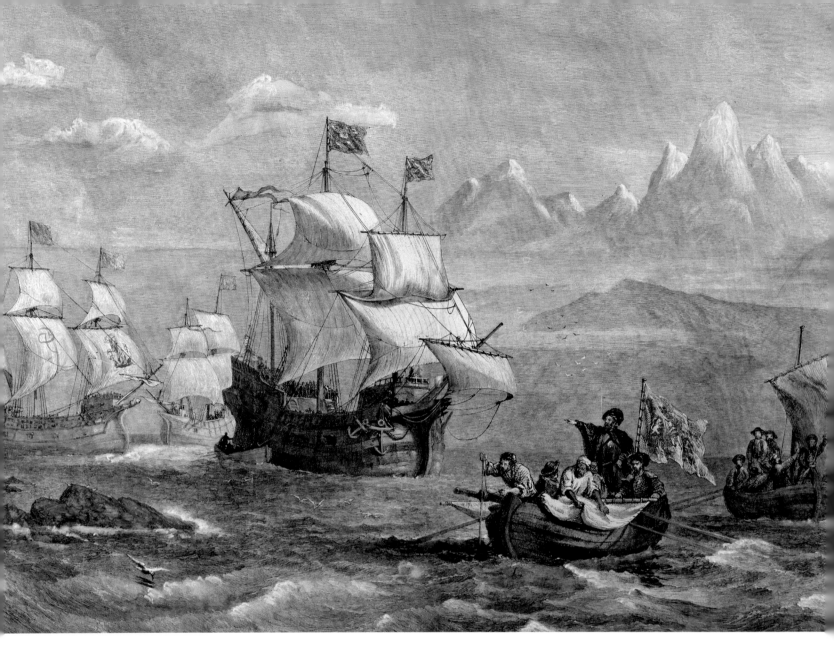

繞地球一周

葡萄牙航海家斐迪南·麥哲倫是史上第一個環繞世界一周的人。他不幸在途中去世，但手下的幾名海員成功回到出發點，確實完成了環繞世界一周的壯舉。

△ 維多利亞號

維多利亞號是麥哲倫艦隊中唯一完成全程探索的船，她是一艘85噸的克拉克帆船，共有42名船員。這艘船的名字，是麥哲倫以位於塞維利亞的特里亞納勝利聖母教堂（Santa Maria de la Victoria de Triana）之名而取的。

哥倫布、亞美利哥和完成橫越大西洋旅程的其他航海家，證明了大西洋西邊有陸地。哥倫布一生堅信他抵達的地方是東南亞的香料群島，但亞美利哥發現實際上這些地方是嶄新大陸的一部分。地理學家以亞美利哥之名為這座新大陸命名（見第116、117頁）。不過有些航海家仍然相信，只要他們能找到橫越美洲的海峽，就能抵達亞洲追尋香料群島帶來的財富。葡萄牙出身的麥哲倫就是其中之一。

轉投陣營的麥哲倫

麥哲倫是個經驗老到的航海家。1505年到1514年間，他在印度花了數年時間為葡萄牙作戰，和史上第一隻葡萄牙使節團出使馬六甲，也曾在摩洛哥服役。不過他因為被指控和當地摩爾人進行非法交易而被政府免職。麥哲倫後來企圖以西進探索香料群島的計畫吸引葡萄牙王室的注意。假使西進路線的難度比起繞過非洲通過印度的舊路線還要容

易的話，就有可能讓葡萄牙在香料貿易市場取得更大的利益。但曼努埃爾一世拒絕了不受王室歡迎的麥哲倫還有他的計畫。如此一來，堅持進行這趟探索的麥哲倫只好轉投葡萄牙的宿敵西班牙麾下。這時的西班牙迫切想要找到一條前往亞洲的西進航線。因為葡西兩國在1494年簽訂的《托爾德西里亞斯條約》（Treaty of Tordesillas）限制下，前往亞洲的東部航線控制權（換言之，香料貿易市場）被分配給了葡萄牙。因此西

班牙國王卡洛斯一世（Charles I）（後來登基成為神聖羅馬帝國皇帝查爾斯五世（Charles V）在 1518 年授權麥哲倫組織艦隊探索西進亞洲的航線。麥哲倫自此受到西班牙皇室的金援，以及數種特權。包括美洲潛在貿易收入的十年壟斷權，以及領地的統轄權。

橫越大西洋

麥哲倫一共率領了 237 名船員和五艘船啟航。其中擔任關鍵職位的人包括西班牙商船船長胡安‧塞巴斯提安‧艾爾卡諾（Juan Sebastián Elcano）、詳實留下的旅遊記錄、到了現代成為珍貴史料的威尼斯學者皮加費塔，以及負責管理財務的胡安‧德‧卡塔赫納（Juan de Cartagena）。不同國籍的船員龍蛇雜處，讓麥哲倫遭遇許多問題，因為有不少西班牙人不願意受一位葡萄牙船長領導。

1519 年 9 月 20 日，這五艘船從西班牙啟航。因為麥哲倫以西班牙的名義出發探索，被葡萄牙王室視為叛國行為，因此葡王曼努埃爾一世在他們啟航後，立刻發兵追趕。不過葡萄牙海軍最後未能拿下麥哲倫的艦隊，一行人航行至加那利群島進行補給後就往維德角前進。一場風暴讓艦隊駛離非洲海岸，但最終他們仍確立了一條向西南方前往巴

◁ **斐迪南‧麥哲倫**
麥哲倫為祖國葡萄牙努力了很多年，卻失去了葡萄牙王室的信任，因此決定轉投宿敵西班牙王室。

西的航線。他們在 1519 年 12 月 6 日看見巴西海岸，但這裡是葡萄牙的領地，所以為了躲避可能出現的追兵，他們繼續往南航行，在鄰近今日里約熱內盧的阿根廷地區停泊。

南大西洋的困境

他們在那之後又繼續向南行，然後進入巴塔哥尼亞（Patagonia）的天然港口避冬。麥哲倫把這裡命名為聖胡良港（Puerto San Julián）。1520 年的復活節後，麥哲倫遇到了他探索之旅的第一個大問題：五位船長中有三位發動叛變。葡人和西人之間的關係愈來愈劍拔弩張，是暴動發生的原因之一，但另外一個原因是大家不想繼續往未知且冰天雪地的南大西洋繼續探索。麥哲倫快刀斬亂麻，迅速鎮壓了這場叛變。領導這場叛變的船長中，有人被處決，也有一名船上的神父和另一名叛

背景故事
野生動物

麥哲倫和他的船員是第一批越過南美洲東岸進入太平洋的歐洲人。他們在途中遇見各種歐洲博物學家從未見過的物種。皮加費塔在他的航海日誌中詳細記載了這些物種的特徵。有關麥哲倫環繞世界的遠航資訊，多半都來自皮加費塔的航海日誌。記錄中有一種生物長得像沒有駝峰的駱駝，這個敘述可能是原駝，或是駱馬（llama）、瘦駝（vicuna）或是羊駝（alpaca）的其中一種。不過記錄中最值得一提的鳥類應該就是企鵝，當時的船員把這種生物稱作「鵝」，因為處理這種鳥的時候不需要拔毛，只需要剝皮即可。後世的科學家把其中一種企鵝命名為麥哲倫企鵝，紀念這位探險家。

麥哲倫企鵝

◁ **胡安‧塞巴斯提安‧艾爾卡諾**
艾爾卡諾跟麥哲倫一樣都失去了祖國的信任，他為了還債，把一艘西班牙的船隻獻給熱那亞。他為了尋求西班牙國王卡洛斯一世的寬恕，加入了麥哲倫危機重重的探索世界之旅。

「**無畏的靈魂與那些平庸之輩不同，他們會克復看似不可能的一切。**」
麥哲倫

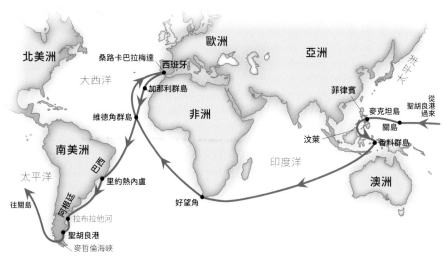

◁ **麥哲倫的航線**
麥哲倫橫越大西洋、找到進入太平洋的海峽後，他證實了從歐洲往西邊航行確實能抵達東南亞。旅途中的倖存者則是從印度洋返鄉。

△ 麥克坦島的戰鬥
這幅插畫出自列維努斯‧霍爾西斯（Levinus Hulsius）在1626年出版的作品，呈現了西班牙人在菲律賓的麥克坦島上和當地人發生戰鬥的畫面，麥哲倫就是死在這裡。

>> 變的船長一起被驅逐。其餘參與叛亂的船員則被赦免，艦隊持續向南探索。1520 年 10 月 21 日，他們終於找到能夠繼續西進前往亞洲的海峽。到了 11 月底，從南美洲南部的海峽算起，五艘船目前為止都已向西航行了 600 公里。艦隊在這之後進入了一片汪洋，而周遭的海象相比過去所經歷的要來得平靜。麥哲倫為了感恩這段得以稍加喘息的航行，把這片水域命名為「太平洋」（Mar Pacifico）。

下的人力只夠駕馭兩艘船。所以他們把其中一艘船燒掉，剩下的人集中到特立尼達號和維多利亞號上。離開菲律賓之後，他們航行到了汶萊，親眼目睹富麗堂皇的王廷和馴化的大象這種不可思議的事物。11 月 6 日，他們終於抵達香料群島，成功和當地尚未與葡萄牙人建立合作關係的蘇丹進行香料貿易。

正當他們準備要把滿載香料的船開回西班牙時，麻煩的事情發生了：特立尼達號出現底部漏水的問題。這個問

△ 安東尼奧‧皮加費塔
威尼斯學者皮加費塔在這趟探索中記錄了異地的動植物、人類、語言和地理資訊。他的日誌是後世航海家視為珍寶的存在。

菲律賓

麥哲倫的艦隊向西北方航行橫越了太平洋之後在關島登陸（艦隊其中一艘船所搭載的小艇被當地人偷走），並在 1521 年 3 月 16 日登陸菲律賓。麥哲倫聘請了一名馬來通譯協助他和當地人溝通。一開始，雙方關係融洽，彼此交換了禮物，當地酋長宿霧的胡瑪邦（Humabon of Cebu）甚至改信了天主教。但胡瑪邦的敵人拉普拉普（Lapu-Lapu）就拒絕改信天主教。胡瑪邦於是從旁說服麥哲倫攻擊拉普拉普。1521 年 4 月 27 日，49 名歐洲人在麥克坦島登陸，面對人數遠遠超過他們的當地軍隊。麥哲倫被認出是歐洲人的領導者，他被竹矛刺傷後又遭到一陣窮追猛打，最後戰死沙場。剩下的歐洲人搭著小艇逃走。

回程

艦隊的人數如今已經減少非常多。由於在麥克坦島的戰鬥折損不少人，他們剩

> 「他們突然全都衝向他……殺死了指引我們借鏡的對象、我們的光、我們的慰藉、我們真正的引導者。」
1525年，皮加費塔日誌中記載的麥哲倫之死。

策動叛亂之後準備被麥哲倫放逐的卡塔赫納，正被套上足枷。

人物簡介
胡安‧德‧卡塔赫納

卡塔赫納在麥哲倫探索之旅的艦隊所扮演的角色是總稽查（Inspector General）。他的任務是監督麥哲倫的貿易活動，並直接向國王卡洛斯一世回報。雖然他的本質是會計師而非有經驗的海員，但麥哲倫還是指派他做其中一艘船，聖安東尼奧號的船長，象徵他在艦隊中的重要性。不過兩人最終關係破裂，卡塔赫納抨擊麥哲倫在遭遇物資短缺時配給食物的方式，最後他也被拔除船長的指揮權。卡塔赫納為這個處分憤憤不平，最後在 1520 年 4 月策動叛亂。最後他與船上的神父佩德羅‧桑拉斯‧德拉雷納（Pedro Sanchez de la Reina）一起在巴塔哥尼亞外海的島上被放逐。

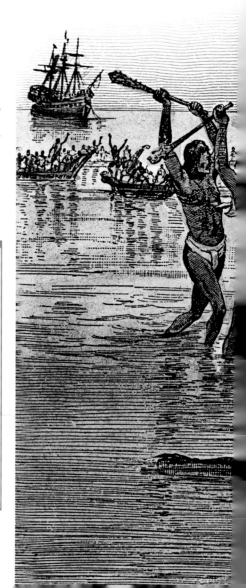

題看來需要一段相當長的修復時間，所以有些人負責與特立尼達號一起在當地留守（但他們後來被葡萄牙人擊敗）。至於維多利亞號則在艾爾卡諾的領導下橫越印度洋，往好望角和歐洲的方向前進。1522 年 9 月 6 日，維多利亞號和一小群船員成功回到西班牙，完成了他們的探索之旅。艾爾卡諾成為人類史上第一個成功環繞世界一周的人。他不只帶回了滿載的香料，還有太平洋的相關資訊，更證明了歐洲和香料群島之間有一條西進的航路。還有一項更珍貴的知識，就是藉由這次航行，人類終於可以推估地球真正的大小。但這趟偉大的探索之旅的代價也非常沉重。從西班牙出發的 237 名船員，最後竟有 219 人在途中身亡。

◁ **麥哲倫海峽**
麥哲倫把他從大西洋通往太平洋的海峽命名為「諸聖海峽」（Estrecho de Todos los Santos）。七年後，這條海峽被重新命名為麥哲倫海峽。

▽ **麥哲倫之死**
這幅19世紀的版畫描繪了麥哲倫被麥克坦島民殺害的畫面。當地人在戰鬥中認出麥哲倫是敵人的領袖，他們用竹矛集中猛攻，最後終於用彎刀砍死了麥哲倫。

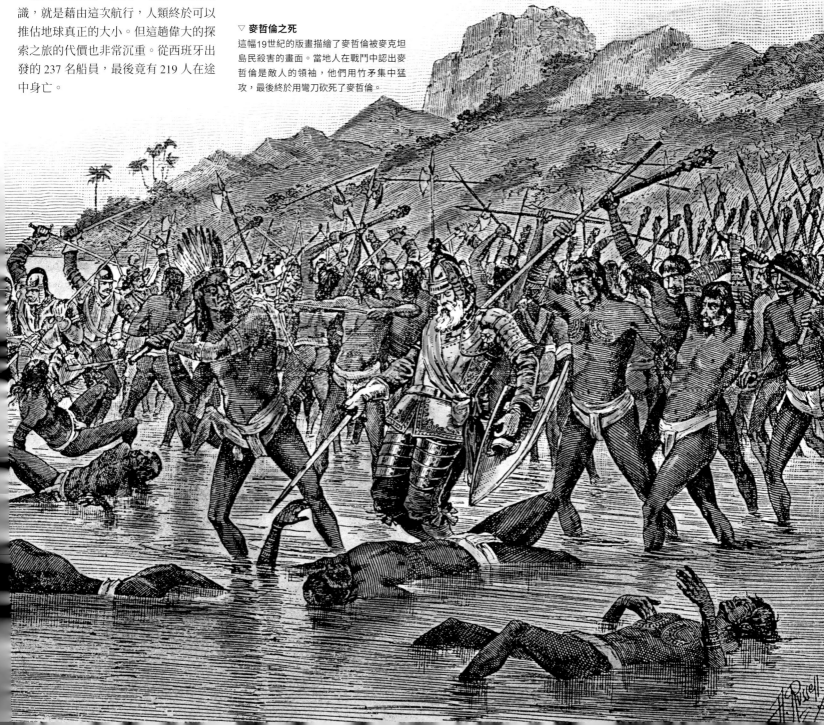

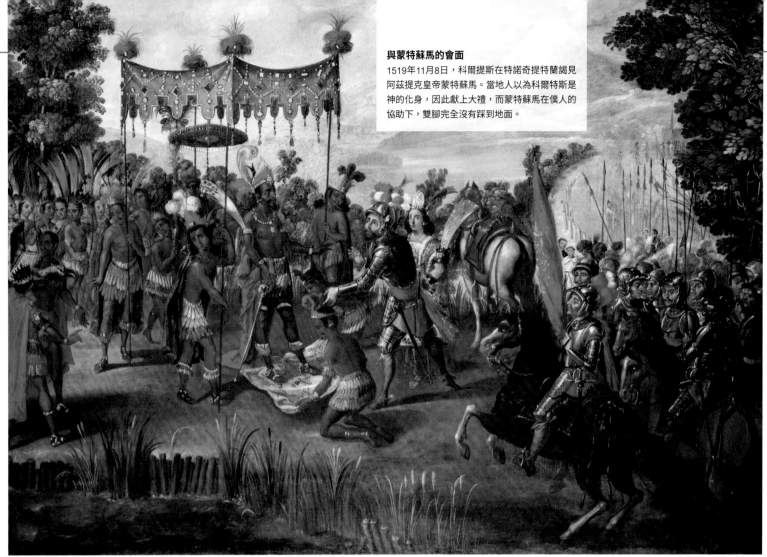

與蒙特蘇馬的會面
1519年11月8日,科爾提斯在特諾奇提特蘭謁見阿茲提克皇帝蒙特蘇馬。當地人以為科爾特斯是神的化身,因此獻上大禮,而蒙特蘇馬在僕人的協助下,雙腳完全沒有踩到地面。

科爾提斯征服
阿茲提克人

身兼軍人與探險家角色的埃爾南・科爾特斯所率領的西班牙征服阿茲提克,無疑是墨西哥和周遭區域歷史的轉捩點。

哥倫布在美洲和加勒比海設立第一座據點之後(見 118－121 頁),西班牙王室也授權了幾名身兼探險家和軍人身分的人為所謂的「征服者」,背負著探索新世界的任務。其中一名征服者是迪亞哥・委拉斯奎茲(Diego Velázquez),他成功征服古巴後進而成為當總督,王室也授權他進一步控制美洲大陸的遠征行動。另外一人就是科爾提斯。他在 1504 年移居到加勒比海,也參與了古巴征服。

1518 年,委拉斯奎茲准許科爾提斯探索墨西哥,但他不久之後就起了二心,開始質疑科爾提斯為何探索這片據信相當富饒的地區,最後收回了他的承諾。儘管如此,科爾提斯依舊一意孤行前往墨西哥,後續展開的一連串行動將永遠改變墨西哥。

結盟與背叛

科爾提斯在猶卡坦半島登陸後擊敗了當地人,其中有個名叫瑪琳切(La

△ **埃爾南・科爾提斯**
科爾提斯出身低階貴族,身為西班牙征服者的他在 1520 年代攻滅了阿茲提克帝國,揭開了西班牙在美洲殖民的序幕。

Malinche)的女子,會說馬雅語和阿茲提克人的納瓦特爾語(Nahuatl)。她成為科爾提斯的通譯。科爾提斯後來和東部沿岸地帶的拖拖納克人(Totonac)結盟,這些原住民協助他在當地建造了維拉克魯斯城(Veracruz)。但科爾提

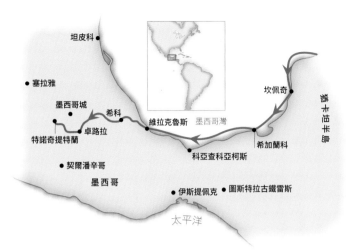

◁ **征服者進攻墨西哥的路徑**
這幅當代地圖描繪出了科爾提斯和他的人馬在征服墨西哥期間所採取的路徑。以登陸猶卡坦半島東部為起點，直至特諾奇提特蘭為止。

背景故事
阿茲提克帝國

阿茲提克帝國實際上是由三個城邦（特諾奇提特蘭、特斯科科和特拉科潘）組成的聯盟，從 1428 年開始成為墨西哥谷的霸主，直到西班牙征服者在 1521 年入侵為止。特諾奇提特蘭是聯盟中的領導勢力，也是帝國規模龐大的首都。阿茲提克皇帝透過武力征服擴張領土，到了末代皇帝蒙特蘇馬統治時期，帝國疆域已經涵蓋了墨西哥中部絕大部分的區域，還有今日的宏都拉斯、薩爾瓦多和瓜地馬拉一帶。阿茲提克境內的大型都市都建有祭祀神祇的金字塔神廟，他們的主神是太陽神維齊洛波奇特利（Huitzilopochtli）。阿茲提克人的主要農作物包括番茄和可可，這些作物對當時的歐洲人來說是全然陌生的

阿茲提克玉米神的面具

斯手下仍然有些忠於委拉斯奎茲的人，他們開始醞釀一場奪走其中一艘船隻回到古巴的陰謀。東窗事發後，科爾提斯迅速處理了這場叛變，把主事者全部吊死之後鑿沉了所有的船隻。其餘的西班牙人別無逃脫選擇，只能繼續跟隨科爾提斯。

科爾提斯的人馬和另外一支叫做特拉斯卡拉（Tlaxcalans）的原住民部族結盟後，聯軍隨即向墨西哥高原的卓路拉（Cholula）進發，當地人毫無抵抗能力。不過他下令屠殺卓路拉人並焚毀他們的城鎮，不是作為恫嚇阿茲提克人的殺雞儆猴，就是防範當地人窩裡反的預防作為。西班牙征服者的這一場屠殺極度血腥，確切的傷亡數字至今仍然未知。

特諾奇提特蘭

1519 年 11 月，科爾提斯已經做好進軍特諾奇提特蘭的準備了。特諾奇提特蘭是墨西哥勢力最強的阿茲提克首都。征服特諾奇提特蘭是一場苦戰，這裡可能是當時全世界規模最大的城市，最多可能聚集了多達 30 萬人。據信當時的阿茲提克預言指出，有一位皮膚白皙、來自東方的神會降臨這個地方。所以當西班牙人出現在當地時，阿茲提克人竟熱烈歡迎他們，也主動送出了珍貴的禮物。不過在科爾提斯俘虜了阿茲提克國王蒙特蘇馬（Moctezuma），然後把他當作人質之後，兩邊關係迅速緊張惡化。就在這時，一支委拉斯奎茲派遣的

部隊出現，企圖捉拿科爾提斯。他為了回擊這支部隊不得不離開阿茲提克人的首都。科爾提斯前腳一踏出特諾奇提特蘭，城內的阿茲提克人馬上暴動，等到他回到特諾奇提特蘭時，蒙特蘇馬已經被阿茲提克人殺死。科爾提斯和他的手下也被逐出城外。1521 年，科爾提斯再度回到特諾奇提特蘭，這次他發動了長達三個月的圍城，最後攻陷了阿茲提克人的首都，把整座城市夷為平地。

墨西哥強大的阿茲提克勢力殞落後，西班牙人在特諾奇提特蘭的廢墟上建立了新的西班牙都市。征服者自此完全控制了墨西哥。到了 1523 年，科爾提斯成為新西班牙（New Spain）這座

殖民地的總督和總司令，統領巴拿馬地峽以北全境。但王室忌憚科爾提斯功高震主的可能性，最後拔去了他殖民地總司令的職位，大大限制了他在當地的權力。墨西哥和絕大部分的中美洲這時已淪為西班牙的殖民地，為殖民母國帶來鉅額財富。而當地的原住民這時已經無法管理曾經屬於自己的土地，更被來自歐洲的傳染病侵襲，整個社會遭受毀滅性的打擊。

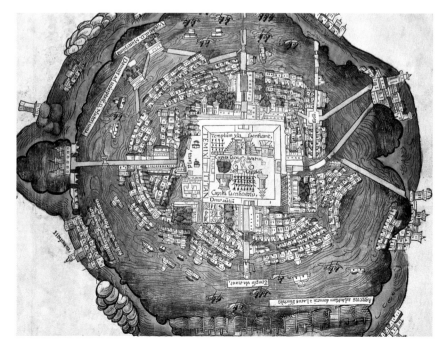

◁ **島嶼構成的都市**
這幅16世紀繪製的特諾奇提特蘭地圖中，中心處有兩座金字塔神廟，周邊圍繞著皇宮與屋舍，彼此以運河、道路和堤道相互連結。

皮薩羅征服祕魯

西班牙征服祕魯的過程艱辛，地形崎嶇、補給有限，但卻出乎意料地大勝，史上少有。這次征服永久改變了南美洲的歷史進程。

△ **法蘭西斯科‧皮薩羅**

這是一幅在1835年出自阿瑪布爾－保羅‧庫坦（Amable-Paul Coutan）之手的西班牙探險家畫像。皮薩羅出身寒微，他在伊斯帕紐拉島居住的經驗激發了旅行和冒險的渴求。

西班牙探險家法蘭西斯科‧皮薩羅，曾在 1509 年與奧赫達一起前往新世界。他也參與了探險家巴斯寇‧努涅茲‧德‧巴爾伯亞（Vasco Núñez de Balboa）在 1513 年率領的遠征，跨越了巴拿馬地峽，成為親眼目睹太平洋的第一批歐洲人之一。1520 年代中葉，受到西班牙征服者在墨西哥的大捷，以及祕魯蘊藏大量財富的傳聞影響，皮薩羅自己組織了兩次前往南美洲的遠征。

最早的祕魯之行

皮薩羅的第一次遠征很失敗，因為這群西班牙人準備不周全，也受到惡劣天氣影響。第二次遠征在 1526 年到 1528 年間，結果比較讓人滿意，但起初還是受到惡劣天氣、補給不足還有哥倫比亞沿岸地帶沼澤般的地理環境所阻撓。他們派出一支人馬回頭請求增援，但卻遇上了不友善的原住民。後來他們又被派去巴拿馬請求增援，但巴拿馬總督佩卓‧阿里亞斯‧達維拉（Pedro Arias Dávila）非但拒絕，還要求皮薩羅撤退。皮薩羅不從，慫恿隊友與他共進退，但最後只有 13 個人留下。

於是皮薩羅和這 13 個人，外加一支來自巴拿馬、原先只為押回皮薩羅的部隊，繼續向南推進到了祕魯西北方的屯貝斯（Tumbes）。他們在那裡遇見友善的當地人，也第一次目睹駱馬這種生物。同時，當地人的聚落也透露這裡蘊藏著可觀的財寶，尤其是白銀和黃金。看到這個景象的皮薩羅，認為這幾個月的辛勞終於得到應有回報，於是不久之後就開始策畫第三次遠征。這次的目的不外乎就是奪取當地的巨大財富，而為了達成這個目的，他必須征服當地的印加帝國。

征服印加

皮薩羅獲得西班牙王室新的征服者授權，在 1531 年回到祕魯。他在抵達屯貝斯之後，發現之前造訪過的當地聚落被他們的敵對勢力普納人（Punian）夷平，這意味著皮薩羅和屯貝斯人結盟的如意算盤都被打亂了。於是他轉而深入祕魯內陸，最後建立了殖民地皮烏拉城（San Miguel de Piura）。到了 1532 年 11 月，皮薩羅獲許在卡哈馬卡（Cajamarca）謁見印加皇帝阿塔瓦爾帕（Atahualpa）。

皇帝和征服者會面時，阿塔瓦爾

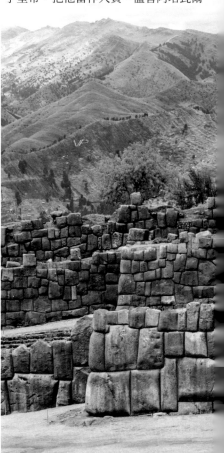

⊳ **印加金盤**

印加金匠因為黃金的硬度不高，打造金飾並不十分費力。這隻黃金鳥飾身上刻入的羽毛圖案有V型也有直線樣式。

帕反對皮薩羅要求印加向西班牙稱臣的提議。阿塔瓦爾帕不屑皮薩羅的提議是有道理的，他身邊有 6000 名士兵，分布祕魯全境的軍隊還有數十萬人，但皮薩羅的手下只有 200 人不到。千算萬算都算不到，西班牙征服者不但主動攻擊了印加軍隊，甚至取得大勝。除了征服者的兵器遠較印加軍隊精良外，這時的印加帝國內部也面臨權力分裂，無法一致對外。征服者俘虜了皇帝，把他當作人質。儘管阿塔瓦爾

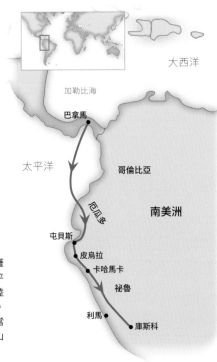

⊳ **征服之路**

1531到1532年間，皮薩羅從巴拿馬出發往太平洋航行，在厄瓜多登陸之後向南抵達屯貝斯。他採取了一段距離相當長，而且路途崎嶇多山的陸路繼續向南推進。

⊳ **庫斯科的薩克塞瓦曼堡壘**

位於庫斯科城外的這座石牆建築，在皮薩羅入侵祕魯之前就已經存在。這道建築是由巨石堆疊而成，石材切割之精密，讓彼此之間的縫隙完全不需要填充物就能嵌合。

（map labels）大西洋 加勒比海 巴拿馬 太平洋 哥倫比亞 厄瓜多 南美洲 屯貝斯 皮烏拉 卡哈馬卡 祕魯 利馬 庫斯科

◁ 謁見印加皇帝的皮
薩羅
瓦門‧波馬（Felipe
Guaman Poma de
Ayala）是一名祕魯原
住民，他寫了一本有
關家鄉遭到征服的
書。這幅1600年左右
的書中插圖，描繪了
皮薩羅與阿塔瓦爾帕
的第一次會面。

背景故事
兵器與裝甲

西班牙人在南美洲能夠以小搏大的原因之一就是他
們品質精良的兵器與裝甲。征服者配有金屬板甲和
頭盔，弓箭和矛頭無法刺穿這種裝甲。他們手持的
鐵製重矛可以拉下騎兵，佩劍強韌且尖銳。這些冷
兵器都是在托雷多（Toledo）鑄造而成，那是當時
歐洲兵器工藝最優質的城鎮。征服者還有熱兵器的
裝備。雖然這些槍枝裝填速度很慢，而且準度也不
是很好，但擊發的聲響造成的嚇阻效果相當好，足
以震懾對手。

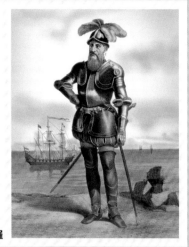

著戰鬥裝備的皮薩羅

帕提出了鉅額贖金（裝滿整間房間的黃金和白銀），他最後
還是遭到征服者處決。皮薩羅在 1533 年 11 月揮軍入主印加
的首都庫斯科（Cuzco）。這時他的遠征已經徹底完成。皮
薩羅設立了殖民地的臨時首府，直到 1535 年才由正式建造
的利馬（Lima）取代。

南美洲的西班牙

皮薩羅的勝利意義重大。他歷經海路和陸路的長途跋涉，有
效面對當地複雜的情勢，甚至以寡擊眾，攻滅了規模龐大的
印加帝國。他的遠征無疑受益於印加內部的分裂，而且歐洲
人無意間帶到美洲的傳染病在當地肆虐，沒有抗體的印加人
遭受到的打擊不小。皮薩羅鞏固了西班牙在南美洲的殖民勢
力，他的作為到了今日依然影響著南美洲的歷史進程。

> 「財富就藏在祕魯，而巴拿馬有的只
> 有貧困而已。各位做出選擇吧，怎麼
> 樣才能成為勇敢的卡斯提爾人？對我
> 來說，就是到南方的祕魯去。」

征服者法蘭西斯科‧皮薩羅，1526年

發現亞馬遜

法蘭西斯科・德・奧雷亞納（Francisco de Orellana）本來身負在厄瓜多的基多（Quito）東方尋找香料的任務。他的旅途陰錯陽差地起了變化，最後成為第一名沿著亞馬遜河航行的歐洲人。

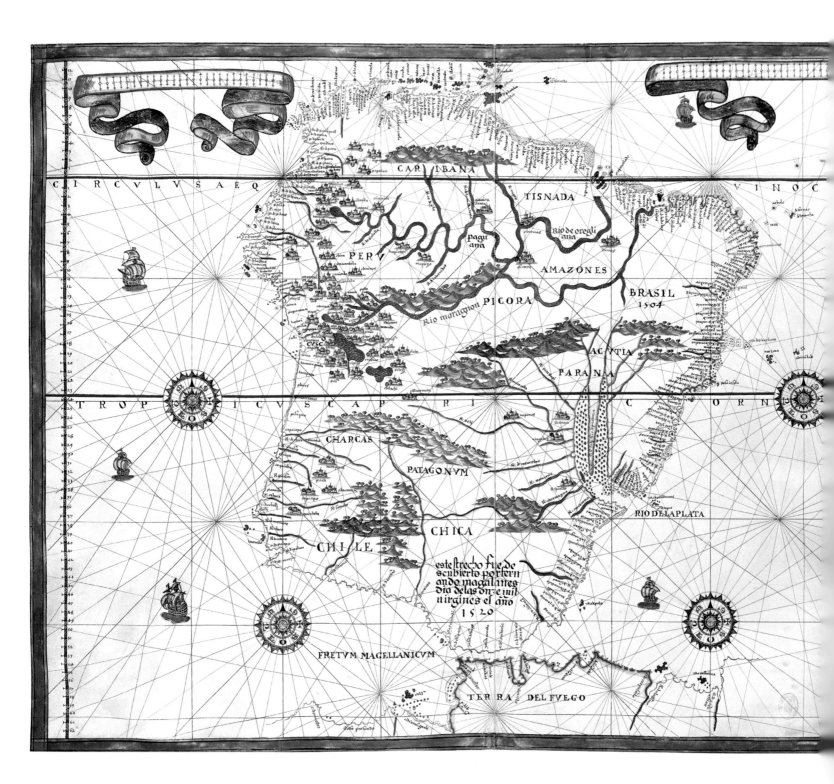

1541 年，西班牙遠征厄瓜多的領導人是祕魯征服者法蘭西斯科・皮薩羅的弟弟——岡薩羅・皮薩羅（Gonzalo Pizarro）（見 124、125 頁）。奧雷亞納以隊長身分加入岡薩羅前往基多的遠征隊，這支隊伍聲勢浩大，其中還包括南美洲的原住民。雖然一行人的目標是尋找肉桂之類的香料，但有些人心中也想著黃金，以及傳說中的「埃爾多拉多」（El Dorado，黃金國）。

這場遠征起初簡直是場災難。他們在陌生的叢林中開路時，沒多久就面臨補給不足的問題。等到前進了 400 公里左右時，大多數的食物已經耗盡，隊上因為病死、餓死或中途逃脫的人數多達上千人。遠征隊把帶來的豬隻全部吃光之後，倖存者就開始吃他們的狗。他們發現科卡河（Rio Coca）之後打造了一艘小船，奧雷亞納率領 60 個人上船前往河川下游尋找食物。

往下游的旅程

起初食物缺乏的問題並沒有改善，這一行人不久就開始吃自己的鞋底，或是叢林植物的根，有些甚至是有毒

的。同時，河川的水流速度太快，使他們沒辦法回頭，與岡薩羅的部隊會合這時已是天方夜譚。不過他們仍舊相當幸運，當這一行人遇到一群好戰的原住民時，奧雷亞納身為一位精通語言的學者，能夠和他們溝通。這群原住民願意拿食物交換歐洲人的貨物。解決食物短缺的問題後，他們繼續前行，抵達內格羅河（Rio Negro），在今日的瑪瑙斯（Manaus）附近。他們在那裡發現一些頂上插滿人頭的木樁，顯然是一種「禁止進入」的對外警告，因而避開了當地。

最後他們航行的這條河和另一條大河合流，他們就用隊長的名字為這條大河命名。一行人隨後靠著劫掠當地人圈養的烏龜維生，還和當地部族發生衝突。這個部族內還有一群膚色稍淺、裸著上半身的女戰士。奧雷亞納和他的手下用古希臘神話中的女戰士之名「亞馬遜」稱呼這一群戰士（至於地理學家以女戰士「亞馬遜」之名來稱呼整條大河，則是後來的事了）。不過實際上，這些戰士也有可能只是穿著裙子的男性戰士而已。一行人之中也有人傷亡，但大部分的人都在衝突中倖存。這條河非常寬闊，河中還有小島，可供他們暫時休息、修復小船。後來風就變強了，可能象徵著出海口已經不遠。

一行人最後從河口出

◁ **奧雷亞納亞在馬遜河上的小船**
這幅 19 世紀的美國木雕版畫描繪了奧雷亞納的小船，一行人揚起船帆划著槳航向亞馬遜河的出海口。崎嶇不平又長滿樹木的河岸相當難以登陸。

海進入大西洋，奧雷亞納和他的手下在這之後就向北航行，前往蓋亞那的海岸。他們的船隻一度在航行中走散，但最後又在委內瑞拉外海的古巴瓜島（Cubagua）會合。奧雷亞納決定從這裡返航回西班牙，希望能再次率領一場遠征，成為亞馬遜地區的總督。

後續發展

奧雷亞納確實在 1545 年 5 月又進行了一次遠征。但這次卻以災難收場：大多數人都客死異鄉，包括奧雷亞納自己。

然而，一趟亞馬遜河的探索之旅就足以讓奧雷亞納名留青史，歐洲人因為他的壯舉才開始注意到這條河。一位名叫加斯帕爾・德・卡發耶（Gaspar de Carvajal）的道明會修士曾和奧雷亞納一同探索亞馬遜，他把一行人在旅途中的所見所聞都記錄下來，包括原住民習俗、宗教儀式、戰鬥的方式等等——是歐洲人探索亞馬遜初期不可或缺的珍貴資料。

△ **法蘭西斯科・德・奧雷亞納**
這是一幅根據 16 世紀的木雕版畫所重繪的奧雷亞納畫像，他跟岡薩雷・皮薩羅前往祕魯遠征時失去了一隻眼睛。

◁ **16 世紀的南美洲**
西班牙國王腓力二世御用的宇宙學者瓊・馬丁尼斯（Joan Martines）運用了奧雷亞納在亞馬遜地區的探索記錄，在 1587 年繪製了這張南美洲的地圖，收錄在他出版的地圖集中。

人物故事
埃爾多拉多

埃爾多拉多的傳聞在 16 世紀的歐洲社會廣為流傳，字面上的意思就是「金色的人」（the golden one）。據信有一位南美洲國王會在一座神聖的湖進行儀式，他會在自己身上塗滿黃金粉末。最後這個傳聞已經不僅止於形容那位國王，還包括他所統治的國家。許多旅者都希望能找到這座黃金國，然後衣錦還鄉。潛在的黃金吸引了西班牙征服者和許多探險家踏足美洲。這則傳說的源頭，有可能出自哥倫比亞安地斯山上的瓜塔維塔（Guatavita），當地的湖泊附近確實有找到幾件黃金打造的工藝品。

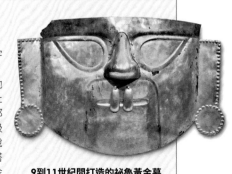

9 到 11 世紀間打造的祕魯黃金墓葬面具

哥倫布大交換

歐洲人進入美洲，意味著動植物、貨物和疾病都會在新舊世界之間流動。這一連串事物的交流，又稱為「哥倫布大交換」。

哥倫布大交換影響了大西洋兩側的世界。歐洲人把美洲的動植物帶進歐洲，產生了新的農作物，同時也改變了新世界的農業結構。歐洲人帶入美洲的其中一種工具是犁，美洲的農民從此能夠種植的作物種類和數量更多了。1492年哥倫布抵達美洲前，當地人完全沒看過火器。火器進入美洲改變的不只是戰爭型態，還有打獵的方式，捕獵大型動物對擁槍的美洲原住民來說變得簡單許多。

哥倫布橫越大西洋的探索之旅，就把馬、豬、牛、綿羊和山羊等牲畜也一起帶入美洲。這些牲畜也大大改變了美洲人的生活方式，尤其馬匹更是美洲原住民有史以來第一種馱獸。熱衷在美洲傳教的歐洲人在宣教時必須使用《聖經》，舊世界的文字也因此傳入美洲。英語、西班牙語和葡萄牙語因此在新世界廣為散布，成為美洲的主流語言。必須要提的是，歐洲人也把數量相當龐大的奴隸運到美洲進行勞動，尤其集中在大量種植甘蔗的加勒比海和北美洲南部地區。在美洲的歐洲人回到家鄉時，他們也帶回各種不同的新植物，包括大豆、番茄、酪梨、蘋果、玉米和馬鈴薯等。

與此同時，數種傳染病也跟著歐洲人傳入，包括天花、水痘、麻疹和流感等。多數傳染病都在美洲快速散播，原住民完全沒有抵禦這些疾病的抗體。大量人口因此被這些傳染病奪走性命。此外，也有從美洲帶入歐洲的疾病，包括在哥倫布大交換時期非常盛行的梅毒以及小兒麻痺。

▷ **羅傑・威廉斯在新世界**
遞給這位剛登陸的英格蘭神學家羅傑・威廉斯。他後來建立了羅德島殖民地。

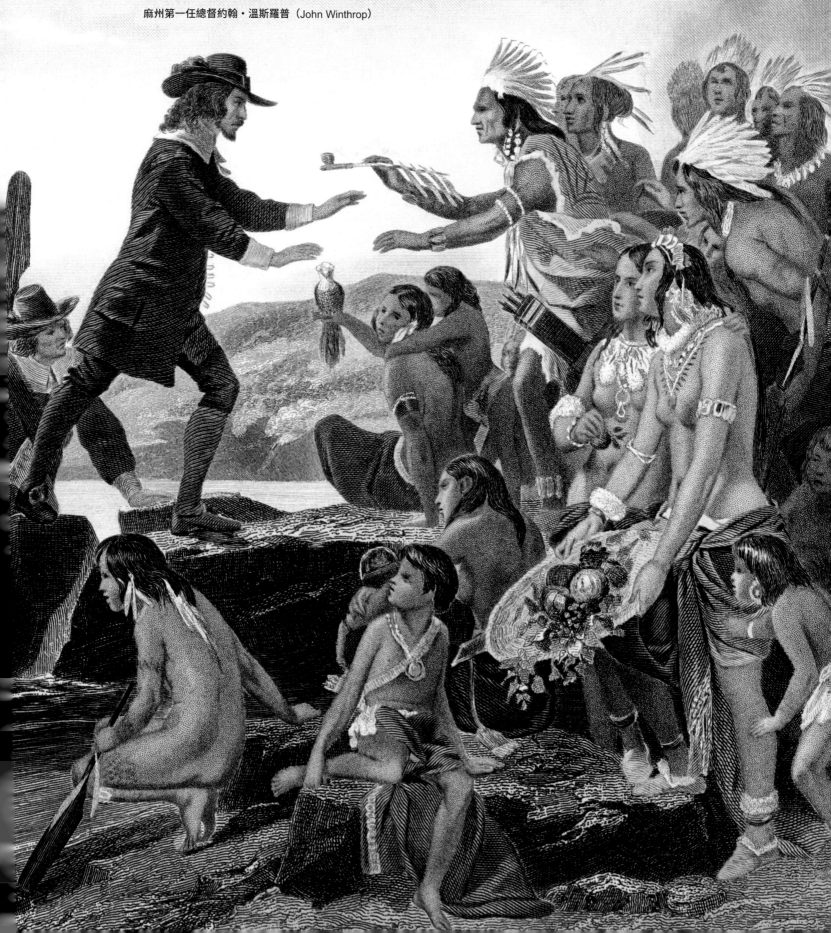

「原住民幾乎被天花消滅殆盡，上帝為我們抹消了當地人的土地所有權啊。」

麻州第一任總督約翰·溫斯羅普（John Winthrop）

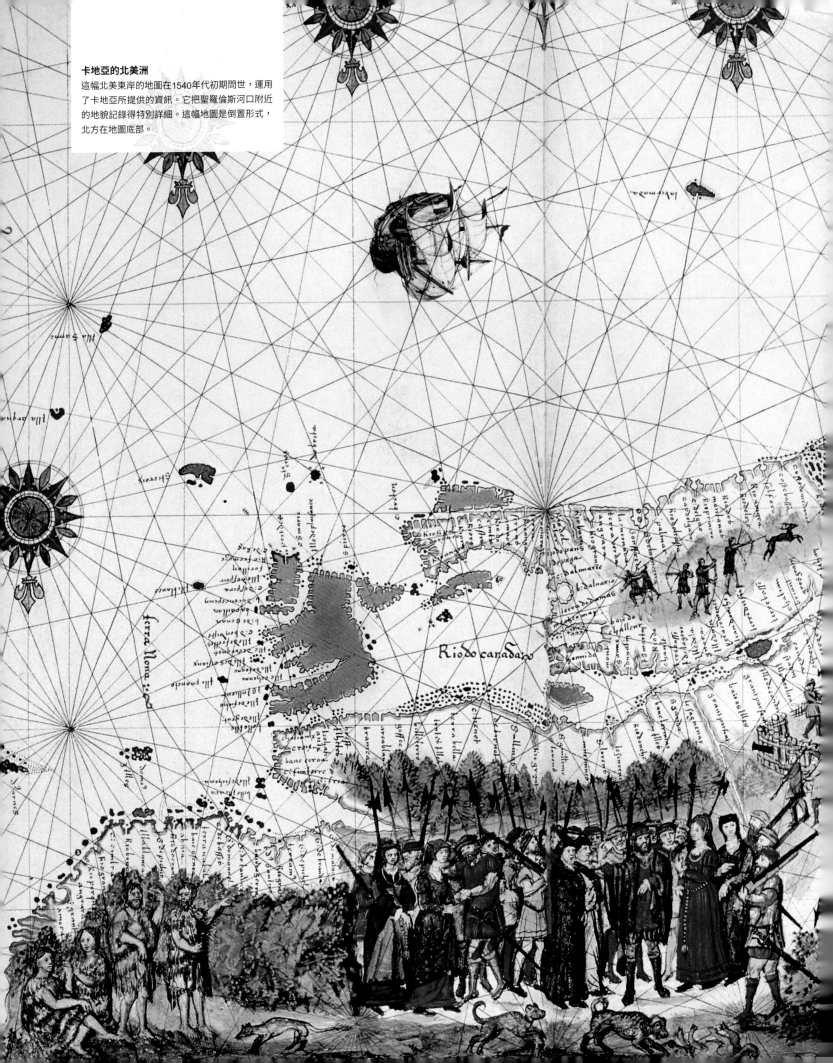

卡地亞的北美洲
這幅北美東岸的地圖在1540年代初期問世，運用了卡地亞所提供的資訊。它把聖羅倫斯河口附近的地貌記錄得特別詳細。這幅地圖是倒置形式，北方在地圖底部。

Rio do canada

新法蘭西

1520 年代和 1530 年代，法國在法蘭索瓦一世（François I）的支持下開始探勘北美洲的海岸和河川。主要的領導者是喬凡尼・達・維拉薩諾（Giovanni da Verrazzano）和賈克・卡地亞（Jacques Cartier）。

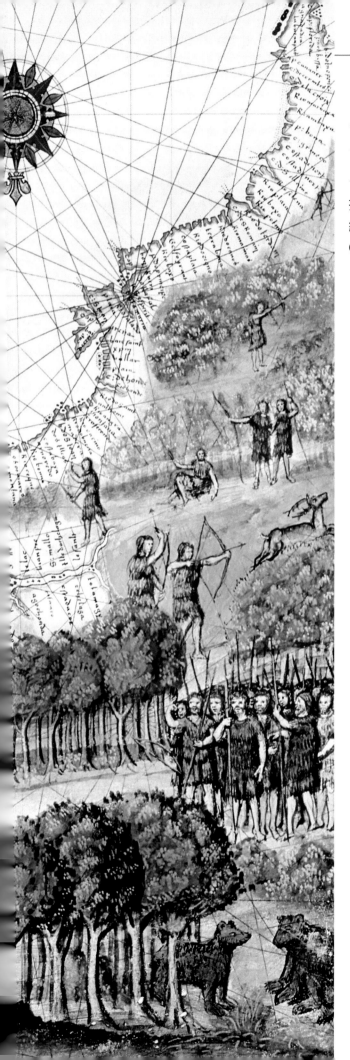

繼 10 世紀的維京航海家之後，維拉薩諾是第一個探索北美東岸的歐洲人。儘管在義大利的弗羅倫斯附近出生，但維拉薩諾在是在法國的第厄普（Dieppe）長大成人，身為海員的他曾歷經數次大西洋和地中海的航行。16 世紀時，法國國王法蘭索瓦一世注意到了葡西二國在亞洲香料貿易的操作，還有麥哲倫成功環繞世界一周所匯聚的資訊，他不想讓法國在這場世界探索和貿易的競賽中落後了。因此，他委任維拉薩諾探索北大西洋，企圖尋找一條可以從北美通往太平洋的航線。

△ **喬凡尼・達・維拉薩諾**
維拉薩諾除了水手之分之外，也是地理學家、天文學家和數學家。他在探索北美東岸的旅程中竭盡所能地學習有關美洲和當地人的一切。

東岸

1524 年 3 月，維拉薩諾在今日北卡羅來納的菲爾角（Cape Fear）登陸之後，又從這裡開始向北航行，經過了不少個沿岸港灣，包括帕姆利科灣（Pamlico Sound）。他起初以為這裡就是通往太平洋的海峽開口。維拉薩諾後來繼續向北航行，看似錯過了乞沙比克灣（Chesapeake Bay）還有德拉瓦河（Delaware）的河口，但他沿著長島（Long Island）航行進入納拉干瑟特灣（Narragansett Bay），然後他在今日羅德島的紐波特（Newport）停泊。維拉薩諾在這裡與當地原住民萬帕諾亞格（Wampanoag）人接觸，也進行貿易。大約百年之後的英格蘭清教徒，第一次登陸北美洲時也遇到了相同的部族。

維拉薩諾在這裡待了一陣子之後就繼續向北方探勘，最後抵達紐芬蘭島。他在 1524 年 7 月從這裡直接回到法國。他在這趟探索之旅留下了詳盡的記錄，而之後又進行了兩次海岸探索。一次在巴西登陸，另一次則在加勒比海登陸，維拉薩諾也在這裡失去了性命。有些文獻指出，他是被瓜德羅普的食人族吃了。不過維拉薩諾探索北美所蒐集的資料也激勵了許多法國探險家後進，譬如賈克・卡地亞等人。

聖羅倫斯灣

1491 年，卡地亞在法國聖馬洛（St. Malo）的一個水手世家出生。他是一位資深的引水人，也參與了幾次紐芬蘭島附近的捕魚遠航。1534 年，他受到法王的徵召，以法王之名橫越大西洋，找到一條通往亞洲的北方航線。卡地亞率領了兩艘船探索紐芬蘭沿岸以及聖羅倫斯灣，為許多島嶼命名，也和當地人進行交流。他的手卜在其中一座島嶼為了食物而屠殺了大約 1000 隻鳥，其中包括不少隻大海雀（great auk）。卡地亞在加斯佩灣（Gaspé Bay）立起一座十字架，為法國占領了這個地方。1534 年 9 月，卡地亞帶了兩位美洲原住民回到法國。這兩個人的酋長要求卡地亞要讓他們毫髮無傷地回到故鄉，外加來自歐洲的貿易商品，才放行讓他們二人跟著他到歐洲。

薩格奈的承諾

法蘭索瓦一世在隔年再次任命卡地亞回到聖羅倫斯灣。他這一次的任務是尋找珍稀的礦物，同時繼

▽ 賈克・卡地亞

卡地亞三次前往北美洲的探索之旅，為後續的歐洲貿易商人開拓了由聖羅倫斯河進入內陸的貿易路徑。

≫ 續尋找潛在的北方航線。他在第一次航行時就帶上了當地的原住民，但這個人有可能是為了刻意誤導卡地亞，才告訴他說有一個傳說中的國度叫薩格奈（Saguenay），據說非常富裕。卡地亞抵達聖羅倫斯河後先探索了海灣，但他找不到這個神祕國度。隨後他逆流而上到了鄰近今日魁北克市的斯塔達可納（Stadacona），那是易洛魁族（Iroquois）的首都。卡地亞一行人再從這個地方出發逆流而上，但行程相當緩慢。他們的船隻受到岩石、冰和急流的阻礙，最後花了兩周才抵達奧雪來嘉（Hochelaga），也就是今日的蒙特婁（Montreal）一帶。

他們一共只前進了250公里而已。受挫的一行人只好回到斯塔達可納，為了過冬而建造了一座要塞。從1535年11月到隔年4月，他們的船都卡在結了兩公尺厚冰的河川裡動彈不得。這段時間還有很多人都得了壞血病（scurvy）。有些人在當地的原住民告知療法後痊癒，但還是有25個法國人連同許多原住民因此身亡。等到一行人準備在春天回到法國時，卡地亞的手下只剩下85人。因為倖存的船員太少，無法操作三艘船隻。他只好在返程前鑿沉一艘船。這次卡地亞又把當地部落的原住民帶回法國，其中甚至包括他們的酋長敦納科納（Donnacona）。

背景故事
聖羅倫斯地區的易洛魁人

早期的加拿大探險家在當地遇到的原住民大多出自易洛魁聯盟，他們居住在聖羅倫斯河的沿岸和安大略湖的兩岸。這些聖羅倫斯地區的易洛魁人，和北美東北部的其他易洛魁人的生活方式有所不同。他們的家鄉土地富饒、漁產豐富，因此能夠發展定居的生活方式。卡地亞在描述他們的村落時，提到圍繞著聚落建築的木造柵欄防禦工事，還有還有一種奧雪來嘉人居住的長屋。

根據卡地亞描述繪製、以樹皮覆蓋的典型易洛魁人長屋。

第一座殖民地

薩格奈的傳說，還有加拿大可能蘊藏的財富，讓法王產生了無比的興趣和想像。第三次前往北美的遠征又在不久之後就啟程了。這次遠征的任務是在當地建立永久據點。儘管卡地亞依舊參與了這次遠征，但遠征隊的指揮官換成了一位國王的朝臣和朋友，尚—法蘭索瓦・德・拉羅克・德・羅貝瓦爾（Jean-François de La Rocque de Roberval）。不過羅貝瓦爾直到出航當天都還沒準備完畢，所以卡地亞先率領了五艘船隻出發，讓羅貝瓦爾率領另外三艘隨後出發。

卡地亞在1541年8月23日抵達後就馬上動手建立根據地，以法王的長子之名，把這裡命名為查理堡（Charlesbourg）。不久之後他就啟程，再次沿著聖羅倫斯河逆流而上尋找傳說國度薩格奈的蹤影。但這次依舊像第一次探索一樣受到急流阻撓，最後也被迫撤退。

卡地亞回到查理堡時發現法國殖民者和當地的休倫族（Huron）打得不可開交。衝突起因不明，但有好幾名法國人被原住民殺害，卡地亞因此認為這個地方不宜久留。所以到了1542年的夏天，卡地亞放棄了查理堡，繼續向紐芬蘭航行。這時他才終於和羅貝瓦爾的船隊會合。羅貝瓦爾吩咐卡地亞回到查理堡，但他警告了這位指揮官有關當地原住民的問題，認為這麼做是不可行

的。卡地亞最後不得已，只好在 1542 年 10 月回到故鄉聖馬洛。與此同時，留守查理堡的殖民者正頑強地抵抗寒冬，但還是有許多人因為低溫、疾病和受到易洛魁人的襲擊而丟失性命。查理堡的倖存者在隔年春天正式放棄了這個據點。

愚人的黃金

卡地亞回到法國時，船隻滿載著他深信是產自聖羅倫斯地區的黃金和鑽石。但這些看似黃金和鑽石的礦物實際上只是黃鐵礦和石英晶體而已。

從尋找財富的角度來看，卡地亞的探索之旅簡直是場災難（他從未找到傳說中的薩格奈），而他建立的根據地最後也被放棄了。但他還是以先鋒探險家的身分名留青史，不僅鞏固了法國在加拿大的勢力，也激發了後來的探索、貿易和殖民活動。

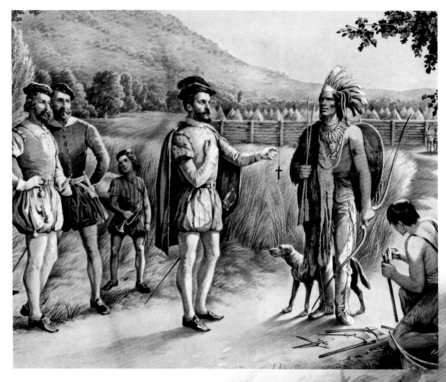

◁ **卡地亞與敦納科納**
卡地亞在北美的探索旅程中，分別在不同時期遇到米克馬克人（Mi'kmaq）、貝奧圖克人（Beothuk）和易洛魁人等部族。畫中的會面則是在今日蒙特婁附近的奧雪來嘉。

▽ **聖羅倫斯河上的卡地亞**
卡地亞的探索開拓了法國在加拿大的勢力發展。300年後，譬如瓊·安托萬·塞奧多·德·古東（Jean Antoine Théodore de Gudin）等法國畫家仍然會歌頌卡地亞在聖羅倫斯河的探索旅程。

背景故事
探索與貿易

美洲的第一批法國探險家把他們的貨物拿去交換食物才得以倖存。他們這樣以物易物的作法，為後世的前往加拿大進行貿易的法國旅者（這些人一開始多半是大西洋上的漁人）建立了良好的基礎。這些人會攜帶金屬製品和紡織品和當地人交換毛皮帶回法國。許多人和當地的原住民建立了穩固的同盟關係，這也幫助到後來的殖民者在當地扎穩根基。河狸皮帽在 16 世紀晚期的歐洲變得相當流行，因此美洲的河狸毛皮需求和貿易量也隨著大幅提升。到了 17 世紀早期，法國的貿易商人已經在加拿大建立永久定居的殖民地了。

帶著河狸毛皮和白人貿易商人交易的原住民

薩繆爾・德・尚普蘭

法國航海家薩繆爾・德・尚普蘭（Samuel de Champlain）在探索加拿大和建立法國殖民地方面位居領導地位。
他為北美東北部地區繪製了早期的地圖，也記錄了他在當地發現的人事物，包括他和原住民的會面等等。

尚普蘭在法國的海員世家出生。年輕時是法王亨利四世（Henry IV）的御用地理學家，曾經到過許多法國的港口，訪問那些曾經橫越過大西洋的水手。

過了 25 歲後，他開始和叔叔法蘭索瓦・格拉威・杜邦（François Gravé du Pont）一同渡海前往北美洲。尚普蘭受到卡地亞留下的探索記錄激勵，很想親自目睹前人也曾看過的一切，甚至是進一步向未知探索。於是尚普蘭也探索了聖羅倫斯河，同時繪製了一張區域地圖。他也和一路遭遇的美洲原住民建立了友善的關係。回到法國後，他把探索記錄出版成書，其中也包括聖羅倫斯地區的蒙塔格尼人（Montagnais）畫像。隔年，尚普蘭回到加拿大，參與一場由皮耶爾・杜括・德・蒙斯（Pierre Dugua de Mons）率領的遠征。他們的主要意圖是在當地建立一座殖民地。身為製圖師的尚普蘭負責探勘適合設立據點的環境。他探索了芬地灣（Bay of Fundy）和聖約翰河（St. John River），然後沿著河川出海到大西洋沿岸，再往南直到鱈魚角（Cape Cod）。尚普蘭是第一位詳細記錄這個沿岸區域的人，留下的資訊相當多。1608 年，蒙斯認為聖羅倫斯地區更適合設立殖民地，所以他派尚普蘭前往上游地帶，建立魁北克（Quebec）。這是法國在北美洲設立的第一個永久殖民地，就在今日的魁北克市一帶，這裡不久之後就成為了

◁ 尚普蘭的新英格蘭地圖
這幅地圖描繪了新英格蘭的沿岸地帶，從左下方的鱈魚角延伸至新斯科細亞（Nova Scotia）。儘管它不如現代地圖般準確，但這幅1607年由尚普蘭繪製的地圖以當時的水準來說，算是非常精細的作品。

重要的貿易中心。

尚普蘭以魁北克為重心，發展了廣布四處的貿易網絡，也和當地幾個原住民部族結為同盟，特別是居住在渥太華河附近的蒙塔格尼族，和五大湖地區的溫達特族（Wendat）（又稱休倫族）。尚普蘭在人生中的這個階段忙於探索新領地，尤其是大湖邊的休倫部族居住的區域，以及尚普蘭湖（Lake Champlain）的沿岸。

新法蘭西之父

尚普蘭對魁北克的發展相當有野心，他希望這裡不只是當地的貿易中心，更希望開發這個區域的農業和工業基礎。當時的法國的首相兼樞機黎胥留（Cardinal

Richelieu）為了在新法蘭西地區推展貿易而設立了百人合伙公司（Compagnie des Cent-Associés），尚普蘭是那一百名合伙人之一。

但到了 1620 年代，英格蘭的殖民者也注意到了加拿大一帶。1629 年，魁北克被一支蘇格蘭的武裝商人部隊克爾克兄弟（Kirke brothers）攻擊，迫使尚普蘭投降。1629 年到 1632 年之間，魁北克都落在英格蘭軍隊的管轄中。但法軍在 1633 年成功奪回控制權，尚普蘭也在黎胥留的支持下回到當地，成為新法蘭西的總督。

上任後，尚普蘭就開始負責領導和宣傳殖民地的工作，但他在 1635 年陷入癱瘓去世。後世稱尚普蘭為「新法蘭西之父」、航海大師（他一生中共橫越了 25 次大西洋，沒有一次失去船隻），以及北美海岸和五大湖區的先驅探險家。

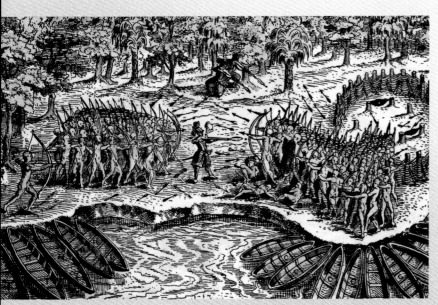

◁ 與易洛魁人交戰
尚普蘭和休倫族結盟後，讓他和易洛魁族反目。他和易洛魁人有過幾次戰鬥，包括圖中在尚普蘭湖岸的這一次。

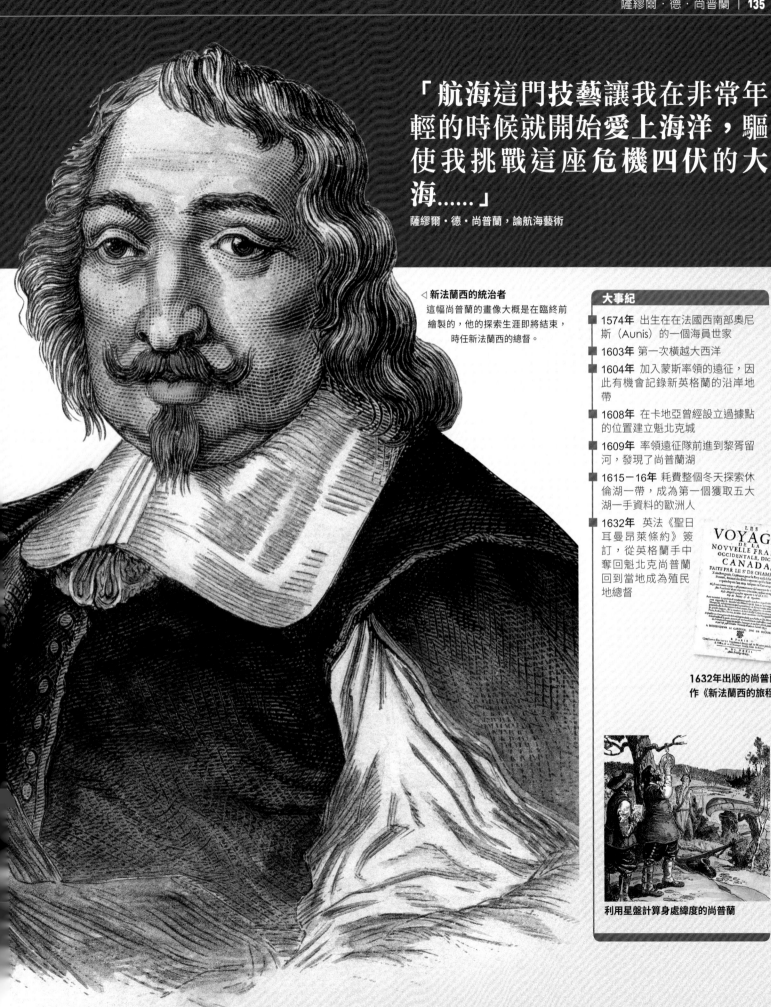

> 「航海這門技藝讓我在非常年輕的時候就開始愛上海洋，驅使我挑戰這座危機四伏的大海……」
>
> 薩繆爾‧德‧尚普蘭，論航海藝術

◁ **新法蘭西的統治者**
這幅尚普蘭的畫像大概是在臨終前繪製的，他的探索生涯即將結束，時任新法蘭西的總督。

大事紀

- ■ **1574年** 出生在在法國西南部奧尼斯（Aunis）的一個海員世家
- ■ **1603年** 第一次橫越大西洋
- ■ **1604年** 加入蒙斯率領的遠征，因此有機會記錄新英格蘭的沿岸地帶
- ■ **1608年** 在卡地亞曾經設立過據點的位置建立魁北克城
- ■ **1609年** 率領遠征隊前進到黎胥留河，發現了尚普蘭湖
- ■ **1615－16年** 耗費整個冬天探索休倫湖一帶，成為第一個獲取五大湖一手資料的歐洲人
- ■ **1632年** 英法《聖日耳曼昂萊條約》簽訂，從英格蘭手中奪回魁北克尚普蘭回到當地成為殖民地總督

1632年出版的尚普蘭著作《新法蘭西的旅程》

利用星盤計算身處緯度的尚普蘭

早期傳教士

歐洲和美洲之間的貿易路徑出現後，基督教體系的傳教士，其中多半是天主教的神父，
也為了在美洲散播福音而參與了海上探索。後來他們更把視野投向一部分的亞洲地區。

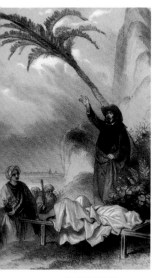

△ 印度的耶穌會
這幅印刷畫出自堤歐
菲・福拉歌那
（Théophile
Fragonard）之手，收錄
在19世紀的書籍《戲劇
性的耶穌會史》（The
Dramatic History of the
Jesuits）中畫面中有一
名身著獨特黑袍的耶穌
會士正向一名印度婆羅
門宣教。

第一批天主教傳教士絕大多數
是來自道明會和方濟各會的
修士。他們在歐洲商人建立
的加勒比海和北美洲殖民地設立所謂的
「布道會」（mission）。1493 年，西
班牙出身的教皇亞歷山大六世指示天主
教的修士前往美洲宣教，企圖讓當地原住
民改信天主。他在隔年劃分了葡西兩
國在新世界的勢力範圍。1494 年 6 月 7
日簽訂的《托爾德西里亞斯條約》中，
西班牙得到南美洲某一條子午線以西的
所有土地，葡萄牙則獲得子午線以東的
土地。今日的結果：南美洲的巴西主要
語言是葡萄牙文，其餘地方的主要語言
則是西班牙文。

天主教和新教勢力

北美洲最主要的布道會都集中在加州
沿岸，舊金山、洛杉磯、聖塔克魯茲
（Santa Cruz）起先都是布道會設立的
據點。但到了 16 世紀，天主教的其他
修會也開始在南美洲布道。這些傳教士
開始教授原住民西班牙文、葡萄牙文、
聖經故事和祈禱文，然後交換讓原住民
教他們說自己的語言。到了 16 世紀中

葉，一部分的聖經已經被翻譯成 28 種
南美洲當地的語言。新教的傳教士這
時也開始進入新世界，最大宗的就是
法國的雨格諾派（Huguenot），他們在
1550 年進入巴西設立根據地。

雖然這些傳教士懂得入境隨俗，
但許多方面仍然保留了歐洲人的偏見。
譬如大多數神職人員都擁護奴隸制度，
只有極少數人企圖廢止。不過仍有值得
一提的例外，例如道明會修士巴托洛梅
・德拉斯・卡薩斯（Bartolomeo de las
Casas）。西班牙的征服者入侵，大肆

◁ 薩摩亞的布道所
早期的傳教士會在任
何能夠布道的地方建
造教堂。這些教堂通
常都是歐式的建築風
格，不過也會融入當
地建築的特色元素。

破壞了當地數世紀以來未受侵擾的文明
基礎，也在當地人心中種下憤恨不平的
種子（見 122 － 125 頁）。1562 年，
西班牙出生的猶卡坦大主教迪亞哥・德
・蘭達（Diego de Landa）摧毀了馬雅
文明的圖書館，數世紀以來所累積的馬
雅文明思想和傳統全部化為烏有。因
為上述這些情況，不是每個地方都歡
迎傳教士的出現。比如 1583 年，就有
五位耶穌會士在印度西岸的葡萄牙殖
民地果阿（Goa）遭到處決。1649 年也
有幾名傳教士在北美洲遭到莫霍克人
（Mohawk）殺害。

長遠的影響

這些早期的傳教士除了宣揚福音之外，
也在新世界留下不少影響。他們是第一
批主動進行美洲原住民、亞洲文明和歐
洲文明之間交流的歐洲人。1600 年左
右，第一本中葡對照的字典問世，到
了 1603 年，耶穌會出版了第一本日葡
對照的字典。但到了 1638 年，日本的
江戶幕府徹底禁止基督教傳播，宣揚福
音者唯一死刑。當地的傳教活動銷聲匿
跡，直到 19 世紀為止，這時釋放奴隸
成為傳教活動的重心。

18世紀的方濟・沙勿略畫像

人物簡介
方濟・沙勿略

1529 年，正在巴黎大學任教的西班牙貴族方
濟・沙勿略遇到了依納爵・羅耀拉（Ignatius
of Loyola）。十年後，兩人協同另外五位朋
友創立了耶穌會，在 1540 年受到教宗保祿三
世（Paul III）的認可。1542 ヲ一年，沙勿略
在葡王若昂三世（John III）的任命下前往印
度宣教，他在果阿海岸地帶的泰米爾（Tamil）
宣揚福音。儘管受到語言隔閡的阻礙，他依
舊深信自己需要適應當地習俗。沙勿略在旅
居錫蘭、摩鹿加群島和馬來半島以後，在日
本也待了數年，但他最後在準備進入中國時
去世，享年 46 歲。

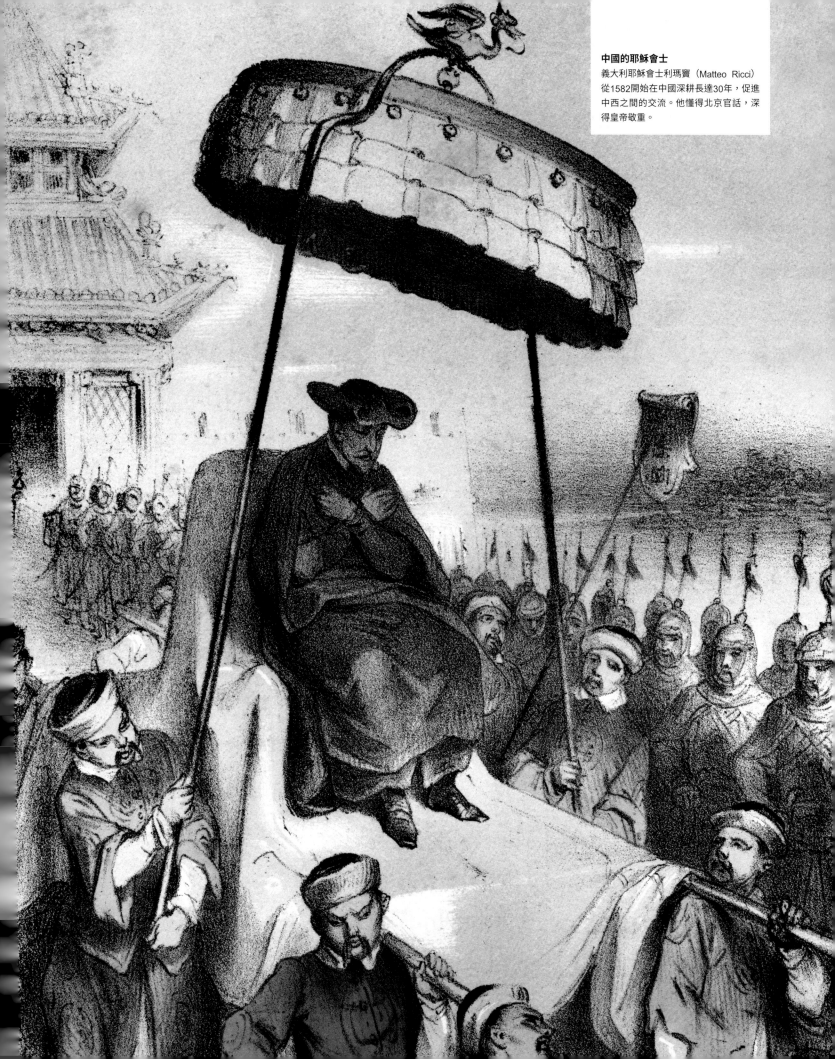

中國的耶穌會士
義大利耶穌會士利瑪竇（Matteo Ricci）
從1582開始在中國深耕長達30年，促進
中西之間的交流。他懂得北京官話，深
得皇帝敬重。

西北航道

16 世紀時，有好幾位探險家都想找到一條從歐洲通往亞洲香料市場的北方路徑。雖然
這條路徑據信比繞過非洲來得省時，但它也危機四伏。

橫越大西洋企圖搜尋西北航道的第一名歐洲人是英格蘭的航海家馬丁·弗羅比舍（Martin Frobisher）（約 1535 － 1594 年）。弗羅比舍在 1576 年橫越大西洋，他的船隊共有三艘船，在這趟旅行中因為風暴折損兩艘船，歷經千辛萬苦才抵達拉布拉多（Labrador）的海岸。弗羅比舍在巴芬島附近的水域進行探索，成為第一個進入巴芬島東南部海灣的歐洲人，那座海灣現在就是以他的名字命名為弗羅比舍灣（Frobisher Bay）。但他在那裡和當地的因紐特人（Inuit）起了衝突，他有五名手下因此遭到俘虜。弗羅比舍沒能把他們救出來，回到英格蘭時只帶走一名因紐特俘虜。他也帶回一種認為是煤炭的黑石。

弗羅比舍後來又分別在 1577 年和 1578 年率領了兩次探索行程，每一次都有許多船隻和大量船員隨同，也包括礦工在內。他們的目的是調查弗羅比舍認為可能在巴芬島上潛藏的珍貴寶石和礦物。除了交代礦工的工作外，弗羅比舍自己也繼續在格陵蘭和巴芬島附近探索水域，他的成果讓當時的找尋西北航道的歐洲人又增添了一些線索。他把大量的礦石帶回英格蘭，包括一些他認為

是黃金的礦物。但最後僅僅只是毫無價值的黃鐵礦而已。大失所望之後，弗羅比舍不再試圖尋找西北航道，反倒成為英格蘭船長法蘭西斯·德瑞克爵士（Sir Francis Drake）的私掠船員（privateer）之一。

▽ **航行路線圖**
弗羅比舍和哈德遜都探索了北極群島的東緣。下方這張地圖畫出了兩位探險家的路線。

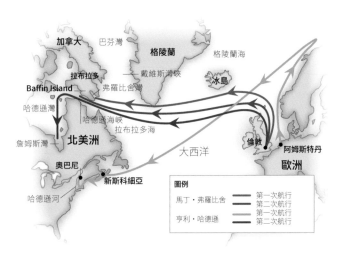

▷ **麥卡托投影的世界地圖**
這是荷蘭製圖師約道庫斯·洪第烏斯（Jodocus Hondius）在1608繪製的地圖細節。畫面中僅見格陵蘭東南方的海岸，但在新斯科細亞和巴芬灣附近也記錄了一些細節。

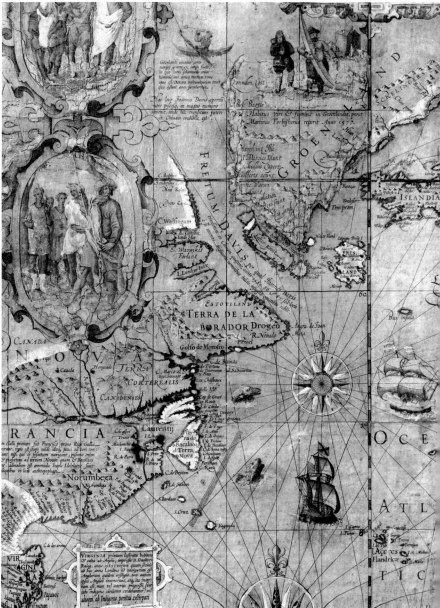

亨利・哈德遜

同時代的北方航海家之中，英國探險家亨利・哈德遜（Henry Hudson）（約1565－1611）當屬最無所畏懼的一位。1609年，他受雇於荷蘭東印度公司，任務是往俄羅斯北方航行尋找東北航道。但最後他因為海冰層過厚而折返。哈德遜沒有回到家鄉，反倒橫越了大西洋，企圖尋找從北美到太平洋的西北航道。他到了新斯科細亞之後繼續向北航行，發現了一條至今以他名字為名的河川，然後逆流而上直到今日的奧巴尼

▷ **與因紐特人的小衝突**
歐洲探險家和原住民之間的關係常是複雜的。與弗羅比舍同行的畫家約翰・懷特（John White）所繪製的這幅水彩畫，就如實呈現了探險家可能會遇到的衝突。但也有些像哈德遜這樣的探險家，就有能力和原住民建立貿易關係。

（Albany）一帶。哈德遜在這裡和當地人進行貿易，購買了毛皮，也以荷蘭之名占領了北美洲的這一個角落。

哈德遜的最後一程

隔年，哈德遜又橫越了一次大西洋，這次他受到了英格蘭東印度公司和維吉尼亞公司的資助。他橫越了北大西洋之後抵達拉布拉多的北端。哈德遜從那裡開始沿著今日的哈德遜海峽前往西北方，進入依舊以他的名字為名的哈德遜灣。他在那裡耗費了數個月的時間探索這座廣袤海灣的水域和沿岸地帶，包括向東南方延伸的詹姆斯灣（James Bay）在內。當他完成哈德遜灣東岸的地圖繪製後，寒冬降臨，他的船隻困在詹姆斯灣的海冰中動彈不得。哈德遜迫不得已只好在那裡度冬。不幸的是，他因為遭到船員背叛而在隔年春天喪命。

雖然這些探險家未能找到西北航道，但弗羅比舍和哈德遜的探索成果，讓歐洲人大幅理解了加拿大北部海洋的地理環境。哈德遜也為歐洲人在北美拓展了與原住民之間珍貴的毛皮貿易。這些人的故事隨著以他們名字命名的各種地理景觀而流傳後世，如弗羅比舍灣和哈德遜河。

人物簡介
亨利・哈德遜

英格蘭探險家亨利・哈德遜為了尋找通往亞洲的北方航線而進行了數次探索。包括前往俄羅斯北部尋找東北航道的兩次嘗試，以及另外兩次深入加拿大西北方水域的探索。哈德遜最後一次尋找西北航道的嘗試以悲劇收場。他和船員因在海灣的厚冰層中動彈不得，被迫在哈德遜灣中度過1610年到1611年的冬天。

春天冰層融化後，哈德遜本來預計要深入探索哈德遜灣，希望能找到西北航道。但大部分的船員只想回家。所以當哈德遜拒絕他們的要求時，他們立刻譁變，放逐了哈德遜。哈德遜、他的青少年兒子約翰和幾名忠心的船員最後被拋在一艘小船上自生自滅。

這幅畫中，哈德遜和他的兒子被船員遺棄在一艘小船上

第四章

帝國
時代

公元1600－1800年

帝國時代，1600－1800年

簡介

既然人類探索了世界，接下來的挑戰就是如何從中獲利。17世紀中葉，西班牙和葡萄牙失去海洋霸權，被技巧純熟且進取心旺盛的荷蘭和英國海員取代。荷蘭和英國相繼成立東印度公司，後來都擴張成了規模極大的貿易公司，藉此在世界各地建立前哨據點與殖民地，從東印度群島、印度到北美洲都看得到他們的蹤影。他們可以說是瓜分了世界，毫不顧慮會有什麼後果。荷蘭牢牢掌握了東南亞部分地區，但也把曼哈頓島上建立不久的據點拱手讓給英國。他們開啟了全球航運的世紀，把茶、咖啡、菸草、香料與糖進口到歐洲，也載運了大約1200萬名非洲黑奴到美洲大陸。

品味與時尚的變遷

有了新的商品後，新的聚會場所也逐漸出現，譬如咖啡館和沙龍。大家都想知道出產這些新商品的遙遠土地是什麼模樣，蒐集來自遠方的紀念品也成了富人的時尚。這些小型私人收藏室稱為「珍奇櫃」（Wunderkammern），不但是身分地位的象徵，也代表當時大眾對世界上的自然規律，以及人類在此之中的角色定位愈來愈好奇。科學發展日益成為人類向外探索的動機。俄國沙皇彼得大帝（Peter the Great）派遣身兼水手和製圖師的維圖斯・白令（Vitus Bering）到北太平洋測繪西伯利亞海岸，看看那裡是否有通往阿拉斯加的陸橋。後來凱薩琳大帝（Catherine the Great）又派他，以及足足有3,000人之眾的北方大探險隊（Great Northern Expedition）重返西伯利亞。在那個時代，這是有史以來規模最大的科學探險活動，也揭開了俄國往東擴張的序幕。

英國東印度公司的職員搜刮印度的資源，並因此獲利顏豐

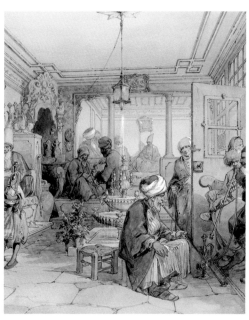

咖啡館成了討論與探聽時事的場所

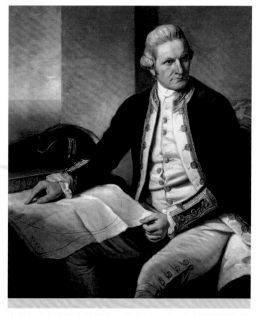

庫克船長在世界各地開啟了許多新航道，包括南極洲和玻里尼西亞

「你只要完成一次別人說你做不到的事情，就再也不會在意他們設下的限制。」

庫克船長

學習之旅

代表英國皇家學會的詹姆士·庫克（James Cook，以下簡稱庫克船長）帶領的探險隊，雖然探索規模較小，但探索的範圍更大。他曾進行三次長時間航行，不但縱橫穿梭太平洋、環航南極洲，也測繪了澳洲與紐西蘭的未知之地。然而，這幾次出航之所以意義重大，要歸功於約瑟夫·班克斯（Joseph Banks）等同船的科學家，他們在途中發現了數以千計的新物種，並仔細地蒐集、分類，帶回英國研究。庫克的遠征隊也畫下許多地方、植被、動物的素描與繪畫，數量極其驚人，為博物學的研究貢獻良多。

不過一般而言，想要增進知識，也不需要像庫克船長一樣跑那麼遠，只要去一趟羅馬就行了。義大利首都是當時歐洲民眾旅行的終極目標，這樣的旅程後來就稱為「壯遊」（Grand Tour）。18 世紀流行一個觀念，認為送年輕男子出去外旅行，跟著監護人一同參訪歐洲的各大文化之都，看看在路上能不能能得到啟蒙，比讓他讀任何精修學校都好。18 世紀末歐洲陷入戰火，也讓壯遊活動畫下句點。但純粹為了自我實現而旅行的概念，已然深植人心。

維圖斯·白令曾兩度為俄國探索北太平洋，並首次望見阿拉斯加的陸地

很多人壯遊的終點是義大利的那不勒斯，在這裡可以望見維蘇威火山

1783年在巴黎進行了人類史上首次熱氣球飛行，預告了一種新的交通模式到來

香料貿易

人類持續出海的原因很多，但在東南亞海域的探索有一項最重要的目標，那就是找出世紀之寶的供應來源：香料。

麥哲倫的遠航船隊完成首次環球航行之後，只剩一艘船狼狽地回到了港口，船上為數不多的財寶當中有 381 袋從遠東地區買來的丁香。結果賣掉這些丁香的收入，即使把途中損失的四艘船、付給 237 名出海水手的預付款、付給 18 名倖存水手的尾款，以及其他開銷都算進來，都還能讓這趟為期三年的遠航之旅得到一點盈餘。

香料可說是價值極高的商品。肉桂、丁香、生薑、肉荳蔻乾皮，肉荳蔻、胡椒，這些香料不只能幫料理提味，一般相信也有助於對抗疾病，防止瘟疫，驅魔，甚至充當壯陽藥。很少人知道這些香料的產地在哪裡，只知道是經由複雜的路線輾轉抵達歐洲，中間還得經過亞洲及中東的中間商層層轉手，導致價格抬高不少。

▷ **公司的紋章**
左為荷蘭東印度公司的紋章，兩側為海神和美人魚。另一面盾牌是巴達維亞的紋章，兩側各是一隻荷蘭獅。

「自1500年以後，科日可德的胡椒無一不是沾了鮮血。」

伏爾泰論葡萄牙人對印度的征服，1756年。

▷ **孟加拉胡格里的貿易站**
這幅1665年的畫作描繪荷蘭人在孟加拉胡格里（Hooghly）的貿易站，這是荷蘭在亞洲的無數貿易站之一。圖中可以看到恆河上有兩艘船正準備把貨物運回荷蘭。

葡萄牙人接收市場

15 世紀末，葡萄牙已獨霸非洲西部近岸海域，下一步就是向東航行，尋找香料的來源地。1498 年，達伽馬抵達印度東南岸的科日可德，開心地發現了一個興旺的市場，中國人在這裡把香料交給阿拉伯和義大利商人，經陸路運到地中海地區。達伽馬返回里斯本後不到一年，佩德羅・阿爾瓦雷斯・卡布拉爾（Pedro Álvares Cabral）就奉命率領艦隊出發，專程為了搶下這裡的香料貿易。

卡布拉爾簡直把印度洋變成了一座「葡萄牙的湖泊」。他們接連發動遠征，逐步進逼亞洲海域的中心，擴張速度愈來愈快。1505 年，斯里蘭卡向葡萄牙納貢。六年後，葡萄牙的蓋倫船穿越孟加拉灣，掌握了當時遠東最富裕的港口馬六甲。葡萄牙人以此為根據地，最終找到了傳說中的香料群島（Spice Islands），也就是位於現今印尼外海的摩鹿加群島（Moluccas）。

儘管葡萄牙人隨即開始取用這些島嶼的財富，但他們的帝國已經在走下坡。在那個世紀末，亞洲海域逐漸看得到英國與荷蘭船隻的蹤影，葡萄牙獨霸的時代已經過去。首批荷蘭船隻於 1599 年停靠摩鹿加群島，滿載著

丁香回到阿姆斯特丹。兩年過後，也就是 1601 年，新成立的英國東印度公司贊助的船隊也和荷蘭人一樣出現在這裡。

◁ **中國瓷器**
歐洲人在亞洲尋找的貿易商品除了香料，還有茶葉、紡織品（尤其是絲綢）和瓷器。

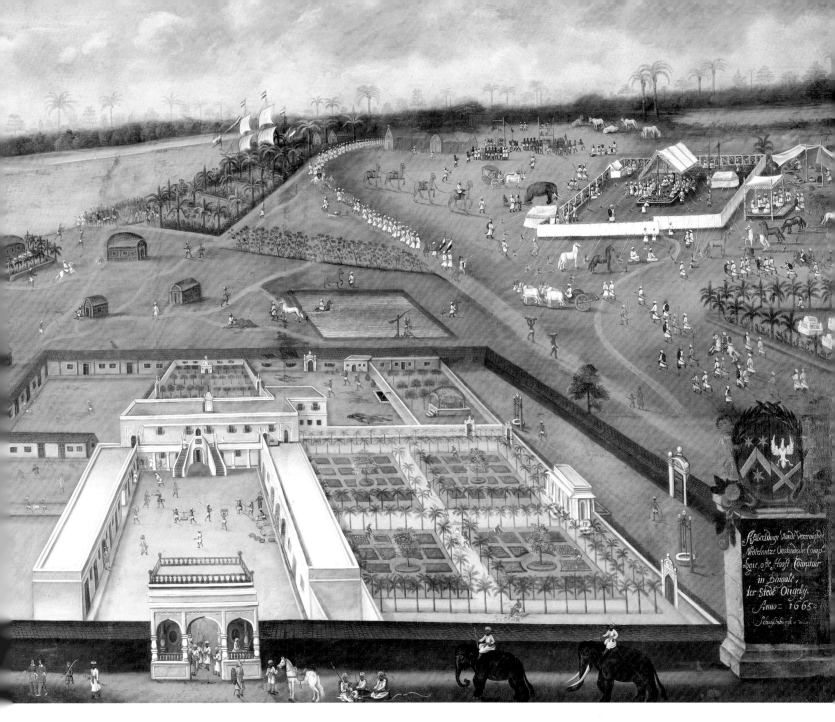

競逐東印度

1602 年，荷蘭人也成立了自己的東印度公司（Vereenigde Oost-Indische Compagnie），簡稱 VOC。這間公司在巴達維亞（Batavia，今印尼首都雅加達）建立了堡壘基地，並在這個地區設立了數百個附屬據點。荷蘭人的商船數量和海軍規模都遠勝英國，因此荷蘭東印度公司多少排擠了英國東印度公司在香料貿易上的勢力，之後並獨占市場，獲取龐大的利益。

約 17 世紀中葉，隨著英國投下重資發展海軍，以支持日益膨脹的帝國野心，雙方的權力平衡也開始翻轉，於是發生一系列的英荷戰爭。第二次英荷戰爭後，雙方簽訂《布雷達條約》（Treaty of Breda），英國放棄香料群島的一切主權，而作為交換，荷蘭則承認英國擁有從他們手上搶走的新尼德蘭（New Netherland）的主權。後來英國人將這塊領地重新命名為「紐約」（New York）。

荷蘭東印度公司後來成為世界上最大的貿易公司，巔峰時期甚至握有全世界一半以上的遠洋航運，但最後在 1799 年宣告破產。

◁ **印度的英國官員**
英國在東南亞與荷蘭的競爭雖然遭遇挫敗，但能獨占印度市場，並在美洲取得新領地，倒也心滿意足。

珍奇櫃

珍奇櫃蒐羅遙遠土地的各種異國文物，可以說是現代
博物館的前身。

在有博物館之前，珍奇櫃就已經存在。這種私人收藏最早在 16 世
紀出現，囊括了各種從遙遠未知之地帶回的異國珍奇異寶，而且多
半跟「新世界」的發現有關。理想而言，這些收藏會展示三大主
題：自然之物（化石、貝殼、防腐保存的異國陸海生動物標本等自
然產物）、人造之物（各地傳統藝術及工藝品等人造物品），以及
科學之物（星象盤、時鐘與科學儀器等機械或科學物品）。有些珍
奇櫃還有特定主題，例如荷蘭解剖學家菲德里・勒伊斯（Frederik
Ruysch，1638–1731 年）打造的珍奇櫃就有人體部位、防腐保存的
器官，以及不少異國鳥類、蝴蝶跟植物。

　　這些收藏會放在多層儲藏櫃跟玻璃展示櫃中。前來觀賞的人
看到放在一起的物品，可以建立物品之間的連結，藉此理解世界
的運行道理，以及人類在這之中的地位是什麼。隨著時間過去，
原本的小型私人珍奇櫃愈變愈大，後來又給貴族與皇室購入，整
合為大如房間的櫃子。舉例來說，菲德里・勒伊斯的珍奇櫃後來
賣給了俄國彼得大帝，現在是聖彼得堡「人類學與民族學博物
館」（Kunstkammer Museum）的館藏，而倫敦藥劑師詹姆斯・佩
蒂夫（James Petiver，1665–1718 年）的珍奇櫃也輾轉成了大英博
物館的基礎。博物學家老約翰・特拉德斯坎特（John Tradescant
Senior，1570–1638 年）蒐集的珍奇櫃「方舟」（The Ark）除了
是 17 世紀倫敦的一大奇觀，後來也變成牛津「阿什莫爾博物館」
（Ashmolean Museum）的館藏。

「收藏了這麼多……異國跟印度的奇珍異寶，還有大自然的產物。」

英國日記作者約翰・伊夫林，1646年於米蘭。

▷ **安德列・多門尼可・瑞普斯（Andrea Domenico
Remps）繪製的珍奇櫃**
瑞普斯的繪畫呈現出珍奇櫃中會出現的典型物品，例如考
古物件、科學物品、動物標本和宗教文物。

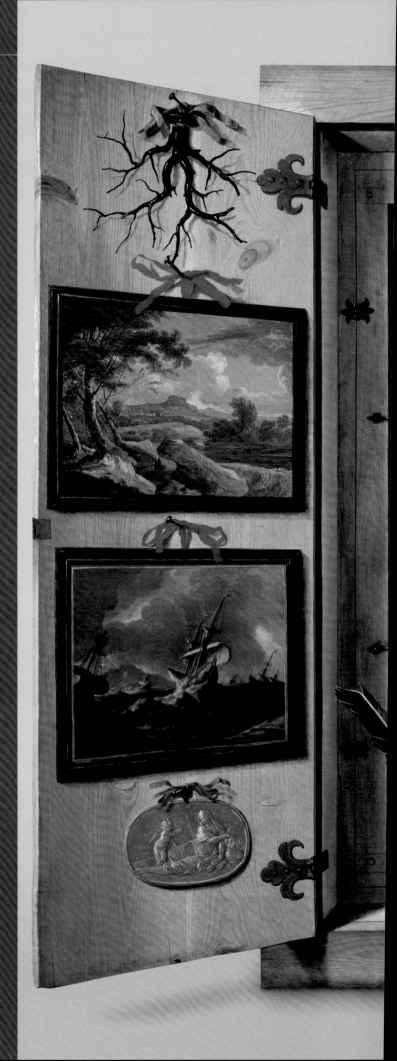

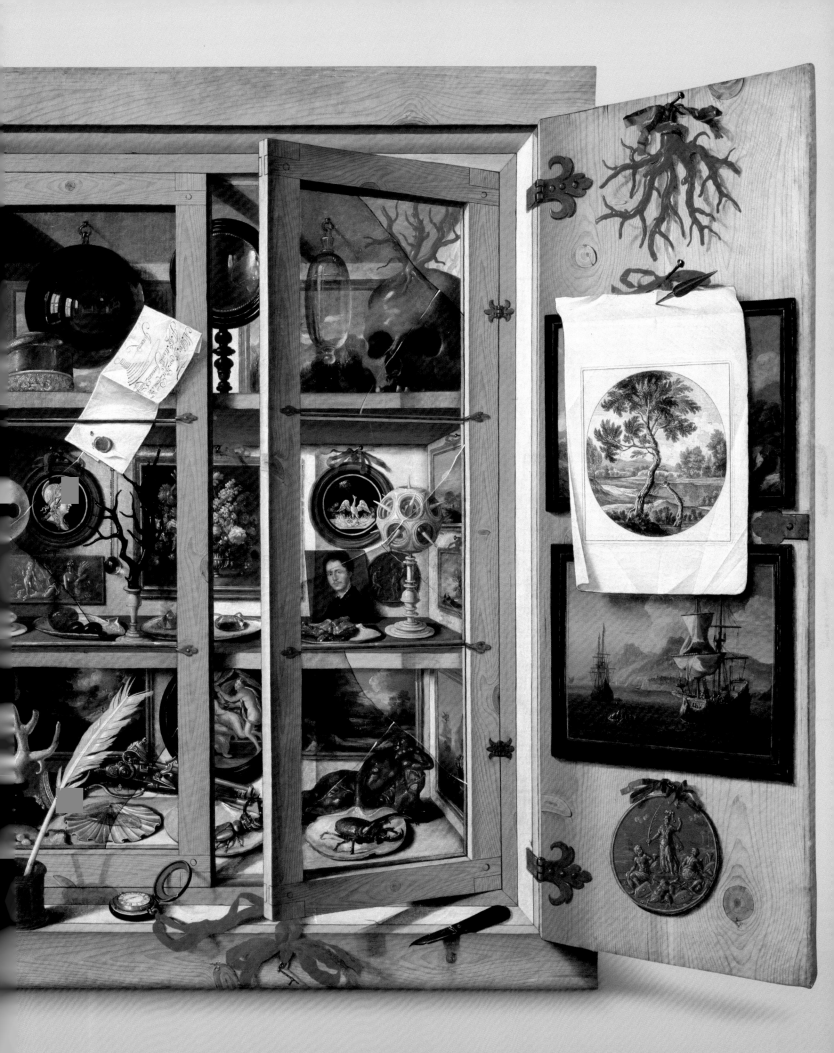

新荷蘭

隨著荷蘭和英國的貿易公司逐漸在東方站穩腳步，他們也開始調查傳說中的「未知南方大陸」（Terra Australis Incognita）。

△ 亞伯·塔斯曼
塔斯曼是經驗老道的商船船長，當年受荷蘭東印度公司雇用去探索南半球的未知陸塊。

在 1606 年，荷蘭東印度公司的威廉·楊松（Willem Janszoon）船長受遣出航，從爪哇的萬丹（Bantam）出發去探索新幾內亞（New Guinea）的海岸，尋找有沒有經貿機會。不過他向南航行時錯過了托雷斯海峽（Torres Strait），後來繼續沿著海岸航行，他原以為那是新幾內亞南岸的延伸地帶，但殊不知是現今澳洲昆士蘭州約克角半島（Cape York Peninsula）西岸。他的船隊在此登陸，結果碰上敵意頗深的當地原住民，導致數名船員身亡，最後只好調頭駛回爪哇。無意之間，楊松跟這群船員成了首批踏足現今澳洲大陸的歐洲人。

接下來的 160 年，不少歐洲國家的船隊都曾目擊這個未經測繪、也未探索過的陸塊，有時還會登陸活動。其中許多都是荷蘭東印度公司的商船，而東印度公司在 1622 年出版的地圖也首次納入這塊新大陸，但仍把名稱錯置為「新幾內亞」。揚·卡茲登茲（Jan Carstensz）是這塊大陸上值得一提的訪客，他受荷蘭東印度公司命令去調查楊松在 1606 年向南航行後做出的報告，在 1623 年航過一片淺海，並命名為「卡奔塔利亞灣」（Gulf of Carpentaria），向時任荷蘭東印度公司總督的彼得·德·卡奔塔利（Pieter de Carpentier）致意。四年後，又有一名荷蘭人向南航行，並繪製出澳洲大陸下半部的河流地形，從西南端的奧巴尼（Albany）一路至位居中央的塞杜納（Ceduna）都包括在裡面。

◁ 毛利人的棍棒
塔斯曼遇到的毛利人配備有石製和硬木製的武器，譬如這根雕工精細、形似鳥首的棍棒就是例子。

亞伯·塔斯曼

將近 20 年後，荷蘭東印度公司在 1642 年 8 月派遣亞伯·塔斯曼（Abel Tasman）船長去探索當時稱為南方大陸（Great South Land）的地方。他的船隊從巴達維亞（今雅加達）順風西行，接著轉東南向，但沒料到竟然完全錯過澳洲大陸，最後抵達另一塊陸地，並以另一名荷蘭東印度公司總督之名稱為「范迪門斯地」（Van Diemen's Land）。多達一個世紀過後，後續前來的探索者才發覺這個陸塊實際上是島嶼，並且重新命名為塔斯馬尼亞（Tasmania），致敬發現這裡的荷蘭船長。

塔斯曼船長繼續向東航行，理所當然地成了首位抵達紐西蘭（New Zealand）的歐洲人。他把船隻停泊在南島的北端，但遭到當地毛利族攻擊後就

▷ 塔斯曼的探索
塔斯曼總共出航探索兩次，第一次發現了范迪門斯地和紐西蘭，第二次則測繪了澳洲的西北海岸。

印尼
巴達維亞
印度洋
新幾內亞
卡奔塔利亞灣
索羅門群島
托雷斯海峽
大堡礁
太平洋
新荷蘭（澳洲）
斐濟
東加
大澳洲灣
塔斯曼海
范迪門斯地（塔斯馬尼亞）
紐西蘭

圖例
第一次航行
第二次航行

A. Zijn onze Schepen
B. Zijn de pracuwen die om ons boort quamen
C. is des Zeehaens pracuen dat na ons boort quam Schepen en van Inwon der des landts vermeestert en dat nae door Schieten weesom Vlatty heelt doen wij Zagen dat Zij de Pracuw verlaten hadden is onze Schippe met onze Shaloup weesom gehaelt
D. is de verthooningh van hae pracuwen en het fatzon vant Volck
E. Zijn onze Scheppen die onder Zeijle gaen
F. is onze Schaloup die de Pracuwen weesom haelde

▷ 殺人犯灣
這是塔斯曼船長手下的藝術家繪製的圖，描繪荷蘭人與毛利戰士在殺人犯灣（今日金灣）爆發小規模衝突。

速速登船逃之夭夭。塔斯曼後來取道幾個太平洋島群（今斐濟、東加及索羅門群島）及新幾內亞，返回了巴達維亞。

新荷蘭

1644 年，塔斯曼二次出航，這次是沿著新幾內亞的南岸向東航行，後來又轉往南方航行。但他遍尋不著托雷斯海峽，沒辦法直接往東挺進目的地南美洲。塔斯曼於是掉頭向西，沿南方大陸的北岸航行，測繪了這塊大陸的海岸線，並且觀察沿途的地理情形和棲息生物。除此之外，他也把這裡命名為新荷蘭（New Holland）。然而，對荷蘭東印度公司而言，塔斯曼的發現無疑極為令人失望。他既沒有找到新的航路，新荷蘭也沒有商貿機會。荷蘭人對這塊大陸的興趣迅速消散，而塔斯曼這趟航行後要等上 55 年及 126 年，才分別有英國的威廉・丹皮爾與詹姆士・庫克造訪此地（見 172-75 頁）。

▷ 科羅內里地球儀
這是威尼斯人文琴佐・科羅內里（Vincenzo Coronelli）製作的地球儀，勾勒出 17 世紀末的世界是什麼模樣。上頭已經看得到新荷蘭的蹤影，但東部海岸並沒有詳細描繪，情況一直要到庫克船長在 1770 年造訪後才有改變。

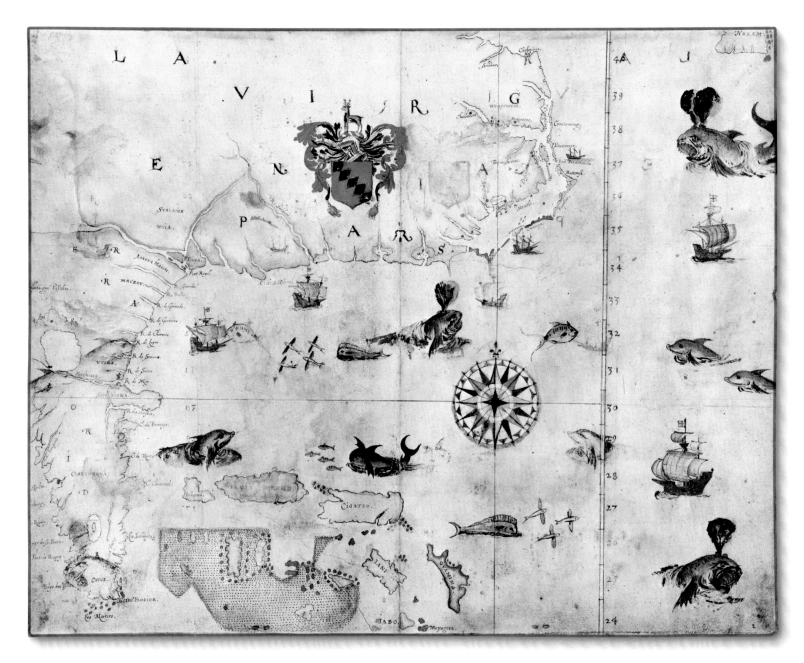

△ **怪獸出沒**
1585年，約翰·懷特（John White）伴隨沃爾特·雷利爵士（Sir Walter Raleigh）遠征維吉尼亞（Virginia），期間繪製了這張有海船和海怪的地圖，展示從切薩皮克灣（Chesapeake Bay）到佛羅里達礁島群（Florida Keys）的美國海岸地形。

殖民美洲

一旦葡萄牙跟西班牙拿下中南美洲絕大部分的土地，北歐強權就只能爭奪氣候較冷、較不被看好的北美沿岸地區。

時至16世紀末，美洲已經被「發現」得差不多了。繼哥倫布（見110-13頁）後，西班牙人胡安·龐塞·德萊昂（Ponce de Leon）也在1513年登陸如今的佛羅里達州，而葡萄牙人埃斯特昂·戈麥斯（Estêvão Gómez）則沿緬因州河岸航行，1525年時甚至可能駛入紐約港。征服者德索托（Hernando de Soto）亦深入內陸探索，成為首個跨越密西西比河的歐洲人，他後來1542年時也在此過世。

但是到目前為止，在新世界安家落腳會碰上的困難，多半是讓人退避三舍，即使度過難關，也得不到什麼豐厚的回報。到了1600年，北美唯一存在的永久殖民地僅有西班牙人1565年在佛羅里達所建的聖奧古斯丁（Saint Augustine）。

殖民北美洲

1585 年，英國人本來在北卡羅來納州海外的羅諾克島（Roanoke Island）設了一處殖民地，但結果後來卻消失無蹤，這個謎團至今還未解開。不過 1606 年的時候，有一群商人仍然創立維吉尼亞倫敦公司（Virginia Company of London），募款要遠航尋覓出產黃金、白銀或寶石的新殖民地。這間公司不負眾望地派出三艘船，載著共 104 名移民出航，最終在 1607 年 5 月底達北美東岸，並以英國國王之名建立了據點「詹姆斯鎮」（Jamestown）。

這處殖民據點碰上不少困難，原因是當地不產黃金，就連任何潛在獲利龐大的經濟作物也種不出來。1609 年 10 月時這個殖民據點還有 500 人，待到春天來臨只剩下了 60 人。接下來幾年間，這裡都得仰賴英國送來的優質補給才能勉強存活。不過 1612 年時，這邊的移民設法種出菸草並進行外銷，從此改變了當地的命運。到了 1619 年，這裡轉為永久據點，也變得適合家庭落地生

◁ 詹姆斯鎮

詹姆斯鎮是英國人在美洲的首個永久據點，建造時間約是1615年，這幅畫重現了當時的情景。

根，值得英國運來一船「可敬的未婚女子」到這邊落地生根。

朝聖先輩

商業利益並非移民的唯一動機。現代美國之所以號稱自由之地，跟他們的基礎可是習習相關。從一開始，北美就是逃離宗教迫害的歐洲移民尋求庇護的地方。早在 1564 年就有 300 名左右的法國胡格諾教

徒逃來北美，並在現今佛羅里達傑克孫維（Jacksonville）附近建立了名為「卡洛琳堡」（Fort Caroline）的據點，只可惜因為聖奧古斯丁的西班牙人想讓法國打消拓展領土的野心，隔年就派了一批軍隊來把他們屠殺殆盡。

相較而言，英國清教徒倒是順利了不少。他們認為英國國教擺脫不了天主教的過去，已經是無可救贖，因此出發尋找一個未受玷汙的全新國度，希望實踐更「純淨」的信仰形式。1620 年 11 月，這群清教徒搭乘的五月花號（the Mayflower）抵達位在位在現今麻薩諸塞州的鱈魚角（Cape Cod），接著四處探勘位置，最終在 12 月登陸普利茅斯港（Plymouth Harbour），並受後世稱為「朝聖先輩」。儘管他們碰上了跟詹姆斯鎮移民一樣的困境，時至隔年 2 月已有一半的人過世，但這些朝聖先輩仍在第一個夏天成功種出作物，並以豐富漁獲作為補充。

接下來幾年間，英國本土清教徒的處境愈來愈艱難，也愈來愈

▽ 賽古盾印第安人

約翰‧懷特在首批英國移民在洛亞諾克（Roanoke）建造一座堡壘時，畫下了當地賽古盾（Secotan）勇士的樣貌。在此之前，從沒有英國人畫下任何北美的人事物。

▷ 詹姆斯鎮教堂

這座殘破的磚塔是詹姆斯鎮僅存下來的建物，由英國移民在1639年建造。磚塔本身結構雖有部分更換，但仍是美國最古老的建築之一。

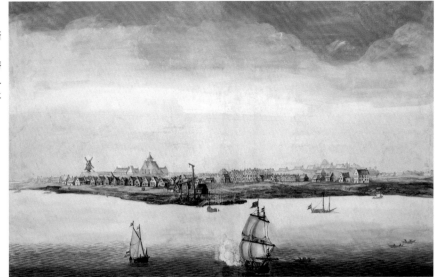

▷ **新阿姆斯特丹的風景
（1664年）**
約翰尼斯・凡布斯
（Johannes Vingboons）
的畫中看得到新阿姆斯特
丹的港口。同年，英國人
從荷蘭人手上搶走這塊土
地，並重新命名為紐約。

>> 多人橫跨大西洋來到北美。1630
年，已有約 1 萬名清教徒抵達麻
薩諸塞州，並建立不少新的殖民地，同
年又有 11 艘船載著 1,000 名左右的人
和牲口前來，讓這個數目繼續上升。這
群人建立的移民據點，很快就會變成波
士頓（Boston）繁榮興盛的港口。

新尼德蘭

同一時間，其他歐洲移民也接連來到美
洲落腳。法國人占據現今加拿大的部分
地區，中大西洋地區散布著芬蘭和瑞
典聚落，佛羅里達州跟西南端（今新
墨西哥州）有西班牙人的據點，荷蘭
人則落腳他們稱為「新尼德蘭」（New
Netherland）的東岸地區。1609 年，英
國探險家亨利・哈德遜受荷蘭東印度公
司委託出航探索北美洲沿岸的水灣，想
找出通往東印度群島的西北水道。哈德
遜沿著如今以他為名的哈德遜河向上航
行，最遠抵達今天的奧巴尼（Albany），
並宣稱這塊土地屬於荷蘭東印度公司。
他並沒有找到西北水道，但這塊土地後
來成了毛皮這類貴重商品的絕佳來源。

哈德遜的探險航行不久後，荷蘭
人就接著登陸北美。1614 年，荷蘭商
人成立新尼德蘭公司（New Netherland
Company），隔年在奧巴尼附近建立了
奧蘭治堡（Fort Orange）跟美洲原住民
貿易，以布料、酒、火槍與小件飾品交
換海狸與水獺的毛皮。六年後，合併重
組的荷蘭西印度公司（Dutch West India
Company）著手安排長久定居事宜；
1624 年，首批移民搭著新尼德蘭號
（Nieu Nederlandt）啟程前往北美。

紐約

荷蘭新移民一到北美，就
四散到荷蘭西印度公
司土地上的據點。
有些偏遠據點證實
無法長久經營，其他
則因為美洲原住民而變得
太過危險。1626 年初夏，荷蘭人為此
用價值 60 荷蘭盾左右的小飾品跟美洲
原住民買下了曼哈頓島（Manhattan），
並在島上建起新阿姆斯特丹堡（Fort

▽ **〈朝聖先輩登陸〉**
這幅約翰・麥克雷
（John C. McRae）製作
的19世紀雕版畫，描繪
朝聖先輩在1620年11月
21日抵達北美海岸的情
景，背景還看得到他們
搭乘的五月花號。

◁ **朝聖先輩的帽子**
海狸皮毛是這些移民重要的收入來源。這些
皮毛會加工處理成毛氈，並製成類似這樣的
帽子。據說圖中這頂帽子的主人是朝聖
先輩康士坦斯・霍普金斯
（Constance Hopkins）。

New Amsterdam），1655 年
時已有 2000 到 3500 名居民，後來更成
為新尼德蘭省的中樞。新尼德蘭省跟英
國殖民地一個很大的不同點在於人口結
構：新尼德蘭的人口有一半不是荷蘭

◁ **新阿姆斯特丹**
這是1660年製作的「城堡平面圖」（Castello Plan），後來1916年重新繪製，展示出曼哈頓島南端新阿姆斯特丹的街區分布。1664年，新阿姆斯特丹更名為紐約。

人，而是德國人、瑞典人、芬蘭人、法國人、蘇格蘭人、英國人、愛爾蘭人和義大利人。這些人雖然來自不同國家，卻都歸荷蘭人管轄。

隨著新尼德蘭愈來愈繁榮，英國人也覬覦起這塊土地。早在1498年，熱那亞出身的喬瓦尼・卡博托（John Cabot）就受英國聘用，前去探索紐芬蘭（Newfoundland）到德拉瓦（Delaware）的沿岸。英國人認為既然這趟航程比哈德遜早了一個多世紀，他們應享有這片土地的優先聲索權。

「曼哈頓島上很可能有四、五百人，來自不同教派跟國家。」

依撒格・饒覺神父（Isaac Jogues），他曾在1643至44年間造訪新阿姆斯特丹。

1664年，英王查理二世的弟弟約克公爵（Duke of York）派了一支艦隊來占領這塊殖民地，並把新阿姆斯特丹和整個新尼德蘭改名為紐約（New York）。西班牙和法國在北美占據的土地顯然多上許多，英國殖民據點僅限於靠大西洋側的狹長地帶，不過因為多數移民都是從東岸登陸，因此英語和普通法就成了北美洲的主流。

سليمانيه جامعى

حصارلر

اياصوفيه

اوليا چلبى

اسكودار مهرماه سلطان جامع

探險家，1611－1682年

愛維亞‧瑟勒比

除了在土耳其之外，很少有人聽過愛維亞‧瑟勒比（Evliya Çelebi）的大名，但這位鄂圖曼帝國的探險家幾乎一輩子都在四處旅行，而且留下了史上最偉大的旅行文學之一。

在鄂圖曼帝國的鼎盛時期，愛維亞‧瑟勒比是蘇丹的廷臣（çelebi為土耳其語「紳士」的意思）。他於1611年出生在伊斯坦堡，1640年首次出發探險，一直到1682年過世的這段期間，大半人生都在四處遊歷。愛維亞過世的時候，他已經造訪了從俄羅斯到蘇丹等18個君主國、親眼見證22場戰役，並且親耳聽聞147種不同語言。這些事蹟都鉅細靡遺地記在他共計十部、兼具自傳和日誌性質的《旅遊見聞錄》（*Seyahatname*）中。

童年夢想

根據愛維亞的說法，這一切源自他在20歲那年所做的一場夢，先知穆罕默德在夢中祝福了他想遊歷世界的夢想。不過，愛維亞的首部作品是從家鄉開始，其中

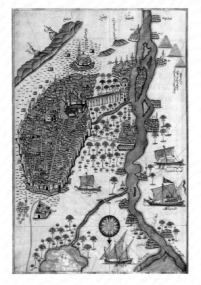

◁ **皮瑞‧雷斯的開羅地圖**
這是鄂圖曼海軍將領皮瑞‧雷斯（Piri Reis）製作的16世紀初開羅地圖，17世紀的旅人常會參考他的地圖，愛維亞也不例外。

描繪的是伊斯坦堡和周遭地區的事物。在第二部作品中，他則造訪了安納托力亞、高加索、亞塞拜然和克里特島。愛維亞不但繼承豐厚家產，家族關係也強而有力（他父親曾是鄂圖曼帝國的金匠），因此足以負擔旅行費用，但他仍常常擔任伴外交使節團出訪的次要官員，以自身勞力換取旅行機會。舉例來說，他1665年曾跟著一個使節團到維也納跟哈布斯堡王朝（Habsburgs）簽訂和平條約。愛維亞是虔誠的穆斯林，除了可以單憑記憶背誦《古蘭經》，而且每週五都會朗誦一番，但他卻也深為維也納的聖斯德望主教座堂（St. Stephen's Cathedral）折服。據他筆下所言，那裡的唱詩班任誰聽了都會「眼眶含淚」。不過愛維亞倒也羞辱了不少文化，例如他說「匈牙利人是比較受人尊重跟乾淨的異教徒，因為他們早上起床不會跟奧地利人一樣用尿洗臉。」

愛維亞在旅途中遇到了佛教徒、巫師、耍蛇人與走鋼絲的人，但他故事並非沒有過度渲染（解釋），例如他提到有個保加利亞女巫的故事，這女巫不但自己化身成母雞，還把孩子通通也變成了小雞。儘管書中不無這些誇張情節，愛維亞的著作仍是世人一窺17世紀鄂圖曼帝國生活的重要指南。

◁ **振筆疾書的作家**
這幅現代的微型畫描繪了愛維亞在桌邊寫旅遊見聞的情境。

▷ **乘風破浪**
愛維亞當年出航探險，搭的多半是這種鄂圖曼帝國的三桅客船。

大事紀

- **1611年** 出生伊斯坦堡，父母是來自屈塔希亞（Kütahya）的富裕人家。
- **1631年** 夢見先知穆罕默德要他上路旅行。
- **1640年** 首次造訪安納托力亞、高加索、亞塞拜然和克里特島。
- **1648年** 造訪敘利亞、巴勒斯坦、亞美尼亞和巴爾幹半島。
- **1655年** 造訪伊拉克和伊朗。
- **1663年** 他在荷蘭鹿特丹（Rotterdam）作客，宣稱自己見到了美洲原住民。
- **1671年** 前往麥加朝聖。
- **1672年** 造訪埃及和蘇丹，並定居開羅。
- **1682年** 在開羅或伊斯坦堡辭世。
- **1742年** 《旅遊見聞錄》手稿在開羅的一間圖書館被發現，後來被帶回伊斯坦堡，並變得廣為人知。

旅人在17世紀的典型商隊驛站過夜

咖啡

17 世紀，全球各地的交流日益頻繁，而很少商品像咖啡豆那麼適合闡述此一現象。

人類發現咖啡的歷程有許多傳聞，但眾人一致同意發現的地點應是衣索比亞又或是葉門。大家也讚譽這種由咖啡豆烘烤製成、味苦色棕的飲品有讓人精神一振的效果。這種飲品從非洲之角（Horn of Africa）一帶港口向外傳播，早在 1511 年麥加就有飲用咖啡的記錄，到了該世紀末更成為中東與土耳其大半地區的熱門飲品，傳播途徑無疑是成千上萬名來自伊斯蘭世界、每年造訪麥加的朝聖者。

咖啡不但是居家飲品，更出現在全新的大眾咖啡館。咖啡館除了喝咖啡、談天以外，還有音樂工作者巡迴表演、專業說書人講述故事，客人也會玩西洋棋等遊戲。咖啡館成了當時八卦和新聞的來源，大家只要想知道目前發生的事情，就會去一趟咖啡館。正因如此，當權者不免視咖啡館為可能煽動叛亂的地方，常常會禁止人民喝咖啡。鄂圖曼帝國的專制強人穆拉德四世（Murad IV）在 1623 年登基時，就下令禁止咖啡。要是發現有人私下沖煮或飲用咖啡就會懲以毒打，若是第二次抓到，更是直接縫入袋中、拋進博斯普魯斯海峽。

沒多久，咖啡就傳到了歐洲。起初大眾因為它帶有一點伊斯蘭味道而心存疑慮，但這種疑慮很快就煙消雲散，尤其就連教宗克勉八世（Pope Clement VIII）都親自祝福這項飲品。從 1650 年左右起，歐洲各地紛紛冒出了許多咖啡館，而且跟阿拉伯和土耳其世界一樣，咖啡館也成了眾人發起熱烈討論的地方，還有各種新聞與小冊子流竄的場所。咖啡館在促進智識辯論上的影響力極大，甚至有人以一杯咖啡的價錢暱稱它為「一便士大學」（Penny Universities）。1675 年，英格蘭本土已有超過 3000 間咖啡館，其中許多店名無不是向咖啡起源地致敬，譬如土耳其人的頭（Turk's Head）、薩拉森的頭（Saracen's Head）或是蘇丹（The Sultan）等等。

▷ **君士坦丁堡的咖啡館**
阿瑪迪歐·佩西歐斯（Amadeo Preziosi）在1854年繪製的水彩畫，描繪出咖啡館中形形色色的人，其中有兩位戴著紅帽的希臘人、一位戴著圓錐形帽的伊斯蘭苦行僧、一位身著紫袍的波斯人，還有負責照料煙管的非洲男孩。角落一隅的爐上還放著兩大壺咖啡。

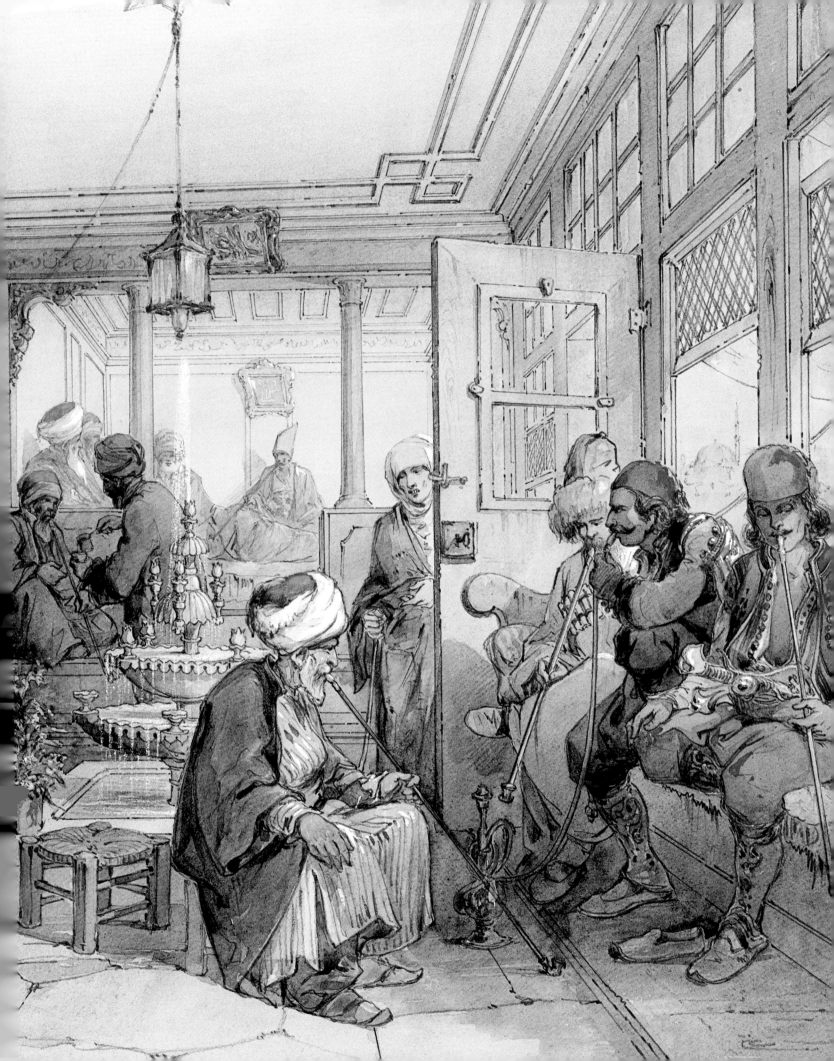

大西洋的奴隸船

奴隸制度造成了人類史上最大規模的集體遷移之一。有多達 1200 萬名非洲人被銬上鎖鍊，強行送往大西洋彼端。

「我到了岸邊，第一個看見的就是大海，還有一艘奴隸船，那艘船下了錨，正等待『貨物』上船。眼前事物讓我一時間驚訝不已，但當我被送上船後，這股情緒很快轉為驚恐。」寫下這段文字的是奧拉達·艾奎亞諾（Olaudah Equiano）。他 11 歲那年在奈及利亞遭人抓上奴隸船，並載運到中美洲的巴貝多（Barbados）。他後來寫下自己的故事，在 1789 年公開出版，並成為前非洲奴隸所寫的一大重要著作，也為廢奴運動積累不少支持。

殖民地的勞動力

非洲奴隸貿易最早可以追溯回 1526 年，當時是葡萄牙人完成了首次非洲到美洲的跨大西洋奴隸運送航程，到艾奎亞諾的著作問世時，歐洲奴隸貿易已存在超過 250 年之久。繼葡萄牙人之後，不少歐洲國家很快也加入這門生意，其中較值得注意的包括英國、法國、西班牙與荷蘭。這些國家並未發明奴隸制度，因為好幾世紀以來非洲早有相關制度，但他們的確把效率提升到了從所未見的程度。非洲本土的奴隸有朝一日或許還能回家，但那些送往海外的奴隸可就沒有這種慰藉了。

歐洲人多半是從當地仲介手中取得奴隸，這些仲介會走訪非洲內地搜刮俘虜，接著逼迫他們長途步行到岸邊。來自歐洲的船隻會載運大量貨品到非洲，並以此交易奴隸，等到甲板下方滿載銬著腳鐐的奴隸後，他們就會啟程橫跨大西洋。早期的時候，每五名奴隸就有一位撐不過為期兩個月的航程，後來才有醫生受聘上船降低死亡率，並且避免利潤損失。

歐洲殖民者是這項貿易的推手，原因是他們正忙著開拓剝削新世界的領土，極度缺乏勞動人力。首批非洲奴隸被送到了葡萄牙與西班牙在南美洲的殖民地，後來又運到加勒比海群島和北美洲。1619 年，第一批非洲奴隸抵達了英國殖民的詹姆斯鎮。

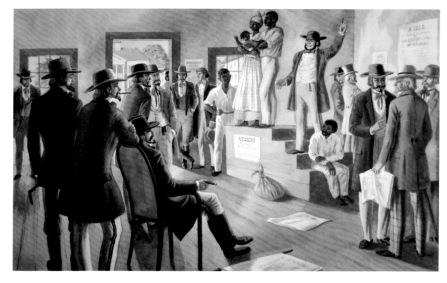

△ **奴隸拍賣**
這張圖畫在1861年刊登於《倫敦新聞畫報》，此為後來上色的版本。圖中是維吉尼亞州里奇蒙的一場奴隸拍賣會。

▽ **腳鐐**
沒什麼比限制奴隸的腳鐐和手銬更能象徵奴隸貿易。一直到1860年代初期的美國大農場，都還看得到有人使用這些器具。

▷ **布魯克斯奴隸船**
這個模型展示了英國奴隸船布魯克斯號（Brookes）的內部構造，並且描繪了船上609名男女老幼必須面對的惡劣環境。這個模型也廣泛受到複製，目的是讓大眾更了解奴隸貿易的黑暗面。

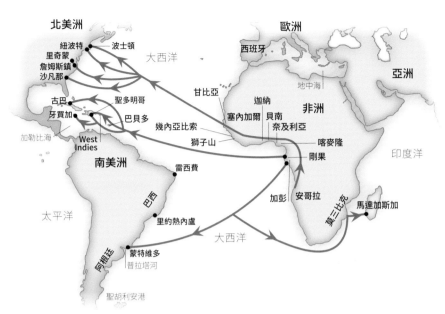

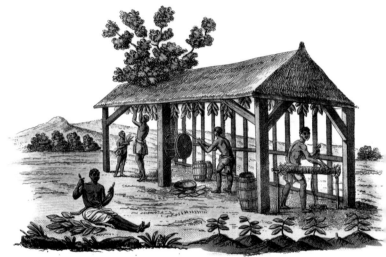

◁ **死亡之旅**

跨大西洋的奴隸貿易是人類史上最大規模的放逐行動，為此付出的人命可能也是史上最誇張的。約1200萬名奴隸被運出非洲，但順利抵達美洲的只有1100萬左右。

▽ **大農場生活**

奴隸勞動不但推動加勒比海群島的甘蔗農場，也帶動了北美洲的菸草與棉花種植。1860年，美國已有400萬名奴隸，其中約六成為棉花業貢獻勞力。

三角貿易

大西洋的奴隸貿易在 17 世紀大幅成長，往來載運的奴隸比過去 150 年還多了五倍以上。這時運送最多奴隸的是英國人，主要出口地點是西非。他們稱霸了整個 18 世紀，而且此一世紀的奴隸貿易量足足上升了三倍。

奴隸船在美洲卸下「貨物」後，船長就能備辦新世界的貨品，並運往歐洲販賣。因此奴隸販子通常得跑上三趟行程，而且每趟都會獲取利潤：首先從歐洲運貨到非洲，接著從非洲運奴到美洲，最後從美洲運貨回歐洲，這種經營模式也稱為「三角貿易」。在奴隸之中，艾奎亞諾是少數得以重獲自由的例子。他 1797 年過世時，廢奴運動已獲得不少支持，但一直到奴隸制度真正廢除為止，仍有 350 萬名非洲人民遭到奴役。

「每天幾乎都有同伴在將死之際被帶上甲板，我每小時都預期自己會跟他們步上一樣的命運。」

曾為奴隸的奧拉達・艾奎亞諾

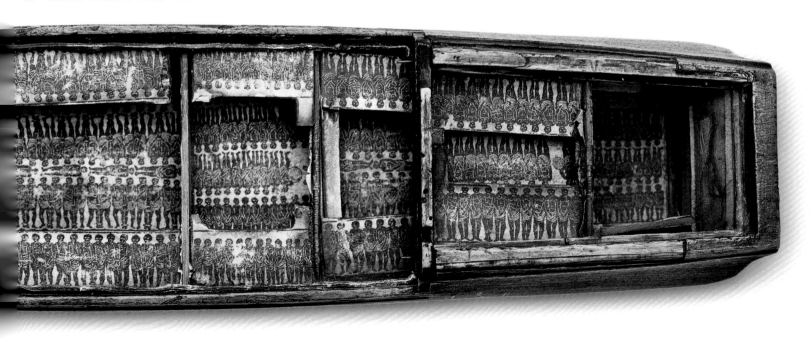

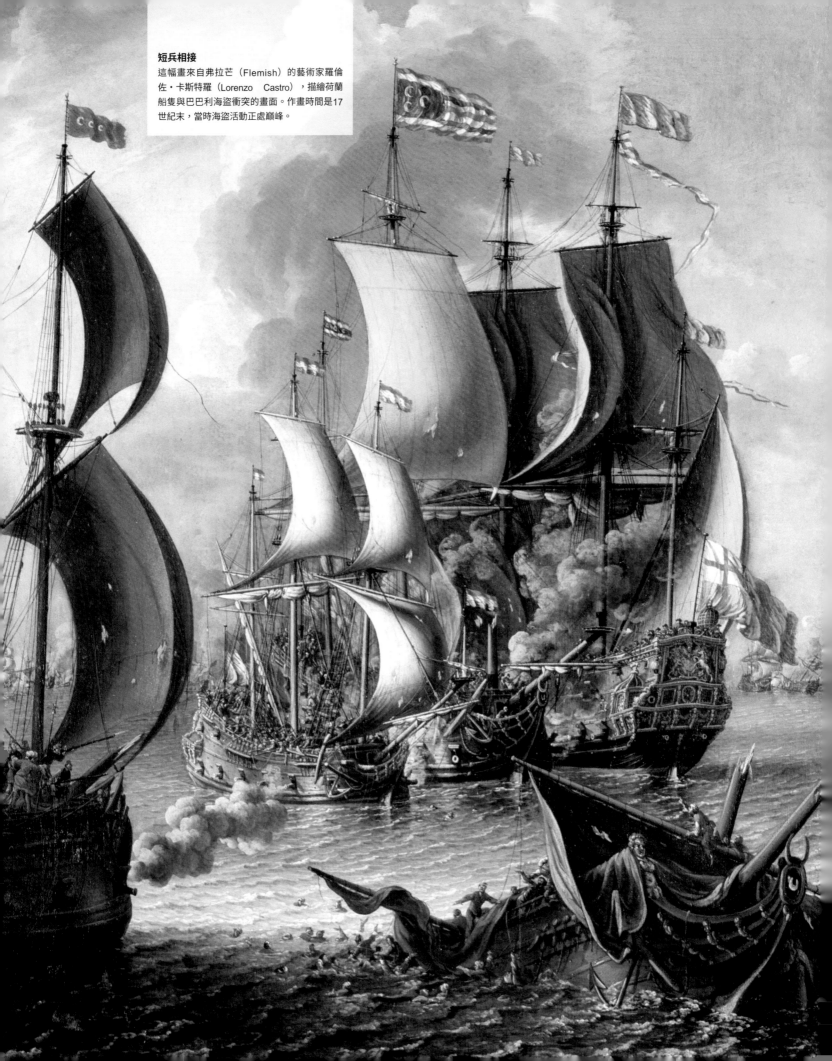

短兵相接

這幅畫來自弗拉芒（Flemish）的藝術家羅倫佐・卡斯特羅（Lorenzo Castro），描繪荷蘭船隻與巴巴利海盜衝突的畫面。作畫時間是17世紀末，當時海盜活動正處巔峰。

海盜生涯

副在公海橫行的海盜雖然常跟搶劫擄掠扯上關係，但也有些人在競逐金銀財寶之際，闖出了一趟又一趟的非凡航程。

「在我看來，要一個人永不離開自己國家、永不了解世界其他地方，這種情況應該只適合女人。」這段話出自夢想踏遍世界的法國人哈維諾·德·魯桑（Raveneau de Lussan）。撇開性別歧視不談，他實現夢想的方法非常有趣：成為海盜。

合法搶劫

17 世紀下半葉可說是海盜的黃金年代，尤其如果這「黃金」指的是「積累財富」。對魯桑這樣受過良好教育的紳士來說，當海盜不但可以四處旅行、到處冒險，還能發大財。而且這件事不一定構成犯罪，畢竟海盜背後常有政府撐腰，准許他們去劫掠敵國的船隻和港口。

16 世紀末，歷史上第二位環球航行的法蘭西斯·德瑞克（Francis Drake）就曾在美洲西岸劫掠西班牙貨物，英格蘭女王伊莉莎白一世（Elizabeth I）還授予他爵位作為獎勵。亨利·摩根（Henry Morgan）也曾洗劫巴拿馬城（Panama City），他的故事衍生了虛構故事《鐵血船長》（Captain Blood），他本人也因功受封為牙買加總督。

魯桑 1663 年出生，16 歲時就已抵達法國掌控的西班牙島（Hispaniola），並加入荷蘭海盜羅倫斯·德·格拉夫（Laurens de Graaf）的船隊。等到他20 歲出頭時已經可以獨當一面，帶領自己的船員。魯桑在太平洋一帶洗劫城鎮、伏擊西班牙海軍好幾年後，他跟夥伴都認為擄掠來的錢財已經足夠，因此決定取道瓜地馬拉返家。這趟旅程共計 59 天，480 名船員中有 84 人因病過世，或在叢林中迷失了方向。他們最終順利抵達加勒比海，隨後揚帆返回西班牙島。當地總督盛情歡迎魯桑一行人回歸，還形容他們這趟冒險是「此世紀最偉大與了不起的航行」。

巴巴利海岸

北非的巴巴利海岸（Barbary Coast）是僅次於加勒比海的海盜猖獗之地，從地中海、西非濱海地區到北大西洋都為這些穆斯林海盜侵擾。他們的主要目標是捉捕基督徒，來供給鄂圖曼帝國的奴隸貿易。巴巴利海盜中，荷蘭人哈倫的揚·楊松（Jan Janszoon van Haarlem）是經歷頗為精采的一位，他同時也以木拉特·雷斯（Murat Reis）之名在外走跳。

楊松曾占據西英格蘭的蘭迪島（Lundy）五年，也劫掠過冰島。1631年，他靠泊愛爾蘭西部的小鎮巴爾的摩（Baltimore）擄走了 108 名鎮民，其中只有兩位後來可以重歸故土。鄂圖曼帝國為了表揚他，就封他為塞拉共和國（Republic of Salé，當時為海賊飛地，現為摩洛哥城市）的海賊元帥。

△ **達布隆金幣**
海盜從西班牙殖民地掠奪了數千枚金幣，這是其中一枚1714年鑄造的金幣。

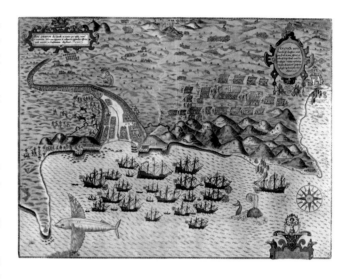

△ **洗劫西班牙人**
在英國人眼中，法蘭西斯·德瑞克儼然是一位英雄，但對西班牙人來說，他不過是個海盜。1585年，德瑞克洗劫了好幾處位在加勒比海的西班牙據點，其中包括聖地牙哥（Santiago）。在這幅彩繪地圖中，可以看到該據點遭到海盜圍攻。

女扮男裝的海安妮·邦妮與瑪麗·里德準備上工

背景故事
海賊女王

海盜船並不允許女人上船，但出生愛爾蘭的安妮·邦妮（Anne Bonny）卻挑戰常規，穿著舉止都模仿男性，擔任起了海盜棉布傑克（Calico Jack）的大副。不只如此，她也恰好是棉布傑克的情人。另一位女扮男裝的海盜是英國的瑪麗·里德（Mary Read）。她以馬克·里德（Mark Read）之名加入英國海軍，有次出航去西印度群島途中，她所乘坐的船隻遭到海盜劫持，後來就也加入對方船隊。1720 年，她跟棉布傑克和邦妮一起乘著他們的復仇號（Revenge）出航，卻遭到海盜獵人強納森·巴奈特（Jonathan Barnet）船長一網打盡。據說，邦妮留給傑克的最後一段話是：「很遺憾在這裡看到你，但你當時要是像個男人一樣戰鬥，現在就不會像條狗一樣吊在這裡了。」

蒙兀兒帝國遊記

到了 16、17 世紀，歐洲人要造訪印度已是愈來愈方便，因此接連有旅人記錄下了蒙兀兒帝國當時的榮光、先進程度與宏偉建築。

在 13 世紀馬可波羅東遊之前（見 88-89 頁），歐洲對印度的印象多只是神話與傳說。不過接下來兩百年間，由於愈來愈多歐洲旅人到了印度去見識馬可波羅所謂的「世上最富裕且壯麗的省分」，這些看法也開始慢慢改變。

第一印象

義大利商人尼科洛·達康提（Niccolò de' Conti）是早先幾位詳盡記敘印度的歐洲人，他從 1419 年起就跟著馬可波羅當年的路線旅行，途中也在印度待了一小段時間。半世紀過後，俄羅斯商人阿發那西·尼吉丁（Afanasy Nikitin）也取道亞塞拜然和波斯前往印度，他在當地待了三年，並把觀察心得記述在《三海紀行》（*The Journey Beyond Three Seas*）一書中，提供了有關當時印度人民與習俗的豐富資訊。

達康提這趟旅行也催生了 1450 年的弗拉毛羅地圖（Fra Mauro Mappa Mundi），地圖顯示從歐洲出發也許有航路可繞過非洲抵達印度。葡萄牙人後來證實這條航路確實存在，印歐雙方的

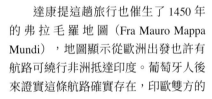

▽ 珠寶商人日記
法國珠寶商人尚－巴蒂斯特·塔維尼爾以六次航往東方出名，他的遊記中還收錄了他在印度找到的鑽石的圖解插畫。

商貿與文化往來也跟著成長。無可避免的是，有鑑於征服和剝削開發是當時歐洲人的重要任務，葡萄牙人很快就宣稱自己擁有印度南方的大片領土。接下來一個世紀間，英國、荷蘭與法國等海上強權不甘落後，也紛紛在印度建立據點。不過，倒不是所有人都是純粹為了利益才造訪印度大陸。

1563 年，義大利人西薩·費德里奇（Cesare Federici）為了「一睹世界的東方」而拜訪印度。他在亞洲待了 18 年，後來返回威尼斯，1587 年出版了自己的旅行故事。法國珠寶商人尚－巴蒂斯特·塔維尼爾（Jean-Baptiste Tavernier；1605–89 年）則結合生意跟自己對旅行的熱情，先後造訪了波斯跟印度。他 1675 年出版了《塔維尼

△ 勒克瑙鬥象
這幅雕刻畫來自弗朗索瓦·貝尼爾的《1656-1668 年之蒙兀兒帝國遊記》，描繪的是蒙兀兒王朝的鬥象情景。當時大象不但用來狩獵、軍事行動，也用於娛樂活動。

爾的六趟航行》（*The Six Voyages of Jean-Baptiste Tavernier*）一書，記錄下自己的生涯事蹟。不過，最有趣的還是法國人弗朗索瓦·貝尼爾（François Bernier；1625–88），他造訪印度的時候正好是蒙兀兒帝國皇帝沙賈汗（Shah Jahan）掌權，這位皇帝也是泰姬瑪哈陵的建造者。

宮廷御醫

貝尼爾出生農家，在巴黎接受教育，後來更憑藉著三個月的密集課程成為醫生。令人驚豔的是，他輾轉成為了

> 「眾人應該注意到黃金和白銀……最終都流向了印度斯坦。」
>
> 弗朗索瓦·貝尼爾論印度的富裕程度

背景故事
印度人在歐洲

歐洲船隻首次抵達亞洲後，其實也提供了印度人跟歐洲貿易的新航路。大概從 1600 年起，許多印度人就紛紛西進，但一直到很後來才有人開始書寫相關經歷。前三位撰寫旅遊經歷的人用的不是阿拉伯語，就是波斯文，但第四位希克·迪恩·穆哈默德（Sake Dean Mahomed）卻是以英文書寫。穆哈默德出生印度東北部，後來成為英國東印度公司的實習外科醫師。1782 年，他到英格蘭開了號稱當地的第一間印度餐廳，還引進了印式按摩浴（shampoo）。1794 年，他出版《迪恩·穆哈默德遊記》（*Travels of Dean Mahomed*）一書，這也是第一本英文寫成的印度旅行見聞錄。

希克·迪恩·穆罕默德的肖像

蒙兀兒帝國的宮廷御醫，而且即使沙賈汗逝世，繼位的奧蘭澤皇帝（Emperor Aurangzeb）仍把他留用。貝尼爾觀察敏銳，宮廷上的大小事件都看在眼中，例如不同文化與宗教如何融合在一起，還有沙賈汗的眾位兒子為了王位如何激烈競爭。貝尼爾身為宮廷一分子，也走遍了印度北部、旁遮普和喀什米爾等地。他不但是首位到訪這些地區的歐洲人，而且很長一段時間以來，他也是唯一膽敢冒這種險的歐洲人。他後來撰寫《1656-1668 年之蒙兀兒帝國遊記》（*Travels in the Mogul Empire*，AD1656-1668）一書，記述了自己的種種經歷。

▷ **年輕時的奧蘭澤**
這幅1635年的圖畫描繪沙賈汗較小的三個兒子。奧蘭澤（圖中）是蒙兀兒王朝的最後一任皇帝，從1658到1707年，共在位49年。

「我坐驛馬車的時候，常常發現換個位子會讓人舒服不少，但這樣就換另一個地方瘀青了。」
美國作家華盛頓・歐文（Washington Irving）

驛馬車

到了 16 世紀，驛馬車開始往返城鎮之間，讓大家不必承受徒步行走或騎馬通勤之苦。

早期的旅人若要走陸路，只能騎馬或徒步，馬車專為皇室貴族服務，而且通常是女性貴族成員。這些重要人士會派僕人向前探查最方便通行的路線，有時碰到權充道路的郊野車轍小道，還得負責清整和修復道路。根據記載，英國伊莉莎白一世在任內（1558-1603 年）就花了大量錢財在馬車上。這可能也是馬車為什麼在仕紳階級中蔚為風潮，不過多數人仍然認為男人應該騎馬而非坐馬車，否則有失男子氣概。

馬車不只在英格蘭大受歡迎，到了 17 世紀中葉，驛馬車也開始往返許多歐洲城市。差不多也是這個時候，大家開始稱呼它為「驛馬車」，因為這種交通工具每一階段只會走 16 到 24 公里，接著就會到驛站休息並換馬上路。這也是當時陸上旅行極慢的原因。1657 年，從倫敦到切斯特（Chester）共 292 公里的路程，就得要花上六天時間。此外，乘坐馬車也不是什麼舒服的事。這些馬車缺乏避震系統，而且車廂裡最多會擠上八位乘客，二等座乘客要坐在車廂後方的露天籃座，三等座乘客則得屈居車頂，冒著被彈飛出去的風險。

18 世紀，不少收費公路信託（turnpike trust）紛紛成立，提供品質更好的道路並收取用路費，而綿密的驛站網路也逐漸建立起來，讓旅人有個過夜的去處。用馬車運送信件的創新服務出現後，進一步推動了這方面的發展。現在，路上不但有驛馬車奔馳，也有郵件馬車往返。此外，驛馬車還採取了名叫「柏林」的德國設計，除了搭配彎曲金屬彈簧懸吊裝置，車廂也改為容納四人，兩側各有一扇門，整體變得舒適不少。接下來又加上不少改良設計，譬如車廂原先只配有窗簾，現在則換成可以擋風遮雨的玻璃窗。在美國，康科特馬車（Concord coach）則以皮帶作為避震器，馬克‧吐溫描述那像是「生了輪子的搖籃」。一直到 1830 年代鐵路問世前，驛馬車都是常見的長途交通工具。

◁ **準備上路的驛馬車**
驛馬車是當時最舒適的長途旅行工具。這幅畫來自查爾斯‧庫伯‧亨德森（Charles Cooper Henderson），描繪乘客從驛站出來上車的情景，時間大概是19世紀初。

冰封的東方

16世紀末，俄羅斯因為向西發展受阻，就把視線投向了東方。大無畏的探險家踏上旅程，前去探索開拓西伯利亞的廣袤極凍大地。

恐怖伊凡（Ivan the Terrible，1547-84在位）是俄羅斯第一位沙皇，他在位時力圖拓展領土，但向西為波蘭和瑞典阻撓，向南又碰上克里米亞韃靼人，他最終把視線投向了東方，投向烏拉山脈（Ural Mountains）和更遙遠的西伯利亞。西方花了250年左右才徹底殖民北美洲，但俄羅斯探險者僅用了約65年就從西邊的烏拉山脈拓展到東邊的太平洋。

俄羅斯的哥薩克人打頭陣進入西伯利亞，四下獵取白鼬、狐狸和黑貂。跟美洲的情況一樣，這些早期的探險者通常沿著河道前進，俄羅斯在當地的第一個據點托波爾斯克（Tobolsk，1585年設立）就設在額爾濟斯河（Irtysh）與托波爾河（Tobol）的匯流處。這些殖民者途中也遇到很多原住民部落，跟美洲的情況如出一轍。有些原住民向他們伸出援手，例如分享地理知識，但其他則較具敵意。但不論原住民的態度友不友善，俄羅斯人認為他們享有一切領土的殖民權，並且需要教化這些「野人」。當地原住民後來遭到屠殺、染上疾病，並且酒癮纏身，人數因此銳減。

抵達太平洋

1627年，哥薩克探險家彼得・別克托夫（Pyotr Beketov）帶領俄羅斯人抵達西伯利亞中部的布里亞特（Buryatia）。五年後，他們在莫斯科往東4,880公里的地方，建立了孤懸在外的據點雅庫次克（Yakutsk）。這時，他們離西伯利亞東岸只有800公里遠，但一直到七年後的1639年8月，冒險家伊凡・

貝加爾湖
一直到1643年，來自俄羅斯的哥薩克人庫爾巴特・伊凡諾夫（Kurbat Ivanov）才首次見到了貝加爾湖。這座湖泊在冬季一到五月會結冰，湖邊周遭溫度甚至可能降到攝氏-19度。

▷ **西伯利亞之路**
西伯利亞之路是建來連通歐洲俄羅斯和中國的道路，路面冬天會結凍，因此如圖所示，大家會靠狗拉雪橇來移動。

莫斯克維欽（Ivan Moskvitin）一行人才成為首批抵達太平洋的俄羅斯人。1642 年庫爾巴特‧伊凡諾夫（Kurbat Ivanov）繪製首張俄羅斯遠東地區的地圖時，就有參考他們當時的報告。

伊凡諾夫本身也是探險家，而且熱切想要填滿他地圖上的空白地方。因此，他隔年帶著一隊 74 人的遠征隊五，沿著勒拿河（River Lena）去尋找傳聞中的遼闊水域。這塊水域就是貝加爾湖（Lake Baikal），不但是世上最深的湖泊，也是容積最大的淡水湖。伊凡諾夫是首位把這座湖泊繪入地圖並加以描述

的俄羅斯人。

不過短短一陣子，俄羅斯就已併入了全球陸地面積約 12 分之一、大概 1300 萬平方公里的領土，一路從北極地區橫跨到中亞，又從烏拉山脈延伸到日本海。不過，待人探索的地方還有很多。

斯塔諾夫山脈之外

俄羅斯人目前發現的領土僅有少數適合農業發展，因此他們派了雅庫次克官員瓦西里‧波爾亞科夫（Vassili Poyarkov）向南探索接壤中國的地區。

波爾亞科夫帶了 133 名手下從雅庫次克出發，順著數條河流向南來到了斯塔諾夫山脈（Stanovoy Range，又名外興安嶺）。在重重山脈之外，他發現了西伯利亞南部的阿穆爾河（Amur，又稱黑龍江），還找到一塊適合農業的肥沃土地。但波爾亞科夫一行人橫跨斯塔諾夫山脈時卻遭到中國人驅趕，俄羅斯一直到 1859 年才正式吞併這個地區。

到了 17 世紀中葉，當時的俄羅斯征服東方極凍大地後，統治疆域已經跟現代俄羅斯聯邦大致相符。還未測繪入地圖的只剩下北極那端的海岸線和西北邊的堪察加半島（Kamchatka）。要等到下一世紀的北方大探險隊遠征後，這些地方才會在地圖上出現。

背景故事
流放之地

西伯利亞遭到殖民沒多久就成了流放犯人的地方。如此一來，不但方便歐洲俄羅斯掃除不受歡迎的對象，也讓西部的荒野有人進駐定居。「我們必須移除體內的有害物質，這樣身體才不會腐壞，其實人民群體也是一樣的道理。」托波爾斯克主教（Bishop of Tobolsk）1708 年這麼宣稱。「有害的部分務必要切除。」遭流放的人民必須沿著西伯利亞之道（Sibirsky trakt），拖著鐐銬、蹣跚步行前往西伯利亞，時間可能會花到兩年之久。到了離莫斯科 1770 公里遠的托波爾斯克（Tobolsk）後，人犯的鐐銬會被移去，因為此刻他們已是深入荒野，根本無處可逃。不過他們要抵達指定流放地，刑期才會開始計算。

為囚犯上鐐銬，俄羅斯庫頁島，1890年代

北方大探險

俄羅斯沙皇一方面殖民西伯利亞，另一方面則兩度派出探險隊去探勘帝國擴張版圖的極北跟遠東疆界。
第二次的遠征就是「北方大探險」。

△ **維圖斯・白令**

白令雖是丹麥人，但卻
效忠俄羅斯沙皇，負責
探索後來命名為白令海
峽的地區，也為俄羅斯
在北美大陸取得一處立
足點做好了準備。

彼得大帝（1682-1725 年在位）
是把俄羅斯轉型為歐洲強權
的沙皇，他併吞了鄂圖曼帝
國與瑞典帝國部分領土，但建立一支現
代的俄羅斯海軍才是他最偉大的軍事成
就。海軍若要運作良好，必須要熟知母
國的海岸地形，但當時的地圖上仍有許
多未經測繪的空白處。

來自丹麥的維圖斯・白令是獲派去
測繪這些地區的人。他不但是水手，也
是製圖師，1704 年加入迅速擴張的俄
羅斯海軍，並就此服務了 20 年之久。

1725 年，白令領著彼得大帝的命令，
前往北太平洋去探勘西伯利亞有沒有陸
地連接阿拉斯加。

這項計畫開始前兩年，都在把人
力跟物資從新都聖彼得堡運到西伯利亞
的另一端。一直到 1727 年 7 月，白令
才抵達太平洋一側的簡陋據點鄂霍次克
（Okhotsk）。他們從首都運來了繩子、
風帆，還有包括船錨等鐵製零件，但就
是沒帶木材。他們先用這些物資造了兩
艘小船，後來一路探險到俄羅斯遙遠東
北部的堪察加半島，並在當地打造了大

天使加百列號（Archangel Gabriel），
航向開放海域。白令在途中緊貼俄羅斯
海岸線前行，因此沒注意到僅 110 公里
遠的阿拉斯加，但他證實俄羅斯跟阿拉
斯加間只有一片開闊的海域，並沒有陸
橋連結。

1730 年夏天，白令返回聖彼得堡，
結果因為沒找到美洲海岸遭到海軍官員
批評。不過三年後，彼得大帝的繼位者
凱薩琳一世又委派白令踏上第二次遠
征。

▷ **船難**

白令乘坐的船在科曼多
爾群島的一座荒蕪島嶼
失事，當地距離堪察加
半島不過175公里的距
離。白令跟另外30名船
員都葬身此地，這座島
後來也命名為白令島。

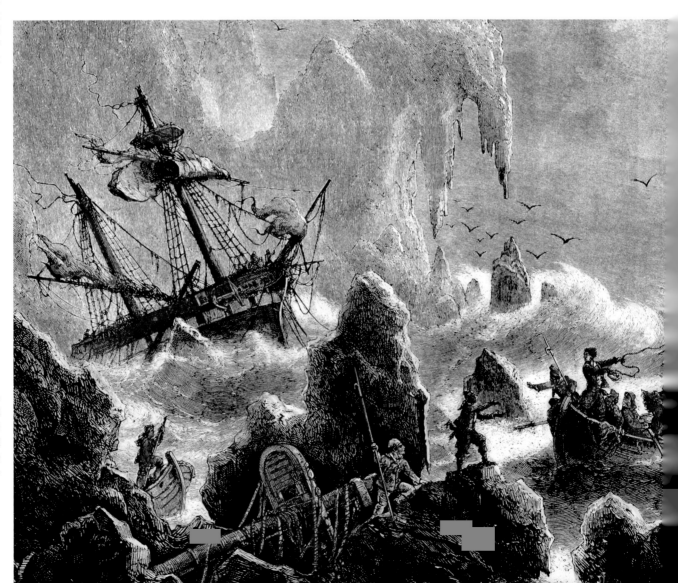

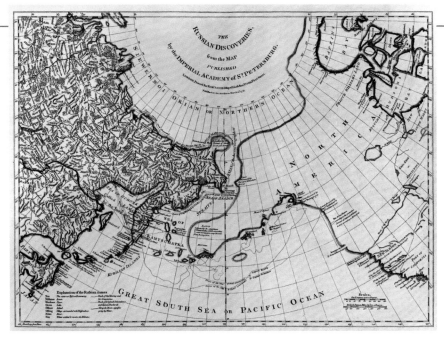

◁ **俄羅斯的發現**

這張英文地圖參考的是聖彼得科學院（St Petersburg Academy of Science）1754年出版的地圖，上面展示出白令跟奇里科夫當年遠征的航線。

悲劇之旅

第二次遠征共動員了 3000 人，或許是至今規模最大的科學探險活動，其中分為三組：一組負責測繪西伯利亞北岸，另一組負責去西伯利亞進行科學調查，最後一組則由白令帶領去繪製北美洲的海岸地形，並確立俄羅斯在太平洋地區的利益。

探索太平洋的這組人花了十年準備，1741 年 6 月搭著兩艘造於鄂霍次克的船隻離開堪察加半島，白令本人搭乘聖彼得號（St Peter），他的副手阿列克謝・奇里科夫（Alexei Chirikov）則乘坐聖保羅號（St Paul）。不過幾天時間，這兩艘船就在霧中失去了彼此蹤影，但在 7 月 16 號這天，白令望見了陸地。兩天後，包括德國博物學家蓋歐格・威廉・斯特拉（Georg Wilhelm Steller）在內的登陸小隊登上凱阿克島（Kayak Island），成為第一批踏足阿拉斯加土地的歐洲人。

因為遲遲沒跟聖保羅號會合，物資也漸漸耗盡，白令決定向西返航。途中雖然頻頻遭遇暴風雨，船員也染上壞血病，但還是在 11 月 4 日看見陸地。悲劇的是，白令一行人原本以為這塊陸地是堪察加半島，結果卻是一座無人居住的小島。他們在島上的永凍土用漂流木造了小屋，並度過了整個冬天，最後總共死了 31 人，其中包括白令本人。等到氣候好轉，剩下的 46 名倖存者用聖彼得號殘骸造了一艘小船，設法駛回了堪察加半島。聖保羅號同樣順利返航，途中發現了幾座新的島嶼，但也失去了半數船員。北方大探險雖然損失不小，但不但測繪了西伯利亞靠北極一側的海岸地形，也發現了阿拉斯加、阿留申群島（Aleutian Islands），還有科曼多爾群島（Commander Islands）。後人為了紀念白令，除了用他的名字命名白令海峽，還有白令海跟白令島。這次北方大探險隊帶回的報告、地圖和樣本，讓俄羅斯後來能夠擴張到阿拉斯加。一直到 1867 年，俄羅斯人才把阿拉斯加賣給了美國。

△ **斯特拉海牛**

這種體積龐大的哺乳動物以博物學家蓋歐格・威廉・斯特拉命名，但牠們被發現後短短27年就因獵捕滅絕。

▽ **堪察加半島**

這是德國博物學家蓋歐格・威廉・斯特拉繪製的素描，描繪的是俄羅斯遙遠東北部的堪察加火山半島。這座半島是白令兩次遠征探險的起點。

「我們來美洲只是為了把水帶回亞洲嗎。」

蓋歐格・威廉・斯特拉聽聞他們只要取得足夠的水就要離開凱阿克島後的評論。

計算經度

因為計算經度有許多困難，許多偉大的發現之旅都是運氣跟技巧成分一樣多。但其實只要一位尋常無奇的木匠，就能讓水手知道自己當下的方位。

△ **約翰·哈里森**

哈里森是自學有成的英國木匠，後來轉職為鐘錶匠，並發明了航海精確時計，讓水手在海上也能計算經度。多虧哈里森的發明，水手不管在世上何方都能知道自己的位置。

▽ **夕利群島船難**

1707年，四艘英國軍艦跟超過1300人因為航行出錯而葬身夕利群島，英國政府為此設下獎金，希望有人能解決測量經度的問題。

回顧哥倫布、麥哲倫跟達伽馬等人在15、16和17世紀完成的偉大發現之旅，他們一旦遠離陸地，可真的就是「四顧茫然」。就算靠著地圖和指南針，仍難以準確測量出當下的經度方位，因此就算是經驗最老道的船長，多半也只能憑藉運氣或上帝恩典。

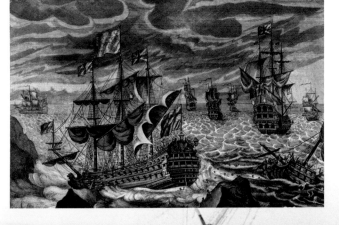

航位推測法

要判斷自己在海上的方位，就必須要知道經緯度。緯度提供南北向的方位，經度則是東西向的位置。任何水手都能靠著太陽高度或地平線上的引導星來計算出緯度。哥倫布在1492年那趟極具歷史意義的航程中，就單純是沿著緯度直線前行。

然而，水手要評估自己離母港向東或向西多遠，就得仰賴「航位推測法」（dead reckoning）：領航員會把一根原木拋向船外，並觀察木頭多快漂離船身。如此一來，他可以粗估船隻的速度，再搭配上航程方向（從星星或指南針判斷）、船隻在特定航道上航行多久，並加減掉海流跟風的因素，水手就能大略判斷他的經度方位，或說他已往西或往東航行了多遠。這個方法非常不準確，而且常常造成致命的結果。1707

年10月22日，四艘返航的英國軍艦錯估方位，結果在英格蘭西南端附近的夕利群島（Scilly Isles）擱淺，超過1300名人員喪命。

解決方案

好幾個世紀以來，判斷經度的問題困擾了許多絕頂聰明的人。理論上來說，最佳解決方案是讓船員比較船上跟母港的時間，因為每一小時的日出時間差異就等同經度 15 度，距離約是 1666 公里。只要日正當中的時候把船上的時鐘調到中午，就能推出當地時間，但要追蹤原本所在地的時區才是真正的難題。18 世紀初，許多船隻被派去探索新領土，並且愈來愈多財富流通海上，但當時並沒有時鐘耐得住溫度變化，或是經受船隻乘風破浪而不故障。因此，各大海上強權都想要找出解決方法。英國

◁ **航海鐘H1**
這是約翰・哈里森1730到35年間實驗製作的航海鐘，是他設法解決計算經度問題的第一步。

政府在夕利群島的慘劇發生後，更是祭出了最豐厚的獎賞。1714 年的《經度法案》（Longitude Act）承諾，只要任何人找出「實際可行且有效」的方法來判斷經度，就可以獲得 2 萬英鎊（約等同現今的 280 萬英鎊）酬勞。沒想到提出解決方案卻是意想不到的人物：約克郡自學有成的木工約翰・哈里森（John Harrison）。他雖然沒受過錶匠訓練，

但不到 20 歲就幾乎全用木頭製作出了人生中的第一尊擺鐘。他後來用防鏽材料設計出一系列不必潤滑的零摩擦時鐘，並且讓內部活動零件就算有外力影響，也能跟彼此維持完美平衡。他把不同金屬整合在一起，只要其中一個零件因溫度膨脹或收縮，其他零件會因應變化，抵銷掉膨脹或收縮的效果。

然而，負責頒發獎金的科學家當時深信天文裝置才是解決問題的方法，因此對哈里森的時鐘抱持懷疑態度。哈里森足足花了 40 年，才因為英王喬治三世支持而得到獎金。不過，真正證明哈里森成功的事情，是他的時鐘成了船隻的標準配備，後來更大量製造，逐漸演變為今天的手錶。登月太空人阿姆斯壯返回地球後到英國首相官邸唐寧街十號用餐，期間他就舉杯向哈里森致敬，稱他為「開啟我們這趟旅程的人物」。

△ **哈里森的經度錶**
哈里森知道經度問題的解答不在大型時計，而在於體積較小的錶。他在1759年完成這隻得獎的錶。

> 「多虧上帝的全能眷顧和上佳運氣……航行才沒有出更多差錯。」

英國日記作者塞謬爾・皮普斯（Samuel Pepys）談自己1683年造訪丹吉爾（Tangier）的航程。

▽ **本初子午線**
為了確定船隻所在地的經度，必須要有一個大家都同意的起點，或稱本初子午線（prime meridian）。1851年，同時是英國皇家海軍學院所在地的格林威治（Greenwich）獲選為經度的起點。

庫克船長的旅程

庫克船長曾三次遠航，探索世界的面積比史上任何一人都還要廣闊。他的發現和航海方法激勵了後世許許多多的探險家。

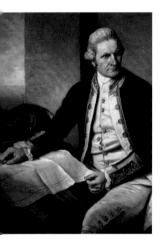

△ **國家英雄**
庫克船長出身卑微，原本只是食品商手下的學徒，但後來卻成了偉大的探險家。他不但是傑出的航海家，也證明自己是能夠激勵人心的領袖，尤其面對逆境更是這樣。

來自英國的威廉・丹皮爾原本是知名海盜，後來轉作博物學家。英國海軍 1699 年派他去調查新荷蘭（今澳洲），但他報告的重點指出當地並沒有太多值得開發的資源。一直到英法兩國從商業競爭轉為互相開戰，大家才又重啟填補地圖空白的競賽。

庫克船長 18 歲首次出航，跟著商船隊在英格蘭東岸運送煤炭。1755 年他加入英國皇家海軍，並在英法爭奪北美殖民地的七年戰爭中累積不少測繪經驗。接下來的和平時期，他受命指揮一艘船，並前往測繪紐芬蘭的海岸線。

△ **高明的航海家**
踏上第三趟太平洋之旅時，庫克船長就用這個六分儀測出太陽在地平線上的高度，進而算出緯度。他也帶了一個鐘來計算經度。

庫克船長的首航

庫克船長的航海技術贏得了英國皇家學會（Royal Society）的注意，1768 年派他帶領科學探險隊去大溪地（Tahiti）觀測「金星凌日」的現象。這個現象接下來百餘年間都不會再現，而且觀測這一現象對改善航海技術可說相當重要。庫克受命指揮新船「奮進號」（HMS Endeavor），船上包括天文學家查爾斯・格林（Charles Green）等船員，還有植物學家約瑟夫・班克斯（見 176-77 頁）等一小批科學助手和畫家。大溪地任務結束後，庫克又替英國海軍出了另一趟目標更宏大的祕密任務，也就是往南航行探索，因為「那裡可能找得到一片遼闊的大陸或陸地」。當時的人相信南半球必有一塊廣闊大陸，這樣才能平衡北半球的遼闊陸地，而英國海軍希望庫克為英國拿下這塊領土。如果找不到陸地，庫克則會直接航向紐西蘭，並拿下這塊領土。

奮進號向南航行很遠一段距離，遠到庫克能夠確認接下來並沒有適合居住的陸地。他接著遵照指令，直接向西航行，測繪紐西蘭的海岸，證實亞伯・塔斯曼的理論：紐西蘭是由兩座島嶼組成，並且沒有連接更大的陸塊。

庫克後來從紐西蘭出發，乘著奮進號前往新荷蘭（今澳洲）還沒探索

◁ **庫克船長的航路**
庫克船長曾出航探索三次，橫跨地球上許多未經測繪的地方。他不但測繪澳洲和紐西蘭的海岸、探索夏威夷，還是第一個穿越南極圈的人。

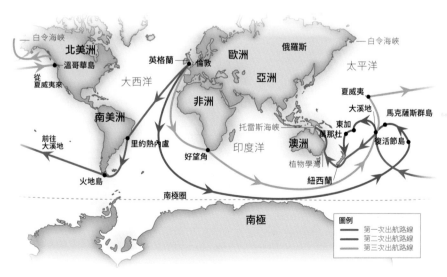

圖例
— 第一次出航路線
— 第二次出航路線
— 第三次出航路線

△ **各地本土文化**
庫克船長遠征期間獲得了許多玻里尼西亞和太平洋當地文化的資訊，還取得不少木製文物，這個海豹形狀的木碗（可能來自阿拉斯加）就是一例。

過的東部地區。1770 年 4 月 19 日，他們的登陸小隊順利上岸。班克斯因為發現不少新的植物物種，顯得興奮不已，庫克於是命名當地為植物學灣（Botany Bay）。庫克測繪了整片東部的海岸地形，也順利經過危險的大堡礁（Great Barrier Reef），並把這塊地區納入英國直轄殖民地。他後來也航過托雷斯海峽（Torres Strait），證實新荷蘭跟新幾內亞並沒有連在一起，接著就返航回家。

庫克船長的第二次遠航

英國海軍仍然認為南方大陸可能存在。因此，庫克 1772 年再次出航，這次指揮的是決心號（HMS Resolution），隨航還有姊妹船探險號（HMS Adventure）。他的任務是要再往南行，航行到沒人到過的地方。

出海三年期間，庫克沿著南極圈的下緣航行，還抵達了南極冰架。他雖然沒法破冰前行，但已經比過去的航海家都還接近南極點。庫克為了證實後面沒有其他大陸，就繞行了這片結凍大地，後來向北返航，又探索了一回大溪地跟紐西蘭，並首次造訪復活節島、馬基斯群島跟新赫布里底群島（New Hebrides）。這些島嶼多半已經被先前的探險家發現，但庫克是首位較準確測繪這些地方的人。另外，他這趟也帶了一個哈里森的時計（見 170 頁），所以才能確定經度座標，為南太平洋的現代航海圖奠定基礎。

◁ **復活節島**
1774年3月，庫克造訪復活節島，深深被這幅19世紀手工雕刻畫中的「巨石像」震懾。「每座石像頭上都有一個巨大的圓柱石。」他這麼表示。

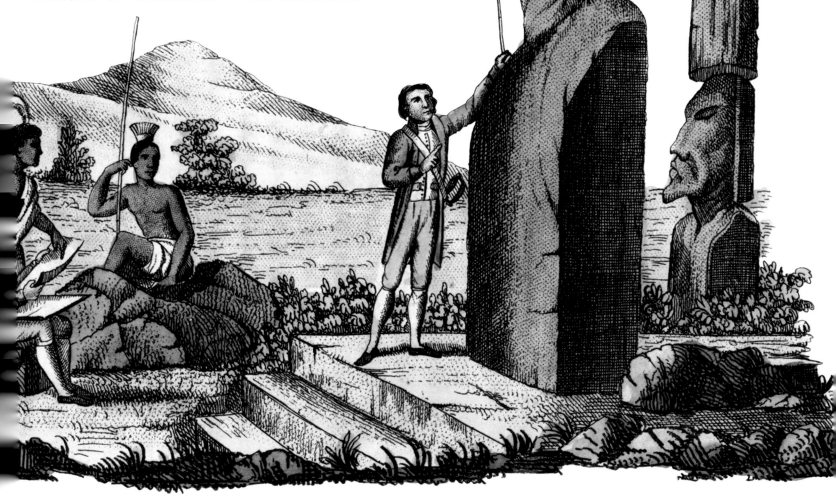

△ **異國動物**
庫克第二次遠征探險的時候，隨船畫家記錄了一些在太平洋遇到的動物，例如這隻蝠魟。

庫克船長的最後遠航

庫克這次返航後受到英雄般的歡迎，英國皇家海軍還准許他榮譽退役。然而，庫克這人沒辦法遠離海洋太久。他當時雖然已近 50 歲，但還是把目光投向北太平洋跟航海事業的另一項重要目標：找出西北航道，讓大家可以從美洲上方往返太平洋跟大西洋。

1776 年 7 月，庫克再次乘著決心號前往大溪地，接著朝北航向未知的夏威夷群島，用贊助者三明治伯爵（Earl of Sandwich）來替這些島嶼命名：三明治群島（Sandwich Islands）。庫克一行人是首批登陸這裡的歐洲人，而且還受到當地居民的熱烈歡迎。他後來繼續向北航行，花了整個夏天測繪從溫哥華到白令海峽的北美海岸地形，但找不到一條可供通行的航路。

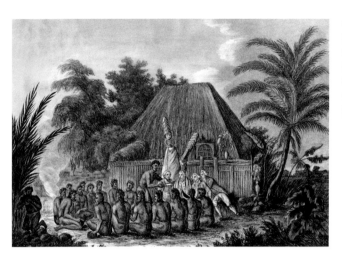

◁ **第三次遠航探險**
如圖所示，庫克船長命名為三明治群島（今夏威夷）的島民原本對水手熱烈歡迎。但等到他們第二次拜訪時，卻演變成了悲慘的結局。

1779 年，庫克向南返回夏威夷，但這回卻碰上了災難。2 月 14 日，他去調查島民偷盜小船的事情時，遭到憤怒的當地部落島民刺死。在查爾斯・克拉克（Charles Clerke）的指揮下，

探險隊繼續進行任務，但還是沒辦法找到西北航道，並在隔年返回英格蘭。

給後世的遺贈

庫克的探險航程在博物學、海洋學、人

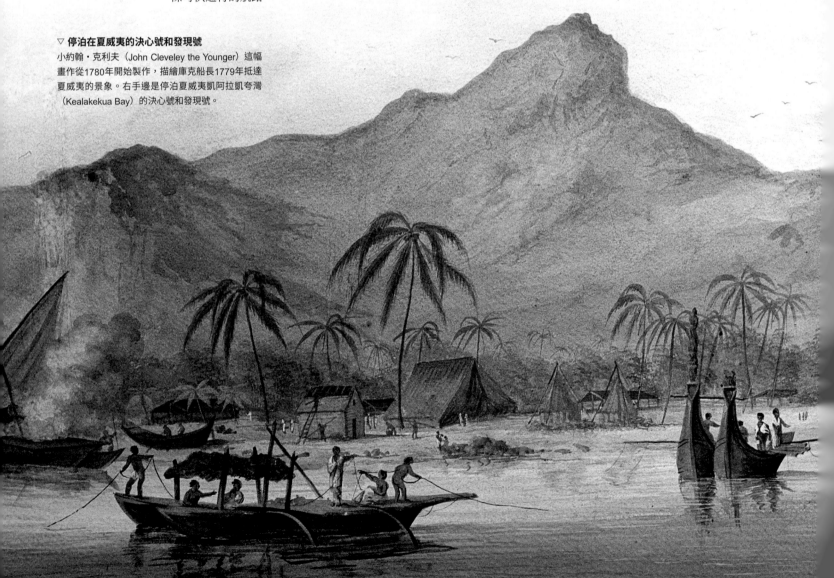

▽ **停泊在夏威夷的決心號和發現號**
小約翰・克利夫（John Cleveley the Younger）這幅畫作從1780年開始製作，描繪庫克船長1779年抵達夏威夷的景象。右手邊是停泊夏威夷凱阿拉凱夸灣（Kealakekua Bay）的決心號和發現號。

種學、人類學和其他科學領域中都有重要地位。此外，他也留下了航海人應該遵照的行為標準。在船上，他的海員當時待遇極佳，吃得也好，死於壞血病的人不多，而雖然他在夏威夷群島喪命，但他上岸後的作為也受到後人參考。庫克可說是體現了和平、科學的探索精神。

背景故事
拉彼魯茲伯爵

1785 年，尚－弗朗索瓦·德·加洛（Jean-François de la Galaup，又名拉彼魯茲伯爵）帶領一支探險隊伍出航，想進一步拓展庫克船長的既有成果。他帶著一批科學家與測量員，乘著星盤號（L'Astrolabe）跟指南針號（La Boussole）橫跨大西洋，並且繞行南美洲，抵達復活節島。探險隊接著駛向夏威夷群島跟北太平洋，測繪加拿大的海岸地形，但他們跟庫克船長一樣找不到西北航道。拉彼魯茲伯爵一行人抵達堪察加半島後，先是發送報告回法國，後來則向南去調查英國人在澳洲的動靜。1788 年 1 月，他們抵達植物學灣，當時英國的第一艦隊正好運了罪犯到此建立首個據點。3 月 10 號，拉彼魯茲伯爵啟航前往新喀里多尼亞（New Caledonia），卻從此消失不見。40 年後，世人才發現他的船隻在聖克魯斯群島（Santa Cruz Islands）遇難。

1785年的拉彼魯茲伯爵的肖像畫，不久後他就踏上最後一趟航行。

「**野心**不只帶我來到了比前人都還遙遠的地方，我想也到了任何人類可及的範圍。」

庫克船長1774年3月的日誌。

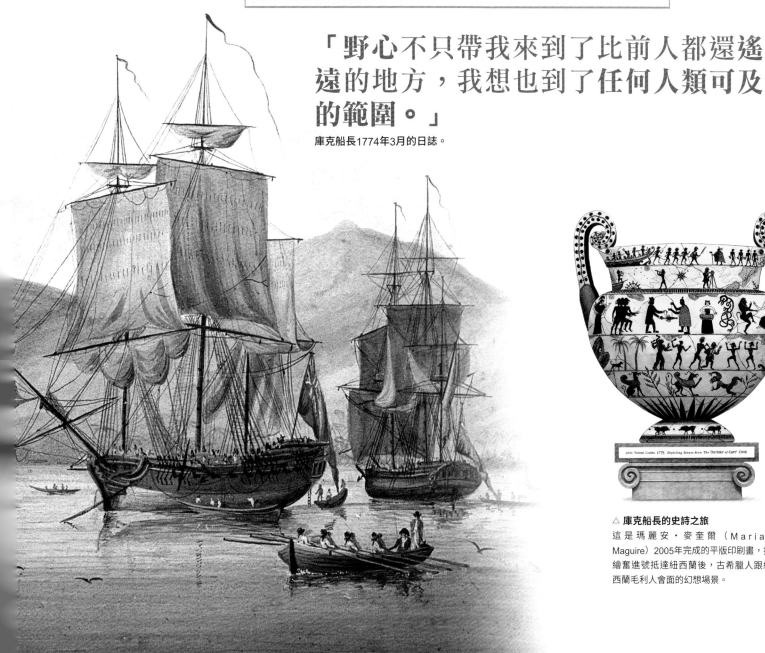

△ **庫克船長的史詩之旅**
這是瑪麗安·麥奎爾（Marian Maguire）2005年完成的平版印刷畫，描繪奮進號抵達紐西蘭後，古希臘人跟紐西蘭毛利人會面的幻想場景。

新博物學家

時至今日，單純為了科學出發探索是再正常不過的事，但在 18 世紀這卻是前所未聞，一直到奮進號出航後才有改變。

▽ **昆蟲盒子**
約瑟夫・班克斯從奮進號遠征收穫了超過4000種昆蟲，包括現存倫敦自然史博物館（Natural History Museum）的蝴蝶標本箱。

除了 1733 到 1743 年的北方大探險等少數例外，大多探索之旅的目的都是要充盈國家資本，而不是充實科學知識。這也是為什麼奮進號出航（見 172-75 頁）如此獨特。從一開始，庫克船長的遠征之旅就心繫科學。造訪大溪地的主要任務是要記錄金星凌日的現象，次要任務則是記錄島上的動植物並帶回樣本。庫克為此帶上了來自英格蘭林肯郡的年輕博物學家約瑟夫・班克斯。他對博物學非常熱情，年紀雖輕卻已編撰了一篇英國本土植物的研究，後來也擔任博物學家，一起出航去拉布拉多和紐芬蘭。班克斯繼承了大片土地跟財富，家境相當富裕，雖然才 25 歲卻可以自掏腰包，提供約估 1 萬英鎊為奮進號添購設備，比船隻本身成本還高上三倍。「他們有一座厲害的博物學圖書室，裡面有各種捕捉跟保存昆蟲的機器、各種珊瑚漁業可用的漁網、拖網跟鉤子，甚至還有一個外觀奇妙的望遠鏡裝置，只要放入水中就可以清楚看到很深的底部。」奮進號上的科學家約翰・艾利斯（John Ellis）這麼寫道。

瑞典人卡爾・林奈烏斯（Carl Linnaeus）是班克斯的偶像，這位人物前往拉普蘭（Lapland）考察，開創了對於原住民的系統性研究，並且探究他們如何用植物來進行醫療、宗教或其他活動，這門學問現在稱為「民族植物學」（ethnobotany）。林奈烏斯雖然沒有遊歷四海，但他在植物學上的創見卻是影響深遠。年輕的班克斯是跟他通信往來的其中一人，而奮進號上另一位成員丹尼爾・索蘭德也是林奈烏斯過去的學生。達爾文的祖父伊拉斯謨斯・達爾文（Erasmus Darwin）後來還把林奈烏斯的許多著作從拉丁文翻成英語。

替世界分門別類

在大溪地時，奮進號的天文學家忙著設置觀測臺，班克斯跟助手則開始蒐集從鳥類跟植物到地方習俗與武器等各種事物。抵達紐西蘭後，他們也繼續收集各種物品，後來在澳洲仍是一樣。1771 年 7 月奮進號總算停靠英國多弗（Dover），這時船上有超過 1 千件動物標本，包括歐洲從未見過的奇妙有袋動物。此外還有 3 萬件脫水並壓製的植物標本，其中 1400 件都是當時科學所不知道的品種。之前從來沒有遠征隊帶回規模跟意義都這麼重大的樣本。

班克斯後來就沒有跟著庫克船長出航，但他身為英國皇家學會會長，還

「為了自然史出海，沒有比這更恰當、更優雅的目標了。」

跟隨奮進號出航的博物學家約翰·艾利斯

是繼續資助遠征計畫。其中有趟遠征是調查麵包果能否作為營養的食物來源，因此要把大批麵包樹從原生的大溪地移植到英國在加勒比海一帶的島嶼。出這次任務的是邦蒂號（HMS Bounty），由威廉·布萊（William Bligh）船長領隊出航，但途中因為手下弗萊契·克里斯汀（Fletcher Christian）發起叛變，導致這次任務從未實現。

接下來幾個世紀裡，大無畏的博物學家承繼了奮進號起頭的工作，其中值得一提的是亞歷山大·馮·洪保德（見

◁ **新物種**
這幅畫起源自隨奮進號遠航的畫家雪梨·帕金森（Sydney Parkinson）當初所畫的袋鼠素描。

192-93 頁），他年輕時曾赴英格蘭跟班克斯見面。班克斯也是威廉·傑克遜·胡克（William Jackson Hooker）的贊助人，這位人物曾在冰島、法國、義大利跟瑞士等國探索、蒐集事物和分門別類，後來更成為倫敦皇家植物園（Kew Gardens）的負責人。他兒子約瑟夫·達爾頓·胡克（Joseph Dalton Hooker）不但是 19 世紀數一數二偉大

的植物學家，也是達爾文的好友。就算要說約瑟夫·班克斯起了頭的成果，為達爾文改變世界的進化論奠定基礎，也不算是言過其實。

△ **齒葉班克樹**
齒葉班克樹（*Banksia serrata*，又名老人班克樹）在澳洲東岸被發現，如果忽略島嶼名稱不提，這是少數用班克斯這位知名英國博物學家命名的植物。

◁ **亨利·華特·貝茲的筆記本**
亨利·華特·貝茲（Henry Walter Bates）也是值得一提的英國博物學家。他最知名的事蹟是遠征亞馬遜地區，花了11年探險跟研究，並帶回超過1萬4000種物種，其中多數是昆蟲。

南美短吻鱷大戰紅尾筒蛇
因為工會不許女性使用油畫顏料，梅里安後來
成了水彩畫跟銅版雕刻的大師。這張精美的畫
採用精製皮紙，顏料為水彩跟水粉，作畫時間
是1705到10年間。

雨林中的藝術家

探險家踏上一趟趟發現之旅的同時，業餘藝術家也開始大肆探索自然界的事物。

綜觀 17、18 世紀，許多海外神奇動植物不斷湧入歐洲，為當地藝術家提供了不少新的繪畫主題。有些畫家到頭來決定要親自走訪這些奇妙動植物的生長地。最早踏上這種冒險之旅的畫家之一是一位中年的離婚婦女，這在當時可是很不尋常的事。

1647 年，瑪麗亞・西碧拉・梅里安（Maria Sibylla Merian）在德國出生，她的父母都是瑞士人，爸爸還是一位版畫家兼繪圖員。梅里安從小熱愛昆蟲跟繪畫，還會精心繪製她自己捕捉跟培植的水果、花卉和昆蟲。她 18 歲結婚，生了兩個女兒，後來一邊從事繪畫跟教學工作，一邊照顧孩子，直到她離開丈夫前往丹麥一處公社才結束這種生活。接著，梅里安又搬到阿姆斯特丹，並在 52 歲時賣掉所有財產，寫了一份遺囑，帶著小女兒前往荷蘭在南美洲的殖民地蘇利南。

來到蘇利蘭後，梅里安闖出了自己的一片天。儘管困難重重，她還是深入雨林去蒐集植物跟昆蟲。「要是森林中有路可走，真的可以找到非常多的事物，只可惜這裡荊棘與蒺藜密布，我非得派奴隸拿斧頭在前頭開路不可。」後來，梅里安因為受瘧疾或黃熱病所苦，不得不返回阿姆斯特丹，但她籌錢出版了一系列自己的作品選集，包括 1705 年出版的《蘇利南的昆蟲變形記》（The Metamorphoses of the Insects of Surinam）。繼之而來的畫作多是實物大小，美麗到了極點，而且一分一寸都跟畫家本人的人生一般多采多姿、令人驚奇。

> **「這個國家酷熱難熬，我幾乎連命都丟了。看到我竟然存活下來，每個人都嘖嘖稱奇。」**
>
> 瑪麗亞・西碧拉・梅里安談自己在蘇利南的生活

△ **世界處處可以學習**
歐洲壯遊的起源是英國有錢人家要送兒子去認識過往的偉大藝術與建築，藉此學習文化。

壯遊

從 17 世紀起，家境富裕的英國年輕人紛紛到歐洲各地遊歷，尋訪西方文明的根源——大多數人都同意是羅馬。

「沒去過義大利的人，好像總是低人一等，」著名英國作家塞繆爾・強森（Samuel Johnson）這麼表示。雖然這話聽來有

點引火自焚，因為強森這輩子也從未造訪義大利，但他不過是表明了當時盛行的想法：長途旅行前往義大利對男子的教育至關重要。從 17 世紀起，義大利

一直是歐洲北部的藝術家、知識分子和外交官的熱門去處，尤其羅馬更是受人歡迎。此外，當時所謂的「良好教育」必然會有古典學的相關訓練，培養一定

程度的拉丁文跟希臘文能力。古代跟文藝復興的羅馬都被視為西方文明重要智慧的泉源，去那裡旅行一遭則是某種形式的精修學校。

文化朝聖之旅

1670 年，英國人里察・拉瑟斯（Richard Lassels）的著作《義大利之旅或義大利完整走一遭》（Voyage of Italy, or A Compleat Journey Through Italy）出版，他稱這種文化上的朝聖之旅為「壯遊」。踏上壯遊的人幾乎清一色是男性，而且多半是英國人，至少剛開始是這麼一回事。英國當時有許多家境無虞且有時間旅行的上層階級，是世上最富裕的國家。這些年輕貴族會花上幾個月到幾年不等的時間遊歷歐洲，而且身邊通常會伴有名叫「領熊人」（Bear Leader）的私人教師或監護人。這種經

△ **發明「壯遊」**
理查・拉瑟斯（Richard Lassels）謀生的方式，就是替來歐洲的旅人當導遊。他在1670年出版了義大利旅遊指南，並在這本書中發明了「壯遊」一詞。

〈古羅馬〉，喬萬尼・保羅・帕尼尼（Giovanni Paolo Panini，1691-1765年）

背景故事
非請勿進

17、18 世紀時，開放大眾參觀的博物館還不存在，因此旅人除了參觀教堂、宮殿跟其他有藝術價值的場所，還會專程拜訪家中有藝術收藏品的貴族。只要能拿出有力的信物（通常是一封介紹信），往往可以獲邀入內。在法國，旅人甚至有機會參訪凡爾賽宮，也就是法國王室的永久居所。訪客一定要有紳士的樣子，意思就是必須穿著整齊得體、攜帶配劍——但要是沒有配劍，倒也可以在凡爾賽宮租一把。

歷是要拓展他們的智識視野，並且學習藝術、建築、歷史與政治等科目，以便回家後可在公共場域闖出一片職涯。不過因為這些年輕人離家遙遠，種種社會成規也就變得鞭長莫及，尤其到了 18 世紀，許多壯遊的年輕人都會假借教育之名，行男歡女愛、賭博飲酒之實。

壯遊跟傳統朝聖之旅一樣，都有規畫相當明確的路線跟目的地。壯遊者橫跨英吉利海峽後，第一站會來到巴黎，接著直接行經法國各省，並且跨越阿爾卑斯山，進入義大利。再來會按照重要程度，依序參訪羅馬、弗羅倫斯、那不勒斯跟威尼斯等偉大城市，最後取道瑞士、德國與荷蘭返回英國。

實際情況

到了 18 世紀中葉，壯遊風潮盛極一時，這時行程規畫的完善程度令人咋舌。除了英吉利海峽有固定的跨海船班，旅人還可以從倫敦或巴黎就 »

△ **豪華紀念品**
對壯遊者來說，製作一幅自己的肖像畫是很時髦的事。這幅畫的作者是住在義大利的法國人路易斯・哥菲爾（Louis Gauffier），他靠賣畫給英國旅人謀生。

> 「他被人牽著在歐洲到處遊蕩，把基督教土地上的每一種罪惡都給蒐集齊全了。」

亞歷山大・波普，對壯遊持懷疑態度的詩人（1688－1744年）

>> 安排大半歐陸行程的交通運輸。坊間甚至有不少旅行指南，例如湯瑪斯‧紐金特（Thomas Nugent）1749 年出版的四冊《壯遊》（Grand Tour）不但描繪主要的歐洲城市，還跟讀者道德說教。

一旦來到歐陸，接下來的路程有好幾種交通方式。家境最富裕的人可以購入或租用私人馬車跟馬匹，但較常見的作法是租用馬車並「逐站換馬」，也就是沿著幾條主要道路旅行，並在指定地點租用新的馬匹跟車夫。這種方式既有私人馬車的優點，又不必負擔照顧馬匹的費用。此外還有公共馬車服務，價格便宜但速度緩慢。

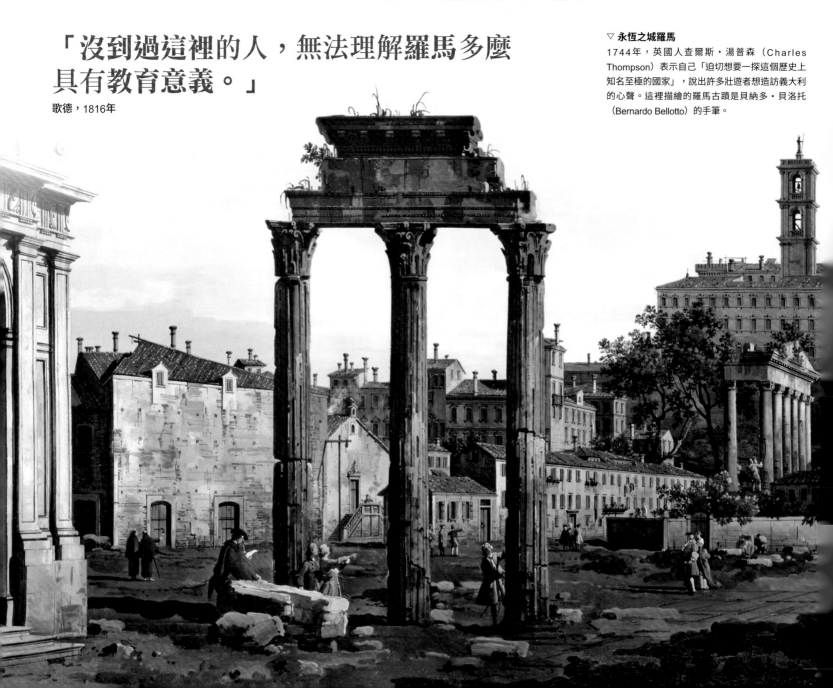

▷ **尋常紀念品**
不是每個旅人都負擔得起肖像畫或古董，有些人不得不接受較簡陋的紀念品，例如這面手繪的羊皮扇子。

旅行日程

當時的巴黎仍是一座中世紀城市，比倫敦還小、還擁擠。英國前首相羅伯特‧沃波爾（Robert Walpole）的兒子霍瑞斯（Horace Walpole）也是壯遊者，他 1740 年代初期到歐陸遊歷，就稱巴黎是「宇宙中最醜惡的城鎮」。即使如此，旅人還是會在此待上好幾週，造訪教堂、宮殿或任何藏有藝術品的貴族宅邸。很少人會逗留法國的其他地方，而是會從巴黎直奔阿爾卑斯山，並在此分解馬車車體，由馱畜運過瑟尼峰山口（Mont Cenis Pass），最後進入義大利。至於旅人本身則會坐在轎子裡，由挑夫運著翻越群山。

翻過阿爾卑斯山後的首站是杜林（Turin），但大多旅人都覺得那裡太過鄉野，所以不值得久待。相反來說，

「沒到過這裡的人，無法理解羅馬多麼具有教育意義。」

歌德，1816年

▽ **永恆之城羅馬**
1744年，英國人查爾斯‧湯普森（Charles Thompson）表示自己「迫切想要一探這個歷史上知名至極的國家」，說出許多壯遊者想造訪義大利的心聲。這裡描繪的羅馬古蹟是貝納多‧貝洛托（Bernardo Bellotto）的手筆。

文藝復興的起源弗羅倫斯則是名列前茅，值得他們待上好幾週。即使是 18 世紀中葉，當地已有數量頗大的英國人群體，所以來訪旅人也可花些時間跟同胞社交。

造訪羅馬

旅人接下來跟最終目的地羅馬之間，通常頂多是短暫停留西恩納（Siena）。當時有本熱門旅行指南建議，旅人最少要花六週來見識城中的古老遺跡與近期景點。不過，1782 年造訪羅馬的作家威廉・貝克佛德（William Beckford）卻認為就算逛上五年也不夠。來訪旅人如果需要協助，可以求助一小群由義大利人與外國人組成的嚮導團體。整體來說，這座城市是合乎期待。德國作家歌德也表示：「在這裡，最平凡無奇的人都會變得非比尋常，這是因為他就算性格未改，心智也是大大拓寬了。」

許多壯遊者迫切想獲得紀念品，通常會到工作室中讓人繪製他們的肖像畫，背景則是某個知名的紀念建物。有的人則會購入藝術品或古董，也許是某

◁ **旅程終點**
這幅畫是17世紀末的那不勒斯，多數旅人最南只會到這座城市，除了造訪被熔岩掩埋的赫庫蘭尼姆跟龐貝古城，也享受溫暖宜人的氣候。

些古代建築的殘跡跟雕塑。英國許多私人藝術收藏都是壯遊期間買下的藝術品，後來不少流入了多間國立博物館。

感性上的變化

絕大多數旅人最南會到那不勒斯，造訪赫庫蘭尼姆（Herculaneum）跟龐貝古城的考古場址，前者從 1738 年開挖，後者則是 1755 年。不過大部分人到那不勒斯的目的只是要好好享受一番，徜徉在地中海氣候中，並到異國風情濃厚且色彩鮮豔的沿海村莊狂歡作樂。很多人也享受了 1764 到 1800 年駐那不勒斯的英國大使威廉・漢米頓（William

Hamilton）招待，他不但是出了名的好客，妻子艾瑪也是出了名的美人，只是她後來成了海軍上將霍雷肖・納爾遜（Horatio Nelson）的情婦。

隨著法國大革命跟拿破崙戰爭爆發，壯遊這個傳統也突然畫下句點，畢竟歐洲已經變得太過危險。等到 1815 年局勢和平後，壯遊卻已是過往的事，留下來的是「旅行可以為了啟蒙和享樂」的觀念。19 世紀，科技愈發進步，這種觀念也導致了「觀光業」的蓬勃發展。

背景故事
壯遊途中的建築

壯遊除了入手實體物品，還有不少無形收穫，例如用全新角度看待歷史、文明、美學，還有特別是建築等事物。在義大利度過的時光，更讓人學會如何欣賞古典建築風格，尤其是 16 世紀威尼斯建築師安德烈・帕拉迪奧（Andrea Palladio）的作品。大文豪歌德在《義大利遊記》（Italian Journey）一書中，描述帕拉迪奧在波隆納的未完作品聖母卡莉塔修道院（Convent of Saint Maria della Carità）是建築上的完美傑作。在英格蘭，不少貴族把自己在義大利學到的那一套方法，照搬到自家的鄉村別墅跟庭園，吹起一陣帕拉迪奧風（Palladianism）的建築，後來又演變為新古典主義。帕拉迪奧的影響力甚至遠及美洲，美國開國元勳湯瑪斯・傑弗遜（Thomas Jefferson）就是仰慕者，而且美國的國會大廈也受到帕拉迪奧作品啟發。

新古典主義的國會大廈，地點是美國華盛頓特區

最早的飛行

1783 年，隨著熱氣球跟氫氣球問世，人類終於實現飛行的夢想，從法國作家雨果所說的「重力那古老且遍及眾生的暴政」中被解放出來。

▷ **氣球遊戲**
從這個1784年出品的法國遊戲看得出來，搭乘氣球在18世紀末是蔚為風潮的事。上面畫有早期的不同氣球，其中也包括孟戈菲兄弟跟羅伯特兄弟的作品。

對綿羊、鴨子跟公雞來說，1783 年是重大的里程碑。那年 9 月，這三種動物各有一隻被固定在籃子裡，乘著熱氣球在凡爾賽宮上方高飛。這場鬧劇持續了八分鐘，氣球後來落在幾公里外的樹林中。這三隻動物多半摸不著腦袋，不曉得自己剛剛參與了史上第一次載客飛行。因為這些動物看起來毫髮無傷，兩個月後

◁ **現代氣球的誕生**
羅伯特兄弟設計的氣球從杜勒麗花園冉冉升起。這個氣球充滿了氫氣，頂部還有排氣閥門，方便氣球下降。

的 9 月 21 日，年輕的巴黎醫生羅齊爾（Jean-François Pilâtre de Rozier）跟軍官阿隆德侯爵（Marquis d'Arlandes）展開了史上第一次未繫繩索的熱氣球飛行，從巴黎市郊起飛，一路飛了將近 9 公里遠。

難以預測的飛行

孟 戈 菲 兄 弟（Montgolfier brothers）是飛行器領域的先驅，前面這兩個氣球都是他們的作品。約瑟夫－米歇爾（Joseph-Michel）跟雅克－艾蒂安（Jacques-Étienne）兩兄弟來自造紙師家族，所以也難怪他們氣球的原型是用好幾層紙製成，外面再罩上扣在一起的粗麻布。兩兄弟描述自己的發明是「把一片雲放入紙袋中」。至於那兩個載著動物與人類飛升的氣球則是以仿絲塔夫塔綢（taffeta）製成，還搭配壁紙製造商尚－巴蒂斯特·黑維庸（Jean-Baptiste Réveillon）的設計，看起來異常華麗壯觀。

1783 年 12 月 1 日，距離孟戈菲兄弟載人飛行不過 10 天，法國的羅伯特兄弟（les frères Robert）也展開了史上第一次的氫氣球載人飛行。根據報導，共有 40 萬人看著這個氫氣球從巴黎的杜勒麗花園冉冉升起，其中包括偉大的發明家與美國外交代表班傑明·富蘭克林。

由於氣球只能順著氣流移動，因此羅伯特兄弟為了處理這一大缺點，在隔年製作了橢圓形的氣球，希望可以用槳跟傘控制方向。這項實驗並不

成功，但其他飛行卻達到了更好的成果。舉例來說，1785 年有個法美合作的團隊，就趁著風向正確，乘著氣球一路飛越英吉利海峽。遺憾的是，羅齊爾幾個月前才嘗試飛一樣的路線，卻不幸身亡，成為史上最早的空難亡故者之一。

別有專長

氣球的飛行方向難以預測，因此不容易當作公共交通工具，但在其他領域卻找

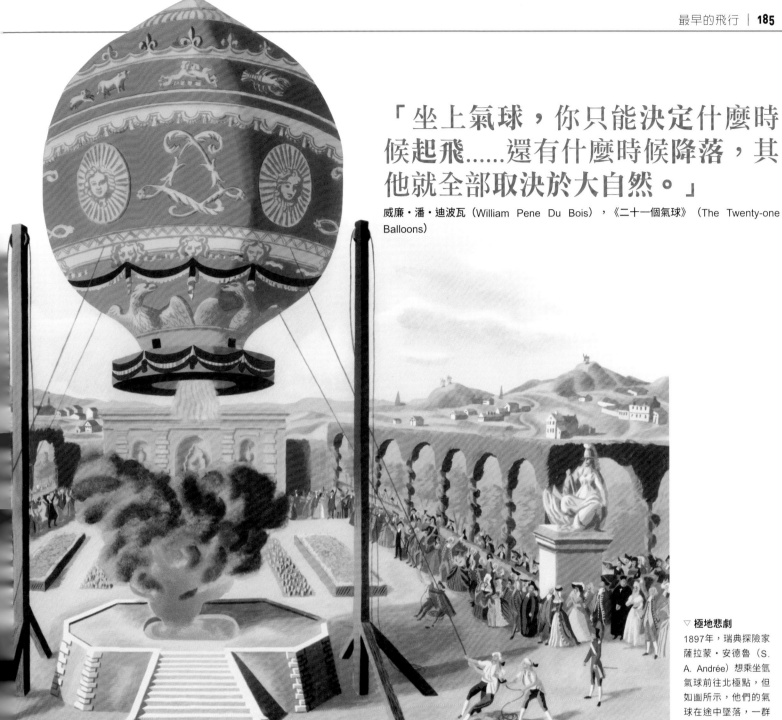

> 「坐上氣球，你只能決定什麼時候起飛……還有什麼時候降落，其他就全部取決於大自然。」
>
> 威廉‧潘‧迪波瓦（William Pene Du Bois），《二十一個氣球》（The Twenty-one Balloons）

▽ 極地悲劇
1897年，瑞典探險家薩拉蒙‧安德魯（S. A. Andrée）想乘坐氫氣球前往北極點，但如圖所示，他們的氣球在途中墜落，一群人很快就喪命了。

到了一片天。美國南北戰爭期間，北軍就部署了一組人員乘坐氣球去偵查敵人陣地，另外 1870 到 71 年間普魯士包圍巴黎時，也有超過 60 個氣球飛離城中。

駕駛氣球的人也開創了氣象學這門知識，不但蒐集空氣讀數，還從個人經驗摸索人體耐力的極限，包括凍傷會帶來哪些影響。1897 年有人企圖乘著氣球前往北極點，結果遭逢悲慘命運，凍傷的相關知識也變得切合需求。作家雨果甚至相信氣球有政治上的力量，不但可以讓人類免於地心引力束縛，還能進一步「解放全人類」。

雖然氣球最後證實用途有限，但仍讓人類第一次從空中鳥瞰這個世界，除了看見地球的曲率、起伏有致的地景，也見到了人類對大地的影響多大。人類原本以為氣球會為他們揭露天空的祕密，但最終發現的卻是下方世界的祕密。

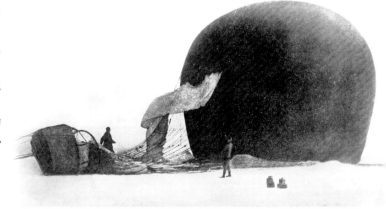

前往植物學灣

1787 年，英國政府打算進行一項不同以往的實驗，派遣一支艦隊航經半個地球，把未經探勘的澳洲大陸變成流放罪犯的殖民地。這項實驗也為一個全新的國家奠定了基礎。

在 1786 年 12 月 13 日，法蘭西斯·福克斯（Francis Fowkes）出庭倫敦的中央刑事法院，遭控罪名是在柯芬園（Covent Garden）的酒館偷了一件外套跟一雙男靴。他最終獲判有罪，處罰是「運至他地七年」，非常嚴重。

▽ 亞瑟·菲利普
英國皇家海軍上將亞瑟·菲利普建立的流放殖民地後來變成了雪梨，他也受封為新南威爾斯州的第一位總督。

放逐海外

「運至他地」的意思就是「流放海外」。18 世紀下半葉，英國因為沒有職業警力，導致犯罪猖獗。「運至他地」的目的是把罪刑輕微的犯人丟包到遙遠殖民地服刑，藉此淨化國家，至於罪刑較重的人則是直接處決。英國當時一直是以北美洲作為流放地點，但 1775 到 83 年間的美國獨立戰爭卻終結了這個選項。

▽ 麥夸利港監獄
這座孤立的島嶼殖民地成立於1822年，位於今日的塔斯馬尼亞，專收刑期最重的罪犯以及從澳洲大陸其他殖民地逃過來的人。

綜觀其他可能的地點，庫克船長近期遠征造訪並測繪（見 172-75 頁）的新荷蘭東岸被視為最適合的去處。1787 年 5 月 13 日，在海軍上將亞瑟·菲利普（Arthur Phillip）領軍下，共 11 艘船的「第一艦隊」離開樸茨茅斯（Portsmouth），取道里約熱內盧跟開普敦，在 1788 年 1 月 20 日抵達目的地

△ 澳洲原住民
英國海軍軍官當初上岸時，是當地原住民告知他們哪裡有水源。在此之後，雙方時而合作，時而爆發武裝衝突。

植物學灣，總共航行了 2 萬 5588 公里。艦隊很快判斷植物學灣不適合建立據點，四下探勘後移往前景較光明的傑克孫港（Port Jackson），那裡稍微靠

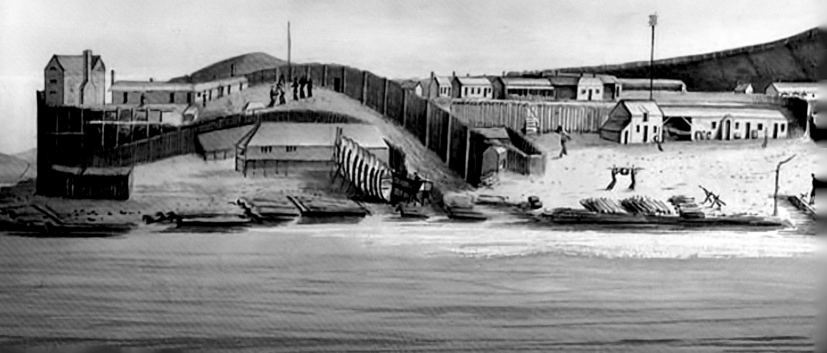

「……我們在正直的道路上迷了途，他們因此把我們送過大半鹽海，來到植物學灣服刑。」

澳洲民謠《粉紅報》（PINK'UN）部分歌詞，1886年

北邊一點，先前已被庫克船長測繪。傑克孫港後來成為澳洲大陸上的第一個永久歐洲殖民地。

有罪在身的移民

共有 732 名有罪在身的移民，以及 247 名海軍跟他們家人來到澳洲大陸，其中包括倒楣的法蘭西斯·福克斯。他畫畫功力高強，手繪了一幅新殖民地的地圖，展示出新南威爾斯州的初始情況，以及即將成為首都雪梨的地方。

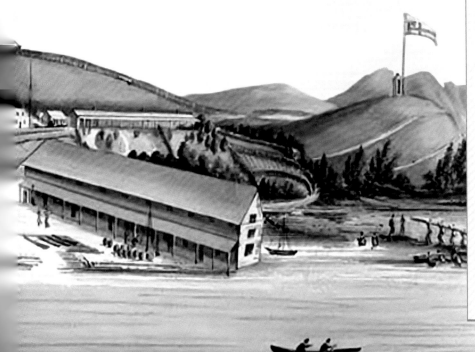

△ 來自阿瑟港的手銬
英國在1868年停止流放犯人，這時澳洲已接收了大約16萬4000名罪犯。

這些新移民因為種不出足以自給的食物，早期死了大半的人，但隨著好幾波新移民到來，他們的人數也獲得補充。1790 跟 1791 年分別有兩個艦隊載著犯人到來，至於第一波自由移民則在 1793 抵達澳洲大陸。

最後的犯人

19 世紀中葉，犯人也會被送到澳洲大陸上新建的其他殖民地，包括東岸偏北的麥夸利港（Port Macquarie）和摩頓灣（Moreton Bay）、范迪門斯地（今塔斯馬尼亞）、澳洲西部，還有南太平洋的諾福克島（Norfolk Island）。遭流放到澳洲的犯人大多是英格蘭人、威爾斯人跟愛爾蘭人，但也有部分來自印度、加拿大與香港等大英帝國的海外據地。在 1788 年到 1852 年間遭運至澳洲的人口中，每七人大概只有一位女性。表現良好的犯人可以獲得「假釋許可證」，意思是他們可以在澳洲獨立生活並賺取生活費，想要的話也可以返回英國。

最後一批犯人在 1868 年抵達澳洲，這時已有大約 16 萬 4000 名男女遭運至當地。澳洲各殖民地的人口共有 100 萬左右，而且完全可以自給自足。這些罪犯也算是完成了他們的使命。

△ 傑克孫港
法蘭西斯·福克斯是早期遭流放澳洲的移民，他在1788年繪製的地圖描繪出雪梨最初的狀況。地圖上的紅色大型建築是總督宅邸，今日仍能參觀僅存的遺址。

背景故事
十英鎊英國佬

二戰過後，澳洲許多產業蓬勃興盛，急需勞力挹注。澳洲政府因此祭出補貼政策，來自大英帝國的移民每人僅收取 10 英鎊的旅費，而且保證就業。許多人飽受戰後緊縮政策之苦，忙不迭地抓住這個逃離的機會，也導致這項計畫在 1945 到 72 年間吸引了超過百萬名大英帝國移民來到澳洲。補貼計畫後來也適用其他國家的移民，包括義大利和希臘。

宣傳澳洲政府促進移民計畫的海報，時間是1957年

第五章

蒸汽時代

公元1800－1900年

蒸汽時代 1800－1900年

簡介

19世紀是充滿驚奇的時代，人類的成就好像毫無止境，不但建起直指天際的鐵塔、設立機器運作嗡嗡作響的大型工廠，還用電力點亮了一座座城市。但是綜觀工業時代的所有發明，影響最深遠的還是學會如何運用蒸汽。蒸汽驅動機器運作，讓工廠動起來，並創造了大量財富，讓歐洲強權可以更深入非洲、亞洲跟澳洲。在這些遙遠的遼闊大陸上，他們收割開採種種原料，送回國內的工廠，進一步增加國家的財富。英國、法國和許許多多其他國家，都派遣探險家去沙漠和叢林開闢道路，航行湄公河、尼日河跟尼羅河等壯闊河流，尋找更多珍寶。

這時，美國已經打贏獨立戰爭，脫離了英國掌控。他們開始探索、鞏固與開採利用不斷擴大的領土，這些土地也確有不少豐富的資源。

例如加州在1849年發現大量黃金，促使許多美國人遷移到西岸發展。

鐵路

蒸汽火車跟蒸汽船大大改變了歐洲的經濟，但對美國的影響卻是更大。內河汽船讓移民可以挺進美國中西部的大片土地，同時美國首個橫貫大陸的鐵路也在1869年竣工，貨真價實地把這個新國家連接了起來。最重要的是，以蒸汽為動力的交通方式非常快捷。過去從大西洋到太平洋要花數個月，但如今只需數天就可抵達。歐洲有錢有閒階級的人口愈來愈多，這也提供了他們新的旅遊選項。過去環遊歐洲要花上好幾個月，很少人有這種時間，但現在鐵路串起了幾乎每個歐洲國家，他們只要幾週就可以看

拿破崙曾在1798年遠征埃及，促使許多人去探索尼羅河

1807年，第一艘商用輪船「克萊蒙特號」在哈德遜河下水

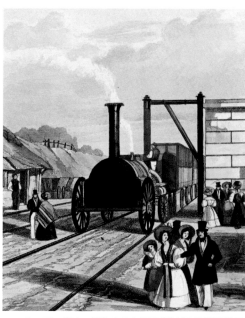

1830年，第一部商用蒸汽火車在英國利物浦跟曼徹斯特開通

「火車的轟鳴聲打破了無知所產生的偏見，引擎的呼嘯聲則喚醒了成千上萬名沉睡已久的人。」

湯瑪斯‧庫克，1846年

遍這塊大陸。此外，因為拿破崙的軍隊過去征服並詳盡記錄了埃及，許多人也會從義大利搭輪船出發，跟著常勝將軍的足跡遊覽尼羅河。

這些旅程的靈感來自大力頌揚南方地土風情、古代遺跡跟狂野地景的詩人與小說家。19 世紀的旅行文學成長飛快，很多早期的旅人會隨身攜帶日誌，返家後也貢獻自己的所見所聞，其中包括歐洲的伊莎貝拉‧博兒（Isabella Bird）跟查爾斯‧狄更斯（Charles Dickens），還有美國的華盛頓‧歐文與馬克‧吐溫。

旅遊業

19 世紀中葉，大眾愈來愈渴望能去旅遊，幾位精明的商人因此嗅到了潛在商機。大城市出現了壯觀的全新旅館和火車站，湯瑪士‧庫克（Thomas Cook）也在 1841 年成立同名的旅遊公司，想提供各種一日行程，拓展旅人的視野。不久過後，莫瑞（Murry）跟貝德克爾（Baedeker）兩位先生成了旅遊指南業的先驅。到了 19 世紀末，世上幾乎到處都看得湯瑪斯庫克父子公司（Thomas Cook & Son）帶旅人去走行程，也幾乎到處看得到貝德克爾出版的旅遊指南。

浪漫主義詩人珀西‧比希‧雪萊激勵了許多人造訪歐洲

舊金山發現黃金後，吸引許多人移入加州

湯瑪斯‧庫克父子為大眾提供了假日活動

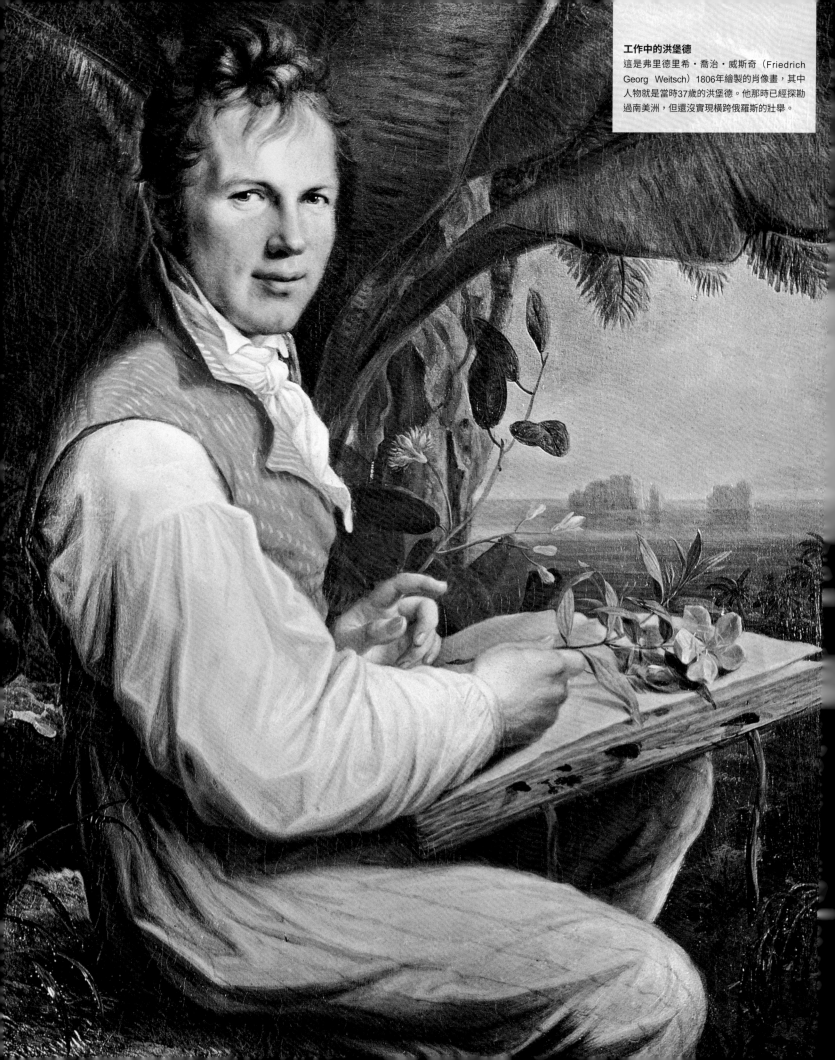

工作中的洪堡德
這是弗里德里希・喬治・威斯奇（Friedrich
Georg Weitsch）1806年繪製的肖像畫，其中
人物就是當時37歲的洪堡德。他那時已經探勘
過南美洲，但還沒實現橫跨俄羅斯的壯舉。

博物學家，1769-1859 年

亞歷山大‧馮‧洪堡德

達爾文稱他為「有史以來最偉大的旅人科學家」，以他命名的植物、動物、礦物跟地點也是世上最多。但亞歷山大‧馮‧洪堡德（Alexander von Humboldt）最重大的貢獻，或許還是預言了氣候變遷。

地球上有洪堡德百合，月球上有洪堡德環形山，祕魯沿海有洪堡德海流（又稱祕魯涼流），裡頭有洪堡德魷魚（又稱美洲大赤魷）悠游，在在顯示這位 1769 年出生柏林的多語天才興趣有多廣泛。洪堡德出生普魯士的貴族家庭，是家中次子。他九歲喪父，跟母親的關係也是冷淡疏離，因此靠著蒐集植物、昆蟲跟岩石尋求慰藉。

洪堡德後來到大學修讀金融，遇到曾陪庫克船長第二次出航（見 172-75 頁）的博物學家喬治‧福爾斯特（Georg Forster）。他們兩人一起到歐洲旅遊，洪堡德又遇見了庫克船長的科學夥伴約瑟夫‧班克斯爵士，彼此也培養了相當緊密的友誼。

大學畢業後，洪堡德到普魯士的礦業部擔任探勘員，恰好讓他滿足自己對地質學的興趣。但他一直到 1796 年母親逝世後，才因為意外繼承一筆財富，能夠追逐更多方面的科學興趣。

遠征拉丁美洲

1799 年，洪堡德跟植物學家埃梅‧邦普蘭（Aimé Bonpland）一同前往南美洲。他們在現今的委內瑞拉登陸，划舟順著河流而上，跋涉穿越雨林，也攀登了好幾座安地斯山脈的高峰。安德列雅‧沃爾芙（Andrea Wulf）在 2015 年出版的傳記《博物學家的

◁ **欽波拉索山**
洪堡德在1807年畫下了厄瓜多的這座火山，首次展示不同植被帶跟高度和氣溫有關。

自然創世紀》（*The Invention of Nature*）中，就把洪堡德描繪得剛勇異常，鞋破了就光腳跋涉，還游渡鱷魚出沒的水域，並且徒手對電鰻進行實驗。

洪堡德在冒險途中不但詳盡記錄日誌，也努力測量了許多事物，從降雨量和土壤成分到天空湛藍程度都包括其中。此外，他鑑定出 2000 種新的植物，還跨越了地磁赤道，在現今厄瓜多境內的欽波拉索山（Mount Chimborazo）山頂的時候，更突然意識到地球是個單一且龐大的生機體，其中各種事物都互相連通。他推論人類要是攪亂自然規律，也會同時帶來災難，這則訊息領先當時的時代太多，就連今日仍有許多人難以接受。

洪堡德回到歐洲後，把自己的發現撰寫

為 30 冊的不朽著作。正是這部作品讓達爾文認識到了什麼是「科學探索」，他 1831 年搭乘小獵犬號，準備踏上屬於自己的發現之旅時，就帶了七冊洪堡德的著作。

跨越俄羅斯

洪堡德上一趟長途旅程帶回了 6 萬件標本，多數科學家會就此心滿意足，一輩子只研究這些成果，但這位普魯士人可不願意就此打住。1829 年，59 歲的洪堡德展開另一段為期六個月的遠征，前往烏拉山脈跟西伯利亞。他 90 歲過世，葬禮辦在柏林，吸引了許多人前來哀弔，美國有報紙還痛惜「洪堡德時代」的終結。

◁ **洪堡德企鵝**
這種企鵝棲息在南美洲，名稱來自牠們悠游的洪堡德海流，而海流的名稱則是來自洪堡德這人。

大事紀

- **1769 年** 9 月 14 日在柏林出生。
- **1799 年** 從西班牙出航，跟植物學家埃梅‧邦普蘭一起造訪現今的委內瑞拉。
- **1800 年** 跟邦普蘭一起航往古巴，在當地進行為期三個月的科學調查。
- **1804 年** 造訪美國，晉見傑弗遜總統。
- **1814 年** 以英語書寫的作品《新大陸赤道區域旅行記》（*Personal Narrative of Travels to the Equinoctial Regions of the New Continent*）首冊出版。
- **1829 年** 花了六個月橫跨俄羅斯，距離1萬6100公里。
- **1845 年** 《宇宙》（*Cosmos*）第一冊出版，綜整洪堡德的觀察心得，指出地球是個有生命的有機體。詹姆斯‧洛夫洛克（James Lovelock）在1960年代提出的著名蓋婭理論（Gaia theory）也有驚人的相似之處。

洪堡德繪製的野牡丹

工作室中的洪堡德，這是愛德華‧希德邦特（Eduard Hilderbrandt）在1845年的作品

重新發現埃及

1798 年拿破崙侵略埃及受挫，卻激起了歐洲人與美國人興趣，想要一探這遭人遺忘的古老文明的奇觀。

從 1792 年起，法蘭西第一共和國就一直跟英國和幾個歐洲君主國交戰不休，而埃及這塊領土也曾短暫淪為各帝國角力下的棋子。拿破崙跟手下參謀當時認為，只要占據這個衰落鄂圖曼帝國的遙遠省分，就可以阻止英國從印度獲取殖民利益。

▽ **古老的世界**

《埃及記述》收錄許多跟拿破崙遠征埃及的學者的觀察，其中這幅插畫呈現的是菲萊島（Philae）伊西斯神廟（Temple of Isis）的柱廊。

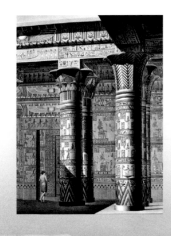

法國占領

1798 年 7 月 1 日，大約 4 萬名法國東方軍團（Armée d'Orient）的士兵登陸埃及位在地中海的港口亞力山卓，但並未順利占領這處據點。他們初期雖在陸上擊敗埃及軍隊，還奪下了首都開羅，但英國人擊沉停泊海上的法國艦隊，導致整場行動受挫。法軍不但受困埃及，還要對抗遭英國與鄂圖曼土耳其煽動和支持的當地叛亂分子。1799 年 10 月，拿破崙自己暗自逃回法國，遭主帥拋棄的法軍隨後被擊敗，兩年後遭英國遣送回法。

這本是不太光彩的事件，但多虧超過 160 位跟著拿破崙前往埃及的學者、科學家、工程師、植物學家、製圖師和畫家努力，才大大挽救了局面。他們有兩大任務，首先是向埃及傳播自由、進步等歐洲啟蒙思想，另外則是研究這個跟西方少有接觸的國度。他們被派去測繪並記錄路上看到的一切古老與現代事物，蒐集標本和文物。這種不辭辛勞記錄且歸類整塊土地跟人民的任務，象徵了此類型中最偉大的科學事業。不過，這或許也是殖民者急於將「自身財產」分類的最極端表現。

《埃及記述》

他們蒐集到的成果都彙整到了 1809 到 29 年間出版、共 23 大冊的百科全書《埃及記述》（Description de l'Égypte）裡頭。與此同時，年輕的法國學者商博良（Jean-François Champollion）也藉由法國人在埃及發現的刻有三種語言的石碑，破譯出古老的埃及象形文字。這種

△ **埃及式噴泉**

拿破崙的埃及遠征，刺激了許多藝術家去探究古埃及的風格。這座新埃及式雕像位在巴黎色佛爾路（rue de Sèvres）52號，是雕刻師皮耶赫－尼古拉斯·布法雷（Pierre-Nicolas Beauvallet）於1806年創作的。

▷ **羅塞塔石**
1799年發現的羅塞塔石上刻著埃及法老托勒密五世（Ptolemy V）的詔書。刻寫時間是公元前196年，而且是以三種文字寫成。現代學者在相互對照之下，找出破譯埃及象形文字的關鍵。

種發現與成果奠定了埃及學的基礎，也激起歐美兩地對一切埃及跟遠東事物的興趣。

在19世紀接下來的時間裡，如今的中東地區（當時較多人稱為近東地區）也納入了壯遊的範圍。獲得許可的旅人可以從義大利出發，跨越地中海到君士坦丁堡（今伊斯坦堡）、巴勒斯坦的雅法（Jaffa），還有埃及的亞力山卓。英國詩人珀西·比希·雪萊在十四行詩〈奧茲曼迪亞斯〉（*Ozymandias*）中完美捕捉了這種旅程帶來的震撼，詩中知

▷ **人面獅身像前的拿破崙**
尚－李奧·傑洛姆（Jean-Léon Gérôme）於1858年左右繪製了這幅畫，描繪拿破崙帶領法軍進攻埃及，想藉此阻斷英國跟印度的連結。

名的首句就是：「我遇見了一位來自古老土地的旅人。」

許多過去事物很快也紛紛被發現，例如埃及阿布辛貝（Abu Simbel）的拉美西斯二世神殿（也就是雪萊筆下的「奧茲曼迪亞斯」），還有位在約旦、鑿在岩壁上的納巴泰（Nabataean）古城「佩特拉」（Petra）也重見天日。

埃及風格的建築物跟裝潢席捲了歐洲跟美國，美國人甚至用古埃及跟中世紀埃及的首都為兩處新據點命名，分別是1817年在伊利諾州建立的開羅（Cairo），還有1819年在田納西州設立的曼非斯（Memphis）。這股迷戀持續了很長一段時間，並在1922年發現圖坦卡門（Tutankhamun）之墓時達到巔峰。

背景故事
充實館藏

18世紀，隨著大型國家博物館出現，古老文物的相關研究也突飛猛進，其中較知名博物館的包括1759年在倫敦設立的大英博物館，還有1793年在巴黎建立的羅浮宮。為了充實這些博物館的館藏，埃及遭到無情洗劫。許多法國人搜刮而來的文物，後來被英國海軍扣押並送入大英博物館，其中包括羅塞塔石碑。許多尋寶者則是繼續運走各種物品，賣給歐洲的各大文化機構，後來也賣到北美地區，賺取了相當可觀的利潤。

1815年，有一個拉美西斯二世的頭像被拉到尼羅河，準備運往英國

> 「在那一座座金字塔頂端，長達4000年的歷史俯視著我們。」
>
> 拿破崙戰前向軍隊發表演說，1798年7月21日

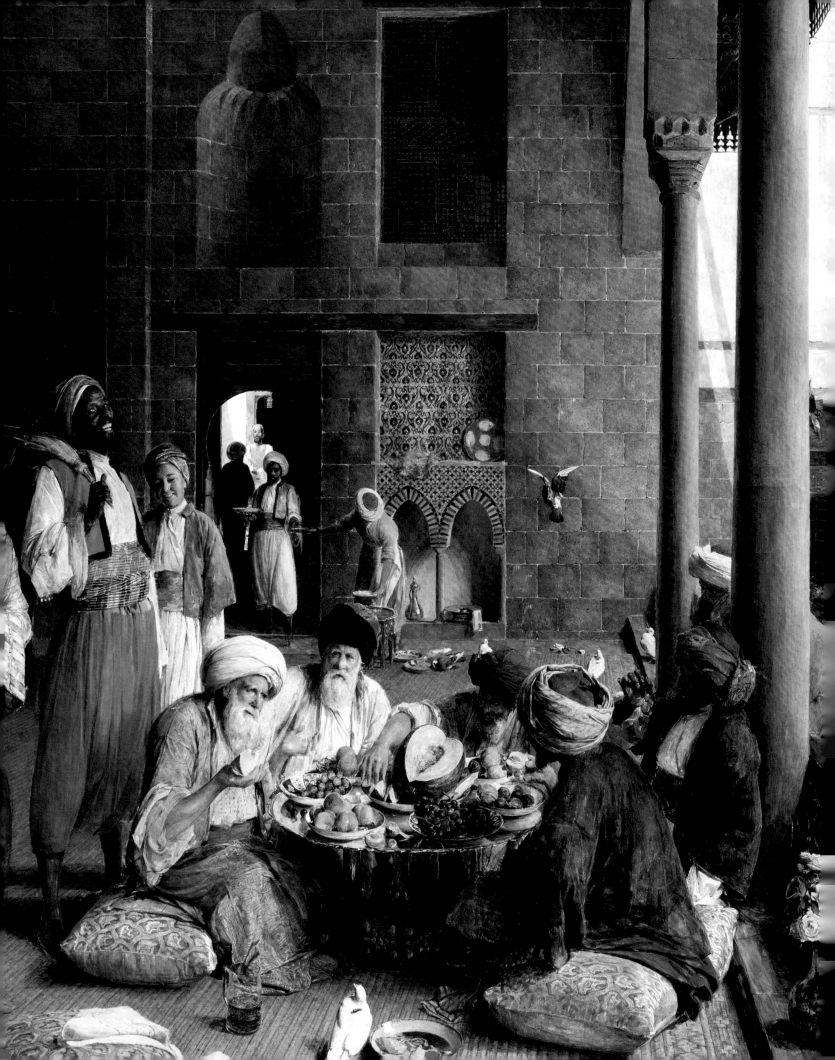

描繪東方

綜觀整個 19 世紀，東方大地提供了各式各樣的異國題材，讓西方世界的畫家可以發揮。

早在拿破崙登陸埃及（見 194-95 頁）前，涵蓋土耳其、北非跟現今中東的「東方世界」就一直吸引著西方的畫家。不過，法國遠征埃及確實讓他們對東方又更感興趣。這些深受啟發的畫家包括來自蘇格蘭的大衛·羅伯茲（David Roberts），還有來自英國的約翰·弗雷德里克·路易斯（John Frederick Lewis），兩人分別在 1830 跟 40 年代描繪了埃及一帶的考古和建築。法國的浪漫主義畫家歐仁·德拉克拉瓦（Eugène Delacroix）在法國征服阿爾及利亞後不久，也在 1832 年造訪西班牙跟北非，並深深為當地人民和服飾吸引。對德拉克拉瓦來說，阿拉伯人喚起了一個更早、更純淨的時代：「這些阿拉伯人身穿白袍，看起來像是羅馬時代的加圖（Cato）或布魯圖斯（Brutus），希臘人跟羅馬人都到了我的門口 ……」。

其他畫家的想像力則更不受拘束。例如威廉·霍曼·杭特（William Holman Hunt）和大衛·威爾基（David Wilkie）等畫家認為聖經與東方的關聯相當重要，因此決定上路去為自己的聖經畫作尋找真正的場景。19 世紀下半葉，尚-李奧·傑洛姆多次造訪地中海東部區域，畫了不少戲劇效果十足的大型油畫，充斥感官衝擊和暴力畫面。然而，這些畫作其實多半是他回到巴黎畫室，借助模特兒和道具所繪製出來，也因此產生一種風格寫實、但實際不盡正確的畫作。譬如他絕對沒有親眼見過女子澡堂的場景，但卻畫了不只一次，畫中還滿是裸身的嬪妃。不過幻想的並不只他一人。舉例來說，1862 年，備受尊崇的法國新古典主義畫家尚-奧古斯都-多米尼克·安格爾（Jean-Auguste-Dominique Ingres）雖然從未造訪東方，但仍在〈土耳其浴〉（*The Turkish Bath*）這幅畫作打造自己的情慾理想。

這種風格後來稱為東方主義（Orientalism），並且一直延續到了 20 世紀，例如保羅·克利（Paul Klee）、亨利·馬諦斯（Henri Matisse）和奧古斯特·雷諾瓦（Auguste Renoir）等畫家都有畫過這類主題。不過這種畫作在 1970 年代遭受文化批評家愛德華·薩依德（Edward Said）抨擊，他認為這是把西方權威置於阿拉伯文化之上。諷刺的是，現在收藏東方主義作品的大戶不少都是來自阿拉伯世界。

◁ 〈正午用餐，開羅〉
約翰·弗雷德里克·路易斯1841到1851年間住在開羅。返回英格蘭後，他繼續畫了很多開羅的城市景觀，包括這幅1875年的作品，畫面看起來一片祥和。

測繪美國西部

1804 年梅里韋瑟・路易斯（Meriwether Lewis）跟威廉・克拉克（William Clark）受派尋找穿越美國中部到太平洋的路徑，想為這個新國家打造從大西洋向西拓展到太平洋的途徑。

▷ **扁頭印第安族**
威廉・克拉克日記中的素描顯示，有些美洲原住民部落會擠壓嬰兒的頭骨，藉此改變他們的頭型。

去探索新取得的領土，還有「巨岩山脈」（即洛磯山脈）以外的無主土地。他們希望找到一條連接密西西比州和群山之外太平洋的河流，讓這整片土地可以有人定居。

路易斯與克拉克的遠征

傑弗遜指派私人祕書梅里韋瑟・路易斯為遠征隊的領袖，這位男子知識跟拓荒技能兼具，並選擇了另一位拓荒者威廉・克拉克從旁協助。他們兩人組成了共 33 人的「探索軍團」（Corps of Discovery），在 1804 年 5 月乘著三艘船沿密蘇里河而上。他們航行了一整個夏天，直到碰上第一場雪才靠岸停泊，並建立了曼丹堡（Fort Mandan）來度過冬天。這片土地從沒有美洲原住民以外的人造訪過，並不算是安全無虞，因此遠征隊雇用了法裔加

▷ **遠征日誌**
這是威廉・克拉克日記的複製本，當中顯示他有多麼詳細地記錄遠征中的大小事情。多虧了他跟路易斯的觀察，他們的冒險成為美國建國之初的重要故事。

拿大皮毛獵人杜桑・夏博諾（Toussaint Charbonneau）跟他肖肖尼族的妻子莎卡嘉薇亞（Sacagawea）作為隨行翻譯與嚮導。

1805 年春天，密蘇里河上的冰面破裂，遠征隊繼續踏上旅程。5 月最後一週，他們一行人首次看見洛磯山脈，也就是他們必須跨越的大山。6 月 13 日，遠征隊抵達密蘇里河的大瀑布，路易斯稱這是「他畢生見過最壯觀的景色」。他們花了一個月才跨越這道障礙。來到洛磯山脈的山腳時，他們碰到了肖肖尼族，並以實物交換了過山必備的馬匹。整趟翻山越嶺的行程相當艱辛，遠征隊甚至不得不殺掉三匹馬充飢，最後他們抵達清水河（Clearwater River）河岸時，身後是洛磯山脈，前方則正是太平洋。

往返太平洋

1805 年 11 月 7 日，雖然克拉克一行人身在哥倫比亞的河口灣，距離太平洋海岸還有 32 公里，他仍在日誌中寫道：「看到大海了！噢！喜不自勝！」11 月中旬左右，他們就已抵達太平洋，接著在此度過冬天，並以當地原住民部落為名建起了克拉特索普堡壘（Fort

在 19 世紀初，北美洲大概分成了三塊，東邊是剛剛成立的美利堅合眾國，中間是法國領土，西方則是屬於西班牙人，唯一無人占領的是接壤太平洋和加拿大的西北區域。1803 年，美國總統湯瑪斯・傑弗遜向法國的拿破崙買下路易斯安那領地（Louisiana Territory），讓美國領土增長了一倍，接著立刻派遣探勘小隊

> 「看到海洋了！噢！多麼喜悅……這片我們期待已久想要看見的浩瀚太平洋。」
>
> 威廉・克拉克初見太平洋，1805年11月7日

▷ **美國的史詩級旅程**
路易斯和克拉克乘船、步行，加上騎馬，足足走了1萬2000公里。回程途中，他們還分道揚鑣，以便探索更多土地。

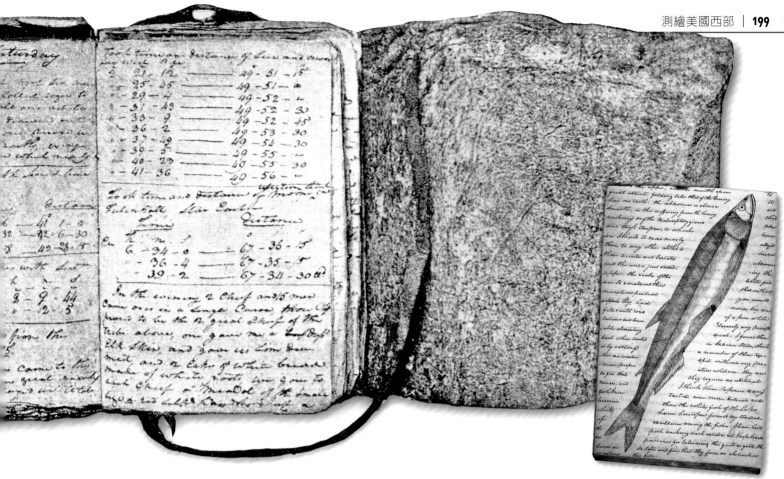

△ **鮭鱒**
這是克拉克繪製的白鮭鱒素描，顯示出遠征隊有多麼仔細地記錄他們在途中的發現。素描周圍則是路易斯親筆寫下的日記。

Clatsop）。等到 3 月第三週，遠征隊已經準備尋著來時的路線，橫跨整座大陸回去。

1806 年 9 月 23 日早晨，路易斯跟克拉克返抵出發點聖路易斯（St Louis），距離當初啟程已經過了兩年四個月又十天。大家原本害怕遠征小隊已經遇難，因此他們回歸時有超過千人前來迎接。他們還帶回了跟美洲原住民接觸的記錄、克拉克繪製的地圖，還有超過 300 種新發現野生動植物的資訊。接下來幾十年間，許多美國人也尋著他們的路線橫跨美國中西部，不但改變沿途地景、讓野生動植物流離失所，也把當地部落趕入了保留區。

▽ **向西行**
探索軍團在哥倫比亞河畔紮營，路易斯跟克拉克兩人正研究前方的土地。夏博諾跟莎卡嘉薇亞（還背著兒子尚－巴蒂斯特）則站在後頭。

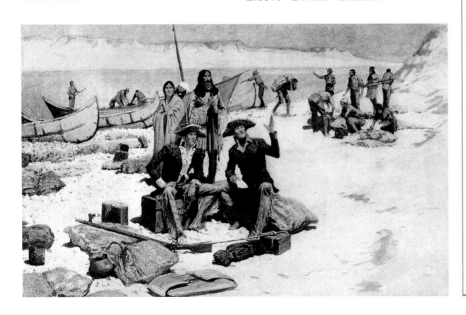

背景故事
路易斯與克拉克之路

今日，美國有一連串跟密蘇里河和哥倫比亞河大致平行的公路被標為官方的「路易斯與克拉克之路」（Lewis and Clark Trail）。另外也有較符合史實的「路易斯與克拉克國家歷史步道」（Lewis and Clark National Historic Trail），從伊利諾州伍德河（Wood River）出發到俄勒岡州哥倫比亞河口，總長 6000 公里左右，屬於美國國家步道系統（National Trails System）。

這條路線由美國國家公園管理局（National Park Service）掌管，可供人健行、汋舟和騎馬。路線中至今變化最小的是密蘇里河在蒙大拿州偏北一帶的白崖（White Cliffs），這塊地區受到保護，只能乘船進入。對路易斯來說，那片砂岩地形「讓人目眩神迷」。

曼丹堡，探索軍團在1804到1805年間的冬季棲身處

年輕人，往西走吧！

繼路易斯與克拉克之後，愈來愈多美國人開始往西遷徙。他們走的路線不但艱辛，而且死亡事件頻傳，後來被稱為「俄勒岡之路」（Oregon Trail）。

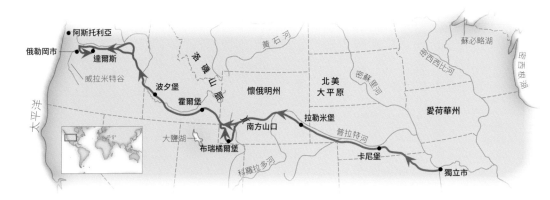

△ 遷徙路徑
俄勒岡之路總計約3490公里，起點是密蘇里州的獨立市，終點則是西邊俄勒岡州的威拉米特谷。

感認來自美國報業大亨霍勒斯‧格里利（Horace Greeley）、且常常被人引用的片語「年輕人，往西走吧」，一直到 19 世紀中葉才開始有人掛在嘴上，但早在 1810 到 20 年間其實就有人為毛皮獵人與商人，建立了從美國中西部據點到俄勒岡州山谷的道路。1811 年，未來會成為美國首位千萬富豪、並且坐擁紐約大筆土地的約翰‧雅各‧阿斯特（John Jacob Astor），在西岸建立了一處名叫「阿斯托利亞」（Astoria）的皮毛交易站，他的手下羅伯特‧斯圖亞特（Robert Stuart）則找到了南方山口（South Pass），讓人可以藉此穿越洛磯山脈。

早期移民

1830 年代，傳教團體也加入毛皮獵人跟商人的行列，並且捎回西北部有農業開發潛力的消息。當時美國還未享有俄勒岡這塊領土的主權，但因為經濟蕭條加上瘧疾等疾病，

定居美洲東部的移民不免覺得生活不太好過。1839 年，有一群人從伊利諾州的皮歐立亞（Peoria）出發，代表美國政府去主張俄勒岡地區的歸屬權，隔年有兩個家庭乘著貨運馬車，成為首批向西遷徙的先驅。1841 到 42 年間，愈來愈多馬車隊沿著先驅者所稱的俄勒岡之道而來。1843 年 5 月，大批馬車隊載著上千名移民跟牲口，從密蘇里州的獨立市（Independence）出發，8 月時抵達俄勒岡州的威拉米特谷（Willamette Valley），這也就是今天我們所知的大遷徙（Great Migration）。許許多多的人也接著前來，尤其是 1848 年加州發現黃金後，人們更是踴躍。

俄勒岡之路

俄勒岡之路總長 3490 公里，第一段路線穿過綿延起伏的北美大平原，途中碰到的阻礙雖然不多，但要是下了一兩天的豪雨，土地就會變得泥濘難行，而且也無法渡河。每到夏天，水源就會乾

◁ 一雙孩童的鞋子
基爾福‧巴納德（Guilford Barnard）跟凱瑟琳‧巴納德（Catherine Barnard）這對夫婦在1852年踏上了俄勒岡之路。這雙手工鞋屬於他們兩歲的兒子蘭迪，但他後來在途中過世，葬在堪薩斯州。

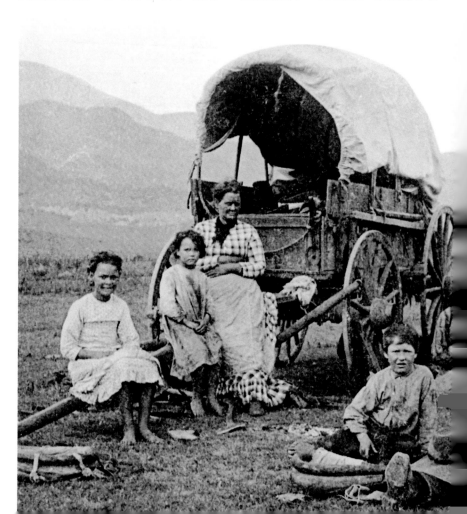

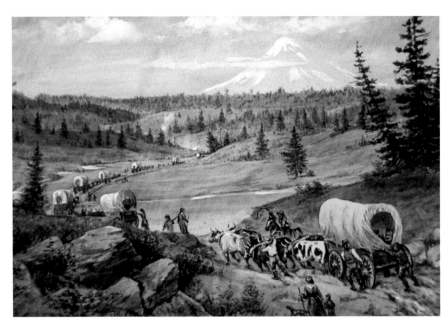

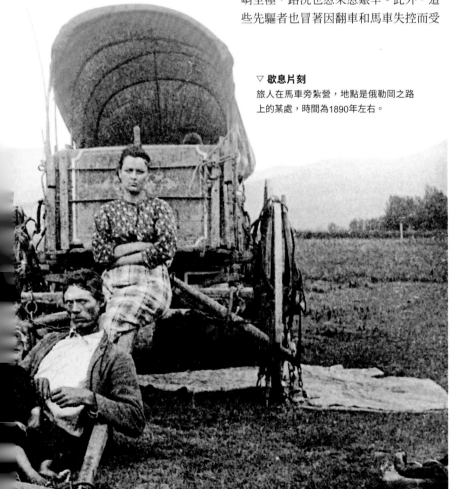

「繼續前進！就算每天只走個幾公里，還是繼續前進。」

美國傳教士與醫師馬庫斯·惠特曼（Marcus Whitman）

◁ **旅程終點**
對許多人來說，只要看到俄勒岡州西北部的胡德山（Mount Hood），就表示這趟旅程即將結束。這幅從巴洛捷徑（Barlow Cutoff）望向胡德山的畫作，是威廉·亨利·傑克遜（W. H. Jackson）在1865年的作品。

涸，到了冬天，大雪又會阻絕山間道路。有些人沒帶上足夠的糧食，又無法靠打獵、採集或務農維生，只能忍受飢餓。不過大家最怕的還是霍亂，許多人都因此喪命。總共計算起來，至少有 2 萬人在俄勒岡之路上死亡。歷史學家海勒姆·奇滕登（Hiram Chittenden）就說：「這條路上散落著無主財產、牛隻與馬匹的骨架，還有新近立起的土堆與床頭板，訴說著令人神傷的故事。」

要翻越群山時，因為多岩的地形陡峭至極，路況也愈來愈艱辛。此外，這些先驅者也冒著因翻車和馬車失控而受傷的風險。南方山口是跨越洛磯山脈的天然地點，地勢從此會一路往太平洋方向下降。移民抵達這處山口時，也許會慶祝一番，但距離最終目的地還是有幾百公里的路程。

美國橫貫大陸鐵路 1869 年啟用後（見 236-37 頁），俄勒岡之路的交通就漸漸冷清下來，但已有 30 到 50 萬人完成了這趟費時四到六個月的旅程。即使到了今天，當年那些馬車的車轍仍留在中西部的地景中。

▽ **歇息片刻**
旅人在馬車旁紮營，地點是俄勒岡之路上的某處，時間為1890年左右。

背景故事
銘刻在「岩」

俄勒岡之路上有許多指明方位的自然地景，包括法院岩（Courthouse Rock）、柱狀岩（Chimney Rock）跟斯科次懸崖（Scotts Bluff）等，但其中有個地景特別引人共鳴。沿著懷俄明州甘霖河（Sweetwater River）前進的移民，常喜歡在狀似鯨魚的大型花崗岩露頭「獨立岩」（Independence Rock）旁紮營。這個名字的來由，是因為很多馬車隊預定抵達當地的時間，都是落在 7 月 4 日美國獨立日前後。許多路經此地的人會把全名或姓名縮寫鑿在獨立岩上，不少至今都還清晰可見。

甘霖河畔的獨立岩，地點是俄勒岡之路位在懷俄明州的路段

全速前進

繼人類發明輪子後，最偉大的交通革命就是發掘了蒸汽的力量。這股力量讓他們可以旅行得更遠、更快，而且載運的人數更多。

△ 夏洛特丹達斯號
這是查爾斯・切芬斯（C. F. Cheffins）製作的平版印刷畫，畫中展示了夏洛特丹達斯號的機械結構。這艘船是蒸汽界先驅威廉・辛明頓的心血結晶。

在 1807 年 8 月 17 日下午，一艘外觀古怪、船身長、吃水深的船離開了紐約格林威治村（Greenwich Village）東河的停泊處。船身正中央的煙囪噴出陣陣煙霧，兩舷

的大型槳輪也開始向前轉動。船上有設計這艘船的前人像畫師羅伯特・富爾頓（Robert Fulton）、贊助人羅伯特・李文斯頓（Robert Livingstone），還有兩人的一群朋友。這艘發出奇怪打嗝聲的

船以每小時 8 公里的速度在哈德遜河上航行，隔天抵達北方 240 公里的奧巴尼。他們在奧巴尼接了兩名乘客，並啟程返回紐約。

◁ **密西西比河賽船**
1858年的一場競賽中，輪船「巴提克號」（Baltic）跟「戴安娜號」（Diana）並駕齊驅。這幅畫是喬治‧富勒（George F. Fuller）的作品。

◁ **極具歷史意義的航行**
羅伯特‧富爾頓的克萊蒙特號從紐約航行240公里到奧巴尼，完成處女航。這艘輪船由羅伯特‧李文斯頓贊助建造，且是首艘從事商運的輪船。

解運河跟新近發明的蒸汽機，當時這兩個地方是世界上的科學重鎮。在法國，他設計了首艘可用的潛水艇「鸚鵡螺號」（Nautilus）；在英國，他則率先為皇家海軍設計出了水雷。富爾頓後來帶著英國的蒸汽機返回美國，並藉此改裝克萊蒙特號。他首航成功後每四天返往一次紐約跟奧巴尼，有時承運乘客會多達百人。

定居和開採利用這塊大陸。1819 年 5月，附帶輔助引擎的帆船「薩凡納號」（Savannah）橫跨大西洋，讓蒸汽在美國歷史上帶來更大的影響。這艘船總共航行了 633 個小時才抵達英國利物浦，雖然其中只有 80 小時是靠蒸汽驅動，但這項成就仍讓輪船的支持度上升。隔年，有艘輪船從利物浦前往南美洲，也是首艘歐洲跨越大西洋的船隻。1825年，企業號（Enterprise）也一路從英格蘭航行到印度加爾各答（Calcutta）。水上的蒸汽時代已是勢不可擋。

蒸汽輪船的起點

這艘船叫做「克萊蒙特號」（Clermont），但這並不是歷史上第一艘輪船。早在 1787 年，富爾頓的美國同胞約翰‧費區（John Fitch）就已乘著輪船在德拉瓦河上航行，而蘇格蘭工程師威廉‧辛明頓（William Symington）也在 1803 年打造夏洛特丹達斯號（Charlotte Dundas），並拖著兩艘駁船在福斯與克萊德運河（Forth and Clyde Canal）上航行。不過，富爾頓證實蒸汽船確實有利可圖，而且更加適合航行。

富爾頓 21 歲時曾去倫敦跟巴黎了

密西西比渡河船

富爾頓跟李文斯頓和尼可拉斯‧羅斯福（Nicholas Roosevelt）合作設計了新輪船「紐奧良號」（New Orleans）。1811 到 12 年間，他們從賓州匹茲堡（Pittsburgh）出發，沿著俄亥俄河跟密西西比河，一路前往墨西哥灣（Gulf of Mexico）的紐奧良。這件事影響巨大。美國 1803 年買下路易斯安那領地後，大量移民湧入了西部平原，蒸汽讓他們能藉著河流往返上下游。不過紐奧良號只是開端，接下來還有數百艘蒸汽船會來打通前往密西西比州跟俄亥俄州山谷的貿易路線，並進一步讓人探索、

背景故事
馬克‧吐溫

1835 年，深受美國人喜愛的作家馬克‧吐溫出生，他本名叫做薩繆爾‧朗赫恩‧克萊門斯（Samuel Langhorne Clemens），17 歲離開密蘇里州漢尼拔（Hannibal），後來成為排字工人，一邊四處旅行，一邊替人工作。1857 年，他從辛辛納提搭船前往紐奧良，原本想到亞馬遜河的可可貿易中賺上一筆，但碰上引水人荷瑞斯‧畢斯比（Horace Bixby）後就改變了計畫。還沒抵達紐奧良，年輕的克萊門斯就重燃了年少想成為輪船引水人的夢。他說服畢斯比讓他接受培訓，這份工作也給了他「馬克‧吐溫」這個筆名，因為輪船航行的安全深度是兩英噚，所以引水人都要大喊：「兩個標記！」（mark twain）。

1890年的馬克‧吐溫

浪漫主義者

浪漫主義運動（Romantic movement）常常跟藝術、詩歌跟哲學扯上關係，但這個運動本質上是要以不同的角度觀察世界，並且鼓勵大家向外旅行，尋求新的經驗。

現在聽起來奇怪，但 18 世紀的旅人大多認為阿爾卑斯山很討厭，進行過壯遊的人（見第 180-83 頁）尤其如此。當時的人重視秩序與對稱，還有人類馴服自然、塑造文明的能力。因此，南法的阿爾卑斯山不過是阻礙他們前往義大利的障礙而已。然而到了 18 世紀末，愈來愈多旅人開始到這些地方尋求「美」與「靈性啟發」。

尋找「如畫」美景

這種態度上的轉變，是受到瑞士哲學家兼作家盧梭（Jean-Jacques Rousseau）在內的一群知識分子影響。盧梭 1761 年出版的小說《新愛洛伊斯》（La Nouvelle Heloïse）中大大頌揚瑞士的地景，激起 19 世紀對阿爾卑斯山景的熱情。在英格蘭，牧師威廉·吉爾平（William Gilpin）的作品也讓大眾愈來

△ 〈地景〉（Landscape），威廉·吉爾平

吉爾平的作品在當時獨樹一幟，他並不傳達某個道德準則，而是純粹講究美感，並全然聚焦在「自然之美」上。吉爾平把這種風格形容為「如畫派」。

▽ 拜倫在義大利

拜倫勳爵貢獻良多，讓歐洲成為熱門的旅遊去處，尤其是他待了七年的義大利。

 

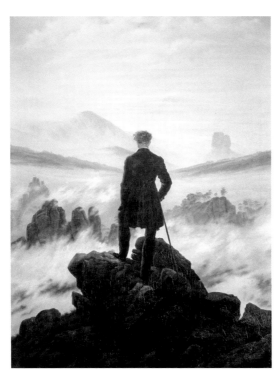

▷ **與自然獨處**
卡斯巴·大衛·佛烈德利赫
（Caspar David Friedrich）1818年
左右繪製的〈霧海上的旅人〉
（Wanderer Above the Sea of
Fog）精準傳達了「人類孤身遇見
自然崇高力量」的浪漫主義思想。

「人類生而自由，但無處不受枷鎖束縛。」

盧梭，《社會契約論》，1762年

愈欣賞野性十足的自然景觀。他 1782 年出版的《威河見聞》（*Observations on the River Wye*）讓無數旅人湧向南威爾斯，他後來描繪湖區跟蘇格蘭的著作也造成了相同效果。吉爾平普及了「如畫」（picturesque）這個名詞，根據他的定義，意思就是「在畫中看起來很美」的景色。

崇高

英格蘭西北部的湖區是出了名的風景「如畫」，湯馬斯·魏斯特（Thomas West）1778 年出版的暢銷書《湖區指南》（*Guide to the Lakes*）就介紹當地哪邊有最美的景色。此外，這本書中也利用愈來愈廣為人知的「崇高」（sublime，又稱壯美）概念，意指人類見到偉大而壯麗的地景時產生的驚奇與敬畏感。這股潮流後來稱為浪漫主義（Romanticism），否認啟蒙運動的理性主義跟秩序，並強調純粹情緒的重要，也認為想像力比理性更重要。「崇高」的一大重點就是理想化原始且粗糙的地景，例如群山、浪潮起伏的大海、野生沼地等。詩人威廉·華茲渥斯（William Wordsworth）小時候在湖區度過，後來也曾搬回來居住，他的詩作中就把美麗、神聖的自然美景跟力量與神祕連結在一起，體現了這項特色。

拜倫與雪萊出國

英國作家和畫家會對自己國家的地景這麼感興趣，有個原因是他們因為英法兩國交戰了 20 年，沒辦法跨越英吉利海峽去造訪歐洲大陸。1815 年，歐洲恢復和平，浪漫主義也開始影響旅人看待歐洲大陸的態度。趁此和平時期出來旅遊的人，包括知名浪漫主義詩人拜倫跟雪萊。拜倫創作了 19 世紀初數一數二別具心意的旅行見聞錄，形式是很少見的敘事詩。1818 年出版的《怡爾德·哈洛德遊記》（*Childe Harold's Pilgrimage*）取材拜倫走訪葡萄牙、西班牙、希臘跟阿爾巴尼亞的經驗，講述一趟自我探索的旅程。這篇作品讓拜倫成了歐洲廣受人知的詩人，許多旅人甚至把《怡爾德·哈洛德遊記》當作旅行指南，書中提及的精采事件也增添這一片片土地的浪漫色彩。

義大利的榮光

後來，拜倫跟雪萊都以義大利為家，暢遊體驗當地的遺跡、自然美景、宜人氣候（拜倫更喜歡當地美女），並在作品中大肆頌揚。雖然這兩位詩人的種種滑稽舉動讓自己聲名狼藉，例如拜倫是出了名的「既瘋又壞，認識了要倒楣」，但到頭來真正影響深遠，仍是他們堅定重視大自然的信念。

△ **《怡爾德·哈洛德遊記》**
這張卷首插圖來自拜倫
1825年版本的《怡爾
德·哈洛德遊記》，描
繪的是第一章的故事。
版畫的製作者是瓊斯（I.
H. Jones）。

◁ **雪萊在義大利**
雪萊在義大利寫了許多
偉大的詩作，例如〈解
放普羅米修斯〉
（*Prometheus
Unbound*）。他在義大
利從一座城市搬到另一
座城市，最後葬在羅
馬。

小獵犬號的旅程

1831 年，有艘小船駛離英格蘭的普利茅斯，船上有位年輕的博物學家。他上船的部分原因是陪伴船長，但他在航程中的敏銳觀察，重塑了我們對人類的理解。

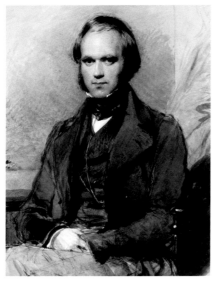

▷ **查爾斯・達爾文**
這是喬治・里奇蒙（George Richmond）繪製的水彩畫，主角是 1840年時年僅31歲的達爾文。他跟著小獵犬號出航的經歷，也讓他成了當時知名的博物學家。

在 1831 年，有艘小船駛離英格蘭的普利茅斯，船上有位年輕的博物學家。他上船的部分原因是陪伴船長，但他在航程中的敏銳觀察，重塑了我們對人類的理解。

意外的邀約

達爾文（1809-1882 年）對博物學興趣濃厚，他當時剛剛結束期末考試，原本打算回到劍橋大學修讀神學，但他的教授寄信來邀請他成為小獵犬號上的一員，一切從此不同。達爾文雖然經驗不足，也沒有相關科學背景，仍因充滿熱情跟好奇心十足受到推薦，但最終也是因為他，小獵犬號才成為歷史上相當出名的一艘船。1831 年 12 月 27 日遠征探險隊啟程出發，隔年 2 月抵達南美洲。達爾文在陸上待了很長一段時間，蒐集不少標本，並在筆記本中寫下自己的觀察。最一開始，熱衷打獵的達爾文很喜歡射下碰到的鳥類跟其他野生動物，他後來才領悟到「觀察跟推理所帶來的愉悅，大大超過打獵技巧跟活動帶來的快樂」。

「演化」的跡象

1835 年 9 月，小獵犬號抵達加拉巴哥群島（Galápagos Islands），達爾文在此得知不同地方的大型陸龜，背上的殼也會不大一樣，當地人就是這麼判斷牠

▽ **在莫瑞峽灣（Murray Narrow）的小獵犬號**
這是小獵犬號隨船畫家康拉德・麥騰斯（Conrad Martens）1836年的畫作，畫中是碇泊在巴塔哥尼亞南端火地島（Tierra del Fuego）一處深峽灣中的小獵犬號。

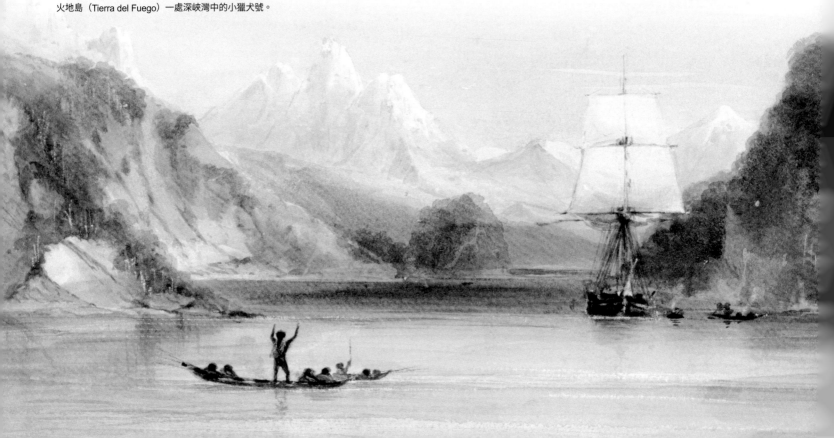

「跟著小獵犬號出航是我生命至今最重要的事件，也決定了我畢生的職涯。」

達爾文，《查爾斯・達爾文自傳》，1887年

△ **探索自然世界**
這張地圖顯示小獵犬號在世界各地航行的路線，整趟旅程歷時近五年。

▷ **發現新物種**
達爾文保存了無數科學上新發現生物的標本，包括這隻來自太平洋的鸚哥魚。

們來自哪座島嶼。他也蒐集不少知更鳥的標本，並注意到不同島上的知更鳥也有些微差異。

探險隊繼續航行，途中還大快朵頤加拉巴哥群島上的陸龜。他們在 1835 年 11 月抵達大溪地，12 月底則到達紐西蘭。

1836 年 1 月，這一行人航行到澳洲探索當地的珊瑚礁；1836 年 5 月底，他們航經非洲南端的好望角。費茲羅伊船長想進一步測量海道，所以沒有直接返航歐洲，反而橫跨大西洋前往巴西巴伊亞（Bahia）。一直到 1836 年 10 月 2 日，小獵犬號才總算停泊英格蘭康瓦耳郡（Cornwall）的法茅斯港（Falmouth）。

「據我自己所能判斷，因為調查探勘帶來的樂趣，還有想為自然科學中的大量事實多添上幾項事實的強烈渴望，我在航程期間可是盡了全力工作。」達爾文這麼表示。接下來數年間，他寫下大量的旅程經歷，後來成為《冒險號與小獵犬號航程記述》（Narrative of the Voyages of H.M. Ships Adventure and Beagle）一書的第三卷。這本著作非常受歡迎，最終讓他在 1859 年出版的大作《物種起源》（*On the Origin of Species*）中建構出了演化論。

背景故事
達爾文的筆記本

達爾文詳細記錄下他跟著小獵犬號出航的經歷，整整用掉 15 本小筆記本、寫了大概 11 萬 6000 字，並且畫了 300 幅左右的素描。然而，他的書寫絕非枯燥無味的科學，而是生動且引人入勝，還會鉅細靡遺地描寫他去過的地方和遇過的人，有時候甚至頗具趣味。

此外，達爾文也仔細記錄了他發現的不同野生動植物，這些記錄對他後來構思演化論是重要至極。他造訪南美洲時描繪了一種叫做「三趾鴕鳥」（rhea）的鳥類，並且發現牠們跟另一個鴕鳥物種「大致上非常相似」。這些發現讓他推論「一個物種確實會變為另一個物種」。

**達爾文三趾鴕鳥
（Darwin's rhea）
的插畫**

旅人的故事

19 世紀，旅人的見聞錄出現了新的變化，許多人不只是記錄科學或地理上的發現，也開始寫下比較日常的個人記述。

就算達爾文從未寫出《物種起源》這本有關演化論的大作，他仍會是大家記憶中值得一提的旅遊作家。跟著小獵犬號出航後，他不只貢獻了正式的科學報告，也書寫了比較日常的記述，其中滿是他造訪過地方的素描，看起來觀察非常入微，另外還有他對見過的人的觀察心得。這也是當時典型的旅遊書寫，主要都是建立在科學家的日記上。有的時候，他們的個人敘事還會讓人身歷其境、驚險不已。

約翰·富蘭克林在 1823 年出版的《極地海岸見聞》（*Narrative of a Journey to the Shores of the Polar Sea*）就有這樣的例子。這本書詳細記錄他 1819 到 22 年間去測繪加拿大北岸的任務，他們探險隊共有 20 人，後來超過半數喪命。他在敘述中幾乎以困難為樂。「從離開新阿爾比恩（New Albion）岸邊以來，這是我們第一次享受大火的撫慰，」富蘭克林這麼寫道。「這裡沒有石耳（tripe de roche），我們喝了茶，吃了一些鞋子當晚餐。」

法蘭西斯·帕克曼（Francis Parkman）在 1849 年出版的《俄勒岡之路》（*The Oregon Trail*），震撼地書寫了美國這條穿過洛磯山脈的移民路線，其中也有同樣吸引人的個人記述。「一個月前，」他評論道。「要是認識的人早上騎馬外出，晚上以前就少了塊頭皮，我一定會覺得是很可怕的事，但現在看來是世上最自然不過的事了。」

不過最令人震撼的還是探險家亨利·莫頓·史坦利（Henry Morton Stanley），他包括 1890 年《最黑暗的非洲》（*In Darkest Africa*）在內的作品都是書寫生動，充滿跟原住民部落的暴力衝突、把不聽話的挑夫鞭打至死、棄不便於行的人自生自滅，還有把逃跑的人吊死樹上等記述。

東方的魅力

正當史坦利前去征服非洲大陸時，新一群更理性的旅遊作家逐漸興起。他們造訪異地與接觸異國文化時，不再只是記錄地景，而是會反思文明、信仰和文化認同等事情。不少維多利亞時期的經典旅行文學，都是這群作家的結晶。埃及跟伊斯蘭世界則是當時最受歡迎的地方，許多書籍都以它們為主題，例如亞歷山大·金雷克（Alexander Kinglake）1844 年出版的《日昇之處》（*Eothen*），就優美地記述了他從貝爾格勒（Belgrade）到開羅的旅程。熱拉爾·德·內瓦爾（Gérard de Nerva）在 1851 出版的《東方之旅》（*Journey to the Orient*）對東方則有更荒謬怪誕的描述，裡頭充斥著令人迷醉的大麻煙氣——但這人本身就很古怪，還會在巴黎的庭園中帶著寵物龍蝦散步。

英國探險家伊莎貝拉·博德（Isabella Bird）跟耽溺酒色的內瓦爾不同，她旅行與書寫的動力都來自自己的福音派信仰。她騎著馬走遍了波斯、日本、朝鮮等許多國家，而且常常是獨自一人旅行，還拍下了許多照片。博德雖然對途中遇到的種種「異教信條」不屑一顧，但她對遇到的人卻展現出了當時少見的同理心。

四處旅行的小說家

到了 19 世紀中葉，旅遊文學已非

▷ 札記
達爾文跟著小獵犬號出航期間，會把觀察心得記錄在這樣的小筆記本裡。他每晚還會重新謄寫，並整理為一本 750 頁長的日誌，後來也成了他出版著作的基礎。

◁ **帝國探險家**
亨利・莫頓・史坦利在非洲的事蹟在當時讓大眾著迷不已。但他後來跌落神壇,被視作是冷酷無情、在非洲劈砍射殺的帝國主義者。

◁ **險峻地貌**
這幅雕刻畫來自約翰・富蘭克林的《極地海岸見聞》,生動描繪出了作者造訪之處的險峻地景。

常受歡迎,因此許多知名作家也寫起了自己的遊記。1844 年,狄更斯造訪歐洲南部,這段愉快的遠足行程後來記述在他 1846 年的《義大利景觀》(*Pictures from Italy*)一書中。亨利・詹姆斯(Henry James)也為了 1884 年的《法國遊蹤》(*A Little Tour in France*)一書化身旅人,《金銀島》的作者羅伯特・路易斯・史蒂文森則把治療心碎的健行經歷,寫成趣味橫生的《驢背旅程》(*Travels with a Donkey in the Cévennes*),並在 1879 年出版,成為戶外文學的先驅。

最有趣的作品或許還是馬克・吐溫在 1869 年出版的《傻子旅行記》(*The Innocents Abroad*),書中記述他花了好幾週搭乘租用船貴格城號(Quaker City),跟著一群美國同胞遊賞歐洲跟中東聖地的景觀。「親切和藹的讀者除非出國旅行一趟,」他這麼寫道。「否則絕對、絕對不會知道,自己可以是多麼徹頭徹尾的混蛋。」《傻子旅行記》有這些歷久不衰的觀察心得,也難怪百餘年過後還是歷史上相當成功的旅行作品。

「若是只在地球上的某個小角落枯燥過活,就沒辦法寬容看待全體人類。」

馬克・吐溫,《傻子旅行記》

▷ **傻子出國遊戲記 The Game of Innocence Abroad**
帕克兄弟(Parker Bros)從馬克・吐溫的《傻子旅行記》取材,在1888年製作出這款名字搞怪的桌上遊戲,描繪旅人遊覽歐洲時會從事的活動。

△ **馬克・吐溫**
馬克・吐溫賣的最好的書其實是他造訪歐洲與中東聖地的旅遊札記,甚至比《湯姆歷險記》(*Adventures of Tom Sawyer*)跟《頑童流浪記》(*Adventures of Huckle-berry Finn*)還暢銷,這點或許連他本人也始料未及。

拍攝世界

照相術發明不久，市面上就賣起了照相機，許多人也紛紛踏上旅程，心中只有一個目標：使用這種不可思議的新機器。

△ **古埃及**
古斯塔夫・福樓拜跟馬克西姆・杜・康本花了兩年遊歷東方，拍下了數百處遺址的照片，這座埃及的阿布辛貝神殿（Temple of Abu-Simbel）就是一個例子。

法國人路易斯・達蓋爾（Louis Daguerre）跟英國人亨利・福克斯・塔爾博特（Henry Fox Talbot）是照相術的重要先驅，他們在 1830 年代末拍出首組照片，用的技術在 1839 年成為商業上的可用方法。1840 年，印度舉辦國內首場攝影展，隔年雪梨的盧卡斯船長（Captain Lucas of Sydney）則拍下第一張澳洲的照片。照相術就是這麼迅速受到大眾接受。

東方地景

寫出《包法利夫人》（Madame Bovary）的古斯塔夫・福樓拜（Gustave Flaubert）如今以小說作品聞名，但他其實也是早期相當出名的旅行攝影師。1849 年，他跟有錢的巴黎友人馬克西姆・杜・康本（Maxime Du Camp）外出旅行，拍攝中東地區的古蹟。兩人造訪了埃及跟巴勒斯坦，成果後來出版在 1852 年的《東方之記憶與地景》（*Memories and Landscapes of the Orient*）一書，這也是首本附照片插圖的旅遊書籍。埃及也提供攝影師法蘭西斯・佛立茨（Francis

Frith）相當豐富的素材，他整整去拍攝了三次，英國威爾斯親王的御用攝影師法蘭西斯・貝弗德（Francis Bedford）在 1862 年皇室造訪中東的途中，也拍下了不少埃及的照片。

捕捉未知事物

19 世紀中葉，攝影師的標準配備包括大且沉重的照相機、三腳架、玻璃感光板、片匣、帳篷形狀的可攜式暗房、照相用化學品，還有沖洗照片用的罐子，最少可說是既笨重又累贅。不過，科技進步很快就帶來了攝影專用的工作室，尤其是歐洲更是普遍。這些工作室讓攝影師可以沖洗大量的照片，並且不需要到哪都帶著暗房。

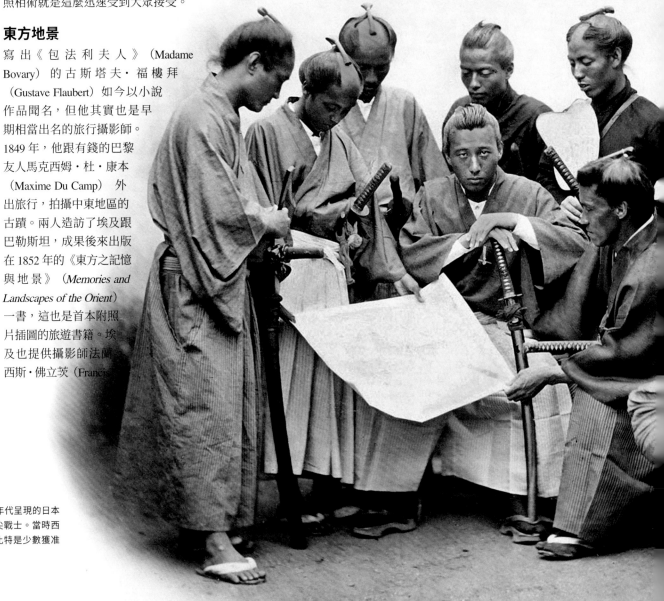

▷ **一窺日本**
這是費利斯・比特在1860年代呈現的日本武士，他們都是國家的頂尖戰士。當時西方世界對日本所知很少，比特是少數獲准走入日本社會的人。

1857 年，法國政府派遣克勞德－約瑟夫·德吉雷·夏赫內（Claude-Joseph Désiré Charnay）到墨西哥。他在當地待了四年，成為首位拍攝馬雅文明遺跡的人。另一位法國人艾米爾·基瑟爾（Émile Gsell）則在中南半島工作，並在現今柬埔寨拍下首批吳哥

◁ **大玻璃底片板照相機**
最初，照片必須跟負片大小相同，因此卡爾頓·沃特金斯在1861年用了這台巨大的照相機，以便確實呈現美國西部的景觀。

窟的照片。另外，義籍英國人費利斯·比特（Felice Beato）則是最早一批到中國工作的人。他拍照留下了第二次鴉片戰爭和日本江戶鎖國時期的記錄，這些照片不但引起當時極大的研究興趣，也留下珍貴至極的歷史影像，讓現在的人可以一窺過往時代。

美國西部

照相術發明後，也讓許多美國人民第一次看到國內其他地方是什麼模樣。拓荒者約翰·查爾斯·福瑞蒙特（John Charles Frémont）幾次想用照相機拍下自己早期的遠征探險，卻都是失敗告終，所以他 1853 年第五次橫跨大陸時帶上了索羅門·努諾斯·卡瓦略（Solomon Nunes Carvalho），讓卡瓦略成為可能是首個拍下美國西部和當地原住民的人。許多人也紛紛效尤，其中包括威廉·貝爾（William Bell）、約

翰·希勒斯（John K. Hillers）、卡爾頓·沃特金斯（Carleton E. Watkins）和提摩西·歐蘇利文（Timothy H. O'Sullivan）。他們每人帶回的片匣都沖洗出相當好看的照片，並促使美國成立了前面幾座的國家公園。

△ **大教堂岩**
卡爾頓·沃特金斯為加州地質調查局工作期間，拍下這張優勝美地谷大教堂岩的照片，時間是1865年。

> 「**實際出外旅行是不可替代的經驗，但我的志向是讓負擔不起這種奢侈的人也能有這種體驗……**」
> 攝影師法蘭西斯·佛立茨

背景故事
帶著照相機旅行

最一開始，旅行攝影基本上是個集體事業。舉例來說，法蘭西斯·佛立茨出外旅行會帶著一大群嚮導跟助手，橫跨埃及時也是跟著大隊推車與馬車。1851 年玻璃負片問世，他是第一批實驗這項技術的人，但他不得不在悶暗的帳篷或古墓中當場處理照片，而且還得用到液態乙醚和硝化棉等恐有爆炸風險的物質。英國戰地攝影師羅傑·芬頓（Roger Fenton）也使用相似的技術，但沖洗的地方是個特別組裝的暗室，由馬車拖拉移動。他還會用揮發性化學物質，就連在克里米亞戰爭的戰場上照用不誤。

芬頓的助手馬庫斯·史伯林（Marcus Sperling）和他們的可攜式暗房

進入非洲

19 世紀初，歐洲對非洲地理的認識多半僅限於沿海地區。不過隨著一波波無畏的歐洲探險家挺進非洲，這些認識上的落差也漸漸消彌。

早在 15 世紀，葡萄牙人拓展航路到東方時，就已繪出了非洲大陸的輪廓。葡萄牙是第一個開啟跨大西洋非奴貿易的國家，其他歐洲強權後來才紛紛加入。隨著歐洲啟蒙時代到來，自由、民主、理性，還有相信科學研究等理念導致了反對奴隸制度的浪潮，但也讓他們把目光投向了探索。比歐洲大上兩倍的非洲大陸，如今變成關注的焦點。尋找非洲兩大貿易要道尼日河與尼羅河的源頭，在當時引起極大的興趣。

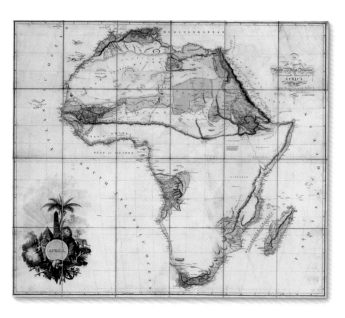

▷ **未經測繪的土地**
亞倫・阿羅史密斯（Aaron Arrowsmith）在1802年製作的地圖，顯示非洲中部對歐洲探險家仍充滿謎團。

尋找尼日河

1788 年，英國非洲協會（African Association）在倫敦成立，目標是找尋尼日河的源頭。1795 年，年輕

◁ **蒙戈・帕克**
出生蘇格蘭的帕克本來受期待要加入蘇格蘭教會，但深受自然世界吸引的他，最終前往非洲尋找尼日河的所在。

的蘇格蘭人蒙戈・帕克（Mungo Park）受派探索西非，他原本受的是醫學訓練，但後來得到知名植物學家約瑟夫・班克斯（Joseph Banks，見 176-77 頁）支持與推薦。帕克在甘比亞的皮薩尼亞（Pisania）上岸，並在一位當地嚮導、一位挑夫、一匹馬和兩頭騾子的陪伴下挺進非洲內陸。途中他一度被當地的摩爾人首領關進牢裡四個月，但仍設法帶著一匹馬跟指南針逃出生天。

帕克最終找到了尼日河，成為首位看見這條河流中段的歐洲人。他接著返回甘比亞沿岸，乘船回到英格蘭，並把日記出版為《非洲內陸之旅》（*Travels in the Interior of Africa*）一書，當時深獲好評。1805 年，他再次受派去尼日河出任務，這次帶了超過 40 位人手。不幸的是，他們選在酷熱季節去探險，結果只有帕克本人跟四名人員抵達尼日河，其他人都因病喪命。這五位倖存者乘船取道河路，但遭到懷有敵意的當地人攻擊，帕克想要游往安全處的時候不幸溺死。

◁ **深入非洲內陸**
1795年12月，帕克離開甘比亞去尋找尼日河，並在隔年7月順利完成任務，接下來又多花了11個月才返回甘比亞。

1818 年，英國海軍軍官喬治・法蘭西斯・里昂（George Francis Lyon）被派去測繪尼日河的水道，並且找尋傳說中的廷布克圖（Timbuktu），這座城

市僅在歷史文獻中出現過。但他們一行人選擇從北邊的黎波里（Tripoli）出發，也就是現今的利比亞，代表他們必須先橫跨撒哈拉沙漠。這趟任務以失敗告終。

苦盡甘來

尼日河一直到 1830 年才測繪完畢。理查·蘭德（Richard Lander）生來就是探險家。他九歲時，據說就從康瓦耳郡的楚洛（Truro）徒步走到倫敦，全長共 373 公里。1825 年，他擔任蘇格蘭探險家休·克拉珀頓船長（Captain Hugh Clapperton）的助手，前往現今奈及利亞的索科托（Sokoto）進行貿易任務。但疾病幾乎再次消滅了他們整團人，蘭德必須獨自走上七個月的路，才抵達沿岸乘船返家。不過他沒有因此膽怯，1830 年又跟弟弟約翰（John）重返非洲，並順利找到尼日河三角洲，也繪出了整條河流的水道。不過，兩年前法

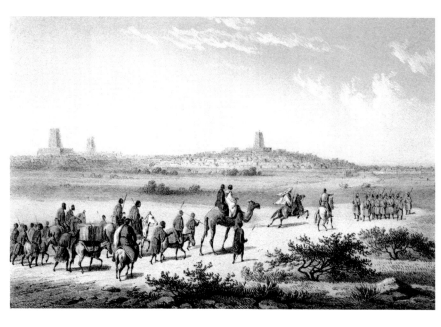

◁ 尋找廷巴克圖
雷內·加利耶是首個抵達廷巴克圖的人，時間是1828年，接下來則是1853年的德國人海因里希·巴思（Heinrich Barth）。約翰·馬丁·伯納茲（Johann Martin Bernatz）繪製的這幅畫，就是取材自巴思的素描草圖。

▽ 蒙戈·帕克的第二次遠征
帕克第二次遠征尼日，目的是要評估當地適不適合歐洲人定居。結果最後全員罹難，包括帕克本人在內。

國人雷內·加利耶（René Caillié）就已成為首位造訪廷巴克圖的歐洲人，領走巴黎地理學會（Société de Géographie）提供的一萬法郎獎金。1826 年，蘇格

蘭人亞歷山大·戈登·萊恩（Alexander Gordon Laing）其實就已發現並造訪這座城市，只是返家途中遭當地部落殺害。蒙戈·帕克可能也到過 »

>> 廷巴克圖，只是來不及告訴任何人就丟了性命。加利耶則是獨自偽裝成穆斯林旅行，最後平安返國，名利雙收。

追溯尼羅河源頭

對許多探險家來說，到西非尋找飄渺無蹤的尼羅河源頭是個抗拒不了的誘惑。倫敦的皇家地理協會派遣李察・波頓（Richard Burton）跟約翰・漢寧・斯皮克（John Hanning Speke）去找出這個所在。波頓不僅是勇敢果決的冒險家，也是傑出的語言學家，曾經喬裝成阿拉伯人前往麥加朝聖，後來還把《慾經》（*Kama Sutra*）跟《天方夜譚》（*Arabian Nights*）譯成英語。斯皮克則比較中規中矩，但也是經驗豐富的探險家，先前跟波頓去過一趟非洲遠征探險。1857 年 6 月，他們兩人遵循剛剛返國的傳教士提供的地圖，從非洲東岸登陸，穿越現今的坦尚尼亞。整趟旅程艱辛不已，他們還都染上了熱帶疾病，斯皮克失去單耳聽力，波頓則不良於行，兩人也短暫失明。即使如此，1858 年 6 月，他們仍順利抵達坦干依

「......我若再去旅行，必然只會信任當地人，因為非洲氣候對外國人實在過於難受。」

約翰・漢寧・斯皮克談非洲氣候

△ **斯皮克的素描本**
約翰・漢寧・斯皮克在素描本中畫滿自己遇到的野生動植物，為旅程留下精采記錄。

▷ **約翰・漢寧・斯皮克上尉**
這幅畫描繪的是站在維多利亞湖前的斯皮克，他宣稱這座湖是尼羅河的源頭。亨利・莫頓・史坦利在1875年證實了這個理論。

喀湖（Lake Tanganyika），接著順原路返回塔波拉（Tabora）休養跟補充物資，但波頓這時已病到無法旅行，斯皮克只好跟著另一群人向北調查傳聞中的另一座湖泊。他們發現當地人稱為「大湖」（N'yanza）的水域後，把它改名為維多利亞湖（Lake Victoria），向英國女王致敬。斯皮克相信這就是尼羅河的源頭，但波頓表示不同意，兩人還公開爭辯起來。回到英格蘭後，斯皮克在 1864 年一次狩獵意外身亡，隔天恰好他跟波頓恰好要舉行辯論，一較高下兩人的理論。

大衛・李文斯頓

這些人之中最有名的探險家或許要算是大衛・李文斯頓（David Livingstone），他是第一個從西到東穿越非洲的歐洲人。1841 年，他以基督教傳教士身分抵達非洲南端，但據說他從頭到尾只順利讓一個人受洗。李文斯頓真正感興趣的事情，反而是探索非洲的內陸。他帶著剛剛組成的家庭，首次旅行就向北到了現今波札那（Botswana）的恩加米湖（Lake Ngami）。他繼續向北到尚比西河（Zambezi River），再順著河流往西走，最後改道抵達現今安哥拉首都盧安達（Luanda）的海岸。

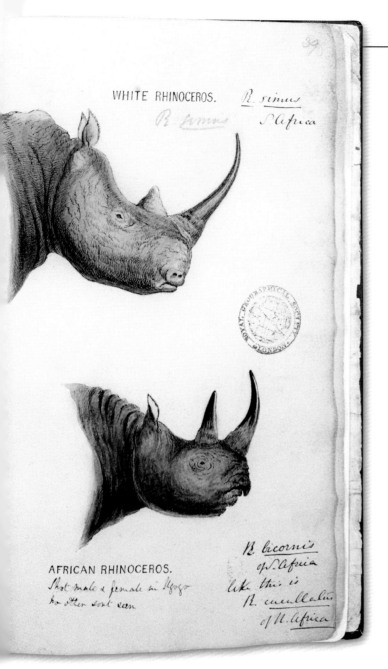

WHITE RHINOCEROS. *R. simus*
R. simus *S. Africa*

AFRICAN RHINOCEROS.
B. bicornis of S. Africa
like this is B. cucullatus of N. Africa

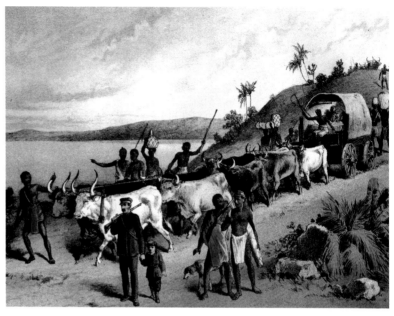

△ **恩加米湖畔的李文斯頓**
即使李文斯頓最後沒找到尼羅河的源頭，他仍是維多利亞時代最有名的英國探險家。

◁ **大衛・李文斯頓的帽子**
李文斯頓曾任英國駐外領事，因此也會戴領事的帽子。他遇見史丹利的那一天，正好就戴著這頂特別的帽子。

李文斯頓返回尚比西河後，接著就是向西探勘這條河是否能作貿易用途，途中還發現了尚比西河最大的自然障礙維多利亞瀑布（Victoria Falls），讓他成為首位見識到這片地景的歐洲人。

1866 年後，李文斯頓熱衷於尋找尼羅河的源頭，把人生最後七年都投注在這項任務上。他跟外界失聯許久，久到有份美國報紙還派記者亨利・莫頓・史丹利（Henry Morton Stanley）去尋找他的下落，最終成就了李文斯頓跟這位記者在叢林間的著名相遇故事。

李文斯頓最後四年都是病痛纏身，1873 年死於瘧疾，由兩位非洲助手運著他的屍體，跨越千里到非洲沿岸，以便運回英國埋葬。跟著李文斯頓運到的還有一張便條紙：「你們可以帶走他的身體，但他的心屬於非洲。」原來他們早已移去李文斯頓的心臟，葬在他過世的地方。

背景故事
瑪莉・金斯莉

瑪莉・金斯莉（Mary Kingsley）既是民族誌學者，也是探險家。她深受父親出海行醫的影響，在 1892 年也展開了自己的冒險，當時她已經 30 歲。金斯莉的抱負是要找出新品種的動物，她先到了安哥拉，後來也挺進剛果，順著奧果韋河（Ogooué River）旅行。1893 年她回到英格蘭，為大英博物館帶回不少熱帶魚類的收藏。

金斯莉第二次旅居非洲期間，花了不少時間跟有食人習俗的部落相處，有次還不小心跌下狩獵陷阱，幸好被寬鬆的襯裙救了一命。她 1897 年出版的《西非見聞》（*Travels in West Africa*）成為維多利亞時代的暢銷書。1900 年，金斯莉因傷寒在南非過世。

金斯莉1899年出版的第二本著作《西非研究》（*West African Studies*）的卷首插畫

鐵路時代

直到 19 世紀，很多人一輩子都只待在出生的地方，而且從沒有人能以比馬還快的速度前進。鐵路的出現改變了這一切。

在 19 世紀以前，蒸汽機既笨重又麻煩，一開始只作工業用途，後來也應用到船隻上（見 202-03 頁）。但到了 19 世紀初，這些機器體積縮小，小到可以安裝到車輛上。把蒸汽機運用到鐵路上的實驗開始

出現，並促成首條全憑蒸汽動力運行的利物浦和曼徹斯特鐵路在 1830 年開通。這條鐵路是工程師喬治·史蒂芬生（George Stephenson）規畫的作品，並且用上了他兒子羅伯特·史蒂芬生（Robert Stephenson）設計的「火箭號」（Rocket）。羅伯特後來建了一條更長

△ **早期的鐵路旅行**
這幅1830年代的木版畫中，可以看到乘客坐著由馬匹拖拉的車廂在巴爾的摩與俄亥俄鐵路上奔馳。

的鐵路連通倫敦與伯明罕，也協助建置比利時、西班牙和埃及等地的鐵路。1980 年，這條鐵路迎來建軌 150 週年，時任英國鐵路公司（British Rail）主席的彼得·帕克（Peter Parker）就表示：

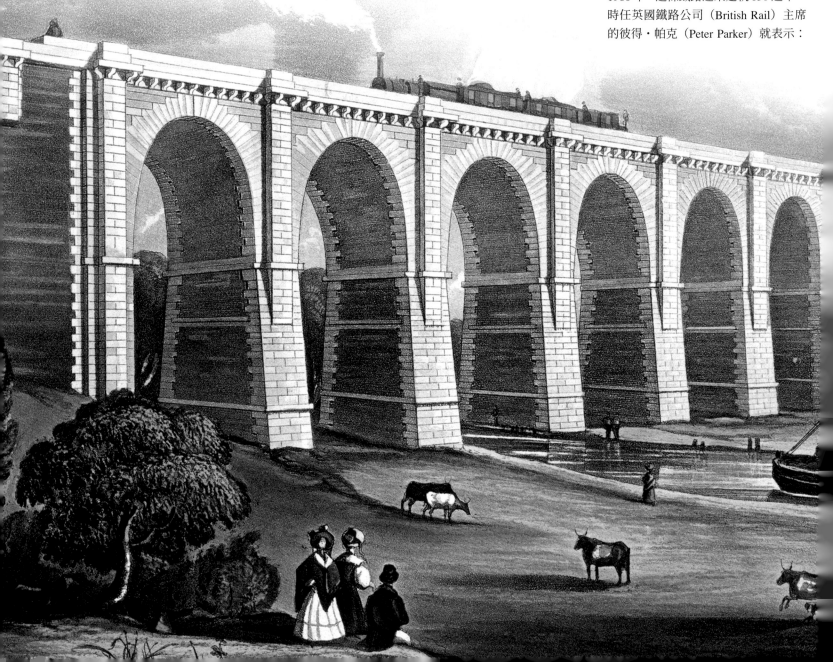

「全世界都是利物浦和曼徹斯特鐵路的支線。」

美國最早的鐵路

美國迅速擁抱了鐵路，但他們不稱「railway」，而是說「railroad」。美國幅員遼闊，往返旅行也是曠日費時。當時，輪船是最好的交通方式，但只能通到特定地區，此外仍要依靠馬與馬車。美國鐵路的先驅是約翰·史蒂文斯（John Stevens）上校，他同時也是輪船業者。美國首批「火車」其實是在鐵軌上靠著馬匹拖拉前進，跟英國當初一樣。

一直在 1830 年一場介於火車頭「拇指仙童」（Tom Thumb）跟一匹馬的傳奇對決後，才讓半信半疑的人相信未來是蒸汽的時代。同年年底，火車開始在已竣工的巴爾的摩與俄亥俄路段（Baltimore and Ohio line）與查爾斯頓

◁ 蒸汽跟馬的對決
1830年，拇指仙童號跟馬車展開對決，雖然最後因為機械故障而落敗，但卻證明了蒸汽火車不但實際可行，也是相當迅捷的交通方式。

「鐘聲表示起步，火車開始吱嘎作響，車輪先緩慢轉動，接著愈轉愈快，再來火車就飛了起來。現在旅行多麼有趣呀。」

出版商卡爾·貝德克爾談自己第一次坐火車的經驗，1838年

與漢堡路段（Charleston and Hamburg line）來回奔馳。接下來十年間，全美共有長 4425 公里的鐵路投入運轉。最初建設鐵路的動機是運送貨物，不過這種新型態的交通方式很快也造福了乘客。每座城鎮都希望連接鐵路，因為他們認為鐵路對未來的繁榮至關重要。

遍及歐洲大陸的鐵軌

歐洲沒有落後英美兩國太多。到了 1832 年，法國已有火車往返聖德田跟里昂兼的鐵路路段，這條鐵路原本是要

◁ 改變地景
這是喬治·史蒂芬生指導建造的高架橋，屬於利物浦跟曼徹斯特鐵路。這座橋以帶石砌面的磚頭造成，另有數座15公尺寬的拱柱立在砂岩板塊上支撐橋身。

運送煤炭，但很快也載運起了乘客。1834 年，比利時也建起了鐵路，德國的首條鐵路則在隔年開通，長度雖然僅 6.5 公里，但跟大多早期鐵路不同，這是特別為乘客所建的鐵路。荷蘭在 1839 年開通的首條鐵路也是一樣，讓乘客可以往返阿姆斯特丹跟哈倫。

歐美兩地快速擴張的鐵路網，不但讓旅行愈來愈簡單，也因為速度增快、行進路線更好，降低了旅行所需的時間跟金錢。初期投入的企業家本來預期鐵路會用來運貨，卻驚奇地發現半數以上的收益都來自載客。這些乘客多是中低階層，也就是過去沒機會出外旅行的人。鐵路的到來，無非成就了一場革命。

▽ 阿德勒號
喬治跟羅伯特父子在 1835年打造的阿德勒號（the Adler，德文「老鷹」之意）是德國的第一台蒸汽火車。

火車

用蒸汽驅動車輪在軌道上行進是很簡單的想法，卻也是改變交通方式的想法。

蒸汽機是工業革命的偉大發明，最重要的實際應用則是創造了鐵路。羅伯特‧史蒂芬生1829年的火箭號雖不是第一台火車，但車身上有個鼓風管，是當時最先進的設計。火箭號贏得利物浦跟曼徹斯特鐵路的「雨山實驗」（Rainhill Trails）後，這套設計就成了當時火車的標準配備。火箭號的最高速度達每小時56公里，在當時相當驚人。

火車由蒸汽驅動長達130多年，在此期間，火車體積愈來愈大，性能也愈來愈強。基本設計出現了許多更動，例如美國火車加裝了大煙囪，防止火花逸散到空氣中，也在火車前頭加上排障器來清除鐵軌上的障礙物。蒸汽火車或許是在「野鴨號」（Mallard）

時期登上顛峰，這台流線設計的火車在1938年達到每小時203公里的速度，創下維持數十年的紀錄。

儘管早在1880年代就有用電力驅動的小型火車，但一直到1950年代，電力才開始取代蒸汽。從那時起，火車變得愈來愈流線且精簡，特別是日本子彈列車借鑒飛機設計，增加了傾斜機制來提升性能。這些種種創新發明打造出了快速、經濟實惠且載客量高的火車。

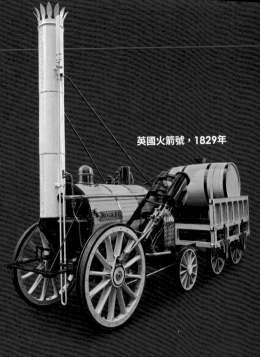

英國火箭號，1829年

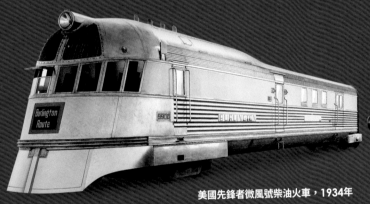

美國先鋒者微風號柴油火車，1934年

英國野鴨號蒸汽火車，1938年

日本子彈高速電力火車，1964年

Deltic電車原型，英國，1955年

美國蒸汽火車，1880年

英國N.E.R.電力火車，1905年

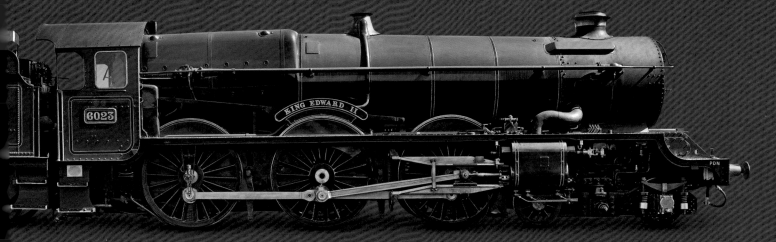

英國愛德華二世號蒸汽火車，1927年

美國易安迪GP9型柴油火車，1949年

法國標槍女神高速電
力火車，1996年

德國伍珀塔爾懸掛式列車，2015年

淘金熱

加州在 1848 年發現黃金，吸引了無數美國本土與遙遠如中國等地的
移民前來。

◁ 「黃金」未來
「我的心噗通作響，因為我確定那是黃金。」1848年，加州木匠詹姆斯·馬歇爾分享發現黃金的感覺。隨之而來的淘金熱潮中，估計有價值20億美金左右的黃金被淘出來。

▽ 淘金
淘金客彼得·摩伊斯（Peter Moiss）帶著驢子和少數物資，在加州死亡谷的布羅礦場（Burro Mine）淘金。

在 1848 年 1 月 24 早上，一位木匠查看加州美國河（American River）畔薩特坊（Sutter's Mill）的水流時，看到河床有閃閃發光的東西。他伸手一撈，結果發現掌心上竟是一小塊黃金。不用多久，這個消息就傳了出去。

前年才併入美國領土的芳草鎮（Yerba Buena）更名為舊金山（San Francisco），當地一家報紙發布了有幾個地方發現黃金的消息，許多淘金客紛紛湧入這塊地區。早期的淘金者不用昂貴器具，只用某種篩盤（sieving pan）來淘洗泥沙，讓黃金重見天日。

有位進取心十足的商人塞繆爾·布蘭南（Samuel Brannan）買下一切找得到的採礦用品，把自己在薩特堡（Sutter's Fort）的商店屯滿貨，接著帶了一瓶金片到舊金山街上一邊揮舞瓶子，一邊大喊：「黃金、黃金，這是美國河裡的黃金！」他賺到的錢比任何淘金者還要多，後來成為加州第一位百萬富翁。

加州之路

到了 1848 年中，這個消息也傳到美國東岸，先是吸引了來自俄勒岡州的淘金客，接著整個中西部都有人前來。這些人乘坐大篷車，沿著俄勒岡之路的分支「加州之路」過來。還有更多人是坐船

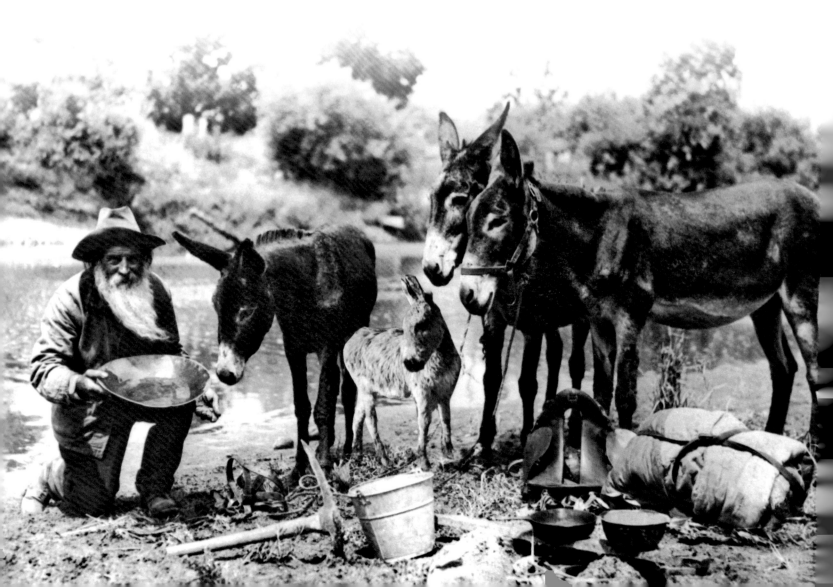

▷ **開店**
這幅1926年的平版印刷畫，展示了1849年蓬勃發展的舊金山。幾座商業建物之間停泊了兩艘船，為畫中前方的眾多「四十九人」運來物資。

從東岸的紐約和波士頓出發，繞行南美洲而來。1849 年大概有 8 萬名淘金客抵達加州，他們被暱稱為「四九人」（the forty-niner）。

黃金的吸引力

1850 年代中，礦工從世界各地來到加州，包括南美洲、歐洲，當然還有中國。這些人走進荒郊野外，建起採礦據點，但生活條件只有最低標準，而且不法情事多有所聞。此外，從早到晚挖掘跟淘洗是繁重不已的工作，加上飲食不良跟天氣惡劣，許多人都生了病。然而，其他人因為淘金發大財的故事，仍然讓淘金客前仆後繼地投入其中。淘金的收穫

「很多、非常多人到這裡就算成功了，最後下場也不好，許多人最後還葬身此處⋯⋯」

礦工謝爾頓・薛佛特（Sheldon Shufelt）寫給家人的信，1850年3月

在 1852 年達到顛峰，接下來每年發現的黃金都愈來愈少，但卻有愈來愈多人來分這杯羹。

從黃金到柑橘

許多淘金客兩手空空回家，更多人就此丟了性命。很多人也留在當地，轉而投

入農業。舊金山人口在 1848 年是 850 人，到1850 年成長到超過 2 萬 1000 人。加州整體人口迅速增加到 6 萬人之多，並且請願加入聯邦。到了 1850 年，加州成為美國的第 31 州。

普遍認為淘金熱在 1858 年畫下句點，但加州的人口當時已經大大改變，成為美國數一數二種族多元的州。加州早期的居民認為當地溫暖的地中海型氣候很舒適，而且土壤肥沃，到了最後，加州的大量財富不是來自淘金，而是一座座農場，尤其是柑橘。

▽ **機會之地**
加州發現黃金後，美國這塊少為人知的地方幾乎變為了「機會之地」。到了1870年，舊金山人口從最初850人成長到近15萬人。

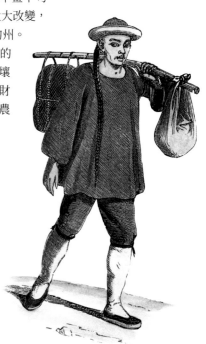

▷ **中國淘金客**
淘金熱吸引一波移民湧入美國西岸，尤其中國移民最多。這些中國礦工常把黃金融掉，變成日常物品，藉此掩飾錢財。

湯瑪斯・庫克

身為禁酒主義者的湯瑪斯・庫克為了讓大眾遠離酒精，規畫起鐵路旅行，意外成為國際大眾旅遊業的始祖。

1808 年 11 月 22 日，湯瑪斯・庫克（Thomas Cook）出生在英國中部地區的德比郡（Derbyshire）。他四歲時父親過世，為了幫助母親，十歲離校替一位小農做事，後來轉當木工學徒，再來又為浸禮教會擔任印書學徒。湯瑪斯在教會期間發現了自己的使命，十幾歲就成為傳教士，四處造訪一座座村莊去派發宗教小冊子，並且協助建設主日學校。他在 1833 年結婚，隔年妻子就生了一個兒子，讓他不得不過上更安分守己的生活，也因此把氣力投入緩解當時數一數二嚴重的社會病症：喝醉酒。

◁ 見識世界
湯瑪斯的第一趟遠足行程，是 1848 年往返列斯特跟拉夫堡的 18 公里火車旅行。這趟行程的主要目的是帶人出外增廣見聞，並參加戒酒聚會，藉此戒除酒精。

SOUTH EASTERN & CHATHAM RAILWAY
Via DOVER and CALAIS, and via FOLKESTONE and BOULOGNE.

COOK'S CONDUCTED TOURS

FRANCE
SWITZERLAND
GERMANY
THURINGIAN ALPS
THE RHINE
HOLLAND
BELGIUM
AUSTRIA
SALZKAMMERGUT
DOLOMITES
SCANDINAVIA
IRELAND
SCOTLAND
PROGRAMMES FREE FROM
THOS COOK & SON
LUDGATE CIRCUS

◁ 嶄新視野
1870 年，湯瑪斯推出的導遊帶團行程已經涵蓋西歐大多地區，也吸引了各個階級的客戶。

1841 年，湯瑪斯參加了一場全國性的戒酒運動，運動宗旨是要讓工人階級不再沉溺各種啤酒跟烈酒。

湯瑪斯一方面全心投入傳教工作，另一方面也堅信進步跟勤奮等美德，這些信念雖然可能相互衝突，但他在 33 歲時找到了兼容並蓄的方法。1841 年 7 月 5 日星期一，湯瑪斯安排 570 名來自列斯特（Leicester）的工人，乘坐 18 公里的火車到拉夫堡（Loughborough）參加一場戒酒聚會，並且觀賞樂團表演。這趟旅行一切順利，證明社會改革跟獲利並不一定互斥，他也因此規畫起了更多出遊行程。1845 年夏天，湯瑪斯首次帶團到利物浦出遊，隔年又去了一趟蘇格蘭。

1851 年，湯瑪斯用船載運遊客到倫敦參觀萬國工業博覽會（見 230-31 頁），頗為成功。1855 年，他第一次橫跨英吉利海峽，短暫造訪歐洲大陸，1861 年更是首度好好地遊覽了巴黎。1863 年 6 月，湯瑪斯第一次帶團到瑞士。後續幾趟旅程目的地包括 1864 年 7 月的義大利，還有 1866 年春天的美國。

旅伴

到了 1868 年，湯瑪斯宣稱自己已為 200 萬左右的人安排過旅程。他跟廠商承諾會有大筆銷量，藉此取得相關折扣，接著再轉讓給客戶，讓他們只要付一筆錢就涵蓋旅行跟交通費用，還附帶住宿跟用餐的折價券。他後來也帶團到埃及跟中東聖地、印度、日本，還有世界各地的國家。另外，湯瑪斯也在紐西蘭等國家的首都設立辦公室，並發行《遠足者報》（The Excursionist），向客戶介紹他的旅遊方案。

當時旅行還是有錢人的專利，但湯瑪斯不僅讓擔不起或不敢想像這件事的民眾也能出外旅行，還改變了大眾對旅行多半是「男性專屬消遣」的看法。他的短途行程特別吸引女性，因為她們覺得自己不管是單獨一人或與同伴一起，都能報名這些行程。為此，湯瑪斯精明地對外宣傳自己是「（大家的）旅伴」。

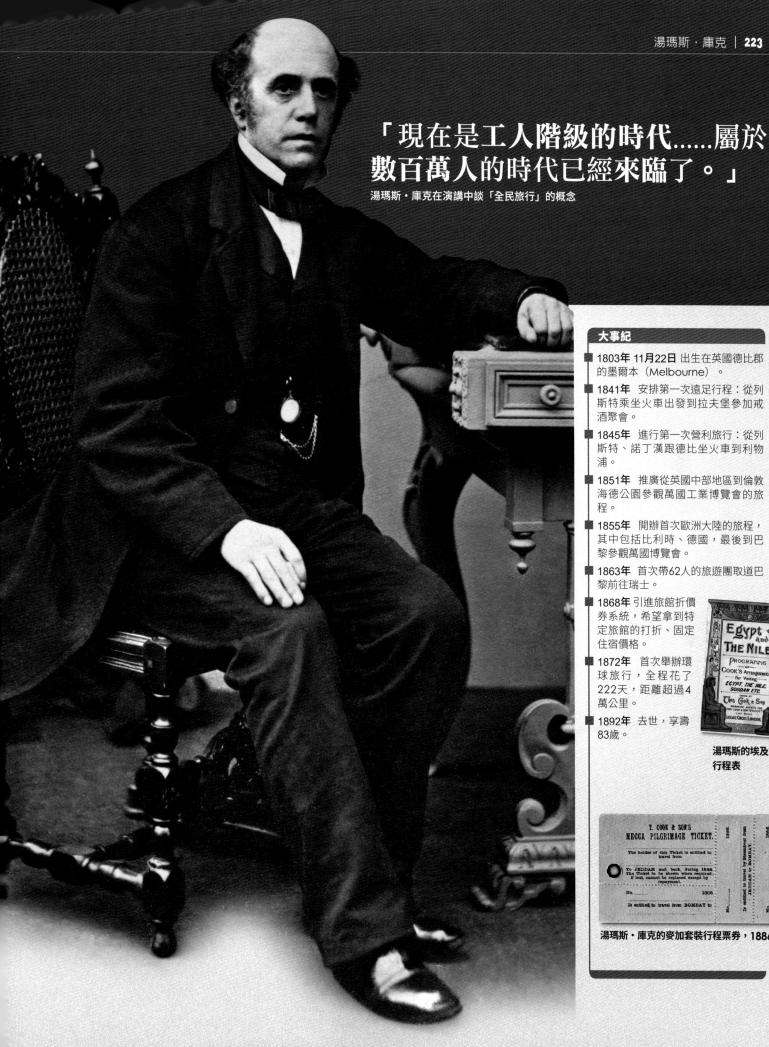

「現在是工人階級的時代......屬於數百萬人的時代已經來臨了。」

湯瑪斯・庫克在演講中談「全民旅行」的概念

大事紀

■ **1803年** 11月22日 出生在英國德比郡的墨爾本（Melbourne）。

■ **1841年** 安排第一次遠足行程：從列斯特乘坐火車出發到拉夫堡參加戒酒聚會。

■ **1845年** 進行第一次營利旅行：從列斯特、諾丁漢跟德比坐火車到利物浦。

■ **1851年** 推廣從英國中部地區到倫敦海德公園參觀萬國工業博覽會的旅程。

■ **1855年** 開辦首次歐洲大陸的旅程，其中包括比利時、德國，最後到巴黎參觀萬國博覽會。

■ **1863年** 首次帶62人的旅遊團取道巴黎前往瑞士。

■ **1868年** 引進旅館折價券系統，希望拿到特定旅館的打折、固定住宿價格。

■ **1872年** 首次舉辦環球旅行，全程花了222天，距離超過4萬公里。

■ **1892年** 去世，享壽83歲。

湯瑪斯的埃及旅遊行程表

湯瑪斯・庫克的麥加套裝行程票券，1886年

水療

從古希臘人到19世紀的傷殘病弱人士都會出外尋找「療癒之泉」，例如溫泉與水療館。

雖然19世紀歷史學家朱爾‧米榭勒（Jules Michelet）批評中世紀是「不洗澡的一千年」，但這個說法不盡正確。基督教的道德觀終結了羅馬的公共浴場傳統，但綜觀整個中世紀，溫泉仍然吸引了許多為健康而來的朝聖者。當時知名的溫泉包括英格蘭的巴斯（Bath）、法國的愛克斯班（Aix-les-Bains），還有現今比利時的斯帕（Spa）。根據17世紀記載，斯帕的泉水可以「化痰、消除肝臟、脾臟和消化道阻塞、消解發炎，並且安胃跟強胃」。

　　在壯遊時期（見180-83頁），這些地方愈來愈受到歡迎，漸漸變成行程上不可或缺的療養去處，也帶動了中歐大型溫泉市鎮的興起，例如巴登－巴登（Baden-Baden）、巴德埃姆斯（Bad Ems）、巴德加施泰因（Bad Gastein）、卡爾斯巴德（Karlsbad），還有馬倫巴（Marienbad）。醫生在這些地方實行了一套「飲礦泉水、泡溫泉池，加上運動鍛鍊」的養生法。

　　由於壯遊常常需要社交，這些水療浴場變得像是專屬的鄉村俱樂部。到了最後，這些場所不僅提供豪華住宿，也有庭園、劇場、舞廳、賭場跟賽馬場，還有一場又一場的音樂會、歌劇表演、盛大舞會跟露天遊樂會。水療浴場的鼎盛時期幾乎橫跨整個19世紀，其中最宏偉的浴場成為「魅力」的代名詞，吸引王室成員、國家元首，以及政治與文化界的知名人士競相前來。德國作家歌德每年會到水療浴場待上四個月，而且這個習慣一直持續了20年，有一回還在卡爾斯巴德遇到了貝多芬。想要營造成「歐洲的避暑聖地」的巴登－巴登，是布拉姆斯（Brahms）創作《利希滕薩交響曲》（Lichtenthal Symphony）的地方，也受到俄羅斯作家杜斯妥也夫斯基（Fyodor Dostoyevsky）跟屠格涅夫（Ivan Turgenev）青睞。到水療浴場住上一段時間，不僅有益身體健康，也有助於心理健康與社會地位。

◁ **卡爾斯巴德的水療噴泉**
溫泉小鎮卡爾斯巴德的名稱來自1350年代造訪當地的神聖羅馬皇帝查理四世（Charles IV），現在則是捷克最受歡迎的溫泉鎮。圖中是1910年一群擺姿勢拍照的服務員。

旅遊指南

壯遊旅行者有用不完的時間與金錢，還有隨行僕從照料起居。19 世紀旅行者多半沒這麼富裕，因此不得不尋找更有效率的旅行方式，市面上因此出現了一種新的旅遊指南。

▽《蜜月之旅》
這幅19世紀雕刻畫是羅伯特・弗雷爾（Roberto Forell）的作品，可以看到一對帶著貝德克爾旅遊指南的夫婦。這些指南不但介紹當地景點，也教導旅人在當地該有什麼行為舉止。

▷ 莫瑞的旅遊手冊
倫敦出版商約翰莫瑞在1836年出版第一本旅遊手冊，成為現代旅行指南的樣版。

在佛斯特（E.M. Forster）的小說《窗外有藍天》（*A Room with a View*）中，女主角露西・霍尼徹奇（Lucy Honeychurch）勇闖弗羅倫斯時沒有帶上《貝德克爾旅遊指南》，因此碰上了不少困難。這本旅遊指南現在已遭人遺忘，但「貝德克爾」跟「旅遊」兩個詞曾近一個世紀是密不可分的組合，許多人甚至不敢想像沒帶這本知名旅行指南出去旅行。

旅遊指南跟旅行文學一樣，從古希臘時期就以某種形式存在至今。壯遊時期（見 180-83 頁）有無數人寫下自己的經歷，建議接續前來的旅人應該造訪哪些地方，也帶動了旅遊指南興起。不過到了 19 世紀中葉，因為交通迅速改善，中產階級愈發崛起，旅遊業成為重要產業，不少出版商都認為應該要推出新的旅遊書籍。

旅遊手冊

約翰莫瑞（John Murray）是以出版拜倫勛爵等人著作聞名的出版商。1820年，這間公司出版了瑪麗亞娜・史塔克（Mariana Starke）的《歐洲大陸見聞》（Travels on the Continent）。她是出生印度的英國人，當時則在義大利居住。過去的旅遊指南追求文學成就，但瑪麗亞娜的書則是走實用路線，其中包括該帶哪些行李、怎麼應付各地官僚，還有商品價格。瑪麗亞娜也引進了一套「驚嘆號」的評等制度，指點哪些景點值得一去。她的書很受英國旅人歡迎，總共再版了七次，每次都由作者本人更新內容，其中一個版本還介紹說義大利因為引進路燈，遏止了「暗殺這種恐怖行為」。現今的旅遊指南可說是效法瑪麗

▷ **貝德克爾地圖**
打從一開始，貝德克爾旅遊指南的地圖就以詳實聞名。根據英國旅遊作家艾瑞克‧紐比（Eric Newby）所言，這些地圖「像是間諜設計給其他間諜看的」。

亞娜的書籍。

莫瑞出版商利用這次成功，緊接著在 1836 年出了《歐陸旅人手冊》（Handbook for Travellers on the Continent），其中涵蓋荷蘭、比利時與德國北部，而且是由老闆莫瑞本人執筆。接下來陸續出了德國南部（1837）、瑞士（1838）和法國（1843）的旅遊指南。這些指南的規格如出一轍，體積小到可以拿在手中、印刷用紙薄細以降低成本跟重量，並且每隔一段時間就會更新內容。1893 年，莫瑞出版商又推出《紐西蘭旅遊手冊》（Handbook to New Zealand）。有本雜誌下了這樣的評論：「莫瑞先生已經併吞最後一塊領土，征服了旅人的世界。」不過即使到了這時候，莫瑞出版的旅遊手冊仍不如卡爾‧貝德克爾的出版品受歡迎，只能屈居第二。

貝德克爾旅遊指南

德國出版商貝德克爾（Baedeker）參照莫瑞出版商的作品，在 1839 年發行第一本貝德克爾旅遊指南，很快也推出法語、英語，以及德語版本，而且全部採用醒目的紅布封面。隨著時間過去，貝德克爾的出版品因為品質良好、資訊簡明扼要、地圖設計出色，還有星等系統告知旅人哪些景點重要，愈來愈受到歡迎，就連德意志皇帝威廉二世（Wilhelm II）都表示因為「貝德克爾寫過我每天會在窗邊看著守衛換崗，大眾對此有期待」，所以他每天中午都會站在宮殿的那扇窗邊觀看。

另一個比較遺憾的例子，則是二戰期間德國空軍發言人曾在 1942 年宣布：「我們應該全力轟炸每座貝德克爾

「現在，莫瑞的旅行指南幾乎涵蓋了**整塊歐洲大陸。從拿破崙以後，從來沒有人坐擁如此遼闊的帝國。**」

喬治‧史提曼‧希拉德（George Stillman Hillard），《義大利的六個月》（Six Months in Italy），1853年

◁ **卡爾‧貝德克爾**
來自出版商與印刷商世家的卡爾‧貝德克爾發現莫瑞旅遊指南的潛力後，也推出了自己的旅遊指南，而且很快就賣得比莫瑞還好。

指南給予三星的英國建築物」，好幾座歷史悠久的英國城市都因此遭到全面轟炸，這些行動後來也稱為「貝德克爾空襲」（Baedeker Raids）。隔年，盟軍轟炸機摧毀了貝德克爾位在萊比錫的總部和檔案庫。

◁ **廣告**
隨著旅遊業興起，旅遊指南也提供起了特定場所的廣告，例如旅館跟商店。這幅雕刻畫就是布魯塞爾聯合旅館（Hôtel de L'Union）的廣告。

蘇丹塞利姆二世（Selim II）的珍珠母木質古蘭經盒；16世紀

刻有文字的普利茅斯岩碎片；美國，1830年

美國費城世博會的女仕用扇；1876年

水手送給情人的一對八邊形貝殼工藝品；19世紀中葉

朝聖胸針；歐洲，1890-1935年

日式老者根付（和服上的飾品）

宣傳英國巴特林（Butlin）度假營的書籤；1950年代

蝴蝶狀瓷漆金質鼻煙盒，附有鐘琴和手錶

1900年巴黎世界博覽會獲獎後大量製造的俄羅斯娃娃

摩洛哥刺繡拖鞋

塗漆的貝殼碟，附有一張馬爾塔海港的照片；馬爾他，約1965年－1975年

紐約創意塑膠眼鏡

世界博覽會的銀湯匙，上面還有美國商人兼社交名流伯莎·帕爾默（Bertha Palmer）的圖案；芝加哥，1893年

小玻璃瓶，用來裝英國懷特島阿勒姆灣的彩色沙子；19世紀

繪有美國緬因湖穆斯黑德的開諾飯店（Kineo House）的瓷壺；1890年代

義大利城市弗羅倫斯、卡普里跟米蘭的旅遊指南；1926年左右

1937年巴黎世界博覽會後大量製造的瑞典達拉木馬（Dalecarlian horse）

紀念品

紀念品（souvenir）在法文中是「記憶」的意思，除了能讓主人回想起某個地方或事件，也常具有重要的情感價值。

來自聖地或古蹟的物品是最早的紀念品，普利茅斯岩（Plymouth Rock）就是一個例子。據說那是五月花號朝聖先輩首次踏足美國土壤的地方，早期到此的遊客會用槌子敲下一小塊岩石作為紀念。不過為了保護遺址，殘存的普利茅斯岩在1880年代被圍了起來，官方也轉賣小飾品作為紀念。

紀念品在壯遊期間漸趨成熟。18世紀，有錢的歐洲人會寄送回家的紀念品包括古代雕刻品、考古現場挖掘出的古物，還有畫家卡納萊托（Canaletto）描繪的威尼斯景色，這也是現代明信片的原型。人工製造紀念品的市場很快就出現，除了看得到繪有維蘇威火山爆發的瓷器跟扇子、古羅馬圓形競技場的青銅複製品，還有畫家龐貝歐·巴托尼（Pompeo Batoni）繪製的「自拍照」，他特別擅長畫閒坐在古典場所的英國貴族。從1851年的英國萬國工業博覽會起，世界各地的博覽會在19世紀末吸引了許多遊客參訪，其中很多人會把銀勺、瓷壺或便宜飾品帶回家當作紀念。紀念品也可以當作禮物，例如水手會送給情人一個貝殼工藝品，上面除了愛心形狀，還有「想我」或「又回家了」等柔情訊息。

愛情信物、繪有優美風景的餐具、紀念湯匙雖然至今仍廣受歡迎，但今日的紀念品都是大量生產製造，，跟早期手工製作的《古蘭經》和鼻煙壺相去甚遠。俄羅斯娃娃、雪景球、拖鞋、設計新穎的太陽鏡、書籤，都是出外度假可以帶回家的紀念品，不但便宜，還賞心悅目。

描繪紐約的雪景球（1900年發明於維也納）

世界博覽會

世界博覽會又叫萬國博覽會，在世界各地巡迴展出各國在工業、科技和藝術上的成就，總能讓參觀者驚嘆不已。

△ **爪哇舞者**
博覽會一直有不同民族的活動，涵蓋異國美食到民族服飾和舞蹈，1889年巴黎主辦的博覽會也不例外。

倫敦在 1851 年舉辦的第一場國際博覽會，全名叫「萬國工業博覽會」，地點在約瑟夫・帕克斯頓（Joseph Paxton）設計的水晶宮，旨在頌揚工業革命的成就與大英帝國的成功。這場盛大的活動是未來許多場博覽會的始祖，除了宣揚美化主辦城市，也提供一處平台讓世界各國展示自己的商品。

舉世來訪

1851 年的萬國工業博覽會展示了歐洲、近東與遠東、英國殖民地和美國的各式異國產品。來自美國的展覽品包括柯爾特左輪手槍、假牙跟一座尼加拉瀑布的大型模型。歷史沒有記錄多少人跨越大西洋來看這場博覽會，但大不列顛島各處都有人湧入首都看展覽。湯瑪斯庫克父子公司（見 222-23 頁）也因為替來自英國中部的 16 萬 5 千名訪客安排票券、交通和住宿，海撈了一票。

湯瑪斯第一次開辦 1855 年巴黎世博會的旅遊行程時，生意也一樣好。1867 年的第二次巴黎世界博覽會首度引進「國家場館」的概念，也帶入一系列的民族特色餐廳，讓訪客能在穿著各個民族服飾的工作人員服務下享用異國料理。這次博覽會數一數二受歡迎的展品是蘇伊士運河的大型模型，上頭還擺

了一艘艘的船，義大利人則帶來仙尼峰鐵路隧道（Mont Cenis Tunnel）入口的模型，這條隧道屬於世上第一條山區鐵道，預定隔年開通。

不遺餘力

萬國工業博覽會的模式這時已經浮現：一座大型園區裡擠滿數量多如小城市的建物，而每座建物無不是展現各種想像得到的創意、商品跟活動。每個國家都會獲邀參加展覽，並且要花上大筆費用參展，不過六個月以後，整個展覽園區就會夷為平地，可能只有零零散散的地標存活下來。1878 年的巴黎世博會引

SEASON TICKET of ADMISSION
To the Exhibition of the Works of Industry
OF ALL NATIONS 1851.
Nº 20760

△ **一票在手，萬國盡覽**
打從1851年起，世界博覽會就吸引了無數群眾來訪，這個規模只有奧運可以比擬。

入了萬國街區（Rue des Nations），也就是兩側建物各體現不同國家建築風格的長廊。到了 1889 年的巴黎世博會，這條街區發展成一座大型殖民展示區，不但有原住民的村莊、部分吳哥窟的複製品，還有開羅的一整條街。

▷ **萬國街區**
1900年，巴黎世博會邀請各國在塞納河畔打造自己的場館。

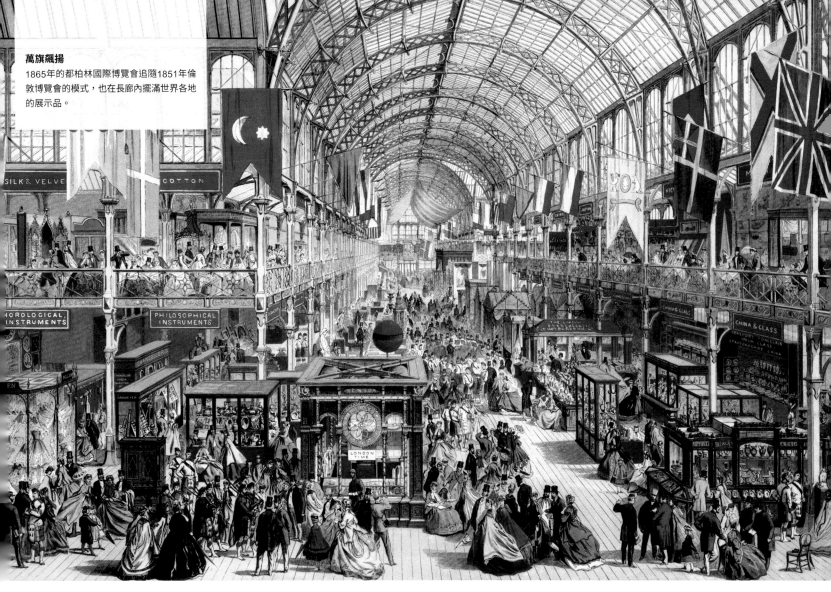

萬旗飄揚
1865年的都柏林國際博覽會追隨1851年倫敦博覽會的模式,也在長廊內擺滿世界各地的展示品。

這條街相當成功,以至於1893年慶祝哥倫布發現美國400週年的芝加哥世博會,還設置了一條埃及街,湯瑪斯・庫克在那條街區也展示全新的尼羅河輪船船隊模型。同時也是在這場世博會中,芝加哥某間餐廳老闆的敘利亞妻子表演了肚皮舞,讓美國人為之嘩然。

「在這裡,年輕人可以見識到世界上的思想多麼豐富、有多少事情等著做,還有我們需要從哪裡起頭。」

亨利・福特,汽車製造商

展覽的時代

1875 年到 1915 年是萬國博覽會的盛世,超過 50 場博覽會辦在歐美各大城市,還有墨爾本跟雪梨。數百萬人湧入這些城市,見識一座座輝煌燦爛的國家場館跟展示品,並且深深為此著迷。萬國博覽會吸引了無數人來訪,但更重要的也許是,這些博覽會充分體現了現代歷史中的文化與知識交流。

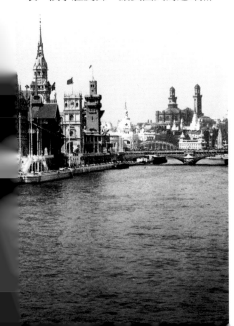

▷ **俯瞰世界**
第一座摩天輪在1893年的芝加哥哥倫布紀念博覽會問世,高80公尺。背景看得到開羅街上清真寺的圓頂跟喚拜塔。

橫越澳洲

羅伯特・伯克（Robert Burke）跟威廉・威爾斯（William Wills）從南邊的墨爾本出發，一路抵達北方的卡奔塔利亞灣，成為第一批橫跨澳洲的人。他們這趟旅程宛如史詩，但最終結局悲慘。

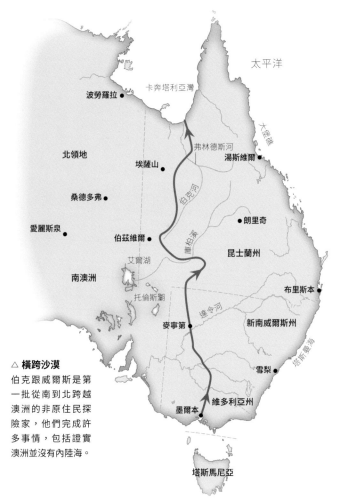

▽ **橫跨沙漠**
伯克跟威爾斯是第一批從南到北跨越澳洲的非原住民探險家，他們完成許多事情，包括證實澳洲並沒有內陸海。

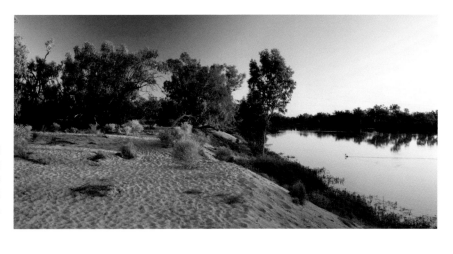

▷ **庫柏溪**
1860年11月11日，探險隊抵達庫柏溪，越過這裡就是未知的領土。他們在這裡分頭行動，伯克、威爾斯與另外兩人繼續橫跨內陸的任務。

1861年11月3日，墨爾本的《阿爾戈斯日報》（*The Argus*）發出快電：「11月2日，桑德赫斯特（Sandhurst）。探險分遣隊的布拉赫先生今日下午從庫柏溪（Cooper's Creek）返抵當地。伯克跟威爾斯的遺體都在庫柏溪附近被發現，兩人在同一天（6月28日當天或前後）死於飢餓，隊上另一人格雷也已身亡，唯一的倖存者是金。他們一行人橫跨澳大利亞，到達了卡奔塔利亞灣。」

誇耀的權利

之所以會想挑戰長達3220公里左右的險惡地形和極端環境，是因為想要證明自己。維多利亞州當時剛剛脫離新南威爾斯州，因此亟欲贏得橫跨澳大利亞的競賽，藉此證明自己。此外，旅程上還可能發現適合農牧業的土地，也能確認澳洲究竟有沒有內陸海。

維多利亞州的官方探險委員會向外邀請有志人士，組成由愛爾蘭裔前軍官與警察的羅伯特・奧哈拉・伯克為首的18人隊伍。1860年8月20日，

◁ **伯克和威爾斯紀念碑**
這座表面粗糙不平的石標在1890年設立，標示出探險隊在1860年8月20日從墨爾本皇家公園出發的起點。

六輛滿載物資與裝備的貨車加上23匹馬跟26頭駱駝（大多是特別從阿富汗運來），在數千人歡呼簇擁下啟程出發。接下來九個月中，探險隊向北分段旅行，首先從墨爾本到麥寧第（Menindie），接著到庫柏溪，最後抵達卡奔塔利亞灣。不過這趟旅程並非一帆風順。他們在10月12日來到達令河的麥寧第，但當時已有兩名軍官離隊，另外有13人遭到開除，換上八位新人。一般郵件馬車只要一週的路程，他們花了將近兩個月才走完。

伯克對緩慢進度深感不耐，也害怕輸掉向北橫跨澳大利亞的競賽，因此決定從庫柏溪起只跟三位同伴繼續前行，分別是副手威廉・約翰・威爾斯、約翰・金（John King），還有查理・格雷（Charlie Gray）。他們帶上六頭駱駝、一匹馬，還有足以支撐三個月的糧食，並把其他人留在營地，由威廉・布拉赫（William Brahe）負責指揮。

挖掘樹

他們途中雖然受紅樹林沼澤地所阻，但最後仍順利抵達北海岸。不過，回來的路程困難許多，他們不得不射殺並吃掉多數隨行牲口，格雷也因為筋疲力竭而死。剩下三個人回到庫柏溪的營地，

◁ 刻「樹」銘心

伯克跟威爾斯順利抵達北海岸後，回程最遠只到庫柏溪，兩人在此餓死。1898年，有人在當地一株樹上刻了伯克的面孔。

下「挖掘」字樣，三人取出了物資，但接下來卻沒有跟著布拉赫的腳步往麥寧第去，而是前往澳洲南方距離較近的據點。他們在荒野中迷了路，伯克跟威爾斯死於飢餓、疲憊與脫水，金則倖存下來。救援隊發現他的時候，他跟當地土著生活在一塊。

但不幸的是，布拉赫在伯克等人離開18週後認定他們已經死亡，並在他們抵達營地的半天之前向南返行。布拉赫曾在一棵樹附近埋了一堆物資，並且留

背景故事
羅蘋・戴維森

澳洲內陸即使到了 20 世紀末，仍是令人退避三舍的地方。正因如此，27 歲的羅蘋・戴維森（Robyn Davidson）在 1977年打算帶著一條狗跟四隻駱駝，從愛麗斯泉（Alice Springs）獨自旅行到澳洲西海岸，才會看起來像是魯莽之舉。她這趟旅程涵蓋 2735 公里，總共花了九個月。「為什麼要騎駱駝橫跨澳洲？」她在 1995 年出版的《2500公里的足跡》（Tracks）中這麼尋思。「我沒有準備好的答案，但有何不可呢？澳洲是個遼闊的國家，大多澳洲人只見過一小部分的澳洲。要是離開道路，來到澳洲內地（outback），駱駝就是最完美的交通方式。開車看不到太多事情，馬匹又撐不過橫跨沙漠的艱難考驗。」

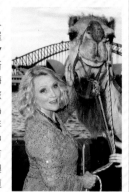

2014年，戴維森出席《2500公里的足跡》改編電影的首映

◁ 《伯克和威爾斯返回庫柏溪》

尼可拉斯・薛瓦利耶（Nicholas Chevalier）的這幅畫描繪了伯克跟威爾斯橫跨沙漠的艱苦旅行。這趟旅程是澳洲的偉大故事，也是無數書籍與圖畫的主題。

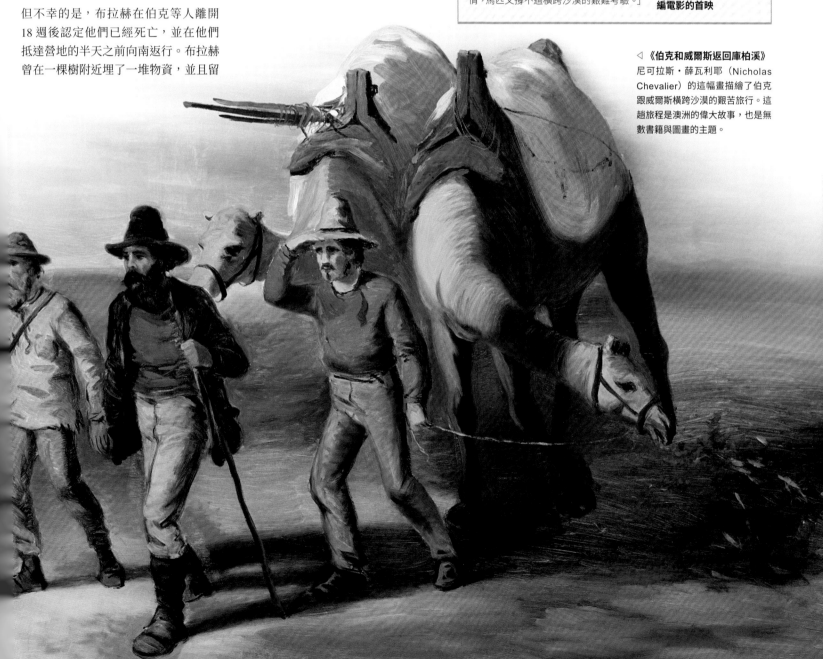

測繪湄公河

湄公河發源自喜馬拉雅高原，並且一路延伸到越南，總長度超過 4350 公里，但大眾對這條河流幾乎一無所知，直到有批滿懷雄心的法國探險隊在 1866 年去探索後才有改變。

19 世紀中葉，英國人正沉浸於大英帝國探險家在非洲的輝煌成就（見 212-15 頁）。與此同時，法國人也一樣野心勃勃，準備挺進東南亞地區的心臟。

這趟旅程從 1859 年開始，法國海軍當時占領了湄公河河口的越南小鎮西貢，希望打通從暹羅（今泰國）進入中國的貿易路線。法國人首先要評估這條河流能不能通航，因此成立共七人的湄公河探索隊，其中以歐內斯特・杜達爾・德・拉格雷（Ernest Doudart de Lagrée）為首，並包括測量師安鄴（Francis Garnier）、畫家路易斯・德拉波特（Louis Delaporte），還有攝影師艾米爾・基瑟爾。1866 年 6 月 5 日，他們搭著兩艘小型輪船從西貢出發，船上滿載槍枝、貿易商品跟大量葡萄酒與白蘭地。途中在柬埔寨停留了一個月，調查高棉文明的吳哥窟寺廟建築群，7 月 7 日又從金邊繼續啟航。不過出發 36 小時後，約莫到了桔井的河港附近，就發現當地水域對輪船太過危險，只好換乘八艘獨木舟。這些獨木舟上面雖然

▽ **皇家神廟**
路易斯・德拉波特繪製的寮國琅勃拉邦的16世紀皇家神廟，收錄在拉格雷的探險記錄中。

「我新增到地圖上的每一個湄公河轉彎處，看起來都像是重大的地理發現……我太愛湄公河了……」

安鄴，測量師

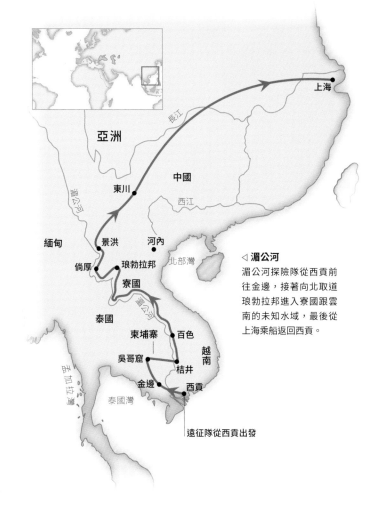

覆蓋了竹子，用來防範雨季的暴雨，但仍遠遠不夠舒適。有人這麼形容：「船頂太低，我沒辦法坐起身來，只能維持半坐半躺的姿勢，而且積蓄船底的雨水也不斷侵擾我。」

探險隊在普拉倘（Preatapang）遭遇急流，靠著拔槍威逼當地船夫才順利穿越，但是到了險峻且水聲轟似雷鳴的孔恩瀑布（Falls of Khon），威脅也起不了作用，他們不得不離開水路。

挺進中國

探險隊這時大可返回西貢，回報路途上的種種發現，但他們卻在瀑布的另一端購入新的獨木舟，繼續向前挺進。他們抵達寮國百色後，得知柬埔寨的東北部爆發反法暴動，已經沒辦法循原路返回，唯一的回家路線只有前進。

1867 年 6 月 18 日，一行人抵達倘厚（Tang-ho），遭遇了據說長約 100 公里的急流，最後只好徹底放棄水路，改換 12 隻閹牛載運行李，並在愈來愈險惡的環境下徒步行走。他們既沒有河流指引方向，也沒有地圖可供參考，只能靠指南針跟星星導航，確保沒有偏離路徑。他們順利完成這項任務，在 10 月 1 日到達景洪，跨入中國境內。從此開始，旅程變得容易不少，但拉格雷在雲南東川時仍不敵疾病，撒手人寰。安鄴接下指揮權，帶著探險隊來到長江，

◁ **高棉寺廟藝術**
探險隊在柬埔寨發現許多印度教神廟，有些神廟的歷史可以追溯到高棉時期（9 至 15 世紀）。

沿江一路航行到上海，最後回到西貢。總歸來說，這批探險隊的旅行距離超過 1 萬 1000 公里，比非洲本身還長，而且遭受了形形色色的危險。這趟任務雖然沒為法國帶來原先盼望的政治優勢，但途中所做的測繪跟觀察長達數千頁，也填補了西方地圖當時仍然留白的地方。

◁ **湄公河**
湄公河探險隊從西貢前往金邊，接著向北取道琅勃拉邦進入寮國跟雲南的未知水域，最後從上海乘船返回西貢。

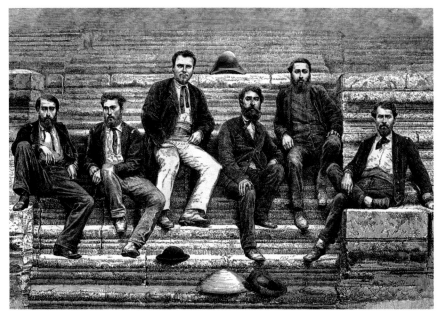

◁ **探險隊成員**
內這幅雕版畫發想自艾米爾·基瑟爾的一張照片，上面看得到拉格雷（穿白褲者），以及包括德拉波特和安鄴（最右邊）在內的另外五名成員。

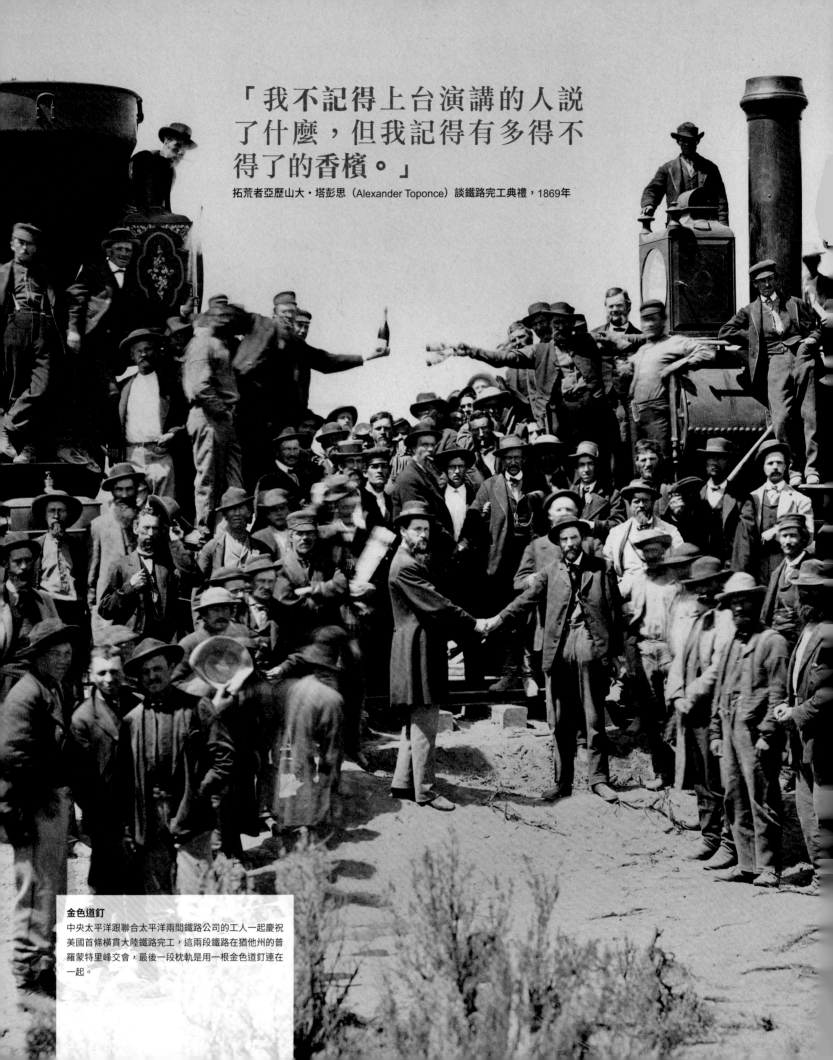

「我不記得上台演講的人說了什麼，但我記得有多得不得了的香檳。」

拓荒者亞歷山大‧塔彭思（Alexander Toponce）談鐵路完工典禮，1869年

金色道釘

中央太平洋跟聯合太平洋兩間鐵路公司的工人一起慶祝美國首條橫貫大陸鐵路完工，這兩段鐵路在猶他州的普羅蒙特里峰交會，最後一段枕軌是用一根金色道釘連在一起。

連接兩大洋

美國完成第一條橫貫大陸的鐵路,不但是交通上的一大里程碑,也是形塑國家認同的重要事件。

美國很早就了解到鐵路的好處,但即使如此,到了 1860 年,也就是第一批鐵路鋪設後的 30 年,唯一來往美國東西兩岸的方法仍是乘坐貨車或乘船繞行南美洲。因此,美國總統林肯在 1862 年簽署《太平洋鐵路法案》,給予鐵路公司財務補貼和土地使用權,希望從密蘇里河位在愛荷華州康索布拉夫(Council Bluffs)的東側,建起一條橫貫大陸鐵路,連接到加州的沙加緬度河。

在美國西部,有四位商人一起支持西奧多・猶大(Theodore Judah)贏得加州往外鐵路區段修築合約的中央太平洋鐵路公司(Central Pacific Railroad Company)。他們進度緩慢,但在 1867 年打通了內華達山脈海拔 2160 公尺的唐納隘口(Donner Pass),克服最艱鉅的工程挑戰。南北戰爭則推延了東部鐵路的修築工事,不過等到戰爭在 1865 年落幕,握有合約的聯合太平洋鐵路公司就吸納過去的軍人跟受解放的黑奴,進度大大提升。

為了修鐵路,他們會派一支先遣隊去探勘路線,再用平土機整平地形、鋪平土壤、清除岩石,並搭建起路堤跟橋樑,最後鐵路工人才來鋪上枕木和鐵軌。因為政府合約是以每英里鋪完的軌道為付費標準,兩家公司都想鋪得愈多愈好。最後,猶他州的普羅蒙特里峰(Promontory Summit)獲選為東西兩段鐵路匯聚的地方,雙方公司代表也在 1869 年 5 月 10 日輪流在當地敲下一根金色道釘,象徵鐵路竣工。這件事團結得不僅是一條鐵路,也是一整個國家,而且過去要花上六個月的路程,如今只要短短幾天就能完成。

▷ **大事件**
這張海報宣布連接太平洋跟大西洋的鐵路已經開通,這條鐵路讓各式各樣的移民跟想休閒旅行的人湧入西部。

豪華大飯店

大約 19 世紀中葉，旅館從基本的休憩場所發展成氣派且往往很奢華的住宿地點。

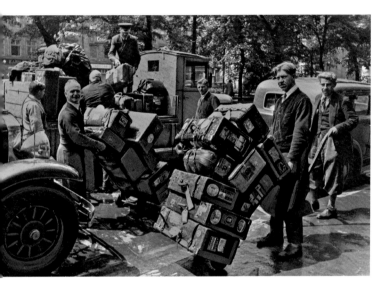

△ 盛大到訪
客人到訪大飯店時常常會有盛大排場，讓人印象深刻。在這張1931年的照片中，慕尼黑巴伐利亞飯店（Bayerischer Hof）的搬運工正在載運著剛剛抵達房客的行李箱跟袋子。

1862 年 5 月 5 日，法國的歐吉妮皇后（Empress Eugénie）受邀參加巴黎大飯店（Grand Hôtel）的開幕典禮。占據一大片三角區塊的巴黎大飯店，可能是當時世界上最大的旅館，共有 800 個房間跟 65 座沙龍，而且附近不久就會蓋起壯觀的巴黎歌劇院（Palais Garnier）。這間飯店還有一座壯觀的玻璃屋頂庭院、一座藏有百萬瓶葡萄酒的地窖、許多知名藝術家齊心設計的裝潢，跟一座寬敞的宴會廳。據皇后所言，這裡就「像家一樣」。

19 世紀中葉以前，現代意義的旅館仍很少見。旅人通常會住在寄宿旅舍，或在城中租房暫住，上路後則是投宿驛站。但隨著旅人數量增加，住宿時間愈來愈短，租房暫住已是不切實際的做法，眾人需要的是現代的飯店。

▷ 巴黎大飯店
不少王室成員和名人都住過這間豪華大飯店，包括女演員莎拉·伯恩哈特（Sarah Bernhardt）、作曲家雅克·奧芬巴赫（Jacques Offenbach），還有歌劇演員恩里科·卡路索（Enrico Caruso）。

第一批知名的大飯店有兩間蓋在蓬勃發展的北美城市，首先是 1829 年建於波士頓的翠蒙飯店（Tremont House），接著是紐約第一間豪華飯店阿斯托（Astor House），開業時間是 1836 年。這兩間飯店提供了當時極其奢侈的事物，例如室內管道系統、暖氣、煤氣照明、帶鎖客房、免費肥皂，還有提供各式料理的餐廳。

人人有床睡

歐洲早期有些大型旅館是由鐵路公司出資蓋在車站旁，第一間鐵路旅館 1839 年在倫敦尤斯頓站（Euston）落成，接著又有好幾座更大的旅館完工，分別是 1854 年的帕丁頓站（Paddington）、1861 年的維多利

◁ 瑞士行李員
早期許多高級飯店都蓋在瑞士，原因是冬季運動讓他們一年四季都有生意做。飯店員工的穿著都是整齊潔淨，以免跟飯店本身不搭。

亞站（Victoria），還有 1864 年的查林十字站（Charing Cross）。另外還有幾間旅館是專門建來容納萬國博覽會的人潮（見 230-31 頁），例如為了 1855 年巴黎博覽會

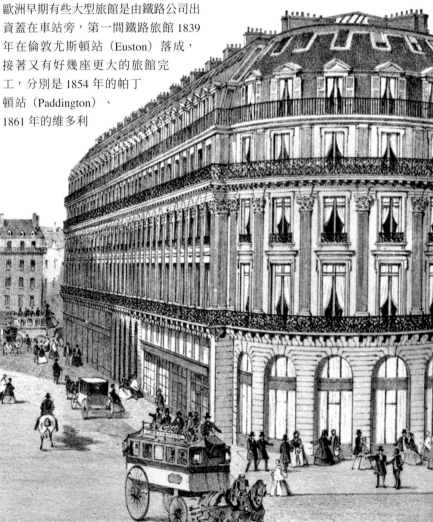

◁ 華爾道夫飯店

美國的飯店在舒適跟設施方面是走在最前端，紐約的華爾道夫飯店（Waldorf Astoria）就是第一間徹底電氣化的飯店，而且每位房客都有自己的私人盥洗室。

等新發明，還有電學的進步，飯店愈蓋愈大，也愈來愈壯觀。引領這波風潮的是美國人，造訪美國的歐洲旅客經常談到當地飯店多大，而且多麼舒適。歐洲飯店也為此改善各項設施，尤其是盥洗室的數量，希望吸引美國旅客。倫敦的薩伏依飯店（Savoy Hotel）在 1880 年代修築期間，出資的魯伯特・杜歐利・卡特（Rupert D'Oyly Carte）就要求每兩個房間要有一間盥洗室，讓承包商忍不住問他是不是覺得來的房客都是兩棲類。

魯伯特的一大聰明作為，就是雇用瑞士裔的凱撒・麗茲（César Ritz）來管理這間飯店。1890 年代末期，麗茲離開薩伏依飯店，在時尚味十足的巴黎芳登廣場（Place Vendôme）創辦跟自己同名的麗茲飯店。在這間飯店 18 世紀的門面後，每個房間都附設個人衛浴，為豪華設下了標準，未來更成為評量每間大飯店的基準。

所建的羅浮宮大飯店（Grand Hôtel du Louvre）、為 1862 年倫敦博覽會蓋的朗廷飯店（Langham Hotel），還有為 1878 年巴黎博覽會建的歐陸飯店。

從巴黎大飯店的壯麗魅力開始，19 世紀末迎來了飯店的黃金時代。得益於 1854 年在紐約世博會亮相的電梯

背景故事
凱撒・麗茲

1850 年，凱撒・麗茲在瑞士上羅納河谷（Upper Rhône Valley）出生，後來在 1867 年的巴黎博覽會到這座城市找工作。他先在好幾間餐廳做工，後來回到瑞士，在琉森附近的瑞吉山頂飯店（Hotel Rigi-Klum）工作。1877 年，麗茲轉換到琉森全國大飯店（Grand Hôtel National）工作。這裡雖是瑞士最豪華的飯店，但當時正歷經財務困窘，不過他僅僅用了一季，就翻轉了困境。麗茲跟大廚奧古斯特・愛斯克菲爾（Auguste Escoffier）談妥合作，一起把餐廳打造成飯店的社交中心，不只供房客使用，也向整個上流社會敞開大門。

1900年的凱撒・麗茲，他兩年前在巴黎開了第一間麗茲飯店

◁ 法式高級料理

薩伏依飯店1908年的新年菜單，顯示大飯店不僅是住宿地點，也是上流社會用餐、跳舞、拋頭露面的場所。

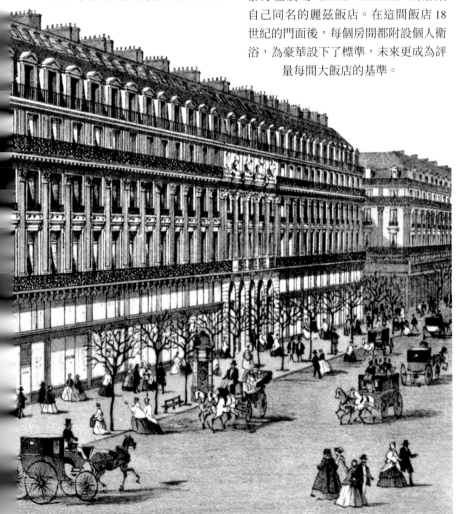

「我想像死後的天堂生活，場景總是在**巴黎麗茲飯店**。」

海明威寫給哈奇納（A.E. Hotchner）的信

里昂大飯店，法國

京都飯店，日本

月之飯店，義大利

維拉爾斯宮殿飯店，瑞士

馬穆尼亞飯店，摩洛哥

維多利亞飯店，瑞士

凱斯特飯店，南非

時代廣場飯店，美國

海景飯店，新加坡

荷登飛航服務，新幾內亞

車站飯店，馬來西亞

陸上沙漠郵件服務，中東

李希特大飯店，法國

科士李奇運輸公司，義大利

瑞吉飯店，墨西哥

行李標籤

行李標籤美麗又實用，不但指出旅人的行李到過哪裡，也透露接下來要前往何處。

最早發行行李標籤的是船運公司，用來協助碼頭鄰區的裝卸作業，指出哪些物品要放到船艙，哪些則可以存到行李艙。旅館業後來也採用了這套做法。車站或港口的搬運工會把旅客的行李貼上標籤，確保每件行李都送到正確的飯店。後來，飯店會把行李標籤送給旅客，除了作為住宿紀念，也是早期便宜且有效的宣傳方式。

設計這些行李標籤的藝術工作者常會結合異國情調跟當地浪漫情懷，因此成品多半是以當地地標為主，背景則是昏黃餘暉或耀眼藍天。有些行李標籤是小型的傑作，看起來跟旅遊黃金時代的經典旅遊海報很像，但這倒也不奇怪，因為這些海報跟行李標籤都是同一批人所設計。

一件貼滿標籤的行李箱象徵了主人的經歷、財富跟地位。1909 年，散文家麥克斯・畢爾彭（Max Beerbohm）就寫道：「我坐在火車車廂中，帽盒就放在旁邊，我很享受其他乘客被上頭標籤所引起的無聲興趣。」

飛機問世後，旅人能帶的行李大大減少，行李標籤這項傳統也走入歷史。

羅希爾飯店，法國

埃森霍夫飯店與施里克飯店，德國

測量印度

英國人在印度大陸展開有史以來最艱鉅的地圖測繪之旅，全程花了近70年，而且失去的性命比許多戰爭還多，但如今卻幾乎遭人遺忘。

18世紀末，英國東印度公司雖然控制了大片印度的土地，但對這個國家的了解卻不多。不管是邊界、地區還是基礎建設都尚未建立，但要是沒有詳細的地圖，這些事情也很難實現。因此，他們擊敗印度南部邁索爾王國（Kingdom of Mysore）的蒂普蘇丹（Tipu Sultan）後，就開始有系統地測繪印度。

印度大三角測量計畫

1802年4月10日，測量師威廉·萊姆頓（William Lambton）領隊從東岸的馬德拉斯（Madras）起頭，開始了所謂的「印度大三角測量」（Great Trigonometrical Survey of India）。這項任務要盡量精準測量地面上的兩個定點，接著從線上任一端點找出第三個定點，並用三角函數計算到第三點的距離。這條已知長度的新線會作為找出下一個定點的基線，依此類推，直到指定區域測量完畢為止。他們會用重達半噸的大型定製經緯儀對照恆星位置，檢查所有的計算結果。調查隊用這麼嚴格且艱鉅的「三角形行進」方式，一路從馬德拉斯向西橫跨新近吞併的邁索爾，並且取道印度中部的邦加羅爾（Bangalore），最終抵達阿拉伯海一側的曼加羅（Mangalore）。

後勤問題

這趟調查的第一階段花了四年時間，計算出印度在該緯度的寬度是580公里，比原先認為少了64公里。調查隊接著從邦加羅爾向南測量到印度最南端，又沿著印度的屋脊地帶向北到德里（Delhi）和更遠的地方，行進路線呈現一條大型弧線，大約等同東經78度。

◁ 萊姆頓的經緯儀
1802年，威廉·萊姆頓把這件重達508公斤且經久耐用的的大型測量設備帶到印度，幫助測量師做出正確判讀。

「我們知道這件事已經有幾年了，這座山比目前測量過的**印度山峰**都來得**高**，而且非常可能是世上**最高的山**。」

接替埃佛勒斯的印度測量總監安德魯‧史考特‧華歐（Andrew Scott Waugh），1850年

△ **工作中的測量師**
在這幅19世紀的平版印刷畫中，可以看到一群印度測量師拿著標樁、三腳架跟線，為印度大三角測量計畫貢獻所長。

不過，這項計畫也碰到不少問題，最困難的就是要如何在叢林中，還有因為飛沙和成千上萬牛糞炊火而模糊一片的地景，找出要測量的第三個定點。其中一個解決辦法是在晚上布置明顯可見的信號彈，並從專門建造的觀測塔查看。但比較不好解決的問題則是瘧疾和其他疾病爆發，造成數百人喪生，而老虎傷人事件更是讓眾人恐慌不已。

聖母峰

萊姆頓去世後，這項計畫落到喬治‧埃佛勒斯（George Everest）肩上。在1830年到1843年間擔任印度測量總監的他很有進取心，但脾氣不好，因此不太受屬下歡迎。儘管如此，調查隊在1856年抵達喜馬拉雅山區，並由印度數學家拉德哈納特‧希克達爾（Radhanath Sikdar）計算出世上最高峰的高度時，還是根據這位前任測量總監的姓氏，將它命名為「埃佛勒斯峰」（中文「聖母峰」）。埃佛勒斯本人認為應該用當地名字來命名，所以抱持反對態度，但抗議遭到駁回。他也非常不喜歡自己的名字遭人念錯，正確念法其實是「伊伏勒斯」，而不是「埃佛勒

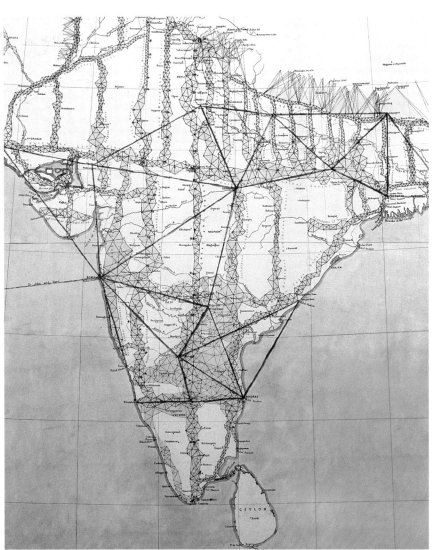

◁ **測繪印度**
這張大三角測量的圖片顯示出威廉‧萊姆頓是如何測量印度，其中每個大三角形裡頭都有無數小三角形。

斯」。至於這座高峰的圖博名字則是「珠穆朗瑪峰」（Chomolungma），意思是「大地之母」。

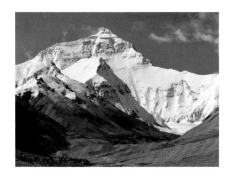

▷ **世界之巔**
1856年，聖母峰（當時稱為第十五號峰）測出來的高度是8840公尺，但這座世界最高峰現今正式認可的高度是8848公尺。

早期登山家

已知的世界至今大多已被探索跟測繪，接下來的挑戰則是征服沒人去過的險峻地帶：山峰。

▽ **歐洲之巔**
法國攝影師奧古斯特－
羅薩利·畢松
（Auguste-Rosalie
Bisson）是第一位拍下
白朗峰的人，時間是
1861年的夏天。他動用
了25名搬運工來運送他
的拍照設備。

1857年，距離耶誕節還有幾天，約有20人來到倫敦柯芬園的一座旅館，出席登山俱樂部（Alpine Club）的創立會議。兩年前跟著首支探險隊攀登法國阿爾卑斯山脈白朗杜塔庫峰（Mont Blanc du Tacul）的愛德華·甘迺迪（Edward Kennedy）是一位「生活無虞的紳士」。在他的主持

下，這些俱樂部成員即將成為登山這項新運動的重要推手。

今日意義的登山運動最早可追溯到1760年，當時日內瓦的年輕地質學家荷拉斯－班乃迪克·德索敘爾（Horace-Bénédict de Saussure）提供一筆獎金，要給首位登上歐洲最高峰白朗峰（4808公尺）的人。這筆獎金等了

25年，才在1786年頒給了法國夏慕尼（Chamonix）的醫生米歇勒－加畢爾·帕卡德（Michel-Gabriel Paccard）。隔年，德索敘爾自己也登上這座高峰。

接下來的60年間，還有不少頂峰被攻克，但等到更困難的阿爾卑斯山峰接連被征服，才象徵了登山的黃金時代到來。這件事最早通常會追溯到英國高

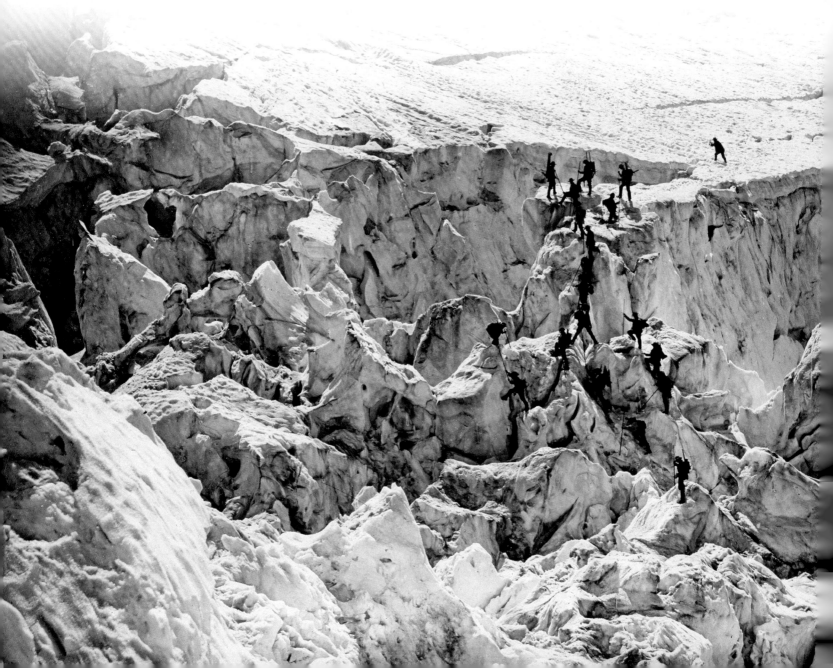

院法官阿弗雷德·威利斯（Alfred Willis）在 1854 年登上威特峰（Wetterhorn），他有名的事蹟還包括把大作家王爾德關進牢裡，原因是「有傷風化的行為」。不過，那並不是威特峰第一次遭人征服，但威利斯對那趟登山探險的記錄大大普及了登山這件事。他也是當時參與登山俱樂部創始會議的其中一位成員。

◁ 愛德華·溫珀

愛德華·溫珀是英國的畫家、登山家與探險家，也是第一個攻頂馬特峰的人。他另外也攻克了南美跟加拿大的洛磯山脈。

登山旺季

登山的黃金時代初期，英國登山家跟著瑞士、義大利或法國嚮導，攀上一座又一座瑞士的高峰。有些人認為攻頂是追求知識的旅程，1861 年跟團首次攀上魏斯峰（Weisshorn）的物理學家約翰·廷德爾（John Tyndall），就趁機研究了冰河跟冰河移動。不過，最顯赫的成就還是 25 歲的英國畫家愛德華·溫珀（Edward Whymper）帶著一支隊伍，在 1865 年 7 月首度攻頂馬特峰（Matterhorn）。不幸的是，他們沿著冰雪滿布的岩面下山時，有位成員滑了一跤，帶著另外三人跌下懸崖，一路墜落 1220 公尺身亡。

到了 1870 年，阿爾卑斯山脈的主要山峰都已被征服，登山家也開始另尋挑戰。他們最初會去庇里牛斯山跟高加索山脈，不過 19 世紀末時，登山家已經轉向南美洲的安地斯山脈、北美洲的洛磯山脈，還有非洲的各大山峰。安地斯山脈的最高峰阿空加瓜山（Mount Aconcagua）在 1807 年被攻克，洛磯山脈的大提頓山（Grand Teton）則要等到 1898 年。非洲吉力馬札羅山（Mount Kilimanjaro）在 1889 年被路德維希·普特舍勒（Ludwig Purtscheller）跟漢斯·麥爾（Hans Meyer）征服，肯亞山（Mount Kenya）也在 1899 年被哈佛德·麥金德（Halford Mackinder）攻克。1913 年，美國人哈德遜·史塔克（Hudson Stuck）攻頂阿拉斯加的北美最高峰麥金利峰（Mount McKinley）。不過，最後一道難關—聖母峰，還要等

上一段時間才會被人征服。愛德華·溫珀曾經前往厄瓜多，攻克了多座山峰，還攀登了洪堡德過去造訪的欽波拉索火山（見 192-93 頁）。他也積累大量高山症的資料，並且蒐集不少兩棲和爬蟲動物，最後交給大英博物館保存。後來他也攀登了加拿大的洛磯山脈，其中的溫珀峰（Mount Whymper）就是以他名字命名。

△ 描繪白朗峰

英裔加拿大人約翰·奧喬（John Auldjo）在 1827 年攀登白朗峰。他記錄下這次登山過程，其中收錄了幾張水彩畫，後來成為暢銷書。

△ 攀登洛磯山脈

1842 年 8 月，探索美國的先驅約翰·福瑞蒙特（John Charles Fremont）少將，在洛磯山脈頂峰立起了這面「福瑞蒙特旗」。

「我們在馬特峰上待了一個小時，那是充滿榮耀的一個小時。」

登山家愛德華·溫珀談攻頂馬特峰，1865 年

國家公園的誕生

隨著移民漸漸馴服美洲大陸，大家也意識到這件事付出了慘痛代價，那就是土地遭到破壞，野生動植物面臨滅絕。有一群人決定要拯救一部分地景，以免為時太晚。

1851年，當時加州淘金熱正盛（見220-21頁），一群追捕原住民的州民兵進入內華達山脈西部的一處山谷。其中有位年輕醫生叫做拉法葉・布乃爾（Lafayette Bunnell），他深深為當地魅力震懾。「我放眼望去，一股奇特的欣喜感充溢我的存在，」他寫道。「我發覺自己情緒激動，眼中盈滿淚水。」布乃爾建議為山谷取個名字，後來決定稱作「優勝美地」（Yosemite），因為他們認為這是山中原住民部落的名字。不過這其實是當地其他部落用來指稱山中部落的名稱，意思是「這些人是殺手」，象徵了他們對山中部落的恐懼。

四年後，探勘金礦失敗的詹姆斯・梅森・哈欽斯（James Mason Hutchings）帶著一群遊客來到這座山谷，想在當地蓋間旅館發財。在插畫家湯瑪斯・艾爾斯（Thomas Ayers）的繪畫作品幫助下，哈欽斯順利傳播了優勝美地的魅力，並且促進當地的觀光業。紐約中央公園設計師菲得利克・洛・歐姆斯德（Frederick Law Olmsted）就是其中一位遊客。根據他的描述，優勝美地是「自然最偉大的榮耀 結合了最深的崇高和最深的美麗。」不過，歐姆斯德也擔憂要是哈欽斯這樣的企業家不受控制，恐怕會帶來不好後果。早在美國立國初始，最有名的自然地景尼加拉瀑布，就已經幾乎遭到私人建商毀壞，除了不受約束地蓋起建物，還拉起封鎖線禁止外人進入，除非付錢才能通行。

1864年5月，有人為此提出了一項法案，要求把優勝美地谷周遭155平方公里的土地撥出納管，作為「公共、度假村跟娛樂用途」，這也是世界上第一個相關法案。同年6月，林肯總統通過了這項法案。

六年後，前企業家、自衛隊隊員兼收稅員的拿塔尼爾・蘭福德（Nathaniel

△ 第一座國家公園
這是1910年宣傳黃石公園的海報，這不只是美國的第一座國家公園，也是世上首座國家公園。成立時間是1872年3月。

背景故事
約翰・繆爾

蘇格蘭裔美國人約翰・繆爾（John Muir）因為一場工業事故幾乎失去一隻眼睛，後來決定追隨他向外探索的夢想。他從堪薩斯州徒步走到佛羅里達州，最後抵達舊金山，即刻又往優勝美地谷出發。他在優勝美地待了數年，過著簡樸的生活，並成為當地植物與地質的專家。繆爾也寫文章賺錢維生，其中有篇文章推斷優勝美地應該是冰河形塑而成，這也是目前廣受認可的理論。他的書寫深深影響大眾支持國家森林保留區，並促使老羅斯福總統發起不少自然保護計畫，總統本人還在1903年陪著繆爾一起去優勝美地露營。

約翰・繆爾和老羅斯福總統在優勝美地合影

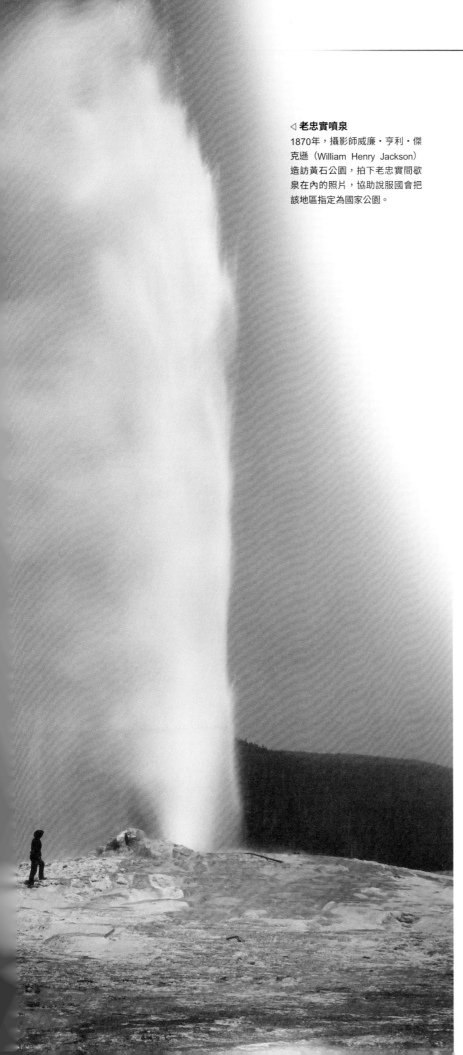

◁ **老忠實噴泉**
1870年，攝影師威廉·亨利·傑克遜（William Henry Jackson）造訪黃石公園，拍下老忠實間歇泉在內的照片，協助說服國會把該地區指定為國家公園。

△ **優勝美地**
菲得利克·洛·歐姆斯德在1877年拍下了冰河點（Glacier Point）的照片，這是優勝美地相當令他震撼的岩觀奇景。

P. Langford）跟其他人帶著一支隊伍，前去調查懷俄明州西北部黃石河（Yellowstone River）源頭附近的一處地方，據說那邊的地面會湧出泉水和蒸汽。這一行人最終找到了目標。他們穿越重重密林跟積雪，撞見了一人塊空地，並目睹了一座巨大間歇泉噴發，讓他們不由拋起帽子，大聲歡呼。

　　隔年，有一支科學家組成的隊伍造訪當地，撰寫了一份報告交給美國國會。1872 年 3 月 1 日，總統尤利西斯·格蘭特（Ulysses S. Grant）簽署法案，成立了黃石國家公園。跟加州管理的優勝美地不一樣，這是歷史上第一座國家公園。

　　博物學家約翰·繆爾因為加州政府沒有好好維護優勝美地而深感沮喪，在他極力爭取之下，這塊美國重要的美景也在 1890 年升格為國家公園。

▷ **庫克的旅遊行程**
早在1873年，湯瑪斯就已經親自帶團走遍世界。這張海報的歷史可以追溯到1890年。

環遊世界

19 世紀末，多虧交通方式改善跟蘇伊士運河開通，勇敢無畏的旅人得以遊遍世界各地。

△ **伊達・菲佛**
奧地利作家伊達・菲佛看來就像19世紀的尋常家庭主婦，但其實是敢於冒險的旅人。

伊達・菲佛（Ida Pfeiffer）是一位了不起的女子。她 1797 年出生在維也納，當時女性該做的事無非是「孩子、廚房與教堂」，但她卻獨自旅行世界，而且還這麼做了兩次。不僅如此，她還憑著寫作收入支付旅行費用。

伊達早期的生活很普通，雖然從小跟幾位哥哥一起長大，而且爸爸一直把她當作男生看待，甚至還讓她穿著男裝，但她年僅 22 歲就結婚，還生養了兩個兒子。一直到伊達跟丈夫分開，孩子也長大成人後，她才在 45 歲的時候，決定啟程旅行。

伊達首先前往中東聖地跟埃及，表面上是為了到麥加朝聖，因為她知道這樣比較不會引起家人跟朋友反對。勇闖中東後她又去了冰島，並在 1846 年踏上環遊世界之旅，走遍南美、中國、印度、伊拉克、伊朗、俄羅斯、土耳其跟希臘。伊達幾乎沒帶任何行李，只有一只裝水皮囊、烹飪用的小鍋，加上一些鹽、米跟麵包。她在 1848 年返家，寫

▷ **媒體甜心**
娜麗・布萊的年輕、性別跟勇敢讓她出了名。這個1890年的桌遊「環遊世界」（Round the World）還以她為封面人物。

了一部記錄這些旅行的暢銷作品，再來又啟程航向南非，緊接著挺進亞洲。

伊達的特別之處，不只是因為她是獨自旅行的女人，也是因為 19 世紀中葉的時候，休閒出遊的人很少涉足歐洲、中東跟美洲東部以外的地區。除了這些熟悉的地方，其他地方並沒有太多

交通或住宿安排，而且要造訪遙遠國度，必須要有強大毅力，還要可以應付任何意外、不適，甚至是極端危險的局面。伊達跟當地人住在一起、睡在擁擠船隻的甲板上、跟食人族共餐，還因為「密謀反抗馬達加斯加女王」的罪名被監禁。

「在這世上要訂定計畫並不是難事，連一隻貓也做得來。不過值得注意的是，到了遙遠的海上，人跟貓的計畫也是差不多的價值。」

馬克・吐溫

◁ **上海遊客，1900年**
對於常去歐洲，中東和美國旅行的人來說，遠東地區的城市提供了新穎不同的體驗。倫敦出版商約翰莫瑞在1884年，出版了他們首冊日本的「旅遊手冊」。

日本雖然懼怕外國影響自身文化，所以持續限制觀光客來訪，但旅人仍能造訪橫濱、東京、神戶、大阪、京都跟長崎等地。湯瑪斯的行程在1890年代也納入了澳洲、紐西蘭跟南非。

破天荒的旅程

1873年1月，儒勒・凡爾納（Jules Verne）撰寫的冒險小說《環遊世界八十天》（Around the World in Eighty Days）在法國出版，而且深受好評。這是關於一場不可能旅程的幻想之作，但讀來趣味十足。不過僅僅16年後的1889年，本名伊麗莎白・科克倫（Elizabeth Cochran）的22歲美國記者娜麗・布萊（Nellie Bly），決定追隨凡爾納的主人公費萊斯・福格（Phileas Fogg）腳步。她訂定了要在短短75天內環遊世界的目標，並且輾轉乘坐輪船、火車、驢子跟其他可行方式，最終實現這項目標。她花了72天就完成旅程，創下當時的世界紀錄。旅行好像把世界縮小了一樣。

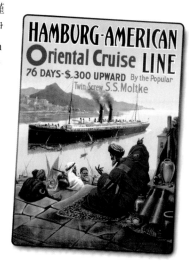

△ **東方航線**
20世紀初，環遊世界已不再是難事一件，還有幾條航線讓人可以舒適前往遙遠國度。

全球旅行

到了1860年代末，情況開始有了改變。蘇伊士運河在1869年開通，讓輪船可以直接往返歐亞，而日本則已在1850年代對外開放後，讓船隻得以來往太平洋兩端。

不令人意外的是，才藉著蒸汽火車開辦帶團行程的湯瑪斯・庫克（見222-23頁），很快也察覺全球旅行的潛力。1872年，他的公司已經帶團走遍歐洲，也去了美洲、埃及跟中東聖地。同年春天，他宣布自己要親自帶團環遊世界，路線橫跨大西洋、美國、日本、中國、新加坡、錫蘭、印度跟埃及，接著坐輪船渡過地中海，改乘鐵路跨越歐洲回到倫敦。總歸來說，這趟行程涵蓋4萬234公里，花了222天，而且獲得巨大成功，從那時起就成了每年一次的例行旅程。接下來幾十年間，湯瑪斯建起的這條路線，成為旅人環遊世界的標準行程。旅行要花上的費用雖然昂貴，但多虧交通系統不斷改善，而且愈來愈緊密連結，旅行到遙遠國度也是愈來愈可行。19世紀末，日本跟印度也因為自身特色，成為愈來愈熱門的旅行地點。

測繪海洋

現代海洋學的開端，是 1872 到 1876 年的挑戰者號（Challenger）遠征。那是第一次有探險隊以蒐集海洋與海洋生物的資料、調查海床地質為目標。

△ **鼠尾鱈**
保存在樣本罐中的是挑戰者號1874年在澳洲南方海域發現的鼠尾鱈。

19 世紀中葉，海洋還被視為空無一物的遼闊空間，只是想前往不同地方的必經管道。博物學家達爾文甚至稱大海為「乏善可陳的廢物，只是一片由水組成的荒漠」。當時對大海的深度所知不多，但等到西愛爾蘭跟紐芬蘭在 1858 年鋪成第一條跨大西洋的電報電纜後，情況開始有了改變。工程師計畫在世界各地的海底鋪設更多電纜，也引起大眾對波浪底下事物的興趣。

深入未知

生於蘇格蘭的查爾斯・威維爾・湯姆森（Charles Wyville Thomson）是博物學家，也是海洋動物學家。在他大力推動之下，皇家學會跟皇家海軍在 1870 年合作展開遠征，讓英國成為海洋探索的先鋒。皇家海軍出借了遠征號（HMS Challenger）給探險隊，這是一艘三桅橫帆船，附有輔助蒸汽引擎，並且配備 17 門大砲，但為了騰出空間設置兩間備有最先進科學儀器的實驗室，最後拆到剩下兩門大砲。船上有些設備還是專門發明或改裝來滿足這趟遠征的需求。指揮官是船長喬治・奈爾斯（George

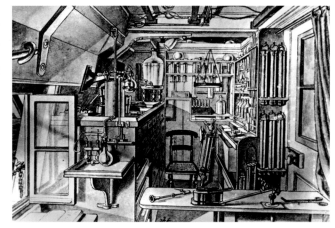

▷ **船上實驗室**
挑戰者號上有兩間設備齊全的實驗室，一間是化學實驗室（如圖），另一間則是生物實驗室。

Nares），船上約有 240 名船員，加上包括威維爾・湯姆森、博物學家約翰・莫瑞（John Murray）、亨利・莫士勒（Henry Mosely）等六位科學家，還有官方的畫家約翰・詹姆斯・懷爾德（John James Wild）。1872

▷ **海洋學先驅**
這張照片中是挑戰者號上以威維爾・湯姆森（左起三）為首的科學家，至於約翰・莫瑞（坐在地板上者）則是報告的主要作者。

▷ **挑戰者號在南極洲**
挑戰者號在三年半的航程中，造訪了地球上的每一塊大陸。這幅現代雕版畫描繪的是挑戰者號在1874年2月造訪南極洲的畫面。

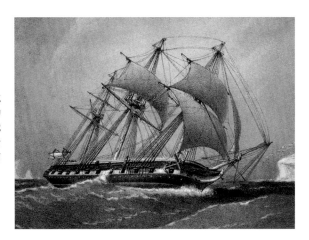

年 12 月挑戰者號從蘇格蘭的希爾內斯（Sheerness）啟航，開始長達三年半的旅程。在此期間，挑戰者航行了約 12 萬 7600 公里，經過南北大西洋及太平洋，並進入了南極圈。挑戰者號會定期停下來取樣海水，測量海域深度，並且取得不同深度的溫度讀數，整趟旅程共停了 362 次。科學家會用特殊裝置拖曳海床，蒐集岩石、沉積物跟海床動物的樣本，也會用網子捕捉海洋生物。另外，他們也蒐集了不同深度的海水樣本，還記錄當時的大氣和其他氣象條件。

新科學

花了整整 19 年整理編纂，這趟航程的發現報告終於在 1877 到 1895 年間陸續出版，總共多達 50 冊，而且長達 2 萬 9500 頁。這些報告證實海底確實有生物存在，事實上，他們共發現了 4700 種新的動植物。報告還調查了海底的驚人地形，首次記錄到位在西太平洋、深度超過 6 公里的馬里亞納海溝，這也是大海中

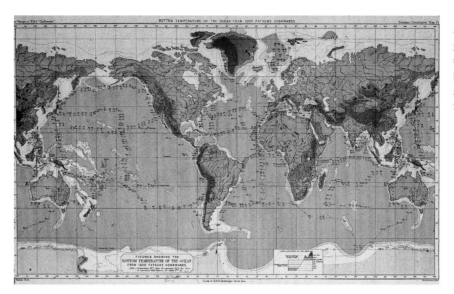

◁ **海洋的熱地圖**
這是挑戰者號的歷史航行圖，顯示了海水在不同深度的溫度讀數。這是第一次有人蒐集這麼全面的資料。

「這是繼15、16世紀許多重大發現以來，我們對地球知識最大的進步。」

博物學家約翰‧莫瑞談挑戰者號的發現

數一數二深邃的地點。這次遠征探險為水域學、氣象學、地質學，還有植物學與動物學等不同科學領域做出無數貢獻，也標示了現代海洋學的誕生，因為這恰恰是為了描述挑戰者號上科學家的工作

才發明出來的專業術語。美國太空總署在 1972 年發射了阿波羅 17 號，其中登月艙跟第二艘太空梭也都命名為「挑戰者」，向帶著船員勇闖未知境地的小小皇家海軍護衛艦致敬。

◁ **新的生命形式**
挑戰者號遠征發現了超過4700種新的海洋生物，他們精心畫下其中許多生物的樣子，並收錄在後續發表的報告中。

狂想之旅

隨著新科技一再推動不同的旅行方式，小說家面臨了作品可能追不上時事的問題。

1869 年，有份沙加緬度的報紙寫道：「太平洋鐵路既然已經建好了，我們讀者很少人發現，現在只要八十天就可以環遊世界一圈。」三年後，法國作家儒勒·凡爾納就出版了《八十天環遊世界》一書，這句話會是他的靈感來源嗎？也許吧，但凡爾納通常不會書寫可能的事情，他喜歡天馬行空、想像力十足的探險故事，例如《地心歷險記》（1864 年）、《從地球到月球》（1865 年）、《飄浮城市》（1870 年），還有《海底兩萬哩》（1870 年）。凡爾納在這些作品中讚揚 19 世紀對科學與科技的掌握，並且展望未來的種種可能。今天，我們稱這類作品「科幻小說」。我們必須假設凡爾納的讀者是把《環遊世界八十天》這種作品，當作是他一貫有趣的奇想之作，而不是真正會發生的事情。但不過才 17 年，這項挑戰就被一位名叫娜麗·布萊的年輕女子（見 248-49 頁）徹底克服了。

因為科技發展迅速，幻想中的旅程需要新的載具，也需要到更天馬行空的地方。19 世紀最後幾年，英國作家赫伯特·喬治·威爾斯（H.G. Wells）用《時光機器》（*The Time Machine*，1895 年）一書接下了挑戰，把無限遙遠的未來也納入旅行的範疇。威爾斯在《月球上最早的人類》（*The First Men on the Moon*，1901 年）中，還用逆重力裝置把人類送上了月球。20 年前，英國作家珀西·葛瑞格（Percy Greg）在《穿越黃道帶》（*Across the Zodiac*，1880 年）中，也讓一艘太空船在「反重力」（apergy）推動下抵達火星。威爾斯也逆向操作這些航行，譬如讓火星人在《世界大戰：火星人全面入侵》（*The War of the Worlds*，1898 年）中造訪地球，而且因為太喜歡這座星球而決定接管此處。幸運的是，這些早期的科幻小說有些預測得沒有那麼準確，否則地球可早已淪陷。

「我們還能走多遠？追求旅行的最終邊界是什麼？」
法國作家儒勒·凡爾納

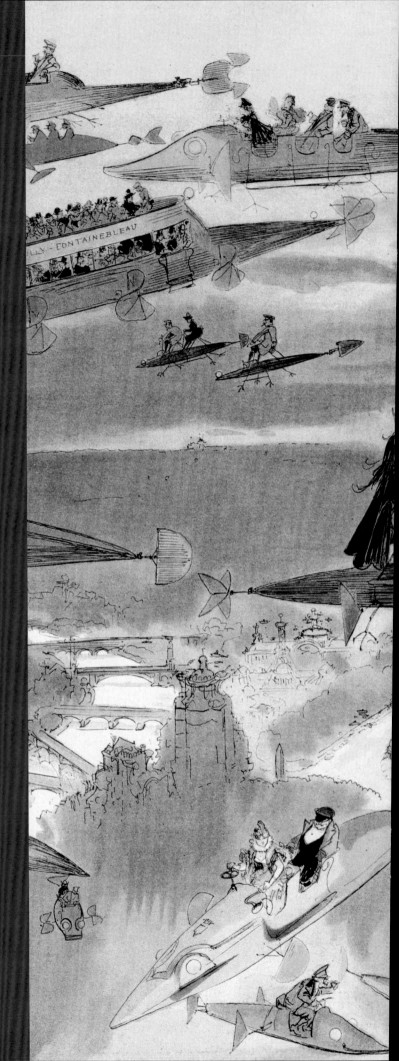

幻想的風景

法國畫家阿爾伯特・羅比達（Albert Robida）在1882年創作的平版印刷畫中想像了百年後的旅行是什麼模樣，並描繪出身穿法式服裝的上流社會巴黎人在2000年離開劇院的情景。羅比達打造了一座未來感十足的城市，私人計程車、高級禮車、公車與警車等飛行載具占據了天際線。

第六章

旅遊的黃金時代

公元1880－1939年

旅遊的黃金時代，1880－1939年

簡介

到了 19 世紀末，世界上只剩下極度偏遠與荒涼之地仍未探索，如酷寒的極冠和熾熱的阿拉伯沙漠。但還是有人去了這些地方，例如競相前往南極點的遠征之旅，就留下了許多和其他探索行動一樣驚心動魄的故事。公元 1912 年，英國探險家羅伯特・史考特（Robert F. Scott）長途跋涉到了南極點時，才發現挪威探險家羅亞德・阿蒙森（Roald Amundsen）早他一步抵達。史考特在回程的路上罹難，地點距離補給站只有 18 公里遠。14 年後，阿蒙森也抵達了北極點，雖然他是搭「挪威號」（Norge）飛船抵達，但仍是史上第一位到過兩極的人。

即使在比較熟悉的地區，旅遊依舊是不簡單。大都市和城鎮雖然有鐵路相連，但大部分的旅程還是需要徒步完成，頂多以馬車代步。意志堅定的歐洲旅行家會不遠千里跑到像日本和紐西蘭這樣的地方去，但為了抵達世界的另一頭，往往要歷盡千辛萬苦，有時還要甘願因陋就簡。要是前往歐洲以外的地區，有的旅遊指南還是會建議旅客攜帶槍枝自衛。

自行車、汽車、飛機

自行車雖然是這麼簡單的東西，但剛一問世就大大改變了人類的生活方式。城市居民可以輕鬆騎到鄉下，農村居民也可以在不同村子之間往返。有了汽車之後，交通的自由度更加是大大提升，尤其是亨利・福特開始以便宜的價格大量生產福特 T 型車之後。但自由度最大的交通工具，莫過於美國俄亥俄州的自行車製造商萊特兄弟（Orville and Wilbur Wright）製造、並試飛成功的史上第一架飛機。他

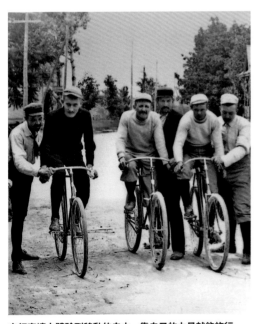
自行車讓人體驗到移動的自由，靠自己的力量就能旅行

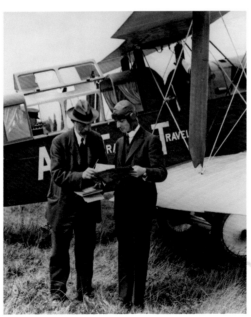
飛機發明後，十年內就徹底改變了旅行的方式

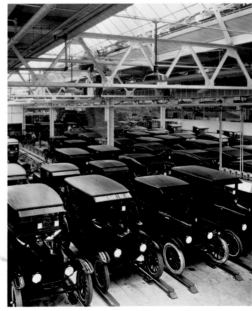
福特T型車讓許多人第一次有能力買車

「我們發現，自己依然夢想著不可能的未來征服。」

查爾斯‧林白

們在 1903 年完成歷史性的首航，而不過短短 20 年後，第一架載客班機就升空了。

　　早期的飛行員因接連打破飛行紀錄而被視為英雄。阿倫‧科布罕（Alan Cobham）是最早的飛行員之一，他在 1926 年從倫敦飛到澳洲，再飛回倫敦。艾咪‧強森（Amy Johnson）在 1930 年從英格蘭飛到澳洲。1927 年，查爾斯‧林白（Charles Lindbergh）成為第一位獨自飛越大西洋的飛行員，愛蜜莉亞‧艾爾哈特（Amelia Earhart）也在 1930 年完成同樣的壯舉。這些年輕的飛行員不分男女，都讓飛行成了深具魅力的活動，連載客班機也受到這股魅力的感染。對買得起機票的人來說，飛行就是這樣的醉人世界：在 1200 公尺高空享用茶點、在休息室裡打橋牌、在舒服的臥鋪中過夜。

貧富差距

這個時代的旅遊方式以奢華著稱，不論是東方快車金碧輝煌的車廂，還是冠達（Cunard）和白星航運（White Star）等橫跨大西洋的郵輪上的舞廳和茶沙龍。不過能以這麼舒適又有情調的方式旅行的人少之又少。在前往美國的郵輪上，窩在下方貨艙裡的人數是甲板客艙乘客的六倍以上，他們必須全程忍受最簡陋的環境。這些人大多被貧窮所迫，只能永遠離開家鄉，希望在美國找到更好的生活。

　　這種在旅行的本質中顯示出來的懸殊貧富差距現象，在第一次世界大戰後繼續存在，證明舊秩序並未改變，只是因為戰爭而暫時中斷。但第二次世界大戰就不一樣了。這場戰爭引發社會和交通的巨大變遷，連帶改變了旅遊的方式。

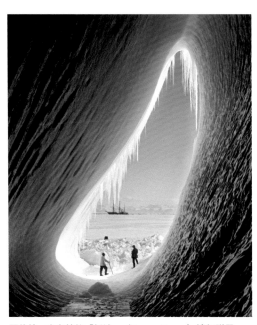

羅伯特‧史考特的「新地」（Terra Nova）遠征隊是最早探索南極洲的隊伍之一

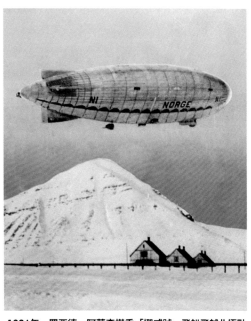

1926年，羅亞德‧阿蒙森搭乘「挪威號」飛船飛越北極點

成千上萬歐洲人到美國追尋更好的生活

中亞

即使到了 19 世紀末，歐亞大陸仍有一些地區在地圖上空無一物，驅使探險家躍躍欲試，想把那些空白之處填補起來。

△ **阿民・萬伯里**
出生於匈牙利的萬伯里（1832-1923）是第一位踏上艱苦長途旅程前往中亞的歐洲人。

個地區東西南北方的邊陲地帶通常最後才會有人去探索。一個以「中」來指稱的區域，一般都是最早被畫上地圖的。但中亞是個特例。有很長一段時間，這裡在地圖上都是空白一片。在蒙古帝國時期，中亞這個定位不明的無人地帶曾作為貿易通道。但蒙古帝國在 1259 年之後開始衰落，再加上歐洲人發現了通往遠東的航線，中亞的人口也隨之減少，並分裂成一個個小型伊斯蘭城邦，草原、沙漠和山區都是遊牧部落的天下。

約從 17 世紀開始，俄羅斯和中國雙雙把版圖往中亞（又稱突厥）擴張，到了 19 世紀，兩國都宣稱取得了部分控制權，不過整個中亞大部分仍是無人治理的邊疆地帶。

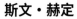
▲ **青銅器時代的鼎**
斯坦因在伊朗中部找到一個 3500 年前的三足青銅鼎，後來捐贈給大英博物館。

前往未知疆域

1863 年 3 月，匈牙利人阿民・萬伯里（Ármin Vámbéry）從德黑蘭走陸路深入中亞時，情況仍是如此；西方人從 17 世紀以來就很少踏足中亞。萬伯里為了這趟遠行，曾在君士坦丁堡花了好幾年學習超過 20 種突厥方言，並研讀《古蘭經》。他偽裝成穆斯林朝聖者，生怕萬一被認出是歐洲人，就會遭到囚禁甚至處死。當地人好幾次對他起疑，帶他到官員面前指控他是間諜，但他每次都能憑著話術全身而退。萬伯里在中亞待了一年，造訪了希瓦（Khiva）、布哈拉（Bukhara）和撒馬爾罕（Samarkand），才返回布達佩斯，把這趟經歷寫成《中亞之旅》（*Travels in Central Asia*，1865 年）一書。

斯文・赫定

萬伯里的《中亞之旅》出版後，另一個中亞探險家的旅程才剛要開始。瑞典人斯文・赫定（Sven Hedin）小時候曾目睹阿道夫・埃里克・諾登舍爾德（Adolf Erik Nordenskiöld）完成東北航道的航程凱旋歸來，因而立志成為探險家。他在學時就曾遊歷過俄羅斯、高加索和伊朗，1893 年首次前往中亞展開長途探險之旅，後來又進行了兩次大規模探索。1894 年到 1908 年，他探索並測繪

◁ **藏族男子**
斯文・赫定旅行時會帶著相機，曾拍下最早的西藏與藏人的影像，包括這張騎馬藏族男子的手工上色正片。

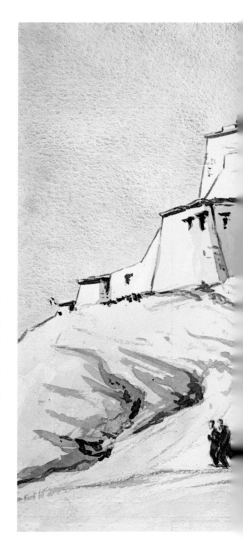

△ **日喀則市**
1907年，赫定趁四下無人偷溜進西藏第二大城日喀則市。當地居民發現他的時候憤怒不已。他後來根據進城前的素描完成這幅日喀則風景畫。

了東突厥（官方稱為新疆）和西藏的部分地區，在這之前歐洲人對這些地方幾乎一無所知。期間他曾嚴重錯估探險隊的供水，差點死在塔克拉瑪干沙漠，但也因此發現了失落之城塔克拉瑪干，並收集到數百件文物。

斯文・赫定記錄他的探險經歷的著作，影響了另一個匈牙利人馬爾克

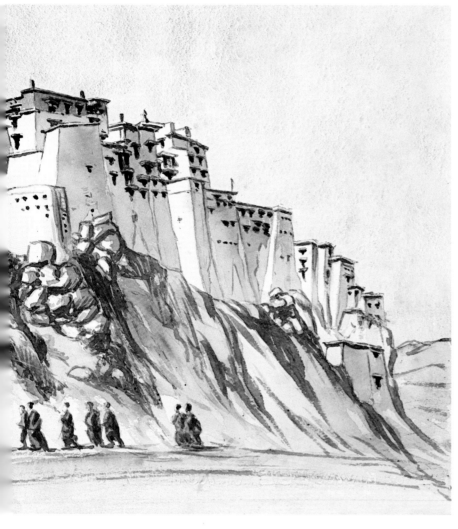

△ **赫定的旅行路線**
來自瑞典的赫定第一次造訪中亞時從中國通過蒙古，進入俄羅斯的土庫曼，最後抵達塔克拉瑪干沙漠。第二次則是沿著沙漠北邊到達羅布泊。

「沒有比踏上歐洲人從未涉足的路徑更能讓我心滿意足的事。」

斯文・赫定

·奧萊爾·斯坦因（Marc Aurel Stein，1862-1943 年）。公元 1900 年，斯坦因首次前往東突厥斯坦，造訪了赫定從未到過的地方。

重新發現之旅

然而斯坦因在 30 年的探索中，最大的成就是對史蹟的重新發現。他找到了一個失落的佛教文明，和幾段被人遺忘已久的長城存在的證據，並確立了古絲路（見第 86-87 頁）的路線如何相連。在這方面，斯坦因

的旅程著重在追尋前人的足跡，為下個世紀的許多探險行動豎立了典範。接續而來的旅程都成了考古發現之旅，例如 1911 年發現馬丘比丘（Machu Picchu），1922 年發現圖坦卡門陵墓都是如此。

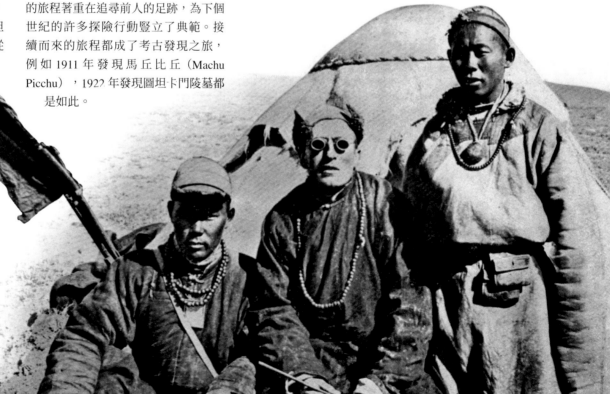

▷ **假扮朝拜者**
赫定為了方便旅行，效法萬伯里假扮成朝拜者。赫定打扮成佛教徒想要前往拉薩，萬伯里則是打扮成穆斯林苦行僧。

滑雪橫越格陵蘭

1888 年，弗里喬夫・南森（Fridtjof Nansen）成為第一位滑雪穿越格陵蘭的人，也奠定了極地探險與體育運動的基礎。

《二木板一痴心：滑雪的戲劇性歷史》（*Two Planks and a Passion: The Dramatic History of Skiing*）的作者羅蘭・亨特福德（Roland Huntford）曾經說過，說到冬季運動就該感謝挪威人。他在書裡寫道，挪威有許多天生的滑冰好手，發明了現代滑雪運動。如今我們使用的滑雪設備與技術都要歸功於他們。第一屆滑雪公開賽是公元 1843 年在挪威北部特隆瑟（Tromso）附近舉辦，而第一場滑雪馬拉松跟越野滑雪也是由挪威人舉行。亨特福德也表示，首次將滑雪帶入中歐的人，正是在德國讀書的挪威青年。而追溯到 1830 年代，北美的滑雪運動也如大家所知，是由挪威移民所引進。

踏上滑雪之旅

但挪威的滑雪史，卻直到公元 1888 年才迎來最大的里程碑。1883 年，

△ 早期滑雪屐
打從中世紀以來，斯堪地那維亞半島就有人滑雪。19世紀末，挪威人進行了許多改良，創造出現代滑雪屐。

一名芬蘭裔瑞典人阿道夫・埃里克・諾登舍爾德（Adolf Erik Nordenskiöld）企圖徒步跨越格陵蘭，但以失敗告終。隨行的兩名拉普人（Lapp）藉由滑雪，比諾登舍爾德滑到更深入的地方，證明了在雪地中還是滑雪比較方便。於是，挪威的滑雪好手弗里喬夫・南森就此展開了遠征之旅。他曾兩度翻山越嶺，從挪威的卑爾根（Bergen）滑到克里斯蒂安尼亞（今奧斯陸），總距離超過 500 公里。這段距離與橫跨格陵蘭相差不遠。但問題是格陵蘭唯一的中繼站位於遙遠的海岸，氣溫也比挪威更低。曾有報

導評論說：「南森有十之八九的機會會命喪黃泉，或害其他人葬身雪地。」但公元 1888 年 8 月 10 日，南森跟他的六人探險隊還是從格陵蘭東岸上岸，展開長達 150 公里登上冰冠的長征。東岸是唯一能滑雪的地方，但因為還必須拖著雪橇，對極地探險來說，可說是難上加難。他們只能將帳篷製成的船帆繫在雪橇上，下坡時拖著雪橇前行。

▽ 準備啟程
弗里喬夫・南森跟他的格陵蘭探險隊一起合影。圖中包括三名挪威人和兩名芬蘭的拉普人塞繆爾巴爾托（Samuel Balto）及奧利尼爾森・拉瓦那（Ole Nielsen Ravna）。

背景故事
第一座滑雪度假村

達沃斯（Davos）小鎮因位於瑞士山谷高海拔處，素以空氣清新聞名，在 1860 年代吸引許多肺結核患者到來。不久之後，慕名而來的旅客比當地居民還多，達沃斯因而成立首處高海拔冬季健康休閒中心。第一批旅客來自德國，後來在 1870 年代末，開始有英國旅客到來，並在這裡建立殖民地。後來度假的人比患者還多，因為大家都想來體驗雪橇、馬拉雪橇，還有滑雪等新型運動。偵探小說《福爾摩斯》的作者亞瑟・柯南・道爾（Arthur Conan Doyle）就曾在 1893 年拜訪達沃斯。之後歐洲第一座冬季運動度假村就坐落在達沃斯。

1918年達沃斯的旅遊海報

▷ **狗皮手套**
南森曾在《第一次橫跨格陵蘭》一書中提及他遠征時的穿著，包括這雙毛面朝外的狗皮手套。

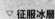

滑雪的意義

1888 年 9 月 21 日，探險隊滑到西海岸的峽灣後就只能改走海路。到了 10 月初，他們終於抵達目的地戈特霍布（今努克），即格陵蘭的首都，也是丹麥人的定居地。但他們回程時錯過最後一班船，只能留在當地過冬，直到來年春天才能回到挪威。

南森寫道：「如果沒有滑雪，這次遠征就不可能達成，我們也無法活著回來。」多虧滑雪的快速跟省力，才能幫助他們撐過補給品用完的日子。從那之後，滑雪成為極地遠征的首選。南森成功征服格陵蘭後聲名遠播，他也因此被譽為滑雪之父。在這之後，從阿爾卑斯山到北美洛磯山脈的人都愛上了滑雪。

◁ **旅途艱辛**
在危機重重的格陵蘭，南森需隨時注意四伏的危機，例如冰層可能藏有很深的裂縫。

▽ **征服冰層**
這張圖攝於1888年8月。南森拍下探險隊拖著雪橇，努力爬上格陵蘭冰層的一幕。他們必須登上山頂才能滑雪下來。

「極地探險家初次認識了滑雪這種新的交通方式，應該可以讓任務變得輕鬆許多……」

極地探險家阿道夫・埃里克・諾登舍爾德

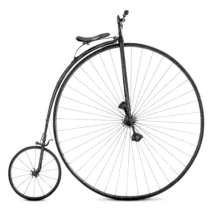

△ **大小輪古董車**
1869年出現了大小輪古董車，也有人稱為「高輪自行車」或「普通自行車」。這是為了跟之後出現的安全自行車做出區別。

自行車狂潮

對大部分沒有馬車的人來說，現代自行車問世，代表他們人生中第一次能夠擁有個人交通工具。

著名的歷史學家艾瑞克・霍布斯邦（Eric Hobsbawm）認為自行車是史上數一數二偉大的發明。自行車讓社會中上上下下都有了移動的能力，不再是只有有錢人才能享有的特權。他認為自行車是少數不會帶來副作用的發明，也無法拿來作壞事。雖然早在19世紀初就有不同形式的自行車，但歷經一連串的技術革新後

自行車才開始熱門。1870年代曾出現俗稱「大小輪」（penny-farthing）的高輪自行車。這種自行車的特徵是前輪大、後輪小，既笨重又危險。後來到了1880年代中期，出現「安全自行車」（safety bicycle），取代笨重的設計。安全自行車的模樣跟現代自行車很像，有兩條大小相同的充氣輪胎（充氣輪胎是蘇格蘭人約翰・登祿普在1886年所

發明），車身呈現鑽石型架構，有鏈子連接後輪。

人氣大增

自行車改良後安全了許多，騎起來也更有樂趣。後來自行車愈來愈便宜，人氣因此大增。1890年代汽車還沒普及前，英國據估有多達約150萬的人騎自行車。而美國光是在1897年，就賣出

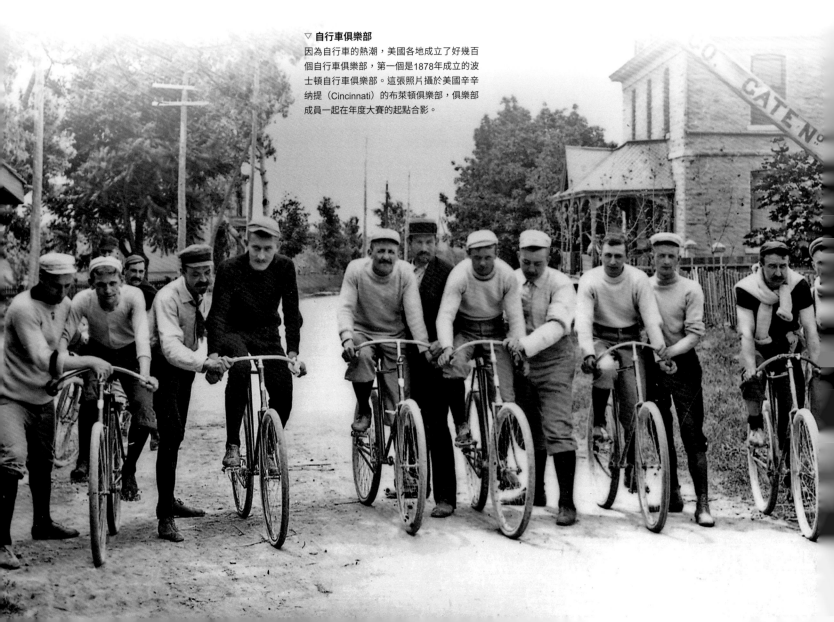

▽ **自行車俱樂部**
因為自行車的熱潮，美國各地成立了好幾百個自行車俱樂部，第一個是1878年成立的波士頓自行車俱樂部。這張照片攝於美國辛辛納提（Cincinnati）的布萊頓俱樂部，俱樂部成員一起在年度大賽的起點合影。

「每當我看到大人騎著自行車，我就不再對人類的未來感到絕望。」

英國小說家赫伯特·喬治·威爾斯

SPRINGFIELD BICYCLE CLUB.

BICYCLE CAMP-EXHIBITION & TOURNAMENT.
SPRINGFIELD, MASS. U.S.A. SEPT. 18.19.20.1883.

▷ **新女性**
女性為了騎自行車研發出許多新時尚。她們捨棄綁手綁腳的多層紗裙拖曳長裙，發明出寬鬆的燈籠褲跟保護頭部的帽子。

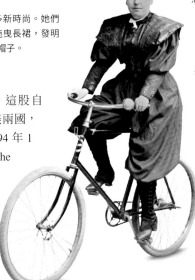

超過 200 萬輛自行車。這股自行車熱潮不僅燒到英美兩國，還蔓延到全世界。1894 年 1 月的《埃及公報》（The Egyptian Gazette）曾報導有 30 位騎士騎自行車旅行，花了一個早上從開羅市中心騎到金字塔。報導寫道：「裡面有個女生還穿著燈籠褲騎車，而且騎得很好。」

社會變遷

自行車為社會帶來巨大的變遷。對農村的人來說，自行車可以大幅增加旅行的距離，讓他們拜訪更多地方。也讓他們遇見更多的人，其中可能包括自己未來的伴侶。德高望重的生物學家史特夫·瓊斯（Steve Jones）曾說，自行車對於基因配對來說有很大的幫助。因為不同城鎮的人可以藉由互相通婚，組成愈複雜的基因配對，下一代就會

愈健康。當代評論家認為時尚界的推陳出新，教堂出席率下降，甚至是彈鋼琴的人變少，都與自行車有關。但其實自行車對社會帶來最大的影響，應該在於改變女子的生活方式。很多人一開始都認為女子跨坐很「不得體」，但還是無法阻止數千名女子騎車上路。

自行車裝備

自行車除了提供更好的動力外，也讓人移動得更舒服。當時流行的厚重長襪裙根本無法騎自行車，需要穿著更舒適的服飾，例如《埃及公報》提及的燈籠褲。燈籠褲是一種寬褲，也有人稱為褲裙。這種褲子的褲管在膝蓋處束緊。1890 年代的女權運動跟自行車熱潮剛好搭在一起。1896 年，女權運動領袖蘇珊·安東尼（Susan B. Anthony）就曾跟《紐約世界報》（New York World，見第 249 頁）的記者娜麗·布萊說，自行車「在解放女子時立了最大的功勞。」

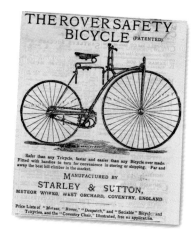

▷ **安全自行車**
1880年代出現了安全自行車，主打比笨重的高輪自行車更「安全」。這款安全自行車是由約翰·斯塔利（John Kemp Starley）設計，是史上賣得最好的一款設計。

△ **打開視野**
自行車的魅力之一，在於讓都市佬能夠輕鬆接觸到鄉村活動。這張海報描繪在康乃狄克河畔舉辦的「自行車營」。

人物簡介
安妮·倫敦德里

騎自行車環遊世界似乎是現代才有的挑戰，但其實早在公元 1885 年就有人完成這項任務。來自英國的湯瑪斯·史蒂文斯（Thomas Stevens）曾騎著高輪自行車繞地球一周。曾有兩個波士頓男子打賭女人不可能完成騎自行車環遊世界。但有三個孩子的安妮·倫敦德里（Annie Cohen Kopchovsky）就跟他們打賭可以完成旅程。她在公元 1894 年 6 月 27 日從波士頓出發時，還不太會騎自行車。為了獲得金援，她穿著貼有倫敦德里礦物溫泉水公司廣告標誌的衣服，還答應改名幫這間公司做宣傳。公元 1895 年 3 月 23 日，她回到美國舊金山繼續往西騎，終於在 9 月時到達芝加哥，獲得 1 萬美元的獎金。

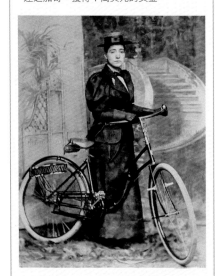

騎自行車環遊世界的女士：安妮·倫敦德里·柯恩

走向戶外

都市工業化讓空氣中瀰漫愈來愈多霧霾，於是興起了一項鼓勵工人呼吸新鮮空氣的活動。這就是露營熱潮的開端。

△ 科技便利
很多創新的設計讓大家更方便去露營。繼自行車後，最重要的發明就屬1892年瑞典人研發的卡式瓦斯爐。

1 9世紀末出版的旅行文學，最暢銷的無非是傑羅姆・克拉普卡・傑羅姆（Jerome K. Jerome）的《三人同舟》（*Three Men in a Boat*，1889年）。維多利亞時代晚期的英國，開始流行划船，尤其是在泰晤士河最為盛行。傑羅姆的《三人同舟》最初是本划船指南，最後這本書被定位成幽默小說。這本書會大賣的原因很多。除了內容非常有趣，重點是這本書還結合時事。書裡面提到的場景讀者都相當熟悉，譬如划船、在鄉村度假，還有露營。

尤其當時英國許多城市快速興起，很多人的工作環境十分困苦，就會開始想去鄉村追求簡單美好的生活。雖然搭火車可以遠離塵囂，但自行車發明後讓普通的工人很容易

◁ 露營先鋒
《自行車與露營》（Cycle and Camp，1898年）及《露營者手冊》的作者湯瑪斯・海勒姆・霍爾定，被視為現代休閒露營之父。

▷ 露營俱樂部
從這張1890年代拍的照片可以看出，英國在19世紀就很流行露營。自行車露營協會在1901年成立，南極探險家羅伯特・史考特（Robert Scott）就曾擔任過協會的會長。

到鄉下，體驗真正的農村生活。

露營熱潮

帶動自行車露營熱潮的人叫做湯瑪斯·海勒姆·霍爾定（Thomas Hiram Holding）。1844 年，湯瑪斯出生在英國的摩門教家庭。1853 年，他們全家移居到美國猶他州的鹽湖城。在長途跋涉的過程中，湯瑪斯第一次體驗了露營。但不幸的是，他們家的兩個小孩死在途中，於是全家又遷回英國。湯瑪斯後來成為一位裁縫師，有空就會去旅遊跟露營。他曾在蘇格蘭高地泛舟紮營，然後騎著自行車到愛爾蘭露營。公元 1901 年，他成立自行車露營協會（Association of Cycle Campers），也就是現今英國野營敞篷車俱樂部（Camping and Caravanning Club）的前身。湯瑪斯自譽為露營之父，並在 1908 年出版《露營者手冊》（The Camper's Handbook）一書。露

◁ 泰唔士河划船俱樂部
有些人在英國露營會邊划船邊度假，而這在泰唔士河最為盛行。划船的人會帶著帳篷，這樣就可以在河岸過夜。1878年的這幅畫就是在描繪這般場景。

營熱潮後來蔓延到不同階層、職業、還有性別的人。譬如《露營者手冊》中有篇文章就是由霍斯菲爾德夫人（Mrs F. Horsfield）所撰寫，名為〈女人與自行車露營〉（Ladies and Cycle Camping）。《露營者手冊》教人組裝方便假日出遊的輕型裝備，所以當時露營的人通常都能夠自己組裝帳篷與配備。但這不代表露營需要帶的裝備很少。在〈理想的家庭露營〉一文中，就有寫說：「露營要帶吃飯的帳篷、睡覺的帳篷、僕人的帳篷、下雨天煮飯的帳篷，還有船上用的帳篷」。

美國的荒野

19 世紀時，移民到美國的人大部分都忙著養家糊口，沒時間坐下來享受更好的生活品質。但拉爾夫·沃爾多·愛默生（Ralph Waldo Emerson）的名作《論

自然》（Nature，1836 年），為美國人與大自然相處的方式帶來深刻的影響。愛默生的朋友亨利·大衛·梭羅（Henry David Thoreau）的著作也影響深遠，雖然他曾在《湖濱散記》（Walden，1854年）發行前不小心用篝火燒毀了大約 121 公頃的茂密樹林。

威廉·亨利·哈里森·莫瑞（William Henry Harrison Murray）曾在 1869 年推出阿第倫達克山脈（Adirondacks）的露營指南。但這本書出現的時機還太早，早期去探險的人發現山中還沒有基礎建設，倒是充滿黑蠅、蚊子跟猛獸。但 1903 年迎來了轉捩點。當時的美國總統老羅斯福在黃石國家公園露營了兩週，之後好幾千人開始到國家公園露營。隨著時代進步，露營的人數也迅速成長，於是 1910 年有了第一個露營俱樂部，取名為「錫罐旅行者」（Tin Can Tourists）。後來在 1912 年，森林服務處統計在國家公園中露營的人數多達 23.1 萬人。

> ## 「我們把帳篷搭得遠一點，這樣我們的心就可以靠得更近。」
>
> **貝都因人諺語**

▷ **中產階級的追求**
划船、騎自行車，還有露營都是專屬於有錢跟有閒的人的休閒娛樂。於是就有廠商為了迎合這些愛好者，設計了一些特別的產品，譬如圖中這個英王愛德華式野餐籃。

無遠弗屆的鐵路

19世紀末是鐵路建造的高峰期。那時造出了許多壯志驚人的鐵路，範圍橫跨亞洲、非洲、歐洲，以及美國。

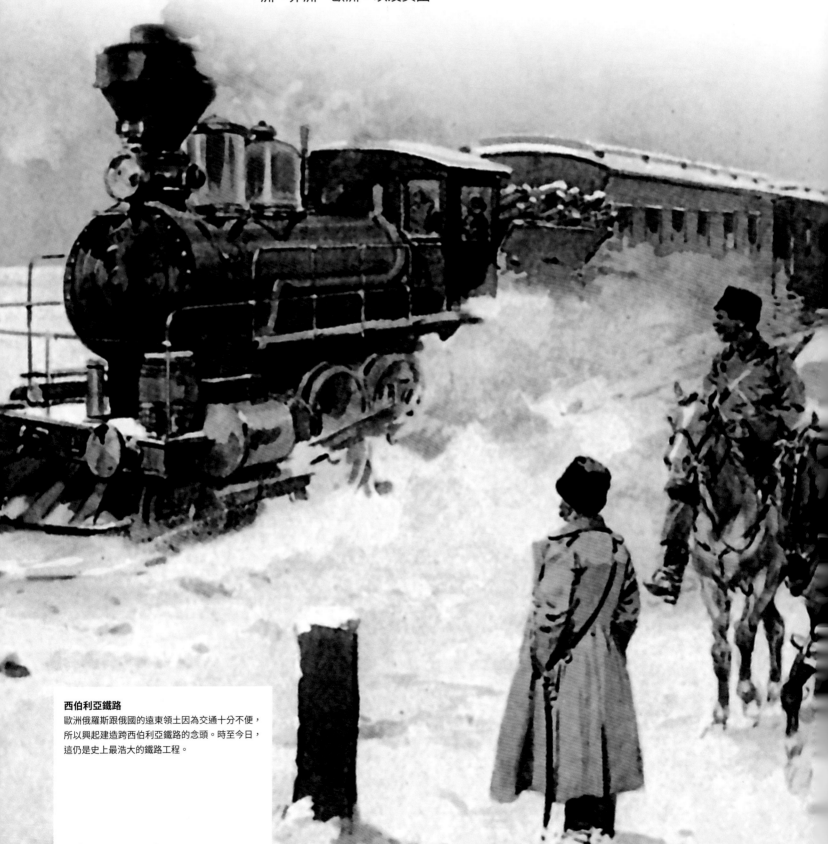

西伯利亞鐵路
歐洲俄羅斯跟俄國的遠東領土因為交通十分不便，所以興起建造跨西伯利亞鐵路的念頭。時至今日，這仍是史上最浩大的鐵路工程。

如果聖彼得堡的沙皇聲稱從波羅的海到太平洋的土地都隸屬於俄羅斯，這還說得過去。但俄羅斯統治和保護遠東領土的能力就令人懷疑了。不管是距離還是條件，都讓聯繫成為幾乎不可能的事。身為交通樞紐的河流有半年會結冰。加上大部分西伯利亞東部的河流都是南北流向，而不是東西走向。沿著顛簸的西伯利亞公路走，要花九個月才能從莫斯科到達伊爾庫次克（Irkutsk）。但這只是到俄羅斯的主要臨太平洋港口符拉迪沃斯托克（Vladivostok）三分之二的路程。美國在1869年建了鐵路連接東西兩岸（見236-237頁），俄羅斯顯然也需要這麼做。

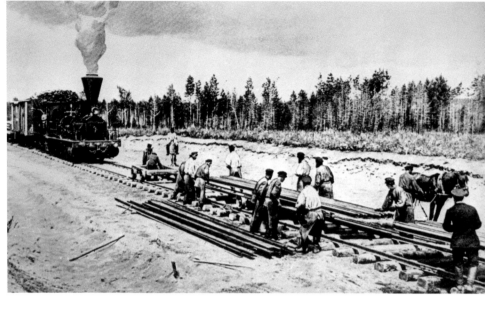

西伯利亞鐵路

早在1850年代，就有人討論要建設橫跨西伯利亞的鐵路，但都因為費用太高、規模太大而作罷。1880年代，美國對俄羅斯太平洋地區帶來威脅，促使俄國沙皇展開鐵路計畫。但因為迂腐的官僚體系，五年過去了計畫還是陷在原地。

鐵路建造者面臨許多巨大的難題，例如鐵路線太長、一年當中有一大段時間會結冰、缺乏當地勞工。而且，除了兩大山脈之外，西伯利亞中央遼闊的貝加爾湖也是個問題。如果從湖的北側繞過，那就太迂迴了，但南側又有岩層阻擋。一開始，兩段鐵路（分別來自東西邊）都止於貝加爾湖，會有渡輪把火車載到湖的對岸。後來他們在南邊的路線上炸出一連串的陸架與隧道，才把整條鐵路連接起來。一直等到1916年，這條總長9250公里、橫跨七個時區的鐵路才終於完成，從莫斯科到符拉迪沃斯托克。早期因為鐵軌的問題，走完整趟旅程需要耗時四週。但沒有人質疑過這條鐵路的價值。這條鐵路是國家的象徵，如一條鋼鐵緞帶般貫穿俄國全境。

非洲夢

在地圖上標上主權跟獲取土地資源的帝國主義理想，也延燒到了非洲，甚至在當地燃起更有野心的計畫。開普殖民地（今南非）的總理塞西爾·羅德斯（Cecil Rhodes）曾想過要建造鐵路，連接整個非洲的英國殖民地。他想要從原本連到地中海亞歷山大港的路線延伸，鐵路兩端分別設在非洲南端的開普敦（Cape Town）跟埃及的開羅。這條路線一開始以每天1.6公里的驚人速度一路向北建造。1904年，一座長達200公尺，橫跨維多利亞瀑布的鐵路吊橋在尚比西河（Zambezi River）落成。這座吊橋在英國北部建造，分段後運到非洲在原地重建。但1891年德國占領了非洲東部大片領土後，封鎖了鐵 ≫

△ **苦工**
工人在克拉斯諾雅斯克（Krasnoyarsk）搭建西伯利亞鐵路中段。這些工人來自俄羅斯、伊朗、土耳其，甚至還有從義大利來的人。

▷ **貝加爾湖火車渡輪**
在長達180公里的環貝加爾湖鐵路完成前，乘客（以及火車）必須搭乘破冰船渡過貝加爾湖。

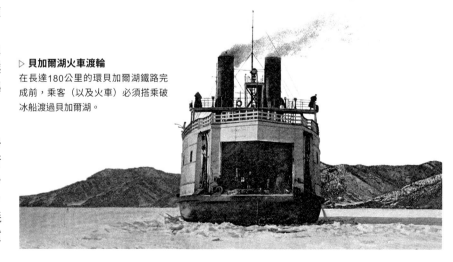

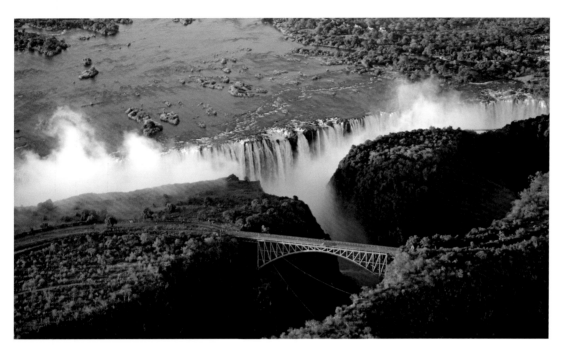

△ 在非洲造橋
維多利亞瀑布旁這座橫跨尚比西河的吊橋，是開普敦到開羅鐵路方案的一部分，也是塞西爾・羅德斯的心血結晶。他指導工程師搭建這座橋時曾說：「當火車經過瀑布時，要能感受到維多利亞瀑布四濺的水花。」

固然特別，但真正吸引民眾的是金碧輝煌的車廂。臥鋪車廂內鋪滿鑲著花紋的柚木，座椅可以攤開成床，床上裹著絲綢床單。車廂內有圖書館跟吸煙區，車廂尾端還有提供熱水的淋浴間。最初東方快車因為路線還沒完成，最後一段路程仍需搭船。但六年過後，火車已經可以一路開往君士坦丁堡。東方快車會蔚為流行是因為速度比搭船還快，而且也方便許多。後來又多了許多不同的路線，例如會經過米蘭跟威尼斯。旅客還可以在君士坦丁堡轉乘到更東方的目的地，如德黑蘭、巴格達和大馬士革。火車如果經過一些動盪不安的區域，可能會突然有搶匪或綁架犯出現耽擱行程，或因為大雪而停開一整天，但這些經驗都會讓旅程變得更浪漫。

路。英國被迫重新思考路線，改成西進比屬剛果（當時英國獲准在這裡建造鐵路）。但因為山區地勢險峻無法越過，所以這項計畫宣告失敗。這時候羅德斯已經過世了，而且英國對非洲的影響力逐漸變小，只好放棄橫跨非洲的鐵路計畫。但百年過後，建造鐵路的想法又死灰復燃。近幾年，非洲領導者開始在討論鐵路建設。

東方快車

俄國跟非洲偉大的鐵路建造計畫來自於政治與貿易因素。但在歐洲，最重要的發展都是為了完善公共建設。19世紀末，歐洲每個國家的鐵路縱橫交錯。比利時的工程師佐治・納吉麥克（Georges Nagelmackers）想要用單一鐵路系統無國界連接國與國。1872年，他構想出從比利時北海岸的奧斯坦德（Ostend）到義大利南部的布林底希（Brindisi）的鐵路，而且計畫成功了。所以他開始

規畫新的路線，企圖連接巴黎跟君士坦丁堡（今伊斯坦堡），建造總長2989公里，橫跨德國、奧地利、匈牙利、賽爾維亞、羅馬尼亞、以及保加利亞的鐵路。為了完成這項計畫，納吉麥克需要跟六國的鐵路公司協商會用到的軌道跟路線，確保所有軌道都是標準尺寸。

公元1883年10月4日，東方快車首次從巴黎東站出發，預計花三天半就能到達君士坦丁堡。這條路線

▷ 塞西爾・羅德斯
開普敦的英國總理塞西爾・羅德斯（圖）夢想建造一條沿著非洲西岸一路北上的大鐵路。計畫展開12年後他就去世了，鐵路則始終沒有完工。

佛羅里達海岸

美國或許早在1869年就有鐵路連接大西洋跟太平洋，但19世紀末美國仍有許多土地尚未開墾。石油大亨亨利・弗拉格勒（Henry Flagler）看見佛羅里達的發展潛能，於是自己籌建一條從紐約開往佛羅里達的鐵路。這條鐵路一路開往比斯坎灣（Biscayne Bay）。比斯坎灣因為有堰洲島保護而與大西洋隔開，有邁阿密河（Miami River）的河水注入，是個十分美麗的景點。弗拉格勒在比斯坎灣發現一處居住地。他用河的名字將此地命名為邁阿密。後來他又往南延伸了鐵路，建出了歷史上最雄偉的鐵路之一。這條鐵路蓋在一條長達27公里的橋上，連接到遙遠的基韋斯特島（Key West）。但不幸的是，鐵路在1932年因為破產而中止。但弗拉格勒建的橋梁與美國1號公路（Highway 1）的最南端依然相連，目前仍是世界上最壯觀的道路之一。

> ## 「任何事都有可能發生，尤其是在東方快車上。」
> **加拿大裔美國記者莫利・塞弗（Morley Safer）**

◁ **奢華的火車**
東方快車曾是世界上最有魅力的火車。它提供多條路線，每條路線都有奢華的設備。這幅1885年的版畫刻畫出乘客在餐車上享用美食的場景。

▽ **傳奇火車**
東方快車在很多作家筆下名垂千古，其中最有名的就屬阿嘉莎・克莉絲蒂（Agatha Christie）的《東方快車謀殺案》。東方快車也曾是奧斯卡・薩克斯（Oscar Sachs）跟亨利・納奇耶（Henri Neuzillet）創作歌劇的題材。這部歌劇曾於1896年在巴黎演出，這張圖是當時的宣傳海報。

背景故事
偉大的鐵路文學

最偉大的某些現代旅遊書主要是以鐵路為題材，例如保羅・索魯（Paul Theroux）的《大鐵路市集》（*The Great Railway Bazaar*，1975 年）是用編年史的方式描寫索魯在歐洲跟亞洲的旅程。《老巴塔哥尼亞快車》（*The Old Patagonian Express*，1979 年）則寫下他搭火車越過美國跟南美洲的過程。艾瑞克・紐比（Eric Newby）為了撰寫《大紅列車之旅》（*The Big Red Train Ride*，1978 年），曾在俄羅斯的鐵路上度過幾週。珍妮・迪斯基（Jenny Diski）曾花幾個月在美國火車的吸煙車廂中遊歷美國，寫下《火車怪客》（*Stranger on a Train*，2002 年）一書。同時，安德魯・伊姆斯（Andrew Eames）也曾追隨阿嘉莎・克莉絲蒂的足跡，用《8.55 到巴格達》（*The 8.55 to Baghdad*，2004 年）一書記錄沿路的旅程。

平裝版的《大鐵路市集》

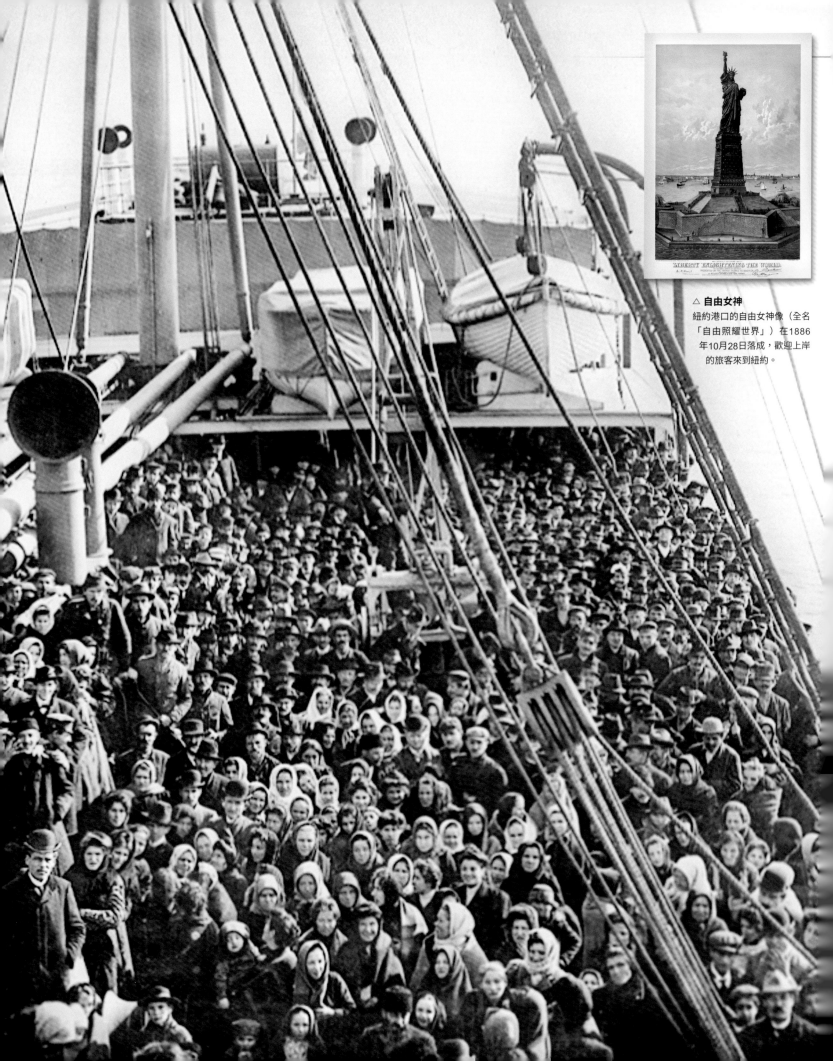

△ **自由女神**
紐約港口的自由女神像（全名
「自由照耀世界」）在1886
年10月28日落成，歡迎上岸
的旅客來到紐約。

美國夢

超過 200 年來，世界各地的人紛紛移居美國。有些人是為了要逃離迫害，有些則是為了要發財，但他們不論屬於哪種社會階級，都是為了追求更好的生活。

1849 年，美國作家赫爾曼·梅爾維爾（Herman Melville）搭船離開利物浦，船上載著 500 名要前往紐約的移民。他用「慘不忍睹」來描述整趟旅程。由於天氣惡劣，很多人生病。有艙房的人至少還可以在私人空間內養病，但較窮困的絕大多數人就沒這麼好命了。他們只能待在貨艙（或稱「下等客艙」），「像一綑綑綿花、或像奴隸船上的奴隸一樣擠在一起。」他們被關在暗無天日的艙內，要吐也只能吐在自己床上。梅爾維爾寫道：「我們出海還不到一週，當你把頭伸到艙口時，就已經像把頭伸進一個突然打開的化糞池了。」

當然，這種船本來就不是用來載客的。它們是貨船，專門將殖民地的棉花、菸草和木材運往英國。為了將利潤提到最高，船長返程時會在貨艙內塞滿移民。連續忍受好幾星期這樣的痛苦旅程，尤其碰到壞天氣，人一定會生病。最糟糕的疾病是因為衛生環境惡劣跟營養不良。所以有很多人在旅途中死去。

儘管如此，1846 年到 1855 年移民到北美的人數還是大幅增加。在過去的 70 年內，移民到北美洲的人約有 160 萬。但在那短短十年間，估計就有超過 230 萬人移民美加。那裡的吸引力在於人人都可以前往，他們只要支付下等客艙的船費就可以搭上商船。

機會之地

梅爾維爾提到的奴隸船提醒了我們，在美國國會於 1808 年廢除奴隸制度之前，被強行用鍊條綁著橫渡大西洋到一個新地方生活的最大族群是非洲人。如今，最大族群則是愛爾蘭人和德國人，其次還有英國人、瑞士人與義大利人。他們主要的下船地點是紐約與東岸其他港口。1850 年舊金山淘金熱的消息傳遍世界之後，美國西岸的舊金山也成了外國人的移民熱點，尤其是華人。

愛爾蘭人移民美國則是為了逃離家鄉嚴重的馬鈴薯饑荒。1845 年到 1852 年間，估計約有 100 萬人死於饑荒。同時也有 100 萬人離開愛爾蘭，冒險踏上大西洋的殘酷航程，面對未知的命運。對他們來說，

美國與加拿大遠比英國更歡迎他們。北美需要農夫、木匠、石匠、搬運工、一般勞工等社會階級較低的人來幫忙建設國家。只要願意工作，就會受到歡迎。至於德國人移居美國則是為了擺脫經濟困境，逃離暴動跟叛亂導致的政治動盪以及 1848 年的那場革命。很多德國人不像愛爾蘭人住在美

△ **各國窮人湧入**
19世紀初，移民最多是來自愛爾蘭跟德國，也有很多人來自義大利。圖中的家庭就是為了逃離貧窮家鄉的義大利移民。

◁ **健康檢查表**
輪船上的外科醫生每天會幫船上的移民健康檢查，再把檢查結果記錄在乘客的健康檢查表上。

◁ **擁擠的人群**
1906年12月，美國的移民者聚集在「派翠莎號」（SS Patricia）的甲板上。船上載了408位商務艙的乘客，下等客艙裡則塞了2143位移民。

> 「我們能給陌生人的支持，就是提供好的法律、自由的政府，還有誠摯的歡迎。」
>
> 美國開國元勛之一班傑明·富蘭克林（Benjamin Franklin）。

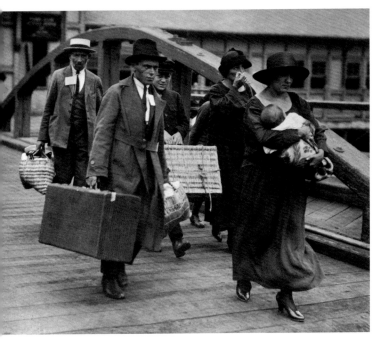

△ 登陸埃利斯島
1892年，埃利斯島成為紐約的移民管理站，並且營運了超過60年。有數百萬新移民當時都是從這裡登陸美國。

Remember Your First Thrill of AMERICAN LIBERTY

YOUR DUTY-Buy
United States Government Bonds
2nd Liberty Loan of 1917

▷ 移民城市
1870年到1915年，紐約的人口翻了三倍以上。這張照片攝於1900年小義大利區的茂比利街（Mulberry Street），當時外國移民跟他們的小孩占了全市人口的76%。

辛辛納提、聖路易斯，以及密爾沃基（Milwaukee）。

塑造新世界

移民不一定能實現美國夢，但窮人翻身的案例還是夠多，所以移民美國的勞工依舊源源不絕。帕迪‧奧達赫蒂（Paddy O'Dougherty）的故事就是其中一例，他還上了1853年的《紐約插圖新聞》（New York Illustrated News）。報導說，奧達赫蒂剛到美國時還很窮，後來幫忙建造鐵路。他辛苦工作了九個月，沒有花一毛錢喝酒抽煙，存夠錢後將妻兒帶到美國，還買了一匹馬。報導最後寫說：「現在在水街上，也很少看到有人像帕迪‧奧達赫蒂那樣有氣質。」這對美國的移民生活來說有很好的宣傳效果。後來輪船取代了郵輪，越過大西洋的旅程變得愈來愈快，也更便宜。如今懷著美國夢的人不只來自北歐，而是來自世界各地，包括東歐、地中海，以及中東。

光是在1880年代，就有百分之九的挪威人移民到美國。但華人就沒這麼幸運了。1882年頒布的美國《排華法案》（Exclusion Act）禁止華人移民美國，直到1943年才廢除。

從1880年到1930年，總計超過2700萬人移民美國。其中約有1200萬人是通過1892年開放的紐約港埃利斯島（Ellis Island）上的移民管理局登陸。這些人當中有從俄羅斯大屠殺脫逃的猶

◁ 自由美國
這張第一次世界大戰的海報是要提醒移民，美國賦予他們自由，現在他們應該要購買債券來協助維護那份自由。

國東岸的紐約、波士頓、費城、匹茲堡等地，而是有足夠的錢前往美國中西部，找尋農地與工作。除了紐約之外，也有很多德國移民住在

太人，被革命運動趕走的墨西哥人，還有逃離種族大屠殺的亞美尼亞人。但第一次世界大戰爆發後，美國對移民的態度開始改變。國家主義高漲讓美國開始限制移民人數，減少移民的人潮。之後1930年代經濟大蕭條，移民人數大幅下降。第二次世界大戰爆發後也下降了許多。經歷了這場國際衝突後，美國又改變了政策，實踐自由女神像上對「疲憊……窮困……擠在一起的人」的

「**紐約的確是個神奇的大熔爐。凡是進到這個熔爐的人都能重生。**」

查爾斯‧懷布利（Charles Whibley），《美國素描》（American Sketches），1908年

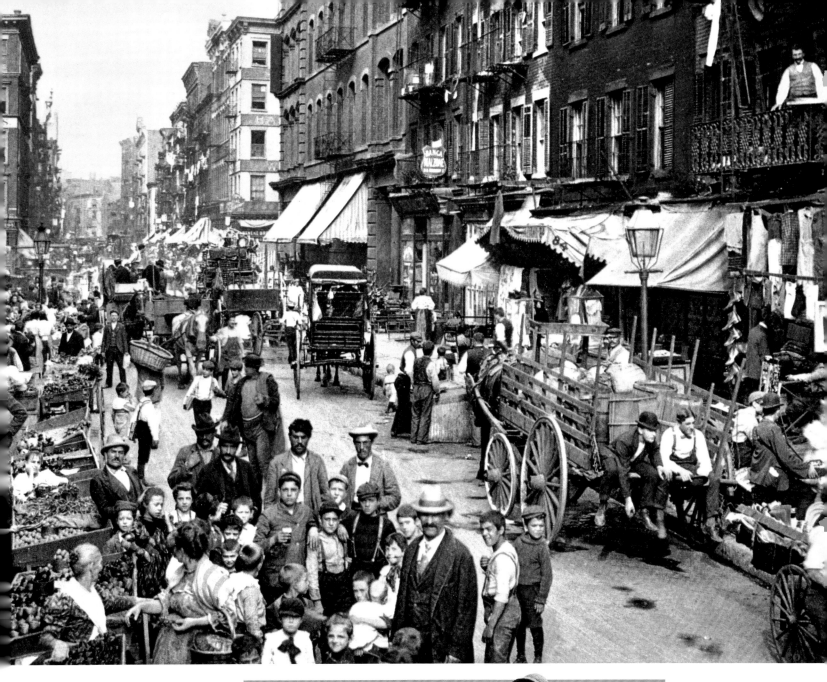

承諾。1948 年美國通過《流離失所者法案》（Displaced Persons Act），接納了超過 40 萬名新移民。

1965 年，美國總統林登・詹森（Lyndon Johnson）廢除移民人數限制。亞洲人的移民人數在五年內暴增四倍。近年來，美國移民持續增加，大部分來自亞洲、墨西哥，還有加勒比海。如今，有八分之一的美國人是移民。只有不到 2% 的美國人是原住民，其他人幾乎都從異地遷來的。

人物簡介
安妮・摩爾

安妮・摩爾（Annie Moore）是第一個獲准從埃利斯島登陸美國的移民。她是一位 17 歲的愛爾蘭女孩，跟兩位弟弟從科克郡（County Cork）遠渡重洋到了美國。她在公元 1892 年 1 月 1 日上岸，當時有位官員頒給她 10 美元金幣。上岸後她去找已經移民到美國的父母，定居在下東城。後來她嫁給一位麵包店店員，生了 11 個小孩，只有五個存活下來。她一生都過著窮困的移民生活，1924 年死於心臟衰竭，享年 47 歲。但她的後代子孫開枝散葉，而且事業有成。他們嫁給來自世界各地的移民，改了愛爾蘭人、猶太人、義大利人、斯堪地那維亞人的姓。從這個層面來看，安妮是美國移民的代表人物：她身無分文、只帶著夢想來到美國，並且留了下來，協助建立起一個多元化的國家。

安妮・摩爾與她兩位弟弟的銅像，位於愛爾蘭科克郡的科夫（Cobh）

海上風光

19 世紀末是航海黃金年代的開端。船隻變得愈來愈大、愈來愈奢華，也有更多人航行到更遠的地方。

「遠洋郵輪」一般是指航行在固定航線的船隻。原本是商船術語，指郵務或載貨的郵輪，但也會額外載些乘客。尤其是前往美國時，甲板上就會載滿準備展開新生活的移民。

這些早期的郵輪一點都不奢華。大多數的乘客都是待在下等客艙。下等客艙是在甲板下的艙內疊了三層鋪位，沒有任何設備，也沒有隱私可言。1852年改裝後的「格拉斯哥號」（SS City of Glasgow）重新啟航，它的主人很驕傲地宣傳船上也可享沐浴之樂，但其實只是一個注滿海水的浴缸而已。

但很快就迎來了改變。到了 1871年，白星航運上讓每位成人都有一個臥鋪，還有一個0.3立方公尺的行李空間。船票也包含三餐。這可能比很多乘客在家的待遇還要舒適。白星航運後來推出的「皇家海洋號」（RMS Oceanic）內裝更豪華，船的中央還設有頭等艙。頭

△ **新郵輪**
剛迎來19世紀，歐洲的郵輪公司就推出了重磅級的遠洋郵輪，例如1906年下水的「盧西塔尼亞號」（上）。

△ **冠達郵輪**
這張1875年的海報在宣傳冠達郵輪的蒸汽船。冠達郵輪在1840年開始橫跨大西洋，也是最早發展出大西洋固定航線的公司之一。

等艙中可以享受更多奢華待遇，附有超大舷窗，還提供旅客電力跟源源不絕的水。

競爭白熱化

後來輪船造得愈來愈大，因為有更多人移民到美國及澳洲。到了 1880 年代，蒸氣動力技術已經成熟，船隻

不再裝有輔助船帆。白星航運最出名的輪船都以「ic」結尾，譬如「英國號」（Britannic）、「日耳曼號」（Teutonic）、「德國號」（Germanic），以及「盛世號」（Majestic）。每台都設有約 1000 個三等座位及 160 個頭等座位。這些輪船中有些曾獲船舶界夢寐以求的藍絲帶獎（Blue Riband），代表最快橫渡大西洋的榮耀。當時最快的紀錄是六天就能越過大西洋。

白星航運最大的競爭對手是也曾獲得藍絲帶獎的冠達郵輪。冠達郵輪的取名方式是以「ia」結尾。譬如 1880 跟90 年代的「翁布里亞號」（Umbria）、「伊特魯里亞號」（Etruria）、「坎佩尼亞號」（Campania），以及「盧卡尼亞號」（Lucania）。後來也出現新的競爭對手，例如德國的漢堡美洲航運公司（Hamburg- American Line），還有北德意志勞埃德航運公司（Norddeutscher Lloyd）。北德意志

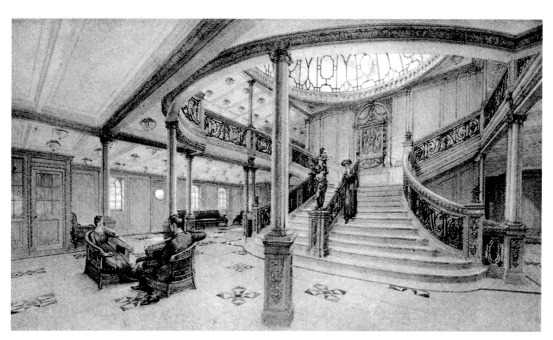

◁ **海上宮殿**
為了吸引富豪及時尚人士的青睞，郵輪公司會將郵輪內部裝潢得金碧輝煌。圖中是「鐵達尼號」裡的華麗階梯。

「哎呀，從這裡到紐約要多久呢？」

女演員比阿特麗斯・莉莉（Beatrice Lillie）搭乘「瑪麗皇后號」時所說。

△ **銀湯匙**

很多乘客會習慣搭乘特定航班跟船隻，也跟船上的工作人員培養出了默契。於是郵輪公司就推出印有品牌標誌的產品，加深乘客的對品牌的印象。像這把銀湯匙就刻上了白星航運的標誌。

勞埃德航運公司在 1897 年推出更大更快的巨型郵輪「威廉大帝號」（Kaiser Wilhelm der Große）。

海上的五星級飯店

這些郵輪不只體積龐大、速度快，還象徵文明旅行的巔峰。郵輪公司競爭激烈，尤其是針對美觀、舒適度、還有服務，都設計得跟五星級飯店一樣。有位英國記者在 1913 年搭乘漢堡美洲航運公司的「皇帝號」（SS Imperator）時曾說：「船上有一個冬季花園、一間麗茲餐廳（Ritz）、一座羅馬式泳池、一間宴會廳和一間健身房……奢華到有點過頭了。」

這些評語當然不可能用來形容下等客艙。頭等艙的乘客幫郵輪打響名號，但真正的利潤還是來自塞滿整個下艙的移民身上。階級劃分得非常明確，還有一些郵輪會貼告示，請上層的乘客不要往下層丟食物。

輪船公司之間的競爭因為災難而停歇——白星航運的「鐵達尼號」首航就遇難，而他們的「英國號」跟冠達郵輪的「盧西塔尼亞號」（RMS Lusitania）也在一次大戰期間沉沒。但這些悲劇只讓航運公司燃起更大的野心。1930 年代，當時最豪華的郵輪問世，如「瑪麗皇后號」（RMS Queen Mary）和「諾曼第號」（SS Normandie）。但如今，航空業獨占鰲頭，海上的黃金歲月已經所剩不多了。

▷ **白星航運**

早期冠達郵輪最大的競爭對手就是白星航運。白星航運成立於1845年，以「奧運號」皇家郵輪系列聞名於世，像這張1911年的海報就是在介紹「奧運號」系列郵輪。

飄渺的北極

北極的遠征史可以追溯到中世紀，那是第一次有人嘗試要去尋找西北航道。但直到 19 世紀才真的有人出發尋找神祕的北極點。

北極點跟最近的陸地距離 700 公里。那塊陸地位於北冰洋，幾乎長年只有漂浮的海冰。第一位想遠征北極的人，是為了尋找傳說中連接大西洋跟太平洋的西北航道。1827 年，發現找不到任何航線後，威廉・愛德華・派瑞（William Edward Parry）開始將目標鎖定在北極點。他最遠曾到達北緯 82.45 度。這個紀錄維持了快五年，後來被英國的阿爾伯特・馬卡姆（Albert Markham）領軍的北極探險隊打破。馬卡姆的探險隊在 1876 年到達北緯 83.20 度。

挪威的探險家弗里喬夫・南森之前曾經滑雪穿越格陵蘭（見第 260-261 頁）。他曾說北極的浮冰會隨著由東到西的洋流流動。他相信如果洋流能在對的地點結凍，船就可以漂浮到北極點。他心中一直有這個想法，所以就搭乘一艘特別建造的船啟航。他將那艘船命名為「前進號」（Fram）。1893 年 6 月南森離開克里斯蒂安尼亞（今奧斯陸）時，他發現原訂的路線被俄羅斯最北點的切柳斯金角（Cape Chelyuskin）附近的冰擋住，所以船卡在北緯 78 跟 79 度之間。漂流了 18 個月後，南森發現船無法到達北極點。於是他就下船，跟遠征隊員西奧馬爾・約翰森（Hjalmar Johansen）一起滑雪。他們兩位創下人類最北端的新紀錄，到達北緯 86.14 度。但因為環境條件不利，他們只能折返。他們花了 14 個月返航，其中有八個月是在冰層的洞穴中度過，靠著海象跟海豹才得以存活，最後遇到一群英國遠征隊才獲救。1897 年，瑞典的探險家薩拉蒙・奧古斯特・安德魯（Salomon August Andrée）嘗試要搭乘氫氣球前往北極點。但他跟夥伴都在遠征的途中不幸喪命（見第 185 頁）。兩年過後，義大利王子路易吉・阿梅迪奧（Luigi Amedeo）領軍遠征隊，搭船前往克里斯蒂安尼亞。後來遇到流冰

▽ **爭論不休**
這張圖是根據皮里在 1909年4月拍的照片繪製的。遠征隊認為他們所在的地方就是北極點，但有些專家意見相左，認為這有可能不是真正的北極點。

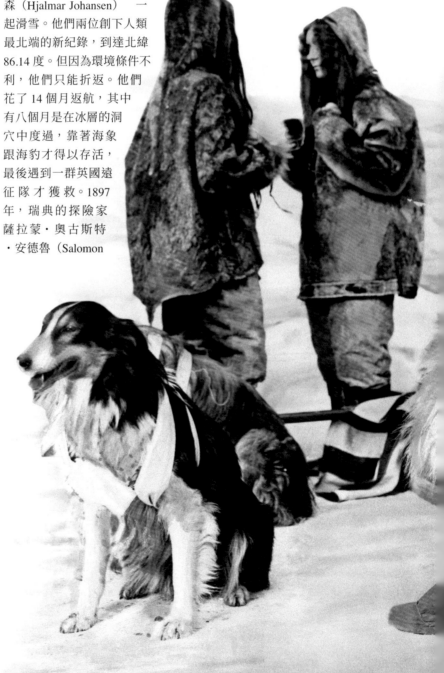

「我把身後的橋炸得粉碎，這樣就只能前進了。」

極地探險家弗里喬夫・南森

群改用滑雪的方式前行，最遠曾到達北緯 86.34 度，比南森到達的地方遠大約 40 公里。

眾說紛紜

1909 年 9 月 7 日，《紐約時報》在頭版報導：「羅伯特・皮里（Robert Peary）到達了北極點」。這個頭條新聞會這麼出乎意料，是因為才一個禮拜前，《紐約先驅報》也在頭版寫說：「弗雷德里克・庫克（Dr. Frederick A. Cook）成為第一位到達北極點的人」。庫克在 1907 年 7 月開始遠征，據說是

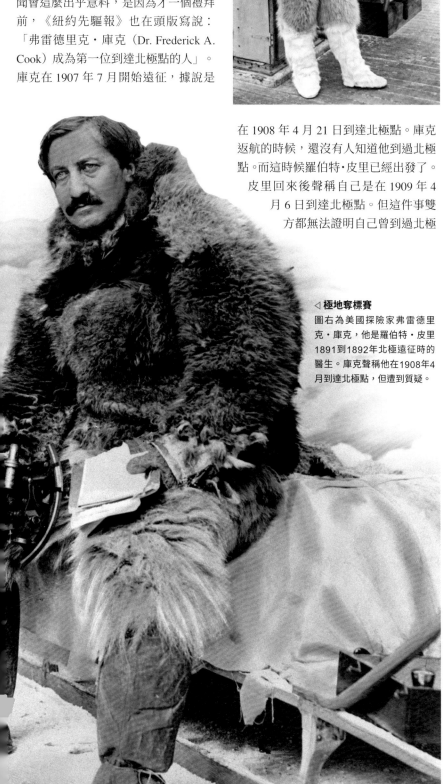

△ **羅伯特・皮里**

羅伯特・皮里是美國海軍指揮官，曾多次遠征格陵蘭及加拿大北極圈，之後才去挑戰北極點。到了那時，他已有八隻腳趾頭因為凍瘡而截肢。

在 1908 年 4 月 21 日到達北極點。庫克返航的時候，還沒有人知道他到過北極點。而這時候羅伯特・皮里已經出發了。

皮里回來後聲稱自己是在 1909 年 4 月 6 日到達北極點。但這件事雙方都無法證明自己曾到過北極

點。儘管如此，多年後大家選擇相信皮里而不是庫克，但皮里的說法至今仍有爭議。

第一場經科學證實的北極點之旅是發生在 1926 年 5 月，共有三人參與：挪威探險家羅亞德・阿蒙森（見第 280-281 頁）、美國金融家林肯・埃爾斯沃思（Lincoln Ellsworth），以及義大利飛行員、航空工程師的翁貝托・諾比爾（Umberto Nobile）。他們搭乘諾比爾駕駛的「挪威號」飛船，從挪威跨越大西洋到阿拉斯加。飛越北極點時，他們將義大利、美國和挪威的國旗丟到冰上。當阿蒙森發現義大利國旗最大時，他不怎麼高興，後來還說諾比爾把「挪威號」變成了一台「空中的馬戲團車」。

△ **極地奪標賽**

圖右為美國探險家弗雷德里克・庫克，他是羅伯特・皮里 1891 到 1892 年北極遠征時的醫生。庫克聲稱他在 1908 年 4 月到達北極點，但遭到質疑。

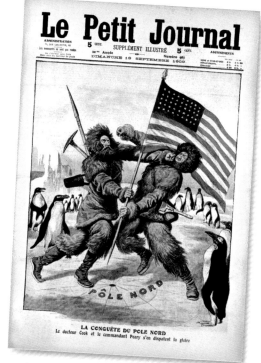

△ **激烈對決**

1909 年，有一本法國雜誌描寫美國的庫克跟皮里在北極點大打出手。但這純屬狂想——跟北極有企鵝一樣。

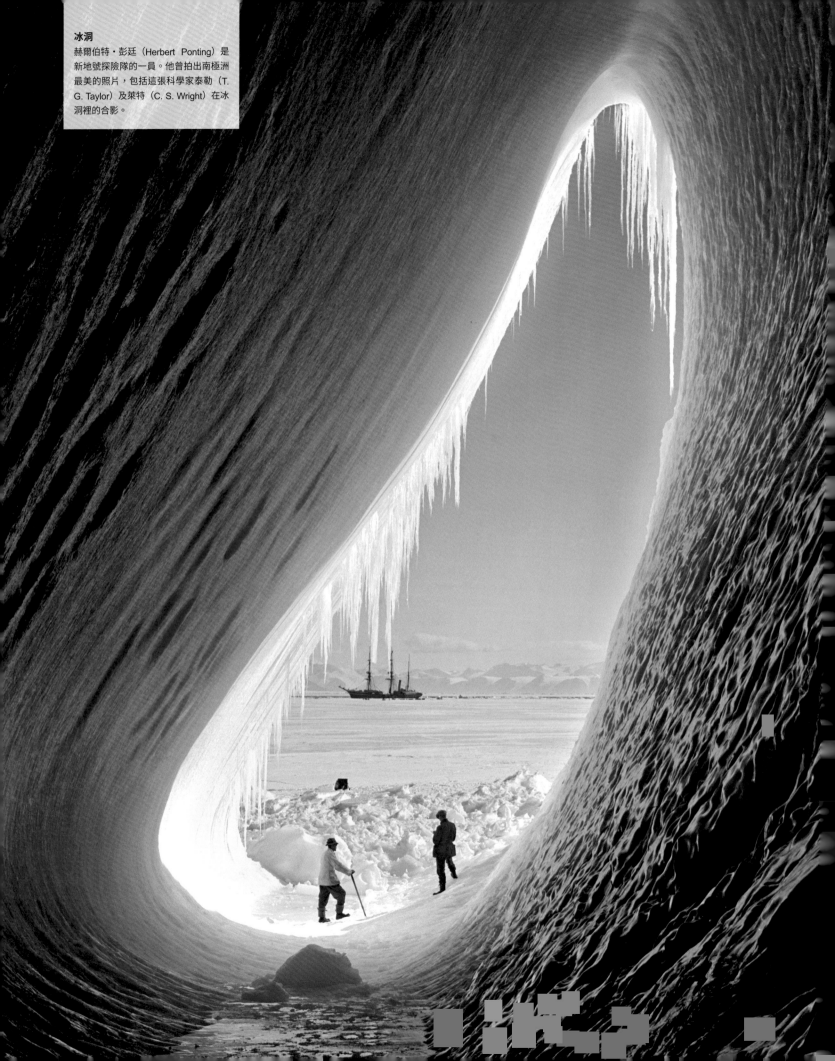

冰洞

赫爾伯特‧彭廷（Herbert Ponting）是新地號探險隊的一員。他曾拍出南極洲最美的照片，包括這張科學家泰勒（T. G. Taylor）及萊特（C. S. Wright）在冰洞裡的合影。

征服南極

正當許多國家在地球最後一個尚未有人探索的地區進行科學考察時，有兩個不服輸的人
為了榮耀，展開了艱辛的冰上競賽。

南極洲是地球上最後一個受到探索與測繪的陸塊。1897 年，比利時國家地理學會（Belgian Geographical Society）主導了第一次南極洲遠征之旅。後來在短短 20 年內，就有十個國家陸續遠征南極 17 次。這段時期被譽為南極遠征的英雄時代。

大家最終的目的，當然就是要成為到達南極點的第一人。1910 年，有兩支探險隊出發前往南極點，分別是來自挪威的羅亞德・阿蒙森（見第 280-281 頁），以及來自英國的羅伯特・法爾肯・史考特（Robert Falcon Scott）。史考特是前皇家海軍軍官，後來他離開單位，在 1901 到 1904 年間搭乘「發現號」（Discovery）展開皇家地理協會的國家南極遠征計畫，而且去到比前人更南邊的地方。於是史考特返航時，馬上規畫了第二次遠征，而這次的目標是要前往南極點。

贏家與輸家

1901 年 6 月，史考特搭乘改良的捕鯨船「新地號」（Terra Nova），從英國威爾斯的卡迪夫（Cardiff）出發。隨行的人有 65 位，其中有六位是之前「發現號」的老手。為了要在冰上移動，他帶著幾匹小馬，因為比起狗他還是偏好小馬。他們還帶了幾台沒怎麼測試過的新型馬達雪橇。史考特的遠征隊來到船隻能夠抵達的最南方，也就是羅斯海與羅斯冰棚的交會處，在這裡度過第一個冬天。他們在埃文斯角（Cape Evans，以其中一名成員命名）的小屋中等待最糟糕的天氣過去，並在前往南極點的路途上設了好幾個補給點。

到了 1911 年 10 月 24 日，南極迎來了夏天。他們也準備就緒。他們很快就發現馬達雪橇跟小馬無法忍受嚴峻的氣候，只好丟下它們繼續前進。12 月 21 日，他們到達遼闊的南極高原。

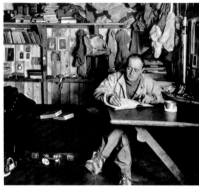

△ **史考特與埃文斯角**
新地號探險隊在埃文斯角的一棟大型組合屋裡住了三年。這張圖是史考特坐在自己的房間內，手裡拿著雪茄，正在寫日記。

史考特在此選定了四位隊員陪他一起前往南極點插上國旗，分別是亨利・包威斯（Henry Bowers）、愛德嘉・埃文斯（Edgar Evans）、勞倫斯・奧茨（Lawrence Oates），以及艾德華・威爾森（Edward Wilson）。

由於天氣惡劣，而且史考特堅持要大家拖著雪橇移動，所以整個行程都被拖慢了。最後他們在 1912 年 1 月 17 日抵達南極點。但在南極點等著他們的，卻是一面挪威國旗和一頂做記號的帳篷，證明阿蒙森已經捷足先登到達了南極點。他們達成榮耀的夢想瞬間破滅。筋疲力盡的史考特探險隊還有 1300 公里的回程要走，才能回到埃文斯角。

遺言

2 月 17 日，他們回程走了一個月時，埃文斯因為跌倒而不幸喪命。3 月 17 日，奧茨發現他凍傷的腳已經壞死。為了不拖累其他人，他說出極地探險史上最勇敢的一句話：「我出去一下，可能會去一段時間。」他拖著蹣跚的步伐走出帳外，進入暴風雪中，後來就再也沒人見過他了。

3 月 21 日，史考特、威爾森跟包威斯身上只剩下兩天的糧食，他們餓得發暈，身體也因為壞血病變得很虛弱，最後只好在狂風中紮營。他們從南極點折返已經走了 1190 公里，距離埃文斯角還有 225 公里，但距離糧食跟燃料充足的補給站「一噸庫」（One Ton Depot）只有 18 公里。

「我們快不行了……」

八個月後，一個從埃文斯角出發的探險隊發現這個綠色的小帳篷，裡面有三具結冰的遺體，縮在馴鹿皮製的睡袋裡。史考特的日記就放在他身旁。「我們快不行了，」他寫道。「但我不會後悔踏上這次旅程。因為這證明了英國人可以歷經艱辛……我們會跟從前的人一樣拿出最大的勇氣來面對死亡。」同時還找到一疊信件。其中有一封是給他的妻子，開頭寫著：「我親愛的遺孀。」

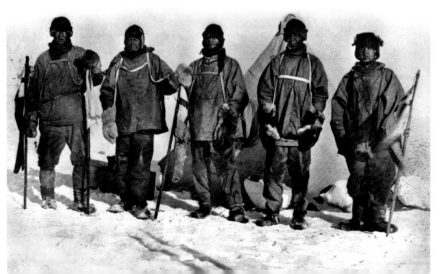

◁ **遠征南極的亞軍**
內飽受凍傷所苦的威爾森、史考特、埃文斯、奧茲，以及包威斯於 1912 年 1 月在南極點的合影。他們身後是羅亞德・阿蒙森用來做記號的帳篷。

羅亞德・阿蒙森

挪威探險家羅亞德・阿蒙森是史上第一位到達南極點的人，也是第一位造訪過南北極的人，更是第一位穿越連接大西洋跟太平洋的西北航道的探險家。

出生在船東家庭的阿蒙森，從小就夢想成為極地探險家。他是因為受到同是挪威人的弗里喬夫・南森的鼓舞，才有了這個夢想。但他的母親不希望他從事航海行業，反而希望他成為醫生。阿蒙森也遵從母親的願望勤學醫科。但母親在他 21 歲時過世後，他就離開學校，加入前往北極捕獵海豹的探險隊。

1897 年，他擔任「比利時號」（RV Belgica）的大副，出發遠征南極洲。1899 年返航時，他將目標鎖定在西北航道。打從 16 世紀，就有很多航海人員在尋找北極附近，連接大西洋跟太平洋的航道。有很多尋找過但失敗的人，包括亨利・哈德遜、庫克船長，以及約翰・富蘭克林（John Franklin）。富蘭克林還在遙遠的北極冰洋中失蹤，讓阿蒙森對遠征北極更加著迷。

西北航道

1903 年 6 月，阿蒙森跟六位探險隊隊員乘著一艘小漁船「約阿號」（Gjøa），從克里斯蒂安尼亞（今奧斯陸）出發。跨越大西洋後，他們從威廉王島（King William Island）往北前往加拿大大陸。兩個寒冬他們都在那進行科學研究，還花很多時間與當地的因紐特人交流。他們在那學到北極的生存技巧，包括如何建造雪屋，駕駛雪橇犬，還有拿動物皮來做衣服。

1905 年 8 月，「約阿號」啟航。阿蒙森走了一條地圖上沒有的航線往西行。後來船身開始結冰，他們只好前往阿拉斯加過冬。1906 他們終於抵達了阿拉斯加的諾姆（Nome），成為第一個通過西北航道的探險隊。但他們花了超過三年才完成旅程，而且航道中有些地方水很淺，只能讓阿蒙森的小漁船勉強通過。西北航道並沒有商業開發價值。

南極點

阿蒙森回到挪威後，搭上弗里喬夫・南森的極地船「前進號」，準備前往北極點。但他聽到消息說弗雷德里克・庫克（Frederick Cook）跟羅伯特・皮里已經早他一步前往北極點，就念頭一轉，決定前往南極點。這時羅伯特・史考特已經對外宣布要遠征南極點，所以阿蒙森發電報跟他打了個招呼：「抱歉跟你說一聲，前進號要出發前往南極點了。」

「前進號」在 1911 年 1 月到達南極洲。他們挖了洞來度過寒冬。直到 10 月，阿蒙森才認為時機成熟可以出發。阿蒙森的探險隊有五個隊員跟四座雪橇，每座雪橇各有 13 隻狗拉著。他們證明從因紐特人身上學到的技巧珍貴無比。阿蒙森在 1911 年 12 月 14 日迅速抵達南極點，比他的英國競爭對手史考特早了一個多月。

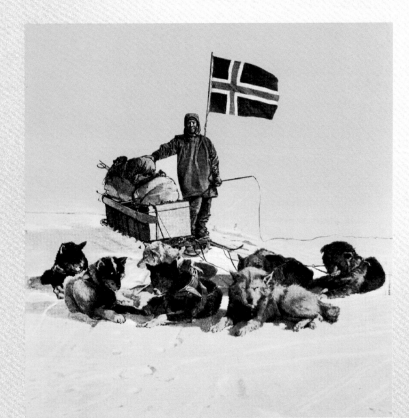

▽ **南極點**
1911年12月14日，阿蒙森站在插上挪威國旗的南極點上。與他合影的還有助他贏過對手史考特的幾隻哈士奇。

◁ **懷錶**
這是阿蒙森的懷錶，製造者是美國的埃爾金國家手錶公司（Elgin National Watch Company），如今展示在聖彼得堡的南北極博物館。

▷ **大自然的呼喚**
這張1923年的照片中，羅亞德・阿蒙森穿著因紐特人的毛皮派克大衣。阿蒙森與他的挪威探險隊隊員跟其他遠征兩極的人不同，他們很適應寒冷的天氣，也比較會滑雪。

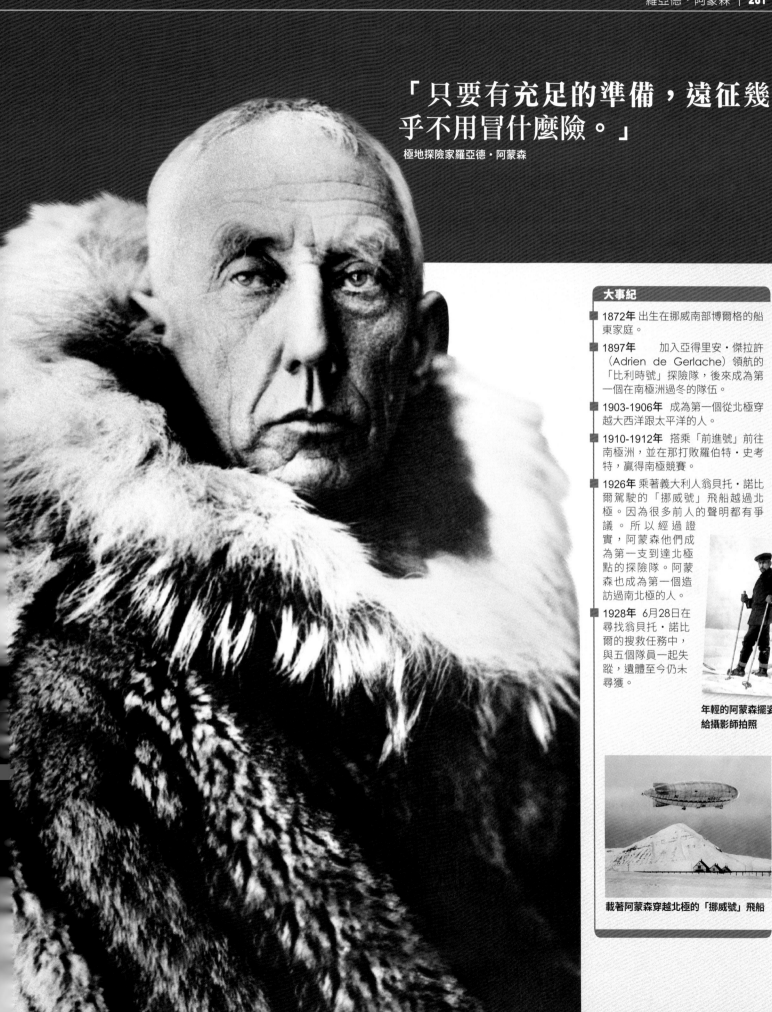

「只要有充足的準備，遠征幾乎不用冒什麼險。」

極地探險家羅亞德・阿蒙森

大事紀

■ **1872年** 出生在挪威南部博爾格的船東家庭。

■ **1897年** 加入亞得里安・傑拉許（Adrien de Gerlache）領航的「比利時號」探險隊，後來成為第一個在南極洲過冬的隊伍。

■ **1903-1906年** 成為第一個從北極穿越大西洋跟太平洋的人。

■ **1910-1912年** 搭乘「前進號」前往南極洲，並在那打敗羅伯特・史考特，贏得南極競賽。

■ **1926年** 乘著義大利人翁貝托・諾比爾駕駛的「挪威號」飛船越過北極。因為很多前人的聲明都有爭議。所以經過證實，阿蒙森他們成為第一支到達北極點的探險隊。阿蒙森也成為第一個造訪過南北極的人。

■ **1928年** 6月28日在尋找翁貝托・諾比爾的搜救任務中，與五個隊員一起失蹤，遺體至今仍未尋獲。

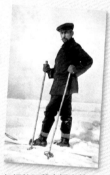

年輕的阿蒙森擺姿勢給攝影師拍照

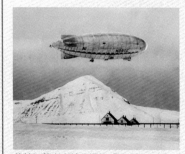

載著阿蒙森穿越北極的「挪威號」飛船

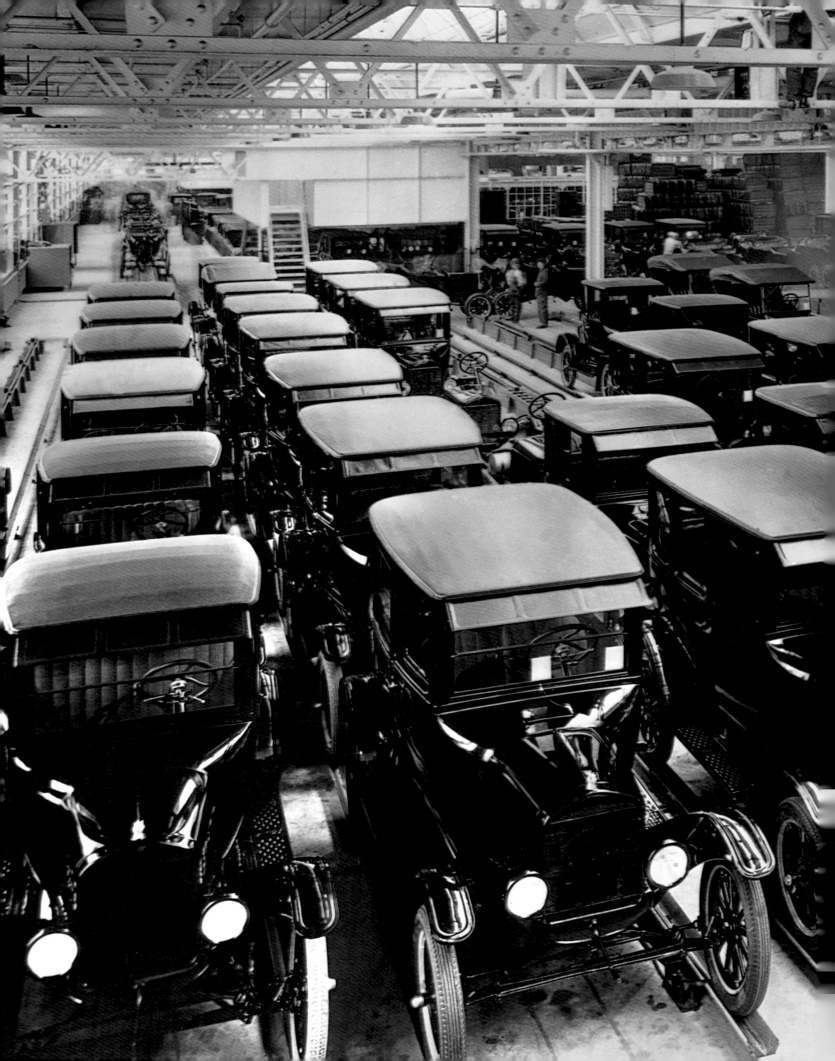

福特 T 型車

亨利・福特發明創新的福特 T 型車，永遠改變了美國和全世界的生活、工作與旅遊方式。

當亨利・福特在 19 世紀末進入汽車業時，同時也有許多發明家和企業家在測試各種不同的技術。其中有些發明很成功，例如 1886 年卡爾・賓士（Karl Benz）發明的汽油燃料車。賓士發明的汽車甚至被視為第一台「量產」的汽車，因為他生產了很多相同的複製品。但真要說「量產」，倒是沒有人比得上亨利・福特。

亨利・福特 1903 年在密西根州的底特律開了自己的公司。他在五年內研發出福特 A、B、C、F、K、N、R、S 型車。這些車一年內都只能賣出幾百或幾千輛。但福特在 1908 年發明出福特 T 型車後，他的汽車銷量大幅增加。1908 年 9 月 27 日，他賣出第一輛福特 T 型車。後來在 1927 年 5 月 26 日，福特看著第 1500 萬輛福特 T 型車從生產線中組裝出來。他研發的創新汽車，成為第一台使用通用零件、在生產線上大量生產的汽車。

與其他早期的汽車相比，福特 T 型車的製造成本較低，所以售價也比其他競爭者便宜許多。加上維修方便，可用度也高，福特 T 型車瞬間讓之前無法負擔的人也可以買得起汽車。到了 1915 年，福特 T 型車已經占了全美汽車銷售量的四成。

福特 T 型車的內裝有很多種，包括五人座休旅車、兩人座敞蓬車，也有七人座的轎車。一開始有不同顏色可以選，但 1913 年到 1925 年間只生產黑色的車。後來福特 T 型車被更大、更有力的汽車所取代，但到了那時候，福特 T 型車已經助他完成了「人人有車」的夢想。

「我會做出一台給普羅大眾開的車。」

亨利・福特，1922年

◁ 準備運送出廠

這張照片攝於1925年的福特工廠。照片中，好幾排福特T型車準備好要運送出廠。這些汽車主要在密西根州的底特律跟英國的曼徹斯特組裝。

發現馬丘比丘

海拉姆・賓漢（Hiram Bingham）受到亞歷山大・馮・洪堡德的記錄所啟發，踏上探索南美洲之旅，也因此有了 20 世紀最偉大的考古發現。

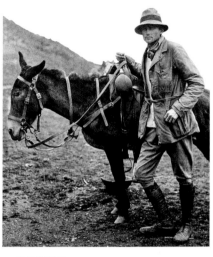

△ **賓漢與騾子**
耶魯大學學者與探險家海拉姆・賓漢跟他的騾子合影。這張照片攝於1911年，賓漢在農夫的指引下第一次到達馬丘比丘。

一位探險家要如何找到古老的失落之城呢？ 1911 年耶魯大學祕魯遠征隊的發起人海拉姆・賓漢的作法是沿路詢問遇到的祕魯人，知不知道任何遺跡的存在。當他們來到庫斯科（Cuzco）附近的烏魯班巴谷（Urubamba Valley）時，賓漢遇到一位農夫，他說他知道有個這樣的地方。遠征隊其他人都沒興趣跟賓漢一起去，所以只有他跟翻譯一同前往，還帶了那位農夫作嚮導。他們在毛毛雨中走了幾個小時，穿過一大片熱帶植被。因為地勢十分陡峭，有時還要爬上爬下。最後賓漢跟嚮導發現，他們來到了一個雜草叢生、有好幾道牆的迷宮裡。他寫道：「沿路驚奇不斷，最後我們發現，自己正置身祕魯最令人驚嘆的遺跡中。」

著迷不已

1875 年，賓漢出生在夏威夷的美國傳教士家庭。他曾就讀耶魯大學及哈佛大學，研究他有興趣的拉丁美洲史。後來他在耶魯大學擔任講師。可是比起教書，他對探險更有興趣。1906 年，賓漢跟著 19 世紀南美洲獨立英雄西蒙・玻利瓦（Simón Bolívar）的腳步，前往委內瑞拉與哥倫比亞。1909 年，他騎著一頭騾子，沿著古代貿易路線，從祕魯的布宜諾斯艾利斯（Buenos Aires）騎到利馬（Lima）。在賓漢看到祕魯庫斯科壯觀的古帝國遺址時，他決定

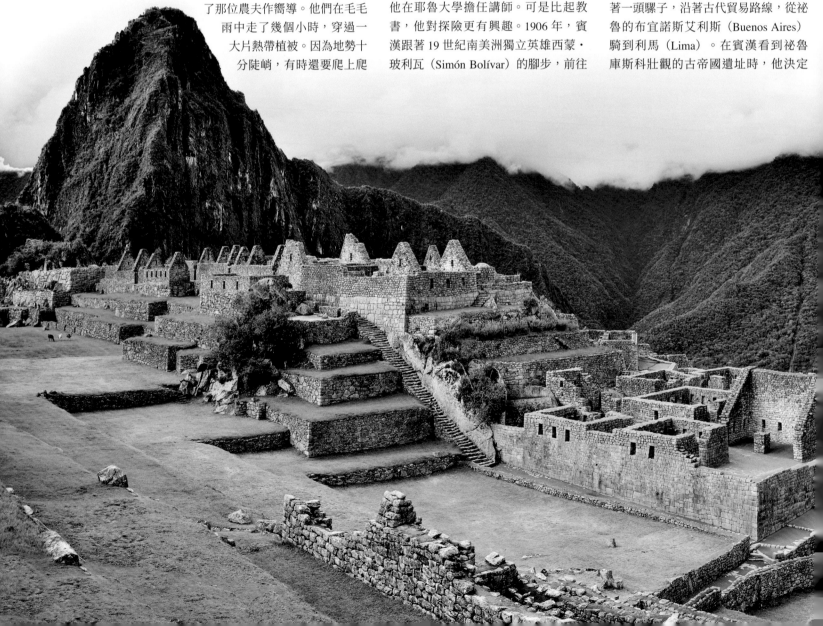

「可能連當年的征服者也沒看過這個人間天堂。」

海拉姆・賓漢

要去探索更多印加帝國的遺跡。1911年，他開始尋找「失落之城」比卡班巴（Vilcabamba）。那是印加帝國的最後一處避難所，也是 1530 年代抵抗西班牙征服者的據點。

　　1911 年 7 月 24 日的下雨天，賓漢發現了馬丘比丘。馬丘比丘在印加語的意思是「老山峰」，是印加國王在 15 世紀左右建的一處堡壘。他巧遇幾位住在遺跡中一間小屋的當地農民，那些農民在古老的遺跡上耕種。其中一個農民帶著他四處介紹。賓漢一看到蓋得如此美麗的石階跟「最高品質的印加石工」時，驚為天人。他也對古城群山環繞的美麗背景著迷不已。

▽ 山中別院

賓漢以為他已經找到印加人的失落之城比卡班巴，但馬丘比丘如今已證實是印加帝國君主帕查庫特克（Pachacutec）的山中別院。1472年帕查庫特克過世後，馬丘比丘在某個時間點遭到了遺棄。

記錄探險之旅

後來，據說有其他旅人比賓漢更早去過馬丘比丘。賓漢也承認「這個離庫斯科只有五天路程的城鎮，長久以來都沒人寫過相關記錄，的確難以置信。」可能有其他人比他早發現，但並沒有人把它記錄下來。幾年後重返馬丘比丘時，賓漢將遼闊的景象拍了下來，畫了準確的位置圖，還拿了數千樣遺物回美國研究。他把發現仔細地記錄下來。後來《紐約時報》稱這篇文章為「當時最偉大的考古發現」，給了賓漢很大的肯定。賓漢一直相信馬丘比丘就是比卡班巴，還將這個理論詳細地寫在 1948 年出版的《印加失落之城》（*Lost City of the Incas*）一書中。但 1964 年，美國探險家傑納・薩瓦伊（Gene Savoy）確定了比卡班巴的真正遺址，是在伊斯皮里圖大草原（Espíritu Pampa）附近。那個地方賓漢曾經去過，但他以為那是個不重要的地方。

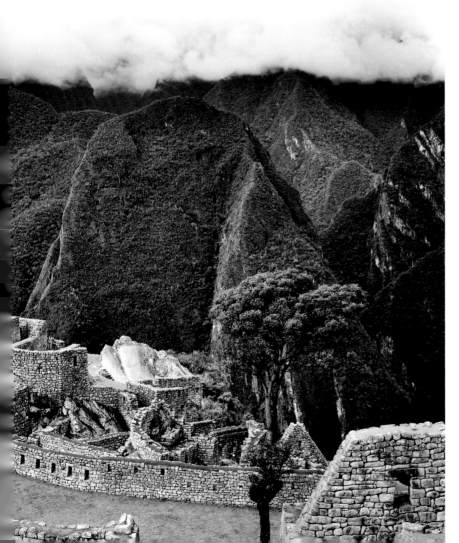

△ 挖掘遺跡

1912年賓漢第二次前往馬丘比丘時，大規模開挖遺跡。遺跡上「布滿長了好幾個世紀的樹和青苔」。

▽ 印加項鍊墜子

賓漢從馬丘比丘挖出超過4萬5000樣工藝品，其中包括這個黃金墜子。耶魯大學已同意將此物歸還給祕魯。

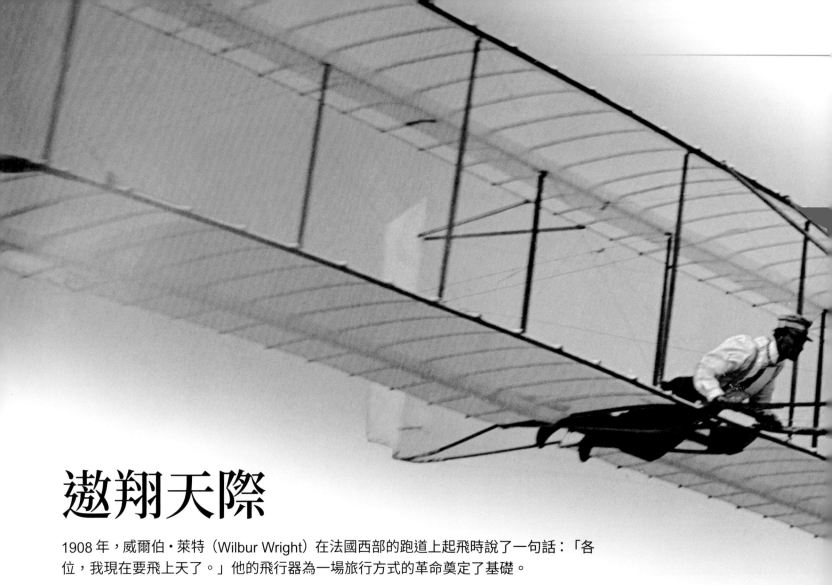

遨翔天際

1908 年，威爾伯・萊特（Wilbur Wright）在法國西部的跑道上起飛時說了一句話：「各位，我現在要飛上天了。」他的飛行器為一場旅行方式的革命奠定了基礎。

大部分航空史學家都把公元 1903 年 12 月 17 日視為永遠改變旅行方式的一天。那天，美國的自行車製造商威爾伯・萊特與奧維爾・萊特（Orville Wright）兩兄弟在北卡羅來納州的小鷹鎮（Kitty Hawk）附近，以一架重於空氣的飛行器完成了第一趟人為控制的持續飛行。

完成這項壯舉後，萊特兄弟又花了幾年改良他們的設計。之後在 1905 年 10 月 5 日，威爾伯開著「飛行者三號」（Flyer III）在空中飛了 39 分鐘，距離約 39 公里。萊特兄弟怕他們的設計會被競爭對手偷走，所以選在較偏遠的地方試飛，這樣比較少人看到，但也因此讓人質疑。1906 年 2 月，《紐約先驅報》（New York Herald）的一篇社論寫著：「空口說『我們飛上天了』很容易。」

為了澄清這些批評，萊特兄弟在 1908 年 5 月當著美國媒體的面試飛。

▷ **飛機運輸和旅行公司**
1919年，飛機運輸和旅行公司推出全球推出第一批固定的每日國際航班，來往倫敦與巴黎。這張圖是他們使用的德哈維蘭DH.16型四人座飛機。

之前的飛行器都只能載駕駛，但這次他們的飛機改良成可以載一名乘客。這又是另一項史上第一的成就。同年萊特兄弟也在法國試飛。威爾伯開著飛機在數千人面前展示，在空中飛出阿拉伯半島

數字 8。萊特兄弟在試飛時有許多人圍觀，而且技術遙遙領先群雄。那天在法國看試飛的其中一名觀眾就是法國發明家路易・布萊里奧（Louis Blériot）。後來布萊里奧在隔年搭乘自己做的飛

「有一天，人類可以如搭輪船一般，搭飛機穿越海洋。」

湯瑪斯‧班諾斯特（Thomas Benoist），製造飛機的先驅。

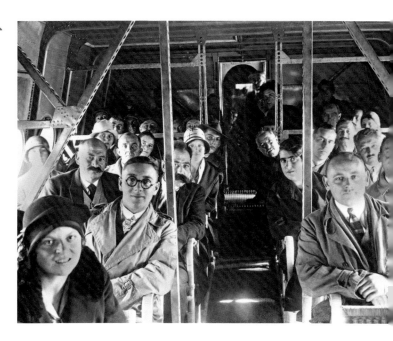

▷ 急速發展
萊特兄弟首次飛行之後不到20年，就出現了可以載超過150人的客機。圖中這些人搭乘裝有12顆引擎的DO-X巨型飛船飛越日內瓦湖（Lake Geneva）。

時14小時38分鐘，回程花了更短的時間。但由於第一次世界大戰開打，這架飛機從來沒有當作商務班機使用。一個月後，世界上第一間提供固定航班的航空公司開始營運。1914年1月，聖彼得堡坦帕航空公司（St Petersburg to Tampa Airboat Line）開始載客穿越美國佛羅里達州坦帕灣（Tampa Bay）。這條航線只營運了幾個月。雖然為期不長，但這條航線的兩架飛機總共載了超過1200名乘客穿越坦帕灣。

花好幾週或甚是好幾個月，但現在只要幾個小時就能到達。如今沒有人受得了花好幾個月搭船從甲地移動到乙地。不只是有錢人這樣想，就連商人跟其他人的想法也相同。到了1950年代，飛行已經成為長途旅行的主要方式。

△ 首次飛行
這是1902年10月滑翔機早期試飛的景象。圖中威爾伯‧萊特跟他的弟弟奧維爾在1903年北卡羅來納州小鷹鎮附近的屠魔崗（Kill Devil Hills）試飛。飛機首次在人力控制下持續飛行。

機，成為第一位飛越英吉利海峽的人。

最早的航空公司

令人難以置信的是，在萊特兄弟公開試飛的短短六年後，第一架可以搭載多名旅客的飛機就問世了。伊利亞‧穆羅梅茨飛機（Ilya Muromets）有四顆引擎，是俄國工程師伊戈爾‧西科爾斯基（Igor Sikorsky）所研發的。這是第一架裝有暖氣跟電燈的飛機，甚至客艙內還設有臥室、休息室跟廁所。它在1914年2月25日載著16名乘客試飛。6月，它從聖彼得堡飛到基輔（Kiev），耗

航空公司發展成熟

第一次世界大戰加速了科技的創新，所以到了1918年，已經研發出很多新改良的飛機，可以用來載平民百姓。1919年8月25日，飛機運輸和旅行公司（Aircraft Transport and Travel company）在全球首度推出國際固定航班服務，每天都有班機往返倫敦的豪恩斯洛希思機場（Hounslow Heath Aerodrome）與巴黎的勒布爾熱機場（Le Bourget）。飛機運輸和旅行公司只營運到1920年，之後就破產了。但不到一年，就有超過六家公司推出倫敦到巴黎的航班。1920年5月17日，荷蘭有家新的航空公司從倫敦首航到阿姆斯特丹，也就是荷蘭皇家航空（Koninklijke Luchtvaart Maatschappij）。這些航空公司如同100年前的蒸汽機一般，快速改變了旅遊方式，。以前旅行要

◁ 荷蘭皇家航空
荷蘭皇家航空是在1920年首航的荷蘭航空公司，也是歷史最悠久的航空。這張1929年的海報寫著：「荷蘭人飛上天的傳說成真了」。

空中冒險家

早期的飛行史就是一群戴著飛行皮帽跟護目鏡的探險家冒著生命危險，在常常有人罹難的情況下，打破空中旅行的極限。

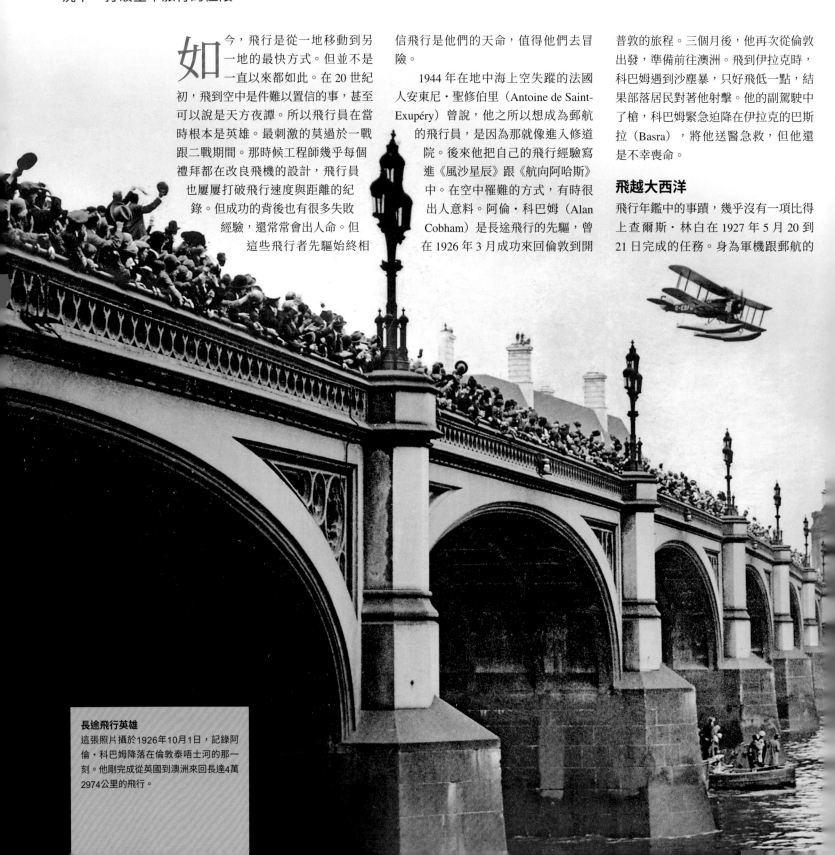

如今，飛行是從一地移動到另一地的最快方式。但並不是一直以來都如此。在 20 世紀初，飛到空中是件難以置信的事，甚至可以說是天方夜譚。所以飛行員在當時根本是英雄。最刺激的莫過於一戰跟二戰期間。那時候工程師幾乎每個禮拜都在改良飛機的設計，飛行員也屢屢打破飛行速度與距離的紀錄。但成功的背後也有很多失敗經驗，還常常會出人命。但這些飛行者先驅始終相信飛行是他們的天命，值得他們去冒險。

1944 年在地中海上空失蹤的法國人安東尼‧聖修伯里（Antoine de Saint-Exupéry）曾說，他之所以想成為郵航的飛行員，是因為那就像進入修道院。後來他把自己的飛行經驗寫進《風沙星辰》跟《航向阿哈斯》中。在空中罹難的方式，有時很出人意料。阿倫‧科巴姆（Alan Cobham）是長途飛行的先驅，曾在 1926 年 3 月成功來回倫敦到開普敦的旅程。三個月後，他再次從倫敦出發，準備前往澳洲。飛到伊拉克時，科巴姆遇到沙塵暴，只好飛低一點，結果部落居民對著他射擊。他的副駕駛中了槍，科巴姆緊急迫降在伊拉克的巴斯拉（Basra），將他送醫急救，但他還是不幸喪命。

飛越大西洋

飛行年鑑中的事蹟，幾乎沒有一項比得上查爾斯‧林白在 1927 年 5 月 20 到 21 日完成的任務。身為軍機跟郵航的

長途飛行英雄
這張照片攝於1926年10月1日，記錄阿倫‧科巴姆降落在倫敦泰晤士河的那一刻。他剛完成從英國到澳洲來回長達4萬2974公里的飛行。

> 「有時候，飛行太像是神的能力，
> 不像是人類可以做到的事。」
>
> 飛行員查爾斯・林白

△ **聖路易斯精神號（The Spirit of St Louis）**
林白飛越大西洋所駕駛的飛機是單引擎的單座飛機，由聖地亞哥的瑞安航空製造。它現在展示在史密森學會的美國航空航天博物館（National Air and Space Museum）。

駕駛員，25 歲的林白因為獨自從紐約長島一路飛到巴黎，在 33.5 小時內飛了 5800 公里，一舉成為世界知名的飛行員。但他並非第一個飛越大西洋的人。1919 年 5 月，美國海軍少校瑞德（Albert Cushing Read）就曾經從紐芬蘭島（Newfoundland），經過亞述群島飛到葡萄牙。兩個禮拜後，英國皇家海軍上校約翰・科克（John Alcock）跟少校亞瑟・布朗（Arthur Brown），也從紐芬蘭島一路飛到愛爾蘭。其實截至 1927 年，就已經有超過百人飛越大西洋。但林白的成就在於他是獨自完成旅程，而且是從紐約飛到巴黎，連接了兩個重要的城市。

隔年，澳洲的查爾斯・金斯福德・史密斯（Charles Kingsford Smith）跟他的三人小組從奧克蘭飛到布里斯本，成為第一批飛越太平洋的人。但那年最重要的成就是由愛蜜莉亞・艾爾哈特創下。雖然只是乘客，但她成為第一位飛越大西洋的女性。「我只是一件行李，就像一袋馬鈴薯。」她在降落後接受訪談時說。「也許有一天我會嘗試獨自飛行。」結果在 1932 年 5 月 20 日，林白飛越大西洋的五年後，34 歲的艾爾哈特從紐芬蘭島啟航。飛了 14 個小時 56 分鐘後，她成功降落在北愛爾蘭，成為第一位獨自飛越大西洋的女性。

環遊世界

諷刺的是，飛行界最偉大的成就可能也最鮮為人知。威利・波斯特（Wiley Post）是美國奧克拉荷馬州的原住民。他曾在油田工作，也曾因為持槍搶劫入獄一年，甚至因為一場意外導致左眼失明。後來他成為有錢石油大亨的私人飛機駕駛員。6 月 23 日，波斯特跟他領航員哈羅德・加蒂（Harold Gatty）開著石油大亨的單引擎飛機「維尼・梅號」，從紐約起飛前往西邊。他們花了 8 天 15 小時又 51 分環繞地球一周，最後在 7 月 1 日回到紐約，打破之前齊柏林飛船環遊世界 21 天的紀錄。

1933 年 7 月，波斯特開著「維尼・梅號」再次繞世界一周，成為第一位單飛環遊世界的人，而且這次只花了 7 天又 19 個小時。兩年後，他精采的飛行生涯就此終結，因為他的水上飛機引擎故障，不幸墜入阿拉斯加的一座湖中。

△ **愛蜜莉亞・艾爾哈特**
1932 年，艾爾哈特成為第一位獨自飛越大西洋的女性。從那之後，她就激勵了許許多多的飛行員。

▷ **歡迎英雄歸來**
這是英國《每日鏡報》的頭版，報導查爾斯・林白開著「聖路易斯精神號」，完成跨越大西洋的歷史性飛行後，成功抵達倫敦克羅伊登機場。

MORE PICTURES, MORE NEWS AND MORE SPORT
Daily Mirror 28 PAGES
CROYDON BATTLE TO WELCOME ATLANTIC HERO

阿拉伯之旅

幾世紀以來，另闢蹊徑前往阿拉伯半島探險的西方旅客絡繹不絕。他們通常會穿上阿拉伯半島的服裝，打扮成當地人的樣子。

△ **伯特蘭・湯瑪斯的遠征**
1930年，伯特蘭・湯瑪斯與薩爾勒（Sheik Saleh bin Kalut）一起從佐法爾的塞拉來出發，60天後到達魯卜哈利沙漠另一端的多哈，之後搭乘小型阿拉伯商船到伊朗的巴林（Bahrain），為旅程畫下句點。

▽ **入境隨俗**
1930年，伯特蘭・湯瑪斯跟幾位來自阿曼的薩哈里部落戰士合影。他遵行他們的習俗，成功取得當地人的信任。

從公元 7 世紀以來，阿拉伯半島身為伊斯蘭教中心，很常有來自世界各地的穆斯林旅客前來朝聖。但如果不是穆斯林，就會被禁止進入麥加跟麥地那，也不能前往拉薩跟廷巴克圖，所以幾百年來反而讓西方人更想要一窺究竟。這些城市雖然嚴禁非穆斯林進入，但仍常有不速之客。20 世紀初，約有 25 位西方人拜訪過麥加，還寫下相關記錄。

目前已知的第一位旅人是個義大利人，名叫路德維科・迪・瓦爾澤馬（Ludovico di Varthema），他花了兩年在大馬士革學習阿拉伯文。1503 年，他離開大馬士革，跟著朝聖的隊伍前往麥加。他是第一位描述麥加朝覲儀式的西方人。另一位前往阿拉伯半島旅遊的西方人是瑞士的約翰・路德維奇・波克哈特（Johann Ludwig Burckhardt）。他

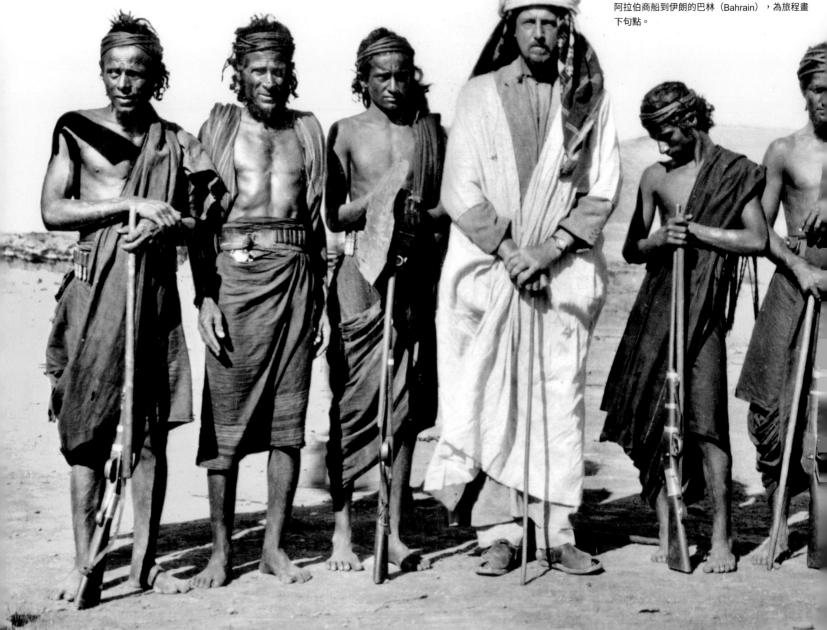

◁ **盛裝打扮**
李察·波頓和許多計畫造訪麥加
的西方人一樣，研究伊斯蘭教、
學習阿拉伯語，並打扮成穆斯林
朝聖者，如圖中所示。

發現了鑿在岩石中的佩特拉古城，位於今日的約旦。1814 年，他在麥加待了兩個月，繪製地圖、收集少有人知的阿拉伯半島資訊。

但探險家李察·波頓（Richard Burton）才是將阿拉伯半島記錄得最透徹的人。當初英國皇家地理學會拒絕提供波頓補助，因為他們認為到阿拉伯半島探險很危險。但他還是執意前往。1855 年，波頓出版他共三冊的阿拉伯半島旅行記述。他原本是要從麥加出發，穿越阿拉伯半島的沙漠，但並沒有成行。後來是由學者與探險家查爾斯·蒙塔古

·杜提（Charles Montagu Doughty）完成這趟旅程。1876 年，在阿拉伯半島的一間咖啡廳裡，杜提從別人的言談中得知，沙烏地阿拉伯還存在著一處古城。他決定去尋找古城的蹤跡。他效仿阿拉伯半島的歐洲人，穿著當地的服裝隱藏自己的身分，跟著朝聖車隊一起移動。杜提後來被揭穿身分，只好躲躲藏藏。但他仍設法找到表面由岩石切割而成的瑪甸沙勒（Mada'in Saleh）。瑪甸沙勒是一座比佩特拉更小的姐妹城。最後杜提在沙漠中繞了一大圈才到達阿拉伯半島的吉達（Jeddah）。他總共旅行了兩年，後來將細節記錄在他寫的《阿拉伯半島荒漠旅行記》（Travels in Arabia Deserta，1888 年），共分為兩冊。

穿越四分之一空漠

1920 年代，隨著鄂圖曼帝國滅亡，英國開始將阿拉伯半島納入勢力範圍。貝特拉姆英國公務員伯特蘭·湯瑪斯（Bertram Thomas）曾擔任馬斯喀特（Muscat）蘇丹的財務顧問，他在阿拉伯半島為蘇丹工作期間，開始計畫穿越魯卜哈利沙漠（Rub' al Khal）。魯卜哈利沙漠又稱為四分之一空漠，因為它面積 65 萬平方公里，占了阿拉伯半島總面積的四分之一，是個無人居住的流動沙漠。1930 年 12 月 10 日，湯瑪斯從佐法爾（Dhofar）的塞拉

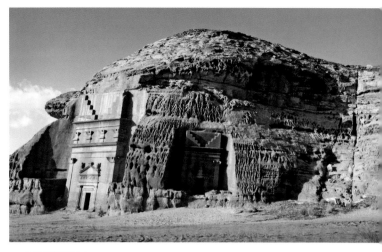

△ **失落的沙漠城市**
阿拉伯半島的探險家查爾斯·杜提成功找到了鑿在岩石中的遺跡瑪甸沙勒。瑪甸沙勒曾經是古納巴泰王國（Nabataean kingdom）的第二大城。

來（Salalah）出發，60 天後抵達卡達（Qatar）的多哈（Doha）。他成為第一位穿過阿拉伯半島東南方這片無人地帶的歐洲人。

但不是每個人都為湯瑪斯的成就感到高興。有個名叫哈利·聖約翰·費爾比（Harry St. John Philby）的英國人當時擔任沙烏地阿拉伯國王的顧問，他早就計畫要穿越四分之一空漠，卻得知被人捷足先登。但他還是勇往直前。穿越 2700 公里的嚴酷沙漠時，他找到了從來沒人發現的瓦巴爾隕石坑，那是隕石撞擊後形成的巨大坑洞。

雖然他不是第一個穿越四分之一空漠的人，但後來的探險家都十分肯定費爾比的成就，尤其是威福瑞·塞西格（Wilfred Thesiger，見第 316-317 頁）。他曾說：「我永遠都會以跟隨費爾比的腳步為傲。」

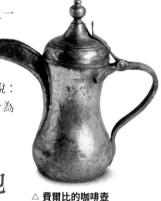

△ **費爾比的咖啡壺**
走了漫長的一整天後，拿出咖啡壺就代表可以休息了。費爾比曾開心地寫道：「咖啡能夠鼓舞人心。」

> 「除了實際體驗並證明對其他旅客可能有危險的事，對我卻很安全，我還能做什麼？」
> 李察·弗朗西斯·波頓（Richard Francis Burton），1855年

追逐陽光的人

有了蒸汽船和火車，維多利亞時代的英國有錢人就不必困在家中忍受灰暗漫長的冬季了。他們可以前去追尋陽光明媚的地中海氣候。

在海裡游泳是很現代的想法。自古以來，人們都認為大海狂暴而難以預料，是一種必須敬畏、必須征服的東西。但浪漫主義者（見第 204-205 頁）改變了這一切，他們認為花時間與大自然相處有助靈魂發展。醫生也開始建議大家要呼吸新鮮空氣、常運動、多接觸陽光，才有益身體健康。後來英國跟歐洲的海邊開始出現洗澡設備——裝有輪子的移動淋浴間。度假的人會漸漸嘗試將腳趾浸到海水裡。工業革命後中產階級崛起，加上薪資調漲跟鐵路擴張，還有新興的海邊熱潮，促成第一個海濱度假勝地的誕生。19 世紀初，布萊頓（Brighton）海濱度假勝地因為王室成員蒞臨，成為英國最快崛起的城鎮。1840 年代，鐵路連接了英國北部的工廠城鎮與黑潭（Blackpool），布萊頓因此變成世界上第一座勞動階級的海濱度假勝地。雖然英國的海邊城鎮漸漸開始繁榮，但有些人反而喜歡在遠離家鄉的地方享受陽光，例如某位英國的前大法官。

蔚藍海岸

1834 年，由於馬賽暴發霍亂，大法官布羅漢姆勳爵（Lord Brougham）只好待在一個叫做坎城的小漁村。布羅漢姆

◁ **穿著泳衣炫耀**
為了徹底享受海邊，19世紀的很多遊客都開始穿泳衣。但為了端莊起見，這些泳衣不會比普通衣服暴露多少。

樂於享受明媚的天空、溫暖的天氣，還有波光瀲瀲的大海。他買下一片土地，在當地蓋了一棟別墅。後來很多英國人開始效仿，蔚藍海岸因此誕生。事實上，蔚藍海岸就是布萊頓在地中海的延伸。因為擁有獨特的自然環境，蔚藍海岸成為世界上第一個大型濱海度假勝地。安提伯（Antibes）、聖拉斐爾（St Raphael）、若安樂松（Juan-les-Pins）、坎城、尼斯以及摩納哥等城市也開始興起。到了 1920 年代，整條海岸線儼然

成為世界上最迷人的遊樂園。不只百萬富翁、王室成員、電影明星經常光顧，知名藝術家跟知識分子也是常客，例如雷諾瓦、馬諦斯、畢卡索、卓別林、香奈兒、還有費茲傑羅。費茲傑羅跟他的妻子吉姐在若安樂松的海邊租了一棟屋子，還說蔚藍海岸是他想要「住下來安享晚年」的地方。他還把蔚藍海岸寫進最後一部小說《夜未央》（*Tender is the Night*，1934 年），設定成享樂主義的背景。從 1922 年開始，有專門提供頭等艙的藍色列車（Blue Train）駛過蔚藍海岸，沿路從加來（Calais）途經巴黎，最後開往南法的門頓（Menton）。優雅的火車漆上藍色，鑲上金邊，後來成為知名的「百萬富翁列車」。這些乘客讓曬黑變成一種流行，穿泳衣成為一種時髦，也讓游泳、網球、高爾夫等戶外運動大受歡迎。

法國之外

蔚藍海岸絕對是人氣最高的度假勝地，但並不是唯一的海邊度假區。到了 19 世紀中葉，里米尼（Rimini）已經成為義大利的一個海邊度假勝地。度假村沿著法國北部跟比利時海岸發展，延伸到德國北部的波羅的海海岸，後來迅速發展到西班牙的沿海。在美國，企業家凱文·傑瑞德·費雪（Cal G. Fisher）曾

買下佛羅里達州的紅樹林沼澤地，將水排掉，然後在冷颼颼的紐約時代廣場租下一個看板，寫著：「邁阿密現在是 6 月天。」

蔚藍海岸在二戰後人氣下滑，因為有錢人開始去別的地方追逐陽光。但出國度假的風潮已然興起，因此在 20 世紀下半葉，隨著機票愈來愈便宜，每年都有好幾百萬人打包行李，去天氣晴朗的地方避冬。

◁ **蔚藍海岸**
這張照片攝於1890年的法國門頓。這條濱海步道是一個極為重要的社交場所，大家都在這裡炫耀自己的服裝。

△ **移動淋浴間**
最早的女泳客都在移動淋浴間裡換衣服，以便保持儀態端莊。從這幅1908年的圖片中可以看出，移動淋浴間會推到海裡，好讓女子能在一定程度的隱私下玩水。

SUMMER ON THE FRENCH RIVIERA
ETERNAL SUNSHINE

◁ **往南避寒**
北歐雖然也有很多海岸，但卻缺乏陽光。因此很多廣告，例如這張1930年的海報，會鼓勵有錢人到法國蔚藍海岸之類的南方享受夏天。

跳脫《貝德克爾旅遊指南》

雖然世界上很多地方因為經濟大蕭條跟第二次世界大戰而陷入混亂，但 1930 跟 1940 年代還是迎來了第二個旅遊文學的黃金時代。

△ 羅伯特・拜倫的護照
這本護照於1923年簽發時，旅遊作家羅伯特・拜倫還在就讀牛津大學的莫頓學院，護照註明持有者是個「黃」髮的「大學生」。

△ 巴西歷險記
雖然佛萊明認為他「沒有達到任何成就」，但他的書至今讀起來仍然跟1930年代一樣刺激。

第一波旅遊文學的熱潮是出現在鐵路跟輪船開啟了世界大門之後。就算無法親自前往，大家還是很想閱讀世界遙遠角落的故事。兩次大戰期之間也發生了類似的事，而這次的催化劑是飛機。然而，這種新的旅遊文學跟之前的並不一樣。

新類型的旅遊文學作家

典型的 19 世紀旅人都在寫英雄事蹟，歌頌自己充滿毅力與勇氣的豐功偉業。羅伯特・拜倫（Robert Byron）雖然具備 19 世紀旅行家的特質，因為他受過良好教育、富有、能以一般勞工辦不到的方式縱情享樂，但他的作品卻跟 19 世紀其他旅人的風格大不相同。拜倫不歌頌自己旅程上的英偉事蹟，而是用溫暖幽默的語調描述他沿途遇見的人。他

認為殖民境外幾個世紀後，歐洲人或許能從別人身上學到一些東西，而他對外國文化的看法也大多很正面。拜倫的《前進阿姆河之鄉》（The Road to Oxiana，1937 年）描述他前往波斯（伊朗）和阿富汗追尋伊斯蘭建築的起源，被視為現代旅遊文學最早的典範。

那個年代還有另一位出名的旅遊作家——彼得・佛萊明（Peter Fleming）。他在加入南美遠征隊尋找失蹤探險家珀西・佛斯特（Percy Fawcett）後，開始他的寫作之旅。他的第一本書《巴西歷險記》（Brazilian Adventure，1933 年）就是根據這個事件寫成。那趟旅程就是個鬧劇，他跟他的探險隊既無能又沒有英雄氣概，常常逗得佛萊明哈哈大笑。他說：「要當一個探險家，所需要的勇氣還比不上當一個正式的會計師。」他

接下來又寫了好幾本跟中亞、中國，還有俄羅斯有關的書。

業餘考古學家芙芮雅・絲塔克（Freya Stark）也同樣不把冒險當一回事。她在她的《刺客之谷》（The Valley of the Assassins，1934 年）中描述她在波斯一路躲避土匪跟警察的故事。後來她又寫了好幾十本書，激勵了許多女性出國探險。她曾在《巴格達小

▽ 芙芮雅・絲塔克
絲塔克曾在亞洲的窮鄉僻壤穿著迪奧時裝，也曾在倫敦穿上阿拉伯洋裝。她的冒險精神與異國之旅突破了性別與時代的限制。

「沒有什麼異國土地，只有來自異鄉的旅人。」

作家羅伯特・路易斯・史蒂文森（Robert Louis Stevenson）

品》（*Baghdad Sketches*，1932 年）一書中說：「能在一個陌生的城鎮中獨自醒來，是世界上最開心的一件事。」

雖然旅遊文學的男性作家遠比女性作家多，但麗貝卡·韋斯特（Rebecca West）的《黑羊與灰鷹》（*Black Lamb and Grey Falcon*，1941 年）就對南斯拉夫與歐洲一觸即發的戰爭有細膩的描述，成為當時另一部經典作品。

此時大部分的旅行作家都想去《貝德克爾旅遊指南》沒介紹的地方冒險，但也有一部分的人是將旅遊文學和報導結合在一起，以嶄新的角度介紹為人熟知的景點。年輕教師與散文家艾瑞克·布萊爾（Eric Blair）就曾寫跟巴黎有關的文章。他從一位廚房臨時工的視角切入，寫成《巴黎倫敦落魄記》（*Down and Out in Paris and London*，1933 年），並以喬治·歐威爾（George Orwell）這個筆名出版。法國詩人與飛行員安東尼·聖修伯里也在他的《風沙星辰》一書中，生動地描述他在送信的飛機上看到的撒哈拉沙漠與南美洲安地斯山脈的景致。

◁ **安東尼·聖修伯里**
經典作品《小王子》的作者安東尼·聖修伯里（圖左）是個勇敢的飛行員。他曾在1935年嘗試打破從巴黎飛到西貢（越南胡志明市舊稱）的最快飛行紀錄。

一個時代的終結？

此時，少有作家可以抵擋旅遊的便利。登山家比爾·蒂爾曼（H.W. Tilman）曾在他的《從中國到吉德拉爾》（*China to Chitral*，1951 年）的序言中嘲諷地說：「拜訪過東突厥斯坦的人相對較少。這或許不是壞事，因為在那幸運的少數人中，少有幾個能忍住不寫一本書。」但在 1946 年，伊夫林·沃（Evelyn Waugh）就暗示旅遊文學的時代已經過了，並且說他不「預期會在不久的未來看到很多旅遊書。」他把他最新的旅遊作品集取名叫《過去的好時代》（*When the Going Was Good*）。對他來說，旅遊的樂趣已不復存在。

探險家與博物學家，1884-1960 年

羅伊・查普曼・安德魯斯

很多人認為羅伊・查普曼・安德魯斯（Roy Chapman Andrews）就是印第安納・瓊斯的原型。
他是個探險家、教育家、博物學家，曾去過戈壁沙漠探險，並且成為第一個發現恐龍蛋的人。

1884 年，羅伊・查普曼・安德魯斯出生在威斯康辛州的一個小鎮貝洛伊特（Beloit）。「我生來就是要當探險家的。從來都沒有其他選項。要我做別的事，我一定不會快樂。」

1906 年大學畢業後，安德魯斯跑去紐約追求另一件他一直想做的事：在美國自然史博物館裡工作。當他被告知沒有職缺時，他自願去幫忙刷地板。所以他就被當作是標本室的清潔工，後來又當上標本室的助理。但他很快就開始去他一直想要的田野調查。博物館分配給他的工作，要他測量及研究不同物種的鯨魚，還有收集鯨魚的骨骼。為了

完成這些任務，他環遊太平洋，足跡遍布阿拉斯加、中國、日本，以及韓國。從 1909 到 1910 年，他搭著「信天翁號」（USS Albatross）航行到東印度群島，小心地觀察海洋哺乳動物，還收集許多蛇跟蜥蜴。

1913 年，他去到北極圈拍攝海豹。安德魯斯的個性顯然就是會正面迎接挑戰。「根據我的記憶，我去田野調查的前 15 年，真正經歷的死裡逃生只有十次。」他寫道。「兩次是遇到颱風差點溺死，一次是有隻受傷的鯨魚衝撞我們的船，一次是我跟太太差點被一群野狗咬死，一次是遇到狂熱的喇嘛祭司陷

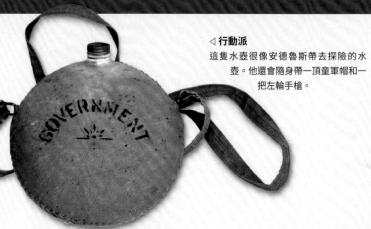

入險境，兩次是我跌落懸崖差點摔死，一次是我差點被一隻巨蟒抓到，還有兩次是差點被強盜殺死。」

戈壁沙漠

1922 年，安德魯遠征的目的地是蒙古的戈壁沙漠。美國自然史博物館館長亨利・費爾菲爾德・奧斯伯（Henry Fairfield Osborn）希望能在戈壁沙漠找到證據支持他的論點，證明人類起源於中亞而不是非洲。

結果並沒有找到相關證據，但安德魯斯的團隊在第一趟旅程中，首次挖到小型恐龍的完整化石，還有巨型恐龍的部分化石。1923 年的第二次遠征有了更驚人

的發現。他們挖到跟恐龍同時期的小型哺乳動物顱骨。那個時期找到的哺乳動物顱骨相當稀少。但更特別的是，他們還找到一窩恐龍蛋的化石，成為第一批科學認證的恐龍蛋。在那之前，沒有人確定恐龍是如何繁殖。大家都很興奮總共找到了 25 顆恐龍蛋。安德魯斯甚至因此登上《時代》雜誌封面。

他本人的故事跟他的發現一樣精采。他說他曾在沙漠中一個很冷的夜晚，遇到一大群有毒的響尾蛇鑽進他們的營地取暖。結果他們只花了幾個小時，就把 47 條蛇統統殺光。

1930 年，基於蒙古跟中國的政治因素，美國自然史博物館只好中斷遠征計畫。這代表安德魯斯已經結束這階段的任務。但在他職業生涯中的另一規畫隨即展開。1934 年，他接任美國自然史博物館的館長，一直任職到 1942 年才退休。

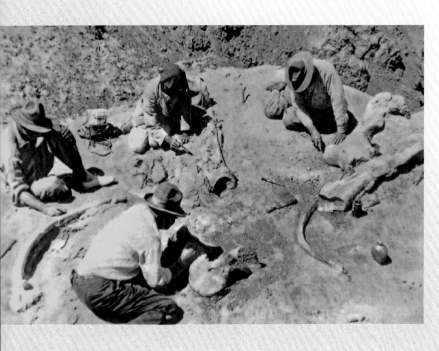

⊲ 檢查化石
安德魯斯（圖右）1928 年在蒙古檢查哺乳動物化石。探險隊原本的目標是要在亞洲尋找「黎明之前的人類」。他們沒找到任何證據，但安德魯斯倒是發現了大量哺乳動物化石。

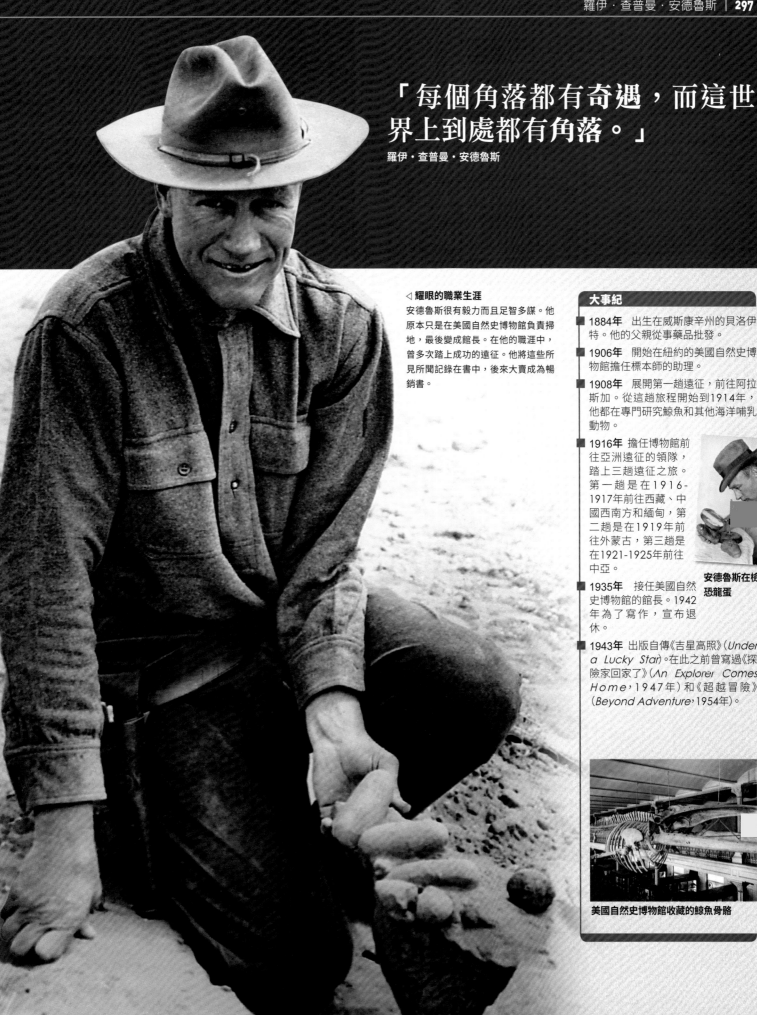

「每個角落都有奇遇，而這世界上到處都有角落。」

羅伊・查普曼・安德魯斯

◁ **耀眼的職業生涯**

安德魯斯很有毅力而且足智多謀。他原本只是在美國自然史博物館負責掃地，最後變成館長。在他的職涯中，曾多次踏上成功的遠征。他將這些所見所聞記錄在書中，後來大賣成為暢銷書。

大事紀

■ **1884年** 出生在威斯康辛州的貝洛伊特。他的父親從事藥品批發。

■ **1906年** 開始在紐約的美國自然史博物館擔任標本師的助理。

■ **1908年** 展開第一趟遠征，前往阿拉斯加。從這趟旅程開始到1914年，他都在專門研究鯨魚和其他海洋哺乳動物。

■ **1916年** 擔任博物館前往亞洲遠征的領隊，踏上三趟遠征之旅。第一趟是在1916-1917年前往西藏、中國西南方和緬甸，第二趟是在1919年前往外蒙古，第三趟是在1921-1925年前往中亞。

安德魯斯在檢查恐龍蛋

■ **1935年** 接任美國自然史博物館的館長。1942年為了寫作，宣布退休。

■ **1943年** 出版自傳《吉星高照》(Under a Lucky Star)。在此之前曾寫過《探險家回家了》(An Explorer Comes Home，1947年) 和《超越冒險》(Beyond Adventure，1954年)。

美國自然史博物館收藏的鯨魚骨骼

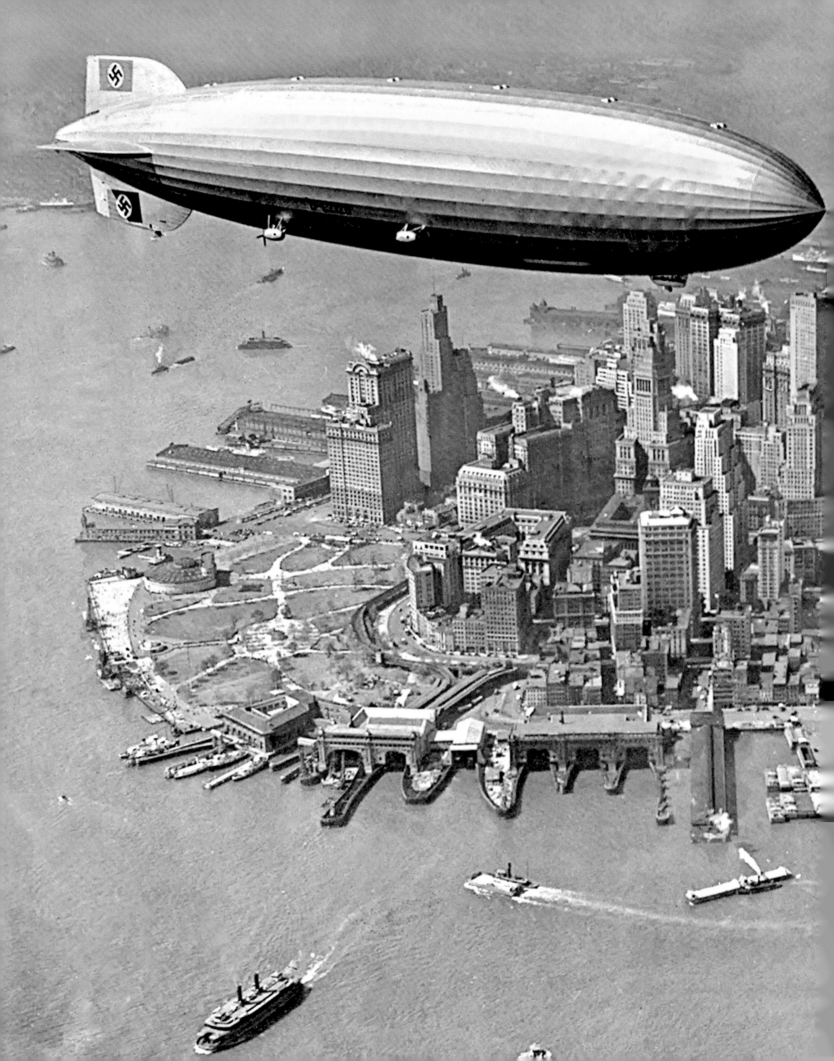

齊柏林熱潮

在 20 世紀的前幾十年間，飛船被譽為最迷人也最豪華的未來飛行工具。

1930 年代，人類深信未來的交通方式都會仰賴飛船。所以他們把 1931 年完工的世界最高建築——具有指標性的帝國大廈，設計成未來載客飛船的停靠站。

19 世紀，世界各地的發明家嘗試過所有充氣、引擎推動的飛船，但最成功的飛船在 1900 年 7 月起飛。這艘飛船由德國的斐迪南・馮・齊柏林伯爵（Ferdinand von Zeppelin）設計。「齊柏林」一名後來迅速成為巨型飛船的同義詞。它的設計讓乘客可以待在下方一個密閉的客艙內，並於 1910 年開始商業營運。到了 1914 年中，它已經飛了超過 1500 趟，共有超過 1 萬名乘客付費搭乘。當時飛船遙遙領先飛機，成為飛航界的典範。

1929 年，「齊柏林伯爵號」（Graf Zeppelin）完成最有名的一趟飛行。它總共飛了 3 萬 3234 公里環遊世界一周。整趟旅程分成四個階段，分別是從紐澤西州的雷克赫斯特（Lakehurst）飛到德國的腓德烈港（Friedrichshafen），再從腓德烈港到日本東京，從東京再飛到洛杉磯，最後從洛杉磯回到雷克赫斯特。最長的一段是從腓德烈港飛到東京，共飛行 1 萬 1247 公里，途中還穿過西伯利亞的廣大腹地。但原本計畫經過莫斯科的旅程因為逆風只好取消，結果引起史達林手下官員的怨言，他們覺得計畫改變沒有得到尊重。東京約有 25 萬人聚集，歡迎飛船的到來。日本昭和天皇也親自接見船長及船員。整趟旅程加上停留時間，共花了 21 天 5 小時 31 分鐘。這是第一次載客環遊世界的飛行旅程，橫掃世界各大媒體版面，因為這趟旅程有一部分是由美國報社發行人威廉・藍道夫・赫斯特（William Randolph Hearst）所贊助，也因為船上載了來自許多國家的記者。但不幸的是，1937 年 5 月 6 日「興登堡號」（Hindenburg）飛船起火墜落，造成 36 人喪命。這則新聞比環遊世界時鬧得還大，載客飛船的時代也從此畫下句點。

◁ **飛越紐約的興登堡號**
齊柏林公司編號LZ-129的「興登堡號」飛船曾飛過曼哈頓下城和巴特里公園。這艘最長也最大的飛船在1936年3月啟航，但短短14個月後就燒毀了。

帝國航空

帝國航空公司（Imperial Airways）的飛機成功從英國飛到澳洲後，創下了世界上最長的飛航紀錄。整趟旅程歷時兩週，沿路停了好幾個地方。

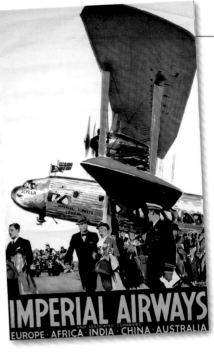

△ **帝國航空公司**
這張地圖可以看到帝國航空最初的路線。這條路線在1935年開始營運，提供來回英國倫敦跟澳洲布里斯本間的班機。

英國的長途航空帝國航空公司只從1924年營運到1939年。但短短的15年間，就在航空史上創下了紀錄。這家大英帝國的航空公司，連結了英國跟千里迢迢的殖民地，譬如南非、印度、香港、還有澳洲。1924年，帝國航空公司首次從倫敦飛到巴黎。但到了1929年年底，固定航班延伸到印度德里。從1935年開始，已經可以買票從倫敦飛到布里斯本。

從倫敦到亞力山卓

旅程從倫敦中央的維多利亞火車站開始，帝國航空公司在那設有報到處。乘客會在這裡搭乘公車往南到克洛敦。還沒有希斯洛機場之前，主要的機場是在克洛敦。第一段旅程要先搭乘銀翼航線飛2萬920公里到巴黎，每天固定中午12點半會起飛。搭乘的飛機是「亨德里佩奇42號」（Handley Page 42）

▷ **蕭特帝國飛船**
1937年，帝國航空公司運送它們第一台蕭特帝國飛船（那是一台把機身當作船，在水中降落的水上飛機）。這艘飛船可以載24名乘客。

▷ **高端旅遊**
這張海報讓長途飛行旅行變得很很誘人，但並不是每個人都能去。1934年，帝國航空從倫敦飛到新加坡的費用要價180歐元，相當於現在的1萬900歐元。

雙翼飛機，只可以載18名乘客。但是內裝豪華，地板上鋪有地毯，還有印花棉布製成的扶手椅。空服員會在一旁待命，沿路幫乘客介紹景點。

巴黎是35站中繼站中的第一站，但下一站位於義大利亞得里亞海岸的布林底希只能搭火車前往。因為墨索里尼下令禁止外國飛機飛過義大利領空。乘客在布林底希會搭乘水上飛機。整趟旅程總共會搭到五種飛機，水上飛機是第二種。水上飛機會載他們飛過雅典，跨越地中海到亞力山卓。到了亞力山卓後路線會一分為二：一條往南飛往非洲；另一條會往東飛往印度。

東方線與非洲線

從1931年2月開始，帝國航空每週提供來回倫敦跟維多利亞湖木宛札（Mwanza）的航班。隔年，航線延伸到開普敦。飛機從埃及的亞力山卓起飛後，沿路會經過開羅、喀土穆（Khartoum）、奈洛比（Nairobi）、路沙卡（Lusaka）以及約翰尼斯堡（Johannesburg）。塞西爾·羅德斯40年前想要造一條從開普敦通往開羅鐵路的夢想，如今航空公司幫他實現了。兩條航線的乘客來往亞力山卓跟開羅都要搭火車。但現在東方線開了一條捷徑，直接穿過巴格達的沙漠。隔天早晨，機

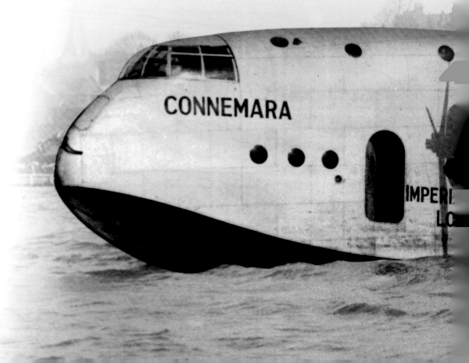

CONNEMARA

長轉向東南方飛往巴斯拉的海港。再從那裡緊挨著科威特、巴林、沙里卡（Sharjah），以及喀拉蚩（Karachi）的海岸線飛行。飛機只在白天飛行，所以乘客每個晚上都會在旅館過夜。機長有被提醒要預留滑行距離，以免緊急情況發生。

澳洲

喀拉蚩沒有緊鄰的海岸，因為航線直接切過印度北部，經過久德浦（Jodhpur）、德里、阿拉哈巴德（Allahabad）、加爾各答到現今的孟加拉首都達卡（Dhaka）。現在進到亞洲東南方，航線沿著緬甸、泰國、馬來西亞的海岸線繼續飛行，最後降落在新加坡。最後一段路線需搭乘澳洲帝國航空公司（Qantas Empire Airlines）的飛機。1920年成立的澳洲帝國航空公司，是由帝國航空公司跟澳洲航空公司合資，提供昆士蘭跟北領地間的航線。第一次從澳洲達爾文成功飛往新加坡，跟帝國航空公司的航線銜接上後，澳洲帝國航空公司的共同創辦人哈德森·菲

許（Hudson Fysh）寫下一段話：「我們長久以來環境的孤立與限制，在這一天打破了。」

時代的終結

1939年，新推出的蕭特帝國（Short Empire）飛船大幅縮短英國到澳洲的時間，甚至還能飛到更遠的地方。一個禮拜有三條航線，每段只要飛行十天，中間會停九站過夜。但這條航線營運的時間並不長。

同年，帝國航空被英國航空公司合併，成立英國海外航空公司（British Overseas Airways Corporation，BOAC）。後來戰爭爆發，長途的平民載客班機就此劃下句點。之前從來沒有像帝國航空東方線這樣的航線，之後也不會再有。

▷ 銀翼航線
帝國航空有些航線會用到飛船。飛船有很寬敞的座艙、餐廳，還有休息室。這張照片中，空服員在飛往亞力山卓跟雅典的「老人星號」（Canopus）上為乘客送來早餐。

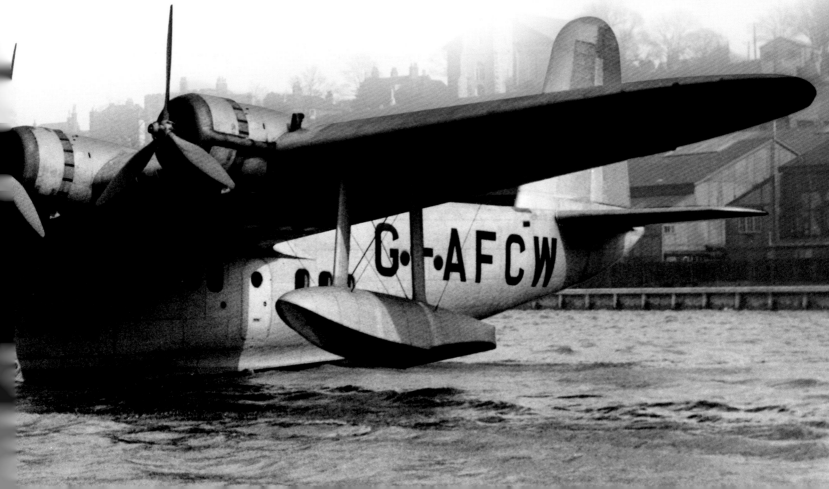

1920年發行的新墨西哥州火車之旅海報。

日光的秋天海報，日本，1930年
左右。

1930年發行的印度旅遊海報，印
有泰姬瑪哈陵。

法國1930年發行的海報，描繪在
希臘開車旅行。

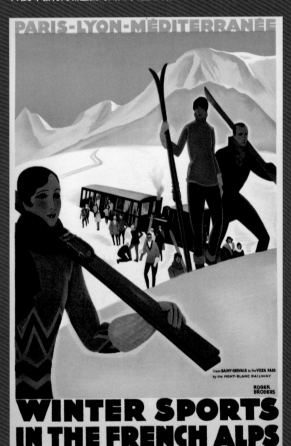

1929年羅傑・布羅德斯（Roger Broders）設計的法國裝
飾藝術滑雪海報。

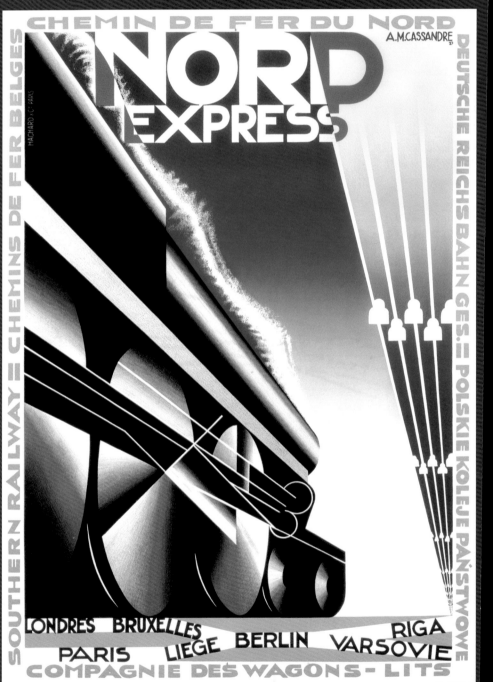

1927年卡桑德爾設計的北極特快車海報。

1935年喬凡尼·佩特隆
（Giovanni Patrone）為義大利
海運設計的宣傳南非海報。

1932年威廉·斯賓塞（William Spencer）設計的科西嘉
島度假村海報。

1936年威廉·譚·布魯克
（Willem Ten Broek）設計的荷
蘭美國航運海報。

1947年湯姆·艾卡斯利（Tom Eckersley）設計的英國海外航空
公司海報。

旅遊海報

旅遊的魅力是色彩繽紛宣傳海報的絕佳主題。

19 世紀末，彩色平版印刷技術改變了製圖
藝術，又趕上休閒旅遊的熱潮，於是人們
大量印刷色彩濃烈的巨幅海報。海報上會
有技巧地排版文字跟圖像，吸引路人展開
冒險之旅。不管是搭船、搭火車、開車還
是搭乘飛機的旅行都有。

　　海報會配合每個人的喜好跟針對不同
季節，宣傳旅遊跟異國節日。車站的告示
牌也鼓勵乘客可以搭火車，探索浩瀚無垠
的北美洲。景緻優美的滑雪度假村圖片，
也會讓滑雪運動愈來愈夯。對於喜歡晴朗
天氣的人來說，也有地中海的海邊飯店，
以及印度與非洲的異國風情可以選擇。這

些旅程就跟拜訪日本涼爽的秋天一樣迷人。
五彩繽紛的海報已經成為鐵道及航空業、
旅行社，還有觀光業者，最新的行銷手法。

　　藝術家也很快就發覺商業藝術的潛
力。1920 年代中期，卡桑德爾（A.M.
Cassandre）就用裝飾藝術（Art Deco）海報
在巴黎引領潮流。他的裝飾藝術海報的靈
感來自於工業革命。他用幾何圖形勾勒出
行進中的流線型火車以及鄰近的海岸線，
激起大眾的想像。他的風格後來影響了
1940 年代及 50 年代歐洲與美國的海報。

1956年發行的加拿大太平洋旅遊海報。

長征

1934 年，中國工農紅軍為了躲避敵人，展開了史詩級
的長征。長達一年的旅程為現代中國締造了開國神話。

1930 年代中期，中國的統治者是中國國民黨領導人蔣中正，但他面
臨了紅軍──中國共產黨的武裝軍隊──的威脅。紅軍以江西省東
南部為中心開始反叛，並將基地設在瑞金市。

　　1933 年 9 月，中國國民黨在瑞金市包圍了共產黨。歷經 11 個
月的圍剿後，被包圍的共產黨知道自己撐不了多久，於是計畫聲東
擊西來突圍。紅軍將領方志敏組成一個小隊突襲敵人，讓大多數紅
軍趁機逃出。大約有 8 萬 6000 名共產黨員用門板跟床板搭成臨時
的浮橋，越過了于都河。

　　接下來的一年裡，紅軍往西邊跟北邊長途跋涉，途中不時遭到
國民黨襲擊。他們經歷多次戰役，都以戰敗收場，例如湘江一役就
損失了 4 萬 5000 名紅軍──等於折損了過半的軍力。但這些敗仗之
間偶爾也會穿插鼓舞士氣的勝利。例如 1935 年 5 月，紅軍就在四川
省偏僻的瀘定縣成功拿下了大渡河上一座 18 世紀的橋。但他們之所
以能辦到這件事，純粹是因為有個分隊強行軍，在 24 小時內走完
了 121 公里的山路。其他地方的共產黨員只穿著輕薄的衣物跟草鞋，
走過四川冰冷的山區時都非常悽慘。

　　抵達陝西省後，當時的中國共產黨領導人毛澤東便宣布長征結
束。毛澤東說他的軍隊共走了 1 萬 2500 公里。從江西省出逃的黨
員總共有 8 萬 6000 名，到最後只剩幾千人存活下來，但他們光是
熬過這場艱難的旅程，就算是獲得了某種程度的勝利。此外，得知
他們的英雄情操後，又有成千上萬的中國年輕人加入紅軍。1949 年，
毛澤東上台，宣布成立中華人民共和國。

▷ **在四川翻山越嶺**
紅軍在一年的長征中據估只大概走了超過6400公里，途中遇到最大
的障礙是位於四川的高山，許多人因此傷亡。

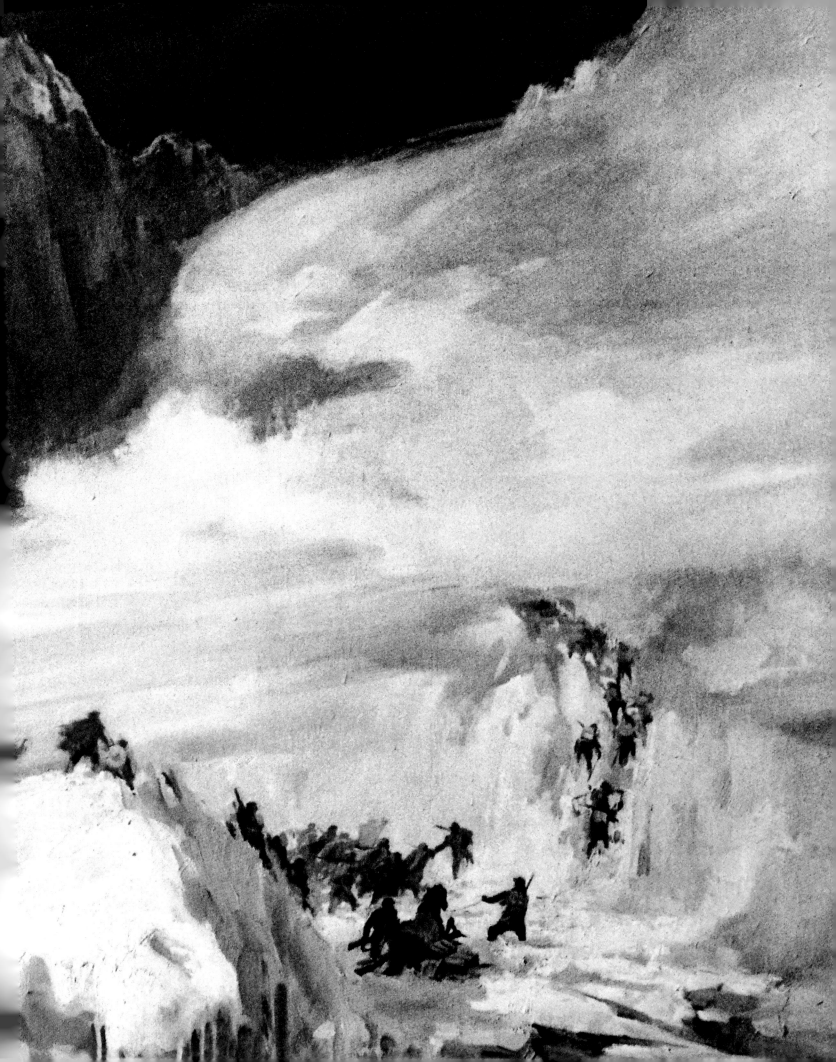

WINDRUSH

飛行時代，1939年至今

簡介

20 世紀初，想度假的有錢人有很多旅行方式可以選擇，造就出旅遊的黃金時代。他們可以搭乘最早的客機，豪華郵輪，也可以搭火車橫越大陸。但第二次世界大戰改變了這一切。等到戰爭爆發時，已有數以千計的猶太人跟少數民族為了逃離迫害而離開中歐，也有數百萬難民在世界各地顛沛流離，找尋新的安身之地。

戰爭結束後，勇敢的探險家又開始冒險，踏遍天涯海角。賈克・庫斯托（Jacques Cousteau）探測大海的深度，威福瑞・塞西格探索過阿拉伯沙漠無人居住的領域，艾德蒙・希拉里（Edmund Hillary）跟丹增・諾蓋（Tenzing Norgay）以及很多登山家都冒著生命危險，嘗試征服世界最高峰。

同時，隨著戰後經濟復甦的腳步加快，不一定要很有錢也能享受旅遊。戰後汽車產量大增，讓很多西方人有機會第一次擁有汽車，減少他們對大眾交通工具的依賴，也給了他們想去哪就去哪的自由。這在美國的意義又與眾不同，因為美國土地面積龐大，很適合公路旅行。鮑比・特魯普（Bobby Troup）在 1946 年發行的歌曲《66 號公路》就激起了大家對公路旅行的興趣。

噴射時代

1952 年，第一架噴射民航客機「彗星號」（the Comet）啟航，迎來飛航的新世代。噴射引擎的出現，幫助造出更大、更快的飛機，讓飛機的體積更輕才能夠飛得更高，也會因此壓低飛行成本。航空公司雖然需要一段時間才可以從乘客身上回本，但航空公司間激烈競爭，加上後來機票

旅遊作家，例如威福瑞・塞西格，描寫關異國生活的故事

車子變得便宜後，讓很多人有了在路上馳騁的自由，例如這些雪佛蘭汽車

1953年，艾德蒙・希拉里跟丹增・諾蓋登上聖母峰頂

「我想人類有朝一日會抵達火星，而我希望能在有生之年看到這件事發生。」

太空人巴茲・艾德林

大砍價，還出現了萊客航空（Laker Airways）跟西南航空（Southwest Airlines）的廉航，都壓低了票價。所以有史以來第一次，很多人都可以買得起機票出國度假。

離開地球

1957 年，史波尼克人造衛星（Sputnik）揭開了太空競賽的序幕。那是美國跟蘇聯兩大強國之間的競爭。太空競賽直到公元 1969 年才劃下句點。因為那年太空人尼爾・阿姆斯壯（Neil Armstrong）和巴茲・艾德林（Buzz Aldrin）成為第一群登上月球的人類。當時阿姆斯壯講了一句經典名言：這是「人類的一大步」。從那之後，國際間的太空機構攜手合作探索太空。到了 1994 年，俄羅斯跟美國共同合作和平號太空梭計畫（Shuttle-Mir programme），也因此建了國際太空站（International Space Station）。國際太空站在 2012 年完工，成員來自十個不同國家，還接待過 18 個地方的旅客。同時，從 1977 年開始的航海家計畫（Voyager programme）也常被譽為人類探險最偉大的壯舉。航海家計畫發射了兩顆探測衛星繞過行星，進到太陽系邊緣，並在那持續傳回大量數據。如今，乍看之下雖然已經沒有什麼地方可以探索，但我們身邊隨處都有探險家。這些探險家經常發現新地方，或是找到前所未知的驚人資訊。沒有人知道他們下一步要去哪，也沒有人可以預料到會發現什麼新訊息。

便宜的機票讓很多人都能出國度假

巴茲・艾德林（圖）和尼爾・阿姆斯壯於1969年7月20日登上月球

經過136場太空旅行後，國際太空站終於在2012年落成

大遷徙

縱觀古今，戰爭與征服都曾導致人類大遷徙。但 20 世紀的衝突所造成的強迫遷移，規模是前所未有的龐大。

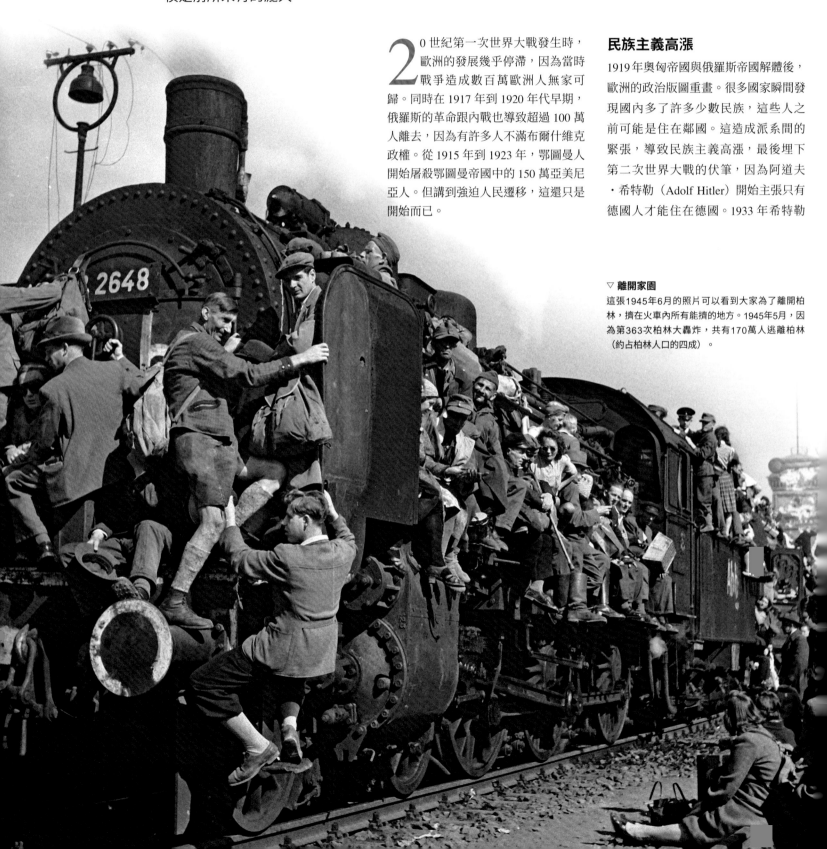

2 0 世紀第一次世界大戰發生時，歐洲的發展幾乎停滯，因為當時戰爭造成數百萬歐洲人無家可歸。同時在 1917 年到 1920 年代早期，俄羅斯的革命跟內戰也導致超過 100 萬人離去，因為有許多人不滿布爾什維克政權。從 1915 年到 1923 年，鄂圖曼人開始屠殺鄂圖曼帝國中的 150 萬亞美尼亞人。但講到強迫人民遷移，這還只是開始而已。

民族主義高漲

1919 年奧匈帝國與俄羅斯帝國解體後，歐洲的政治版圖重畫。很多國家瞬間發現國內多了許多少數民族，這些人之前可能是住在鄰國。這造成派系間的緊張，導致民族主義高漲，最後埋下第二次世界大戰的伏筆，因為阿道夫·希特勒（Adolf Hitler）開始主張只有德國人才能住在德國。1933 年希特勒

▽ **離開家園**
這張1945年6月的照片可以看到大家為了離開柏林，擠在火車內所有能擠的地方。1945年5月，因為第363次柏林大轟炸，共有170萬人逃離柏林（約占柏林人口的四成）。

◁ 難民營
從1945年到1957年，歐洲遍布超過700個難民營。這些難民營提供給無家可歸的人住處、食物、還有醫療設備，之後還幫助他們回國，或是在其他地方展開新生活。

背景故事
印巴分治

1947 年 8 月，統治印度長達百年的英屬印度宣布瓦解，印度正式獨立。結果印度因為宗教因素被劃分成兩個新國家，稱為印巴分治。此後印度教跟錫克教徒住在印度，穆斯林則住在巴基斯坦。印巴分治導致了史上規模最大也最血腥的遷徙之一，人數多達 1500 萬人。穆斯林得長途跋涉從印度走到巴基斯塔，數百萬名印度教跟錫克教徒也要從巴基斯塔遷移到印度，後來演變成多次大規模的慘烈教派暴動。據估計有 100 多萬人遭到屠殺，而且兩國都引爆了難民危機。

聖雄甘地（Mahatma Gandhi）1947年在德里舊堡（Purana Qila）探視穆斯林難民。

的國家社會主義德國工人黨（National Socialist German Workers' Party） 在德國掌權後，開始鎖定並大規模迫害猶太人，導致好幾十萬猶太人逃離中歐，躲到其他安全的地方。他們當中很多人逃到了美國。在 1929 年到 1939 年間，還有大約 25 萬人前往巴勒斯坦避難。有大約 1 萬名小於 17 歲的小孩成功獲救，逃離德國及德屬領地。他們因為當時的難民兒童運動，所以被安置在英國。

戰爭的遺物

1939 年第二次世界大戰爆發後，北歐各國的猶太人因為怕被德國人占領而逃離北歐。德國人在 1939 年入侵波蘭後，開始「清洗」部分波蘭土生土長的當地人。他們將 250 萬名波蘭人驅逐出境，將 130 萬名德國人安置進來，還殺了大約 540 萬名波蘭裔猶太人。蘇聯在 1941 年併吞波羅的海三小國後，也同樣將好幾萬名愛沙尼亞人、拉脫維亞人還有立陶宛人驅逐到西伯利亞。

然而，歐洲史上最大規模的遷徙卻是發生在 1945 年戰爭結束之後。第二次世界大戰期間流離失所的人，估計有1100萬到2000萬之多。其中有戰俘、被納粹黨帶到德國當戰時勞工的工人、

△ 食物包
紅十字會的食物包是戰俘的救命之物。當時有多達2000萬份包裹從英國送出，裡面裝有醫藥用品跟簡單的食物。

集中營的倖存者，還有單純因為家國遭到破壞而逃離的人。而這些人全部都必須被送回家園，或是安置在其他地方。

遣送回國

當時同盟國也開始煽動他們自己的種族清洗。1945 年 7 月的波次坦會議中，英國、美國跟俄羅斯領導人同意，仍然住在斯洛伐克、波蘭和匈牙利的德國人都應該要被遣送回德國。結果在接下來五年間，有超過 1100 萬人被趕出家園，強行送回德國。

難民的人權

國際間對難民危機做出回應，於 1948 年通過《世界人權宣言》（the Universal Declaration of Human Rights）。這份宣言保證人人有權「到其他國家尋求和享有庇護，以免於迫害」。

1951 年通過的《日內瓦公約》明確定義了難民的權利。公約明確禁止將難民強迫遣返他們想逃離的國家。公約起草的時候，正好有很多東歐國家的公民被納入新成立的蘇聯。而雖然 1948 年建國的以色列為逃離中歐跟東歐的猶太人提供了一個安全的地方，但在以色列的建國之戰期間，又有大約 70 萬名巴勒斯坦人成為難民。

▽ 斷垣殘壁
1946年，德國被轟炸的城市全是瓦礫堆。當時戰俘、前納粹成員跟當地的女志工都幫忙收拾。女志工只要幫忙，就能拿到額外的食物券。

抵達英國
《每日先驅報》拍下船接近碼頭時，一群人揮手的畫面。這艘船從牙買加京斯敦出發，載著490位男乘客和兩位女乘客。

疾風世代

1948 年，從牙買加出發的「帝國疾風號」（Empire Windrush）抵達倫敦，為戰後移民潮揭開序幕，從此改變了英國社會。

1948 年 6 月 22 日的早晨，從牙買加京斯敦（Kingston）出發的前戰船「帝國疾風號」抵達了倫敦附近艾色克斯郡（Essex）的提伯利碼頭。船上載著英王陛下政府（His Majesty's Government）邀請的 492 位移民。二戰結束時，英國政府發現如果要復甦英國經濟，就必須注入大量的移民勞力，因此他們通過了《1981 年英國國籍法令》（British Nationality Act 1948），許可英聯邦（英國殖民地）的公民移民到英國。「帝國疾風號」載著第一波移民潮的移民。他們受邀到一些機構負責很重要的工作，例如國民保健署。他們抵達之後，有 236 名移民暫時被安置在克拉珀姆公地（Clapham Common）一處很深的防空洞。其他人很多都曾在二戰期間為英國軍隊效力，他們事前就已經安排好自己的住宿。

但不是每個人都認為運送牙買加人到英國可以解決國家問題。英國首相克萊門·艾德禮（Clement Attlee）不得不向國會議員保證「如果把牙買加人移民英國看得太嚴肅，就大錯特錯了。」他認為移民人數會有個限度，因為並不是每個加勒比海的人都能夠負擔 28 英鎊又 10 先令的船費坐船到英國。但事實上，在接下來的 14 年間，就有大約 9 萬 8000 名西印度群島的人移居到大英帝國。

除了加勒比海地區的人一樣，英聯邦也有很多工人跟他們家人在二戰後移民到英國。其中最多來自印度跟巴基斯坦。1950 年代有好幾十萬的人前往英國。他們不是來做短期工作，而是想永久住在英國。從那之後，移民人潮就從不間斷。現在的種族及文化多樣性，絕對是 1945 年始料未及的結果。

「倫敦這個可愛的城市，是我的家。」
知名的千里達卡利普索民歌手基奇納爵士（Lord Kitchener），他曾是「帝國疾風號」的乘客

「康提基號」之旅

挪威人類學家索爾・海爾達（Thor Heyerdahl）竭盡全力想要證明他的移民理論。他最有名的紀錄就是搭乘自己做的竹筏，一路從南美洲航行到玻里尼西亞。

△ **索爾・海爾達**
在這張1947年的照片中，人類學家海爾達正爬上「康提基號」的船桅。他身後船帆上的印加太陽神巨幅圖像，是由他們的團員艾瑞克・赫賽爾博格（Erik Hesselberg）所畫。

索爾・海爾達還是學生時，就對南太平洋文明很有興趣。他曾在 1937 年去過法屬玻里尼西亞馬基斯群島（Marquesas Islands）中的法圖伊瓦島（Fatu Hiva）。他在那裡待了一年半，開始深信島上最初的居民是南美洲人，而不像大家所認為那樣是從西邊移民過來的亞洲人。他認為，神話中的玻里尼西亞領導者提基（Tiki）的巨大石像跟前印加文明留下的一塊巨石長得很像，絕對不是巧合。所以他推斷最初波利尼西亞居民是搭乘竹筏穿越太平洋，比哥倫布跨越大西洋早了 900 年。

海爾達將他的理論發表給一群美國學術界的權威聽，但他們都抱持懷疑的態度。其中一個還嗆海爾達說：「好啊，那我們就看看你自己搭乘竹筏，從祕魯到南太平洋能划多遠。」結果海爾達真的這麼做了。他只用前哥倫比亞人可以取得的材料跟當時的技術，建造了一艘竹筏，沒有用到任何釘子、角釘跟鐵絲。他按照西班牙征服者畫的圖案，用波薩輕木製成底座，紅樹林木搭成船

桅，竹子編成船艙，還用巨型芭蕉葉搭成屋頂。

出發釣魚

1947 年 4 月 28 日，海爾達跟他的五名隊員，加上一隻鸚鵡，從祕魯的卡瑤（Callao）啟航。他們以印加太陽神為名，將竹筏命名為「康提基號」（Kon-Tiki）。探險隊中有個位挪威人和一個瑞典人，沒有一個人是水手——海爾達甚至連游泳都不會。除了一些現代設備，例如收音機、手錶、驅鯊劑，還有一個六分儀，其他古代水手沒有的東西他們都沒帶。

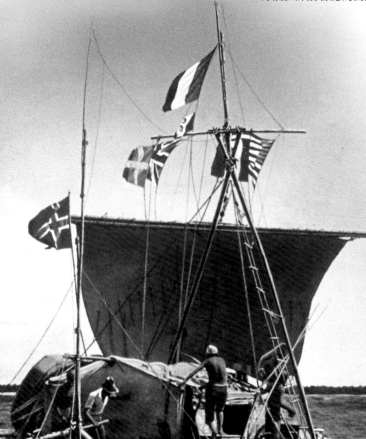

▷ **波薩輕木竹筏**
海爾達的團隊在只有3.7平方公尺的「康提基號」竹筏上度過了15週。這艘竹筏是用九根波薩輕木組成，上面有一層竹子做的甲板。還有一個竹子製成的船艙提供一些遮蔽處。

◁ **唯一的喪命者**
遠征隊中除了海爾達，還有五個船員跟一隻會講西班牙語的綠色鸚鵡，名叫蘿莉塔（Lorita）。但不幸的是，牠在旅途中落海，被海水沖走了。

海爾達順著東風跟太平洋東南部的洪堡德海流，讓竹筏照著正確的方向漂流。

有很多評論者認為簡陋的「康提基

△ **「康提基號」之旅**
「康提基號」從祕魯的卡瑤出發，西行穿越太平洋。在抵達法屬玻里尼西亞前，他們總共航行了101天，划了6980公里。

附近島上的居民所救，之後又被一艘前往大溪地的法國雙桅帆船接走。

　　海爾達的遠征證明了南美洲人的確可以搭乘輕木竹筏，移動到南平洋的島上。後來，DNA 檢驗證明了波利尼西亞人確實是亞洲人的後代。但這次遠征讓海爾達聞名遐邇，甚至還有一波用「提基」給酒吧、汽車旅館跟雞尾酒命名的熱潮。1961 年英國影子樂團（The Shadows）還因此發行了一首流行歌曲。

號」一到兩個禮拜就會解體，但結果事實證明它可以安全航行。手工編織的繩子捆著的木材會因為海水浸泡而膨脹。海水灌進去後會讓木材變軟，船隻會變得更加堅固而不是受損。海爾達在他的航海日誌中寫道，這是「一艘適合航海的神奇竹筏」。

　　根據海爾達的記錄，海象不好時，船員的背有時候還會浸在海水裡。所以他們要緊緊抓住竹筏以免被海水沖走。為了補充椰子、地瓜、水果以外的糧食，他們會抓很多魚，尤其是飛魚、黃鰭鮪魚跟鰹魚。他們也會為了好玩，把

△ **釣鯊魚**
「康提基號」划過太平洋時遇到很多鯊魚，探險隊員甚至還抓到幾隻。在這張照片中，海爾達正抓著一隻鯊魚的尾巴。

魚吊在船外讓經常出沒的鯊魚咬。

抵達法屬玻里尼西亞

在海上漂流 101 天後，「康提基號」碰到珊瑚礁，擱淺在拉羅亞環礁（Raroia Atoll）一個無人居住的小島上。竹筏最後終於抵達玻里尼西亞，總共航行了大約 6980 公里。他們受困了幾天後被

「邊界？我從沒看過這種東西。但我聽說它們存在某些人的心中。」
索爾・海爾達

威福瑞・塞西格

塞西格可以說是最後一位偉大的探險家。他是一位英國人，但他反對現代
生活，支持非洲跟阿拉伯沙漠部落的生活方式。

威福瑞・塞西格出生在阿比西尼亞帝國（Imperial Abyssinia，今衣索比亞）的阿迪斯阿貝巴（Addis Ababa）。他的父親是英國殖民地的總督。後來他被送往英國讀書，但是他在那裡過得很不開心。他在大學第一年的暑假時，搭著一艘船前往伊斯坦堡。第二年的暑假搭乘一艘拖網漁船前往冰島。

蘇丹、敘利亞與空降特勤隊

塞西格一把握到機會，就馬上回到了非洲。他在 23 歲時決定要去探索阿比西尼亞的偏遠地區。兩年後，他在蘇丹擔任地區的助理局長。其中一項工作就是要去射殺攻擊農夫的獅子。他在蘇丹的達夫工作，也在那裡學會怎麼騎駱駝。他在蘇丹時，第一次體會到真正的沙漠生活：「我因為沙漠的空間感、寂靜感，還有清爽潔淨的沙子而興奮不已。我覺得我跟過去和平共處，就跟好幾

世紀以來穿越沙漠的人一樣旅行著。」二戰期間，塞西格跟英國軍隊並肩作戰，在阿比西尼亞抵抗義大利軍隊的入侵。他身為北非的空降特勤隊（Special Air Service，SAS），還曾在敘利亞對抗法蘭西政權。

阿拉伯沙地

塞西格戰後開始跟阿拉伯聯合的酋長國共事。1946 年，他表面上是在找蝗蟲的繁殖地，實際上環繞了魯卜哈利沙漠 2414 公里。魯卜哈利沙漠又稱為四分之一的空漠，是個無人居住的知名沙漠。雖然他不是跨越魯卜哈利沙漠的第一人，但他是第一個徹底探索整個沙漠的人，也是第一個拜訪利瓦綠洲跟烏姆塞米姆鹽沼流沙的外地人。兩年後塞西格又踏上了第二次遠征，這次他走到沙漠的更深處。旅行期間他曾被沙烏地阿拉伯當局逮捕，還陷入部落間的戰爭。這些旅程代表著最後

也可能是最偉大的阿拉伯遠征之旅。塞西格後來說他對這些旅程感到很慚愧。因為跟貝都因旅伴的忍受力跟慷慨相比，他幾乎都沒有達到標準。

1950 年，塞西格在伊拉克南部的阿拉伯沼澤地蓋了一個新基地，他在那裡住了八年。每年夏天他都會長途跋涉，去到帕羅帕米蘇山脈（Hindu Kush）、喀喇崑崙山脈（Karakoram），或是摩洛哥的山裡。1959 年到 1960 年，塞西格騎著駱駝展開兩趟旅程，去到肯亞北部的圖爾卡納湖（Lake Turkana）。他之後 35 年大部分的時間都旅居肯亞。

但隨著他的身體狀況惡

化，塞格西在 1990 年代中期不得不回到英國度過晚年。但是他的心還是跟部落的人同在，那些人陪他走過大部分的人生。他很討厭現代科技，而且還認為車子跟飛機是「萬惡之物」。塞西格在他 1987 年出版的自傳《我選擇的生活》（The Life of My Choice）中，表達了他對西方文明的想法。他認為西方文明是腐敗的力量，已經奪走了世界上豐富的多元文化。

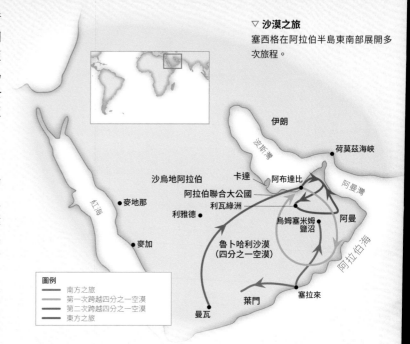

▽ 沙漠之旅
塞西格在阿拉伯半島東南部展開多次旅程。

伊朗
荷莫茲海峽
沙烏地阿拉伯
卡達
阿布達比
阿拉伯聯合大公國
利瓦綠洲
阿曼灣
麥地那
利雅德
烏姆塞米姆鹽沼
阿曼
麥加
魯卜哈利沙漠（四分之一空漠）
阿拉伯海
葉門
塞拉來
曼瓦

圖例
南方之旅
第一次跨越四分之一空漠
第二次跨越四分之一空漠
東方之旅

◁ 穿越四分之一空漠
有樣現代發明也獲得塞西格的認可，那就是相機。這張照片可以看到他在四分之一空漠中穿越阿瓦里克沙丘。

▷ 後無來者
塞西格的這張照片攝於1948年3月的阿布達比。當時這位英國探險家正二度挑戰橫跨四分之一空漠。他身上是典型的阿拉伯服裝，穿著阿拉伯長袍、戴著頭巾。

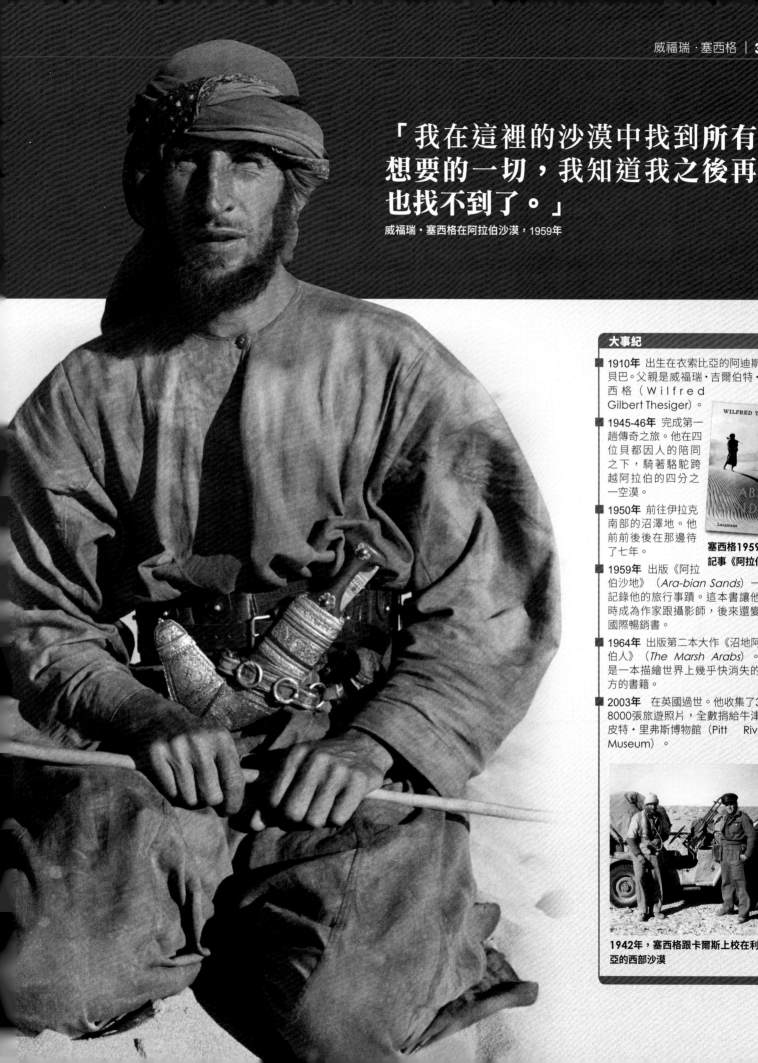

「我在這裡的沙漠中找到所有想要的一切，我知道我之後再也找不到了。」
威福瑞‧塞西格在阿拉伯沙漠，1959年

大事紀

■ **1910年** 出生在衣索比亞的阿迪斯阿貝巴。父親是威福瑞‧吉爾伯特‧塞西格（Wilfred Gilbert Thesiger）。

■ **1945-46年** 完成第一趟傳奇之旅。他在四位貝都因人的陪同之下，騎著駱駝跨越阿拉伯的四分之一空漠。

塞西格1959年的旅遊記事《**阿拉伯沙地**》

■ **1950年** 前往伊拉克南部的沼澤地。他前前後後在那邊待了七年。

■ **1959年** 出版《阿拉伯沙地》（*Ara-bian Sands*）一書記錄他的旅行事蹟。這本書讓他同時成為作家跟攝影師，後來還變成國際暢銷書。

■ **1964年** 出版第二本大作《沼地阿拉伯人》（*The Marsh Arabs*）。也是一本描繪世界上幾乎快消失的地方的書籍。

■ **2003年** 在英國過世。他收集了3萬8000張旅遊照片，全數捐給牛津的皮特‧里弗斯博物館（Pitt Rivers Museum）。

1942年，塞西格跟卡爾斯上校在利比亞的西部沙漠

噴射機時代

如果說時間就是金錢，那噴射機就等於讓世界變得更富裕。噴射機大幅
減少飛行時間，為新一代的空中旅人砍掉很多成本。

1952 年 5 月 2 日，第一架噴射客機正式啟航。英國海外公司的「哈維蘭彗星型」（de Havilland Comet）噴射客機從倫敦出發，飛往南非的約翰尼斯堡。「哈維蘭彗星型」噴射客機配有四顆引擎，可以載 36 名乘客，飛行時速達到 720 公里。這架飛機是個非常創新的發明，比螺旋槳飛機飛得更高更遠，提供給乘客更安靜也更順暢的旅程。這在當時簡直就是重大革新。泛美航空（Pan American Airways）的創始人胡安・特里普（Juan Trippe）曾說，自從林白飛越大西洋後，航空史上最重要的發展就是噴射機。但營運了 18 個月後，這架飛機的設計缺陷導致金屬疲乏，最後導致三起嚴重的空難。雖來這些失誤後來修正了，但是「哈維蘭彗星型」噴射客機的聲譽也已經受損。

「哈維蘭彗星型」噴射客機推出的六年後，飛機史上才迎來真正的噴

▷ **圖片的吸引力**
航空公司會用現代的圖片跟品牌拉攏顧客。這張1960年代的海報可以看到邁阿密閃耀的太陽跟很酷的現代建築。只要飛一段旅程很快就可以到達。

射時代。就跟當時亨利・福特的福特 T 型車帶動全民開車熱潮一樣，「波音 707」也讓大家能夠搭乘噴射機旅行。「波音 707」的飛行速度大概只有「哈維蘭彗星型」噴射客機的一半，但卻可以載五倍的乘客。這比之前的任何飛機經濟效益都還要高。1958 年 10 月，泛美航空的第一架「波音 707」客機從紐約首飛到巴黎。特里普也表示，到歐洲旅遊是每個美國人與生俱來的權利。

波音 707

「波音 707」的機身光滑，採用後掠翼設計，推出之時大家已經愛上飛行旅遊。同年，法蘭克・辛納屈（Frank Sinatra）發行專輯《和我一起飛》（Come Fly with Me）。專輯封面可以看到他將大拇指指向跑道上環球航空（TWA）的飛機。前美國總統德懷特・艾森豪（Dwight Eisenhower）就曾預定三架「波音 707」，當作最早的空軍一號。

因為「波音 707」大受歡迎，還有它帶來的飛行新世代，帶動了飛航的基礎建設跟設計的發展，從航廈到空服員的制服都有影響。噴射時代的熱潮在埃

▽ **未來就是現在**
埃羅・沙里寧設計的創新翅膀狀環球航空航廈，在1962年紐約愛德懷德機場正式啟用。這是在噴射旅行的幫助下，促進科技與設計進步的象徵。

「只要一瞬間的俯衝，我們就能縮短世界的距離。」

泛亞航空創始人胡安・特里普引進噴射機時所說

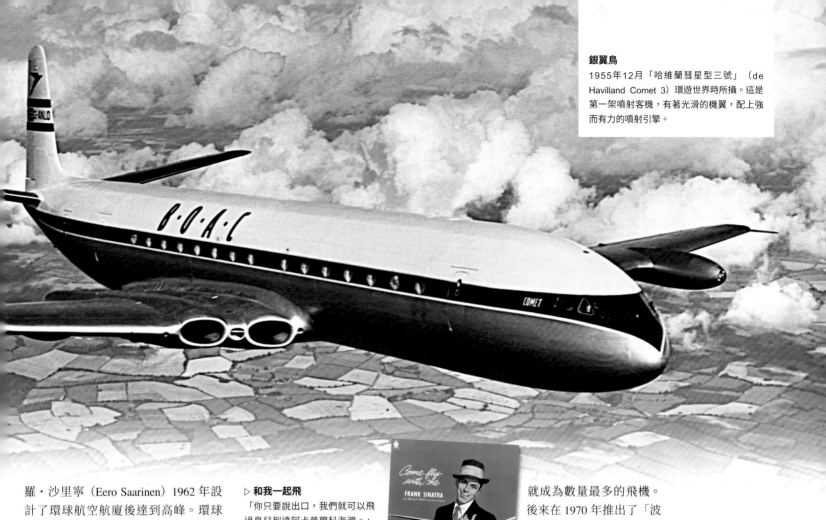

銀翼鳥
1955年12月「哈維蘭彗星型三號」（de Havilland Comet 3）環遊世界時所攝。這是第一架噴射客機，有著光滑的機翼，配上強而有力的噴射引擎。

羅・沙里寧（Eero Saarinen）1962年設計了環球航空航廈後達到高峰。環球航空航廈就是現今紐約甘迺迪國際機場的前身。布蘭尼夫國際航空（Braniff Airways）雇用了瑪莉・威爾斯（Mary Wells）擔任廣告主管。威爾斯將布羅尼國際航空譽為「平凡飛機的終結者」，還引進了由艾米里歐・璞琪（Emilio Pucci）設計的新潮空服員制服。

1930年代開始出現機上熱食，

▷ **和我一起飛**
「你只要說出口，我們就可以飛過鳥兒到達阿卡普爾科海灣。」這是法蘭克・辛納屈1958年的歌《和我一起飛》。這首歌邀請了百萬人一起飛到空中。

1968年賣得最好的書是阿瑟・黑利（Arthur Hailey）的《機場》（*Airport*）。這本書蟬聯30週《紐約時報》暢銷書排行榜的第一名。

航空公司逐漸成熟

飛行是種冒險，而且愈來愈多人可以享受飛行。世界最早的「觀光」費用在1950年代出現，後來更是形成一種「經濟」，而到了1959年，比起搭船，反而有更多人選擇搭飛機跨越大西洋。航空公司也很快就抓住搭乘噴射機出差的商機。1965年，美國航空的乘客人數一年達到1億，是1958年的兩倍。1968年出現了下一個轉捩點，因為當年推出了「波音737」，它很快

就成為數量最多的飛機。後來在1970年推出了「波音747」，又稱為「巨無霸」（Jumbo Jet）。巨無霸龐大的體積跟飛航效率，讓機票價格下降不少。到了20世紀末，不管什麼時間都有大約1250架「波音747」在空中飛來飛去，這意味著大概每隔五秒，就有一架「波音747」在世界的某一個地方降落或起飛。到了今天，已經沒有人在用「噴射客機」一詞。噴射科技大幅取代了舊式螺旋槳飛機，所以現在大家就直接把新飛機簡稱為客機。

▷ **速食**
飛機餐車上事先準備好的飛機餐是在1960年代開始普及。這是噴射時代眾多發明中的其中一項發明。

◁ **環球航空空服員**
空中的空服員成為海報女郎，宣傳飛行魅力。她們因為外貌出眾、儀態迷人而被選中，之後更是穿上時尚的制服。

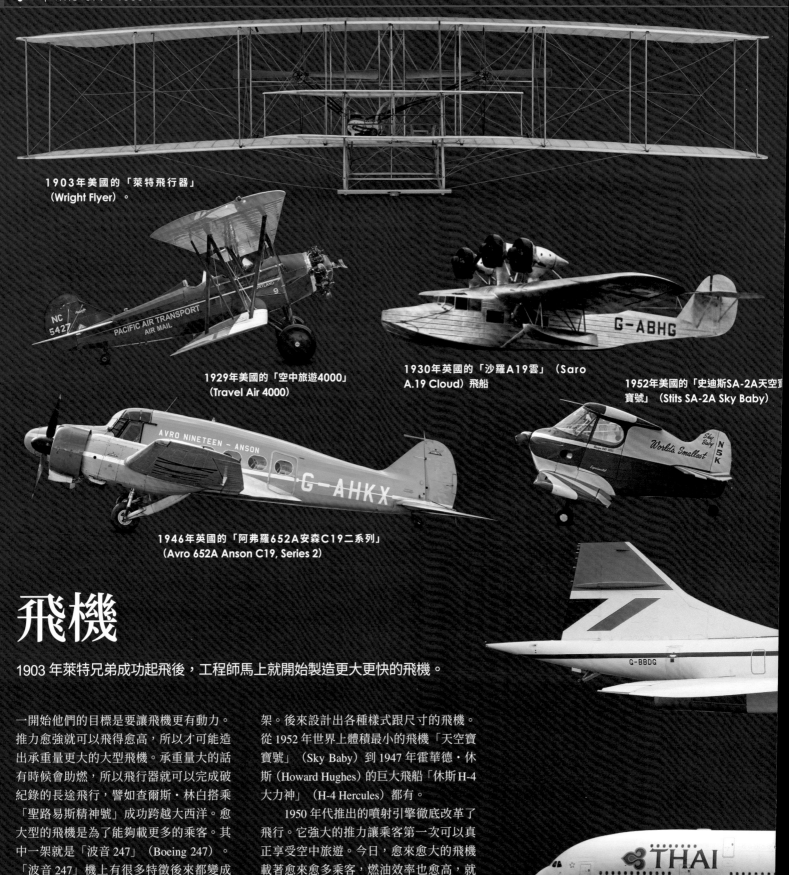

1903年美國的「萊特飛行器」
（Wright Flyer）。

1929年美國的「空中旅遊4000」
（Travel Air 4000）

1930年英國的「沙羅A19雲」（Saro
A.19 Cloud）飛船

1952年美國的「史迪斯SA-2A天空寶
寶號」（Stits SA-2A Sky Baby）

1946年英國的「阿弗羅652A安森C19二系列」
（Avro 652A Anson C19, Series 2）

飛機

1903 年萊特兄弟成功起飛後，工程師馬上就開始製造更大更快的飛機。

一開始他們的目標是要讓飛機更有動力。推力愈強就可以飛得愈高，所以才可能造出承重量更大的大型飛機。承重量大的話有時候會助燃，所以飛行器就可以完成破紀錄的長途飛行，譬如查爾斯・林白搭乘「聖路易斯精神號」成功跨越大西洋。愈大型的飛機是為了能夠載更多的乘客。其中一架就是「波音247」（Boeing 247）。「波音247」機上有很多特徵後來都變成飛機的基本配備，譬如全金屬的飛機結構、裝有懸臂支架的機翼，以及可伸縮的起落

架。後來設計出各種樣式跟尺寸的飛機。從 1952 年世界上體積最小的飛機「天空寶寶號」（Sky Baby）到 1947 年霍華德・休斯（Howard Hughes）的巨大飛船「休斯H-4大力神」（H-4 Hercules）都有。

1950 年代推出的噴射引擎徹底改革了飛行。它強大的推力讓乘客第一次可以真正享受空中旅遊。今日，愈來愈大的飛機載著愈來愈多乘客，燃油效率也愈高，就像「空中巴士 A38」（Airbus A38）。

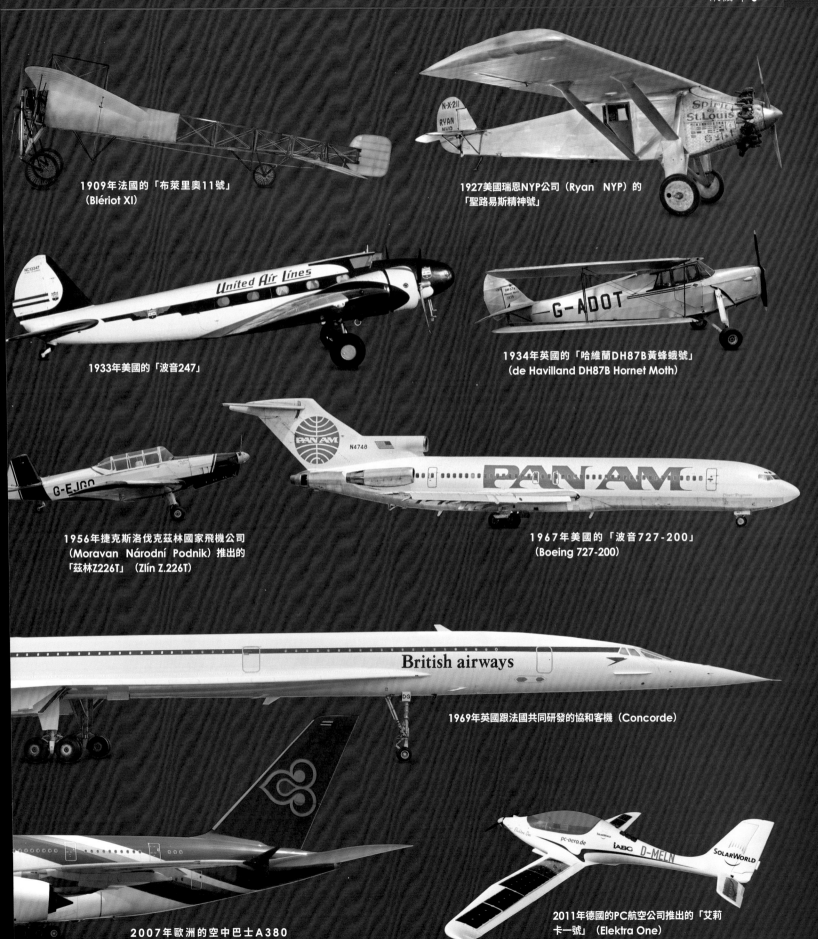

1909年法國的「布萊里奧11號」
（Blériot XI）

1927美國瑞恩NYP公司（Ryan NYP）的
「聖路易斯精神號」

1933年美國的「波音247」

1934年英國的「哈維蘭DH87B黃蜂蛾號」
（de Havilland DH87B Hornet Moth）

1956年捷克斯洛伐克茲林國家飛機公司
（Moravan Národní Podnik）推出的
「茲林Z226T」（Zlín Z.226T）

1967年美國的「波音727-200」
（Boeing 727-200）

1969年英國跟法國共同研發的協和客機（Concorde）

2011年德國的PC航空公司推出的「艾莉
卡一號」（Elektra One）

2007年歐洲的空中巴士A380
（Airbus A380）

世界屋脊

1953 年 5 月，艾德蒙・希拉里跟丹增・諾蓋成為世界最早登上聖母峰的人。他們的成就只是對之前失敗的人盡可能地表達感謝。

1856 年，印度的大三角地理調查正式確定，喜馬拉雅山上一座沒沒無聞的山峰（十五號峰）是世界最高峰。它不久後就改名為聖母峰，但直到 65 年後才有人開始攀登，因為那時西藏這個神祕國度才開放外國人進入。

1921 年，英國展開一趟遠征，往北偵查聖母峰。一年後，他們又回來挑戰登頂，想要爬到最高紀錄海拔 8326 公尺。隨後在 1924 年又展開另一場冒險。這趟旅程一開始就失敗了。但兩名英國登山家喬治・馬洛里（George Mallory）跟安德魯・歐文（Andrew Irvine）在失敗後再度挑戰登頂。他們最後的身影消失在山脈不斷繚繞的雲層中。沒有人知道他們到底有沒有成功登頂。1999 年，馬洛里結冰的遺體在 75 年後才被發現，但歐文的遺體至今仍未尋獲。

這就是聖母峰的可怕之處。聖母峰海拔高達 8848 公尺，山頂蘊藏致命的危機。在那高海拔的山峰，空氣中只有海平面三分之一的氧氣，所以在腦部缺氧的情況下，更有可能引發致命的高原腦水腫。這種情況下，身體有許多次要功能會停擺，所以就無法消化跟睡覺。山頂的溫度為攝氏零下 36 度，很容易長凍瘡與失溫，也經常會有雪崩、冰隙跟暴風雪。

但儘管如此，馬洛里曾解釋他想要爬上山峰的理由，他說：「我們從這趟冒險中得到的就只有純粹的快樂。畢竟快樂是人生的終點。我們活著不是為了吃，也不是為了賺錢。我們吃跟賺錢都是為了要活下去。」

南進路線

第二次世界大戰前，共有七次嘗試爬上聖母峰的探險，直到戰爭爆發後才中斷。這些探險都由英國人發起。他們很會利用自己在印度跟西藏的權力跟地位，沒有給其他國家機會來爬聖母峰。1950 年在中國入侵西藏以後，進到聖母峰的入口關閉了。但當時長達百年禁止外國人進入的尼泊爾，已經宣布開放。1950 年，從南方展開了一趟探索之旅。當時走的路線變成現在進到聖母峰的主要路線。1952 年，瑞士遠征隊沿著這條路線創下新的紀錄，到達新高度 8595 公尺。後來在下一年，英國展開第九次遠征前往尼泊爾。第一隊登山的人沒有成功登頂。但他們存放了備用氧氣給第二組人馬，也就是紐西蘭養蜂人艾德蒙・希拉里跟尼泊爾雪巴人丹增

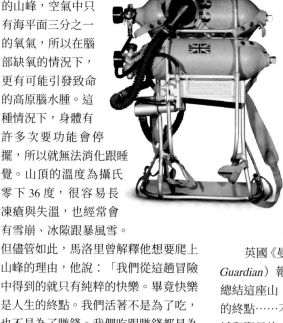

◁ **希拉里的氧氣補給**
1953年的遠征隊帶著輔助的氧氣筒，幫助他們在稀薄的空氣下呼吸。從前認為從生物學上來說，人類不可能在山頂存活，但後來證明這項理論並不正確。

・諾蓋。1953 年 5 月 29 日當地時間早上 11 點半，他們成為第一批登頂的人。他們在山頂拍照，還在雪中埋了一些糖果跟一個十字架，之後他們就開始下山。英國《曼徹斯特衛報》（*Manchester Guardian*）報導了這項成就。用一句話總結這座山「從本質上來講這就是最後的終點……不知道以後還會不會有想嘗試爬聖母峰。」這次成功經驗當然沒有畫下句點，而是在登山史上翻開嶄新的一頁。後來每年都有好幾百位登山家挑戰攀登聖母峰。

▽ **攀爬聖母峰**
這張照片攝於1953年。照片中可以看到一位雪巴人用繩子引導另一個人走獨木橋，跨越西冰斗（Western Cwm）的冰隙。兩個人都穿著鑲著金屬釘子的釘鞋。

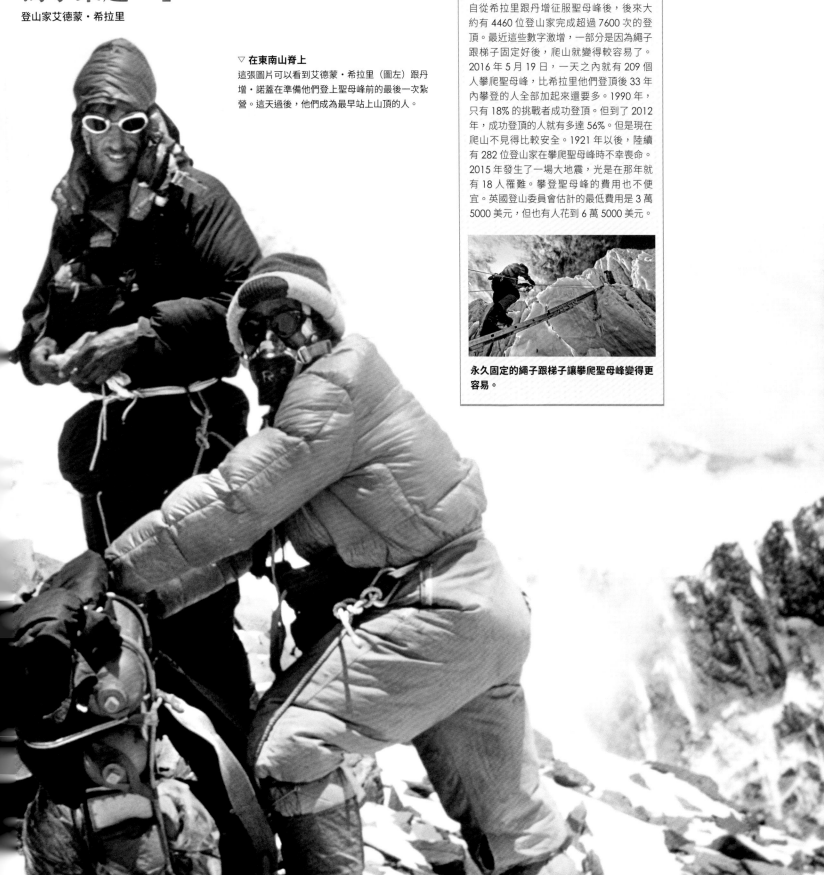

「爬山沒有任何科學理由。純粹是為了樂趣。」

登山家艾德蒙・希拉里

▽ 在東南山脊上
這張圖片可以看到艾德蒙・希拉里（圖左）跟丹增・諾蓋在準備他們登上聖母峰前的最後一次紮營。這天過後，他們成為最早站上山頂的人。

背景故事
今日爬聖母峰

自從希拉里跟丹增征服聖母峰後，後來大約有 4460 位登山家完成超過 7600 次的登頂。最近這些數字激增，一部分是因為繩子跟梯子固定好後，爬山就變得較容易了。2016 年 5 月 19 日，一天之內就有 209 個人攀爬聖母峰，比希拉里他們登頂後 33 年內攀登的人全部加起來還要多。1990 年，只有 18% 的挑戰者成功登頂。但到了 2012 年，成功登頂的人就有多達 56%。但是現在爬山不見得比較安全。1921 年以後，陸續有 282 位登山家在攀爬聖母峰時不幸喪命。2015 年發生了一場大地震，光是在那年就有 18 人罹難。攀登聖母峰的費用也不便宜。英國登山委員會估計的最低費用是 3 萬 5000 美元，但也有人花到 6 萬 5000 美元。

永久固定的繩子跟梯子讓攀爬聖母峰變得更容易。

公路旅行

第二次世界大戰後汽車大量量產後，讓更多家庭有機會在假日開車上路。
在美國，公路旅行等同於自由與浪漫。

偉大的美國公路旅行在 1903 年誕生。當時曾擔任醫生的霍雷肖‧尼爾森‧傑克遜（Horatio Nelson Jackson）跟機械工程師謝華爾‧克羅克爾（Sewall Crocker），他們帶著一隻狗「老兄」（Bud），開著一輛紅色溫頓房車展開跨越美國之旅。那個時候，整個美國不到 240 公里的路有鋪好路。有個人跟傑克遜打賭 50 美元，賭他從舊金山開到紐約至少要花 90 天才會到達。結果事實證明，7242 公里的旅程總共花了 63 天就完成了。傑克遜贏了賭注，可是整趟旅程包括車子的價錢，總共花了他 8000 美元。

16 年後，美國總統德懷特‧大衛‧艾森豪帶領軍方車隊，從華盛頓特區開到舊金山，平均時速只維持在 8 公里。艾森豪身為總統，改善公路成為要務。他所做的事就是在 1956 年通過《聯邦補助高速公路法》（Federal Aid Highway Act of 1956），還造出了州際公路系統（Interstate Highway System）。

到了 1950 年代，有六分之一的美國人不管是直接或是間接，都在汽車產業工作。當時美國世界上最大的汽車製造商，同時美國也是汽車銷量最好的地方。1950 年代初期，美國已經有 2500萬輛登記的汽車在路上跑。結果到了 1958 年，數量超過一倍到達 6700 萬。這有一部分是因為那時候的汽車是最有史以來馬力最高，也是最時髦的款式。譬如 1957 推出的美國經典款雪佛蘭汽車就可以作為代表。但最重要的是，新建好的多線道公路，讓美國有車的人可以上路開往朝天大道。只要有駕照跟護照，有車的人幾乎可以開到他們想到的每個地方。

駕駛與得來速

開車去玩不是只有美國人才可以享受。輪胎製造商安德烈‧米其林（André Michelin）跟他的弟弟愛德華‧米其林（André Michelin）從 1900 年開始，發行了一個指南給法國的駕駛參考。截至 1950 年，英國汽車協會（Automobile Association）也累積了 100 萬名會員。當美國開始發展公路系統，歐洲國家英國跟德國也開始出現高速

Chevy puts the purr in performance!

△ 有車階級
二戰後，美國製造業重新開始做零售商品。大部分有工作的人很快就能夠買得起車。

▷ 休息片刻
汽車文化衍生出得來速餐廳，例如這間加州的海鮮餐廳就為了吸引匆匆經過的旅人而設計了得來速服務。

▽ 路邊手稿
長途的公路旅行是典型的美國旅行方式。沒有書可以比傑克‧凱魯亞克的《旅途上》將公路旅行描寫得更詳細。他用膠帶把手稿黏成一份長長的書卷。

公路。歐洲國家間許多的邊界跟護照的限制，讓高速公路的發展自由受到了阻礙。

美國在當時也開始推出專門迎合駕駛的企業，譬如路邊的旅館、有得來速的餐廳，還有可以開車進去看的電影院。1950 年代，在汽車業的大力支持下，第一間假日酒店（Holiday Inn）開幕（到了 1959 年已經多達 100 間）。同時霍華德·強森（Howard Johnson）也推出旗下第一間汽車旅館。第一間路邊漢堡店也出現了，名叫麥當勞。

◁ **米其林寶寶**
法國米其林兄弟在歐洲建立了成功的輪胎企業。他們用一個橡膠吉祥物米其林寶寶來推廣米其林輪胎，還會跟摩托車騎士介紹哪裡有最棒的餐廳可以吃飯。

藝術之路

偉大的美國公路之旅代表著自由，至今仍是許多作家跟電影導演的靈感來源。《聯邦補助高速公路法》通過的一年後，傑克·凱魯亞克（Jack Kerouac）出版了鼎鼎有名的《旅途上》（*On the Road*，1957 年）一書。書中描述一群年輕男女沿路自由奔放地暢玩，在旅途中發現美國的故事。大約同個時期，名小說家約翰·史坦貝克（John Steinbeck）總結了一句經典名言：「我發現我根本不了解我的國家。」他在 58 歲時跟他的寵物貴賓狗查理（Charley），開始展開旅程。他將公路之旅沿途的所見所聞出版成《查理與我：史坦貝克攜犬橫越美國》（*Travels with Charley: In Search of America*，1962 年）一書。

大部分美國的文化媒體跟電影，都會一而再向美國的朝天大道致敬。譬如 1969 年的電影《逍遙騎士》（*Easy Rider*），雖然這部毒品比較像在講吸毒的迷幻旅程而不是公路之旅；1991 年又有《末路狂花》（*Thelma and Louise*）用女性的視角去寫公路旅行；2004 年《尋找新方向》（*Sideways*）描寫朋友間的爛醉旅行。

▷ **《逍遙騎士》**
1969年的熱門電影《逍遙騎士》徹底顛覆公路旅行，因為片中用摩托車取代汽車。但本片仍然描寫美國人不管何時都渴望上路，前往西方探險。

「若把旅途本身當成旅遊的目的地，那麼長途公路旅行就是極致表現。」

旅遊作家保羅·索魯（Paul Theroux）

美國 66 號公路

美國 66 號公路從芝加哥一路延伸到洛杉磯，是美國的經典公路。它總長超過 3900 公里，絕對是名符其實的公路之母。

▽ 具有歷史意義的道路
美國66號公路在1926年開通後，目的是要沿路連接伊利諾州、密蘇里州、堪薩斯州，到芝加哥數百個農村地區。經濟大蕭條時，美國66號公路成為民眾去到西部，尋求更好的生活的途徑。

1946 年，鮑比・特魯普踏上從賓州開到加州的長途旅行，因為他想嘗試在加州成為一名好萊塢詞曲作家。這趟旅途從美國 40 號公路啟程，他在途中還想到要寫一首跟公路有關的歌。但直到他開到美國 66 號公路，才真的給了他靈感。特魯普的妻子寫說，特魯普還用「讓你開心」來押韻寫詞。結果那年後來發行的《美國 66 號公路》成為納・京・高爾（Nat King Cole）的熱門歌曲。後來還被很多藝人翻唱過，包括滾石樂團（the Rolling Stones）、布魯斯・史普林斯汀（Bruce Springsteen），還有流行尖端樂團（Depeche Mode）。

雖然這條路現在在流行文化中發揚光大，但美國 66 號公路在特魯普發

▽ 自由之路
沒有其他道路跟美國66號公路一樣象徵著美國精神，還讓大眾充滿了想像。大概在美國66號公路建好的一個世紀後，這條公路對美國人還有外國人來說一樣很有魅力。

動車子開往西邊前，就已經很有名了。

夢想之路

美國 66 號公路不是美國第一條貫穿大陸的公路。第一條是 1913 年落成的林肯公路（Lincoln Highway），從紐約橫貫到舊金山。1926 年，在蓋好後的十三年，美國 66 號公路沿著一條不同的路線，從芝加哥開始之後往西南走，連到美國中西部的中心地帶，橫跨八個州跟三個時區，最後連到洛杉磯。這條路線本來是刻意要給很多小鎮第一次有

「美國66號公路是公路之母，也是夢想起飛的道路。」

約翰·史坦貝克，《憤怒的葡萄》（The Grapes of Wrath）

機會連接到大馬路。這條公路主要贊助商之一是一位奧克拉荷馬州的商人，叫做齊魯斯·阿弗瑞（Cyrus Avery）。他認為這條路線應該要通過他的家鄉奧克拉荷馬州，才能帶來連接不同州之後的商機。

但諷刺的是，本來蓋來要讓美國中西部發大財的公路，最後變成有名的廢棄道路。它蓋好的時候剛好遇上1930年代的經濟大恐慌跟黑色風暴事件，當時許多中西部家庭被迫離開家園。他們將希望寄託在美國66號公路上，希望能將他們帶往西部過上更好的生活。所以幾乎一開始這條公路就是大家的「夢想公路」。

1950年代美國66號公路大受歡迎。當時適逢買車熱潮，讓許多人能夠開車度假，去探訪美國其他地方的面貌。雖然跟原先預計的時間晚了一點，但這條公路終於幫沿路貫穿的地區帶來商機。

公路之母

但很諷刺的是，美國總統艾森豪在1956年通過的《聯邦補助高速公路法》，本來是立法要鼓勵美國長途公路旅行，結果卻導致美國66號公路的滅亡。因為出現了新的四線道州際公路取代了它。很多小鎮因為公路直通而損失慘重。有一部分的路線遭到遺棄後，導致很多店舖也一併關門。到了1985年，美國66號公路已經關閉，正式宣告廢除。

但是美國66號公路在經濟大蕭條時期扮演的角色，讓它保有舉足輕重的地位。所有的時候會稱它為公路之母。因此最近，有很多非營利組織跟美國國家公園管理局開始號召民眾支持，並且提供資金希望能保留美國66號公路現在仍存在的路段。希望能將之前一路延伸的公路保存為古蹟。來自美國跟世界各地的人都希望能再次開在這條具有歷史意義的公路，體驗一小段的美式經典。

△ **今日的美國66號公路**
美國66號公路周邊出現一大堆復古的懷舊產業。遊客可以住在路邊的舊式旅館，譬如新墨西哥州圖克姆卡里的藍燕汽車旅館（Blue Swallow Motel）。

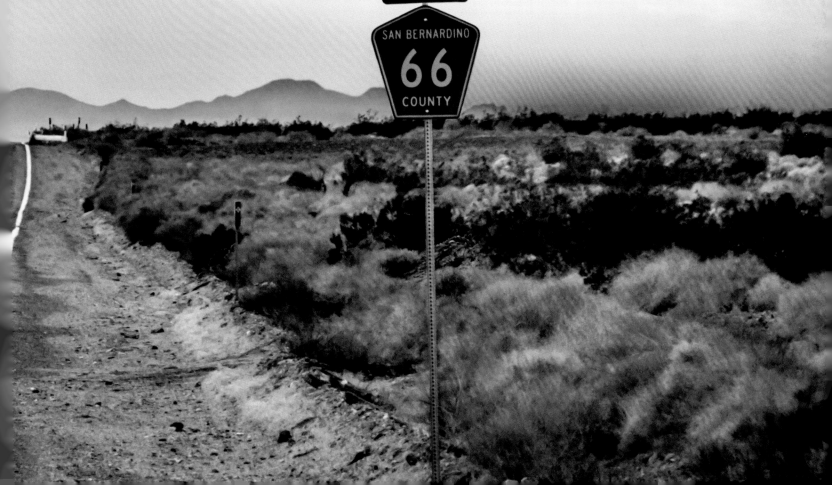

廉價航空

噴射引擎推出後，客機變得又快又方便。但其實直到機票的價錢大幅下降之後，才讓大部分的人都能負擔得起飛行。

1977 年，曾擔任飛船製造商肖特兄弟羅切斯特有限公司（Short Brothers of Rochester）遞茶小弟的弗雷迪·萊克（Freddie Laker），因為首創每日來回美國跟英國的平價飛機空中火車（Skytrain），為航空史締造新的紀錄。

在那之前，大部分都是有錢人才搭得起國際航班。二戰後，大家認為航空公司間的競爭會犧牲乘客的安全，所以國際航空運輸協會（International Air Transport Association）嚴格控管客機的飛行。卻讓國有航空可以任意壟斷市場，用高價提供相同的服務。

但凡是皆有例外。冰島航空公司拒絕加入國際航空運輸協會。結果在 1960 年代，推出了來回美國跟歐洲間，途經雷克雅維克的特價機票。因此冰島航空公司又有個暱稱叫「嬉皮航空」（the hippie airline）。冰島航空公司也提供包機服務。但通常只在連假飛往西班牙，或飛到其他有度假村的地方。

空中火車與西南航空

弗雷迪·萊克提供一個系統，讓想要搭乘便宜班機的乘客可以在機場候補，就

△ 登上頭版
為了要贏得競爭，西南航空的空服員穿著性感的橘色長褲跟白靴，遞上名為「愛情靈藥」的飲料。這家航空公司的口號就是「美腿伴你過今宵一刻」。

△ 花生航空
西南航空是第一家新世代的航空公司，利用去掉各種「附加服務」來跟其他著名的航空公司競爭。它在飛機上只提供點心，沒有供餐，所以又被稱為「花生航空」。

像在火車站或是公車站一樣。他跟英國還有美國政府協商六年後，第一架空中火車班機在 1977 年 9 月飛往紐約。整趟旅程都沒有額外的服務（譬如提供餐點），但價格卻是其他競爭航空公司的三分之一。

另一個早期的平價航空就是德州的西南航空。西南航空在 1971 年開始營運。它用許多引人注目的海報，印有長腿空服員穿著性感的長褲跟白靴，來推銷便宜的航班。它的成功讓美國民航委員會（Civil Aeronautics Board）放鬆

對機票的限制，所以 1978 年的票價就更為便宜。機票價格降了三分之一。1980 年代推出了更多低成本美國航空公司，航空的飛行量翻了一倍以上。但諷刺的是，在英國航空公司跟泛美航空大砍跨越大西洋的票價後，機票價格最低廉的空中火車卻關門大吉。

瑞安航空與易捷航空

美國廉價航空的成功，讓大西洋以外野心勃勃的航空高層也有了興趣。1990

▽ 弗雷迪·萊克
萊克在1977年9月推出倫敦到紐約的空中火車，是全球第一家低成本航空公司。推出後其他航空公司也跟著降價。

年，一間營運不善的愛爾蘭小航空公司瑞安航空（Ryanair），重新打造成廉價航空，提供便宜的班機飛往歐洲的小機場。幾年後，英國盧頓機場一間狹窄的辦公室也開始提供類似的服務。大家都稱它為易捷航空（easyJet）。他開始宣傳從愛丁堡飛往蘇格蘭格拉斯哥（Glasgow）的航班，說是「跟一件牛仔褲一樣便宜」。這兩間航空公司跟後來出現的很多跟風的航空公司，都大幅改革歐洲的航空旅行。

為了將票價壓到最低，他們機艙內所有的位置都一樣大，如果要飛機餐還要額外加錢，而且也取消免費行李的服務，低成本的運輸條件讓每個人都可以負擔得起機票錢。在短短 25 年後，廉

◁ **全球革命**
亞洲航空的口號：「現在每個人都可以飛在空中。」這張照片是在馬來西亞吉隆坡的機場拍攝。亞洲航空只是這家照片眾多廉價航空中的其中一家。

價航空已經不僅限在旅遊業，而是現代歐洲、美國，還有全世界生活中的必需品。

全民飛行

便宜的機票，加上頻繁的班機，還提供航班飛到以前沒人去過的地方，讓大家可以在世界不同地方來往家鄉跟企業間通勤，在城市享受片刻的假期。今天大家口中說的「快閃假期」（nanobreak），就是指在一個外國城市待一晚就回來。這就是因為航空革新後才吹起這個風潮。有更多航班用更便宜的機票，給予世界各地的人史前無前例的移動自由。

△ **廉價機型**
因為看到西南航空的成功，愛爾蘭的瑞安航空也盡可能壓低成本，提供價格更低的機票。譬如每天排進更多航班，使用小型機場才可以付少一點的降落費，還有都只用同一種「波音737」機型。

「鐵路為各國做出的貢獻，航空也會為世界做到了。」

1914年的航空界先驅，克勞德・格雷厄姆・懷特（Claude Grahame-White）

進入深淵

人類花了好幾個世紀探索地球表面，但直到 20 世紀科技才進步到可以探測海洋。

△ **新科技**
潛水員賈克·庫斯托（圖右）和泰瑞·楊恩（Terry Young）準備要背著水肺潛水。後來水肺被重新命名為水中呼吸器系統。

很少人可以跟賈克·伊夫·庫斯托（Jacques-Yves Cousteau）一樣，研究一個領域研究得這麼徹底。他不只是最早的海洋探險家，還研發技術讓潛水員可以在水中游泳。

水肺

說到水中呼吸實驗最早可以追溯回 17 世紀，當時英國一名物理學家愛德蒙·哈雷（Edmond Halley，哈雷彗星以他命名）為一個潛水鐘的設計申請了專利。1930 年代，美國的自然學家與海底探險家威廉·比比（William Beebe）使用新發明的潛水球探索海洋，達到深度 804 公尺的紀錄。那個時候，賈克·庫斯托才 20 出頭歲。他一開始是想要成為一名機長所以就讀法國海軍士官學校，但一場車禍粉碎了他的夢想。後來他在法國土倫（Toulon）的海軍基地周圍的海灘，開始探索地中海的海底世界。

那時候的潛水配備十分笨重。潛水員要透過一條連到船上的空氣管，才

△ **「里雅斯特號」深海潛水船**
1960年1月23日，賈克·皮卡爾和唐納德·沃爾什（Don Walsh）搭乘「里雅斯特號」潛入馬里亞納海溝底層。下沉的過程中有扇窗戶碎裂，但他們仍在海洋底部待了20分鐘。

能吸到氧氣。這大大限制了潛水員的行動。庫斯托在同事的幫助下，一起發明了一個替換方案。他用一個真空壓縮的罐子，讓潛水員背在背上，還有一個調節器可以控制空氣量。他把這項成功的發明稱為水肺（Aqua-Lung）。美國海軍使用後將它重新命名為水中呼吸器系統（Self-Contained Underwater Breathing Apparatus，SCUBA）。

1950 年代，庫斯托改造了幾艘船，並將它們命名為「卡里普索號」（Calypso）。他把這些船當作研究站，拿來當潛水的基地。幾年後，他為兩個人發明了碟形潛水器。1962 年，他造了一個可以住人的海底膠囊來做實驗，將它稱為「大陸棚」（Conshelf）。他將這些發明都記載在書中跟電視電影中，讓他後來聲名大噪。

生命的起源

海洋學的另一個重要角色就是賈克·皮卡爾（Jacques Piccard）。皮卡爾是一名瑞士的工程師，他發明了水下探測器來研究洋流。1960 年，皮卡爾跟一個同伴登上深海潛水船「里雅斯特號」（Trieste），他們成為第一組到達地球上最深處的人。他們到達太平洋馬里亞納海溝（Mariana Trench）的底部，位於海平面底下 1 萬 911 公尺。1969 年，

◁ **海底熱泉**
海底熱泉是地殼中的裂縫。水會因為火山運動而從裂縫噴發。這些熱泉富含各種生命樣貌，所以很多人相性海底熱泉跟地球上的生命起源息息相關。

皮卡爾加入一支隊伍。他們搭著「班富蘭克林號」（Ben Franklin，舷號 PX-15）探測潛水艇，花了 30 天共漂浮了 2414 公里。他們一方面調查大西洋中墨西哥灣洋流的路徑，另一方面也研究長時間困在海底的感覺。當時美國太空總署對這項研究相當感興趣（見第 332-33 頁）。

1977 年，海洋學家的發現完全顛覆了我們習以為常的觀念。原來太陽在生命起源中扮演著非常重要的角色。當「阿爾文號」（Alvin）潛水艇下沉到東太平洋底部時，它的照相機拍到煙囪狀的結構，將超級熱的海水跟礦物質從地幔往上輸。有很多海底生物在那邊蓬勃生長。在一片漆黑下，用熱能當作能量和礦物質當作食物，來供生物存活。現在很多人相信，地球上的生命就是在這種情況下起源。

背景故事
水下考古學

羅伯特・巴拉德（Robert Ballard）是第一位發現鐵達尼號遺骸的人。1985 年，他用一艘小型的潛水無人機「亞果號」（Argo），在大西洋底部找到鐵達尼號的遺骸。後來他持續追蹤，最後成功找到鐵達尼號。從那之後，海床上整個古老的城市皆被尋獲。譬如在 2000 年，法蘭克・高狄歐（Franck Goddio）潛入埃及的海岸，找到埃及古城索尼斯－希拉克萊奧（Thonis-Heracleion）。他在 1997 年也曾尋獲另一座古城卡諾珀斯（Canopus）。索尼斯・希拉克萊奧是公元前 8 世紀的古城，建在尼羅河河口。大概在 1200 年前，這座古城就已經被地質現象跟天災所淹沒。古埃及晚期，這個城鎮曾是埃及重要的國際通商口岸。

潛水員在海底的希拉克萊奧古城中檢查一尊被甲殼類附著的雕像

「海洋一旦施展了魔法，就會在它的驚奇之網中永遠保有魔力。」

海洋探險家賈克・庫斯托

▽ 賈克・庫斯托
庫斯托靠著他的眾多發明，成為深海探險家及生態環境保護者的領頭羊。

飛向月球

1903 年是人類第一次搭飛機在空中飛行，總共飛了 12 秒。不到 70 年後，飛行已經演變為太空旅遊，太空人甚至可以在月球上漫步。

△ **發射測試**
羅伯特・哈金斯・戈達德早期設計的火箭，嵌入在1935年新墨西哥州的羅斯威爾發射台上。

15 世紀時，李奧納多・達文西（Leonardo da Vinci）曾經手繪一張飛行器的素描。但直到 400 多年後，義大利人的夢想才終於成真。但自從第一枚實驗性的液體燃料衝壓噴射火箭發明後，只花了 33 年就成功登上月球。

太空競賽

美國科學家羅伯特・哈金斯・戈達德（Robert H. Goddard）在史密森尼學會的支持下，成功在 1926 年 3 月 16 日發射了火箭，就此開啟了太空飛行時代。

▷ **史波尼克一號**
1957年10月4日俄國發射「史波尼克一號」。那是當時第一顆來自地球的人造衛星。它有四條無線電天線可以傳回它的位置。

▷ **領先一步**
這張俄羅斯海報在慶祝尤里・加加林達成歷史性的成就，成為第一名進到太空的人類。海報上寫著「蘇聯的宇宙航空日」，火箭的尾跡則標上飛行日期「1961年4月12日」。

他後來又繼續發射了 33 枚以上的火箭。但是在 1941 年，納粹德國在火箭研究上領先群雄。希特勒想要把火箭製成一種武器，後來造出了世界上第一枚遠程彈道導彈 V-2。1944 年 6 月 20 日發射後，V-2 導彈也成為第一個可以進到地球大氣層的人造物。

冷戰期間，V-2 導彈成為美國跟蘇聯的火箭設計雛形，結果成為他們太空探索計畫的基礎。兩大勢力彼此角逐，想要成為第一個進到太空的國家。美國人還雇用被俘虜的德國科學家，譬如華納・馮・布朗（Wernher von Braun）。

進入軌道

他們的首要目標就是要發射衛星。蘇聯搶先一步做到了。公元 1957 年 10 月 4 日，蘇聯在無線電發射器中收到「嗶 嗶 嗶」的聲響，證明「史波尼克一號」（Sputnik I）人造衛星已經成功進入地球軌道。2 年後的 1959 年，蘇聯成為第一個將無人探測器「月球二號」（Luna 2）送上月球的國家。隔年，「月球三號」（Luna 3）拍下月球背面的畫面。

1961 年 4 月 12 日，蘇聯發射「東方一號」（Vostok I）太空船，終於成功將人類送上地球

△ **太空犬**
在送人類到太空以前，蘇聯曾送一隻叫做「萊卡」（Laika）的狗上太空。萊卡本來是隻在莫斯科街頭的流浪狗。他曾搭著「史波尼克二號」（Sputnik 2）繞行地球軌道，但很快就因為過熱而喪命。

軌道。船上的太空人是前戰鬥機駕駛員尤里・加加林（Yuri Gagarin）。他在發射時大喊了一句：「出發囉！」。這趟歷史性的首次太空旅行只花了 108 分鐘。這對加加林來說是漫長的 108 分鐘，因為他被困在直徑只有 2.3 公尺的太空艙中。但在那短短的時間內，他繞了地球一周。

約 在 一 年 後 的 1962 年 2 月 20 日，太空人小約翰・葛倫（John Glenn）成為第一個繞地球軌道的美國人。兩國間都為了成為第一個登上月球的人而努力。但在 1967 年，美國阿波羅與俄羅斯聯盟號太空計畫發生了致命災難。美國「阿波羅一號」（Apollo 1）上的太空人全數罹難，因為他們的太空梭在地面測試時被火燒毀。另外，因為降落失敗導致太空梭墜毀，蘇聯「聯盟號一號」（Soyuz 1）上的太空人也不幸罹難。

月亮上的人

蘇聯花了 18 個月從災難後重建。另一方面，美國恢復得比較快。1969 年 7 月 16 日，「阿波羅 11 號」（Apollo 11）上的太空人任務指揮官尼爾・阿姆斯壯跟麥可・柯林斯（Michael Collins），還有駕駛員「巴茲」愛德溫・艾德林（Edwin "Buzz" Aldrin）一同進到龐大的「農神五號」（Saturn V）火箭上層的太空艙。早上 9 點 32 分，火箭從佛羅里達州的甘迺迪太空中心（Kennedy Space Center），開啟他史詩級的太空旅行。

四天後，柯林斯跟阿姆斯壯留在指揮艙中，艾德林則登上「鷹號」（Eagle）登月艙，在 7 月 20 日降落在月球。阿姆斯壯回報說：「休士頓指揮中心，這裏是靜海基地。『鷹號』已經成功降落在月球了。」之後不久，他在月球表面踏出人生中試探性的第一步，說出不朽名言：「這是一個人的一小步，卻是人類的一大步。」

艾德林也跟著阿姆斯壯踏上月球。這兩個人留在「鷹號」附近探索周圍。他們採集了土壤跟岩石樣本，在月球上留下一支美國國旗，跟一面為了紀念尤里・加加林的蘇聯勳章。在月球表面待了大約 21 小時後，他們回到登月艙內，開始漫漫的回家之旅。

◁ **到達冥王星**
2006 年 1 月 19 日，美國太空總署的「新視野號」（New Horizons）太空船，從佛羅里達州的卡納維拉爾角空軍基地（Cape Canaveral Air Force Station）出發。之後開了 75 億公里在 2015 年 7 月 14 日到達冥王星。

月球上的最後一人
「阿波羅 11 號」登陸月球後，有其他六艘太空船也出發到月球。1972 年，最後一艘登陸月球的太空船是「阿波羅 17 號」。這張照片上的尤金・塞爾南，是目前最後一位站在月球表面的人。

嬉皮之路

1960 年代，有一大群理想主義的青年從歐洲各城市出發，沿路搭便車或是搭公車途經中亞，到達印度或是更遠的地方。他們都是為了找尋愛與和平，以及尋找自我。

2 0 世紀下半葉的 20 年間，那時短暫復甦了「壯遊」精神（見第 180-83 頁）。之前有錢的年輕貴族曾為了提高教育水平而漫遊歐洲。但是 60 年代的年輕人是為了尋求精神上的啟發而出走，後來這條路徑變成有名的「嬉皮之路」。

這些旅行者的靈感是來自美國作者傑克·凱魯亞克，跟他另類旅程中的冒險同伴。凱魯亞克曾經為了尋求自我滿足而開始在美國旅行。後來他將這些旅遊經驗寫成 1957 年出版的暢銷小說《旅途上》。嬉皮之路是歐洲版的美國公路旅行。它的終點是在印度，因為印度是東方古老哲學的發源地。德國作家赫爾曼·黑塞（Hermann Hesse）曾在《東方之旅》（*Journey to the East*，英文版在 1956 年出版）中寫說：「東方不只是一個國家或是一個地理概念而已，而是靈魂的故鄉與青春。」

出發上路

從歐洲的一些大城市出發，通往印的的道路是沿著古絲路，途經伊斯坦堡、伊朗、阿富汗，還有巴基斯坦（見第 86-87 頁）。到了印度之後，有很多人繼續往東走，穿過東南亞到達曼谷。甚至還有人到了澳洲。

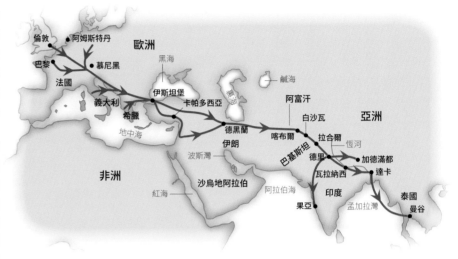

▽ 嬉皮之路的路線
嬉皮之路的重點不只是到達終點（例如印度），而是旅行本身。不像搭著船或是飛機旅行，這條橫跨大陸的路線可以讓旅者接觸到許多當地文化，給他們時間去深度探索。

▽ 福斯廂型車壁畫
很多公司都有從歐洲提供巴士，沿著嬉皮之路開往印度。也有很多旅客自駕，最多人開的車就是福斯廂型車。

這趟旅程有個最主要的重點就是花費要愈便宜愈好，這樣才可以延長離開家的時間。便宜的私人巴士會幫忙載他們旅行。《魔法巴士：從伊斯坦堡到印度走在嬉皮之路上》（*Magic Bus: On the Hippie Trail from Istanbul to India*，2006 年）的作者羅里·麥克林（Rory Maclean）說，第一輛歐洲旅遊巴士曾在 1956 年的春天沿著嬉皮之路，載著 16 名乘客從巴黎到孟買。來年，愛爾蘭人帕迪·伽羅·費希爾（Paddy Garrow- Fisher）是第一個提供固定長途公車服務的人。公車路線從歐洲開到印度。伽羅·費希爾的印度人之旅快十年來，都提供世界上最長的巴士路線。路線遠從倫敦的王十字車站到印度加爾各答。後來有好幾家相同的公司也效仿他的做法。旅行者除了搭巴士外也會沿路搭便車，或是自己開車。通常是卡車、小巴、或是露營

背包旅行
現代的背包客就是背包內只背所需的物品就去旅行。這個概念是從當初到印度的嬉皮之路萌芽。

車，可以直接睡在車上。

嬉皮之路上也會出現一些相挺的社群。有些特定的咖啡廳、餐廳跟飯店會成為戴著阿帕契頭巾、佩斯利圖紋襯衫和阿富汗外套旅行者的聚集地。這些地方的功能，就像還沒有網路時代的論壇。布告欄上會貼著很多旅遊、搭便車，或是找伴侶的資訊，譬如：「21 歲的怪咖小哥，想要尋找一位會彈吉他的小妞，準備好一起前往神祕的東方。」大家會約在伊斯坦堡的布丁店會合；或是約在喀布爾雞街的西吉餐廳；也會在德黑蘭的阿米卡比爾飯店聚集；加德滿都則是有一整條街，俗稱「怪胎街」（Freak Street），因為曾經有數千位嬉皮走過這條街。

旅途的終點

經過伊斯坦堡後，第一個主要的休憩站就是土耳其中心的卡帕多西亞。直到

「你只需要決定好上路，這樣最難的部分就過去了。」

《孤獨星球》創辦人托尼·惠勒

1950 年代以前，西歐的人都還不知道這個城市的存在。卡帕多西亞富含火山地貌，有著鬼斧神工的煙囪狀岩石，有很多洞穴提供給旅人怡人的另類住所。有時候旅客會在洞穴裡待幾天，或甚至是住上幾個月的時間。伊朗是個戒備森嚴的警察國家，所以很少人在這逗留。他們反而會去阿富汗。後來阿富汗甚至成為嬉皮天堂，因為阿富汗人天生就很好客。巴基斯坦是另一個可以在 48 小時通過的「過境」國家。之後下一個地方就是印度。印度提供朝聖者所需要的所有靜修處。最多人去的目的地是恆河上神聖的貝那拉斯市、印度西部的果亞邦，以及尼泊爾的加德滿都。

1979 年嬉皮之路畫下了句點。因為伊斯蘭教徒起義，伊朗的邊界關閉不給遊客進入。加上蘇聯的入侵，導致鄰近的阿富汗也關閉了邊界。到了這時候，這種經濟自主的旅行方式已經為人熟知，大家都認可了「背包旅行」的概念。有些走上嬉皮之路的人會記錄下哪些地方是最好的地方、最值得看，還有去到那的交通方式。他們出版這些筆記後都會大賣，之後會重新編纂成旅行指南。這些作家包括《孤獨星球》（Lonely Planet）旅行指南的創辦人托尼·惠勒（Tony Wheeler）及莫琳·惠勒（Maureen Wheeler）夫婦。嬉皮之路上的理想主義旅行家不一定會改變世界，但他們的確創造了一個非常成功的現代旅遊出版業。

▽ **嬉皮之路**
「嬉皮」這個詞最初是對長頭髮的人的簡稱。後來東方之旅就此演變成有名的嬉皮之路。

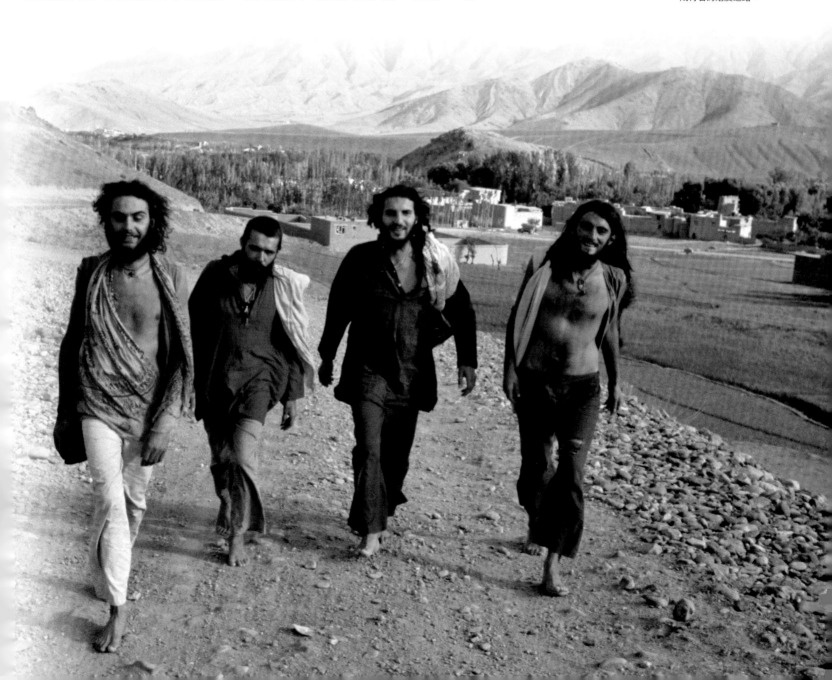

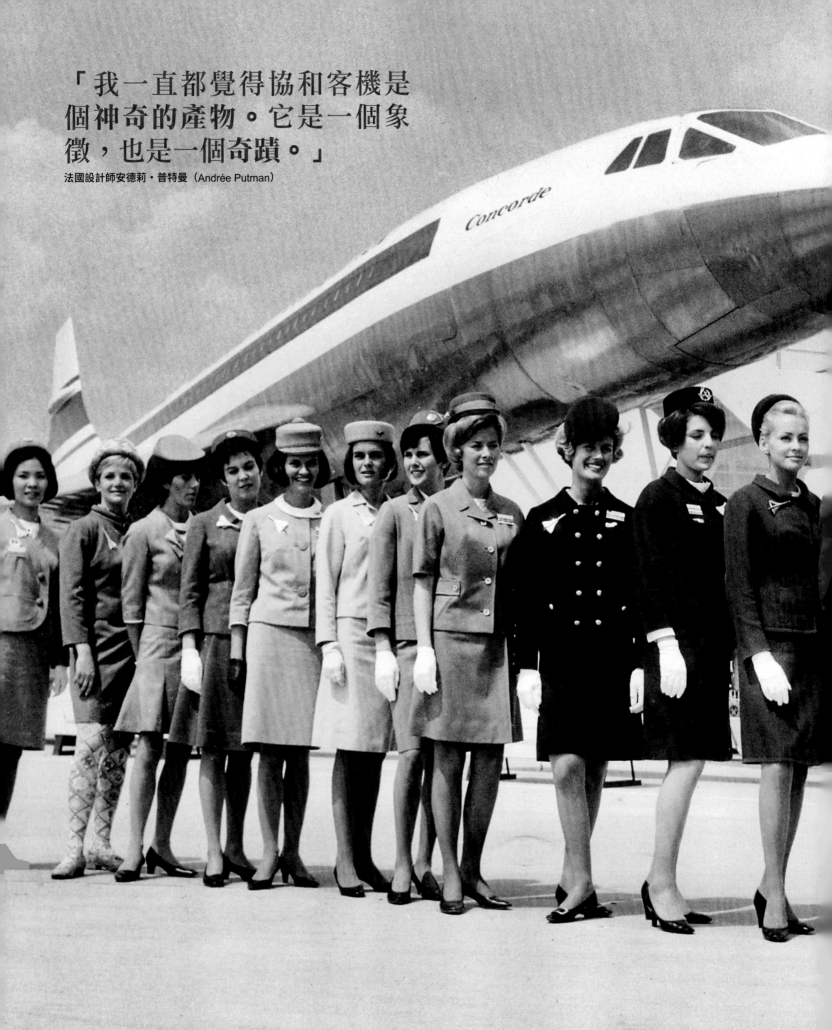

「我一直都覺得協和客機是個神奇的產物。它是一個象徵，也是一個奇蹟。」

法國設計師安德莉・普特曼（Andrée Putman）

協和客機

人類走上月球後，所有不可能的事都變成可能，例如研發出時速達到兩倍音速的超音速客機。

協和客機在 1976 年開始營運，由法國與英國共同研發幾十年，所以十分獨特。雖然美國跟蘇聯的工程師也各自研發超音速飛機，但美國的「波音 2707」從來沒有達到超音速飛機的標準。另一方面，蘇聯的「圖‧144」（Tupolev TU-144）超音速客機也因為運作跟安全問題遭到棄用。

於是協和客機成為唯一飛得比音速還快的飛機。乘客可以看飛機隔板上的馬赫表，知道時速什麼時候達到一馬赫，又達到兩馬赫。到達兩馬赫的時候代表他們的飛行時速是音速的兩倍，時速約 2180 公里。相較之下，「波音 737」客機的時速只有 780 公里。這個速度最接近人類想要的太空飛行。

協和客機跟其他飛機長得也不一樣。它的機翼是飛鏢狀三角翼，機頭可以在起飛跟降落時調低，讓駕駛員看到比較好的視野。飛機內部也不會過度奢華。這種飛機是由工程師設計。據說他們在飛機中造了狹窄金屬管線，讓飛機可以飛得很快，然後用螺絲拴住座椅。但這種飛機只有特定的航空公司專用。市面上只有 14 架協和客機，法國航空跟英國航空各占七架。票價相當昂貴，但有一些國際貿易的商人願意花大錢，因為可以省時間。協和客機只要三小時就能跨越大西洋，「波音 747」則需要花七小時。一天提供兩班來回倫敦到紐約的班機。可能可以飛去處理公事，再趕回來吃晚一點的晚餐。

協和客機大部分的飛行安全紀錄都很出色，但在 2000 年 7 月 25 日發生了意外。那天法國航空的協和客機在起飛後不久就起火，很快就墜毀，造成 113 人罹難。這次空難影響了協和客機的聲譽，而且美國 911 恐怖攻擊後很少人搭乘，加上不斷上漲的維修費用，超音速的協和客機在 2003 夏天宣告永久告別市場。

對很多人來說，協和客機終止營運代表科技往後退了一步。經常搭乘協和客機英國廣播員大衛‧弗羅斯特（David Frost）曾說：「你可以 10 點在倫敦，然後 10 點又出現在紐約。我想不到別的方法可以同時出現在兩個地方。」我們可能再也沒有這種機會了。

◁ **協和客機的空服員**
來自世界各地不同航空公司的空服員一起站在一比一的協和客機模型前合影。但事實上，只有英國跟法國的航空公司有協和客機。

新的地平線

1946 年，伊夫林·沃認為旅遊文學將會滅亡。他覺得世界各地都已經被寫過了。但是旅遊文學不但還在，而且還蓬勃發展。

1970 年代早期，一位年輕的美國小說家建議他的出版社，讓他寫一本跟火車旅遊有關的書。出版社同意後，保羅·索魯從倫敦的維多利亞車站出發，最終到達東京市中心。1975 年出版了《大鐵路市集》一書。這本書大賣超過 150 萬本，總共有 20 種語言版本。後來索魯又繼續跟其他人一起在南美洲搭火車，寫下 1979 年出版的《老巴塔哥尼亞快車》。他也拜訪了中國，將旅行點滴記錄在 1988 年出版的《騎乘鐵公雞》（*Riding the Iron Rooster*）一書中。另外他還寫了很多搭船、搭巴士還有搭車的旅行扎記。

後來很快有一堆人加入索魯的行列，書局的旅行書上也能看到他們的名字。譬如鼎鼎大名的布魯斯·查特文（Bruce Chatwin），他在 1977 年出版處女作《巴塔哥尼亞高原上》（*In Patagonia*）。還有在 1983 年出版《在俄羅斯人中》（*Among the Russians*）的科林·圖布輪（Colin Thubron）。以及在 1979 年出版《透視鏡中的阿拉伯》（*Arabia Through the Looking Glass*）的喬納森·雷朋（Jonathan Raban）。後來也有許多人寫旅遊書籍。這些人的書都賣得很好，但也會受到批評。旅行書寫類的作品在 19 世紀晚期首次達到高峰。1930 年代又帶起第二次的風潮。

這次也很多人開始書寫跟外國有關的書籍，加上這個時間點剛好遇上交通方式的革新。這種情況下，國際間的空

△ **《巴塔哥尼亞高原上》**
布魯斯·查特文描寫他去「地球上最高的地方」旅行的故事讓人無法忘懷，而且十分具有影響力。這本書推出後也立刻成為經典。

> **只要還有作家，就會有值得閱讀的旅遊文學。」**

薩馬斯·蘇布拉曼尼安（Samanth Subramanian），《分裂的島：斯里蘭卡戰爭的故事》（This Divided Island: Stories from the Sri Lankan War）

中旅行剛開始普及。這些新一代的旅行書寫作家要因應不斷成長的市場。因為市場中的新書出現得愈來愈快，跟以前相比愈加推陳出新。性格直白的索魯常在他的書中用意想不到的誠實，寫出各種惹怒他的遭遇。前藝術拍賣商查特文則創造出高感性的遊記，讀起來有點像超現實小說。他說：「《巴塔哥尼亞高原上》這個故事的中心，圍繞在尋找一片雷龍皮上。」據說很多人都陷進查特文的旅遊故事，而且就留在故事裡了。

打破疆界

其他新一代作者也將旅遊文學推到不同面向，不僅限在地理層面。自然學家賴德蒙·歐漢隆（Redmond O'Hanlon）將黑色幽默帶到亞馬遜森林。他在他的書《又遇上麻煩：一段奧利諾科河與亞馬遜河間的旅程》（*In Trouble Again: A Journey Between the Orinoco and the Amazon*，1988 年）中，很開心地將他把迷幻劑分享給部落成員的場景詳細記

△ **《別跟山過不去》**
尼克·諾特（Nick Nolte，這張圖片上的是登山家斯蒂芬·卡茨）、勞勃·瑞福（Robert Redford）與艾瑪·湯普遜（Emma Thompson）一起在2015年的電影《別跟山過不去》中演出。這部電影是改編自1998年比爾·布萊森的同名回憶錄。

錄下來，還記下侵入性寄生蟲帶來的影響。旅居英國的美國記者比爾·布萊森（Bill Bryson）重返美國後，寫出挪揄美國的作品《一腳踩進小美國》（*Lost Continent*，1989 年）。他曾說：「我來自美國莫恩（Des Moines）。總是有人要吐嘲一下美國。」後來他又用同樣的幽默文筆寫下英國、歐洲，及澳洲的旅遊書籍，後來成為一名暢銷作者。

而像美國作家提姆·卡希爾（Tim Cahill），他曾寫下《美洲豹撕裂我的肉》（*Jaguars Ripped My Flesh*，1987年）及《一隻狼獾正在吃我的腳》（*A Wolverine is Eating My Leg*，1989 年）。他則將冒險精神帶回旅遊文學，而且常用極端的方式描寫驚險的故事，例如在菲律賓遇見飢腸轆轆的毒海蛇，以及在澳洲內陸吃烤烏龜大便的經歷。另外，《在地獄度假》（*Holidays in Hell*，1988 年）的作者派垂克·傑克·歐魯克（P.J. O'Rourke）走遍世界各地的落後地帶，從飽受戰爭之苦的黎巴嫩到美國遺址都有。美國遺址是一處由名電視傳教士經營的龐大基督教主題公園。

◁ **《大鐵路市集》的手稿**
加州漢庭頓圖書館（Huntington Library）除了有收藏《大鐵路市集》的手稿外，還有保羅·索魯的其他作品集。另外還有收藏維迪亞德哈爾·蘇拉吉普拉薩德·奈波爾跟其他作家的相關作品。

新觀點

來自特力尼達的作家維迪亞德哈爾·蘇拉吉普拉薩德·奈波爾（V.S. Naipaul）曾寫下印度遊記《幽黯國度》（*An Area of Darkness*，1962 年）、《印度：受傷的文明》（*A Wounded Civilization*，1977 年），以及《印度：百萬叛變的今天》（*India: A Million Mutinies Now*，1990 年）。他是旅行文學中，唯一不是代表西方的聲音。之後在 1983 年，印度作家維克拉姆·塞斯（Vikram Seth）出版了《從天堂之湖：在新疆及西藏旅行》（*From Heaven Lake: Travels Through Sinkiang and Tibet*）。另一位印度小說家艾米塔·葛旭（Amitav Ghosh）寫下一篇動人文章，描述他在埃及村莊度過的時刻。後來這篇文章在 1992 年出版為《在古老之城》（*In an Antique Land*）。近期還有印度裔美國作家蘇吉特·梅塔（Suketu Mehta），回到小時候待的城市，寫下《最大城市：失物招領孟買》（*Maximum City: Bombay Lost and Found*，2004 年）。

這些標題可以看出一種豐富的新型態旅遊文學的可能性。在過去 150 年間，我們已經習慣閱讀西方人的旅遊文學，他們深入偏遠角落冒險，之後再將這些故事帶回給讀者。如今，可以讀到數百萬移民前往不同方向旅行，還有他們每年移民到歐洲與美國的故事。這些故事也會十分迷人。

◁ **V.S·奈波爾**
諾貝爾文學獎獲獎者奈波爾（圖右）與《滾石雜誌》主編亨特·斯托克頓·湯普森（圖左）在 1983 年美國入侵格瑞那達後，前往當地採訪。

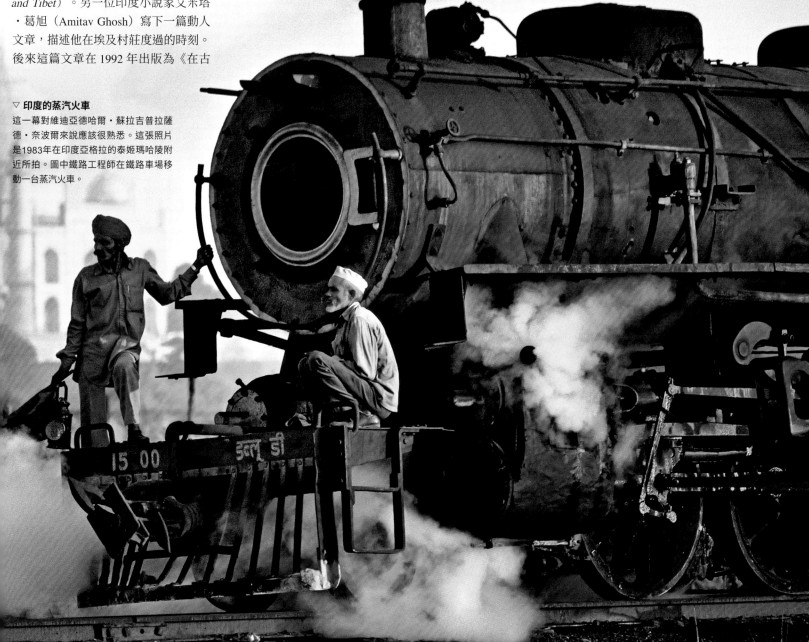

▽ **印度的蒸汽火車**
這一幕對維迪亞德哈爾·蘇拉吉普拉薩德·奈波爾來說應該很熟悉。這張照片是 1983 年在印度亞格拉的泰姬瑪哈陵附近所拍。圖中鐵路工程師在鐵路車場移動一台蒸汽火車。

今日的探險

在 21 世紀，似乎已經沒有地方還沒人探險過。但是探險家仍然在尋找新的地方，來發現與學習我們以前不知道跟地球有關的事。

有人拜訪過北極與南極，也曾站在最高峰，或從太空往下看過地球，但還是有很多洞穴及山峰還沒人去征服。最重要的是，海洋地圖也還沒繪製完成。美國深海探險家羅伯・巴拉德曾說，人類只看到海洋下「百分之一中的十分之一」。

地球深處

2012 年，電影《鐵達尼號》的導演詹姆斯・卡麥隆（James Cameron）為了科學研究，開始拍攝海洋底部的沉船，成為沉到查倫格海淵（Challenger Deep）的第三人。查倫格海淵位於西太平洋的馬里亞納海溝，是目前地球已知的最深處。這份持續多年調查中的其中一部分。卡麥隆使用「吸管槍」（slurp gun）去吸住小生物，藉以尋找地球上最偏遠地帶的新動物物種。他還帶回兩

個板塊間的岩石照片，可以進一步了解海嘯如何形成。

至於海底地圖繪製中最極致的例子，可能就屬庫魯伯亞拉洞穴（Krubera Cave）。庫魯伯亞拉洞穴是黑海邊緣的一處裂溝，深度約 2197 公尺，成為地球上目前已知最深的洞穴。烏克蘭潛水員甘迺迪・薩莫因（Gennady Samokhin）是在 2007 年發現了庫魯伯亞拉洞穴。他潛到名字很貼切的「終點池」（terminal sump）中，打破人類到過的最深紀錄，找到比之前

▷ **破紀錄的深度**
2012年3月26日，加拿大電影導演詹姆斯・卡麥隆搭乘單人潛水艇「深水挑戰者號」（Deepsea Challenger）沉到查倫格海淵中，進入到海平面底下10898公尺。他搜尋海洋底部，拍下影片並收集沉積物的樣本。

「我們無法否認內心［想這麼做］的衝動。」
雷諾夫・範恩斯爵士在冬天跨越南極洲時所說

猜想還深 46 公尺的洞穴。三年後發現了全新物種。其中一種是體積短小，沒有眼睛的彈尾蟲（*Plutomurus ortobalaganensis*）。這種生物習慣住在全黑的環境中，是目前在最深處找到的陸地動物。

2012 年，薩莫因回到庫魯伯亞拉洞穴並下沉到比上次深 52 公尺的地方，

◁ **老方法**
今日探險家有著最新的設備，譬如透氣的輕型衣物。但是實體的挑戰還是很困難，冰川間的裂縫仍然難以跨越，只能用看起來不太安全的小梯子通過。

◁ **永遠的冒險家**
英國探險家雷諾夫・範恩斯創下好幾個探險紀錄。他在 1979 年到 1982 年間，成為第一個只用地面上的工具到達南北極的人。同時也是徒步跨越南極洲的第一人。

再次打破世界紀錄。未來的探險家還有很多地球以下的事物可以探索。就如同羅伯・巴拉德所說：「下一代的孩子探索到的地球的面貌，可能比前幾世紀加起來還多。」

回溯之旅

現在的旅行不是都為了達到新深度。在 21 世紀反而很多人喜歡去前人去過的地方探險。比如說英國探險家蒂姆・謝韋侖（Tim Severin）重新踏上歷史人物走過的路，譬如成吉思汗、馬可波羅，為了就是要了解過去。很多人也創下了新紀錄。美國人馬特・魯瑟夫（Matt Rutherford）就成為獨自航行過西北航道的第一人。西北航道是在 1906 年由羅亞德・阿蒙森首度跨越。2006 年，紐西蘭登山家馬克・英格利斯（Mark Inglis）是第一個雙腿截肢但還是攀上聖母峰的人。2015 年，英國人約翰・比登（John Beeden）成為獨自不間斷划船過太平洋的第一人。他從

美國舊金山出發，最後到達澳洲的肯因司（Cairns）。也很多探險家是為了公益活動而踏上旅程。雷諾夫・範恩斯（Ranulph Fiennes）只完成「拓展全球挑戰」（Global Reach Challenge）的一部分。發起這個挑戰的目的是為了要幫瑪麗・居里癌症護理中心募資，來救助癌末病人。範恩斯的目標是想要成為同時跨越南北極冰冠，又登上各大州最高峰的第一人。土耳其裔美國人爾頓・艾魯卡（Erden Eruç）在 2003 開啟類似的旅程。他在那年展開他的六大山峰計畫（Six Summits Project），想要獨自徒步爬上各大洲的最高峰（南極洲除外）。為了達成目標，艾魯卡在 2012 年完成徒步繞地球一周的壯舉。

科技的進步讓人跡罕至的地方綻放光芒。衛星照出阿拉伯沙漠古文明的蹤跡。無人機也讓生態學家得以研究雨林中無法穿過的樹冠層。當然後來，也讓我們可以進到太空探索。

▽ **重溫過往**
蒂姆・塞韋林（Tim Severin）重新創造出許多具有歷史意義，或是傳奇的旅程。譬如 1980 年到 1981 年間，他搭著手工作的仿中世紀阿拉伯船，踏上辛巴達的航海之旅。

新疆界

上一位踏上月球的人可能是好幾十年前的事了，但是想要住在火星跟打造超高速飛機的計畫，都可以看出人類想要前往太空旅遊的渴望一直都很強烈。

△ **火星之旅**
這張海報是2016年美國航太總署發布的。海報中是在想像火星有住人的未來。圖中也回溯過往火星探險的里程碑，將它們當作「歷史遺址」來看待。

雖然美國太空總署在 1969 年成為第一個成功送太空人上月球的機構，但在 1972 年就結束了載人太空旅遊計畫。2006 年，美國太空總署宣布要在月球造一個永久的基地，但四年後這項計畫就宣告失敗。

美國太空總署現在主要將資源集中在國際太空站。國際太空站從 2000 年 11 月開始，就有來自十個不同國家的人輪流進駐。火星也是國際太空站關注的焦點。美國太空總署正在研究火星可不可以住人。相關任務譬如火星探測

計畫，就是從 2012 年 8 月開始，使用「好奇號」（Curiosity）機器探測車去探索火星表面。「好奇號」提供許多關於火星地貌跟大氣條件的重要資訊。但是美國太空總署可能不是第一個將人類送上火星的機構。

殖民火星

2012 年 5 月，一間叫做「火星一號」（Mars One）的荷蘭公司宣布要在 2023 年以前，在火星造出人類的住所（後來有將日期改為 2027 年前）。火

△ **國際太空站**
國際太空站是一個離地球約330到435公里，繞著行星軌道運行的太空站。這是目前行星軌道上最大的人造物。

星一號提供一個私人資助計畫，目的是每兩年要送全新的四人團隊上火星，居住在充氣的「生命艙」（life pods）中。缺點是沒有提供回程火箭的金援，所以這是趟一去不復返的旅程。但到目前為止還是有 20 萬人申請報名首次的火星之旅。

同樣想要上火星的競爭對手還有

> **「我們往前走，並不需要道路。」**
> 1985年的電影《回到未來》中的愛默・布朗博士

美國的「太空探索科技公司」（Space
X）。太空探索科技公司是企業家伊隆
·馬斯克（Elon Musk）在 2012 年創立。
太空探索計畫是要造出可以承載超過
100 名乘客的太空船。跟火星一號不同
的是，這些太空船可以再次從火星返回
到地球。但是馬斯克希望踏上太空之旅
的人可以住在火星，因為他想要在火星
建造一個住所。「我想這有一個強烈的
人道主義觀點，就是在多個星球創造生
命。」馬斯克說：「這是為了保障在大
災難發生後還會有人類生存。」

地球上的旅行

馬斯克也提到了超迴路列車
（Hyperloop）的概念，那是一輛會急
速加快在地球上旅行的高速列車。這種
列車長得像條豆莢，是由有著噴射飛機
速度的真空狀管路推進。馬斯克說超迴
路列車的平均時速 970 公里，從距離

560 公里的舊金山到洛杉磯，只要 35
分鐘就能到達。

次軌道太空飛機

新科技在未來也會大幅減少遠距離的飛
行時間。全球很多私人公司現在在投資
發明次軌道太空飛機的雛形。這種飛行
器是半火箭半飛機，可以發射到大氣層
的頂端，大約飛離地球 100 公里。但它
不是沿著行星軌道運行，而是滑行到目
的地。這台飛機可以從歐洲載客飛到澳
洲，只要花 90 分鐘。或是只花一小時
就可以從歐洲飛到美國加州。

這樣的旅程聽起來很刺激，但也相
當昂貴。1939 年，跨大西洋的飛機票
價換算成現在的價錢，高達 7 萬 3000
歐元。當時沒人料得到機票價格會下跌
到現在這種價格，也沒人猜到跨大西洋
載客航班會過時，更沒有人會想到現在
每天有超過 800 萬人在搭飛機。

背景故事
外太空

1977 年當「旅行者一號」（Voyager 1）
與「旅行者二號」（Voyager 2）探測器
發射到外太空時，吉米·卡特（Jimmy
Carter）剛完成美國總統就職典禮。當時
第一部《星際大戰》（Star Wars）的電影
正在電影院中上映。40 年後，這兩個探測
器依然在探索太空。它們順著兩顆巨大的行
星木星與土星流動，「旅行者二號」甚至還
去過天王星及海王星。探測器會繼續探測
太陽系外圍的情況，預計會繼續探測到約
2025 年左右。這也被譽為人類探險史上最
偉大的紀錄。旅行者計畫這個完美的例子，
證明了科技可以走得多遠。

藝術家的旅行者二號想像圖

▽ **火星一號**

火星一號計畫的願景是
希望透過一整排連接的
運輸艙，讓人類能夠在
火星上居住。這種運輸
艙的體積龐大，充氣後
讓人類可以居住在裡
面。但這項科技還沒有
人試驗過。

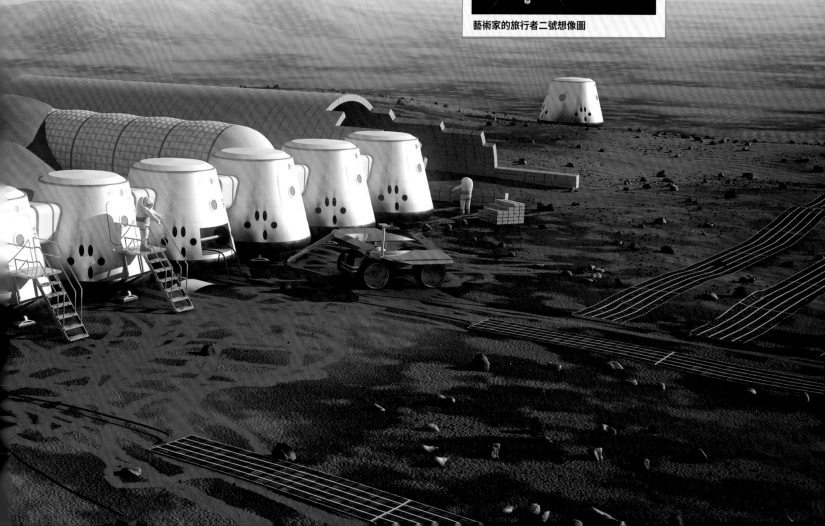

索引

圖片出處

DK出版社感謝下列人士提供協助： Contributor: Phil Wilkinson. Indexer: Helen Peters. Editorial assistance: Victoria Heyworth-Dunne, Sam Kennedy, Devangana Ojha. Design assistance: Vikas Chauhan. Chapter openers and design assistance: Phil Gamble. Jacket: Priyanka Sharma

出版社感謝下列人士慷慨提供照片：

Key: a-above; b-below/bottom; c-centre; f-far; l-left; r-right; t-top

1 Dorling Kindersley: James Stevenson / National Maritime Museum, London. **2-3 Bridgeman Images:** Ira Block / National Geographic Creative. **4 Getty Images:** DEA / G. Nimtallah / De Agostini (tr). **5 akg-images:** Pictures From History (tl). **Alamy Stock Photo:** Lebrecht Music and Arts Photo Library (bc). **6 akg-images. Alamy Stock Photo:** Mary Evans Picture Library (br). **Getty Images:** MPI / Stringer (tr). **Rijksmuseum. 7 Alamy Stock Photo:** Contraband Collection (bl). **Getty Images:** Sky Noir Photography by Bill Dickinson (tr). **Library of Congress, Washington, D.C.** (tl). **NASA:** (br). **8-9 Getty Images:** Robbie Shone / National Geographic (t). **11 Bridgeman Images:** British Library, London, UK / © British Library Board. All Rights Reserved. **12 Getty Images:** DEA / G. Nimtallah / De Agostini (l); Science & Society Picture Library (c); DEA / G. Dagli Orti (r). **13 Alamy Stock Photo:** Uber Bilder (l). **Getty Images:** DEA / G. Dagli Orti (c); Marc Hoberman (cr). **14 Alamy Stock Photo:** kpzfoto (bc). **Getty Images:** DEA / G. Dagli Orti (bl); VCG (br). **15 Bridgeman Images:** Pictures from History (br). **Getty Images:** Fine Art Images / Heritage Images (bc); Too Labra (bl). **16 Alamy Stock Photo:** INTERFOTO (bl). **16-17 Alamy Stock Photo:** Peter Barritt (t). **17 akg-images:** Erich Lessing (clb). **Alamy Stock Photo:** Classic Image (br). **18-19 Getty Images:** DEA / G. Nimtallah / De Agostini (t). **19 Alamy Stock Photo:** INTERFOTO (c). **Dorling Kindersley:** Graham Rae / Hellenic Maritime Museum (bl). **Dreamstime.com:** Denis Kelly (br). **20 akg-images:** Hervé Champollion (cl). **20-21 Getty Images:** Leemage / Corbis (b). **21 Bridgeman Images:** Egyptian National Museum, Cairo, Egypt (cr). **Getty Images:** DEA / G. Dagli Orti (tc). **22-23 Getty Images:** CM Dixon / Print Collector. **24-25 Getty Images:** Science & Society Picture Library (b). **24 Science Photo Library:** Library of Congress, Geography and Map Division (tr). **25 Alamy Stock Photo:** The Natural History Museum (clb). **Getty Images:** Science & Society Picture Library (br). **26 akg-images:** Erich Lessing (bc). **Bridgeman Images:** Pictures from History (cla). **26-27 Getty Images:** DEA / G. Dagli Orti(t). **27 Alamy Stock Photo:** Anka Agency International (br). **28 akg-images:** British Museum, London. **29 Alamy Stock Photo:** imageBROKER (tc). **Getty Images:** DEA Picture Library / De Agostini (fbr, br). **30-31 Bridgeman Images:** Private Collection / Photo © Ken Welsh. **31 Alamy Stock Photo:** Science History Images (bc). **Dreamstime.com:** Olimpiu Alexa-pop (cra). **32-33 Dorling Kindersley:** Graham Rae / Hellenic Maritime Museum (b). **32 Alamy Stock Photo:** Charles O. Cecil (bl); North Wind Picture Archives (tr). **Getty Images:** DEA / G. Dagli Orti (cla). **33 Getty Images:** Marc Hoberman (cla). **American School of Classical Studies at Athens, Agora Excavations:** (cra). **34 Getty Images:** DEA / G. Dagli Orti / De Agostini (bl); Heritage Images (cla). **34-35 Photo Scala, Florence:** White Images (b). **35 Alamy Stock Photo:** kpzfoto (tl). **Getty Images:** Universal History Archive / UIG (crb). **36 Getty Images:** DEA / M. CARRIERI / De Agostini. **37 123RF.com:** Juan Aunin (bc). **Getty Images:** Universal History Archive (br). **Rex Shutterstock:** The Art Archive (cr). **38 Bridgeman Images:** Pictures from History (c). **38-39 Getty Images:** VCG (t). **39 Bridgeman Images:** People's Republic of China (bc). **Western Han Dynasty Museum of the South Vietnamese:** (crb). **40-41 Getty Images:** DEA / G.

Dagli Orti. **42 Alamy Stock Photo:** Granger Historical Picture Archive (cra). **iStockphoto.com:** sculpies (bl). **43 Alamy Stock Photo:** Granger Historical Picture Archive (cr); The Granger Collection (l). **44 Alamy Stock Photo:** Kenneth Taylor (clb). **Bridgeman Images:** The Israel Museum, Jerusalem, Israel / The Ridgefield Foundation, New York, in memory of Henry J. and Erna D. Leir (ca). **44-45 Alamy Stock Photo:** adam eastland. **46 Getty Images:** DEA / G. Dagli Orti (tc). **46-47 Dreamstime.com:** Robert Zehetmayer (b). **47 Dreamstime.com:** Axel2001 (crb). **Getty Images:** PHAS (ca). **48-49 Getty Images:** Photo12 / UIG. **50-51 Bridgeman Images:** Royal Geographical Society, London, UK (t). **50 Alamy Stock Photo:** Ken Welsh (c). **51 Dreamstime.com:** Marilyn Barbone (bc). **Getty Images:** Science & Society Picture Library (br). **52 Getty Images:** Fine Art Images / Heritage Images (t). **53 Getty Images:** Ann Ronan Pictures / Print Collector (cr); Fine Art Images / Heritage Images (tl); Universal History Archive (bl). **54 akg-images:** Album / Oronoz (c). **Alamy Stock Photo:** Granger Historical Picture Archive (r). **Getty Images:** Heritage Images (l). **55 Dorling Kindersley:** National Maritime Museum, London (cr). **Getty Images:** Stefano Bianchetti (c); Print Collector (l). **56 Getty Images:** Arne Hodalic / Corbis (bl); Kazuyoshi Nomachi (bc). **Science Photo Library:** NYPL / Science Source (br). **57 Alamy Stock Photo:** GL Archive (bc). **Getty Images:** Leemage / Corbis (br); Leemage (bl). **58 Photo Scala, Florence:** The British Library Board (t). **59 Bridgeman Images:** Pictures from History (bc). **Imaginechina:** (tl). **Rex Shutterstock:** Sipa Press (cra). **60-61 akg-images:** Pictures From History. **62 Alamy Stock Photo:** ART Collection (t). **Getty Images:** Heritage Images (crb). **63 Alamy Stock Photo:** www.BibleLandPictures.com (cl). **Dreamstime.com:** Viacheslav Belyaev (br). **Getty Images:** Heritage Images (cra). **64 Alamy Stock Photo:** Niels Poulsen mus (tr). **64-65 Getty Images:** Ullstein Bild (b). **65 Alamy Stock Photo:** Science History Images (cra); Sklifas Steven (br). **Bridgeman Images:** Ashmolean Museum, University of Oxford, UK (cla). **66 Getty Images:** Arne Hodalic / CORBIS (bl). **66-67 Alamy Stock Photo:** World History Archive (t). **67 Bridgeman Images:** Private Collection (br). **Rex Shutterstock:** Alfredo Dagli Orti (tr). **68 Dorling Kindersley:** National Maritime Museum, London (r). **Getty Images:** Bettmann (clb). **69 Alamy Stock Photo:** Charles O. Cecil (tl). **Getty Images:** Leemage (clb); Print Collector (br). **70 Bridgeman Images:** British Library, London, UK / © British Library Board (bc). **71 123RF.com:** Nickolay Stanev (bc). **Alamy Stock Photo:** Heritage Image Partnership Ltd (crb). **Getty Images:** Stefano Bianchetti (t). **72 Alamy Stock Photo:** ART Collection (tc). **72-73 Alamy Stock Photo:** Hemis. **73 Alamy Stock Photo:** Arctic Images (tc). **Getty Images:** Russ Heinl (cr); Universal History Archive (clb). **74 akg-images:** Jérôme da Cunha. **75 Alamy Stock Photo:** Josse Christophel (cr). **76 akg-images:** Album / Oronoz (b). **Getty Images:** Leemage (tc). **77 Alamy Stock Photo:** INTERFOTO (cl); robertharding (tl). **Getty Images:** Heritage Images (cra, br). **78-79 Alamy Stock Photo:** Granger Historical Picture Archive. **80 Rex Shutterstock:** Alfredo Dagli Orti (t). **81 Alamy Stock Photo:** The Granger Collection (cr); robertharding (clb); GM Photo Images (b). **82 akg-images:** Fototeca Gilardi (tr). **Getty Images:** Angelo Hornak / Corbis (cla); Fine Art Images / Heritage Images (br). **83 Getty Images:** Fine Art Images / Heritage Images. **84 Rex Shutterstock:** British Library / Robana (ca). **Science Photo Library:** NYPL / Science Source (bc). **85 Bridgeman Images:** British Library, London, UK (tr). **Getty Images:** DEA / M. Seemuller (tl). **86 Alamy Stock Photo:** GL Archive (bc). **Getty Images:** Leemage / Corbis (t). **87 Alamy Stock Photo:** Niday Picture Library (bl). **Bridgeman Images:** Pictures from History / David Henley (tr). **Getty Images:** Martin Moos (bc). **88 Alamy Stock Photo:** The Granger Collection (cla). **88-89 Getty Images:** Print Collector (b). **89 Alamy Stock Photo:** Pictorial Press Ltd (bc). **Bridgeman Images:** Private Collection / Pictures from History (tr). **90 Alamy Stock Photo:** D. Hurst (tr). **Dorling Kindersley:** Courtesy of Deutsches Fahrradmuseum, Germany (tc). **Rex Shutterstock:** Bournemouth News (cr). **90-91 123RF.com:** Richard Thomas (c). **Dorling Kindersley:** Matthew Ward (b). **91 Dorling Kindersley:** A Coldwell (crb); National Motor Museum, Beaulieu (tl); Jerry Young (tc); R. Florio (tr); Jonathan Sneath (cb). **Nissan Motor (GB) Limited:** (br). **92-93 akg-images:** Roland and

Sabrina Michaud. **92 akg-images:** Gerard Degeorge (bl). **94 Alamy Stock Photo:** The Granger Collection (ca). **94-95 AWL Images:** Nigel Pavitt (b). **95 4Corners:** Tim Mannakee (cl). **Alamy Stock Photo:** Ian Nellist (tr). **96 Bridgeman Images:** Private Collection / Archives Charmet (bl). **97 Alamy Stock Photo:** dbimages (crb). **Getty Images:** Heritage Images (l). **Württembergische Landesbibliothek Stuttgart:** (cr). **98-99 Bridgeman Images:** Bibliotheque Nationale, Paris, France / Index (t). **98 Getty Images:** Heritage Images (br); Universal History Archive (cl). **99 Library of Congress, Washington, D.C.:** G5672.M4P5 1559 .P7 (bc). **100 Alamy Stock Photo:** Stuart Forster (l); Visual Arts Resource (r). **Bridgeman Images:** Private Collection / Index (c). **101 Alamy Stock Photo:** Alberto Masnovo (cr); North Wind Picture Archives (l); Ken Welsh (c). **102 akg-images. Alamy Stock Photo:** North Wind Picture Archives (bl). **Getty Images:** Bjorn Landstrom (br). **103 Alamy Stock Photo:** Lebrecht Music and Arts Photo Library (bl). **Getty Images:** DEA / G. DAGLI ORTI(bc); UniversalImagesGroup (br). **104 Alamy Stock Photo:** Stuart Forster. **105 Alamy Stock Photo:** Chris Hellier (bl). **Bridgeman Images:** Pictures from History (cr). **Getty Images:** Chris Hellier (br). **106-107 SD Model Makers:** (b). **106 National Maritime Museum, Greenwich, London:** (cl); **107 National Maritime Museum, Greenwich, London:** (cra), (crb), (bl). **107 Getty Images:** Science & Society Picture Library (tc) **108 Getty Images:** Culture Club (ca). **Rex Shutterstock:** Gianni Dagli Orti (cla). **SuperStock:** Phil Robinson / age fotostock (br). **108-109 Photoshot:** Atlas Photo Archive (t). **109 Getty Images:** G&M Therin-Weise (bc). **110 Alamy Stock Photo:** North Wind Picture Archives. **111 Alamy Stock Photo:** Chronicle (clb); musk (br). **112 Alamy Stock Photo:** Granger Historical Picture Archive (tl). **Getty Images:** Leemage (tr). **112-113 Bridgeman Images:** Photo © Tallandier (b). **113 Alamy Stock Photo:** Mary Evans Picture Library (tc); The Granger Collection (crb). **114 akg-images. Alamy Stock Photo:** Granger Historical Picture Archive (br). **Getty Images:** Fine Art Images / Heritage Images (c). **115 Alamy Stock Photo:** Chronicle (b); Prisma Archivo (tl). **116-117 Photo Scala, Florence:** bpk, Bildagentur fuer Kunst, Kultur und Geschichte, Berlin. **118 Bridgeman Images:** Private Collection / Index (t). **119 Alamy Stock Photo:** Colport (c); LMR Group (tr). **Getty Images:** DEA / G. Dagli Orti(tl). **120-121 Alamy Stock Photo:** The Granger Collection (b). **120 Alamy Stock Photo:** Chronicle (bc); The Granger Collection (tc). **Getty Images:** Bjorn Landstrom (cla). **121 Alamy Stock Photo:** robertharding (tc). **122 Alamy Stock Photo:** Lebrecht Music and Arts Photo Library (t). **Getty Images:** Stock Montage (crb). **123 Alamy Stock Photo:** Alberto Masnovo (cra). **Bridgeman Images:** Newberry Library, Chicago, Illinois, USA (bc). **124 Alamy Stock Photo:** Peter Horree (cra). **Getty Images:** DEA / G. Dagli Orti (cla). **124-125 Alamy Stock Photo:** Graham Prentice (b). **125 Alamy Stock Photo:** Granger Historical Picture Archive (tl). **Getty Images:** PHAS (cra). **126-127 akg-images:** Album / Oronoz (b). **127 Alamy Stock Photo:** Peter Horree (br); The Granger Collection (tc, c). **128-129 Getty Images:** Stock Montage. **130-131 Getty Images:** UniversalImagesGroup. **131 Alamy Stock Photo:** The Granger Collection (c). **132 Alamy Stock Photo:** Hi-Story (cl); Stock Montage, Inc. (tr). **132-133 Getty Images:** Leemage (b). **133 Alamy Stock Photo:** North Wind Picture Archives (crb). **Library of Congress, Washington, D.C.:** 02616u (ca). **134 Alamy Stock Photo:** North Wind Picture Archives (clb); The Protected Art Archive (cr). **135 akg-images. Alamy Stock Photo:** The Granger Collection (br). **Bridgeman Images:** American Antiquarian Society, Worcester, Massachusetts, USA (cr). **136 Getty Images:** DEA / M. Seemuller (bc); Robert B. Goodman (cra). **Mary Evans Picture Library:** (cla). **137 Getty Images:** Stefano Bianchetti. **138-139 Royal Geographical Society:** Jodocus Hondius Snr (b). **139 Getty Images:** De Agostini Picture Library (br). **Rex Shutterstock:** Harper Collins Publishers (cra). **140 akg-images. Đermin Ciddi. Getty Images:** Ullstein Bild (c). **141 Alamy Stock Photo:** Lebrecht Music and Arts Photo Library. **Bridgeman Images. 142 Bridgeman Images:** Pictures from History (bl). **Getty Images:** Historical Picture Archive / Corbis (bc); Universal Images Group (br). **143 akg-images:** Fototeca Gilardi (bc). **Alamy Stock Photo:** North Wind Picture Archives (bl). **Getty Images:** (br). **144-145 Rijksmuseum:** (t). **144 Rijksmuseum. 145 Bridgeman Images:** Pictures from History (br).

146-147 akg-images: Rabatti & Domingie. **148 Bridgeman Images:** Dutch School, (17th century) / Private Collection (cl). **Dorling Kindersley:** Mike Row / The Trustees of the British Museum (ca). **148-149 Nationaal Archief, Den Haag:** (t). **149 Wikipedia:** Bibliothèque François Mitterrand / TCY / CC license: wiki / File:Globe_Coronelli_Map_of_New_Holland (br). **150 Alamy Stock Photo:** Photo 12 (t). **151 Alamy Stock Photo:** Granger Historical Picture Archive (bl). **Getty Images:** MPI / Stringer (tc). **iStockphoto.com:** CatLane (br). **152 Alamy Stock Photo:** ClassicStock (bl). **Nationaal Archief, Den Haag. Pilgrim Hall Museum:** (br). **152-153 Getty Images:** The New York Historical Society (t). **154 Đermin Ciddi. 155 Getty Images:** DeAgostini (bl); DeAgostini (cl). **The Walters Art Museum, Baltimore:** (cl). **156-157 Getty Images:** Historical Picture Archive / Corbis. **158 akg-images. Bridgeman Images:** Peter Newark American Pictures (cr). **159 Getty Images:** SSPL / Florilegius (cr). **Wilberforce House, Hull City Museums:** (b). **160 akg-images. 161 Alamy Stock Photo:** Granger Historical Picture Archive (clb); Uber Bilder (cr). **Bridgeman Images:** Peter Newark Pictures (cl). **162 AF Fotografie. Alamy Stock Photo:** The Natural History Museum (bl). **163 Getty Images:** Historical Picture Archive / Corbis (r). **Royal Pavilion & Museums, Brighton & Hove:** (cl). **164-165 Bridgeman Images:** Bonhams, London, UK. **166-167 Getty Images:** Anton Petrus (b). **167 Alamy Stock Photo:** AF Fotografie (tl). **Getty Images:** Fine Art Images / Heritage Images (br). **168 Alamy Stock Photo:** INTERFOTO (cl). **168-169 Alamy Stock Photo:** North Wind Picture Archives (b). **169 Alamy Stock Photo:** AF Fotografie (tl); INTERFOTO (br). **Dorling Kindersley:** Harry Taylor / Natural History Museum, London (tr). **170-171 Getty Images:** DeAgostini (b). **170 AF Fotografie:** (cl). **Getty Images:** Science & Society Picture Library (tr). **171 Alamy Stock Photo:** Granger Historical Picture Archive (tl); Granger Historical Picture Archive (tr). **172 Getty Images:** Universal Images Group (cla). **National Maritime Museum, Greenwich, London:** (ca). **173 The Trustees of the British Museum:** (tl). **Photo Scala, Florence:** White Images (b). **174 Getty Images:** Universal History Archive (tr). **Mary Evans Picture Library:** Natural History Museum (tl). **174-175 akg-images:** Private collection. **175 Alamy Stock Photo:** Granger Historical Picture Archive (tl). **National Maritime Museum, Greenwich, London. 176 Alamy Stock Photo:** The Natural History Museum (bl). **177 Alamy Stock Photo:** Florilegius (tl); The Natural History Museum (tr). **Mary Evans Picture Library:** Natural History Museum (bl). **178-179 Bridgeman Images:** Royal Collection Trust © Her Majesty Queen Elizabeth II, 2017. **180 Bridgeman Images:** English School, (19th century) (after) / Private Collection (t). **181 AF Fotografie. Bridgeman Images:** English School, (19th century) / Private Collection (br). **182 Bridgeman Images:** Civico Museo Sartorio, Trieste, Italy / De Agostini Picture Library / A. Dagli Orti (tr). **182-183 Bridgeman Images:** Christie's Images (b). **183 akg-images:** Fototeca Gilardi (tc). **184 Bridgeman Images:** Archives Charmet (bl). **Getty Images:** (cl). **184-185 Alamy Stock Photo:** Mary Evans Picture Library (t). **185 Bridgeman Images:** SZ Photo / Scherl (br). **186 Alamy Stock Photo:** Chronicle (cl); The Natural History Museum (cr). **186-187 State Library Of New South Wales:** (b). **187 National Library of Australia:** (tr). **National Archives of Australia:** (br). **State Library Of New South Wales:** Bequest of Sir William Dixson, 1952 (cl). **188 Bridgeman Images:** Alte Nationalgalerie, Berlin, Germany / De Agostini Picture Library (c). **Getty Images:** Science & Society Picture Library (l); Science & Society Picture Library (r). **189 akg-images:** ullstein bild (l). **Dorling Kindersley:** Gary Ombler / Christian Goldschagg (cr). **TopFoto.co.uk:** Roger-Viollet. **190 Getty Images:** Archive Photos / Smith Collection / Gado (bl); Hulton Fine Art Images / Heritage Images (br). **The Stapleton Collection:** (bc). **191 akg-images:** Universal Images Group / Underwood Archives (bc). **Bridgeman Images:** Keats-Shelley Memorial House, Rome, Italy (bl). **Thomas Cook Archives:** (br). **192 Bridgeman Images:** Alte Nationalgalerie, Berlin, Germany / De Agostini Picture Library. **193 Getty Images:** De Agostini Picture Library (br); iStock / andreaskrappweis (bc). **Missouri Botanical Garden:** Peter H. Raven Library (cr). **Zentralbibliothek Zurich:** (ca). **194 Alamy Stock Photo:** Hemis (tr). **Getty Images:** De Agostini / G. Dagli Orti(cl). **194-195 Bridgeman Images:** Pictures from History. **195 Bridgeman Images:** The Stapleton Collection (cr). **Getty Images:** Fotosearch (tc). **196-197**

Getty Images: Fine Art Photographic Library / Corbis. **198 Alamy Stock Photo:** North Wind Picture Archives (cla). **198-199 Alamy Stock Photo:** North Wind Picture Archives (t). **199 Alamy Stock Photo:** Don Smetzer (br); Granger Historical Picture Archive (cr). **Bridgeman Images:** Private Collection (bl). **200-201 Getty Images:** Fotosearch / Stringer (b). **200 Benton County Historical Society Museum in Warsaw, MO:** (bl). **201 Getty Images:** James L. Amos / National Geographic (br); MPI / Stringer (tl). **202 Getty Images:** Science & Society Picture Library (bl). **202-203 Getty Images:** Archive Photos / Smith Collection / Gado (t). **203 Getty Images:** Bettmann (br). **Library of Congress, Washington, D.C.:** (tr). **204 Alamy Stock Photo:** V&A Images (tr). **Getty Images:** Dea / G. Dagli Orti/ De Agostini (b). **205 Alamy Stock Photo:** John Baran (tl). **Bridgeman Images:** Keats-Shelley Memorial House, Rome, Italy (bc). **Wikipedia:** I.H. Jones (tr). **206 Getty Images:** GraphicaArtis (cl). **206-207 Bridgeman Images:** Historic England (b). **207 Alamy Stock Photo:** The Natural History Museum (cl). **Getty Images:** Science & Society Picture Library (br). **208 Historic England Photo Library:** (b). **208-209 Getty Images:** SSPL (tc). **209 Boston Rare Maps Incorporated, Southampton, Mass., USA:** (bc). **Getty Images:** Bettmann (br). **Penrodas Collection:** (tr). **210 Getty Images:** Hulton-Deutsch Collection / Corbis (cl). **210-211 akg-images:** ullstein bild (b). **211 Boston Public Library:** (tl). **Library of Congress, Washington, D.C.. 212-213 Alamy Stock Photo:** The Granger Collection (b). **212 David Rumsey Map Collection www.davidrumsey.com:** (tr). **Getty Images:** Time Life Pictures / Mansell / The LIFE Picture Collection (c); Universal History Archive / UIG (bl). **213 Bridgeman Images:** Pictures from History (tc). **214 Getty Images:** Photo12 / UIG (bl). **214-215 Bridgeman Images:** Royal Geographical Society, London, UK (t). **215 Alamy Stock Photo:** Mary Evans Picture Library (br). **Bridgeman Images:** Royal Geographical Society, London, UK (clb). **Getty Images:** The Print Collector (tr). **216 Getty Images:** Photo12 / UIG (tr); Science & Society Picture Library (b). **217 colour-rail.com:** (br). **Getty Images:** Bettmann (tc). **218-219 Dorling Kindersley:** Gary Ombler / Didcot Railway Centre (c); Mike Dunning / National Railway Museum, York (cb). **218 colour-rail.com. Dorling Kindersley:** Gary Ombler / The National Railway Museum, York (tr). **Getty Images:** Bettmann (cla). **Science & Society Picture Library:** National Railway Museum (br). **219 colour-rail.com. Dorling Kindersley:** Gary Ombler / B&O Railroad Museum (tl); Gary Ombler / Virginia Museum of Transportation (cb). **Getty Images:** SSPL (tr). **Vossloh AG:** (br). **220 akg-images:** Universal Images Group / Underwood Archives (b). **Alamy Stock Photo:** E.R. Degginger (tr). **221 Alamy Stock Photo:** Chronicle (bl); Granger Historical Picture Archive (br). **Getty Images:** GraphicaArtis (tr). **222 Bridgeman Images:** (bl). **Thomas Cook Archives. 223 Getty Images:** Hulton Archive / Stringer (l). **Thomas Cook Archives. 224-225 Getty Images:** Culture Club. **226 Bridgeman Images:** Bibliotheque des Arts Decoratifs, Paris, France / Archives Charmet (cra); Ken Walsh (bl). **227 Alamy Stock Photo:** Antiqua Print Gallery (tr). **Bridgeman Images:** Look and Learn / Barbara Loe Collection (br). **Getty Images:** Ullstein Bild (bl). **228 Alamy Stock Photo:** Amoret Tanner (bl). **Bridgeman Images:** The Geffrye Museum of the Home, London, UK (bc); Private Collection / Christie's Images (cla). **Dorling Kindersley:** Gary Ombler / The University of Aberdeen (cra); Jacob Termansen and Pia Marie Molbech / Peter Keim (tr). **Getty Images:** De Agostini Picture Library / De Agostini / G. Dagli Orti(tl); De Agostini / DEA / L. DOUGLAS (cb); Jason Loucas (crb). **National Museum of American History / Smithsonian Institution:** Wellcome Images http://creativecommons.org/licenses/by/4.0/: (ca). **229 Alamy Stock Photo:** Basement Stock (tr); Chronicle (tc); Caroline Goetze (cra); INTERFOTO (cla). **Getty Images:** Chicago History Museum (tl); Photolibrary / Peter Ardito (br). **230 Bridgeman Images:** Look and Learn / Peter Jackson Collection (tr). **Getty Images:** The Print Collector (cl). **230-231 Getty Images:** Chris Hellier / Corbis (b). **231 Getty Images:** Chicago History Museum (br); Science & Society Picture Library (t). **232 Getty Images:** Universal Images Group (b). **NYCviaRachel:** (tr). **233 Bridgeman Images. Getty Images:** Don Arnold (tr); Joe Scherschel / National Geographic (tl). **234 Bridgeman Images:** Luca Tettoni (b). **235 Bridgeman Images:** Pictures from History (bc). **RMN:** Thierry Ollivier (cl). **236-237 Beinecke Rare Book And Manuscript Library/yale University. 237 Bridgeman Images:** Peter Newark American Pictures (br). **238 Getty Images:** Daniel Mcinnes / Corbis (cr). **Mary Evans Picture Library:** SZ Photo / Scherl (cl). **238-239 Bridgeman Images:** Tallandier (b). **239 akg-images:** (tr). **Bridgeman Images:** City of Westminster Archive Centre, London, UK (cr). **Mary Evans Picture Library:** Pharcide (tl). **240-241 Tom Schifanella:** (all images). **242 Getty Images:** Science & Society Picture Library (l). **243 Bridgeman Images:** Royal Geographical Society, London, UK (c). **Getty Images:** Best View Stock (br). **Royal Geographical Society:** (tl). **244-245 Photo Scala, Florence:** White Images (b). **245 akg-images:** Fototeca Gilardi (tl). **Alpine Club Photo Library, London:** (tr). **Getty Images:** Kean Collection / Archive Photos (b). **246 Alamy Stock Photo:** Universal Art Archive (bc). **Getty Images:** Swim Ink 2, LLC / Corbis (cl). **247 The J. Paul Getty Museum, Los Angeles:** William Henry Jackson; I.W. Taber (tr). **248 Alamy Stock Photo:** Art Collection 2 (cl). **Thomas Cook Archives. 248-249 Alamy Stock Photo:** Old Paper Studios. **249 Bridgeman Images:** Cauer Collection, Germany (br). **Getty Images:** LL / Roger Viollet (c). **250 Getty Images:** DeAgostini (bc); Time Life Pictures / Mansell / The LIFE Picture Collection (cr). **Science Photo Library:** Natural History Museum, London (cl). **250-251 Getty Images:** Time Life Pictures / Mansell / The LIFE Picture Collection (b). **251 Alamy Stock Photo:** AF Fotografie (bc). **Getty Images:** Science & Society Picture Library (tc). **252-253 Alamy Stock Photo:** Vintage Archives. **254 akg-images. Getty Images:** General Photographic Agency (r). **255 akg-images. Alamy Stock Photo:** Lordprice Collection (l). **Dorling Kindersley:** Gary Ombler / Jonathan Sneath (cr). **256 Getty Images:** Bettmann (br); Cincinnati Museum Center (bl); Herbert Ponting / Scott Polar Research Institute, University of Cambridge (bc). **257 Alamy Stock Photo:** Contraband Collection (br). **Getty Images:** Time Life Pictures / Mansell / The LIFE Picture Collection (bc); Topical Press Agency / Stringer (bl). **258 Bridgeman Images:** United Archives / Carl Simon (bl). **The Trustees of the British Museum:** (c). **Getty Images:** Universal Images Group (cl). **259 akg-images. Museum of Ethnography, Sweden:** Sven Hedin Foundation (tl). **260 Alamy Stock Photo:** Lordprice Collection (br). **Getty Images:** Thinkstock (c). **The National Library of Norway:** Siems & Lindegaard (bl). **261 Getty Images:** Uriel Sinai (tr). **The National Library of Norway. Skimuseet i Holmenkollen:** Silja Axelsen (tl). **262 Dorling Kindersley:** Gary Ombler / Jonathan Sneath (tl). **Getty Images:** Cincinnati Museum Center (b). **263 AF Fotografie. Alamy Stock Photo:** Mary Evans Picture Library (bl); Universal Art Archive (tr). **Getty Images:** Bettmann (cl). **264 Alamy Stock Photo:** Marc Tielemans (tr). **The Camping and Caravanning Club:** (cla). **264-265 Country Life Picture Library:** (b). **265 Alamy Stock Photo:** AF Fotografie (tc). **Bridgeman Images:** Christie's Images (br). **266-267 Bridgeman Images:** Look and Learn. **267 Getty Images:** Sovfoto (tr). **Mary Evans Picture Library:** Illustrated London News Ltd (br). **268 Alamy Stock Photo:** The Granger Collection (br). **Getty Images:** Wolfgang Steiner (tl). **269 Alamy Stock Photo:** Chronicle (tl). **Bridgeman Images:** The Advertising Archives (b). **PENGUIN and the Penguin logo are trademarks of Penguin Books Ltd:** (tr). **270-271 Alamy Stock Photo:** Contraband Collection. **270 Alamy Stock Photo:** Universal Art Archive (tr). **271 akg-images. Alamy Stock Photo:** Contraband Collection (bl). **272 Getty Images:** Bettmann (tl). **Library of Congress, Washington, D.C.. 272-273 Library of Congress, Washington, D.C.. 273 Alamy Stock Photo:** Glyn Genin (br). **274 Getty Images:** Bettmann (cl); Roger Viollet (bc); VCG Wilson / Corbis (c). **275 Bridgeman Images:** Cauer Collection, Germany (r). **Photo Scala, Florence:** (tl). **276 Getty Images:** Bettmann (cl). **276-277 Alamy Stock Photo:** Universal Art Archive (b). **277 Getty Images:** Bettmann (tc); Universal History Archive (br). **278 Getty Images:** Herbert Ponting / Scott Polar Research Institute, University of Cambridge. **279 Alamy Stock Photo:** Uber Bilder (c). **Bridgeman Images:** Granger / Herbert Ponting (bc). **280 akg-images:** Sputnik (cr). **Getty Images:** Universal History Archive (bl). **281 Alamy Stock Photo:** Interfoto (cr). **Getty Images:** Bettmann (l); Time Life Pictures / Mansell / The LIFE Picture

Collection (br, br); Time Life Pictures / Mansell / The LIFE Picture Collection (br, br). **282-283 Getty Images:** Bettmann. **284 Alamy Stock Photo:** Granger Historical Picture Archive (tr). **284-285 4Corners:** Susanne Kremer. **285 Alamy Stock Photo:** Granger Historical Picture Archive (tr). **Rex Shutterstock:** Eduardo Alegria / EPA (br). **286-287 Getty Images:** Bettmann (t). **286 Getty Images:** Topical Press Agency / Stringer (br). **287 Alamy Stock Photo:** John Astor (br). **Getty Images:** Bettmann (tr). **288-289 Getty Images:** Kirby / Topical Press Agenc (b). **289 Alamy Stock Photo:** Danita Delimont (tl). **Getty Images:** Bettmann (cr). **Mary Evans Picture Library:** John Frost Newspapers (br). **290-291 Royal Geographical Society. 291 Getty Images:** arabianEye / Eric Lafforgue (tr); Universal Images Group (tl). **Royal Geographical Society. 292 Getty Images:** Roger Viollet. **293 Mary Evans Picture Library. 294-295 Alamy Stock Photo:** Royal Geographical Society (b). **294 AF Fotografie. Beinecke Rare Book And Manuscript Library/yale University. 295 Getty Images:** Roger Viollet (tr). **296 Affiliated Auctions:** (cra). **Getty Images:** Photo12 / UIG (bl). **297 Getty Images:** Bettmann. **The Granger Collection, New York:** National Geographic Stock: Vintage Collection (br). **Mary Evans Picture Library:** SZ Photo / Scherl (cr). **298-299 Alamy Stock Photo:** Contraband Collection. **300-301 Getty Images:** SSPL. **300 Getty Images:** SSPL (tr). **301 Getty Images:** General Photographic Agency (tr). **302 AF Fotografie. Getty Images:** Corbis / swim ink 2 llc (bl). **Mary Evans Picture Library:** Everett Collection (ftr); Onslow Auctions Limited (tr). **303 1stdibs, Inc:** (tc). **Alamy Stock Photo:** Vintage Archives (tr). **Canadian Pacific Railway. Getty Images:** Corbis Historical. **Mary Evans Picture Library:** Onslow Auctions Limited (tl). **304-305 Alamy Stock Photo:** INTERFOTO. **306 Alamy Stock Photo:** Dimitry Bobroff. **Getty Images:** Popperfoto (l). **Rex Shutterstock:** Turner Network Television (r). **307 Alamy Stock Photo:** A. T. Willett (cr). **Getty Images:** SSPL / Daily Herald Archive (l). **NASA. 308 Bridgeman Images:** Pitt Rivers Museum, Oxford, UK (bl). **Getty Images:** Fotosearch (bc). **Royal Geographical Society. 309 Getty Images:** Hawaiian Legacy Archive (bl). **NASA. 310 Getty Images:** Margaret Bourke-White / The LIFE Images Collection. **311 Getty Images:** Corbis Historical / Hulton Deutsch (tl); Stringer / AFP (cr); Photo12 / UIG (br). **Press Association Images:** (c). **312-313 Getty Images:** SSPL / Daily Herald Archive. **314 Getty Images:** Archive Photos (cl). **314-315 The Kon-tiki Museum, Oslo, Norway. 315 Getty Images:** ullstein bild (br). **316 Bridgeman Images:** Pitt Rivers Museum, Oxford, UK (bl). **317 Bridgeman Images:** Pitt Rivers Museum, Oxford, UK (br); Pitt Rivers Museum, Oxford, UK (l). **Roland Smithies / luped.com:** (cr). **318 Getty Images:** Hulton Archive (bl); David Pollack / Corbis (cr). **318-319 Getty Images:** Museum of Flight / Corbis (t). **319 Alamy Stock Photo:** Collection 68 (bl). **Getty Images:** Bettmann (br). **Roland Smithies / luped.com:** (cr). **320-321 Alamy Stock Photo:** Tristar Photos (b). **Dorling Kindersley:** Gary Ombler / Brooklands Museum (cb). **320 Cody Images:** (cra). **Kristi DeCourcy:** (cr). **Dorling Kindersley:** Gary Ombler / Paul Stone / BAE Systems (clb); Martin Cameron / The Shuttleworth Collection, Bedfordshire (t). **321 aviation-images. com. aviationpictures.com:** (br). **Dorling Kindersley:** Peter Cook / Golden Age Air Museum, Bethel, Pennsylvania (crb); Gary Ombler / The Real Aeroplane Company (clb); Gary Ombler / De Havilland Aircraft Heritage Centre (cra); Dave King (tl). **National Air and Space Museum, Smithsonian Institution:** (tr). **322 Royal Geographical Society. 322-323 Royal Geographical Society. 323 Getty Images:** Moment Select / Jason Maehl (cr, c). **324-325 Getty Images:** Corbis / Hulton Deutsch. **324 Bridgeman Images:** Christie's Images (bl). **Getty Images:** Fotosearch (tr/1). **325 Getty Images:** Alfred Eisenstaedt / The LIFE Picture Collection (tc); Moviepix / Silver Screen Collection (br). **326-327 Getty Images:** Sky Noir Photography by Bill Dickinson. **327 Getty Images:** Lonely Planet Images / Kylie McLaughlin (tr). **328 Getty Images:** Robert Alexander (tr); Alan Band / Keystone (cr); John Williams / Evening Standard (bl). **328-329 Getty Images:** AFP Photo / Philippe Huguen (b). **329 Dreamstime.com:** Tan Kian Yong (tc). **330 Getty Images:** Corbis Documentary / Ralph White (bc); Haynes Archive / Popperfoto (cla); SSPL (tr). **331 Rex Shutterstock:** Turner Network Television (bc). **World Wide First Limited:** Christoph Gerigk (c) Franck Goddio / Hilti Foundation (tr). **332 Getty**

Images: Bettmann (tl); SSPL (tr); SSPL (bl); Blank Archives (crb). **333 Getty Images:** Business Wire (tr). **NASA:** JSC. **334 Alamy Stock Photo:** (bl); Profimedia.CZ a.s. (crb). **335 Getty Images:** Jack Garofalo / Paris Matc (b). **336-337 Getty Images:** Keystone / Hulton Archive. **338 Alamy Stock Photo:** Atlaspix (cra). **PENGUIN and the Penguin logo are trademarks of Penguin Books Ltd:** (cl). **Paul Theroux:** (bc). **339 Getty Images:** The LIFE Images Collection / Matthew Naythons (tr). **Magnum Photos:** Steve McCurry (b). **340-341 Getty Images:** CANOVAS Alvaro. **340 National Geographic Creative:** Mark Thiessen (bl). **341 Alamy Stock Photo:** (cr); Royal Geographical Society. **342 Alamy Stock Photo:** Futuras Fotos (l). **NASA. 342-343 Mars One:** Bryan Versteeg (b). **343 Getty Images:** Corbis (cr).

Endpapers: **Emigrants Farewell: 20th August 1912: Emigrants wave their last goodbyes as the emigrant ship 'Monrovian' leaves Tilbury in Essex, bound for Australia.** (Photo by Topical Press Agency/Getty Images) Credit: Getty Images / Topical Press Agency / Stringer

Cover images: Back: **akg-images:** Pictures From History fcl; **Alamy Stock Photo:** Granger Historical Picture Archive cl; **Getty Images:** Sky Noir Photography by Bill Dickinson fcr; **Photo Scala, Florence:** Christie's Images, London cr

All other images © Dorling Kindersley
For further information see: **www.dkimages.com**